KB063881

모더니티와 전통론

혼돈의 시대, 미술을 통한 정체성 읽기

박 계 리

소통 부재의 사회에 눈뜨면서 시각언어에 주목하기 시작했다. 아름답게 살고자 하는 모든 인간의
욕망과 시각문화의 영향력에 매료되어 '미술사' 공부를 시작해서, 이화여자대학교 미술사학과에서
박사학위를 받았다. '전통론'에 대한 지속적인 관심 속에서, 전통이 어떻게 현대로 호출되며, 전통이
어떻게 계승되고 또한 만들어지는지에 대한 일련의 논문들을 발표해오고 있다.
조선일보 신춘문예 미술평론부분에 당선된 이후에는 미술평론활동도 지속하고 있다.
이화여자대학교 박물관에서 근무한 바 있으며, 현재 한국전통문화대학교 초빙교수로 재직 중이다.

이화연구총서 21

모더니티와 전통론 혼돈의 시대, 미술을 통한 정체성 읽기
박 계 리 지음

2014년 11월 20일 초판 1쇄 발행

펴낸이 · 오일주
펴낸곳 · 도서출판 혜안

등록번호 · 제22-471호
등록일자 · 1993년 7월 30일

⌾ 121-836 서울시 마포구 서교동 326-26번지 102호
전화 · 3141-3711~2 / 팩시밀리 · 3141-3710
E-Mail hyeanpub@hanmail.net

ISBN 978-89-8494-520-3 93600

값 32,000 원

이화연구총서 21

모더니티와 전통론

혼돈의 시대, 미술을 통한 정체성 읽기

박 계 리 지음

혜안

이화연구총서 발간사

이화여자대학교 총장 최 경 희

128년의 역사와 정신적 유산을 가진 이화여자대학교는 '근대', '여성', '교육'이라는 측면에서 역사의식과 책임의식을 견지하며 한국 사회의 변화를 주도해 왔습니다. 우리 이화여자대학교는 이러한 역사와 전통을 바탕으로 세계적인 경쟁력을 갖춘 대학으로 거듭나고자 연구와 교육의 수월성 확보라는 대학 본연의 과제에 충실하려 노력하고 있습니다. 구체적으로 다양한 학제간 지식영역 소통과 융합을 비전으로 삼아 폭넓은 학문의 장 안에서 상호 협력하는 개방적이고 민주적인 소통을 지향하며, 고등 지성의 연구 역량과 그 성과를 국내외적, 범세계적으로 공유하는 체계를 지향합니다. 아울러 학문연구의 영속성을 확보하기 위해 젊은 세대에게 연구자의 지적 기반을 바로잡아주는 연구 기능을 갖춤으로써 연구와 지성의 가치를 구현하는 그 최고의 정점에 서고자 합니다. 대학에서 연구야말로 본질적인 것으로 그것을 통하여 국가와 대학, 사회와 인류에 기여할 수 있는 것이며 연구가 있는 곳에 교육도 봉사도 보람을 찾을 수 있는 것입니다.

이화의 교육은 한 개인의 역량을 강화하는 데 머무는 것이 아니라 타인과

6

약자, 소수자에 대한 배려 의식, 다른 사람과 소통하는 공감 능력을 갖춘 여성의 배출을 목표로 합니다. 이러한 교육 속에서 이화인들의 연구는 무한 경쟁의 급박한 현실에 안주하지 않고, 섬김과 나눔이라는 이화 정신을 바탕으로 21세기 우리 사회와 세계가 요구하는 사회적 책무를 다하려 합니다.

학문의 길에 선 신진 학자들은 이화의 도전 정신을 바탕으로 창의력 있는 연구 방법과 새로운 연구 성과를 낼 수 있는 중요한 자산입니다. 따라서 신진학자들에게 주도적인 학문 주체로서의 역할에 대한 기대가 매우 큽니다. 그들로부터 나오는 과거를 토대로 새로운 것을 창조하는 '法古創新'한 연구 성과들은 가까이는 학계의 발전을 이끌어 내고, 나아가 '변화'와 '무한경쟁'으로 대변되는 오늘의 상황에서 사회와 인류에 발전적으로 이바지할 수 있는 저력이 될 것입니다.

특히 이화가 세계적인 지성 공동체로 자리 매김하기 위해서는 이 학문 후속세대를 위한 지원과 연구의 장을 확대할 필요가 있습니다. 이에 따라 이화여자대학교 한국문화연구원에서는 세계 최고를 향한 도전과 혁신을 주도할 이화의 학문후속세대를 지원하기 위해 '이화연구총서'를 간행해 오고 있습니다. 이 총서는 최근 박사학위를 취득한 신진 학자들의 연구 논문 가운데 우수논문을 선정하여 발간하는 것입니다. 총서의 간행을 통해 신진학자들의 논의가 보다 많은 사람들에게 제공되어 이들의 연구 성과가 공유될 수 있는 기회를 줌으로써 이들이 미래의 학문 세계를 이끌 주역으로 성장하는 데 도움을 주고자 합니다.

앞으로도 '이화연구총서'가 신진학자들이 한발 더 높이 도약할 수 있는 발판이 되기를 희망합니다. '이화연구총서'의 발간을 위해 애써주신 연구진과 필진 그리고 한국문화연구원의 원장을 비롯한 모든 연구원들의 노고에 진심으로 감사드립니다.

책머리에

　대한제국기부터 1990년대까지의 시기에 미술인들은 어떠한 고민을 하였을까? 급변하는 세계사의 역동적인 흐름 속에서 자신의 정체성을 어떻게 부여하고, 또 구축하여 갔을까?

　모더니스트가 되고 싶은, 아방가르드가 되고 싶은 뜨거운 피는, 자신의 뿌리를 어떻게 인식하면서 자신의 정체성을 만들어갔을까? 전위를 추구하고자 하는 열망은 '전통'과 대척점에 있었던 것일까?

　대한제국기 이후 한국미술계는 이전에 갖고 있던 중화주의 세계관이 붕괴되면서, 문화적으로 우리들보다 훨씬 뒤처졌다고 인식해왔으나 이미 강력한 힘을 갖고 우리 앞에 나타난 서구를, 이제는 인식 지도 위로 받아들여야 하는 혼란을 겪는다.

　이러한 혼란 속에서 '모더니티'의 문제는 우리의 일상에 등장했고 삶 속에서 작동되면서, 우리에게 끊임없는 선택을 강요했다. 머리를 자를 것인가? 상투를 틀 것인가? 갓을 쓸 것인가? 모자를 쓸 것인가? 개량복을 입을 것인가? 신발은 어떡하지? 담배는 어떻게 필 것인가? 이런 시시콜콜한 질문들 속에서 우리는 자신의 정체성을 드러내야 했다. 이러한 일상의 변화와 함께, 나라를 잃고, 독립을 하고, 같은 민족끼리의 전쟁이라는 긴 터널 속에서 분단으로 쉼표를 찍는, 쉼 없는 과정이 우리의 20세기에 펼쳐졌었다.

　이러한 역동과 혼돈의 시대, 미술인들은 어떠한 고민들을 하였을까? '친일'과 '반일', '좌'와 '우' 또는 '진보'와 '보수'라는 이분법적인 키워드만으로

이들의 치열했던 고민을 이해할 수 있을까? 역동적으로 변화하는 한반도의 정세 속에서 세대론 또한 중요한 키워드가 아닐까? 경험론의 한계에 몰입되는 것일까? '전통'이란 근대화 프로젝트를 위해 만들어진 '위조화폐'일 뿐이었을까? '전통과 정체성'이라는 담론 공간을 미술가들은, 이론가들은, 문화정책 담당자들은 어떠한 마당으로 인식했을까? 20세기 미술인들의 작품을 보면서 품게 되었던 이러한 질문들이 이 책을 쓰게 된 동기였다.

세계화의 시대에 지역성의 문제, 전통의 문제는 여전히 여러 논란들을 잉태하고 있다. 그러나 필자는 그러한 논란에 대한 담론을 분석하는 것보다는 개별 작가들이 이 혼돈의 시기에 자신의 정체성을 어떻게 구축해나갔는지 추적함으로써 각각의 고민들에 주목하고자 하였다. 매끄러운 논리와 과도한 추상 작업을 통해 생략되곤 하는 개별 개별의 구체적 고민과 갈등을 들어냄으로써 이 시대의 역동성을 드러내고, 이를 통해 현대 우리들의 삶 속에 녹아있는 '전통'이라는 요소들이 어떻게 지금 내 발 앞에 놓여있게 되었는지 지도 그리기를 해보고자 하였다. '빠른 길 찾기'를 제공하진 못하지만, 골목 골목의 풍경들이 투영되어 있기를 바랐다. 그러나 벅찬 과제였음을 토로할 수밖에 없을 것 같다. 그럼에도 불구하고 이 책과 함께 한 시간들은, 가슴 뛰었던 치기어린 청춘과 한없이 초라했던 절망이 공존했던 행복한 순간들이었다.

필자의 역량으로 다 풀어내기 어려운 화두였다. 초고를 쓰고도 정말이지 한참 동안 손을 대지 못했다. 일상이 녹녹하지 않음 때문이라고 핑계를

대기에도 지칠 무렵, 덜컥 손을 놓아버렸다. "이 책을 기다려주신 주위의 많은 분들에게 죄송해서"라는 핑계로 용기를 내서 이 책을 세상에 내어놓는다.

많이 부족한 책임에도 불구하고 너무 많은 분들의 가르침을 받았다. 김리나 교수님, 한정희 교수님, 김영나 교수님, 윤난지 교수님은 미술사라는 학문의 체계, 객관적 자료의 철저한 고증과 해석의 정밀함에 대해 가르쳐주셨다. 오광수 관장님으로부터 현장 비평의 중요성을 배웠고, 윤범모 교수님, 최열 선생님은 미술사 방법론에 대해 고민하게 해주셨다. 오진경 교수님은 박물관을 입체적으로 분석해낼 수 있는 힘을 체화시켜 주셨다. 휘청일 때마다 최공호 교수님께서 몸소 보여주시는 가르침에 용기를 얻곤 했으며, 김홍남 교수님은 미술사학이 인간학임을 일깨워주셨고 필자의 인식지도를 확장시켜주셨다. 홍선표 교수님께서는 필자가 자신의 시선을 갖고 성장할 수 있도록 가르쳐 주셨고, 기다려주시고 격려해주셨다. 이 부족한 글을 '이화연구총서'로 묶어낼 수 있는 영광스러운 기회를 주신 한국문화연구원의 김영훈 원장님과 연구원 선생님들께도 깊은 감사의 말씀을 전한다.

오랜 시간이 걸린 이 작은 책은 김울림 선생과의 끊임없는 토론을 통해 쓰여진 것임을 밝혀둔다. 그 논쟁의 과정이 주는 긴장감과 엑스터시를 사랑한다.

목 차

12

Ⅰ. 머리말

본 연구의 목적은 근대성에 대한 뚜렷한 자각과 전통에 대한 강한 단절을 의식하며 발생하고 성장하였다고 파악되어져 왔던 한국 근현대 회화에 있어서 전통인식의 성격과 그 역할을 밝히고자 하는 것이다. 이를 위해 한국 근현대 작가들의 미술 작품 및 그와 관련된 전통론을 분석하였다. 각 시대 작가들이 전통을 어떻게 사고하느냐에 따라 그들의 미술론이 어떻게 변화하였으며, 어떻게 작품으로 결과되었는지 분석해보고자 한다.

이러한 필자의 태도는 한국 근현대미술사를 전통미술과의 '단절', 그리고 일본미술의 '이식'과 서양미술사의 '침투'라는 관점에 따라 시기적으로 분석·연구하는 일련의 미술사관에 대한 문제제기 속에서 시도되었다.

20세기 한국미술사는 전통미술과의 단절이라는 전제 하에 20세기 전반기의 일본미술의 이식, 20세기 후반기의 서양미술의 침투에 따라 각 시기별 이식된 양식의 나열만으로 구성하고 서술할 수 있는 역사인가 하는 의문에서 시작되었다. 또한 그렇다면 각 시기마다 한국의 모더니스트 화가들은 자신의 전통에 대해 어떠한 전통관을 지니고 있었던 것인가? 이에 대해서도 검토해보아야겠다는 생각으로 발전되었다.

20세기 한국에서 수입된 서양미술사를 통해 20세기 한국미술사를 구성할 경우, 당연히 당시 수입된 서양미술의 양식을 소화해낸 작가만이 미술의

16

역사에 기록되게 될 것이다. 마찬가지로 '전통관'의 화두로 20세기를 들여다
볼 때, '전통'이라는 화두를 끌어안고 모던의 시기를 관통해내고자 한 화가들
이 주목되었다. 한국미술사의 흐름 속에서 20세기 한국미술사를 들여다보
려는 하나의 시도가 본서의 출발이기 때문이다.

또한 본서의 방법론은 전통론을 어떠한 관점으로 접근할 것인가에서
결정되었다. 전통에 대한 사전적 정의는 "어떤 집단이나 공동체에서, 지난날
로부터 이어 내려오는 사상·관습·행동 따위의 樣式, 또는 그것의 핵심을
이루는 정신"이라고 할 수 있다. 이러한 사전적 정의는 실즈의 포괄적
전통속성론과도 일맥상통하는 것으로서,[1] '전통'은 한 세대를 뛰어넘는
영향력의 지속성을 가진다는 점에서 '유행'과 다르고, 완전히 소화되어
주체적 인식을 수반한다는 점에서 '유산'과 구분되며, 비주류 내지 재야까지
망라하는 범위의 포괄성에서 '고전'과 구분된다고 본다. 그러나 위의 사전적
정의는 '계승성'과 '고유성'의 측면에서 보수적, 정태적으로 전통을 해석한
것으로서, 전통의 역동성을 이해하는 데는 장애가 된다고 하겠다.

전통에 대한 역사적 해명은 앤더슨이나 야우스 등의 논의에서 그 전형을
살펴볼 수 있는데,[2] 이들은 전통이 선험적으로 '존재'한다기 보다는 특정
조건이나 목적하에서 '의식'된다는 관점으로 파악된다. 역사적으로 전통은
시공간을 이동하면서 재해석되고 변형되며, 때로 새롭게 창출되기도 하는
데, 이는 기존의 가치체계로 현실을 해석할 수 없는 '인식론적 위기'에

1) Edward Shils, 『전통』, 김병서·신현순 역, 민음사, 1992.
2) Benedict Anderson, 『상상의 공동체 : 민족주의의 기원과 전파에 대한 성찰』, 윤형숙
역, 나남출판, 2003 ; E. Hobsbawm & T. Ranger, 『전통의 날조와 창조』, 최석영
역, 서경문화사, 1999 ; Hans Robert Jauss, 『도전으로서의 문학사』, 장영태 역,
문학과 지성사, 1983 ; Hans Robert Jauss, "Tradition, Innovation, and Aesthetic
Experience", *The Journal of Aesthetics and Art Criticism*, Vol.46, No.3.(Spring, 1988), pp.375~38
8 ; Alicia Juarrero Roque, "Language Competence and Tradition-Constituted Rationality",
Philosophy and Phenomenological Research, Vol.51, No.3.(September, 1991), pp.611~617.

대한 능동적 대응의 성격으로 파악되고 있다. 전통과 민족이라는 개념의 허구성을 폭로하는 이러한 논리는 그러나 '소수'를 위한 지적 통쾌함은 안겨줄지언정 전통의 객관적 실재성과 무게를 파악하기 힘들게 함으로써 결국 '대다수'를 통한 전통의 실천적 재해석과 그 혁신을 가로막는다. 어떠한 의식도 일정 정도 현실세계를 반영한 것일 수밖에 없으며, 더구나 특정 의식이 개인 차원을 넘어서 집단의식 속에서 공유된다고 할 때, 그것은 다수 수용자의 동의를 전제로 하기 때문이다. 문제는 단지 '특정 전통은 조작된 것이다'라는 공허한 선언이 아니라, 그러한 이데올로기가 어떠한 조건에서 다수의 동의를 획득하고 왜 그토록 질긴 생명력을 가질 수 있었는지, 그 이념과 토대를 파악하는 실사구시라고 본다.

필자는 역사적 단절과 전통에 대한 새로운 인식이 계몽주의적 근대의식의 성장에서 비로소 초래된 것인지, 아니면 그리스도의 탄생을 기점으로 한 기원전후의 시대구분 의식에서 비롯된 것인지에 대한 타인의 논의에는 관심이 없다.[3] 그러나 우리나라의 역사적 경험을 고찰할 때, 일제강점기를 포함하여 역사적 단절을 의식하였던 수차례의 '변혁의 시기'에 있어서, 전통에 대한 재해석 내지 재평가가 뚜렷이 증가하였음은 부정할 수 없는 사실이라고 생각한다.

지난 세기말부터 불어닥친 세계화의 도도한 흐름은 이제 21세기의 새로운 보편이념으로 떠오르면서 우리 학계에도 새로운 논의를 불러오고 있다. IMF 경제위기를 겪은 바 있는 한국의 입장에서 '글로벌 스탠다드'가 이미 거부될 수 없는 대세라 할 때, 글로벌리즘과 내셔널리즘의 틈바구니에서 밀려들어오는 탈근대, 탈이념, 탈민족, 탈전통의 논리를 역사적 맥락과 현실적 구체성을 가지고 수용, 검토, 대응함이 무엇보다 시급하다고 판단된다. 이러한 '세계화'는 동전의 양면처럼 '지역성'이라는 화두를 부각시켜냈

3) Hans Robert Jauss, 『도전으로서의 문학사』, 장영태 역, 문학과 지성사, 1983.

다. 우리에겐 '한류'로 대변되는 이러한 현상은 시장의 확대라는 욕망과 함께 지금 이 시간에도 우리 앞에 서 있다. 본서는 이러한 세계화와 지역의 문제, 그 속에서 우리 개별의 정체성과 역사적 뿌리에 대한 하나의 응답으로서의 의의를 지닐 것이다. 또한 수입된 서양미술사의 흐름에 따라 20세기 한국미술사를 구성하는 것이 아닌, 한국미술사라는 커다란 흐름 속에서 20세기 미술사를 읽어내고 구성하는 시도로서 의의를 가질 것이다.

Ⅱ. 근대기 전통의 인식체계와 배경

1. 東道西器·舊本新參論과 전통계승론

　19세기 일본과 서구열강의 도전에 대한 조선의 대응논리는 척사파와 개화파로 나뉘는데, 흥선대원군(1820~1898)과 최익현(1833~1906) 등 척사파의 전통관은 중화와 오랑캐를 구분하는 원리주의적 논리에 뿌리를 두고 있으며, 박규수(1807~1877), 오경석(1831~1879) 등 개화파의 전통관은 오랑캐라 하더라도 필요한 것은 수용한다는, 북학파와 추사파의 보다 확장된 전통관을 직접 계승하는 것으로 파악된다.

　1876년 강화도조약으로 개항이 이미 시대의 대세로 굳어진 뒤에는 전통에 대한 태도와 개화의 주도권을 놓고 수구당과 개화당, 급진개화파와 온건개화파가 대립하였다. 김옥균(1851~1894), 박영효(1861~1939) 등 개화당 급진파는 일본의 메이지유신을 모델로 하여 전제체제의 전복을 기도하였지만, 갑신정변(1884)의 실패로 이들의 전통혁파론은 현실화되지 못하였다. 민씨 일파의 수구당과 김홍집(1842~1896)의 개화당 온건파는 청의 양무운동을 모델로 하여 군주제의 온존과 서구문물 수용의 절충을 모색하였으나, 청일전쟁(1894)을 계기로 정국주도권을 놓치고 말았다. 이후 갑오개혁과 광무개혁을 거쳐 한일합방 이전까지의 시기는 일본과 러시아의

영향을 받으면서 각이한 정치세력의 이합집산과 합종연횡이 시도되었던 때로, 특정 정파와 그 성격의 일관성을 파악하기가 힘들다.

개항에서 한일합방에 이르는 시기에 여러 정치세력들 간에는 불가피하게 개화를 추진하면서도 전통은 지켜야 된다는 관점이 많이 퍼져있었는데, 이러한 관점을 일반적으로 東道西器라 지칭한다.[1] 이러한 道器二元論은 서세동점의 충격 속에서도 자신의 정체성을 지키려 하였던 이 시대 지식인 들의 일반적 사상경향을 잘 대변하는데, 이 시대의 동도서기적 전통관은 신기선을 통해 체계적으로 파악할 수 있다.

> 영원히 변역될 수 없는 것이 '道'다. 수시로 변역되어 항상 같을 수 없는 것이 '器'이다. 도라는 것은 삼강오륜과 효제충신으로서 요순주공의 도이며 해와 달같이 빛나서 오랑캐의 땅이라 할지라도 버릴 수 없으며, 기라는 것은 禮樂刑政과 服飾器容으로서 이미 唐虞三代에도 오히려 빼기 도 하고 보태기도 하였으니 하물며 수천년 뒤인 오늘날에 있어서는 말할 것도 없다. 진실로 시대에 알맞고 백성에 이로우면 이적의 법이라도 행해야 한다.[2]

조선성리학에서는 우암 송시열 이래로 理氣一元論을 따랐기 때문에 道와 器를 분리하는 도식적 사고방식은 생소함이 없지 않다. 그럼에도 불구하고 이렇게 도와 기를 분리하는 사고방식이 갑자기 19세기에 등장할 수밖에 없었던 것은 왜일까? 그것은 대세가 이미 서세동점으로 기운 조건에 서 자기정체성을 확보할 수 있는 마지막 방법이 정신과 문물을 분리하여

1) 東道西器라는 용어는 한우근의 「개항당시의 위기의식과 개화사상」(『한국사연구』 2집, 1968)에서 처음 등장한 것으로서, 1880년대 초반 일련의 상소에 나타나는 전통고수론과 1882년 高宗의 교서를 통한 정부의 온건 근대화정책에 깔린 사상경향 을 지칭하는 것으로 보인다.
2) 申箕善, 『儒學經緯』; 최윤수, 「東道西器 논리와 민족담론의 해석」, 『東洋哲學硏究』 제38호, 동양철학연구회, 2004, p.292.

사고하는 이원론밖에는 없었기 때문일 것이다. 신기선이 "우리의 도를 행함은 덕을 바르게 하기 위해서이고 저들의 기를 배우는 것은 이용후생하기 위해서이다."[3]라고 한 것이 그 사례이다. 이와 유사한 사례를 우리는 1990년대 전세계적 사회주의의 퇴조 이후 중국이 고수하고 있는 정경분리 정책에서 찾아볼 수 있다. 이러한 이원론은 현실에 근거한 타협과 절충을 뒷받침하는 관점으로서 육용정의 수구·개화양비론[4]이나 최한기의 三敎合一論[5]과 같은 절충론은 모두 이러한 시대사조와 맥락을 같이한다.

형식논리상으로, 동도서기론은 전근대적 개념으로 파악되지만, 실질적으로는 중화전통의 보편성을 부정하고 상대적 가치로 끌어내림으로써 중화주의의 종언을 고하는 데 기여하였다. 신기선은 상대주의에 기초한 새로운 세계관을 제시하였다.

　　중화성인은 높고 외국성인은 비천하다고 생각하는 것이 아니라 그 말하는 바가 다르다고 여길 뿐이고, 吾道가 가장 좋고 他道는 좋지 않다고 생각하지는 않으며 그 소견이 서로 다름이 있다고 여길 뿐(이다)[6]

3) 申箕善, 『農政新編』, 1905.
4) 陸用鼎, 『宜田記述』 권3(奎12101), p.60, "수구자가 개화자에 대해 이르기를 '새것이나 신기한 것만을 좋아해서 옛것을 따르지 않으니 필경 망하는 길이다.'고 한다. 개화자는 수구자에 대해 이르기를 '옛것을 답습하여 일상에 안주하기만 하고 새로운 것은 염두에 두지 않으니 반드시 망하는 길이다.'고 한다. 이 두 말은 모두 근거가 없지 않으나 또한 모두 흠이 있다."; 민회수, 「1880년대 육용정(1843~1917)의 현실인식과 東道西器論」, 『한국사론』 제48권, 2002, p.136.
5) 崔漢綺(1803~1875), 『神氣通』 권1, "'儒道' 중에서는 倫綱과 仁義를 취하고 귀신과 災祥에 대한 것을 분변하여 버리며 '西法' 중에서는 曆算과 氣說을 취하고 괴이하고 속이는 것과 禍福에 관한 것은 제거하고 '佛敎' 중에서는 虛無를 實有로 바꾸어서 三敎를 화합하여 하나로 돌아가게 하되 옛것을 기본으로 삼아 새로운 것으로 개혁하면 진실로 천하를 통하여 행할 수 있는 교가 될 것이다."; 노대환, 「19세기 전반 서양인식의 변화와 西器受容論」, 『韓國史研究』 권95, 1996, p.123.
6) 陸用鼎, 『宜田記述』 권1(奎12101), p.34 ; 민회수, 「1880년대 육용정(1843~1917)의 현실인식과 東道西器論」, 『한국사론』 제48권, 2002, p.147.

조선시대에도 중화 바깥에서도 성인이 날 수 있음을 인정하는 域外春秋論이 있었다. 그러나 그 경우에도 유일무이한 보편가치기준으로서의 중화의 지위는 흔들리지 않았다. 그러나 여기에서는 중화와 오랑캐의 개념이 사라져버렸다. 즉 보편가치로서의 중화론은 상대적 가치관으로 그 지위로 떨어져버린 것이다. 이것은 이미 중세적 중화주의가 아니다. 이것은 절대적 세계관으로서의 華夷的 세계관의 해체와 근대적 국가평등 관념의 정립을 의미한다. 이제까지 스스로를 중화라는 보편적 범주에서 파악하였던 조선은 이제 비로소 자신을 세계 속의 상대적 범주로 파악하게 되는 것이다. 나라마다 다양한 개화의 경로를 인정하는 유길준의 '開化不一論'도7) 이 시기 상대주의적 전통관과 맥락을 같이하는 것이다. 이들은 중화의 보편성도 거부하였지만 개화를 서구화와 동일시 하지도 않았다. 양자의 절충에서 독자적인 개화의 경로를 모색하였다.

광무 연간을 전후한 시기의 신문물수용 사례로서 중요한 것으로는 최초의 사진관 개설(1882),8) 박물관제도의 도입(1909), 미술단체운동을 통한

7) 兪吉濬, 『西遊見聞』, "개화란 사람이 세상 만물의 지극히 훌륭하고 아름다운 경지에 이르는 것을 말한다. 그러므로 개화의 경지를 제한하는 것은 불가능하다. 그 나라 사람의 능력이 달라 그 등급의 높고 낮음은 있지만 인민의 습관과 나라의 규모에 따라 그 차이도 또한 생기는데 이는 개화하는 과정이 하나가 아니기 때문이다. 가장 중요한 것은 사람이 하느냐 하지 않느냐에 있을 뿐이다. 오륜의 행실을 도탑게 하여 만물의 이치를 알게 되는 것은 학술의 개화이고 국가의 정치를 바르게 하여 백성이 태평한 즐거움을 가지게 되는 것은 정치의 개화이다. 법률을 공평하게 하여 백성이 원망하는 일이 없는 것은 법률의 개화이고 기계의 제도를 편리하게 하여 사람이 사용하는데 이롭게 하는 것은 기계의 개화이다. 물품의 제조를 정밀하게 하여 사람이 후하게 살 수 있고 거칠고 힘든 일이 없게 하는 것은 물품의 개화이다. 이러한 여러 종류의 개화를 결합한 후에야 개화를 구비했다고 말할 수 있는데 천하고금을 통해 어떤 나라를 살펴보아도 개화가 극진한 경지에 이른 나라는 없다."; 최윤수, 「東道西器 논리와 민족담론의 해석」, 『東洋哲學硏究』 제38호, 동양철학연구회, 2004, p.295.

8) 1882년 김용원이 일본인 사진사 本多修之輔를 고용하여 촬영국을 설치한 것을 시발로, 이듬해 일본에서 사진을 배운 지운영은 서울 마동에서, 중국에서 사진을

교육 및 전시 개최(1911), 최초의 시사만화 등장(1909) 등을 꼽을 수 있는데, 이 시기의 신문물수용은 문명개화라는 추세를 몰주체적으로 추수한 것이라 기보다는 광무 연간 이후 팽배한 '동도서기'와 '구본신참'의 관점에서 수용된 인상이 짙다.

2. 계몽주의와 탈전통적 전통개조론

한일합방은 식민지 지식인에게 정체성과 현실인식의 분열을 야기했다. 한말을 살아왔던 기성세대 중 자기정체성의 관점에서 도저히 식민지라는 현실을 용인할 수 없었던 이들은 항일의병과 무장투쟁에 나서거나 망명길에 올랐다. 한편 개화를 당위적 현실로 받아들였던 일부는 근대이념과 서구문명에 대한 선망으로 제국주의 이데올로기에 심리적으로 투항하면서 자기정체성의 뿌리를 포기하는 길을 선택하기도 하였다.9) 반면 기성세대

배운 황철은 대안동에서 촬영국을 개설하였다.『한성순보』제11호, 1883년 2월 14일자 및 윤범모, 「시대정신과 정체성의 탐구」,『한국근대미술』, 한길아트, 2000, p.81. 한편 초상화 연구에 의하면 조선후기 이명기의 초상화에서 카메라옵스큐라를 사용한 흔적을 엿볼 수 있다고 한다. 조선시대 최초의 사진술도입 시도로 해석되는 예가『漆室觀畵說』에 적혀있다. "방을 어둡게 한 깜깜한 방에 구멍을 뚫어 볼록렌즈 한 쌍을 설치하고 수 척의 거리에 흰 장막을 드리우면 렌즈를 통해 집 주변의 대나무와 수목, 꽃 바위 건물 등이 도치되어 실물과 똑같이 비친다. 색깔과 형태가 실물 그대로인 영상은 세세한 부분까지도 또렷하여 고개지나 육탐미의 솜씨로도 표현할 수 없는 천하의 기관이다. 이제 한오라기라도 틀림없는 그림을 그리려면 이것 외에 더 좋은 방법이 있겠는가?"丁若鏞,『與猶堂全書』권1, 정인보 외 편, 新朝鮮社, 1936, p.205. ; 이태호,『조선후기 회화의 사실정신』, 학고재, 1996, p.407. ; 李圭景의 影法辨證說에 대해서는 崔仁辰, 「조선조에 전래된 사진의 원리」,『향토서울』제36호, 1972 참조.
9) 자기정체성의 뿌리에 대한 포기는 이미 '황사영백서사건(1801)'에서 엿볼 수 있다. 천주교도 황사영이 조선포교를 위해 "조선 땅을 청에 부속시키고 친왕으로 하여금 조선을 감독하고 보호하게 하며, 戰船과 군사를 보내 선교사의 포교를 쉽도록 할 것" 등 계책을 북경 주교에게 보내다가 발각된 이 사건은 근대에 대한 선망이

다수는 개화를 불가피한 현실로 받아들이면서도 다른 한편으로는 전통적 자기정체성의 의식도 결코 놓치지 않는 제3의 길을 선택하였다. 정체성과 현실인식의 고통스런 분열은 망국의식, 유민의식으로 표출되기도 하였지만 교육과 후진양성으로 이어져 훗날의 토대를 다지기도 하였다.

1919년 3·1운동을 계기로 20년대부터는 개화기의 기성세대가 계몽기 신진세대에 의해 빠르게 교체되었다. 오세창, 조석진, 안중식, 김규진 등 기성세대가 대개 1860년대생으로 개화기 교육을 받아서 구본신참의 관념과 전통에 대한 계승의식을 가지고 있었음에 반하여, 한 세대 뒤인 1890년대에 태어나 식민지 계몽주의의 영향을 받으며 성장, 1920년대부터 각 분야에서 대두한 문학의 이광수, 최남선, 회화의 고희동, 김은호, 이상범, 변관식 등 신진세대는 전통에 대한 미련을 이미 가지고 있지 않았다. 1920년대에 대두한 이들 '근대적 주체'는 이제 전통을 근대적인 것의 타자로 규정한다. 이들은 일본의 식민지 이데올로기에 자극을 받으면서, 이제는 타자가 되어버린 전통, 즉 조선에 대한 정체성을 재구축하여갔다.

일본의 식민지 이데올로기로서의 전통관을 다소 도식적으로 보면 크게 ① 탈전통·전통개조론, ② 향토색론, ③ 고전부흥론의 관점으로 나눠볼 수 있다. 각각의 이념은 순차적으로 혹은 서로 뒤섞여가며 식민지 신진세대의 새로운 정체성 형성을 자극하였다.

메이지 계몽주의는 다소 도식적으로 보자면 脫亞入歐論과 문명개화론을

정체성의 포기와 자발적 투항으로 이어진 예이다. ; 개화기에 있어서는 윤치호가 대표적이다. 『윤치호일기』 1889. 12. 24, "한 국가가 자신을 통치하기에 부적당할 때, 독립할 수 있을 때까지 더 개명되고 더 강한 나라에 의해 통치되고 보호되며 가르침을 받는 것이 낫다." 최윤수, 「東道西器 논리와 민족담론의 해석」, 『東洋哲學研究』 제38호, 동양철학연구회, 2004, p.294 ; 물론 후쿠자와 유키치라는 일본인이 "조선의 멸망은 오히려 조선인민을 위해서는 다행한 일"이라면서 투항을 종용한 것도 빼놓을 수는 없다. 「朝鮮人民のために其國の滅亡お賀す」, 『福澤諭吉全集』 卷10, p.379.

핵심논리로 한다. 식민지 조선의 안창호, 이광수 등의 전통부정론 및 민족개
조론은 계몽주의 이데올로기와 관련된다고 생각한다. 메이지 계몽주의의
대표적인 논자는 후쿠자와 유키치(福澤諭吉, 1835~1901)로, 그의 사상은
「탈아론」(1885)에서 명확하게 드러난다.

> 작금의 중국과 조선은 우리 일본에게 일체의 도움이 되지 않으며, 서양
> 문명인의 눈으로 본다면 삼국의 영토가 서로 접해 있기 때문에 때로는
> 중국과 조선을 보는 시선으로 우리 일본을 평가할 가능성이 매우 높다.
> 그러므로 오늘을 도모하는 데 있어서 우리 일본은 이웃 나라의 개명을
> 기다려 함께 아시아를 번영시킬 여유가 없다. 오히려 그 대오에서 벗어나
> 서양의 문명국과 진퇴를 같이하여 중국·조선 등과 접촉하는 방법도 이웃나
> 라이기 때문에 특별히 봐줄 것이 아니라 바로 서양인이 이들과 접촉하는
> 방식에 따라 처리할 것이다. 악우(惡友)와 친하게 되면 악명을 면하기
> 어렵다. 우리는 진심으로 아시아 동방의 나쁜 친구를 사절해야 할 것이다.

탈아론이 당시에 거의 읽히지 않았으며 집필동기도 조선과 중국에 대한
절망 때문이라는 견해도 있지만,[10] 그가 임오군란과 갑신정변 때, 무력충돌
을 불사하는 적극 개입을 주장한 점이나 김옥균의 일본망명을 후원한
것으로 미루어 제국주의적 팽창욕이 배후에 도사리고 있음을 부정하기는
어려울 것 같다. 굳이 그의 논리가 아니더라도 10년 뒤의 청일전쟁(1894)
이후 일본에 팽배한 조선과 중국에 대한 경멸감은 후쿠자와 유키치와
같은 탈아적 사고방식의 확산을 자극하였을 것으로 추측된다.[11] 脫亞入歐

10) 가라타니 코오진(柄谷行人) 외, 『근대일본의 비평 1』, 송태욱 옮김, 서울 : 소명출판,
 2002, p.122.

11) 일본 역시 조선의 소중화론자와 마찬가지로 변발을 한 만주족을 멸시하기도
 했지만, 에도시대에 있어서 중국[漢]에 대한 의식은 종주국까지는 아니라 하더라도
 상당히 강한 것이었다. 가라타니 코오진 외, 『근대일본의 비평 1』, 송태욱 옮김,
 서울 : 소명출판, 2002, pp.122~124.

의 논리는 자신을 낙후한 중화문명의 부분으로서가 아니라 서구 제국주의 열강의 일원으로 파악하는 스스로에 대한 인식의 변화이다. 그러나 무엇보다도 중요한 것은 후쿠자와의 언설이 낙후하고 미개된 동양이라는 가장 전형적인 서구적 오리엔탈리즘을 보여줌과 동시에 서구문명을 근대화의 보편가치로 보는 계몽주의의 독선적 시각을 그대로 반영하고 있다는 점일 것이다.

일본의 관학파는 1886년 '제국대학령'에 의해 기초가 다져진 東京과 京都의 제국대학을 중심으로 하여 형성되었다. 이들은 혁명사상의 온상이라고 할 수 있는 18세기 영국과 프랑스의 계몽주의 사상을 배척하고 사회질서의 유지와 민심의 안정을 추구하는 독일의 보수적 관념론을 적극적으로 수용하였다.[12] 이들은 정치적으로 프랑스식 민중혁명형 모델이 아니라 독일식의 국가주도형 모델을 지향하였으며, 사상적으로는 독일의 문화와 일본의 전통사상의 종합에 기초하여 수립된 인격주의적 국민윤리를 통하여 계몽주의를 극복하려 하였다.[13]

메이지시대 이래의 미술행정은 궁내성과 문부성이 주도하였는데, 고미술보호를 위한 제도와 박물관시스템은 독일을 참고하였고, 미술진흥과 교육을 위한 관전과 미술학교는 프랑스를 모델로 삼았다.[14] 조선에서는 제국미술전람회를 본따 1922년부터 조선미술전람회가 개최되었는데, 이는 작가의 등단과 작품의 유통이 일본주도의 근대적 시스템에 편입되었음을 의미한다. 비록 조선에 미술대학이 설립되지는 않았으나 관전을 통한 전시와 교육효과는 관학파의 전통관이 조선에 확산되고 재생산되는데

12) 사이토 스미에(齋藤純枝), 「전통사상의 근대적 재편성과 독일철학의 도입」, 『일본근대철학사』, 서울 : 생각의나무, 2001, p.102.

13) 사이토 스미에, 위의 논문, p.112.

14) 사토 도신(佐藤道信), 「근대일본관전의 성립과 전개」, 『한중일근대관전비교』, 한국근대미술사학회 국제학술대회자료집, 2005, pp.3~5.

중요한 역할을 하였다.

관학파의 전통미술관은 동양화와 서양화의 장르 설정을 통해 엿볼 수 있다. 초대 도쿄미술학교장을 지냈던 오카쿠라 덴신은 서양화과를 따로 두지 않고 회화과를 두었는데, 여기서 간취되는 전통의 근대화 의지는 계몽주의자들의 문명수용론과는 문제의식을 달리하고 있다고 보인다. 그러나 곧 일본화과와 분리된 서양화과가 설치되고 관전에서는 서양화, 일본화의 장르별 구분이 고착화되는데, 여기서 우리는 전통미술 보호와 신미술 육성을 이원적으로 추진하였던 일본의 문화행정이 어떻게 관학파의 형성으로 이어지는지를 알 수 있다. 전통미술과 신미술의 이원적 재편은 조선미술전람회를 촉매로 하여 조선에 급속히 확산되어 지금까지 이어지고 있다.

식민지 조선의 전통을 분석하는 것은 식민지 경영을 위해서 요구되었고, 세키노 다다시(關野貞)와 같은 관변미술사학자가 그러한 임무를 수행하였다. 그는 서구적인 방법론에 의한 조선미술사의 체계화와 재구축을 시도하였다. 그는 「韓國の藝術的遺物」(1904)과 『韓國建築調查報告』(1904) 및 「韓國藝術の變遷について」(1909)에서 후쿠자와 유키치의 계몽주의적 일본미술사 방법론을 계승, 발전시켰다. 후쿠자와 유키치나 오카쿠라 덴신이 일본미술을 동양미술의 집대성 및 최종 완성자로서 위치 지웠다면, 세키노는 조선미술을 중국의 영향을 받아 일본에 전달하는 매개자로서 위치시켰다. 이러한 관점은 조선미술의 시원을 중국의 한사군 설치와 낙랑미술에 있다고 파악하고, 최고의 전성기는 당나라의 문물을 수용하였던 통일신라시대로 생각하면서, 평양과 경주의 고대유적 발굴과 문화재 보호를 중심으로 하는 정책으로 연결되었다. 물론 이러한 관점이 조선미술의 타율성론으로 연결됨은 주지의 사실이다. 고대지상주의, 불교중심주의적 관점에서 조선미술사를 파악한 세키노는, 고려 이후 조선의 전통을 부정하여 조선미술퇴폐론의 결론을 도출하였기 때문이다.[15] 조선시대 문예계의 활동이 주로

서화를 중심으로 활발히 이루어졌음에도 불구하고, 그는 전통적 연구성과를 의식·무의식적으로 무시하고 완전히 새로운 각도에서 조선미술을 재구축하였다. 이전에는 전혀 감상예술의 범주에서 논하지 않던 불교미술, 즉, 불교조각, 금속공예, 사찰건축과 일본인의 다도미학을 만족시킬 도자기가 '근대화'라는 명분 아래, 새롭게 미술사의 중심 장르로 편재된 반면, 전통적으로 감상미술의 대표적 장르였던 서화는 그 위상이 추락하였다. 서예는 미술사의 영역에서 영원히 소거되었고, 회화만이 잔존하게 되었는데 서예와 분리된 회화란 시서화일치의 전통적 관점에서는 이미 절름발이가 된 것이나 다름없었던 것이다.16) 세키노의 조선미술사와 여기서 전통미술을 바라보는 관점은 김생과 김정희의 서예를 높이 평가하던 조선사람에게는 이질적인 관점이었음이 분명하다. 또한 그는 신라시대가 '당화(唐化)'의 시대로 "조선의 문화가 유래없이 발달"한 반면 불교미술이 쇠퇴한 조선시대는 정치가 썩어 국가도 지방도 인민도 피폐하여 "유교적 미술로는 별 볼 것이 없다"고 주장하였다.17) 여기서 주장된 조선미술타율성론, 조선미술퇴폐론은 이왕가박물관의 『소장품사진첩』(1912)이나 조선총독부의 『조선고적도보』(1915), 그리고 조선사학회의 『조선미술사』(1932) 같은 관학파의 교과서에서 그대로 반복되며 식민주의 전통론의 한 흐름을 형성하였다.

계몽주의와 관학파의 식민지 이데올로기는 조선의 전통에 대한 새로운

15) 洪善杓, 「韓國美術史硏究の觀點と東アジア」, 『語る現在, 語られる過去』, 東京國立文化財硏究所編, 東京 : 平凡社, 1999 ; 다카기 히로시(高木博志), 「일본미술사와 조선미술사의 성립」, 『국사의 신화를 넘어서』, 서울 : 동아시아역사포럼, 2004, pp.167~196.

16) 조선미술전람회에서 書畫의 분리와 서예과의 폐지에 대해서는 김현숙, 「근대기 서·사군자관의 변모」, 『한국미술의 자생성』 16호, 서울 : 한길아트, 1999, pp.469~490.

17) 세키노 다다시(關野貞), 「韓國の藝術的遺物」(1904) ; 다카기 히로시, 「일본미술사와 조선미술사의 성립」, 『국사의 신화를 넘어서』, 서울 : 동아시아역사포럼, 2004, p.181.

인식을 자극하였는데, 그것은 전통적 정체성에 대한 전도된 인식이었다.
계몽주의적 시각이 드러나는 전통비판은 1910년대에 발행되기 시작된
『靑春』이나 일본 유학생들의 잡지였던 『學之光』에서 표출되고 있는데,
이들은 대체로 孔敎타파, 자유연애, 과학실업 등 계몽주의적 가치관에
입각한 문명개화를 강조하였다. 안창호의 영향을 받은 이광수의 전통부정
론과 민족개조론은, 이러한 계몽주의를 배경으로 일본의 인종개선학의
방법론을 수용하여 성립된 것이다.18) 이광수가 "조선문학은 과거가 없다"
고 극언하고, 이승만이 "마땅히 구의를 탈(脫)하고, 구구(舊垢)를 세(洗)한
후에 차(此) 신문명 중에 전신을 목욕하고 자유롭게 된 정신으로 신정신적
문명의 창작에 착수할지어다"19)라고 주장한 것은 당시 신진세대의 전통적
자기정체성에 대한 강력한 부정의식을 잘 드러내준다. 독립협회, 헌정연구
회, 대한자강회, 대한협회의 계몽운동이 "문화적 공통성으로서의 전통을
부정하고 민족문화를 자신들이 생각하는 문명적 이상에 부합하는 것들로만
이루어져야 한다고 생각"했다는 최근의 비판은 계몽주의적 전통관의 한계
를 잘 포착한 것이라고 생각한다.20) 이러한 탈전통의식은 식민지시대에
등장한 신진세대 대다수의 전통에 대한 기본태도를 규정해 주었다. 이들의
탈전통의식은 친일이냐 아니냐의 문제라기보다는 계몽주의의 한계라는
각도에서 이해해야 할 것으로 생각된다.

관학파의 이데올로기는 일부 대응논리가 제시되기도 했지만 대체로
계몽주의적 관점에서 이해되어 수용된 것으로 보인다. 안확은 계몽주의적
관점과 방법론을 수용하면서도 조선의 정체성과 전통에 대하여 관학파와
다른 관점을 제시하려 했던 1910년대 최초의 조선학 연구자의 한 명으로서

18) 당시 사상계의 전통부정적 인식 및 민족개조론과 인종개선학과의 관계는 박성진,
 「일제하 사회진화론의 변형과 민족개조론」, 『한국민족사연구』(17호, 1996) 참조.
19) 김용식, 「3.1운동의 정치사상」, 『동양정치사상사』 1집, 2005, p.55.
20) 박노자, 『나를 배반한 역사』, 서울 : 인물과사상사, 2003, pp.263~264.

그들의 의식과 그 한계를 잘 보여준다.

　"지나미술의 연원을 말할진데 그 사상과 동기는 권계라. (중략) 그 다음에
서양미술을 말할진데 희랍으로 宗論할지라. 희랍미술사상은 본래 무도에
서 그 序를 開한지라. (중략) 근래 일본 공학문학의 전문가되는 大岡과
栗山 등이 조선미술품을 조사한 敎에 평하여 가로되, '조선미술은 그
연원이 지나 및 인도에서 수입하여 효방하였다.' 하는지라. 그러나 나의
연구한 바로는 그렇지 않도다. (중략) 불교와 유교가 수입되기 전의 미술은
보지 못한 바라. 불교동점이 미술공예에 대하야 급격한 진보를 촉발하였다
하면 容或無怪하나 미술동기가 불교라 함은 불가하며 유교숭배가 오히려
미술을 방해하얏다 함이 가하지 차로써 동기라 함은 대불가하도다. (중략)
그런즉 조선미술사상의 동기는 단군시대에 개인이 통상 생활태도를 탈하
야 이상상의 감격을 發하매 제사법을 用하고 조각으로 기념물을 만들던지
자각에 이상할 만한 형식 혹 채색을 用함에서 차차 미술동기가 生하야
독립적으로는 대발달을 못하였나니라. (중략) 대개 아 조선인은 오천년
전에 심미사상이 발달하야 상고 오국시대에는 인민이 보편적으로 此의
작용이 침침하다가, 중고 삼국시대에로 하야는 불교·유교의 반동을 受하야
아련한 광명을 방하였으며 중고 후기 남북조시대 약 삼백년간에는 미술이
대진융성하얏스며 근고 고려말엽에 至하야는 유교가 興하고 불교가 衰하
여 몽고 및 지나와 국제가 빈번하매 우미숭고한 기품과 장엄웅장한 품격의
賞을 受키 불가하나 然이나 도기작법은 대발달하니 의장양식의 풍부와
기 수법기공의 교묘 및 □□등은 실로 可驚하겠고 … 然이나 이조시대에
至하야는 크게 쇠퇴하야 거의 멸절지경에 到하얏도다. 근래에 至하야
미술의 쇠퇴한 원인을 言할진대 정치상 압박이 미술의 진로를 방해하며
탐관오리의 박탈이 공예를 말살하얏다 할지라. 然이나 바꿔생각(更思)하면
유교가 此를 박멸함이 더 크니라. (중략) 유교가 발흥된 이후로 세인이
미술은 오락적 완상물로 녀기고 천대한지라. (중략) 금일 미술사의 不傳함
도 此 천대무지식함에서 인함이로다. (중략) 특히 미술발달 뿐 아니라
萬般事爲가 다 일로써 退縮을 作한지라. 是以로 유교는 我 朝鮮人의 大怨讐

라 하노라."21)

안확은 창힐문자창조론이나 서화동체론과 같은 전통적인 미술발생관 대신 서구와 일본의 미술사가를 통하여 접한 계몽주의적 미술발생 및 전개론을 채택하고 있다. 안확은 일본 미술사가의 조선미술타율성론이나 불교미술의 전래를 조선미술의 기원으로 설정하는 견해에 대해서 반대하고 있어서 관학파와는 다른 입장임을 분명히 하고 있다. 그러나 조선미술의 시원을 단군시대 제사와 조각 기념물로 추정하는 지점에서 실증적인 역사 는 증발되고 국수적 신념과 당위적 선언만이 남아있음을 발견하게 된다. 한편 안확은 무의식 중에 관학파의 조선시대미술퇴폐론과 유교망국책임론 에 동조해 버리고 만다. 특히 결론 부분에서 "그런 고로, 유교는 우리 조선인의 대원수라 하노라"라는 선언에서는, 낙후와 부진을 면치 못하다가 결국 망국의 구렁텅이에 나라를 빠뜨린 유교와 유교를 신봉하였던 선조에 대한 서슬퍼런 분노마저 느껴진다. 자기정체성의 근간을 이루는 전통에 대한 단절의식 내지는 타자화를 넘어서, 전통을 적대적인 것으로 환원시키 는 논리 앞에 객관적 타자화의 입지는 없다.

망국의 분노와 울분을 조상에게 터트리게 하고 일본은 상관없다는 듯이 물러나는 소위 '시대정신'에 함몰된 계몽주의자의 한계는 이광수의 『소설 이순신』(1931)에서 반복된다. 여기서 성웅 이순신은 민족적 자긍심을 일깨 우는 역사적 실재가 아니라, 시기심 많고 부패타락한 조선 전통을 일깨우는 현재적 고발자이자 희생양이다. 이순신을 죽음에 몰아넣은 무능한 국왕과 조정대신에 대한 분노는 전통적 정체성을 해체하고 전통에 대한 열등심을 내면화하도록 하는 촉매인 것이다. 이렇게 식민사관과 결합된 계몽주의의 목적은 전통과의 단절을 통해서 새로운 근대적 정체성 수립을 꾀하는

21) 安廓, 「朝鮮의 美術」, 『學之光』 5집, 1915, pp.171~173.

데 있었다. 이런 오도된 역사인식은 전통가치는 낙후한 것이고 서구적
가치가 근대적인 것이라는 오리엔탈리즘적, 계몽주의적 편견을 보여준다
는 점에서 완전히 후쿠자와 유키치적이다. 그러나 후쿠자와적 전통부정·민
족개조론의 확산은 일제의 식민지 이데올로기에 의한 것도 있었지만, 자기
정체성의 위기에 직면한 조선의 신진세대, 즉 '근대적 주체'의 절박한 상황인
식이 그 확산의 또 한 계기가 되었음도 바라보아야 할 것이다. 일제강점기를
통털어서, 특히 1920년대 이후 전통단절론이 신진세대에게 그처럼 커다란
반향을 일으킬 수 있었던 배경에는 국권상실의 책임을 유교적 전통에
전가한 뒤, 스스로를 전통과 단절, 타자화시켜 빠져나가려는 책임회피의식
과 서구적 근대에 자신의 미래를 위치 지움으로써 낙후한 현실에서 오는
절망감을 위안받으려는 심리가 있었음을 부정하기 힘들기 때문이다. 이것
은 친일이냐 아니냐의 문제라기보다는 초기 식민지 계몽주의의 전반적
한계로 인식된다. 미술에서는 조선미술전람회 입선작 중 신여성이나 화가
스스로를 그린 인물화, 근대화된 도시풍경, 서구적 가구와 소품으로 채워진
실내정물화 등에서 계몽주의의 영향을 받은 '근대적 주체'의 등장을 간취할
수 있다.

3. 문화주의와 향토적·민예적 전통관

서구적 문명개화를 지향하였던 메이지 계몽주의와 반서구적 근대초극을
지향하였던 쇼와 동양주의 사이에는 다이쇼 시기가 위치한다. 이 시기는
다이쇼 문화주의의 이름하에 국가주의, 자유주의, 사회주의 등이 용인되던
다원적 시기이다.[22] 인격·교양·세계·박애·평등·민주와 같은 다이쇼적 패

22) 다이쇼 시기 이들 각각의 경향에 대해서는 테츠오 나지타, 『근대일본사』, 박영재
역, 서울 : 역민사, 1992, pp.151~165. 참고.

러다임은 대략 러일전쟁(1904)에서부터 관동대지진(1923)까지 한 시대를 풍미하는데, 일본문화사에서 다이쇼 문화주의는 대략 이 시기를 지칭하며 연호와는 무관하다.

이 시기는 정신에 장애가 있었다고 하는 천황의 희박한 존재감과 정치적 불안정에도 불구하고, 러일전쟁 때 완수한 산업혁명을 발판으로, 제1차 세계대전(1914~17)의 전쟁특수와 전후 미국경제의 호황을 계기로 고도경제성장의 혜택을 구가하였던 시대이다. 국제적으로도 러일전쟁의 승리와 세계대전의 승전국이라는 자신감과 아시아 최초로 식민지를 보유한 제국주의 열강이 되었다는 자기도취에 기반하여 국제적 개방성과 역사적 낙관성이 시대를 풍미하던 때였다. 소위 다이쇼 문화주의, 다이쇼코스모폴리탄이즘, 다이쇼데모크라시 등의 용어는 이 시기 일본의 고도경제성장과 제국주의적 팽창에 기반한 자신감과 다소 들뜬 개방적, 낙관적 분위기를 표현해주는 말에 다름 아니다.

요시노 사쿠조(吉野作造)의 '민본주의', 소다 기이치로(左右田喜一郎)의 '문화주의'(1919), 아베 지로의 '인격주의'(1922)와 같은 다이쇼기의 부르주아적 슬로건은 메이지기의 국가자본주의적 계몽성과는 확실히 다른 것이라고 할 수 있다. 이것은 '세계의 대세에 협조한다' '세계의 새로운 추세에 순응한다'는 당시의 유행어를 통해서도 알 수 있다.[23] 다이쇼코스모폴리탄이즘이랄 수 있는 국제적 감각의 강조는 마루야마 간지의 '세계의 조류'에 편승하자는 말에서 잘 드러나고 있다.[24] 세계의 조류라는 표현은 얼핏

23) 하스미 시게히코(蓮實重彦), 「다이쇼적 담론과 비평」, 『근대일본의 비평 1』, 송태욱 옮김, 서울 : 소명출판, 2002, p.167.
24) 마루야마 간지(丸山幹治), 「민중적 경향과 정당」, 1913, "이 시대의 경향은 새로운 정치를 요구하고 새로운 인물을 요구한다. (중략) 새로운 정치란 세계에서 일본을 예외로 하지 않는 정치를 말한다. 새로운 인물이란 세계의 조류에 편승하는 사람을 말한다. 민중적 경향을 떠나 다이쇼가 나아가야 할 길을 벗어나서는 안된다." 하스미 시게히코, 위의 논문, 같은 곳.

34

메이지 계몽주의의 서구문명 수용논리와 유사해 보이지만 메이지 시기에 드러나는 문명개화의 절박감과 서구에 대한 압박감이 사라진 것이 주목된다. 가라타니 코오진과 아사다 아키라는 이를 "서구에 대한 타자성의 소멸"로 파악하고 있는데, 이러한 긴장의 이완은 중국, 혹은 아시아에 대해서도 마찬가지로 적용되었다. 즉, 조선과 중국이 다른 나라, 다른 민족이라고 하는 현실적 감각이 사라져버리고 단지 조금 떨어진 지방으로서 추상적으로 인식되기에 이른 것이다. 조선을 포함한 아시아에 대한 타자의식이 소멸하는 지점에서 침략의 죄의식은 증발되어 버리며, 이렇게 제국주의적 팽창욕망과 결합한 세계주의는 "닫힌 코스모폴리탄이즘"으로 비판받기에 충분한 것이다.[25]

다이쇼기의 허위적 세계주의는 이 시기에 크게 증가한 해외여행을 통하여 확산되었다. 조선의 경부선(1905), 경의선(1906), 압록강철교(1911)의 잇따른 완공으로 일본인의 대륙진출과 여행은 그 어느 때보다 수월해졌다. 경부선 개통과 함께 처음으로 東京 표준시를 적용해 식민지를 본토와 동일한 시간으로 묶음으로써, 공간적 장벽의 제거와 함께 시간적 장벽마저 제거되었다. 제1차 세계대전의 승전배상금과 전후호황을 배경으로 한 신용과 통화팽창은 일본인의 해외여행을 더욱 촉진하였으며, 1920년대부터 월미도의 인공풀장과 온양온천, 금강산 등 조선의 해변이나 온천·명산 등에는 근대적 관광지가 개발되어 일본관광객을 유입하였다. 관광을 통해 다수의 일본인들은 조선에 대한 역사적 타자의식이 망각되었고 대신 관광지 조선에 대한 단편적 기억만이 남게 되는 그 지점에서 이국풍토적, 향토적 지역정서가 자라나게 되었다. 즉 조선은 이 시점에서 역사적 정체성을 상실하고 대일본제국의 한 지방으로 재편되어 새롭게 정체성을 부여받게

25) 가라타니 코오진 외, 『근대일본의 비평 1』, 송태욱 옮김, 서울 : 소명출판, 2002, pp.197~199.

된 것이라고 할 수 있는 것이다.

일본이 관광지 조선에서 인식한 조선의 정체성은 다이쇼 문화주의의 가장 큰 업적의 하나인 민속학이라는 이름 아래 학문적으로 체계화되었다. 역사적 전통의식이 소멸된 지점에서 인식된 민속적 전통은 당시 크게 성장한 인류학과 민속학의 연구 및 자료수집을 통하여 그 상이 새롭게 형성되어 조선의 전통적 정체성을 대체해나갔다. 장터와 농촌의 정경, 빨래하고 젖먹이는 아녀자, 탈춤과 농악, 무속신앙과 제의와 관련된 민속이 조선의 전통을 대체하였던 것이다. 이것은 완전히 새로운 전통상으로, 본질적으로 일본인의 관점에서 파악한 조선적 정체성이다. 그러한 관점의 是是非非를 평가하는 것도 주요하지만 보다 심각한 문제는 이러한 타자적 시점을 내면화함과 동시에 주체적인 고유의 시점을 상실해버리는 데에 있다.

식민지에 대한 일본의 문화주의적 접근에는 풍토적(local) 시각과 민속적 (folk) 시각이 존재하였다. 관변학자인 와쓰지 데쓰로(和辻哲郎)의 『풍토』 (1928)는 자연과 문화와의 관계에서 파악되는 국민성에 대한 고찰로, 여기서 그는 몇 가지 풍토유형을 설정하고 각각의 문화적 특성을 파악하여, 근대 유럽의 계몽주의적 추상성을 극복하고자 하였다.26) 그러나 그의 풍토성 개념은 자의적, 표피적인 것으로 식민주의적 편견에서 자유롭지 못한 것이라고 판단된다. 그런 의미에서 향토색은 제국주의에 의한 자의적, 표피적인 식민지 인상론으로 몰역사적 소재주의의 함정이 도사리고 있다고 볼 수 있을 것이다. 더욱이 지금의 시각에서 보았을 때 향토적 정체성이란 식민지의 민족적 독자성이 부정된 기초 위에서 식민지를 제국의 일개 지방으로 재편하였을 때 도출되는 지방색이며, 이것은 다양한 지방의 통합으로서의

26) 아라카와 이쿠오(荒川幾男), 「1920, 30년대의 세계와 일본의 철학」, 『일본근대철학
사』, pp.305~306.

제국의 이념에 복무하는 이데올로기이다. 오히려 지방색의 다양성은 제국의 광활한 범위와 높은 권능을 상징하는 훈장이나 장식품 같은 것의 하나였기 때문이다.

한편 조선문제연구소(1904)와 黎明會(1918)를 통해 자유주의적 조선자치론을 주장한 요시노 사쿠조는 조선을 일본의 일개 지방으로 보지 않고 민족적 차이가 존재한다고 파악하였다.

> 아무리 만족을 주어도 사람의 본능은 의연히 자유를 욕구하거든 하물며 만족, 행복의 명목 아래 많은 구속, 많은 괴로움을 줌에 있어서랴. (중략) 최근의 역사는 민족의 동화라는 것을 극히 곤란한 것으로 본다. (중략) 따라서 내 개인의 생각으로는 이민족통치의 이상은 그 민족으로서의 독립을 존중하며 또 그 독립의 완성에 의해 마침내 정치적인 자치를 주는 것을 방침으로 함에 있다고 말하고 싶다.[27]

요시노 사쿠조의 글은, 문명개화의 이름으로 행해진 한일합방이 조선에 구속과 괴로움을 야기하고 있음을 현실 그대로 인식하고 있다는 점에서 계몽주의와 구별되는 자유주의자의 면모를 살펴볼 수 있다. 아무리 (경제적) 만족과 행복을 준다고 해도 민족의 (문화적) 동화는 곤란하다는 부분에서는 조선의 문화적 독자성에 대한 인식도 엿보인다. 그러나 그의 문화적 독자성에 대한 인식은 여기에서 멈춘다. 다이쇼 데모크라시의 상징적 인물인 그가 주권의 소재는 묻지 않고 주권의 행사, 즉 그가 말하는 行用만을 문제삼았음은 잘 알려진 바이다. 기본적으로 천황제를 부정하지 않았고 제국주의의 식민지 지배를 용인한 전제 위에서 민주주의와 조선자치를 주장한 그의 논의가 추상적이었던 만큼, 식민지의 문화적 정체성에 대한 인식도 다분히 추상적이지 않았는가 한다.[28]

27) 마쓰오 다카요시(松尾尊兌), 「吉野作造と朝鮮」, 『京都大學文學報』 제25호, p.130.

　비애미론이라든가 민예론으로 잘 알려진 야나기 무네요시는 그러한 관점에서 조선의 정체성에 대한 문화주의적 인식을 한층 구체화시킨 인물로 평가할 수 있다. 다이쇼 문화주의를 대표하는 시라카바 동인으로 활동하였던 그는 당시 관과 재야, 자유주의와 사회주의 모두 조선문제를 망각한 채 세계주의라는 허위의식에 빠져있었을 때, 조선과 일본 사이의 현실적 차이를 구체적으로 인식한 거의 유일한 사람으로 평가된다.

　　정치는 예술에 대하여 어디까지든지 몰염치한 행동을 하여서는 아니된다. 예술을 침략하는 힘을 삼갈지어다. 도리어 예술을 옹호하는 것이 위대한 정치가의 할 일이 아니냐? 우방을 위하여, 예술을 위하여, 역사를 위하여, 도시를 위하여, 더구나 그중에 민족을 위하여 경복궁을 후원하라! 그것이 우리의 우의상 정당한 행위가 아닌가?29)

　표피적으로는, 광화문을 허물려는 총독부의 정책을 문화주의적 관점에서 반대하는 것이 그의 논지이다. "민족을 위하여 경복궁을 후원하라"는 구호에서 우리는 광화문이 조선에 있어서 가지는 역사적 상징성을 그가 이미 파악하고 있지 않았나 하는 생각을 하게 된다. 조선을 역사적 맥락에서 이해한 점에서 그는 다른 문화주의자와 구별된다. 그의 조선에 대한 관심이 풍토적 이국취향을 벗어나는 것이었다는 것은 그가 이후 아사카와 다쿠미 형제와 함께 조선시대 도자기를 중심으로 목칠 및 짚풀공예, 금속 및 석공예품을 다양하게 수집하여 조선의 민예 전통을 복원하는 데 관심을 가진 것에서 알 수 있다. 즉 다른 문화주의자와는 달리 조선의 문화적 정체성에 대한 추상론에 머물지 않고 구체적 실천 속에서 조선색과 전통을 나름대로

28) 요시노 사쿠조의 민본주의 사상에 대한 간략한 평가는 하리우 키요토(針生淸人), 「사회주의철학의 수용과 전개양상」, 『일본근대철학사』, 서울 : 생각의나무, 2000, pp.248~250.
29) 柳宗悅, 「장차 잃게 된 조선의 한 건축을 위하여」, 『東亞日報』, 1922. 8. 25.

38

해석하고 그 이론을 밝혔던 것이다. 야나기 무네요시의 이론의 타당성은
또 다른 논문으로 고찰하여야 하겠지만,[30] 역사적 실증적 자료에 기초하여
조선미, 즉 조선미술의 정체성을 논하였다는 점에서 그 의의는 관학파의
조선학 연구에 비해 미미한 것으로만 치부할 수 없다. 그가 해방 후 한국화단
과 미술비평, 사학계에 커다란 영향을 미칠 수 있었던 것은 그것이 조선의
구체적인 현실에서 출발하고 역사적인 자료에 기초하였기 때문이 아니었을
까 추측해본다.

　조선에 대한 풍토적 인식과 민속적 인식은 어디까지나 미묘한 상대적인
구분이지 절대적 인식 차이로 보기는 힘들 것 같다. 로컬과 민속의 차이가
그러하다. 야나기 무네요시가 민속과 민족을 혼용한 사례가 있지만 우리가
지금 생각하는 민족주의 개념을 내포한 것으로 해석하기는 주저된다. 그가
세운 조선민족미술관을 스스로 영어로 Folk Museum이라고 번역한 것은
그가 민족이라는 개념을 민속학적 범주에서 파악하고 있음을 보여준다.
민속은 한 나라의 지방풍속도 민속이고 다른 나라의 풍속도 모두 민속이다.
그는 조선민족미술관과 일본민예관을 각각 따로 설립 운영하였지만 양자의
차이보다는 민예라는 공통점에 주목하였음을 상기할 때, 그도 어쩔 수
없는 다이쇼코스모폴리탄이즘의 한계 안에서 조선을 인식한 것으로 생각된
다. 그가 후일 조선미의 특질을 민중미술의 측면에서 민예미로 정의하기도
하지만, 그 개념은 이미 일본민예에도 동일하게 적용될 수 있는 것이었다.
한편 그가 가끔 조선미술을 민족미술의 측면에서 바라보며 비애미를 말하
거나 조선도자기에서 슬픈 여인의 뒷모습을 떠올리기도 하는데, 우리가
여기서 느끼게 되는 오리엔탈리즘적 연민 역시 다이쇼 문화주의의 어쩔
수 없는 한계라고 생각된다.[31]

30) 졸고, 「柳宗悅와 朝鮮民族美術館」, 『근대미술사학』 제9집, 한국근대미술사학회,
　　2001, pp.41~68.
31) 민예미와 비애미의 관계 및 범주적 내포에 대해서는 위의 졸고에서 상론.

　다이쇼 문화주의와 그에 근거한 조선에 대한 향토적 민속적 인식은 조선의 신진세대, 새로 진출하는 미술가들에게, 특히 1920년대 후반에서 1930년대 사이에 커다란 영향을 주었다. 계몽주의적 탈전통의식으로 전통과의 단절과 정체성 상실의 위기에 몰렸던 작가들에게 향토주의는 새로운 정체성 정립의 지평으로 인식되었다. 신진세대 중 일부는 한편으로는 이국취향과 지방색론을 경계하면서 한편으로는 일본에 의해 인식되기 시작한 향토주의를 민족적 정체성 형성의 한 계기로 활용하고자 하였다. 향토색은 조선을 일본제국의 변방에 재편하는 이데올로기이기도 하지만, 활용하기에 따라 민족적 정체성 확립의 열린 공간, 새로운 계기로 활용될 수 있다고 판단했기 때문이다. 이 시기 조선향토색은, 우리의 역사성이 탈각되고 일본의 한 지방으로 재편이 시도되면서 만들어진 정체성이지만, 한편 미술인들에게는, 향토색 담론이 미술계의 중심 담론이 되어 활발히 논의되는 과정 속에서 계몽주의의 자학적 탈전통의식의 굴레를 벗고, 근대인이 아니라 조선인으로서의 자기정체성에 대하여 진지하게 생각하는 계기가 되기도 하였다. 여기에서 씨뿌려진 신진세대의 자기정체성에 대한 문제의식은, 해방후 박수근을 비롯한 한국적 감수성이 풍부한 작품들로 다채롭게 열매 맺게 되었다는 점에서 그 의의를 과소평가할 수만은 없을 것이다.

4. 동양주의와 고전부흥론

　제1차 세계대전 이후 미증유의 번영에 따른 신용과 통화팽창으로 말미암아 1929년 세계공황이 초래되는데, 이를 계기로 만성불황상태에 빠진 주요 자본주의국은 1930년대부터 금본위제를 포기하고 관리통화제로 이행하였다. 미국은 뉴딜정책을 통해 구조조정에 성공하지만 보다 취약한 후발 자본주의국 독일, 이탈리아, 일본에서는 파시즘을 통해 위기를 봉합하려는

경향이 발생하였다.[32] 일본에서는 도쿠가와 말기의 유신주의 사상에 기초한 소위 '쇼와유신' 운동이 전개되어 정권의 파시즘화를 촉진하였다. 메이지유신과 달리 쇼와유신 운동은 확실한 권력을 쟁취하지 못했지만, 다이쇼코스모폴리탄이즘과 보편적 인류애의 파산과 반서구적 국수주의의 부활을 초래하였다.[33] 이러한 움직임은 이미 1923년 관동대지진 직후 조선인 학살의 광기에서 예고된 것으로, 1931년 만주사변과 1937년 중일전쟁을 거치며 빠르게 확산된 동양주의와 40년대 근대초극론은 쇼와유신 운동과 조응하는 사상이라고 볼 수 있다.

오카쿠라 덴신(岡倉天心, 1862~1913)은 이미 메이지시대에 아시아에 대한 새로운 통찰을 제시한 동양주의의 선구자로 간주되고 있다.

아시아는 하나다. 히말라야산맥은 두 개의 강대한 문명, 즉 단지 공자의 공동사회주의를 갖고 있는 중국문명과 베다의 개인주의를 갖고 있는 인도문명을 강조하기 위해서만 나눈다. 그러나 이 눈[雪]을 이고 있는 장벽조차도 한순간일지라도 궁극의 보편적인 것을 구하는 사랑의 폭넓은 전개를 단절할 수는 없다. 그리고 이 사랑이야말로 모든 아시아 민족에게 공통의 사상적 유전이고 그들로 하여금 세계의 대종교를 낳을 수 있게 했으며 또 특별히 유의해서 인생의 목적이 아니라 수단을 찾아내는 것을 좋아하는 지중해나 발트해 연안의 여러 민족으로부터 그들을 구별하게 해주는 것이다. (중략) 만세일계의 천황을 받들고 있는 비할 데 없는 축복, 정복된 적이 없는 민족의 자랑스러운 자부심, 팽창발전을 희생하면서 선조 전래의 관념과 본능을 지킨 섬나라적 고립 등이 일본을 아시아의 사상과 문화를 맡는 진정한 저장고이게 했다. (중략) 이렇게 해서 일본은 아시아 문명의 박물관이 되었다. 아니 박물관 이상의 것이다. 왜냐하면

32) 나가하라 게이지(永原慶二), 『일본경제사』, 박현채 역, 서울 : 지식산업사, 1983, pp.248~266.

33) 테츠오 나지타, 『근대일본사』, 朴英宰 역, 서울 : 역민사, 1992, p.165.

이 민족의 신기한 천성은 이 민족으로 하여금 옛것을 잃지 않고 새로운 것을 기꺼이 환영하는 불이원론의 정신으로 과거의 제 이상의 모든 면에 유의하게 하기 때문이다. (중략) 일본 예술의 역사는 이렇게 아시아의 제 이상의 역사가 된다. 잇달아 밀려든 동방 사상의 파도 각각이 국민적 의식에 부딪혀 모래에 파흔을 남기고 간 해변이 되는 것이다.34)

전체적으로 '아시아는 하나'라는 선동적인 구호에 집약되는 오카쿠라 덴신의 사상은 후쿠자와 유키치의 脫亞論과 정반대의 관점으로 해석되어 入亞論으로도 불린다. 오카쿠라 덴신의 「동양의 이상」의 전체적인 논지는 크게 ① 서양에 의해 식민지화되고 붕괴되고 있는 아시아의 단결과 복원의 호소, ② 아시아의 역사적 교통과 서구와의 근본적 차이점 강조, ③ 아시아문명의 집대성자로서의 일본문화의 특수성에 대한 설명으로 구성되어 있다. 이중에서도 가장 중요한 것은 아시아의 단결과 제국주의적 핍박으로부터의 해방인데, 그는 이것을 무력이나 물리력이 아니라 사랑과 예술에 의해 이룰 수 있다고 주장한다. 한편 후반부에서 아시아문명의 박물관으로서의 일본의 위치를 강조하는데, 이것은 러일전쟁 이전에 많은 아시아인들이 아시아를 구원해줄 희망으로서 일본을 생각하던 분위기를 반영한 것이기도 하며, 인도-구라파인을 향한 일본의 선전이라는 측면에서도 파악된다. 실제로 이 책에 영향을 받아 범아시아주의를 주장하게 된 인도의 타고르는 아시아문명의 박물관이라는 일본을 나중에 실제 방문하기도 하였으나 러일전쟁 이후 조선을 합병한 일본은 더 이상 아시아의 수호천사가 아니라는 점이 밝혀졌다.35) 「동양의 이상」은 일본인을 대상으로 쓰진 것이 아니라 기본적으로 구미의 독자를 대상으로 뉴욕에서 영어로 발간되었으며, 일본

34) 오카쿠라 텐신, 「東洋의 理想」, 『동아시아인의 '동양'인식 : 19~20세기』, 임성모 역, 서울 : 문학과지성사, 1997, pp.29~35.

35) 오카쿠라나 오카쿠라가 죽은 뒤 일본을 방문한 타고르도 이에 실망하게 되었다고 한다. 가라타니 외, 『근대일본의 비평』, p.125.

어로 번역된 것은 이미 동양주의의 분위기가 무르익은 1935년 이후의 일이다. 그러나 일본에서 오카쿠라는 그의 의도와는 조금 다른 맥락에서 해석되었다. 그가 서양의 침탈에 맞서 동양의 단결과 동질성을 강조한 논리는 이제 일본의 아시아에 대한 팽창을 합리화하는 논리가 되었다. 조선병탄은 서구식 식민지화가 아니라 조선인을 일본인으로 취급하는 사랑으로 미화되었다. 아시아의 대표주자로서 일본에 대한 기대를 반영한 '동양문명의 박물관론'은 아시아에 대한 일본의 우월적 특권을 뒷받침하는 근거가 되었다. 그러나 오카쿠라 덴신 말고도 1900년대 10년간 조선과 중국의 논의를 보면 이미 "동양제국이 일치단결하여 서력의 동점을 막는다" 고 하는 동양주의가 한 시대를 풍미하고 있었음을 알 수 있고,[36] 따라서 그도 이러한 조류에 동조한 것은 분명한 것으로 보인다. 오카쿠라 덴신의 본래 의도가 무엇이었든지 간에, 결국 그의 논리는 당대에 있어서는 일본제국주의에 대한 아시아인의 긴장과 경계의 이완을 초래하였고, 한 세대 뒤에 있어서는 일본내 국수주의 세력의 확산에 중요한 이론적 기반을 제공하였다는 비난을 피하기는 어려울 것이다.

오카쿠라 덴신 말고도 서구문화의 강렬한 충격에 의한 반동 내지 반성의 하나로서 서구중심적 계몽주의의 한계를 극복하려는 시도, 혹은 동양적인 것으로의 회귀의 기미는 이미 19세기 말부터 여러 곳에서 감지할 수 있다. 이 시기 일본의 역사가들은 유럽적 진보에 대한 획일성을 암묵적으로 강요하는 역사철학을 대신하여 일본과 아시아의 과거에 관심을 가지기 시작하였다.[37] 1896년의 문부성 교과과정 개편으로 세계사에서 독립하여

36) 신채호, 「동양주의에 대한 비평」, 『大韓每日新報』, 1909. 8. 10. 이밖에도 안중근의 옥중수고에서 발견된 「東洋平和論」에는 아시아의 해방자로서의 일본에 대한 기대와 조선병탄을 계기로 한 배신감이 피력되어 있어서 당시 동양주의의 맥락을 이해할 수 있다. 해석문은 『동아시아인의 동양인식』, pp.205~220.

37) 家永三郎, 『日本の近代史學』, p.72, pp.74~80 ; 스테판 다나카, 『일본동양학의 구조』, 박영재·함동주 역, 문학과지성사, 2004, p.76.

별개 과목으로 제도화된 동양사는 동양주의 형성과 전개의 배경이 되었다. 문명개화의 보편성을 일본과 중국에 적용시켰던 미야케나, 유럽사적 보편성을 부정하고 각 문화의 특수성을 강조한 이노우에 데쓰지로 등 동양사에 접근하는 시각은 아직 통일되지 않았다.38) 그러나 동양이라는 개념이 무게를 획득하게 되면서 동양사는 이데올로기를 둘러싼 서구와의 경쟁으로 변해갔다.39) 1928년의 세계공황과 국제공산주의세력의 위협을 계기로 다이쇼코스모폴리탄이즘의 환상이 깨지면서,40) 그 대안으로서 오카쿠라 덴신 이래의 계몽주의에 대한 반성으로서의 동양에 대한 관심이 1930년대 들어 지배담론으로 성장하였다.

계몽주의 이래 근대화를 위해 개조되어야 할 대상으로 여겨진 동양정신과 전통에 대해, 작가들이 재인식하게 된 것은 바로 이때였다. 그들은 이를 서구적 문명개화로부터 동양적 정신과 고전으로의 회귀로 이해하였다. 1930년대부터 '일본정신'이 강조되고 '皇道主義'의 이데올로기가 선전되었으며 마침내는 '國體明徵'의 정부성명(1935)이 발표되었다. 문부성에는 '일본제학진흥위원회'(1936)와 '교학국'(1937)이 설치되고, 식민지 학교에서의 한글사용은 폐지(1937)되었다. 바야흐로 1930년대는 국체와 일본정신의 교의가 창도된 때라고 할 수 있다.41) 따라서 동양정신은 일본정신의 관점에서 적어도 일본정신과 상충되지 않는 범위에서 해석되어야 했다. 따라서, 동양정신은 유교보다도 불교의 관점에서 해석되었고, 만세일계의 천황제

38) 스테판 다나카, 위의 책, pp.80~83.

39) 스테판 다나카, 위의 책, pp.112~113.

40) 1928년 코민테른 6차대회(1928)는 사회파시즘론에 기초한 '12월테제'를 결의하는데, 민족주의자와 부르주아지까지 사회파시즘으로 간주하는 극좌전술은, 스스로 사회주의세력의 고립과 무자비한 탄압을 자초하였고 사회혼란을 구실로 한 파시즘 세력 대두의 빌미를 제공하였다.

41) 아라카와 이쿠오, 「1920, 30년대의 세계와 일본의 철학」, 『일본근대철학사』, pp.335~336.

와 상충되는 맹자의 民本사상과 易姓革命論은 유가의 원리에서 삭제되고 忠孝의 원리가 강조되었다.[42]

　계몽주의의 탈전통의식에서 벗어난 동양주의적 전통관은 1938년을 기점으로 정확하게 '고전연구'로 표방되기 시작하며,[43] 결국 조선적 전통에 대한 강조와 고전부흥 의식은 조선향토색과는 전혀 다른 시대, 즉 쇼와 동양주의를 배경으로 하여 성장한 것임을 알 수 있다. 다이쇼 문화주의를 배경으로 한 향토색·지방색론은 쇼와파시즘 체제 하에서 전쟁총동원과 황국신민화에 부정적 영향이 우려되면서 정책적으로 폐기된 것이 아닌가 생각되는 것이다. 특히 1940년대 들어와서는 미술보국과 국가봉공의 노골적인 시국미술을 강요하는데, 이를 위한 방법론으로 고전부흥과 온고지신의 관념이 제시된다. 다시 말해서 고전은 민족전통으로서의 맥락이라기보다는 근대초극적 신체제 건설의 토대로서 새롭게 의미 부여되고 있음을 알 수 있다. 이러한 측면에서 1940년대 시국미술의 고전부흥론은 니시다 철학의 전체주의적 윤리관[44]에 기초한 교토학파와 일본 낭만파가 주축이

42) 스테판 다나카, 앞의 책, pp.163~223.

43) "특선과 추천작을 보고서 조선작가들의 정진으로 조선미술이 발전된 것을 관취할 수 있다. 조선의 미술 시설의 현상은 총독부박물관, 이왕가박물관이고 또 이왕가미술관으로 일본 내지에는 아직 그 실현을 보지 못하고 있는 현대미술관이 현존되고 있는 금일에 각 작가는 그 자연 연구와 함께 古典 연구 또는 내지 제선배의 작품에 대하여 충분한 연구를 하고 일층의 노력으로서 조선미술을 건설하기를 희망하는 동시에 이해 있는 현당국에 의하여 하루라도 속히 미술교육기관의 정비를 촉진하고 그 진전의 조장을 기도하기를 바라는 바이다." 矢澤(第一部 審査員),「朝鮮畵家의 精進에 驚嘆」,『東亞日報』, 1938. 5. 31, p.2 ; "공예에서는 입선작품의 수준은 확실히 작년도보다 올라갔고 대체로 조선의 고전을 현대생활 가운데에 살린 전통의 기술 속에 다시 신수법을 넣으려고 한 고심의 자취를 보인다. 이것은 좋은 경향이다." 高村豊周(彫塑工藝 審査員),「全身像이 異彩」,『東亞日報』, 1939. 6. 2, p.2.

44) 니시다 기타로(西田幾太郎, 1870~1945)는 생명철학을 통해 아시아의 통합의 원리와 보편윤리를 제시함으로써 동양주의의 사상적 기반을 닦고 교토학파를 개창하였다. 그의 철학은 개체와 일반자의 '절대모순적 자기동일론'을 통하여 개인과 집단과

되어 열린 1942년의 좌담회에서 논의된 근대초극론의 이론적 연장에서 파악할 수 있으리라고 본다. 이런 점에서 근대초극론의 대표적인 논자 미키 기요시(三木淸, 1897~1945)의 고전부흥론은 많은 참고가 된다.

　　유럽주의의 붕괴는 동시에 유럽사상으로서는 세계사의 통일적인 이념 이기를 포기한 것이다. (중략) 따라서 동아협동체의 문화는 마치 르네상스 시대에 중세적 세계주의를 극복하고 나타난 이탈리아의 국민적 문화가 동시에 자기 속에 근대적인 세계적 원리를 내포하고 있었듯이 세계사의 새로운 단계에서의 세계적 원리가 될 만한 것을 자기 속에 담고 있지 않으면 안된다. (중략) 동양문화에 대해서는 아직 충분히 열리지 않은 전통의 보고를 열어 그 세계적 가치를 발견함과 더불어 소위 아시아적 정체에서 벗어나고 다른 한편 서양문화에 대해서는 특히 그 과학적 정신을 배워 취하는데 노력함과 동시에 오늘날 서양문화가 도달한 막다른 골목이 실은 자본주의의 막다른 골목과 관련된다는 것을 생각하여 자본주의란 문제의 해결을 꾀하는 일이 긴요하다.[45]

의 변증법적 관계를 역설하고, 개체적 생명의 자기부정을 통하여 '無의 장소'로 일컬어지는 초월적 생명에 도달할 수 있음을 역설한 일종의 전체주의 윤리관이라 할 수 있다. 니시다의 생명은 생물학적 개체적 생명이 아니라 사회적 집단적 생명이며, 니시다의 자기초월은 개체적 한계의 초극, 즉 집단을 위한 개인희생의 윤리이다. 그가 러일전쟁중 여순에서 전사한 동생을 추억하며, "그들의 시체가 신제국의 기초가 된다고 생각하면 오히려 장쾌한 감을 견딜 수 없는 것이다"고 한 것이나, "일본정신의 극치"인 (만세일계의) 황실은 과거미래를 포함하는 절대현 재로서 우리는 이것에 있어서 태어나 이것에 있어서 일하고 이것에 있어서 죽어가 는 것이다."라고 주장한 것은 전체주의적 윤리관의 특징을 잘 보여준다. 니시다 철학은 중일전쟁 이후 식민지 조선에서 황국신민으로서의 획일화된 정체성에 대한 무조건적 복종을 강요하는 민족말살정책의 배경임과 동시에 태평양전쟁을 합리화하는 근대초극론의 사상적 모태라 할 수 있다. 니시다 기타로의 '생명', '순수경험', '장소'의 개념에 대한 요점정리는 나가타 노부카즈, 「헤겔철학의 수용과 니시타 키타로의 철학」, 『일본근대철학사』, 이수정 역, 생각의 나무, 2001, pp.165~220 참고.
45) 미키 키요시, 「신일본의 사상원리」, 『동아시아인의 '동양'인식 : 19~20세기』, 유용 태 역, 서울 : 문학과지성사, 1997, pp.52~70.

일본의 고전부흥의 논리는 향토주의 못지않게 정교했으며, 신진세대들은 그에 대한 논의를 통해 다양하게 분화되었다. 이원조, 서인식, 최재서 등 역사철학자들과 심영섭, 구본웅 등은 동아협동체론에 근거하여 근대초극론을 추수하는 태도를 보여주었다. 고전부흥론에 대한 비판은 주로 프로계열에서 나왔는데 김기림은 이를 '시대착오'라 규정했고, 신남철의 경우 "동양문화가 서양사상에 대해서 우월하다는 것 자체가 이데올로기"라며 복고주의가 파시즘적 전통론에 다름 아님을 비판하였다.46) 한편, 조선전위미술을 주장하였던 길진섭, 김용준 등은 고전부흥의 방법론은 수용하면서도 이데올로기로서의 동양주의는 거부하여, 오히려 이를 조선전통에 대한 새로운 인식 확장의 계기로 삼았다. 얼핏 보면 길진섭과 김용준의 고전부흥도 야스다 요주로식의 고전부흥론과 유사해 보인다. 그러나, 길진섭과 김용준은 일본이 내선일체의 상징으로서 장려하였던 삼국시대와 통일신라에서 고전의 원천을 찾았던 것이 아니라, 만세일계의 천황제를 신봉하는 일본정신과 부합하지 않는다고 판단하여 퇴폐의 온상으로 지목되던 조선미술에서 고전을 찾았다는 점에서 근본적인 차이를 가진다. 특히 식민주의 관학파가 조선식 습기가 있다 하여 거부한 진경산수와 퇴폐하다고 비판한 추사파의 가치를 재인식한 것은 전통관에 있어서 커다란 진전이라 하지 않을 수 없는 것이다. 그리고 바로 그 지점에서 길진섭과 김용준의 전통관은 오세창이 1910년대에 씨앗을 뿌린 근대적 전통관과 만나는 동시에 해방 후 이동주로 이어지는 민족주의적 전통관으로의 가교 역할을 하게 되는 것이다.

46) 신남철, 「복고주의에 대한 수언」, 1935.

Ⅲ. 박물관의 탄생과 전통 계승

1. 박물관의 탄생 : 帝室博物館과 御苑

1) 제실박물관과 어원의 설립

가. 발기와 입안

박물관 제도는 개항기에 일본을 통해 주로 소개되었는데 1881년 신사유람단으로 알려진 조사시찰단의 일원으로 일본을 다녀온 박정양의 글에서 박물관 제도에 관한 최초의 인식을 발견할 수 있다.

박정양 일행이 파견된 그 해 일본에서는 제2회 내국권업박람회가 개최되고 있었다. 박정양은 내무성과 농상무성을 둘러보고 쓴 보고서 『일본국 내무성 직장사무부 농상무성』에서 박물관 제도에 관해 언급했다. 그는 "박물국은 박물관 사무를 관리하며 天産, 人造, 古器今物을 수집하여 견문을 넓히므로 박물국이라 한다"고 전제한 후 "각국 소산을 진열하지 않는 것이 없어 이로써 인민을 가르치는 자료로 삼는다"고 하여 박물관의 사회적 기능을 지적했다.

박물관을 근대적 교육기관으로 이해한 예를 1888년 박영효가 올린 「박영효 建白書」에서 알 수 있다. 박영효는 자신과 함께 소위 급진개화파로 불린 김옥균, 홍영식, 서광범, 김윤식 등과 함께 무장정변을 준비하여 1884년

12월 4일 우정국 낙성 축하연 때 자체 무장력과 일본군을 동원해 민씨 일파를 몰아내고 정권을 장악했지만, 3일만에 갑신정변이 실패하고 일본에 망명해 있던 중 1888년에 올린 개혁 상소에서 봉건적인 신분제도의 철폐와 근대적인 법치국가의 확립에 의한 조선의 자주독립과 부국강병을 주장하는 가운데 교육 및 학술문화 정책의 하나로 박물관을 설립할 것을 들었다.

　개항기 근대 박물관에 대한 이해가 어떻게 전개, 확산되었는지 지금으로서는 확인하기 힘드나, 박영효의 개혁상소(1888)가 나온 지 9년 만에 우리나라 최초의 박물관 태동의 구체적인 움직임이 대한제국 제실에서 비로소 감지된다. 제실박물관의 건립 발의자와 건립취지에 대해서는『李王家博物館所藏品寫眞帖』(1912. 12. 발간)에 실린 고미야 미호마쓰(小宮三保松)의 '서언'이 자주 인용되어 왔다.

　　메이지 40년(1907) 겨울 당시 순종이 덕수궁에서 창덕궁으로 별거하려는 준비를 할 때, 창덕궁 수선공사가 행해졌다. 나는 그 공사를 감독했다. 11월 4일 당시에 내각총리대신 이완용과 궁내부대신 이윤용이 같이 이 공사장을 보았는데, 그 때 양 대신이 나에게 "신황제가 이 궁전으로 移御하셔, 새로운 생활에 취미를 느낄 수 있게 무엇인가 설비를 해 달라"는 간담을 해 왔다. 나는 이것을 승낙하고 안을 내었다. 11월 6일 이윤용 궁내대신에게 동물원, 식물원, 박물관을 창설하는 일을 제의하고, 계획의 개략을 설명했는데, 궁내대신은 대단히 기뻐하며 찬성하였다. 장소, 건물의 설계, 물건의 수집에 착수해서 1908년 9월 이것을 관장할 어원사무국이 신설되었고, 1909년 1월 1일에 순종황제가 방문하게 된다. 박물관사업은 스에마쓰 구마히코(末松熊彦)와 시모코리야마 세이이치에 맡겨 당시 어떤 사정으로 전무후무하게 많이 발굴된 고려자기와 고려공기류를 구입하고 회화와 불상 등 조선의 각종 예술품을 사들였다. 이 세 가지 사업(박물관, 동물원, 식물원)이 진척되자 메이지 42년(1909) 11월 1일 이왕 전하는 한편으로 즐거움을 대중과 함께 나누시고 다른 한편으로는 대중의 지식개

발을 위한 목적으로 궁원의 일부인 창경원을 공개하기로 하였다. 단, 매주 목요일은 전하의 관람을 위해 창경원을 공개하지 않았다. 이러한 과거를 지닌 오늘의 이왕가사설박물관은 대정 원년(1912) 12월 25일까지 도자기, 불상, 회화 및 기타 총 12,030점을 수집하게 되었다.[1]

이 인용문을 보면 1907년 11월 4일 당시 내각총리대신 이완용과 궁내부대신 이윤용이 "새 황제께서 이 궁전으로 移御하셔서 새로운 생활에 취미를 느낄 수 있도록 무엇인가 설비를 해달라"고 당부하자 고미야 미호마쓰가 동·식물원 및 박물관 창설을 제의하였다는 것이다. 조선총독부의 1935년 기록에도 "본원은 메이지 41년 총리대신 이완용의 발기에 의해 계획되어 당초는 이왕전하에 위락을 제공하는 목적으로 하였다."[2]고 하여 유사한 내용을 보여준다. 즉, 최초의 발기는 이완용, 이윤용 형제이며 이를 박물관 건립계획으로 입안한 사람은 고미야 미호마쓰로 보는 것이 타당할 것이다.

한편 최초의 입안단계에서 당시 조선통감이었던 이토 히로부미(伊藤博文)가 깊이 개입했음을 증언하는 기록도 있다. 곤도 시로스케(權藤四郎介)는 이토 히로부미가 궁내부 대신 민병석과 고미야 미호마쓰에게 박물관 등의 시설과 어원사무국의 설치를 명했다고 기록하고 있다.[3]

이토 히로부미 공작은 궁중의 숙청을 단행함과 더불어 일면으로는 궁정으로서의 존엄을 유지하여 왕자의 은혜를 서민에게 나타내 보이지 않으면 안 된다는 의견에서 궁전의 조영과 박물관, 식물원, 동물원의 신설을 진언한 것도 이 무렵이며, 이왕 전하는 크게 만족하여 이를 받아들였다.[4]

1) 小宮三保松, 「序言」, 『李王家博物館所藏品寫眞帖』, 京城 : 李王職, 1912.
2) 朝鮮總督府, 『博物館硏究』 권8, 1935, p.58.
3) 權藤四郎介, 『李王宮秘史』, pp.22~23.
4) 權藤四郎介, 『李王宮秘史』, p.22.

사사키 조지(佐佐木兆治)는 고미야 미호마쓰 차관이 이토 히로부미 통감에게 직접 박물관 설립을 제안하고 허가를 받아 이토 히로부미의 인척인 스에마쓰 구마히코를 선임해서 박물관 설비를 담당케 하였다고도 기록하였으며[5] 시모코리야마 세이이치는 박물관의 창설을 처음 제안한 것은 이토 통감이며 이를 구체적으로 입안한 것은 고미야 미호마쓰라고 회고하였고,[6] 아사카와 노리타카(淺川伯敎)는 전언을 빌어 이토 통감에 의해 박물관 등이 창설되었다고 말하였다.[7]

이들의 증언은 물론 건립을 직접 담당했던 고미야 미호마쓰보다는 신뢰도가 떨어진다는 점을 감안하지 않을 수 없으나, 박물관의 중요한 담당자였던 고미야 차관이 이토 히로부미 통감의 총애를 받는 인물이었고 스에마쓰 구마히코 사무관은 이토 히로부미 통감의 인척이었다는 점을 감안한다면 최초의 아이디어가 누구의 것이었는지와는 별도로 입안을 최종 결재 받고 추진하는 과정에서 이토 히로부미의 역할은 어느 정도 분명하다고 생각된다.

佐佐木兆治, 『경성미술구락부창업이십년기념지 – 조선고미술업계이십년의 회고』, 1942, p.31.

6) 下郡山誠一, 『李王家博物館. 昌慶苑創設懷古談』(녹음테이프), 朝鮮問題硏究會, 1966. 5. 19 ; 박소현, 「제국의 취미 – 이왕가박물관과 일본의 박물관 정책에 대해」, 『美術史論壇』 제18호, 한국미술연구소, 2004, p.149.

7) 그는 전언을 빌어 오카쿠라 덴신(岡倉天心)의 설득으로 미술학교와 박물관에 관심이 있었던 "이토 공이 통감으로서 조선에 오셨을 때에도 조선미술의 부흥에 힘을 쓴 동기가 되었다고 생각한다. 그래서 이왕가에 있어서 박물관, 미술품제작소 등이 창설되었다."고 하였다.(淺川伯敎, 「朝鮮の美術工藝に就ての回顧」, 和田八千穗·藤原喜藏 共編, 『朝鮮の回顧』, 京城 : 近澤書店, 1945, pp.267~268 ; 우동선, 「창경원과 우에노 공원, 그리고 메이지의 공간지배」, 『궁궐의 눈물, 백 년의 침묵 – 제국의 소멸 100년, 우리 궁궐은 어디로 갔을까?』, 우동선 외 7인 共著, 서울 ; 효형출판, 2009에서 재인용.)

나. 취지와 의도

1907년부터 1920년까지 창덕궁에서 순종을 모시었던 곤도 시로스케가 저술한 『李王宮秘史』는 제실박물관 건립의 공적인 취지를 명확히 보여준다.8)

사회민인에게 실물교육에 의해 지식을 보급한다는 뜻에서 예부터의 관례를 깨고 궁원을 개방해 박물관, 동물원, 식물원을 설치해 신라, 고려시대의 예술 및 세계 각국의 진기한 동식물을 관람케 하여 지식을 늘리고 오락을 즐기게 한다.9)

여기서는 사회민인에게 교육과 오락을 제공한다고 하는 박물관의 공적인 기능이 드러나 있어서 박물관 건립의 취지를 짐작케 한다. 제실박물관 건립을 준비하는 가장 최초 단계에 언론에 설명했던 건립목적에 대한 언급 역시 이와 같다.

제실박물관을 설립한다함은 이미 보도하였거니와 그 목적인즉 국내 고래의 각도 미술품과 현 세계에 문명적 기관진품을 수취공람케하여 국민의 지식을 계몽케 함이라더라.10)

여기서는 국내와 세계, 古來와 문명이 대비되는 키워드로 등장하고 있는

8) 權藤四郎介은 자신에 대하여 『李王宮秘史』에 다음과 같이 밝히고 있다. "나의 창덕궁의 15년의 생활(明治 40년 11월부터 大正 9년 10월까지)은 하나의 事務官으로서 각 部局의 관직을 역임하고, 宮內의 여하한 사무의 대부분을 담당하고, 특히 명을 받아 황제 황후의 시종이 되어, 측근에서 모시었다. 아마 어쩌면 일본인으로서 외국의 황제를 시종했던 사람은, 다른 곳에서는 유례가 없는 나, 단지 一人이었다고 생각된다." 權藤四郎介, 『李王宮秘史』, 朝鮮新聞社, 1926. 8, pp.1~2.
9) 權藤四郎介, 『李王宮秘史』, 朝鮮新聞社, 1926. 8, p.7.
10) 「帝室博物館」, 『皇城新聞』, 1908. 2. 12 ; 『公立新報』, 1908. 3. 4 ; 「博物館云設」, 『大韓每日申報』, 1908. 2. 9.

데, 그 밑바닥에 동도서기, 구본신참이라는 이념이 깔려있음은 쉽게 파악할
수 있다. 따라서 박물관 건립초기 근대 박물관의 개념을 광무개혁의 이념에
기반하여 해석, 수용하고 있음을 알 수 있으며, 그 목적이 국민 지식 계몽이라
는 공적인 것에 있었음을 알 수 있다. 1908년 초의 이러한 연설은, 박물관
등장의 최초 단계에 정부와 국민이 근대적 박물관 제도에 대해서 어떻게
이해하고 있었는지에 대한 중요한 단서를 제공한다.

　한편 제실박물관의 설립 목적이 공중의 관람뿐 아니라 제실의 오락을
위한 것이었다는 기록도 있는데, 대개가 경술국치 이후 일본인의 관점을
반영하고 있는 것이어서 주목된다. "경성의 박물관 및 동물·식물원은 최초
에 통감 이토 히로부미 공이 왕가의 오락을 겸하고 공중의 관람에 이바지
할 목적으로 計劃한 것"이라는 경성안내 설명이나[11] 박물관 설립의 실무를
총괄했던 스에마쓰 구마히코가 "지금 널리 공개하여 경성인의 하루의
취미를 맛볼만한 창덕궁 박물관은 원래 李王家御一家에 취미를 공급하고
아울러 조선의 고미술을 보호 수집하려는 희망으로 1908년에 처음 설치된
것으로 고미야 구마히코 차관의 건축으로 나온 것이다."[12]고 한 것은
일제가 마치 대한제국 황실을 위해 박물관을 하사한 것과 같은 뉘앙스와
생색내기의 인상이 짙다. 심지어 고미야 미호마쓰는 한 발 더 나아가 한국
최초의 근대적 박물관인 제실박물관이 공공의 목적보다는 왕실의 사적
취미생활을 위해 즉흥적으로 발의되어 설립된 듯한 인상을 주는 언급도
하고 있는데[13] 이러한 주장은 제실박물관이 대한제국 황실에 대한 일본의
하사품이라는 식으로 생색내는 일제의 전형적인 논리를 잘 보여준다.

　이토 히로부미 통감을 비롯한 일본 측이 근대적 제도의 하나로 박물관을

11) 경성협찬회, 『경성안내』, 1915, pp.12~13.
12) 末松熊彦, 「朝鮮の古美術保護と昌德宮博物館」, 『朝鮮及滿洲』 69호, 京城 : 日韓書
　　房, 1913, p.124.
13) 小宮三保松, 「序言」, 『李王家博物館所藏品寫眞帖』, 1912. 12.

제안한 것이 사실이라면, 유럽의 개화문물에 대한 이해와 관심이 깊었던 대한제국 정부와 황실의 능동적 수용이 있었던 것 역시 엄연한 사실이다. 제실박물관을 한국황실에 대한 일본의 하사품으로 보는 일제의 일방적인 관점에 가려진 한국 측의 박물관에 대한 근대적 이해와 설립에 기여한 일정한 역할을 검토하여 재평가하여야 할 것이다.

다. 공개와 논의

공공기능을 우선하는 근대적 박물관 개념과 그 제도의 수용이 순탄한 것만은 아니었다. 특히 궁원의 공개 문제를 중심으로 하는 근대적 박물관 개념은 상충되는 가치의 충돌과 논쟁을 낳았던 듯하다. 곤도 시로스케는 다음과 같은 기록을 남기고 있다.

> (궁 내외에서는) 역대 왕조의 由緖있는 궁전 건물이 박물관이 되어, 불상·古器物이나 시체를 넣었던 棺槨까지 진열하며, 나아가 일반인들이 흙 묻은 발(土足)로 출입까지 하는 것은 참을 수 없는 처사라며, 맹렬한 반대론이 있었다.14)

1907년은 '헤이그밀사사건'을 빌미로, 고종이 황태자인 순종에게 강제로 양위를 당하고, 궁중의 일대숙청이 진행되면서 1만 명이나 인원이 감축되는 등 궁중 내 권력재편과 정치투쟁이 가열화되고 있던 시기로서, 상기 언급은 박물관 공개 문제가 민족 대 외세, 근대 대 중세라는 이념 전선의 한 가운데에서 치열한 논쟁을 유발하였음을 보여주는 예로 해석될 수 있다.

곤도 시로스케는, 이러한 궁정내의 박물관 공개 논쟁 속에서, 궁궐대신들이 사적 컬렉션이 아니라 공적 컬렉션으로서의 근대적 박물관의 성격과 목적에 대한 분명한 인식을 갖게 되었고, 이것이 궁정에서 공유되었음도

14) 權藤四郎介, 앞의 책.

54

언급하고 있다.15)

조선 고대의 문화 유적을 찾아서、그것을 후세에 전해 학자의 연구에
이바지하고, 특히 조선이 일찍이 예술의 융성한 이익이 있었으니, 그것을
내외에 알리려는 것이라 하여, 萬難을 배제하고 완고한 궁정 내외의 사람들
을 설득하였다.16)

여기서는 첫째 유물수집을 통한 학술연구, 둘째 미술품전시를 통한
사회교육이라는 박물관의 설립목적이 분명히 밝혀져 있어서 당시 논쟁이
박물관에 대한 근대적 인식에 토대를 둔 것임을 알려주고 있다.
이 논쟁에 대하여 곤도 시로스케는, "이러한 일은 지금 말하면 一笑의
가치도 없는 것이지만、당시 조선에 매우 총명한 두뇌가 없었다면 단행할
수 없는 처리였다."17)고 하면서 "왕의 말씀이 있었기 때문에 이 계획은
차질없이 예정과 같이 진척될 수 있었다"18)고 언급하고 있어서 그 반대가
결코 만만하지 않았음을 술회하고 있다. 물론 이 총명한 두뇌란, 당시
34살로 이제 막 즉위하였던 순종의 결단을 언급한 것이라 볼 수 있다.
결국 곤도 시로스케와 고미야 미호마쓰의 기록을 종합해 보면, 박물관
건립과 공개를 둘러싸고 순종을 중심으로 하는 세력과 완고한 반대파
간의 맹렬한 논쟁이 있었으며, 이러한 논쟁은 박물관의 기능과 의의에
대한 근대적인 인식에 기초를 둔 순종의 결단을 통해 극복되었음을 알
수 있다.
물론 일제가 '전리품으로 빼앗은 공간에서 그 공간의 의미를 역전'시키고

15) 權藤四郎介, 위의 책.
16) 權藤四郎介, 위의 책.
17) 權藤四郎介, 위의 책, pp.22~23.
18) 權藤四郎介, 위의 책, 같은 쪽.

자 했던 박물관 설립의 숨은 의도를 부정할 수는 없다. 이러한 의도는 경복궁에서 박람회를 개최하고 총독부 청사를 신축함으로써 조선왕조의 상징을 일제 식민통치의 상징으로 역전시킨 데서도 확인된다. 이렇게 권위 있는 장소의 의미를 역전시킴으로써 구시대의 종언과 신시대의 도래를 무언중에 선포하는 이미지 전략은 우에노에 박물관과 도서관, 동물원과 식물원이 함께 배치된 공원을 설치함으로써, 그 땅에서 도쿠가와 막부의 이미지를 지우려했던 메이지 정부의 정책적 연장에 있음이 분명하다.[19]

그러나 순종이 즐거움을 대중과 함께 나누고, 대중의 지식개발을 위한 목적으로 박물관을 개관하였다는 고미야 미호마쓰의 언급에서 알 수 있듯이 이러한 과정을 통해 황실과 정부에서 박물관 설립에 대한 근대적 이해에 기초한 논의가 있었던 점도 분명하다. 그리고 궁원의 '공개'와 같은 첨예한 이슈에 대한 토론을 통하여 박물관의 근대적 위상과 역할에 대한 인식공유가 있었다는 것은, 박물관 설립을 왕가의 사적 여흥을 위한 즉흥적 발의만으로 의미축소하기에는 너무나 중대한 역사적 사실이다. 설사 제실박물관의 설립이 순종의 창덕궁 이어라는 우연한 계기를 통하여 발의되었고 이를 입안한 것이 스에마쓰 구마히코를 비롯한 일본인이었다 하더라도, 1876년 개항이후 선진문물을 도입하는 개화정책의 일환으로 소개되기 시작한 박물관 제도에 대한 순종을 위시한 대한제국 황실과 정부 내의 근대적 인식과 그 관철 의지가 없었다면, 궁을 공개하면서까지 박물관을 일반에게 공개할 수 없었을 것이다.[20] 제실박물관의 개방은 중세적 사적 컬렉션이 아니라 학술연구와 사회교육에 이바지하는 근대적 공공 기관으로의 지향을

19) 우동선, 앞의 논문 참조.
20) 1907년의 궁내부의 상황이 이미 한일병합 후와 동일하였다고 주장하는 이도 존재하겠지만, 1912년 고미야 미호마쓰가 제실박물관의 탄생을 즉흥적인 발의로 순식간에 이루어진 듯이 공공연하게 평가절하할 수 있었던 정치적 현실과 궁내부 안에서 박물관 설치와 공개에 대한 대신들 간의 맹렬한 논쟁이 있었던 1907년의 상황 사이에는 미묘한 간극의 존재가 인식된다.

드러낸 사건이었던 것이다.

2) 제실박물관과 어원의 官制

가. 명칭과 관제

우리나라 최초의 박물관인 제실박물관은 별도의 호칭없이 창경궁 내에 식물원, 동물원과 함께 건립되었다. 제실박물관의 가장 널리 알려진 명칭은 이왕가박물관이지만, 이는 일제강점 이후 일본 황실 소속으로 편입된 전 황실의 위상 격하에 따른 것으로, 설립 당시의 명칭으로 볼 수는 없다는 점에서 사용에 곤란이 있다.[21]

박물관 설립 당시의 명칭과 관련해서는 가장 이른 기록(1908)에 나타나는 '제실박물관'이라는 명칭이 등장한다.

 "궁내부에서 본 년도부터 제실박물관과 동물원과 식물원들을 설치할 계획으로 목하에 조사하는 중이라더라."[22]
 "帝室博物館을 設立한다 함은 己爲報道하얏거니와 其目的인 즉 國內古來의 各圖美術品과 現世界에 文明的 機關珍品을 收取供覽케하여 國民의 知識을 啓發케 함이라더라"[23]

여기에서 우리는 1908년 1월과 2월 사이에 궁내부에서 '제실박물관'을 '설치할 계획'과 제실박물관이 가져다 줄 국민적 계몽의 효과에 대해서

21) 1910년 8월 29일 조칙에 의하여 한국정부의 모든 통치권은 완전히 또 영구히 일제에 양여되고, 천황의 조서에 의하여 전 한국 황제는 '창덕궁 이왕'으로 격하되었다.(『순종실록』 부록, 1910년 8월 29일자) 이에 따라 궁내부 어원사무국에서 담당하던 박물관 관련 사무를 이왕직 장원계로 이관하는 이왕직관제가 공포(1910. 12. 30), 시행(1911. 2. 1)되었다.

22) 『大韓每日申報』, 1908. 1. 9,「宮內府計劃」.

23) 『皇城新聞社』, 1908. 2. 12,「帝室博物館」.

구체적으로 논의된 정황을 알 수 있다. 제실박물관 설립 계획은 「제실박물진열본관신축설계도」(1910. 6. 1)에서도 구체적으로 파악할 수 있는데, 이 설계도대로 지은 건물이 1911년 11월 30일 낙성된 박물관 본관이다.[24] 따라서 설립 당시 정부의 계획이나 최초 언론에 공표한 내용에 의거할 때, 우리나라 최초의 박물관 명칭은 제실박물관으로 보는 것이 타당할 것이다.[25]

설립 당시 대한제국 제실박물관의 공식명칭에 대해서는 다소간의 혼선도 지적되고 있다. 실제로 당시 박물관은 소관 사무가 궁내부대신의 관할이라는 차원에서 '궁내부박물관'이라 불리기도 하고, 박물관의 위치가 창덕궁에 있다는 점에서 '창덕궁박물관'이라 불리기도 하였으며, 동·식물원과 함께 어원(御苑, 秘苑, 後苑 혹은 昌慶苑)을 구성하는 일부분이었다는 점에서 '어원박물관'으로 불리거나 '博物園'이라고 쓰고 있어서 혼란스럽게 보이는 것이 사실이다.[26] 이러한 박물관 건립 전후의 일관되지 못한 명칭 사용은 무엇보다도 제실박물관이 독립된 관제로 확정되어 뒷받침되지 못한 조건에서 편의에 따라 명칭을 사용한 사정과 관련된다고 생각된다.[27] 실제로

24) 『純宗實錄 附錄』 2卷, 4年(1911 辛亥) 11月 30日, "博物本館, 新建于昌慶苑高邱之上, 至是告成 ; 又植物本館, 前面池邊新築日本式家屋一棟, 亦成. 【總建坪五十一坪, 建設費七千九百十八圓】"

25) 일본에서 초기 박물관은 담당 대신이 바뀔 때마다 문부성 박물관, 내무성 박물관 등으로 명칭이 바뀌다가 1889년에는 일본의 정체성을 강조하기 위하여 제국박물관으로 개칭한 뒤, 1900년 천황가로 그 중심을 옮겨 제실박물관으로 명명되는데, 이와의 연관 여부는 향후 조심스럽게 고찰할 문제이다.

26) 「昌慶宮及秘苑平面圖」(1908, 장서각소장)에서는 博物園을 계획.

27) 이는 나중에 설립된 총독부박물관도 마찬가지이다. 총독관방(1917~21), 고적조사과(1922~25), 종교과(1926~31), 사회과(1932~36), 사회교육과(1937~45)의 업무의 하나로서 박물관 관련 사무가 분장되었을 뿐 일제강점기 내내 독립된 기관으로서 박물관이라는 관제가 마련된 것은 아니었다. 제실박물관의 관련 사무는 초기 어원사무국에서 담당하였다. 이러한 초기 박물관의 미비한 관제는 현재 국립중앙박물관이 문화체육관광부 산하의 소속기관으로 독립된 직제를 가지고 있는 점과 대비된다.

58

편의적 명칭의 근거가 된 궁궐의 명칭에 있어서는 창덕궁과 창경궁이 혼용되고, 박물관 및 동·식물원 복합시설의 위치를 일컫는 명칭에 있어서는 秘苑과 어원이 혼용되었다. 이러한 용어사용의 혼용은 御苑(1908. 9. 2)[28] 혹은 東苑, 昌慶苑(1911. 4. 26)[29]으로의 공식 명칭 확정에도 불구하고 계속 지속되었으며, 박물관 명칭의 혼선을 가중시킨 요인의 하나가 되었던 것으로 보인다. 그러나 이러한 명칭은 다분히 편의적으로 붙인 이름일 따름으로 '제실박물관'이라는 명칭이, 설립 당시 박물관의 지위와 역할을 드러내는 공식적인 명칭이라는 차원에서도 비교적 적정하다고 판단된다.

나. 비원 시기(1903~1907)

창경궁 관련 관제와 관련 주목되는 것은 궁내부에 비원(1903~1907)을 신설한 것이다. 1903년 말에 반포된 관제에 의하면 비원은 창덕궁 안 후원을 관리하며 지키는 사무를 맡아보며, 이를 위해 감독 2인을 각 府·部·院의 칙임관 중에서 겸임시키고 검무관 3인, 감동 1인은 주임관으로, 주사 4인은 판임관으로 보임하여 모두 10명으로 구성토록 되어 있었다. 비원은 창덕궁의 후원으로서 박물관 및 동·식물원이 설치된 창경궁 쪽과는 일정하게 구분되면서도 연결되는 곳이라고 할 수 있다. 1903년 12월 30일부터 비원감독을 겸임한 것은 중추원부의장 김가진(1846~1922)과 의정부찬정 조정구였다.[30] 이어 1904년 6월 4일 궁내부 관제 개정에 의해 비원 감독 2명이 폐지되고 칙임관에 상당하는 비원장과 비원부장이 신설되는데,[31]

28) 「御苑事務局官制」 반포(1908. 9. 2).

29) 『純宗實錄 附錄』 2卷, 4年(1911 辛亥) 4月 26日, "博物館, 動, 植物苑, 自今通稱爲 '昌慶苑'. 以其在昌慶宮內也.【本月十一日苑名稱'東苑'而今又改定】"

30) 宮內府官制中祕院增置【祕院掌昌德宮內後苑管守事務. 監督二人, 各府, 部, 院勅任官中兼任 ; 檢務官三人, 監董一人, 奏任 ; 主事四人, 判任.】件頒布 및 中樞院副議長 金嘉鎭, 議政府贊政趙鼎九兼任秘苑監督.(『高宗實錄』 43卷, 40年(1903 癸卯 光武 7年 12月 30日))

1904년 6월 13일 비원장에 농상공부대신 김가진이 유임되고, 비원부장에 궁내부협판 박용화가 겸임되었다.[32] 그 관제에 따른 직원은 〈표 1〉과 같다.

〈표 1〉 비원 시기(1903~1907) 창경궁 관련 관제 및 직원

시기	부서	직위		합계
1903.12.30 ~1904.6.3	秘苑	秘苑監督(2명)		2명
		金嘉鎭(中樞院副議長) 趙鼎九(議政府贊政)		
1904.6.4.~ 1907.11.26	秘苑	秘苑長(칙임관1명)	秘苑副長(칙임관1명)	2명
		金嘉鎭(農商工部大臣)	朴鏞和(臣宮內府協辦)	

황실의 비원에 대한 관심은 "궁내부가 있어 대궐 안의 정원을 몽땅 관할하는데 비원을 별도로 세운 것은 무엇 때문"이냐면서[33] 민생이 도탄에 빠진 현실 속에서 "비원 등을 마땅히 즉시 없애서 관제를 함부로 하지 않고 경비를 줄여야" 한다[34]는 상소가 이어지는 등 강한 반발을 초래하기도 하였으나, 황실이 칙임관급 비원장과 비원부장의 관제를 즉시 없애지는 않았다. 비록 나중에 설치될 제실박물관 및 동·식물원의 위치와는 구분되지만 창덕궁의 후원을 관리하는 사무를 위하여 별도의 관제를 정하고 칙임관급의 감독 내지 장을 임명한 것은 제실박물관 설립 논의 이전인 광무 연간에 있어서 대한제국 황실의 비원에 대한 상당한 관심을 반증하는 사례로 주목된다.

31) 布達 제116호, 〈宮內府官制中秘苑官制改正件〉 반포. 【長 1인, 副長 1인은 勅任官이며, 더 두었던 監督 2인은 없앤다.】 高宗 44卷, 41年(1904 甲辰/ 光武 8年) 6月 4日.

32) 高宗 44卷, 41年(1904 甲辰/ 光武 8年) 6月 13日. 이후 1904년 12월 31일 비원장 김가진은 칙임관 2등에 서임되기도 한다.

33) 『高宗實錄』44卷, 41年(1904 甲辰/ 光武 8年) 7月 15日, 「中樞院議官安鍾悳疏略」.

34) 『高宗實錄』44卷, 41年(1904 甲辰/ 光武 8年) 7月 25日, 「奉常司副提調宋奎憲疏略」.

다. 어원사무국 시기(1908~1910)

제실박물관과 동·식물원은 1908년 봄 기공식과 함께 건립이 시작되었는데 이들 사무는 어원사무국(1908~1910)에서 담당하였다. 어원사무국의 관제가 확정되지는 않았지만 1907년 11월 27일 궁내부 관제 개정에 이르러 어원이라는 용어가 처음 등장하며, 기존의 비원이라는 관제는 철폐되고 대신 '어원'의 사무가 기존부터 황궁의 관리를 맡아왔던 주전원에 이관된다.

〈표 2〉 주전원의 관제(1908)

연도	부서	官名(官等)					합계
		卿	理事	技師	主事	技手	
1908	主殿院	칙임관(1)	주임관(1)	주임관(1)	판임관(7)	판임관(6)	16명

당시 개편된 주전원의 관제에 의하면 "주전원은 궁전과 별궁, 어원 및 시설과 함께 전기에 관한 사무"를 담당하고, 이를 위해 "卿 1인(칙임관), 이사 1인·기사 1인(주임관), 주사 7인·기수 6인(판임관)"을 배치하도록 되어 있다.35) 당시 주전원 경이었던 이겸제(1867~1947)는 삼남사령관과 중추원의관을 역임하고 갑오농민전쟁을 진압한 공으로 승진한 무관출신으로 1899년 일본육군 연습시 관전무관이었는데, 유길준 등의 역모사건에 연루되어 이후 일본에서 약 7년간 망명하다가 이완용, 조중응의 건의로 사면되고(1907. 7. 11),36) 순종이 즉위하고 나서야 주전원경에 복권(1907.

35) 『純宗實錄』 1卷, 卽位年(1907 丁未 隆熙 1년) 11月 27日, "布達第一百六十一號, 宮內府官制改正. 頒布 (중략) 主殿院. 【宮殿離宮御苑及鋪設竝電機에 關호 事務를 掌홈. 卿一人, 勅任 ; 理事一人, 技師一人, 奏任 ; 主事七人, 技手六人, 判任.】"

36) 『高宗實錄』 48卷, 44年(1907 丁未 光武 11年) 7月 11日, '內閣總理大臣 李完用, 法部大臣 趙重應이 아뢰기를, (중략) "朴泳孝, 金彰漢, 李謙濟, 尹錫準을 모두 《大明律》〈賊盜編 謀叛條〉의 음모하고 실행하지 못한 데 대한 법조문으로 적용하여 缺席宣言을 하였습니다. 이승린, 이조현, 박영효, 김창한은 모두 용서를 받았으나 이겸제, 윤석준 두 사람은 아직 용서를 받지 못하였으니 똑같이 살펴주는 데서 공평한 정사에 결함이 되기 때문에 내각의 의논을 거친 후에 특별히 용서해 주기를

11. 27)되는 파란만장한 경력의 소유자였다. 그의 이력에서 특히 주목되는 것은 1900년 봄, 일본에서 유학생 장호익, 유길준, 이범래 등과 '1. 대황제 폐지, 2. 황태자 폐지, 3. 유길준, 조희연 등의 정부 조직'을 내용으로 하는 '혁명혈약'을 맺었다는 기록이다.37) 이렇게 유길준, 박영효 등과 깊은 관계를 맺고 오랜 일본 망명을 통해 개화문물을 잘 알고 있었던 이겸제는 어원의 근대적 개조 및 이를 위한 어원사무국 잉태를 적극적으로 추진하는 적임자였을 것이다. 실제로 당시 주전원의 관제는 어원사무국의 관제와 그 규모 및 구성에서 유사성이 적지 않아, 어원사무국이 주전원의 관제에 기초하여 계획된 것이 아닌가 하는 느낌을 준다. 이겸제의 주전원 경 부임이 1907년 11월인데, 이해 11월부터 제실박물관과 어원 설립 논의가 본격화된다는 것도 우연의 일치라고만 보기 힘들다. 어원사무국이 정식으로 발족되기 이전까지 주전원은 제실박물관을 포함한 어원 설립의 본격적 검토와 논의가 이루어진 산실이었을 것으로 추정된다.

정식 관제 시행 이전의 어원사무국은 주전원 내의 비공식 태스크포스팀과 같은 형태로 존재하지 않았을까 짐작되는데, 이러한 비공식 실무조직으로서의 어원사무국은 이미 1908년 4월부터는 존재했던 것으로 보인다.38) 이 해 8월 13일 비준을 거쳐,39) 9월 2일 시행된 관제는 다음과 같다.

御苑事務局官制롤左갓치定흠이라 隆熙二年八月十三日奉 勅 宮內府大臣 閔丙奭 布達第百八十號 御苑事務局官制 ○第一條 御苑事務局은宮內府大臣의管理에屬ᄒ야博物館動物園植物苑에關흔事務롤掌흠 ○第二條 御

기대하면서 폐하의 재가를 바랍니다." 하니, 윤허하였다.'
37) 황현, 『梅泉野錄』 제4권, 光武 8년 甲辰(1904년).
38) 1908년 4월에 제작된 「昌慶宮及秘苑平面圖」(장서각 소장) 중 '御苑事務局管內云云' 참조.
39) 『純宗實錄』 2卷, 1年(1908 戊申 隆熙 2年) 8月 13日, "布達第百八十號, 御苑事務局官制."

62

苑事務局에左開職員을置홈 總長 一人 勅任 理事 專任 一人 勅任或奏任
部長 三人 奏任 主事 專任 五人 判任 技手 專任 六人 判任 ○第三條 總長은宮
內府大臣의指揮監督을承ᄒ야局務ᄅ總理ᄒ고部下ᄅ監督홈 總長은宮內府
次官으로兼任케홈 ○第四條 理事ᄂ總長의命을承ᄒ야局務ᄅ掌홈 ○第五
條 部長은總長의命을承ᄒ야博物館動物園植物苑의事務ᄅ分掌홈 ○第六
條 主事ᄂ上官의指揮ᄅ承ᄒ야 庶務에 從事홈 ○第七條 技手ᄂ上官의指揮
ᄅ承ᄒ야 技術에從事홈 ○第八條 宮內府大臣은局務의須要ᄅ依ᄒ야御苑
事務局에評議員을置홈을得홈 評議員은各專門의智識에關ᄒ야總長의諮
詢을對ᄒ거나 又ᄂ總長의依囑을應ᄒ야局務에參與홈 ○第九條 宮內府大
臣은局務의實況을依ᄒ야必要가有ᄒ時ᄂ囑託員을置ᄒ야部長或主事技手
의職務ᄅ行케홈 ○附則 本布達은頒布日로붓터施行홈[40)]

어원사무국은 박물관, 동물원, 식물원 사무를 관장하는데 이를 위해
칙임관급 총장 1인(궁내부차관이 겸임), 칙임 혹은 전임관급 이사 1인,
주임급 부장 3인, 판임급 주사(서무직) 5인, 판임급 기수(기술직) 6인을
어원사무국에 두되, 필요한 경우는 평의원과 촉탁원을 둘 수 있게 하였다.
이 시기 어원사무국의 직원은 〈표 3〉과 같이 정리할 수 있다.[41)]

40) 內閣法制局官報課,『官報』4166호, 隆熙二年(1908) 9月 2日.
41) 內閣法制局官報課,『官報』4166호, 隆熙二年(1908) 9月 2日, "2.敍任及辭令 ○八月三
十一日 帝室會計監査院監査官 兪致衡 任御苑事務局理事敍勅任官三等 (중략) 主殿
院主事 李鵬增 典膳司主事 林炳贊 帝室財産整理局主事 伊集院茂 任御苑事務局主事
敍判任官三等 (중략) 內藏院主事 鄭尙鎬 任御苑事務局主事敍判任官四等 玄益健
任御苑事務局技手敍判任官三等 九品 帝室財産整理局技手崔奎煥 帝室財産整理局
技手 金正澤 任御苑事務局技手敍判任官四等 全斌-御苑事務局事務ᄅ囑託홈(奏任
待遇) 下郡山誠一 正三品 李裕翼 六品 姜聲國 內藏院事務ᄅ囑託홈(奏任待遇) (중략)
車喜均 六品 劉漢用 野野部茂 御苑事務局事務을囑託홈(判任待遇) 以上八月三十一
日." 1909년 이후 직원의 명단은 內閣 記錄府,『職員錄』, 隆熙3年(1909) 6月 참조.

〈표 3〉 어원사무국 시기(1908~1910) 박물관 및 동·식물원 관련 관제와 직원

연도	부서	官名(官等)					정원
		總長(勅任)	理事(勅任/奏任)	部長(奏任)	主事(判任)	技手(判任)	
1908 ~ 1909	御苑事務局	小宮三保松	兪致衡(칙임관 3등)	劉漢性(주임3등) 末松熊彦(주임4등)	李鵬增(3등) 林炳贊(3등) 伊集院茂(3등) 鄭尙鎬(3등)	玄益健(3등) 崔奎煥(4등) 金正澤(4등) 宣憙秀	16명
				福羽恩藏(주임대우) 岡田信利(주임대우) 野邑菊治郎(공사감독)	劉漢用 野野部茂 曾禰又男	車喜均 下郡山誠一	촉탁

　어원사무국 시기 제실박물관과 동·식물원의 설립 및 개원을 준비하였던 초기 인력 중 주요한 한국인으로는 먼저 1908년 8월 31일부터 어원사무국 이사 직위에 발령된 유치형(1877~1933)을 들 수 있다.[42] 그는 칙임관 3등의 궁내부 서기관으로서 초기 어원사무국 업무를 총괄하였다.[43] 유길준과 같은 가문 사람인 유치형은 관비유학생과 요직을 거쳐 불과 5년 만에 9품에서 정3품까지 초고속 승진하였던 광무정부의 신예 관료였다. 광무의

[42] 유치형은 제헌헌법을 기초한 兪鎭午의 부친으로, 兪吉濬 등 집안의 개화 지식인의 영향을 받고 관비유학생으로 일본을 유학한 한말의 법률가로서, 駐箚英國公使館 三等參書官(1903. 2. 7), 御供院 會計課長(1904. 6. 21)을 거쳐 制度局參書官(1906. 2. 7)으로서 帝室財政會議記事長(1906. 12. 16), 各宮事務整理委員(1907. 2. 18)의 직을 수행하여 宮內府參書官 兼任宮內府大臣官房內事課長(1907. 6. 6)까지 올랐다. 어원사무국 이사 임용 직전 오랜기간 제실의 회계관련 업무를 수행한 공로로 태극장을 하사받기도 하였다. 경술국치 이후 1911년 2월 1일 이왕직사무관을 제수받고 이듬해 정6품, 1913년 2월 고등관 3등에 서품되었으나 거절하고, 1913년 4월 1일부터 한성은행 서무과장으로 재직하였다. 법학연구소간행부, 「兪致衡日記」, 『法學』 권24 제4호, 서울대학교법학연구소, 1983, pp.148~168. ; 『純宗實錄』 2卷, 1年(1908 戊申 隆熙2年) 2月 7日, "帝室會計監査院監査官兪致衡, 久勤厥職, 特敍勳四等" 등 참조.

[43] 『純宗實錄』 2卷, 1年(1908 戊申 隆熙2年) 8月 31日, "監査官兪致衡任御苑事務局理事, 敍勅任官三等."

이념을 체현한 개혁성과 법률 및 회계분야의 전문성을 겸비했던 유치형이 31살의 젊은 나이로 초기 어원사무국을 총괄하고 행정을 주도했다는 점은 광무기의 국정철학과 융희 연간의 제실박물관이 연결된다는 점에서 의미심장하다고 본다.

유치형이 이사에 발령난 다음날 어원사무국부장에 임명되고 주임관 3등에 품서된[44] 유한성(1880~1910) 역시 중요하다. 그가 이미 경성에서 사립동물원 경영을 시작했던 바, 어원사무국에서는 그의 동물 전부를 매입하고 그가 데리고 있던 1명을 역시 동물원에 채용하여 그 사무를 담당케 하였다는 점은 알려져 있다.[45] 그러나 그가 이미 광무정부의 칙령 10호 유학생 등용령에 따라 각 관청에 우선 임용할 대상자 명단에 1904년과 1905년 연달아 선정되었으며, 대한적십자사를 거쳐, 1907년에는 이미 육군3등군의장으로서 궁내부에서 재직 중이었던 신진 관료라는 점은 밝혀지지 않았다.[46] 당시 첨단의 서구문명을 상징하는 의술을 배워 온 유한성이 동물원 부장으로 임용된 것은 동물의 생태와 위생관리 등 문제에 대응할 수의사가 따로 없는 조건에서는 최선의 선택이었을 것으로 생각된다. 젊은

44) 『日省錄』1908年 9月 1日, "以劉漢性爲御苑事務局部長"; 內閣法制局官報課, 『官報』 4176호(隆熙2年 9月 14日) 2. 敍任及辭令조, "九月一日任御苑事務局部長敍奏任官三 等 六品 劉漢性."

45) 小宮三保松, 「序言」, 『李王家博物館所藏品寫眞帖』, 京城 : 李王職, 1912. 12.

46) 유한성 관련 자료는 국사편찬위원회 한국사 데이터베이스(http://db.history.go.kr) 참조. 그가 의학과 유학생 출신으로 광무정부의 우선 임용대상자였다는 점은 『각사등록 근대편』「學部來去文」「學部來去文11」「光武八年 學部案」「각 학교 졸업생과 유학생에 대한 등용령에 따라 명단을 보낸다는 조회」(照會 第15號, 1904. 9. 5) 참조. 대한적십자사 근무와 관련해서는 『統監府文書 10권』「九. 憲兵隊機 密文書 一」(113) (大韓赤十字社 廢社에 따른 社員人件費 淨算 件) 참조. 군의관으로서 의 경력 및 직위는 유한성, 「疾病預防의 注意」, 『서우』 제8호, 1907, pp.13~15 참조. 한편 그가 1899년 10월 23일 大阪에 왕래한 기록에는 당시 20세로 기록되어 일본유학과 그의 나이를 추정할 수 있다. 『한국근대사자료집성』『要視察韓國人擧 動 2』「四. 要視察外國人ノ擧動關係雜纂 韓國人ノ部 (四)」(107),「李公瑞·王重植·劉漢 性 등의 大阪 往來 報告」.

개화 관료였던 유한성은 의사라는 전문성과 동물원 경영 노하우를 통해
초기 동물원을 설계하고 개원 초기 운영의 기초를 다졌으며, 1910년 12월
갑자기 卒去하기까지[47] 유치형과 함께 어원사무국의 업무를 주도하였을
것으로 짐작된다.

그 밖에 주사 이붕중[48]과 임병찬은 박물관 사무를 담당하고 있었는데
임병찬은 3개 부의 서무와 회계를 총괄하는 이사실 지원근무도 겸하고
있어서 주목된다.

한편 박물관과 식물원은 일본인의 역할이 상당했다. 이 시기 주요한
일본인으로는 1908년 9월 10일 박물관 부장으로 임명되고 주임관 4등으로
품서된 스에마쓰 구마히코(末松熊彦, 1870生, 1908. 5. 29 촉탁)를 꼽을
수 있다.[49] 1892년 東洋英和學校를 졸업하고 시카고대학에서 수학했던
그는 성격이 온후하고 침착하다고 하여 평판도 좋았다고 한다. 박물관을
거점으로 자신의 영역을 확보하면서 나중에 이왕직사무관, 장원과장, 회계
과장 겸 서무과장 등 요직을 거치게 된다. 역시 비슷한 시기에 촉탁된
시모코리야마 세이이치(下郡山誠一, 1908. 3. 7 박물관조사사무 촉탁)와
노노베 시게루(野野部茂, 1908. 7. 16 박물관 사무 촉탁)[50] 역시 스에마쓰
구마히코와 함께 박물관 관련 중심 인력으로 성장한다.[51] 식물원 건축공사
의 감독에서는 노무라 기쿠지로(野邑菊治郞)의 공이 컸다고 기록되고 있

47) 1910년 11월말 순종이 부의금 200원을 하사한 사실로 유한성의 졸거를 확인할
 수 있다. 『純宗實錄』 4卷, 3年(1910 庚戌 隆熙4年) 11月 30日, "特賜金二百圓于前御苑
 事務局部長劉漢性喪."
48) 후에 장원계 박물관에서 근무하게 되는 유한용과 함께 6품이었다가 정3품에
 올랐다. 『純宗實錄』 4卷, 3年(1910 庚戌 隆熙4年) 8月 26日.
49) 『日省錄』 1908年 9月 10日, 「裁下宮內府度支部法部任免奏」, "以末松熊彦爲御苑事務
 局部長";『官報』 4176호(隆熙2年 9月 14日), 2. 敍任及辭令조, "九月十日任御苑事
 務局部長敍奏任官四等 末松熊彦" 및 『承政院日記』, 純宗2年 5月 29日.
50) 『承政院日記』, 「純宗」 卷2, p.162 ; 同 卷3, pp.42~120.
51) 內閣 記錄府, 『職員錄』, 隆熙3年(1909) 6月.

66

다.52)

어원사무국은 1909년 11월 1일 어원의 일반관람 허용을 추진하고, 1910년 8월 일본의 한국병합 이후 기존 궁내부의 업무가 이왕직으로 이관되기까지 약 16개월에 걸쳐 제실박물관 및 동·식물원의 관련 사무를 관장하였다. 이 시기 어원사무국은 그 이전 시기에 비해 조직이 크게 성장하였을 뿐만 아니라, 구성에 있어서도 광무시대 배출된 신진 관료를 중심으로 한국 측과 일본 측 인원이 세력상 균형을 이룬 듯한 모습을 보여주고 있어서 주목된다.

라. 장원계·장원과 시기(1911~1919)

일본의 한국병합에 따라 궁내부에서 이왕직으로 사무가 이관된(1910. 12. 30) 이후 제실박물관(이왕가박물관) 및 동·식물원 업무는 장원계·장원과에서 담당하였는데, 전체적인 규모는 어원사무국 시기와 비슷하지만, 구성에 있어서 한국 측과 일본 측의 미묘한 균형은 완전히 역전되었다는 점이 두드러진다. 이왕직의 장·차관은 여전히 민병석과 고미야 사보마츠가 유임하였다. 장원계 시기(1911~1914) 사무관 스에마쓰 구마히코 역시 주임으로 유임되어 박물관 사무를 총괄하였으나, 어원사무국의 이사로 전체를 총괄하던 유치형은 식물원의 일개 주임으로 그 직급이 실질적으로 강등되었고, 동물원 유한성 부장의 사망으로 인해 생긴 결원은 채우지 않고 공석으로 방치하면서 주임대우로 촉탁된 오카다 노부토시(岡田信利)로 하여금 그 직무를 수행케 함으로써,53) 실질적으로 스에마쓰 구마히코가 장원계의

52) 『日省錄』 1910년 1월 31일 「敍添田壽一等勳」, "御苑事務局植物室建築工事監督事務囑托 野邑菊治郎 特敍勳七等 各賜太極章."
53) 오가타 노부토시의 1911년 기고문에는 스스로를 동물원주임으로 기록하고 있는데 (岡田信利, 「夏の動物苑」, 『朝鮮』 42호, 京城 : 朝鮮雜誌社, 1911, pp.62~63) 이는 어원사무국 시기 주임대우로 촉탁된 것을 지칭하는 것으로 보인다. 오카타의 이왕직 장원계의 공식 직급은 기사로 확인되어, 공석이 된 동물원 주임 자리를

사무를 주도할 수 있도록 구성된 것이 눈에 띈다. 유치형에 이어 1914년
식물원 주임에 보임되는 이겸제는 궁원 시설관리를 총괄하는 주전원 경으
로 일본의 한국 강제병합 직전 종2품까지 올랐던 고위직이었는데[54] 일개
식물원 주임으로 강등되었고, 유한용과 같은 6품으로 어원 사무국 주사였던
이붕증은 일용직과 같은 고용원으로 강등되고 있어서, 일본의 한국병합
이후 궁내부에서 이왕직으로의 관제 개편의 성격을 잘 알 수 있다.

〈표 4〉 장원계 시기(1911~1914) 박물관 및 동·식물원 관련 관제와 직원

연도	부서		官名						합계
			事務官	屬	技師	技手	囑託	雇	
1911	掌苑係	박물관	(主任)末松熊彦	劉漢用伊集院茂野野部茂		下郡山誠一杉原忠吉		李鵬增	19명
		식물원	(主任)兪致衡	松田隆次郎		沈彦澤牧長美曾彌又男		齊藤平吉舟曳中衛五十嵐惠次郎田代延彦	
		동물원			岡田信利	黑川波江		岩本孝夫	
1914	掌苑係	박물관	(主任)末松熊彦	野野部茂卄樂辨治郎		下郡山誠一	淺井魁一	平田武夫淺賀正明李鵬增 鄭演教	20명
		식물원	(主任)李謙濟	竹內堯三郎		牧長美		舟曳中衛上野健三 佐藤殖 津田欣平奧田孝之	
		동물원		康鎭五(12년)	岡田信利	黑川波江		倉田順次郎	

장원과 시기(1915~1919)는 박물관을 거점으로 한 스에마쓰 구마히코

정식으로 보임하지 않고 기사였던 오카다 노부토시로 하여금 겸임하게 한 듯하다.
54) 『純宗實錄』 4卷, 3年(1910 庚戌 隆熙4年) 8月 19日.

중심의 조직 재편에 마침표를 찍는 시기라고 할 수 있다. 스에마쓰 구마히코
는 유치형, 이겸제와 같은 궁내부 고위직 출신을 대신하여 단독으로 과장으
로 승진하여 공식적으로 박물관 및 동·식물원을 총괄하게 되었고, 20명에
가까운 직원은 윤순용, 정연교를 빼고 모두 일본인으로 채워지게 되었는데
그 직원의 명단은 다음 표와 같다.[55]

〈표 5〉 장원과 시기(1915~1919) 박물관 및 동·식물원 관련 관제와 직원

연도	부서	官名						합계
		事務官	屬	技師	技手	囑託	雇	
1915	掌苑課	(과장)末松熊彦	尹舜鏞 野野部茂 卄樂辨治郎 竹內堯三郎	岡田信利	下郡誠一 山牧長美	淺井魁一	倉田順次郎 舟曳中衛 平田武夫 佐藤殖 津田欣平 奧田孝之 淺賀正明 鄭演敎	17명
1918	掌苑課	(과장)末松熊彦	尹舜鏞 野野部茂 卄樂辨治郎 竹內堯三郎		下郡誠一 山水野正治	淺井魁一 佐野恒	倉田順次郎 舟曳中衛 平田武夫 佐藤殖 津田欣平 湯淺文郎 河內春一 菅正德 木村泰雄 鄭演敎	19명

이렇게 해서 초기 유치형 이사 등 한국측 신진관료를 중심으로 일본
측 촉탁 인원이 일부 전문적 부분을 보완하던 어원사무국의 균형적 편제는
일본의 한국병합 이후 장원계를 거쳐 장원과에 이르러 스에마쓰 구마히코
과장을 중핵으로 하는 일본인 위주로 역전되어 버렸다. 이 시기에 이르면
박물관과 식물원의 사무를 위주로 직원이 편성되고, 유한성이 초기 기틀을
마련한 동물원은 담당직원도 3명 정도에 불과할 정도로 창경궁 업무에서
차지하는 비중이 축소되었다.

마. 서무과 부속 장원실 시기(1920~1938)

55) 李王職庶務係人事室, 『李王職職員錄』, 京城 : 李王職, 1911, pp.32~34 ; 1914,
pp.32~34 ; 1915, pp.32~34 ; 1918, pp.36~37.

이후 몇 차례의 사무분장에도 큰 변화가 없다가 1920년 사무분장 개정 때에 장원과가 폐지되고, 박물관을 포함한 동·식물원 사무는 도서에 관한 사무와 함께 모두 서무과 부속 장원실로 사무가 이관되었다.56) 서무과 부속 장원실 시기(1920~1938)는 독립적인 기구가 없어진 만큼, 박물관을 비롯한 도서관 및 동·식물원에 있어서 새로운 유물 및 자료의 확충과 새로운 사업영역의 개척 보다는 기존 시설의 유지관리에 초점을 맞추고 운영되었을 것으로 추정된다.

　창경원 掌苑室 주임으로 있던 스에마쓰 구마히코 모씨는 장원 다년에 성적이 우량하야 동 회계과장으로 榮陞됨은 人世功名으로 보아 一賀할 일이라 한다. 그 성적은 무엇으로 우량한가 하면 창경원 수입을 증가함이요, 창경원 수입은 무엇으로 증가하는가 하면 無量法力을 가진 佛手로 금전을 釀出하는 것이다. 금전의 양출방법은 또 어떠한가 하면 매일 관람자가 들어오기 전 이른 아침에 주임이 본관에 있는 銅佛의 손바닥에다 은전을 散置, 관람하는 남녀는 의례히 供佛錢을 놓는줄 알고 동전 은전 혹은 지폐까지 놓고 소원을 묵도한다. 이것을 매일 수 삼원 혹은 사오원씩 모아서 관람료와 함께 장원실 수입으로 계산하여 몇 해 동안 우량한 성적을 얻어가지고 회계과장에 영승한 것이다. 그리하야 회계과장이 되고도 그 수입의 연상이 연연함인지 서무과에 부속하였던 자우언실을 회계과로 移屬하려는 운동에 열중하야 실현도 될 것 같다 한다. 만 인간을 유복하게 하여 주는 것이 부처의 자비성이지만 우매한 남녀의 공불전으로 창덕궁

56) 『純宗實錄 附錄』 11卷, 13年(1920 庚申) 10月 30日, "本職事務分掌規程改正. 李王職事務分掌規程 : 第一條, 李王職에 掌侍司及左의 各課를 置홈. 庶務課【附掌苑室】, 會計課, 禮式課【課에 課長室에 主任을 置홈】. (중략) 第三條, 庶務課에서ᄂᆞᆫ 左의 事務를 掌홈. 一, 官吏囑託員, 雇員及傭員進退身分에 關ᄒᆞᆫ 事項. 二, 長官, 次官의 官印及職印管守에 關ᄒᆞᆫ 事項. 三, 宮規其他重要ᄒᆞᆫ 公文書起草及審査에 關ᄒᆞᆫ 事項. 四, 長官特命에 關ᄒᆞᆫ 事項. 五, 文書接受,發送, 編纂及保存에 關ᄒᆞᆫ 事項. 六, 統計及報告에 關ᄒᆞᆫ 事項. 七, 進獻贈答에 關ᄒᆞᆫ 事項. 八, 博物館, 動物園, 庭苑,植物苑及圖書에 關ᄒᆞᆫ 事項. 九, 他의 主管에 屬지아니ᄒᆞᆫ 事項."

수입을 증가케 함은 존엄한 체면에 손상이 아니라 할지, 또는 공불심이 자발함은 관계가 없지만 금전을 선치, 표본을 보이는 것으로 말하면 인민의 迷信無癖思를 유기함이 아니라 할는지.[57)]

아마도 20년대 초반부터 부속 장원실을 차지하기 위해 서무과와 회계과 간에 경합이 벌어졌던 듯하며, 여기에서 박물관 출신이었던 고미야 미호마쓰가 그 중심에 있었음을 알 수 있다. 어쨌든 부속 장원실 시기는 1933년 덕수궁의 일반인 공개와 함께 석조전에 근대일본미술품이 상설 전시된 데 이어, 1938년 석조전 옆에 새로운 미술관이 완공되어 박물관 소장품 중에서 고미술과 미술공예에 속하는 것을 신축미술관으로 옮겨 진열하고 이왕가미술관이라 개칭한 뒤, 1938년 3월 25일 창경원 내 이왕가박물관은 폐관함으로써 그 시기를 마감하기에 이른다. 그리고 박물관이 없는 어원, 즉 창경원은 시모코리야마 세이이치가 동물원과 식물원을 총괄하여 1945년 해방을 맞이하게 된다.

3) 제실박물관의 소장품과 전시

가. 소장품의 형성과 유전 내력

제실박물관 소장품에 대한 가장 이른 기록은 박물관 개관 직후인 1910년 『황성신문』과 『대한민보』에 낸 「진열품구입공고」(1910. 2. 17~24.)라고 할 수 있다. 여기에는 수장품 수집의 목적과 원칙 등이 정확하게 드러나 있다.

陳列品購入公告 : 今回本局博物館部에셔 陳列品으로 本邦의 美術及美術工藝品中年久卓絶혼 物及歷史上參考될 物等을 購入ᄒ니 願賣人은 每週

木曜日午前十時로브터 午後二時ᄭᅵ지 昌德宮金虎門外掌禮院前廳舍로 現
品을 持來ᄒᆞ면 本局員이 出張鑑查ᄒᆞᆫ 後 購入ᄒᆞᆯ 事 /但日淸兩國의 製作品도
購入ᄒᆞᆷ이 有ᄒᆞᆯ 事/ 隆熙四年二月十七日/ 宮內府御苑事務局[58]

수집은 무엇보다 전시를 목적으로 한 것으로, 대상은 미술·공예품과
역사 참고자료로 한정되어 있었는데, 일본과 중국의 유물도 함께 구입한다
고 한 것은 향후 전시가 동양주의적 관점에서 계획되고 있음을 암시하고
있는 듯하다.

　　메이지 41년(1908) 정월부터 박물관에 진열할 고미술품의 수집을 시작하
였는데, 왕실에는 보물이 별로 없어서, 고미야씨가 주로 항간에서 구입을
시작한 것이다. 이 해 3월에 내가 부임해서 스에마쓰 구마히코씨와 같이
고미야씨의 감독으로 수집에 착수했던 바, 다행이라면 다소 어폐가 있을지
모르나 메이지 40년(1907)경부터 개성 부근의 고려시대의 분묘를 도굴하는
사람이 많아 고려자기를 비롯하여 많은 고귀물이 부내 각처에 산재한
골동품점에 나와 수집은 매우 순조로이 진행되었다. 이상 분묘 속에서
나온 물건 중 옥석, 금속기물 등 잘 썩지 않는 물건은 대부분이 이리로
들어왔다고 보는데, 그 다음 이조시대의 회화, 공예품, 또 다시 신라 삼국
시대로 거슬러 올라가며 불상들의 수집을 대강 마치고 나니 42년(1909)
여름이었다. 이어서 고 이왕 전하의 어람에 공하게 되었는데, 당시의
이토 히로부미 통감을 비롯하여 각 대신이 조선에도 이렇게 훌륭한 미술품
이 있었느냐고 하여 재탄, 삼탄하였다. 그후 전하의 인자하옵신 분부로
동년(1909) 11월 1일 개원식을 마친 다음 일반에게 공개하게 되었었는데
최초 얼마동안은 매주 월, 목요일만은 전하께옵서만 御觀償 하옵시도록
하고 일반에게는 공개치 않았으나, 그 후 이 제도도 없어지고 현재와
같이 연말연시의 엿새동안을 제외하면 연중무휴이다. 이왕가박물관에
진열했던 미술품은 그 어느 것이 귀중치 않은 것이 없으나 그중에서도

58) 『皇城新聞』, 1910. 2. 18.

신라시대의 불상으로 금동여의륜관세음 또는 고려자기 등은 세계 고고학자들이 수연함을 마지 못하는 국보급이다.[59]

초기 수장품은 매우 빠른 속도로 확충되었다. 개원식일(1909. 11. 1)까지 수집한 미술품은 불상, 회화, 고려자기 및 금속품 등 약 8,600점이었는데, 3년 뒤에는 규모가 이것의 50% 정도 성장하기에 이른다. 3년 뒤 대한제국 궁내부에 이어 이왕직 차관으로 관련업무를 총괄하던 고미야 미호마쓰는 개관 초기 제실박물관 컬렉션의 성격과 규모에 대해 다음과 같이 보고한다.

오늘의 이왕가사설박물관은 다이쇼 원년(1912) 12월 25일까지 도자기, 불상, 회화 및 기타 총 12,030점을 수집하게 되었다.[60]

이왕가박물관 수장품을 본격적으로 소개하는 최초의 자료로서 일찍이 667점의 소장 명품을 소개한 『이왕가박물관소장품사진첩』(1912)을 분석하면 고미야 차관의 언급과 마찬가지로 이 소장품사진첩의 최대비율을 점하는 장르가 도자기류(41.4%)와 금속공예품(30.3%)임을 확인할 수 있는데, 그가 주요하게 언급한 서화에 대한 소개는 사진첩의 9%에 그치고 있어서 의문이 제기된다. 이러한 비중은, 실제 컬렉션의 비중을 그대로 반영하는 것이기 보다는 아마도 이왕가박물관의 사무를 담당한 스에마쓰 구마히코를 비롯한 일본인들의 취향이 반영되었기 때문인 것으로 해석된다.[61]

1912년 12,030점에 달했던 이왕가박물관 수장품은 덕수궁미술관으로 이전하기 직전인 1936년에 이르면 '석기시대에서 조선시대에 이르는 고고

59) 下郡山誠一, 『李王家博物館. 昌慶苑創設懷古談』(녹음테이프), 朝鮮問題研究會, 1966. 5. 19.
60) 小宮三保松, 「序言」, 『李王家博物館所藏品寫眞帖』, 1912. 12.
61) 睦秀炫, 「한국 박물관 초기 설립과 운용」, 『國立中央博物館所藏 日本近代美術 일본화편』, 2001. 12, p.193.

품'으로 18,687점에 달하게 되는데, 이와 같은 규모는 같은 시기 총독부박물관의 13,029점을 훨씬 뛰어넘는 국내 최대 규모를 자랑하는 것이었다.[62] 이 중 고미술품으로서의 가치가 높은 6,470건 11,019점 만이 1938년 3월 25일부터 6월까지 덕수궁미술관에 선별, 이관되었고 나머지 〈天像列次之圖〉 등 석물, 輦輿, 幢旗, 금속물, 현판, 궁중유물 등 7,668점 이상의 유품은 박물관이 폐관된 창경궁 명정전의 추녀, 행각 및 원내 여기저기에 분산 방치되었다.[63] 제실박물관(이왕가박물관)의 수장품 중 1938년 미술관으로 이관된 11,019점은 해방이후 덕수궁미술관을 거쳐 1969년 국립중앙박물관에 흡수 통합되어, 그 소장품이 덕수품으로 분류되어 관리되고 있으며, 제실박물관(이왕가박물관) 수장품 중 창경궁 명정전을 비롯하여 원내에 그대로 방치되었던 문화재 중 유실되지 않은 것들은 해방 이후 궁중유물전시관(창덕궁 동서행각)을 거쳐 2005년 국립고궁박물관(경복궁)에 이전, 관리되고 있다. 제실박물관(이왕가박물관) 수장품으로서 창경궁에 남겨두었던 것 중 중요한 것으로는 〈天象列次分野地圖刻石〉(국보228호), 〈창덕궁 測雨台〉(보물 제844호), 〈御筆養和堂 편액〉 등이 유명하다. 이러한 사실로 미루어보아 애초의 제실박물관(이왕가박물관) 수장품은 크게 기존 전각과 행각 등에 전시하고 나중에 창경궁에 방치된 왕실문화재와 과학기구 위주의 (가칭)창경품과, 신축 진열본관에 전시하였다가 후에 덕수궁미술관으로 이관되는 고미술품 위주의 덕수품으로 대별해 볼 수 있으며, 창경품의 비중도 결코 적은 것이 아니었음을 알 수 있다.

62) 日本 文部省社會教育局, 「教育的觀覽施設一覽表(朝鮮)」(1936. 4. 1현재)에 근거. 동 문서는 吳昌永 編, 『韓國動物園八十年史-昌慶苑編(1907~1983)』, 서울 : 서울특별시, 1993, p.129에 수록된 도표 참조. 이 표에서는 제실박물관이 면적규모와 종사인원에서 총독부박물관의 2배가 넘으며, 관람객은 10배가 넘는 것으로 집계하고 있어서 당시 제실박물관(이왕가박물관)의 위상을 확인할 수 있다.

63) 吳昌永 編, 『韓國動物園八十年史－昌慶苑編(1907~1983)』, 서울 : 서울특별시, 1993, p.122.

74

나. 소장품의 물질별 구성

제실박물관(이왕가박물관) 수장품 중에서 그 소장내력을 구체적으로 확인할 수 있는 것은, 1938년 덕수궁미술관으로 이관되어 현재 국립중앙박물관이 관리하고 있는 11,000여 점의 덕수품이다. 왕실 전래품 등이 제외되었기 때문에 애초의 제실박물관 소장품을 그대로 대변한다고 할 수는 없겠으나, 당시 개관을 전후하여 새롭게 구입한 자료들의 성격 등 중요한 정보를 얻을 수 있으며 이를 통해 간접적으로 애초의 수장품의 성격을 유추해 볼 수 있다고 판단된다.

제실박물관에서 덕수궁미술관으로, 여기에서 다시 국립중앙박물관으로 이관된 소장품의 전모는 『국립박물관소장품목록-구덕수궁미술관』(1971)에서 확인할 수 있다. 전체 소장품 6,659건 11,114점에서 204건 208점의 일본근대미술품을 제외하면 6,455건 10,969점이 현존하는 실질적인 덕수품으로 확인된다. 물질별로는 서화탁본이 1,056건 3,732점(34%)으로 가장 많고, 토도품이 2,894건 3,415점(31%), 금속품이 1,918건 2,622점(24%)으로 그보다 낮은 비율을 점하고 있다. 그밖에 옥석류가 364건 780점, 목죽초칠류가 197건 267점, 피모지직류가 16건 38점, 골각패품이 5건 23점, 기타 5건 29점, 일본근대미술품이 204건 208점을 차지하는데 그 비중은 크지 않다.[64](〈표 6〉참조)

64) 국립중앙박물관에 보관된『국립박물관소장품목록-구덕수궁미술관』(1971)의 통계에서 일본근대미술품 204건을 제외하면 6,455건이 실질적인 덕수품의 규모로 산출되는데, 제일 마지막 유물번호가 6591번인 것으로 미루어 기존 덕수품 중 6·25망실 및 관리전환 등의 사유로 현재 소장하고 있지 아니한 134건 212점의 유물 등이 집계에서 누락된 현존 덕수품 만에 대한 통계로 판단된다. 원래는 덕수품이었으나 현재 국립중앙박물관에서 소장하고 있지 아니한 134건 212점의 누락목록은 국립중앙박물관,『한국박물관100년사 자료편』, 사회평론, 2009. 12. 28.을 참고.

〈표 6〉 제실박물관 소장품 물질별 구성

대분류	소분류	수량(점)	백분율
서화탁본	회화	3,220	34%
	서예	243	
	탁본	144	
	벽화	3	
	서적	17	
	서적기타	14	
	외국부	91	
토도제품	신라이전	125	31%
	고려	1,256	
	조선	925	
	와전	327	
	외국부	782	
금속제품	귀금속	144	24%
	금공품	1,871	
	무기이기	35	
	경감류	543	
	외국부	29	
옥석제품	유리옥제품	485	7%
	석제품	282	
	외국부	13	
목죽초칠	목공품	146	2%
	죽공예품	18	
	나전칠기	103	
피모지직	직물	10	0%
	지공품	28	
골각패품	골각기	1	0%
	패곡품	3	
	기타공예품	1	
	외국부	18	
기타	기타	29	2%
	근대미술품	208	
합계		11,114	100%

이들 소장품 중 외국품은 모두 921건 1,141점인데, 중국도자기를 위주로
하는 토기 및 도자기가 687건 782점(68.5%), 일본근대미술품이 204건 208점
(18.2%)으로 그 대부분을 차지하며, 이들 외국품을 제외한 9,973점의 한국품
중 서화탁본류는 3,641점(36.5%)으로 2,633점의 토도품(26.4%)이나 2,593점
의 금속품(26%)에 비해 10%이상 높은 비중을 차지하고 있음을 알 수
있다.

제실박물관 소장품의 구성에 있어서 서화탁본류, 특히 서화류의 압도적
인 비중은 총독부박물관 소장품과 비교할 때 특히 두드러지는데, 일제강점
기 관학파 사학자들의 '타율성론', '정체성론' 등 식민사관에 의해 평가
절하되었던 조선시대 서화류가 제실박물관 소장품의 구성에서 큰 비중을
차지하고 있는 점은 향후 보다 면밀한 해석을 요구하는 주목할 만한 결과로
생각된다.65)

다. 소장품의 시기별 변화

총독부박물관과 달리, 제실박물관과 관련하여 당시 어원사무국 등 관계
부서가 남긴 1차적 문헌자료는 현재 전하는 것이 거의 없으며, 그것이
해방 이전에 일제에 의해 의도적으로 인멸된 것인지, 해방 후 6·25전쟁을
거치면서 산실된 것인지 구체적인 경위조차 확인하기 어려운 상태이다.
다행스럽게도, 현재 국립중앙박물관에서 관리하고 있는 덕수품 유물카드
에는 각각 구입일자와 구입금액, 구입처 등이 명시되어 있어서, 관련 문헌자
료가 거의 전무한 현재적 조건에서 제실박물관의 소장품 확충 정책의
구체적 전개과정을 살펴볼 수 있는 가장 기초적인 1차 자료를 제공해
준다.

65) 총독부박물관 소장품의 구성은 『국립박물관소장품목록』(서울 : 국립박물관,
1963)의 본관품 항목 참조. 여기에는 야나기 무네요시의 조선민족박물관 소장품이
남산품으로 실려 있어서 함께 참고할 수 있음.

이를 1908년부터 10년간 연도별로 유물카드 상의 점수와 구입금액을 종합적으로 집계하여 통계 처리하면 다음과 같이 연도별 수집규모(〈표 7〉)와 구입예산(〈표 8〉)을 간접적으로 도출할 수 있다.66)

〈표 7〉 제실박물관 소장품의 연도별 수집규모(단위 : 점)

입수년도	서화탁본	토도	금속	옥석	목죽초칠	기타	계
1908	314	541	565	51	13	1	1,485
1909	1,026	517	339	47	102	17	2,048
1910	435	196	196	71	46	1	945
1911	292	252	241	46	24	3	858
1912	305	387	214	54	21	6	987
1913	656	379	176	46	42	6	1,305
1914	92	353	230	85	14	83	857
1915	192	176	199	84	11	26	688
1916	241	119	210	57	13	22	662
1917	115	65	80	16	5	6	287
계	3,668	2,985	2,450	557	291	171	10,122

제실박물관의 수장품 확충은, 1908년부터 1917년까지 만 10년 안에 6,175건 10,122점이 추가 수집되어 오늘날 우리가 국립중앙박물관의 덕수품이라 부르는 소장품의 91% 이상이 형성되었으며, 이 기간 연 평균 2만환을

66) 금번 분석은 전체 덕수품 중에서 1908년 1월 26일에서 1917년 12월 25일 사이에 수집된 것으로 등록된 6,175건 10,122점을 대상으로 하였다. 여기서는 현존품 뿐만 아니라 망실 등으로 누락된 134건 212점의 유물도 분석 목록에 포함시켰다. 구입일자가 기재되지 아니한 유물은 유물번호의 부여가 기본적으로 시간 순서에 따른다는 전제 하에 그 전후에 구입한 유물의 일자를 확인하여 구입연도를 비정하였으며, 개별 유물에 대한 물질분류는 카드 상의 유물명칭에 따라 일일이 서화전적, 토도, 금속, 옥석, 목죽초칠, 기타로 새로 분류하였다. 구입금액은 단위가 환(원)과 전으로 각각 다르게 기록되어서, 이를 환(원)으로 환산하였으나, 단위가 표시되지 않아 금액을 확정지을 수 없는 경우는 일단, 금액 집계에서 제외하였다. 연도별 구입금액은 간접추산방식으로 도출한데다 신뢰할 수 없는 일부 데이터는 제외한 만큼 절대액으로 가치보다는 연차적인 추세 내지 평균값을 살펴보는 정도에서 활용함에 유의해야 한다.

〈표 8〉 제실박물관 소장품의 연도별 구입금액(단위 : 환)

입수년도	서화탁본	토도	금속	옥석	목죽초칠	기타	계
1908	2,800	38,828	9,334	474	746	10	52,191
1909	6,470	12,615	8,198	590	1,064	150	29,087
1910	4,501	7,000	5,732	502	674	50	18,558
1911	2,359	11,150	9,562	1,484	159	100	24,812
1912	2,259	8,869	7,739	302	413	90	19,672
1913	3,942	7,896	4,196	564	1,551	608	18,757
1914	779	6,784	3,385	1,403	137	466	12,954
1915	1,120	6,360	3,863	1,931	73	20	13,367
1916	6,920	3,075	3,533	2,119	256	65	15,968
1917	815	938	1,976	126	87	35	3,977
계	31,965	103,515	57,518	9,495	5,160	1,594	209,343

상회하는 구입예산이 집행되었음을 알 수 있다.

먼저 어원사무국 시기(1908~1910)의 3년 사이에는 2,684건 4,478점을 수집하였으며, 연평균 33,000환 이상의 구입예산을 집행하였다. 유물카드에 의하면 제실박물관에서 최초로 구입한 것은 1908년 1월 26일 곤도 사고로(近藤佐五郞)에게 구입한 〈靑磁象嵌葡陶童子文銅彩注子 및 承盤〉(덕수19) 등 20건 20점으로 기록되어 있다. 이때는 아직 어원사무국 관제가 시행되기 전으로 주전원경이었던 이겸제의 지휘 아래 주전원에서 어원과 관련한 사무를 담당할 때인데, 이때부터 이미 관련 예산이 집행되기 시작하여, 어원사무국 관제 시행일(1908. 9. 2) 이전까지 8개월 만에 수집된 유물은 811건 931점이며 이들을 구입한 금액을 모두 합하면 24,791환에 달했다. 이어 신규 유물 수집에 박차를 가하여 제실박물관 개관일(1909. 11. 1)까지 수집한 제실소장품 규모는 불상, 회화, 고려자기 및 금속품 등 약 8,600점이었다고 한다.[67] 현재 덕수품 중 이때까지 수집한 유물은 2,086건 3,372점,

67) 吳昌永 編,『韓國動物園八十年史－昌慶苑編(1907-1983)』, 서울 : 서울특별시, 1993, p.71.

구입금액은 모두 79,727환에 달했던 것으로 확인된다. 따라서, 개관 초기 제실박물관 소장품 중에서 덕수품으로 이관되지 않고 창경궁의 기존 전각 등에 방치되어 집계에서 제외된 '(가칭)창경품'의 규모는 약 5,200점에 달했을 것으로 추산된다. 즉 개관 당시 제실박물관 소장품에서 왕실문화재 등 창경품이 고미술품 위주의 덕수품에 비해 50% 이상 더 많은 비중을 차지하고 있었다고 할 수 있다. 또한 1910년까지의 덕수품의 물질별 통계는 어원사무국 시기 주된 구입 유물이 주로 서화전적과 토도류, 즉 회화와 도자기 등에 집중되었으며, 특히 서화전적의 구입품수가 토도품의 구입품수의 배가 넘기도 하는 등 소장품 정책에서 서화류가 차지하는 비중이 매우 컸음을 보여주어 주목된다.

다음으로 장원계 시기(1911~1914)에는 새로이 제실박물관 진열본관을 낙성(1911. 11. 30)하고 여기에 전시할 양질의 소장품을 확충하기 위하여 지속적으로 유물구입이 이루어졌던 시기이다. 1912년 12월 말을 기준으로 제실박물관 소장품은 12,030점에 달했다고 하는데, 1912년까지 수집된 덕수품 누계가 3,940건 6,323점이므로 나머지 창경품은 6천점이 안되었을 것으로 추정된다. 즉, 개관 이후 1912년까지 3년간 기존 전각과 행각 주위에 전시하는 창경품은 8백점밖에 증가되지 않았지만, 신축 진열본관에 전시할 덕수품은 3천점 가까이 증가하여 이 무렵부터 덕수품 대 창경품의 비율이 역전되었을 것으로 추정된다.

장원계 시기에는 4년간 모두 2,485건 4,007점의 덕수품을 수집하였으며, 연평균 19,000환 정도가 덕수품 구입금액으로 사용되었다. 새로 확충된 소장품의 규모는 어원사무국 시기와 유사하지만 연평균 유물구입금액은 3만3천환에서 2만환 이하로 크게 떨어진 것이 주목된다. 이어 장원과 전기(1915~1917)는 3년간 1,006건 1,637점을 수집하고 연평균 11,100환을 구입금액으로 사용한 것으로 나타나는데, 연간 구입규모와 예산 모두 이전

장원계 시기에 비해서 다시 절반 수준으로 하락하고 있는 것이 눈에 띈다. 이러한 신규 소장품 확충규모의 지속적 축소는 아예 소장품 수집 자체가 전무하였던 장원과 후기(1918~1919)로 이어진다.[68]

제실박물관 소장품은 1909년의 기존 행각을 활용한 어원의 일반공개와 1911년의 신축진열본관 낙성을 계기로 하여 집중적으로 구축된 것으로, 제실박물관의 일상적 기능의 하나로서 지속적 소장품 확충이 되지는 않았음을 알 수 있다. 어쨌든 1917년에 이르면 제실박물관 소장품은 그 성장이 멈추고 정체기로 접어드는 것으로 보인다. 이러한 소장품 성장 정체는 장원과가 폐지되어 도서관, 박물관, 동물원, 식물원의 모든 사무를 관할하는 서무과 혹은 회계과의 부속 장원실 시기(1920~1938)로도 그대로 이어진다.

1920년대를 통털어 수집된 덕수품은 〈耆社慶會帖〉(덕수6181) 등 48건 64점에 그치고 있다. 덕수품과 창경품이 분리된 1938년 덕수궁미술관으로의 이관 이후 기존 제실박물관(이왕가박물관) 소장품의 변화는 거의 없었던 것으로 보인다. 〈金銅如來立像〉(덕수6515)을 3,000원에 구입하고(1943. 2. 22), 〈기마형토우〉(덕수6516)를 東京邸에서 이관받은 사실이(1943. 3. 29) 일제강점기 마지막 소장품 변화로 기록되고 있다.

초기 10년간 덕수품의 확충은 주로 구입에 의존한 것이었음이 확인되는데(〈표 9〉), 구입유물의 장르를 연도별로 분석해보면, 1908년은 고려시대 분묘에서 도굴되어 유통되던 고려청자 및 금속품 등이 집중 수집되었고, 1909년과 1910년에는 서화를 집중적으로 구입하여 서화와 도자기 간의 구입비중이 역전되었으며, 이후에는 초기에 확립된 서화·도자·금속품의 상대비율이 균형 있게 안배되면서 지속적으로 유지된 것을 알 수 있다.

68) 덕수품 유물카드의 기록에 의하면 1917년 12월 25일 池內虎吉에게서 〈銅製四天人紋 圓形鏡〉을 구입한 이후 1921년 3월 14일 金璋泰에게 〈銀製指輪〉을 구입하기까지 만3년 이상 어떤 소장품 추가 수집도 없었던 것으로 나타난다.

〈표 9〉 제실박물관 소장품의 연도별 수집방법(단위 : 건/점수)

입수년도	구입		기증·기탁		발굴·수집		이관		미상		계(건/점)	
1908	1,108	1,476	0	0	0	0	0	0	9	9	1,117	1,485
1909	997	1,926	0	0	0	0	4	10	43	112	1,044	2,048
1910	495	908	2	2	3	3	10	18	13	14	523	945
1911	524	831	2	4	2	3	1	4	15	16	544	858
1912	696	968	5	8	1	1	0	0	10	10	712	987
1913	669	1,288	4	5	0	0	0	0	10	12	683	1,305
1914	528	837	2	2	0	0	0	0	16	18	546	857
1915	379	682	0	0	0	0	0	0	6	6	385	688
1916	440	658	1	1	0	0	1	1	2	2	444	662
1917	171	273	2	3	0	0	1	7	3	4	177	287
계	6,007	9,847	18	25	6	7	17	40	127	203	6,175	10,122

〈표 10〉 제실박물관 컬렉션 주요 매도자 명단

연번	매도자	매도유물수(건/점)	
1	島岡玉吉	929	1,202
2	白石益彦	913	1,155
3	大館龜吉	350	534
4	矢內瀨一郎	335	412
5	江口虎次郎	330	404
6	鈴木鉏次郎	258	941
7	靑木文七	252	330
8	李性爀	241	637
9	赤星佐七	235	263
10	近藤佐五郎	231	420
11	池內虎吉	182	204
12	吉村亥之吉	149	191
13	久野傳次郎	119	171
14	李泓植	114	364
15	藤田竹次郎	63	75
16	伊藤東一郎	59	70
17	阿川重郎	57	57
18	內田朴	55	71
19	天池茂太郎	55	57
20	堺忠雄	50	51
21	藤田竹治郎	49	87
22	朴駿和	44	188

이 시기 덕수품의 주요 매도자는 島岡玉吉, 白石益彦 등 일본인이 주류를
이루었는데(〈표 10〉), 이들은 당시 도굴되어 시중에 유통되던 토도품과
금속품 등을 제실박물관에 매도하였다. 한편 회화와 탁본은 鈴木鏞次郞을
필두로 靑木文七, 大館龜吉, 특히 탁본은 이성혁 등을 통하여 많은 작품이
수집되었다. 이와 같이 매우 짧은 기간이지만 소장품 구성에 서화·도자·금
속 등 장르별 균형이 안배될 수 있었던 것은 소장품 수집이 처음부터
매우 일관된 계획 하에 수행되었기에 가능했을 것으로 생각된다.

라. 소장품의 성격

제실박물관 소장품의 최대 구성부분이자 중세적 전통관이 분명하게
드러나는 서화탁본류를 분석함으로써 제실박물관 소장품의 성격을 도출해
보자.

〈표 11〉 제실박물관 소장품중 서화탁본의 연도별 수집규모(단위 : 점)

연도	산수	화조영모	인물초상	불화	풍속	서예탁본	전적	기타	계
1908	111	70	34	6	16	6	4	67	314
1909	223	242	77	22	120	4	2	336	1,026
1910	147	90	27	8	19	74	14	56	435
1911	72	27	17	3	16	54	5	98	292
1912	91	62	42	4	37	34	11	24	305
1913	165	86	53	3	166	36	5	142	656
1914	19	24	14	2	1	13	1	18	92
1915	25	27	8	2	9	40	1	80	192
1916	27	19	18	9	11	110	4	43	241
1917	40	20	4	2	32	4	1	12	115
계	920	667	294	61	427	375	48	876	3,668

1908년에서 1917년까지의 10년동안 수집된 서화탁본 3,668점을 산수,
화조·영모, 인물·초상·불화, 풍속, 기타 기록화·민화 및 서예·탁본·전적

등 화목별로 분석해보면(〈표 11〉), 산수화가 920점으로 최대비중(25%)을 차지하면서도 화조영모 667점(18%), 인물·초상·불화 355점(10%), 풍속화 427점(11%), 서예탁본전적 423점(12%), 기타 기록화 및 민화류 등이 876점 (24%)으로 균등하게 안배되어 있음을 알 수 있다. 이러한 통계를 통해 드러나는 장르별 균형과 안배의 의도는 특정개인의 사적인 취향에 따라 수집되는 중세적 소장품과는 달리, 전통미술 보호와 전시를 위한 공적 소장품으로의 근대적 성격의 일면을 반영하는 것으로 평가할 수 있을 것이다.

이 중에서 대표적인 작품들을 보면 조선초 안견 작품으로 전칭되는 〈적벽도〉를 비롯하여 조속 〈金櫃圖〉, 이징 〈산수〉, 〈이재초상〉, 함윤덕 〈기려도〉, 이경윤 〈탁족도〉, 이정 〈묵죽〉, 이인상 〈송하관폭도〉, 전기 〈계산포무도〉, 이암 〈모견도〉, 변상벽 〈묘작도〉, 傳 신사임당 〈가지〉, 한시각 〈북새선은도〉, 김홍도 〈華城陵幸圖屛〉 등 조선회화사의 대가와 명품이 화목별로 두루 망라되어 있다.

이 중 주목되는 것은 조선후기의 풍속화가 상당한 비중을 차지하고 있다는 점이다. 이러한 풍속화에 대한 관심은 1920년대와 30년대 조선미술 전람회 일본인 심사위원이 조장하였던 '조선적인 지방색'론이나 일본인들의 조선 '투어리즘'과 같은 맥락에서 평가할 수도 있겠지만, 그보다 훨씬 이른 1910년 이전에 벌써 이와 유사한 경향이 존재하고 있었다는 점에서 일반인들의 생활사에 관심을 갖는 근대적인 감식안의 대두라는 측면에서도 이해할 수 있지 않을까 한다. 한편 진경산수도 상대적으로 많지는 않으나, 정선의 〈장안사〉, 〈정양사〉를 비롯한 적지 않은 수의 작품들이 소장되어 있었다. 한국미술사 안에서 조선후기 진경산수화와 풍속화를 높이 평가하여 조선후기의 시대적 조류로 부각시켜낸 것은 윤희순의 『조선미술사연구』 (서울신문사, 1946년)가 발행되는 해방 이후에서야 가능하였기 때문에 풍속화, 진경산수를 비롯한 조선색 짙은 다양한 장르가 포괄된 제실박물관

서화수장품의 성격은 보다 주목된다 하겠다.

그러나 당시 제실박물관의 명화에 대한 인식은 보다 중세적인 것이었음을 확인할 수 있다. 고가구입서화 상위 10점의 목록에는, 풍속화나 진경산수 같은 조선후기 회화보다는 안견, 이상좌, 이징, 강희안과 같은 조선 초·중기 화가의 작품들이 대다수이기 때문이다. 가장 높은 가격을 주고 구입한 작품은 1909년 480원(한국은행의 1990년도 비공식 가격지수 환산가격 6천5백여만원)을 주고 구입한 이상좌의 〈송하보월도〉이며, 그 다음으로 높은 가격을 주고 구입한 작품은 이징의 〈산수도〉로 1910년 350원(1990년도 비공식 가격지수 환산가격 4천8백만원)을 주고 구입하였다. 이러한 서화를 고가에 구입한 것은 한국회화의 역사와 그 변화의 동력을 중국화풍의 영향관계에서 파악하는 타율적 발전론에 기초하여 중국의 宋·元 회화의 영향이 분명한 고려와 조선전기의 화풍에 높은 가치를 부여하는 식민주의 미술사관에 합당한 작품이었기 때문이었다고 해석된다.[69]

그러나 이러한 일본에 대한 혐의에도 불구하고 1910년 한일병합 이전의 3년간 수집된 4천여 점의 초기 서화수장품 수집에 결정적 영향을 미쳤다고 추정되는 일본인의 연구성과는 아직 발견되고 있지 않다.

당시 서화수장품에 참고가 될 일본인의 연구서로는 요시다 에이자부로(吉田英三郞)의 『조선서화가열전』을 들 수 있다. 『조선서화가열전』은 저자가 조선시대 옛 서적들을 읽고 요약 번역하여 신라부터 조선시대까지의 5백명의 서화가들을 간단히 소개한 책으로 시정기념공진회 개최를 맞춰 일본인들에게 조선미술을 소개하기 위하여 저술한 책이다. 그러나 이 책은 1915년 7월에서야 간행되었기 때문에 제실박물관의 초기 서화수장품과 직결시키기는 어렵다.

69) 홍선표, 「韓國繪畵史 연구 80년」, 『朝鮮時代繪畵史論』, 文藝出版社, 1999. 6, pp.16~24.

이보다 이른 책으로 1910년 2월에 발간된 『조선미술大觀』이 있다. 조선고서간행회에서 발행한 이 책은 요즘의 도록 형식에 가까운 책이다. 이 책은 당시 경성일보사장이었던 오오카 쓰토무(大岡力)가 대체적인 유형별 분류를 하였고, 스기하라 주키치(杉原忠吉)가 작품의 모집 및 도판 설명에 많은 노력을 하였다. 궁내부차관 통감부 참여관이었던 고미야 미호마쓰와 경성공소원 부장인 미야케 조사쿠(三宅長策), 아유카이 후사노신(鮎貝方之進)이 작품 자료를 수집하는데 도움을 주었으며, 이 모든 것을 편집한 것은 발행인이었던 조선고서간행회 대표인 도키오 하루요시(釋尾春芳)였다. 한국미술사에 관심을 갖고 있었던 일본인들이 총망라된 셈이다. 이 책에 실린 회화작품 목록은 공민왕의 〈말〉, 이제현의 〈深宮 인물〉, 이정 〈대나무〉, 안견 〈산수〉, 이징 〈산水〉, 조속 〈계림고사〉, 김식 〈소〉, 신사임당의 〈갈대와 오리〉, 윤두서 〈어초문답〉, 김홍도 〈투견〉 등으로 한국회화사를 대표하는 서화 16점이 실려있는데 그 중 9점이 궁내부, 즉 제실박물관 소장품으로 나온다. 작가와 화목의 선택을 보면 전통시대 서적들을 통해 대표 작가와 특징적인 화목을 인지하고 있었음을 알 수 있으나 각각의 그림들을 살펴보면 전통적인 감식안과의 차이를 지적하지 않을 수 없다.

김홍도의 경우 당시 제실박물관에는 많은 수의 풍속도와 인물화, 산수화가 소장되어 있었는데 그 중에서 〈투견도〉를 김홍도 작품으로 이해하고 선택한 점, 전 김식의 〈枯木牛圖〉가 이미 박물관에 소장되어 있었음에도 책에는 〈소〉를 선택한 점을 보면, 이 책을 편집한 일본인들의 감식안의 미숙함을 지적하지 않을 수 없다. 이 시기에 일본인들의 한국미술연구 수준은 전통 서화시대 서적들을 참고하여 한국회화사의 유명한 작가 이름이나 대략적인 특징을 파악하고는 있었지만 아직 감식안은 높은 단계가 아니었지 않을까 추측하게 한다.

한국회화에 대한 최초의 통사적 서술은 『이왕가박물관소장품사진첩』

(1917년 재판)에서 비로소 나타난다. 이를 집필한 아유카이 후사노신은 1910년의 조선미술대관에 참여한 이래로 7년 이상 제실박물관 서화를 연구한 끝에 1918년에는 삼국시대부터 조선시대까지 우리나라 회화의 흐름을 개관한 「조선의 서화」를 『매일신보』에 연재하기도 하였다. 앞서 고찰한 바와 같이 1917년이면 이미 서화수장품이 거의 형성된 뒤이기 때문에, 이 경우에도 아유카이 후사노신이 소장품 수집에 영향을 미쳤다기 보다는 이왕가박물관의 서화수장품이 이에 관여한 아유카이의 한국회화사 연구에 영향을 미쳤다고 보아야 옳지 않을까 생각한다.

중요한 점은 이왕가박물관의 서화수장품이 완성된 1917년 이후에서야 식민사관에 입각한 체계적인 한국회화사와 그에 대한 심도 있는 논술이 제시되었다는 점이며, 1917년 이전에 형성된 서화수장품의 물질적 구성 자체는 식민사관과 직결되지 않는 한국회화사의 전 시대와 영역을 포괄하 는 다소 중성적인 감식안을 보여주고 있다는 것이다. 이것은 초기 서화수장 품 형성기에 일본인들은 식민사관의 사고틀 정도만 가지고 있었을 뿐 한국회화사에 대한 포괄적인 감식안을 형성하고 있지 못하였기 때문으로 생각된다.

따라서 이러한 수장품 수집에 직접 관여한 일본인 이외 궁내부·이왕직 내부의 한국인의 역할에 대해서도 살펴보아야 할 것이다. 먼저 고미야 미호마쓰가 소장품사진첩의 서언에서 이완용과 함께 언급한 궁내부대신 이윤용은 이완용의 형으로 판중추부사 이호준의 서자였다. 흥선대원군에 게 재능을 인정받아 사위가 되는 등 이호준과 대원군 영향 하에서 전통적인 서화감식안을 가지고 있었던 이윤용이 서화수장품에 개입했을 가능성도 적지 않다고 본다.

이윤용에 이어 이왕직장관이 된 민병석은 서도가로서도 이름이 났는데 특히 행서에 능하였다. 광화문에 있는 〈고종황제 寶齡六旬御極四十年稱慶

기념비〉와 평안남도 중화군에 있는 〈고구려 동명왕릉비〉가 그의 작품이다. 따라서 서도가이기도 한 민병석의 전통적인 서화 감식안도 서화수장품의 형성에 영향을 미쳤을 가능성을 지니고 있다고 생각된다.

이 시기 서화 진흥과 후진 양성을 주도한 것은 서화미술회였다. 이 서화미술회는 이왕직과 총독부의 재정 후원을 받으며 이완용을 회장으로 1912년 6월 1일 설립하였다. 이 서화미술회의 전신은 1911년 3월 22일 문을 연 '경성서화미술원'이었는데, 이 단체는 제실박물관의 서화심사원이 었던 것으로 추정되는 윤영기의 오랜 숙원에 따라 이완용과 조중응, 조민희 등 친일귀족들이 후원으로 설립한 것으로 이들의 서화감식안이 제실박물관 소장품에 반영되었을 가능성도 적지 않다.

제실박물관 소장품은 1908년에서 1917년 사이에 집중적으로 수집되었 다. 이 소장품에서 가장 많이 차지한 장르는 서화였으며, 이 서화 소장품은 다양한 화목을 균형있게 안배하고 있었다. 이러한 결과는 일제강점기 식민 사관에 입각하여 한국미술사를 구술하였던 입장과는 배치되는 결과이다. 소장품 수집활동의 상당량이 한일병합 이전 특히 1908~1910년 집중되었다 는 점에서 당시 권력의 주변부에 있었던 한국측 인사들의 감식안이 반영되 어서 나타난 결과일 수도 있겠으나 이왕가박물관 서화심사원들의 면면 등 보다 많은 자료가 발굴되지 않는 한 불분명한 부분이 많다고 할 것이다.

서화탁본류를 필두로 하는 제실박물관 소장품은 그 의도가 무엇이었든 방대한 양과 다양한 화목의 균형있는 소장품, 수준있는 감식안을 통해 전통시대 명품들이 다양하게 소장될 수 있었고, 이를 통해 전통시대 감식안 이 유물을 통해 전수될 수 있는 길을 열어놓았다. 이는 전통시대 사적 취미에 따른 소장의 선택적 수집에서, 고미술의 보호와 연구라는 공적 성격을 지닌 소장품으로 변모된 것으로 박물관이라는 근대적 시스템이 탄생시켜낸 결과물이었다.

마. 전시관과 주요 전시품

최초 1909년 일반에 공개한 제실박물관은 창경궁내 전각 7개 약 400평 정도의 규모에서 시작되었고 1911년 도난과 화재를 예방하기 위하여 2층 150평의 신관을 건축하여 박물관 본관을 삼아 중요한 유물을 전시하였는데, 본관은 고려시대와 그 이전 유물을 전시하고 각 전각에는 조선시대의 예술품을 전시하였다. 제실박물관의 전시품을 알 수 있는 추측할 수 있는 기록은『이왕가박물관소장품사진첩』이 가장 대표적이다. 이 책에서 선별된 고미술품 중에서는 시대별로는 고려시대, 물질별로는 도자기와 금속공예가 비중이 높은 것으로 연구되었으나 구체적 전시의 모습을 유추하기는 곤란하다.

당시의 전시를 가장 잘 볼 수 있는 것은 1933년 창경궁 제실박물관을 방문한 관람자의 기록이다.(〈표 12〉)[70] 당시의 기록을 통해 박물관 전시가 크게 명정전, 환경전, 통명전, 본관의 네 영역으로 구성되었음을 알 수 있다. 먼저 동물원 쪽에서 박물관 관내로 진입하면서 제일 먼저 관람하도록 계획된 명정전 영역이다. 입구의 행각에는 원래 행렬구, 토기 외에 동물표본을 전시하게 되어 있었으나 1933년 이전 어느 때인가 정리된 듯하다. 행각에 전시된 의장용 기물 등 행렬구는 명정전에 전시된 유물을 효과적으로 부각시켜주는 역할을 하였을 것으로 보인다. 명정전에는 석각류를 전시하게 되어 있는데, 관람객은 마침내 신라의 고전적 전통을 상징하는 석굴암 불상 모형과 석탑 기단부의 팔부중을 감상토록 되어 있어서 일제의 전통관이 전시에 반영되어 있음을 알 수 있다.

70) 소천현부, 「조선박물관견학여일기」,『도루멘?』4, 강서원, 1933, pp.37~39 ; 일본박물관협회, 앞의 책, pp.263~264 ; 국성하,『우리박물관의 역사와 교육』, 혜안, 2007, p.131.

〈표 12〉 제실박물관 전시관과 주요 전시품(1933)

구분	전시관		전시물	비고
1영역	명정전		석고로 만든 석굴암 불상, 신라시대 석탑기단의 천부조각, 중국 장래의 석조물, 동종과 석불, 조선시대 천문도석각	석물
	명정전행각		조선시대 왕실의 각종 의장용기물과 승여, 조선시대 행렬의 회권물, 석기, 토기 등 유사 이전의 유물로부터 고구려, 신라의 와전류, 낙랑시대로부터 고구려 시대의 토기, 통일신라시대 골호식관 등	
2영역	함인전		중국과 일본의 참고품	금속 토도
	환경전		조선시대 금속기와 토속품류	
	경춘전		조선시대 도기, 목죽, 옥석기류	
3영역	통명전		회화류	회화
	양화당		강서고분의 벽화 모사도, 칠기단편, 도기편	
4본관	진열본관	1층 홀	중앙주철여래좌상을 중심으로 다수의 신라, 고려, 조선시대의 불상	명품
		1층 좌	중앙에 금동여의륜불반가상을 중심으로 48개의 삼국시대와 통일신라시대 소상, 금강역사 선각을 표면에 해 놓은 고분의 석비	
		1층 우	신라, 고구려의 고분출토품으로 나전칠갑과 은상감경가, 대세반	
		2층 좌	고려시대 도자기로 청자, 회고려, 천목 등(2층1)	
		2층 우	신라, 고구려의 고분 출토품	

　　그러나, 조선시대 천상열차분야지도도 전시되어 있어서 시기별 구분을 엄정하게 적용한 것은 아닌 듯하다. 기존의 창경궁에 유전되던 〈천상분야열차지도석각〉 및 각종 행렬의장구에 기초하고 있으며, 후에 신라의 고전적 미술전통을 보여주는 전시물도 부가하여 전시 콘셉이 혼재된 모습을 알 수 있다.

　　이어 명정전 뒤편의 환경전 영역에는 먼저 함인전에서 중국과 일본의 참고품을 보고 환경전과 경춘전에서 조선시대 금속기, 도기, 칠기 및 토속품을 감상토록 되어 있어서, 한국미술을 중국 및 일본과의 영향관계에서 파악토록 한 의도가 드러나고 있다.

　　다음으로 통명전 영역이다. 먼저 통명전 앞에 고구려 고분모형을 설치하

여 이를 체험한 후 양화당의 고분벽화 모사도와 통명전의 조선시대 회화를 감상토록 하고 있어서, 조선시대 회화를 고구려 고분벽화와의 상관관계에서 감상토록 하고 있다. 전체적으로 석물과 금속, 토도품을 먼저 배치하고 회화를 제일 마지막에 배치한 것은 미술사적 흐름보다는 조선의 전통적인 서화보다는 금속, 토도품을 우선시하는 일본인의 취향이 드러나는 것으로 본다.

마지막으로 박물관 본관 건물에는 전각과 행각에 보관하기 곤란한 명품이 전시되었는데, 1층에는 불교미술을 중심으로 불상, 칠기, 금속공예품이 전시되고, 2층에는 고려자기와 도자기와 고분출토품이 전시되었다. 제실박물관 진열본관의 전시품은 당시 명품의 개념을 보여주는데, 회화가 본관에 전시되지 않고 외부의 통명전에 전시된 것에서 조선시대의 회화를 퇴보한 것으로 여겼던 일본인들의 취향을 다시 한번 읽을 수 있다.

결국 제실박물관의 전시는 역사적 시기 구분에 의해서 구분되기 보다는 기본적으로 석물, 금속, 토도, 회화와 같이 전시품의 물질, 즉 수장고의 물질분류체계를 토대로 전시체계가 구분되고 있으며, 그 배열과 순서는 일제의 한국 미술에 대한 관점이 반영되어 있었음을 알 수 있다.

4) 제실박물관의 교육·홍보 및 전시교류

가. 소장품사진첩의 발간과 수집 홍보

『이왕가박물관 소장품 사진첩』의 수록 유물을 분석하면, 전체 소장품 중 가장 많은 비중을 차지하고 있었던 서화 작품은 9%로 현저히 줄어들었고, 전체의 약 42%를 도자기류가 차지하고 있다. 도자기와 금속 공예를 합한 공예류가 전체의 약 72%를 차지하고 있어, 전체 소장품의 분포와는 확연히 다름을 한 눈에 알 수 있다. 즉 전체 소장품 중에서 의도적인 이데올로기를 갖고 선택된 작품들로 구성된 도록이었음을 알 수 있다.

이 도록의 제작자들의 의도가 무엇이었는지는 이 책에 함께 수록되어
있는 글들을 통해 드러난다. 특히 서화관에 관한 부분은 이 도록 회화부분
해설을 담당한 아유카이 후사노신의 글에 나타난다. 신라시대 말 고려초기
작품은 唐代의 風을 계승한 우수한 작품이었으나, 이는 점차로 소멸되어
가고 조방한 조선 기질이 점점 침잠되었다는 것이다. 따라서 임진왜란
이전 이름있는 작가는 강희안, 안견, 이상좌이며, 임진왜란 이후의 작가
중에는 소위 대가라 칭할만한 사람은 드물다는 것이다. 이러한 주장은
일본인의 새로운 창작이라기보다는 조선후기 문인들이 앞선 시대의 전통을
부정하던 논리를 빌려 온 것이다.

중화적 보편기준에 의한 고유전통에 대한 비판의식은 소중화사상이
득세하던 조선후기에도 찾아볼 수 있다. 윤두서는 조선초기 안견은 "자못
동방의 거장이나", "안견을 배운 후학들은" "필법이 미치지 못하고 묵법이
너무 무거운", "병이 있다."고 하면서, 이정에 대해서는 "습기에 구애된
것이 애석하다."고 하고, 이징에 대해서는 "그 흉중에 기특한 기운이 없어서
화원의 빠진 성향을 벗어나지 못하였다."고 하였으며, 김명국은 "결국
화원의 누습을 벗어나지 못하였다."고 하는 등 조선조의 앞선 화가들을
대개 비판적으로 인식하였다.[71] 이러한 전통에 대한 부정적 인식은 특히
동국의 眞詩, 眞書, 眞景 논의를 불러온 정선파의 전통관으로 계승된다고
생각되는데, 조영석은 "우리나라 산수화가들이 한결같은 방식으로 그리는
병폐와 누습"을 지적하였고[72] 심재는 "동쪽의 중화는 중엽 위로 올라가면
소위 (회화의) 명수라 해도 옹졸하고 거칠어서 볼 만한 것이 적다"고 하였
다.[73]

71) 尹斗緖(1668~1715), 『記拙』.

72) 趙榮祏(1686~1761), 『觀我齋稿』 ; 유홍준, 『조선시대 화론 연구』, 학고재, 1998,
 p.162.

73) 沈縡, 『松泉筆譚』, "동쪽의 中華는 중엽 위로 올라가면 소위 名手라 해도 옹졸하고

　　그러나 18세기 조선인은 자신들이 성공적으로 중화의 정수를 계승하여 새로운 시대를 열었다는 자부심에서 그 앞 시대의 전통을 부정했던 것인데, 아유카이는 18세기 조선인이 가졌던 자긍심은 빼놓고 그 앞의 전통을 부정한 것만을 부각시켜 오도된 전통관을 제시하고 있는 것이다. 이 도록에 투영된 한국 미술사에 대한 인식은 고대불교미술에 대한 상찬과 조선시대 미술에 대한 부정론으로서 이것이 식민주의 사관의 종속적 타율성론에 기반을 두고 있음은 명백하다.

　　아유카이 후사노신은 이 책에서 조선후기 화가들을 22명 들고 있는데 정선의 이름은 누락되어 있다. 그 이유는 이 도록에 수록되어 있는 정선 작품에 대한 설명에 더 자세히 적어 놓았다. 정선은 소폭에만 교묘하고, 大幅은 구도가 몹시 졸렬하다. 이것은 조선화의 通弊로 되는데, 겸재에 있어서 가장 잘 드러나 보인다는 것이다. 도록에는 정선 그림이 실렸으나 그것은 진경산수화가 아니라 남종화 양식의 작품인 〈山窓幽竹圖〉였다. 이는 자신들의 남화 전통 속에서 조선 회화를 바라보고, 자신들이 공감할 수 없는 조선적인 정체성이 강하게 드러나는 그림은 낮게 평가하고, 중국 남종문인화에 가까운 그림일수록 높게 평가한 것을 의미한다. 제실박물관 소장품에는 이미 이때 정선의 〈신묘년 풍악도첩〉 등 진경산수 작품들이 소장되어 있었음에도 불구하고, 1912년 도록에는 〈梧陰品茗圖〉, 1932년 도록에는 〈山窓幽竹圖〉와 같은 남종화계열의 작품들만을 의도적으로 선택함으로써 중국화풍의 이식과 모방으로서의 한국회화사라는 왜곡된 전통의 표상을 전달하려 하였다.

　　이러한 관점이 도록뿐만 아니라, 이미 전시에도 반영된 것임은 앞 절에서 언급한 바와 같다. 1911년 제실박물관 진열본관이 새롭게 완성되자 이곳에

거칠어서 볼 만한 것이 적었다. 윤두서부터 차츰 門路를 열어서 속된 것을 떨어버리고 세련되게 되었다." 유홍준, 『조선시대 화론 연구』, 학고재, 1998, p.42.

가장 우수한 미술공예품을 전시하였는데,[74] 여기에는 일본인들에 의해
높이 평가되었던 신라와 고려시대 유물들, 장르 상으로는 공예와 불상이
제일 중요하게 전시되었던 것이다.

　제실박물관의 서화수장품 명품 중 언급하지 않을 수 없는 것이『畵苑別集』
이다.『화원별집』은 김광국(1727~?)에 의해 1800년 전후에 성첩된 것이라
고 밝혀져 있는 화첩이다.[75] 이『화원별집』은 고려 공민왕으로부터 시대순
에 의해 사대부, 화원 등에 이르는 다양한 계층의 조선시대 대표 화가
52명을 망라하고 있으며, 화첩에 게재된 그림들이 이 화가들의 기준작이나
대표작으로 지칭되는 것들이 적지 않다는 점, 그리고 전통회화의 다양한
장르를 포함하여 구색을 갖춘 화첩이라는 점에서 조선시대 전통관을 대변
하는 하나의 교과서로서의 의의를 지니고 있다고 인정된다. 이러한『화원별
집』에 수록되어 있는 작품들을 살펴보면, 앞부분에 傳동기창〈烟江疊嶂圖〉
와 선조(1552~1608)의〈묵죽도〉가 언급되어 있다. 이것은 동기창으로
상징되는 중화의 정수를 조선이 계승한다는 관점을 보여주는 것으로 조선
시대의 중화적 전통관의 반영으로 이해된다. 남종문인화 취향을 지닌 이
『화원별집』의 성격은 근대적 민족전통 관념이 등장하기 이전에 동아시아에
서 공유되던 중화적 전통관의 단면을 드러내준다.

　반면, 앞서 살펴보았던 1910년 2월에 발간된『조선미술대관』에는 첫
도판으로〈성덕태자상〉이 실려 있고, 두 번째 도판으로는〈법륭사 벽화〉가
실려 있다. 조선미술의 출발을 일본 미술작품 중〈성덕태자상〉과〈법륭사
벽화〉와 연결한 것은 한국미술의 독자성을 부정하고, 중국문화를 일본에
전달해주는 자로서의 역할을 강조하는 편향적 시각과 연관되는 것으로

74) 李王家美術館, 『李王家美術館案內』, 1941, p.2.
75) 李源福, 「'畵苑別集'考」, 『美術史學研究』 제215호, 韓國美術史學會, 1997. 9,
　　pp.57~73 ; 박효은, 「18세기 朝鮮 文人들의 繪畵蒐集活動과 畵壇」, 『美術史學研究』
　　제223·224호, 韓國美術史學會, 2002, pp.139~185.

94

판단된다. 흥미롭게도 이러한 구성방식은 조선미술의 도입부에 동아시아
적 고전을 소개하여 그 연계성을 강조한다는 점에서『화원별집』의 구성
방식과 기본적으로 동일하다. 조선시대에 강조된 것이 동기창을 대표로
한 중국적 모델이었다면, 이번에는 그것이 일본의 고전으로 그 모델이
이동된 데 지나지 않는 것으로 보인다.

　동일한 시기 제실박물관의 소장품 구입공고시 "日淸兩國의 製作品도
購入홈이 有홀 事"76)라고 한 것은 한국미술의 중국, 일본과의 영향관계를
강조하려는 의도로 이해할 수 있을 것이다. 이렇게 동아시아적인 고전이라
는 개념을 통해 한국 미술을 이해하려는 관점은 전시 시스템에서 나타난
것과 같다. 즉, 어원 내 함인전에는 일본과 중국 작품들을 참고품 명목으로
전시하고 한국미술을 중국 미술의 수용과 일본으로의 전달이라는 시각에서
이해하도록 한 것과 같은 것이다. 이러한 시각은 덕수궁 이왕가미술관으로
까지 이어져서 덕수궁 석조전 전체를 일본근대미술품만을 전시하는 공간으
로 만들게 되는데, 이를 통해 일본이라는 동아시아적 모델과의 관계 속에서
조선미술을 관람하고 이해하는 시스템이 완성되는 것이다. 이것이 소장품
도록과 전시의 이면에서 느껴지는 가장 큰 경향성이라 할 수 있다.

　나. 교육·연구관련 서비스 및 기타 교류

　순종은 박물관, 동물원, 식물원을 목요일에 관람하였고 그 외의 요일은
백성들의 오락과 지식개발을 위하여 공식적으로 개방하도록 하였다.77)
(대한민보 1909. 11. 3) 여기에서 중시되는 것은 국민의 위락과 교육기능인데,
주로 일본인들의 경우 제실박물관과 어원을 위락시설의 측면에서 치우쳐
보는 관점을 많이 보여주었다.78) 그러나 황제와 어원사무국은 위락 뿐만

76)『皇城新聞』, 1910. 2. 18.
77)『大韓民報』, 1909. 11. 3.
78)「宮內府動物園の公開」,『朝鮮』3-1, 京城 : 日韓書房, 1910, pp.8~9, "한국 궁내부

아니라 근대적 교육을 중요한 기능의 하나로 생각하였던 것으로 보인다. 물론 황제가 어원개방을 명하면서 "여민해락"이라고 하여 함께 즐긴다는 것을 강조한 것은 사실이다. 그러나, 황제가 궁내부에 명하여 특히 학생들의 관람을 적극 권장, 유치토록 했고, 명을 받은 어원사무국 유치형 이사는 즉시 도하 각 관, 공·사립학교장 앞으로 통첩하여 원하는 관람일시와 학생수를 미리 신청케 한 다음 차례로 인솔 관람의 편의를 제공해 준 기록이 남아있다는 점은 간과되어 왔다.[79] 학생 단체 관람을 위한 어원사무국의 개관 초기 조직적인 움직임은 제실박물관과 어원이 단순한 오락시설일 뿐만 아니라 근대적 국민계몽을 위한 교육의 장으로서 인식되고 있었음을 보여준다.

어원 개방과 함께 제정되어 시행된 「관람객 숙지사항」에는 근대적 교양을 배우는 체험학습의 장으로서의 어원의 개념이 보다 명확히 드러난다.

御苑事務局縱覽人須知

― 御苑事務局所管의 博物館動物園植物苑을 縱覽코져 ᄒᆞᄂᆞᆫ 者ᄂᆞᆫ 昌慶宮 弘化門에 來ᄒᆞ야 縱覽票를 買受홈이 可홈. 但狂疾이나 醻醉의 者及七歲未滿으로 保護者의 附隨치 아니ᄒᆞᆫ 者ᄂᆞᆫ 入苑홈을 不得홈.

중에 설치하는 동물원은 유유근근 중 공개할 작정이며, 이로써 삭량한 경성의 땅에 하나의 번화함을 더하여 경성 士女를 즐겁게 하는데 한이 없으며, 목하 정리 중의 박물관과 도서관(朝鮮本의)도 멀지 않은 중에 공개에 단계에 이르고, 또 목하 착수중인 동물원도 본년 중에는 공개하게 된다. 당국자는 다른 비용을 절약해서라도 이들 사회적 공공오락의 방면에 다소의 경비를 써서 遲巧보다는 拙速 방침으로써 하루라도 빨리 이들 오락기관을 공개하여 경성 사녀에게 취미를 부여하고, 지식을 공급하고, 고상한 오락을 부여하여 이로써 경성의 삭량함을 부수는 것은 新政의 餘澤으로 하여 內外兩民의 깊이 감사해 마지 않는 곳이다. 당국자도 銳意 정리에 종사하여 동물원의 공개와 더불어 박물관, 도서관, 식물원의 공개를 서두르기를 간절히 바라마지 않는다."

79) 『大韓民報』, 1909. 11. 14.

縱覽票의 定價는 一枚에 金十錢으로 홈. 但五歲以上十歲未滿者는 半額
이요 五歲以下는 無料로 홈.

一 縱覽은 每週月曜日及木曜日을 除혼 外에는 每日에 許호되 時間은
午前八時로 午後五時꺼지로 홈.

但月曜日及木曜日이 本國이나 日本國의 慶節休暇日에 當호면 縱覽
을 許호고 其翌日에 休호며 又必要혼 時는 時間을 伸縮호고 或全部나
一部의 縱覽을 停止홈도 有홈.

一 縱覽人은 左開各項을 注意홈이 可홈.

醜陋의 衣服을 着홈이 不可홀 事.

苑內에셔는 靜肅을 守홀 事.

煙草飮食物은 所定혼 休憩所에셔만 用홈을 許홀 事.

畜類의 携入을 不得홀 事.

車馬轎輿의 乘用을 不得홀 事.

縱覽票는 退歸時監守者에게 返還홀 事.

以上各項幷苑內各所의 揭揭示事項을 遵守호고 且監守者의 指揮를 一遵
홀 事.

御苑事務局理事 兪致衡 內閣法制局長 兪星濬 閣下 總理大臣 書記官長
局長 課長 隆熙四年一月十三日 隆熙四年一月十四日 接受 第二九號 宮苑
發 第三一號

관람료가 일반인 10전, 어린이(5~10세 미만) 5전, 5세 이하는 무료이며,
매주 월요일과 목요일을 제외하고 오전 8시에서 오후 5시까지 개원하였음
을 알 수 있다. 보다 의미심장한 것은 관람객에게 요구하는 주의사항으로,
여기에서 누추한 의복을 입어서는 안되고, 즉 복장은 단정해야 하며, 원내에
서는 정숙을 지켜야 하며, 흡연 및 취식은 소정의 휴게소에서만 허용되며,
애완동물의 휴대를 금한다고 한 것은 어원의 품격을 감안한 당연한 조치일
뿐만 아니라, 어원을 일종의 문명화된 에티켓을 몸으로 배울 수 있는 체험학
습의 장으로 인식한 순종황제와 어원사무국의 인식이 반영된 것이라 생각

된다.

　제실박물관과 어원을 일종의 교육 서비스 기관으로 보는 관점은 1938년 이왕가미술관으로 개칭 뒤 조선 고예술품에 대해 특별한 관심을 갖는 관람객에게 편의를 제공하기 위하여 마련한 「이왕가미술관특별관람규정」으로 이어지는 것으로 보인다. 여기에서 특별관람이란 "연구를 위해 소장품 격납고에 들어가서 관람을 하는 것, 또는 현품을 손으로 잡고 숙람하거나 모사, 모조, 촬영하는 것 또는 본관 소장 사진 원판을 복사하는 것"으로서, 특별관람은 1일 1건에 한해 50전의 관람료를 부과하고, 숙람, 모사, 촬영은 3점, 사진원판 복제는 6점에 한하여 실비를 징수하며, 교직원 및 학생은 반액 할인 혹은 특별한 경우 관람료를 면제한다고 하여 박물관·미술관을 교육적 목적에 적극 활용하기 위한 교육 우대정책을 살펴볼 수 있다.[80] 이러한 정책은 전국박물관주간 같은 시기에 실물교육보급을 위하여 덕수궁 관람료를 반액할인하거나 직원이 전시물에 대하여 설명하는 시간을 가지기도 한 것에서도 잘 드러난다.[81]

　한편, 제실박물관은 개관 초기 타 기관과의 전시교류도 진행하였다. "박물관에 소장하고 있는 고려소 18점, 고려시대에 제작된 완륜경 장식품 19점과 근래에 제작된 분문대 등 3점을 교토박람회에 출품하였다."[82]거나 "일본 미술협회의 개관 때에 이왕가박물관 소장품 중에 산수, 화조, 풍속, 초상 등 화폭 20점을 출품 진열하였다."[83]는 기록 및 "도쿄의 다이쇼박람회 개최 때에 이왕가박물관에서 물품을 내어 인원을 출장 파견하여 진열하게 되었다."[84]는 기록은 개관 직후 왕성하게 전개되었던 타 기관과의 전시

80) 국성하, 『우리박물관의 역사와 교육』, 혜안, 2007, p.136 참고.
81) 『朝鮮日報』, 1938. 10. 28 ; 국성하, 위의 책, p.137 참고.
82) 『純宗實錄』 부록 권2, 1910. 3. 7.
83) 『純宗實錄』 부록 권2, 1910. 3. 16.
84) 『純宗實錄』 부록 권5, 1913. 3. 5.

98

교류를 잘 보여준다. 이르게는 1909년 런던의 英日박람회에서부터 1931년 개성부립박물관 개관 등 각종 원외향사의 요청으로 전후 약 20여 회에 걸쳐 관외 전시교류가 추진되었다. 아마도 이런 전시 교류 중 가장 주목할 만한 것은 시정오년기념조선물산공진회에 강서대묘 1/2 크기의 모형을 출품하여 미술관 인근 이왕직특설관에 설치한 일일 것이다. 이 모형은 원래 창덕궁 통명전 앞에 설치된 것인데, 아마도 물산공진회 찬조를 위해 이설되었던 것으로 짐작된다. 그밖에 고려자기의 연구를 위하여 비원의 서북쪽에 있는 선원전 부근에 도요를 설치하고 1915년 5월부터 일본 교토에서 불러들인 中條正男외 4명의 일본도공으로 하여금 새로운 고려자기의 제작을 시도하여 수천점의 시계를 냈으나 미치지 못함을 깨닫고 1918년 폐쇄한 일도 특기할 만할 것이다.

근대적 박물관은 역사적 전통의 보존과 현재적 계승을 제시함으로써 국민적 정체성을 확인하고, 광범한 학문지식의 체계적 분류와 상호연관성을 시각화함으로써 근대적 세계관과 과학적 지식의 함양에 이바지하여준다. 이러한 박물관의 개념은 구본신참, 동도서기로 압축되는 광무의 이념과도 어울리는 것으로서 대한제국 황실과 개화파 관료는 박물관이라는 기관과 제도를 수용함으로써 황실의 권위와 국수를 보존하면서도 국민적 오락과 개명지식을 제공하는 방편을 얻고자 하였다.

한편 국권탈취를 위해 조선에 대한 간섭을 노골화하고 있던 일제와 통감부는 박물관의 설립을 황실의 정치적 무력화와 저항의 무마, 일본에 의한 통치 미화 선전의 계기로 삼고자 하였다. 정치적인 측면에서 일본은 제실박물관을 "이왕가가 우리 황실의 고마운 대우를 받아 평화롭게 안정되며 영광된 생활을 보내고"[85] 있음을 과시하는 상징물이자 일제가 조선에

85) 岡田竹雪, 「朝鮮紀行(八)」, 『風俗畵報』 463호(1914. 11), p.12 ; 朴昭炫, 『美術史論壇』 제18호, 서울 : 한국미술연구소, 2004, p.160.

베푼 문명개화의 하사품이라는 이미지로 제시하고자 기도하였다.86) 아울러, 정신적인 측면에서는 이왕가박물관의 명칭 하에서 이루어진 전시와 간행물의 의도적 배치와 편집을 통해서 고대숭배, 불교지상주의, 조선미술 퇴보론 및 일본식 다도미학이 농후한 오도된 전통상을 이식하려 하였다.

서로 다른 이해의 각축 속에서 등장한 제실박물관은 그러나 일제의 의도와 무관하게 우리나라의 역사와 미술 전통 계승의 중요한 물적 기반을 구축함과 동시에, 로열 컬렉션이 아니라 퍼블릭 소장품으로서 근대적 공공 계몽의 사명을 수행하는 데서 적지 않은 역할을 하였다. 또한 제실박물관과 총독부박물관은 모두 일본의 식민지 문화정책과 관련되어 있음에도 불구하고 당대 조선인 사이에는 제실박물관과 관련하여 '근대'라는 이미지와 함께 또 다른 '전통'이라는 이미지도 구축되고 있었다. 총독부박물관과 제실박물관(이왕가박물관)을 병합하려는 계획이 무산87)될 수밖에 없었던 것은 조선인에게 있어서 '제실박물관'의 이미지는 여전히 애처로운 '전통'의 상징으로 존재하고 있었기 때문일 것이다.

일본제국주의 영향아래 있었던 주요 박물관 중 제실박물관(이왕가박물관)은 빠르게 성장하여 1935년에 이미 연경비 48,800원, 개관일 359일, 연관람인원 761,252명, 일평균 2,120명으로 일본·조선·대만 합쳐서 연관람인원 3번째, 국내 최대 규모를 자랑하는 박물관으로 자리잡게 되었다.88)

86) "옛날의 서울과 새로운 정권 하에서 개조된 현재의 경성을 비교해 보는 것은 흥미로운 일이다. 미술관, 동물원, 식물원은 동양제일이다." 今井晴夫 編, 『朝鮮之觀光』, 京城, 1939, p.34 ; 朴昭炫, 『美術史論壇』 제18호, 서울 : 한국미술연구소, 2004, p.164.

87) 『東亞日報』, 1928. 4. 1.

88) 日本博物館協會, 『博物館硏究』, 1939. 1, p.9 ; 국성하, 『우리박물관의 역사와 교육』, 혜안, 2007, p.116 표에서 재인용. 이 통계의 관람인원과 경비 등은 1936년도 日本 文部省 社會敎育局에서 조사한 敎育的 觀覽施設—覽表와 기본적으로 일치한다. 다만 제실박물관 관련 통계는 동물원과 식물원을 포함한 것으로 엄밀한 의미에서 제실박물관 진열본관만의 관람객 규모는 이보다 작았을 것으로 예상된다.

제실박물관은 설립의 경위와 관련된 논란에도 불구하고 한국 최초의 근대적 박물관으로서 역사적 정체성 형성과 현대인으로서의 자의식 확립에 이바지하였으며, 한국 미술사상의 수준 높은 명품으로 구성된 컬렉션은 1945년 광복 이후 온전한 한국 미술사 전통 회복의 물적 토대로 역할하였다.

2. 조선총독부박물관 서화컬렉션과 전통의 보존

조선총독부박물관은 식민지시기에 설립된 한국 최초의 근대적 박물관의 하나로서 1945년 해방후 국립중앙박물관 탄생의 모태가 되었다. 총독부박물관이 수집한 컬렉션은 이후 국립중앙박물관으로 이관된다. 따라서 본 절에서는 "컬렉션으로서의 박물관"에 집중하여 총독부박물관을 분석해보고자 한다. 이는 컬렉션은 박물관의 물적 토대로서 박물관의 성격과 발전방향을 규정해낼 수 있기 때문이며, 이에 대한 계량적·심미적 분석은 생명체로서의 박물관에 대한 성격과 내적 구조 규명의 실증적 초석이 될 수 있다고 믿기 때문이다.

본절에서는 실증주의적 연구방법론의 연장에서 조선총독부박물관 서화컬렉션의 구성과 그 형성을 고찰한 뒤 여기에서 드러나는 특징이 이왕가박물관 등 여타 박물관과 의미있는 식별지표가 될 수 있는지에 대해 비교 고찰하고자 한다.

하지만 창경원 시기의 제실박물관은 진열본관만이 아니라 명정전 등 창경궁 내의 여러 전각까지도 포함한 개념이며, 관람객들은 동물원과 식물원 사이를 이동하면서 이 전각들을 거치게 되므로 그 수치는 의미가 있다고 생각한다.

1) 서화컬렉션의 구성과 특징

먼저 물질별 분류와 구성을 살펴보고자 한다. 조선총독부박물관의 소장품 구성에 대한 가장 기본적인 정보는 『국립박물관본관소장품목록』(1963)에서 확인할 수 있다.

한국전쟁을 통한 망실 및 혼란으로 실제 총독부박물관 컬렉션보다는 축소되었을 것으로 짐작되지만, 본관품이라 불리는 〈표 13〉의 총독부박물관컬렉션(이하 총독부컬렉션)은 총 40,836점으로서 당시 국립중앙박물관 컬렉션의 실질적인 대다수를 차지하고 있었다. 총독부컬렉션은 재질에 따라 크게 5종으로 구분할 수 있는데, 토도제품(37%)과 금속제품(27%)의 비중이 압도적으로 높고, 서화탁본(11%), 옥석제품(10%) 및 기타품(15%)이 나머지를 차지함을 알 수 있다. 앞서 덕수궁이왕가박물관 컬렉션(이하 덕수궁컬렉션)이 서화탁본(34%), 토도제품(31%), 금속제품(24%) 위주로 구성되어 있는 것과 비교해 볼 때, 서화탁본의 구성 비율이 덕수궁컬렉션에 비해 크게 낮은 것이 주목된다. 이러한 컬렉션 구성의 특징은 고미술분야 명품 위주의 컬렉션을 지향한 이왕가박물관과는 달리, 상대적으로 고적조사 발굴수집품 및 역사자료에 치중한 총독부박물관의 성격을 잘 드러내준다.

〈표 13〉 총독부박물관 소장품 물질별 구성

대분류	소분류	수량(점)	백분율
서화탁본	회화	466	12%
	서예	125	
	탁본	3,196	
	벽화	25	
	서적	33	
	서적기타	440	
	외국부	79	
	선사시대	1,198	
	신라이전	4,001	

토도제품	고려	876	41%
	조선	1,155	
	와전	579	
	외국부	92	
금속제품	귀금속	205	
	금공품	8,534	
	무기이기	1,662	30%
	경감류	579	
	외국부	92	
옥석제품	유리옥제품	848	
	석제품	2,998	11%
	외국부	120	
목죽초칠	목공품	323	
	죽공예품	6	
	나전칠기	150	2%
	고공품	1	
	외국부	230	
피모지직	직물	42	
	피제	5	
	모제	1	
	외국부	19	
골각패품	골각기	453	
	패곡품	60	
	기타공예품	1	2%
	외국부	46	
	기타	35	
무구	무구	117	
기타	기타	113	
	사진원판	4,308	14%
	회화	29	
	외국부	607	
합계		36,472	100%

총독부컬렉션은 덕수궁컬렉션보다 규모가 4배가량 큰 만큼, 수량 상으로는 덕수궁컬렉션의 서화탁본수량(3,732점)을 상회하고 있어서(4,364점) 그 절대적인 규모가 작다고 할 수는 없다. 그러나, 서화탁본의 실질적인 구성을

살펴보면 특이한 현상을 볼 수 있다.(〈표 14〉)

〈표 14〉 총독부박물관소장품(좌)과 이왕가박물관소장품(우) 서화탁본 구성비

소분류	총독부서화	소분류	이왕가서화
회화	466	회화	3,220
서예	125	서예	243
탁본	3,196	탁본	144
벽화	25	벽화	3
서적	33	서적	17
서적기타	440	서적기타	14
외국부	79	외국부	91
합계	4,364	합계	3,732

즉 총독부컬렉션의 대다수가 탁본(3196점)으로 채워져 있어서 실망감을 안겨주는 것이다. 회화는 10%를 조금 넘는 466점에 지나지 않으며, 서예는 더욱 적어 125점에 불과하다. 회화와 서예 다음으로 비중을 차지하는 서적 및 서적기타는 지도와 호적 경전 등이 혼재된 역사자료로 다 합쳐서 473점이며. 나머지는 고구려벽화모사본 25점, 오타니의 중앙아시아수집 회화화품 79점으로 구성되었음을 알 수 있다. 서화탁본 항목 외에 기타 항목에도 주로 병풍류 만을 모아놓은 회화 29점이 숨겨져 있어서 주의를 요하는데, 이를 합친다 해도 회화는 495점에 지나지 않는다. 따라서 총독부 컬렉션 전체에서 차지하는 실질적인 회화의 비중은 겨우 1%를 넘는 수준에 불과하며, 이러한 회화에 대한 무관심은 컬렉션의 1/3을 회화에 할당할 정도를 이를 중시한 이왕가박물관과 좋은 비교를 이룬다고 생각된다.

총독부박물관의 서화컬렉션 4,364점이 박물관에 입수된 연도를 집계해 보면, 그 컬렉션이 크게 초기형성─중기보완─후기정체의 3단계에 거쳐 변화발전하는 양상을 파악해볼 수 있다.(〈표 15/16〉)

먼저 첫 단계는 개관 첫 해(1916년)로서 주로 이관 및 기증을 통해서 총독부컬렉션 서화탁본의 뼈대가 급속히 형성된 시기라 할 수 있다. 1915년

12월 개관된 총독부박물관은 총독관방 총무국 산하의 총무과(24명) 소관으로 그 업무가 편재되어 1916년부터 본격적인 활동을 개시하였다. 1916년 3월 31일 총독부 참사관실에서 1913년부터 수집해온 탁본 1,988점을 이관받는 한편, 같은 해 4월 15일 데라우치 마사타케(寺內正毅) 총독 소장품 800여 점(서화탁본류 151점)과 5월 15일 구하라 후사노스케(久原房之助)의 오타니 고즈이(大谷光瑞) 컬렉션 1,400여 점(중앙아시아회화 79점)을 기증받는 등을 통하여 2,557점의 서화탁본이 이해에 수집되었는데 이것은 총독부컬렉션 서화탁본의 절반이 넘는 방대한 분량이었다.

〈표 15〉 총독부박물관 서화컬렉션의 연도별 확충(1)

	초기형성기		총무과/서무과					고적조사과			
연도	1915	1916	1917	1918	1919	1920	1921	1922	1923	1924	1925
점수	3	2557	164	94	414	59	49	522	182	28	10
누계	4	2561	2725	2819	3233	3292	3341	3863	4045	4073	4083
기타		6	2	10			1	3	1		
벽화				11		6					
불화							1				
산수	1	39	42	2		9	10		1	1	
서예	1	15	32	21	1	16	14	2			
서적		11	3	10	9						
서적기타		302	6		1		4	1	2	23	5
영모		13	1	1		4	3				
인물	1	8	4	18		4	2	2	1	2	
중앙아		79									
초상		1	5	2			1				
탁본		2039	38	11	403	11		513	168	1	5
풍속			4	2			8		8		
화조		44	27	6		9	5	1	1	1	

개관 첫해를 제외하고 그 다음부터는 주로 기증보다는 구입을 통하여 꾸준히 컬렉션을 보완해나간 시기라고 할 수 있는데, 총독부박물관 업무의

〈표 16〉 총독부박물관 서화컬렉션의 연도별 확충(2)

연도	종교과					사회교육과					
	1926	1928	1929	1930	1931	1932	1933	1934	1936	1937	1941
점수	111	40	44	19	11	7	11	10	3	2	
누계	4194	4234	4278	4297	4308	4315	4326	4336	4339	4341	4342
기타			8			1		8			
벽화											1
불화		1	1		1						
산수			4	10	1	5	10	2			
서예	16		5		1		1				
서적											
서적기타	50	26	6	6	4			1			
영모											
인물		12	3	2							
중앙아											
초상	37	1	2	1	2	1					
탁본					2				2	2	
풍속	8		8								
화조			7								

관할에 따라 컬렉션 수집의 양상이 조금씩 차이를 보인다. 총독관방시기 (1917~1921)는 총무과에서 서무과로 부서의 명칭이 바뀌기는 했으나 업무의 단절은 없었던 듯하며 서화전적류 구입에 연평균 900원의 예산을 집행하며 150여 점씩 컬렉션을 보완해 나갔다. 고적조사과시기(1922~1925)에는 이마니시 류(今西龍), 도리이 류조(鳥居龍藏), 세키노 다다시(關野貞), 스에마쓰 구마히코(末松熊彦), 아유카이 후사노신(鮎貝房之進) 등을 박물관협의원으로 임명, 활용하였는데, 흔히 본격적인 고적조사가 이루어진 시기로 인정되고 있다. 그러나 연평균 서화전적류 구입예산이 900원대에서 300원대 이하로 크게 삭감된 조건에서 구입점수가 오히려 늘어났기 때문에 이 시기 컬렉션은 질보다도 양적인 측면의 성장이라는 차원에서 이해해야 할 것으로 생각된다. 일제강점기 중에서도 1920년대는 화폐가치가 낮았던

시기였음을 감안해 볼 때 아마도 고미술품이라는 개념보다는 인류학적 역사적 자료수집의 차원에서 컬렉션을 확충하려고 했던 시기였음을 짐작할 수 있다. 종교과시기(1926~1931)는 반대로 총독관방시기에 육박하는 구입 금액에도 불구하고 보다 소수의 우수한 유물의 구입에 집중한 것으로 보이며, 마침내 1931년에 이르면 총독부컬렉션 서화탁본의 대부분이 구축되어 실질적인 컬렉션의 성장은 여기서 종료된다고 보인다.

종교과가 폐지된 이후 사회과(1932~1936) 및 사회교육과시기(1937~1945)에서는 추가적인 컬렉션의 확충보다는 전시 및 출판교육에 역점을 두었던 시기로서 반년 혹은 1년 단위로 『박물관진열품도감』의 간행에 역량이 모아졌던 듯하다. 서화류는 특별한 명품이 아니면 거의 구입치 않은 듯 1년에 10점도 안 되는 지지부진한 컬렉션 구입 실적은 이 시기를 컬렉션 발전의 정체기로 규정케 한다. 1920년대 大正期 코스모폴리탄이즘의 퇴조와 함께 등장한 昭和期 파시즘은 중일전쟁과 태평양전쟁 승리를 위한 사상총동원을 선언하였는데, 이러한 배경에서 박물관의 내실보다는 선전도구로서의 기능이 보다 강조된 결과로 해석된다.

이러한 고찰을 통해서 총독부박물관의 서화컬렉션이 처음에는 양적인 측면에서 왕성하게 성장하지만 성숙단계에 접어들면서는 양적인 성장보다는 소수의 명품을 확보하는 질적인 측면에 포커스가 맞춰진 정책에 의해 구축되었음을 알 수 있다.

흥미로운 것은 1917년까지 왕성하게 고서화를 수집하던 덕수궁 이왕가박물관이 그 이후 고서화 수집을 거의 중지한 상태에서, 총독부박물관이 1917년부터 1920년대 말까지 시중에서 유통되던 고서화의 일정량을 소화하는 주체로 나서고 있는 듯 보인다는 점이다. 양자의 교묘한 연관성은 총독부와 이왕직 간의 조직 및 업무 상 내밀한 관계를 반증하는 증거가 아닐까 생각된다.

총독부박물관 서화컬렉션의 장르를 일별해보면 산수화, 인물초상화, 화조영모화, 서예의 구성이 어느 정도 균형을 이룬 듯 느껴져, 일제강점기 전체적으로는 예산이 특정장르 구입에 편중되지는 않았음을 알 수 있다. 다만, 연도별로는 특정 장르를 집중 구입했던 것이 눈에 띄는데, 예를 들어 인물초상화는 전시기에 걸쳐 계속 확충되었던 데 반하여, 산수화나 서예작품은 총독관방시기에 집중적으로 구입되었던 것에 비하여, 고적조사과로 넘어오면서 컬렉션의 새로운 확충이 거의 방치되는 듯 보이는 것이 그것이다. 이러한 현상은 단순한 우연이라기보다는 총독부박물관의 의도적 정책수행의 결과가 아닌가 생각되지만 이를 단언하기 위해서는 좀더 면밀한 고찰이 필요할 것이다.

전체적으로 볼 때 총독부컬렉션과 덕수궁컬렉션의 장르별 구성은 산수화, 인물초상 및 화조영모화를 고르게 구입한 것에서 유사한 점을 살펴볼 수 있다. 다만, 총독부컬렉션은 인물초상화를 많은 금액을 주고 구입한 데 반하여, 덕수궁컬렉션은 산수화를 구입하는데 많은 노력을 할애하고 있어서 총독부컬렉션은 인물초상화, 덕수궁컬렉션은 산수화라는 선호도가 드러나는 점이 차이라면 차이라고 할 수 있다.

그러나 이러한 장르에 대한 선호도 차이는 미묘한 것이어서 조사자에 따라 얼마든지 다른 결과가 유도될 수 있다고 본다. 보다 더 본질적인 차이는 조선 서화 자체에 대한 평가 자체에 있었던 것으로 생각된다. 그것은 총독부박물관에서 고가로 매입한 유물을 통해서도 드러난다. 앞서 물질별 구성에서도 살펴보았지만 총독부컬렉션 전체에서 회화가 차지하는 비중은 1%대로 매우 미미한 편이다. 이들 서화류의 구입금액을 모두 합하면 약 11,000원 정도가 될 것으로 추산되는데, 1921년 금관총에서 발견된 금관 1개의 구입금액이 10,000원이었음을 생각할 때, 총독부의 우리 서화에 대한 평가가 얼마나 낮은 것이었는지를 알 수 있다. 이것은 물론 역사박물관

이냐 고미술명품관이냐 하는 지향하는 방향의 차이와도 관련되겠지만 본질적으로는 고대사를 높이 평가하고 조선사를 폄하한 총독부의 식민사관과 맥락이 닿아 있는 것으로 생각된다.

2) 이관·수집품과 주요 기증자

총독부컬렉션 중 초기에 형성된 이관수집품과 초기 기증자들을 살펴보겠다.

초기 컬렉션의 형성에는 이관접수품과 수집발견품이 큰 역할을 하였다. 이관접수된 서화탁본류는 2,032점으로서 전체 서화탁본의 거의 절반에 해당하는 많은 양인데, 그 대부분은 총독부 참사관실 이관 탁본(1,989점)이다. 이들은 〈완산정혜사종각문(完山亭惠寺鍾刻文)〉과 같이 전국 각지의 금석자료를 탁본자료화한 것으로서, 총독부 참사관실은 식민지 정책 수립과 사업시행의 기초자료 확보를 위한 舊貫제도조사 차원에서 이러한 사업을 전개한 것으로 추정된다. 다시 말해서 최초의 총독부박물관 컬렉션은 일제의 식민지 조사사업의 산출물로부터 출발한 것이다.

한편 총독부 회계과 이관 서화품(33점)은 수량은 적지만 좋은 작품을 많이 포함하고 있어서 주목된다. 조선초기의 걸작인 이암의 〈子母狗圖〉와 문청 〈누각산수도〉, 조선후기 윤두서의 〈노승도〉와 정홍래 〈旭海蒼鷹圖〉와 같은 작품들이 여기에서 비롯되었다. 그러나 총독부 회계과에서 무슨 연유로 이러한 작품들을 보관하게 되었는지는 불확실하다.

개관 첫해 컬렉션의 급속한 형성에는 데라우치 마사타케 기증품이 큰 역할을 하였다. 데라우치 마사타케는 육군대장 출신으로 1910년부터 1919년까지 조선통감 및 초대 조선총독을 차례로 역임하면서 무단식민통치를 주도한 인물이다. 그는 오대산본 조선왕조실록과 구한말의 외교문서 압수, 반출 등을 주도하여 악명 높은 인물로서, 그의 소장품은 수량에서 뿐만

아니라 국보급 유물이 다수 포함된 높은 수준에서도 주목된다. 그가 기증한 작품들은 서예 금석, 산수화, 화조영모를 포함 총 800여 점에 달하는데, 여기에는 고려시대 고분에서 도굴된 동경, 청자기, 금속공예품, 그리고 국보급 회화들이 망라되어 있다. 데라우치 도자기 중 〈청자상감음각모란문매병〉과 〈청자상감국화연당초문합〉은 12세기 후반~13세기 전성기 상감청자의 가장 우수한 예의 하나이며 〈백자철화포도문호〉는 17세기 후반에서 18세기의 대표적 조선관요백자로 꼽힌다. 금속공예품은 〈청동쌍봉문손잡이거울〉과 같은 고려시대 분묘에서 도굴된 동경류가 다수를 점하는 가운데 〈청동은입사포류수금문정병〉과 같은 고려시대 최고의 금속공예품도 포함되어 있다. 회화로는 조선초기 강희안의 〈고사관수도〉를 필두로 조선중기 절파화풍을 잘 보여주는 김명국의 〈산수인물도〉와 조선후기 정선의 〈산수도〉, 김홍도 〈어해도〉, 임희지 〈묵란도〉 등 넓은 시대 다양한 장르를 포괄하고 있다. 그중 서화탁본류는 모두 151점이다.

구하라 후사노스케 기증품은 오타니 고즈이 컬렉션이라고 불리는 1400여 점의 서역 미술품이다. 이것은 1902년부터 1914년까지 세 차례에 걸친 오타니 일행의 중앙아시아 각지 원정탐험의 결과물로서, 이를 수중에 넣은 구하라 후사노스케가 1916년 5월 15일 같은 고향 출신인 데라우치 마사타케 조선총독을 통하여 총독부박물관에 기증한 것임은 널리 알려져 있는 사실이다. 이 중 75점이 〈불화〉와 〈복희여와도〉와 같은 서역벽화 혹은 불화들로서, 경복궁 내 수정전의 전각 및 회랑을 이용하여 전시되었다. 오타니 컬렉션은 일제시대부터 현재 용산국립중앙박물관에 이르기까지 별도의 전시실에 전시되고 있고 도록도 몇 차례 간행되어 그 컬렉션의 전모를 일목요연하게 알 수 있다.

데라우치 컬렉션은 말할 것도 없고 오타니 컬렉션 역시 매우 높은 수준을 보여주는데 그 기증에는 데라우치 총독이 깊이 관여하였다. 구하라가 오타

니 컬렉션을 점유한 기간이 몇 달도 채 되지 않은 점은 구하라가 오타니 컬렉션을 소유하기 위해서 구입한 것이 아니라 처음부터 데라우치 총독에게 헌납할 계획을 가지고 구입하였음을 뒷받침하며, 이는 구하라의 오타니 컬렉션 기증의 성격이 대가성 뇌물이 아닌가 하는 의문을 남긴다. 사실 구하라의 오타니 컬렉션 상납은 짧은 기간에 구축된 데라우치 컬렉션 형성 이해에 중요한 단서를 제공한다. 그가 이렇게 방대한 컬렉션을 가질 수 있었던 것은 식민지총감 및 총독이라는 절대권력을 활용할 수 있었기 때문이기도 하지만, 조선에 와서 6년이라는 짧은 기간 동안 그렇게 안목 높은 컬렉션을 구축할 수 있었던 데에는 이완용, 이윤용 등과 같이 고미술에 조예가 있었던 한국귀족의 청탁성 뇌물 및 특혜사례의 '상납'에 의지한 바도 적지 않았을 것으로 추측된다. 따라서 이렇게 방대한 초기 컬렉션의 분량은 역으로 한일합방 후 5년간 그와 식민지 귀족간의 특혜적 결탁 관계와 불법적 부정축재의 정도를 반증하는 것으로 해석될 수도 있을 것이다.

3) 구입품과 주요 수집가

1917년 이후 총독부박물관의 서화전적컬렉션의 성장에 이바지한 수집가들을 그들이 수집한 컬렉션의 성격에 따라 종합골동컬렉터와 전문서화컬렉터로 나누고, 나머지 컬렉터는 그 수량에 따라 기타대량컬렉터와 기타소량컬렉터로 나누어 고찰해 보고자 한다. 먼저 종합골동컬렉터를 살펴보겠다.

박준화는 1910년대를 중심으로 이왕가박물관에도 다수의 서화를 제공한 인물로서, 1917년부터 1931년까지 조선총독부박물관에 서예를 비롯한 산수, 인물초상, 화조도를 제공한 컬렉터로 식민지시기를 통털어 서화탁본류 매도로 1800원이 넘는 가장 많은 액수를 받은 인물이기도 하다. 박준화의 수집품은 조선복식과 노리개, 그리고 서예·전적류가 많지만, 산수화와

초상화도 적지 않아 조세걸의 〈九曲圖帖〉, 〈御射圖屛風〉, 〈賜宴圖〉, 〈壽甲契帖〉, 〈名賢畵像〉, 〈이색초상〉 등이 눈에 띤다. 그의 수집품은 수량과 범위가 넓은 반면 시대, 작가가 불분명하고 수준이 고르지 못한 경우가 간혹 눈에 띄는데, 기록화와 초상화 및 서예류가 비교적 안정된 수준을 보여준다. 특히 서예에 있어서는 〈정종어필첩〉, 〈영종어필첩〉을 남겨 주목된다.

아마리 모타로우(天池茂太郎)는 1917년부터 해방되기 직전까지 총독부박물관 컬렉션과 지속적으로 관계를 맺었던 일본인 수집가로서 관심영역이 삼국시대 토기에서부터 민속적인 혼례복에 이르기까지 다양하며 수집품의 수량은 많으나, 컬렉션의 방향이 뚜렷치 않은 특징을 가지고 있다. 다만, 한시각 〈北塞宣恩圖〉, 〈名臣초상화첩〉, 성협 〈풍속화첩〉, 〈조천도〉, 〈기로소회합첩〉 등 기록화 영역에서 감식안다운 감식안이 드러나 참고가 된다.

이케우치 토라키치(池內虎吉)는 일찍이 1912년부터 이왕가박물관과 거래했던 골동상으로, 주로 개성부근에서 도굴된 것으로 보이는 청자기, 묘지명, 동경 등 부장품과 전국에서 수집한 불상, 나전칠기의 종합컬렉션을 보여준다. 이인상, 〈노송도〉와 같이 높은 수준의 감식안을 보여주는 작품도 있으나, 1920년대 전반기에 간헐적으로 총독부박물관에 매도한 20여점의 서화를 살펴보면 안평대군, 정홍래, 심사정의 이름이 등장하지만 진위가 다분히 의심스러운 것도 포함되어 있기 때문에 그의 서화컬렉션에 있어서 조선회화에 대한 이해와 집중도는 다소 낮은 것으로 판단된다.

요시다 겐조(吉田賢藏)는 다른 수집가보다 늦게 등장하여 주로 1920~30년대 총독부박물관과 관련을 맺는데, 백자 연적이나 필통과 같은 조선백자 위주의 컬렉션을 모았던 것으로 보인다. 그의 20년대 초반 컬렉션에는 김홍도·김양기 부자의 인물화와 영모화 및 필자미상의 풍속도 등이 있어서 이 시기 새롭게 유행한 서화수집의 한 경향을 잘 보여준다. 그러나 서화에 대한 관심은 1920년, 1921년뿐이고, 이후로 1930년대 말까지는 오로지

도자기 수집에만 전념하여 별다른 서화컬렉션은 형성하지 못했던 것으로 보인다.

다음으로 전문서화컬렉터를 살펴보면, 몇몇 주요한 컬렉터들이 확인된 다.

이성혁은 박준화 다음으로 고가의 서화를 총독부박물관에 제공한 수집가로서, 역시 이왕가박물관에도 다수의 서화를 넘긴 바 있다. 수집품의 수량은 적지만 진위가 분명하고 수준이 높은 작품들이 많아서 주목된다. 그는 1910년대 초기에 이미 정선파 진경산수, 사실적인 초상화들을 필두로, 이인상, 강세황의 문인화, 조희룡, 이한철, 조정규, 허련과 같은 19세기 화가들의 믿을만한 진적을 이왕가박물관에 공급한 바 있다. 1910년대 중반 잠시 탁본에 관심을 가졌던 그는 관심영역을 넓혀 1910년대 후반부터 1920년대 말까지는 김홍도·신윤복의 풍속화와 책가도·일월오봉병풍과 같은 장식화 및 의궤·기록화 쪽으로 영역을 개척하여 총독부박물관과 이왕가박물관에 동시에 이를 공급하는 역할을 하였다. 〈耆社慶會帖〉, 김홍도 〈풍속도〉, 〈平壤城攻防圖屛〉, 〈일월오악도병풍〉은 1910년대 후반 이후 이성혁 컬렉션의 새로운 방향 및 그 수준을 잘 보여주는 수작이라 생각된다.

아사미 린타로(淺見倫太郎)는 조선고적조사위원이자 정약용 연구가 전공인 학자로서 버클리대학 동아시아도서관에 기증된 아사미문고의 장서가로 더 유명하다. 1916년 조선총독부박물관에 기증한 수점의 와편, 토기 등은 그가 서적 외에도 다양한 영역에 관심을 가지고 있었음을 보여준다. 그러나 이후에는 서예전적 위주로 관심을 집중한 듯, 1918년 그가 매도한 유물은 박사학위논문을 준비하는 과정에서 조선에서 수집했을 것으로 추측되는 장서와 서예품으로만 한정되어있다. 이 30점의 아사미 컬렉션에는 인조와 정조 어필을 비롯해서, 안평대군, 이퇴계, 한석봉, 허목, 이광사, 양사언, 정약용, 김정희 등 조선 역대의 명가가 망라되어 있어서 주목된다.

이것은 조선의 전통적인 서예 컬렉션의 체계를 모방한 것으로 생각되지만 그 자체의 자료적 가치도 높다고 평가된다.

박봉수는 1908년 이왕가박물관에 명품 정선의 〈풍악도첩〉을 넘긴 바 있는 관록의 컬렉터로서, 1917년과 1931년 30여 점의 서화를 총독부박물관에 매도하였다. 이때 매도한 그의 컬렉션에서는 이왕가박물관에 넘긴 것과 같은 명품은 보이지 않으나 신명연, 허련, 유숙, 이한철 등 19세기 화가의 남종화 및 인물화가 눈에 띄어 그의 개인적 취향과 당시 19세기에 몰두하던 서화수집의 한 경향을 짐작케 한다.

야마구치(山口枯)의 서화 컬렉션(30점)은 1917년 12월 400여 원에 매입된 것으로, 그의 컬렉션에는 이징, 윤덕희, 정선, 심사정, 이인상, 이방운, 이인문, 정홍래, 김정희, 허련 등 조선중기부터 말기까지의 명가들의 회화가 망라되어 있어서 구한말의 구식 서화수집 경향을 잘 드러내주고 있다고 판단된다. 그러나 화풍상 유사성에도 불구하고 진위를 단정할 수 없는 작품이 많아, 조선의 전통적 컬렉션을 모방하려 한 이 시기 일본인들의 감식안의 수준 역시 잘 드러내준다고 생각된다.

우키무라 스치죠(浮村土藏)의 서화 컬렉션(40여 점) 역시 1917년에 주로 총독부박물관에 매입된 것으로, 권돈인, 김정희, 신위와 같은 문인 서화가를 필두로 남계우, 이방운, 장승업, 백은배, 유치봉, 정학교 같은 19세기 화가들의 사군자, 화조화를 보여준다. 비교적 시대적 집중도가 높은 편이지만 명품보다는 범작 혹은 태작의 인상을 주는 편이다.

다음으로 이외의 컬렉터를 살펴보겠다. 총독부컬렉션 서화탁본품 중 비교적 이채를 띠는 컬렉션으로는 탁본을 들 수 있다. 압도적인 비중을 차지할 뿐만 아니라, 총독부 참사관실 이관품을 비롯해서 몇몇 수집가들의 대량 일괄품이 많기 때문이다. 먼저 세키노 다다시는 도쿄제국대학 교수출신으로 총독부박물관 촉탁을 역임하였던 학자로서, 고건축이 전공인데,

1917년과 1922년 두 차례에 걸쳐 평양부근에서 발굴수습된 와편과 함께 360여 점의 와전류 탁본을 수입 조치하였다. 스미다 고타로(角田幸太郎)는 1919~1920년 사이 수차례에 걸쳐 400여 점에 달하는 각종 탑비 및 동경 탁본을 총독부컬렉션에 더하였고, 각종비문탁본과 서화류 수집가로 1916 ~1917년 사이 이왕가박물관과 관계를 맺고 있던 후지카와 고사부로(藤川小三郞) 역시 개성 일대에서 도굴된 것으로 보이는 고려시대 석관·묘지명·태지명 탁본 160여 점을 1922년 12월 한꺼번에 매도하여 총독부컬렉션 탁본을 확충하였다. 따라서 총독부박물관의 탁본품은 참사관실 이관품을 제외하고도 세키노 다다시 등 3명의 탁본컬렉션이 추가되어 형성된 것을 알 수 있다. 한편 정교한 고구려벽화 모사품도 20여 점이 있는데, 이는 오타 후쿠조(太田福藏)와 오바 도요쓰구(小場豊次)에 의한 것이다.

〈표 17〉 총독부박물관 서화컬렉션중 고가품과 그 매도자

번호	작품명	수량	매도자	금액 (환)	연도	비고
8001	七里香芝堂筆竹虎圖	1	黑田榮	300	1920	영모
8205	殆齊曹友人筆金山齊惜別圖	2	渡邊馨	200	1921	인물
8403	駱坡聯珠帖	1	久保直升	120	1922	각종
8360	傳鄭歡筆東萊府使接倭使圖	1	塚原龍太郎	400	〃	산수
10489	徐邁修肖像	1	徐相應	110	1928	초상
11427	玄齊筆山水花鳥畵帖	1	李聖儀	120	1929	산수/화조
12360	魯英筆墨漆木版金泥阿彌陀九尊圖 및 太祖拜岾圖	1	吳鳳彬	600	1931	불화
12876	鄭歡筆畵帖	1	朴昌仁	150	1932	산수
12850	沈得經肖像	1	楊澈洙	170	〃	초상
13265	送朝天客歸國之圖	1	富田徹三	300	1934	산수
13264	沈師正(玄齋)筆山水圖	1	〃	200	〃	〃
13266	蓬萊白鶴圖	2	〃	200	〃	〃
14745	樂痴生孟永光筆八僊圖	4	森玉卜	300	1942	인물
14746	金弘道筆南極星圖	1	〃	150	〃	〃
14748	金明國筆達磨圖	1	〃	150	〃	〃

　마지막으로 기타 소량 컬렉션에는 많은 사람이 있을 수 있는데, 이 중에서 高價 명품(100환 이상)을 제공한 컬렉터만 간추리면 〈표 17〉과 같다.

　이상 총독부컬렉션 서화탁본품의 성장에 기여한 주요 컬렉터와 기타 컬렉터를 개괄하였다. 흥미로운 것은 1908년부터 1914년까지 이왕가박물관에 보물급 서화를 제공해준 가장 중요한 창구이자 풍속화컬렉션과 같은 새로운 수집경향을 선도하였던 스즈키의 이름이 1916년 이후에는 총독부박물관에 전혀 모습을 드러내지 않는 점이다. 스즈키를 대신하여 진위가 비교적 분명한 전통적 명품을 공급하고 풍속화 등 근대적 감식안을 발전시키는 역할은 그 다음의 컬렉터에게 맡겨졌는데, 앞서 고찰한 주요 컬렉터의 경우, 박준화, 이성혁, 아마이케 모타로, 아사미 린타로가 그러한 역할을 하였다고 판단된다. 이들의 컬렉션이 우리가 현재 아는 미술사적 명품 개념과 부합하여, 그 규모에서 뿐만 아니라 감식안에 있어서도 수준급이었음을 알 수 있다. 이 중 박준화, 이성혁은 1930년대부터 박물관과의 관계가 끊기는 것으로 확인되어, 해방 직전까지 활동한 아마이케 모타로나 아사미 린타로보다 다소 연배가 올라갈 것으로 추정된다. 따라서, 1917년 이후 적어도 1920년대까지는 총독부컬렉션의 확충에 있어서, 특히 질적인 측면에서 이성혁과 같은 한국인 수집가들에게 의존한 바가 적지 않았음을 알 수 있다.

　1930년대 이후, 안목있는 한국인 감식가와 수장가가 희소해진 조건에서 총독부컬렉션은 주로 일본인 수집가들에 의해 확충되어 왔는데, 이들의 감식안에서는 일본식 취향이 다분하게 배어있음이 감지되어 주목된다. 예컨대 모리(森玉卜) 컬렉션은 이 시기 일본식 취향의 감식안을 잘 보여준다고 판단된다. 모리 컬렉션은 맹영광, 김홍도, 이인문, 김명국의 7점으로 구성되어 있는데, 제일 앞에 위치한 맹영광은 조선조 회화에 영향을 미친

116

중국인으로서, 맹영광 선택의 배후에 조선의 독자성보다는 중국으로의 예속성을 강조한 타율성론적 식민주의가 있었음은 설명이 필요 없다. 또한 김홍도의 〈南極星圖〉나 김명국의 〈달마도〉는 일본인이 전통적으로 애호하는 도석화, 선종화의 소재와 기법을 보여주어 그들이 쉽게 이해하고 미감에도 강하게 호소했을 것으로 판단된다. 모리 컬렉션은 일본인 수집가들이 이해한 한국 회화의 역사와 그 미의식을 극명하게 대변해주는 하나의 사례이다.

이상에서 살펴본 바와 같이, 일제강점기에 있어서 조선총독부박물관이라는 기관은 외국에서 이식된 일본 제도를 총독부가 받아들여 그들의 주도하에 건립되었고, 활동하였던 존재라는 점은 분명하다. 그리고 이러한 이식된 제도가 고유의 전통과 미의식을 굴절시키려 시도한 것도 사실이다. 조선총독부가 조선 서화의 전통을 어떻게 이해하고 평가했는지는 그들이 평가한 서화의 평가액에서 잘 드러난다.(〈표 17〉) 총독부컬렉션에 있어서 최상급 조선 회화는 대개 150환 내외가 기준액이 되었던 듯하다. 위의 표에서 정선, 김홍도, 김명국의 1급 작품에 대한 평가액이 대개 그 범위 안에 있다. 그러나, 어떤 작품은 그 두 배로 평가되기도 하였는데, 공교롭게도 그것은 중국이나 일본과의 관계를 증명하는 작품이라는 특징을 가지고 있다. 중국인 맹영광의 그림이 300환에 평가되었고, 중국황제를 배알한 조선사신이 귀국하는 장면을 그린 〈送朝天客歸國之圖〉 역시 300환에 평가되었으며, 일본사신을 맞이하는 장면을 그린 정선의 〈東萊府使接倭使圖〉는 전칭작임에도 불구하고 400환이나 평가되었다. 그러나 조선시대 회화는 300환의 범위를 넘기 힘든데 반해서 그 두 배인 600환에 당당히 평가된 작품이 있으니, 그것은 고려시대 회화인 노영의 〈阿彌陀九尊圖〉였다. 150환에서 300환, 그리고 600환의 단계로 이루어진 이들 작품의 평가액은 조선총

독부박물관이 가지고 있었던 한국회화에 대한 위계 의식과 조선사타율성론, 조선미술정체론과 같은 식민주의 이데올로기를 적나라하게 드러내준다.

1930년대부터 해방직전까지 간행된 『박물관진열품도감』은 아예 조선조 회화 전반에 대해 무시하는 태도를 보여준다. 17차례나 정기간행된 이 도록에서 조선시대 회화는 김홍도의 풍속화인 〈무동〉 1점이 고작이다. 그나마 보유한 컬렉션에도 불구하고 전시와 출판에서 이를 더욱 철저히 배제, 은폐한 데서 제국주의 이데올로기를 부정할 수는 없을 것이다.

그러나 한편 총독부박물관의 식민주의적 제도와 운영에도 불구하고, 박물관을 구성하고 있는 유물이라는 실체는 제국에 의해 의도적으로 재해석되거나 무시될 수는 있을지언정, 객관적 물질적 실체가 영원히 부정될 수는 없는 것이었다. 그것이 총독부 당국자에 의해 얼마로 평가되든, 민족전통의 소중한 유산이라는 그 본원적 가치가 변할 수 있는 것은 아니었다. 더욱이 총독부컬렉션이 8·15 해방후 국립중앙박물관의 물적 토대가 되어 새로운 민족전통의 계승과 학습의 매개체로 변모된 오늘의 관점에서는 더욱 그러하다. 따라서 '제도로서의 근대박물관'이 지향한 제국의 상징체계와 굴절된 미의식을 비판함과 아울러 '컬렉션으로서의 근대박물관'이 민족전통의 계승과 보존의 차원에서 가지는 중대한 의의를 온전히 평가하는 합리적이고 균형잡힌 시각이야말로 지금 우리에게 절실한 자세라고 생각된다.

3. 조선민족미술관과 민예론의 탄생

계몽주의적 문명개화론의 편협성을 극복하는 시도로서 문화의 다원성과 그에 기초한 전통적 가치를 인정하는 문화주의가 1920년대에 풍미하였고, 그것이 가능했던 시대적 배경에 대해서는 앞서 고찰한 바와 같다. 그러한 관점에서 식민지에 대한 새로운 시각, 즉 풍토적 차이와 지방색을 이국취향 에 기초하여 조장하는 경향이 대두하는데, 그와 시기를 같이 하면서도 미묘하게 다른 흐름도 존재했다. 그것이 소위 민예파이다. 이들의 관점은 식민지의 문화를 관광객의 시각이 아니라 현지인의 시각에서 바라보려 했으며, 그것을 단지 하나의 지방색이 아니라 고유한 민족전통으로 인식하 려 했다는 데서 차이점을 지닌다.

이러한 흐름을 주도한 것이 비애미론과 민예론으로 유명한 야나기 무네 요시(柳宗悅, 1889~1961)와 그를 도와 컬렉션을 수집한 아사카와 다쿠미(淺 川巧, 1891~1931)이다. 아사카와는 일본식 다도미학의 관점에서 도자의 외형을 본 것이 아니라 생활용기로서의 기능을 발견했으며, 야나기 무네요 시는 이를 체계화하여 민예론을 발전시켰다. 이들이 발견한 조선의 미는 물론 전통으로부터 내려온 것이었지만 이전까지 우리들 스스로는 이를 아름다운 예술품으로 인식하지 못하였다는 점에서 일종의 전통의 재발견, 혹은 재인식으로 범주화할 수 있다고 생각한다.

야나기 무네요시(柳宗悅, 1889~1961)에 의해 새롭게 범주화된 '民藝(民衆 工藝)'와 '民畵'라는 용어는 그 역사의 짧음에도 불구하고 20세기 중반이후 우리의 전통의식 속에 내면화됨으로써 현대미술에 있어서 전통성 복원의 중요한 자극이 되었다.

1) 야나기 무네요시의 朝鮮美論에 대한 연구사

야나기 무네요시에 대한 연구는 1960년대 말부터 1970년대 중반에 집중적으로 시작되었다. 이는 조선미술특질론으로서의 '선의 미' 즉 '비애의 미'론이 식민사관에 입각하고 있다고 보아 '비애의 미'론의 근거들을 비판한 논의들로 집약된다. 1970년대 말부터 최근까지의 논의는 야나기의 조선미술특질론이 비애미론에서 민예론으로 변화 발전하였다고 파악하는 견해이다.

그러나 필자는 야나기가 자신의 민예론을 완성한 이후에도 한국에 대해서 여전히 '비애의 미'를 느끼고 있었음에 주목하였다. 야나기에게 있어서 '민예론'과 '비애의 미'론은 서로 다른 미적 범주이기 때문에 그가 '비애의 미'론을 반성하지 않은 채 '민예론'으로 나아가는 데에는 어떠한 논리적 모순도 발생하지 않는다고 판단된다. 따라서 야나기의 민예론에 대한 보다 실증적이고 구체적인 접근을 위해서는, 그의 미론이 실천활동 속에서 도달된 것임에 주목하는 방법론이 필요하다. 특히 필자는 야나기의 한국에서의 실천활동은 조선민족미술관 활동으로 집약된다는 점에 주목하여 이러한 한국에서의 실천활동이 그의 민예론과 '비애미론'에 어떠한 영향을 주었는지 분석해보고자 한다.

야나기에 대한 전면적인 비판이 제기된 것은 그가 작고하고 난 이후인 1960년대 말부터 1970년대 중엽 사이의 일이다. 이 시기 야나기에 대한 비판은 그의 비애의 미론에 집중되었다. 비판은 재일교포 소설가 김달수의 「조선문화에 대하여」에서 시작된다. 야나기가 '비애의 미'의 근거로서 제시한 '백색의 미'에 대한 비판이었다. 그는 한민족의 특질인 백색의 미는 비애의 표현이라기 보다는 불멸의 색이라는 점을 강조하고, 더 나아가 조선인이 가진 대담함이나 유머를 중시해야 한다고 주장하였다.[89] 이어

89) 김달수, 「朝鮮文化について」, 『岩波講座哲學』 제13권, 1968. 8.

김지하는 1969년 「현실동인 제1선언」에서 야나기 무네요시의 비애의 미를
비판하였다. 그는 "야나기는 우리 미술의 본질을 선이라고 했다. 한국의
많은 학자와 예술가는 지금껏 이 일본인의 설을 절대시하고 있다. 그러나
이조 속화에서 이 연속성의 차단과 그 차단에 의한 공간의 역동화가 강하게
나타난다"고 파악하였다. 그는 이어 단원, 혜원, 겸재 일파의 진경산수,
고구려 고분벽화, 수많은 속화에서도 연속성의 차단과 갈등을 읽어내어,
한국예술에는, 선이나 연속성보다도 차단과 요소의 갈등의 고양에 의해
비애보다도 약동을, 내면화보다도 저항과 극복을 고취하는 활력있는 남성
적 특질이 지배적이라고 주장함으로써 야나기의 '비애의 미'에 정면 비판을
가하였다.[90]

　야나기의 '비애의 미'에 대한 비판이 보다 본격화된 것은 시인이자 문학비
평가인 최하림의 글에 의해서였다. 그는 1974년 이대원이 번역한『한국과
그 예술』해설편에 쓴 「야나기 무네요시의 韓國美術觀에 대하여」를 통하여
야나기를 비판하였다. 그는 야나기의 비애미론이 근거로 하고 있는 식민사
관의 문제를 지적하였다. 최하림은 불운한 한국의 근대사만으로 한국미술
의 특질을 결정한다든가, 불운이 비애의 감정을 낳는다고 하는 사고방식은
위험천만한 일이라고 보았다. 또한 선적인 요소를 동양미술의 특질이 아닌
조선 예술만의 특질로 보는 것은 일면적이라고 하였다. 여기서 더 나아가
그는 야나기를 한국인을 패배감으로 몰아넣으려는 술책과 한국사를 사대로
일관한 비자주적 역사로 몰아치려는 일본제국주의 정책이 교묘히 버무려진
사고방식이라고 비판하였다.[91]

　이와 같이 야나기의 비애의 미에 대한 비판이 1970년대 대두된 민족문화
론 속에서 활발하게 전개되었다. 이만열은『조선과 그 예술』의 「서평」에서

90) 「현실동인 제1선언」, 1969.
91) 최하림, 「해설－柳宗悅의 韓國美術觀에 대하여」,『한국과 그 예술』, 柳宗悅 著·이대
　　원 역, 지식산업사, 1974, pp.245~261.

야나기의 한국미술관은 전형적인 식민사관의 한 변형으로 지적되는 경향이 짙다고 당시의 분위기를 적은 바 있고,[92] 문명대는 야나기를 "어용학자를 표방하지 않고 은근히 식민지정책에 동조하도록 만드는 문화적 첩자"로 그리고 그의 조선미술관은 하루빨리 청산해야할 식민주의적 이론으로 보았다.[93] 김양기도 "우리가 '비애의 미'를 간과하고 있음은 日鮮同祖論에 의거한 차별적 역사관을 그대로 시인하고 있다는 논리가 성립된다"며 야나기의 '비애의 미'를 비판하였다. 그는 "1) 시대성과 2) 보편성으로 양분하여 시대성에 있어서 그의 행동을 높이 평가하지만 그의 한국미 정의는 보편성이 없다"고 보고 특히 야나기의 '백색의 미'에서 백색이 갖는 의미 해석이 갖는 오류를 지적하였다.[94]

이러한 야나기에 대한 비판이 활발히 진행되고 있을 때, 야나기의 한국 관계 대표적 저술인『조선과 그 예술』이 박재삼(국민문고, 1969년), 이대원(지식산업사, 1974년), 송건호(탐구당, 1976년), 박재희(동서문화사, 1977년) 등에 의해 4개의 출판사에서 번역되어 발행되는 것을 시작으로 이후 그의 서적이 10여 종이나 번역 출판되었다. 이러한 분위기 속에서 야나기에 대한 논의는 보다 성숙하게 되었다. 즉 그의 민예론에 대해 국내 연구자들이 인식하기 시작한 것이다.

그 시작은 재일사학자인 이진희에 의해 시작되었다. 그는 야나기의 '비애미론'의 비판론자들이 야나기의 1930년대 이후 논문들을 간과하고 있다고 지적하였다. 그는 야나기의 朝鮮美觀은 1920년대 전반에는 비애의 미론을 중심으로 미의 특징을 설명했지만, 1930년대 이후가 되면 변화를

92) 이만열, 「서평-야나기 무네요시 著, 이대원 譯,『한국과 그 예술』」,『숙대신보』, 1974. 9. 23.

93) 문명대, 「1930년대 미술학 진흥운동」,『민족문화연구』제12호, 고대민족문화연구소, 1977, p.18.

94) 김양기, 「한국의 미는 비애의 미인가-야나기 무네요시씨의 정설은 고쳐져야 한다」,『신동아』, 1977년 9월호, pp.333~335.

보인다고 지적했다. 즉 그는 야나기의 조선미술관은 1920년대 전반의 '비애의 미'에서 이후 1920년대 중반 이후부터는 민예운동을 일으켜 비애의 미에서 건강미를 발견하는 민예미로 나아갔다고 주장하였다.[95]

이러한 관점은 이후 조선미의 글에서도 주장된다. 조선미는 "야나기 무네요시의 한국미술관이라 할 경우, 즉각적으로 직결되는 비애의 미론이 사실상 1920년대 초반의 논문, 즉 식민지사관이라는 여과지를 통해 본 인상적 기술에 원인이 있었으며, 그후 직관에 應하여 오랜 기간 수많은 한국미술과의 접촉을 통해 그는 한국미술(주로 민예)에서 무작위성, 無事의 美를 발견했음을 살필 수 있었다"[96]라 하여 야나기 무네요시의 한국미술관이 비애의 미에서 민예미로 변화 발전하였다고 보았다. 이러한 견해는 이인범의『조선예술과 야나기 무네요시』(시공사, 1999. 12)에서도 그대로 이어졌다.

홍선표는 야나기의 '비애의 미'론은 헤이안 시대를 대표하는 미적 감정인 '哀れ'를 식민지 조선의 운명과 결부하여 인식한 것으로 파악하고, 이는 '寂照美'와 함께 피압박 상태의 민족에게 숙명적이고 순응적인 심상을 고착시켜주는 식민지 미학으로 기능했다고 보았다. 이어 무조작의 민예미 는 일본의 茶器式 미학을 기준으로 조명된 것일 뿐 아니라, 인위적인 과학문 명을 반대하는 낭만주의와 서양과 대립되는 개념으로서의 동양 중심주의에 의한 '근대 초극'의 관점에서 조선시대 도자기 등을 통해 이 시기 미술의 미적 특질을 무작위의 자연스러움과 소박함으로 보았다고 파악하였다.[97]

이러한 모든 논의들은 그의 美論들만을 분석하여 얻은 결론들이었다.

95) 李進熙,「李朝の美と柳宗悅」,『季刊三千里』, 1978년 봄호, pp.53~58. 여기서는 이인범,『조선예술과 야나기 무네요시』, pp.69~71 재인용.
96) 조선미,「柳宗悅의 한국미술관」,『미술사학』Ⅰ, 민음사, 1989, p.183.
97) 홍선표,「韓國美術史' 인식틀의 비판과 새로운 모색」,『美術史論壇』10호, 2000, pp.300~302.

그러나 야나기의 美觀의 특징은 그의 美論이 민예관이나 민예운동과 같은 실천 행동과 함께 한다는 점이다. 마찬가지로 야나기의 朝鮮美에 대한 입장도 그가 설립한 조선민족미술관을 통해 구체화되어 공개적으로 드러났었다. 그러나 그동안 야나기가 조선에 세운 민족미술관에 대한 연구가 진행되지 않아서 그의 조선에서의 활동에 관한 연구가 미술사적으로 구체화되지 못하였다. 따라서 그가 조선민족미술관을 위한 조선미술품 수집 활동을 위해 조선을 답사하던 1916년부터 1941년까지의 활동을 분석하여 이를 토대로 기존의 연구 성과를 재검토해보고자 한다.

2) 조선민족미술관 설립 동기와 조력자

야나기의 조선미술품 수집은 그가 학생이었을 1911년 神田의 한 골동상에서 우연히 조선시대 백자를 보고 그 아름다움에 매료되어 하나를 구입한 것이 첫 인연이었다고 한다. 그러나 보다 직접적인 계기는 1914년 아사카와 노리타카(淺川伯敎, 1884~1964)가 조선 도자기인 〈白磁靑畵草花文角壺〉를 갖고 야나기를 찾아온 것이었다. 아사카와 노리타카는 1913년 조선으로 건너와 35년간 조선에 머물면서 조선 도자기에 대한 연구 업적을 남긴 인물이다.

야나기는 이러한 경험을 계기로 1916년 여름 처음으로 조선 여행을 떠난다. 그의 조선미술품 수집은 1916년 첫 조선행으로부터 1941년 21번째 조선행 사이의 25여 년간에 집중된다. 이 기간은 그가 평생 이룩한 민예론으로 나아가는 과정을 보여주는 주요한 시기이다.

야나기가 첫 조선여행에서 얻은 가장 값진 수확은 아사카와 노리타카를 통해 노리타카의 동생인 아사카와 다쿠미(淺川巧, 1891~1931)를 만나게 된 것이다. 야나기의 조선예술품 수집 활동에서 그의 눈과 입이 되어준 이가 바로 아사카와 다쿠미였다. 아사카와 다쿠미는 조선총독부 임업시험

장의 기사로서 인도주의자였으며, 조선의 물품을 사용하며 조선에서 살았고, 우리말을 할 줄 알았으며, 『朝鮮陶磁名考』, 『朝鮮の素』 등의 저자였다.[98]

야나기 무네요시의 첫 번째 조선행은 그가 이후 계속적으로 조선을 방문하여 조선미술품을 수집할 수 있는 여러 토대들을 구축할 수 있게 하였다. 조선미술품에 대한 흥미와 수집의욕이 고취되었고, 다쿠미를 알게 됨으로써 앞으로 그가 조선에 살지 않으면서, 잠시의 방문 기간 속에서도 효과적으로 자신이 원하는 미술품을 수집할 수 있는 발판이 생기자 이후 그의 조선행은 지속되었다.

그의 두 번째 조선행은 1920년 5월에 시도되었다. 방문의 주요한 활동 중의 하나가 조선미술품 수집활동이었다. 그는 이 두 번째 조선 방문에서 조선민족미술관을 설치하고 싶다는 바램을 피력하였다. 즉 그의 두 번째 조선 방문부터 이후 21번에 걸친 그의 조선행은 조선민족미술관의 설립과 전시 활동, 그리고 조선민족미술관 소장품 구입을 위한 수집활동으로 대변된다.

두 번째 조선 방문 후 야나기는, 조선에 남겨진 작품들이 무익하게 흩어지는 것이 애석하여 조선민족미술관을 설립하여야겠다고 조선민족미술관의 설립 동기를 밝힌 바 있다.[99] "불행하게도 조선에는 … 얼마나 위대한 것이 자기 나라에 있는지조차 모르는 사람이 많다. 오히려 그 민족의 적으로 간주되고 있는 일본인인 우리가 그 미를 옹호하려 한다."[100] 그렇지 않으면 조선의 작품은 아마 10년 후에는 뿔뿔이 흩어질 것임으로 조선민족미술관을 설치하겠다는 것이다. 이와 같은 야나기의 사고방식은 식민지 지배국의 사람이 피식민지를 계몽하고 보호한다는 선민의식이 투영된

98) 최공호, 「조선 공예에 헌신한 淺川巧」, 『月刊美術』, 1990. 8, pp.43~46.

99) 柳宗悅, 「彼の朝鮮行」, 『改造』, 1920. 10 ; 柳宗悅, 『柳宗悅全集』 卷6, 筑摩書房, 1981, pp.52~78.

100) 柳宗悅, 「李鮮陶磁器の特質」, 『白樺』, 1922. 9 ; 『柳宗悅全集』 卷6, pp.155~167.

것이었음을 부정하기는 어렵다.

다른 한편으로 일본 지성인으로서의 양심을 지닌 그는, 한국을 방문하기 이전인 1919년 3·1운동 당시 일본인들이 조선인을 무차별하게 학살하였다는 것을 알고 조선에 대한 연민과 안타까움을 지니고 있었다. 그래서 당시 극한으로 대립되어있던 일본과 조선의 관계를 평화롭게 하기 위한 나름의 방안을 생각해내었다. 그것이 바로 '예술'이라는 매개체라고 믿었다.

그는 조선민족미술관의 위치와 내부 구조의 배치에서도 조선의 미를 느낄 수 있도록 충분히 고려되기를 원했다. 왜냐하면 사람들이 이 미술관을 통해 조선과 친숙해지기를 바랐기 때문이다. 따라서 그는 조선의 가옥에 작품을 전시하기 위해, 그리고 작품 수집의 편의를 위해, 미술관을 도쿄가 아니라 경성에 세우고자 하였다. 미술관의 장소로 처음에는 북악산자락에 있는 '관풍루'라는 조선시대 건축물을 빌리려고 하였다. 그러나 더 많은 사람들이 이 미술관을 찾기 위해서는 미술관이 도심에 있는 것이 더 좋을 듯하여 결국 경복궁 내의 집경당에서 개관하게 되었다.

야나기는 이 '조선민족미술관' 이름에, '민족'이라는 단어를 사용하여 처음엔 총독부의 반발을 샀으나 곧 이해를 얻었다. 이는 그가 사용한 '민족'이라는 단어의 성격과 관련된다. 1921년 「조선미술관 설립에 관하여」라는 글을 발표하면서, 그는 이 미술관을 위해 우선, "민족예술(folk art)로서의 조선의 풍취가 배어 있는 작품을 수집하고자 한다."[101]고 밝히면서 민족예술의 영어 표기로 folk art를 사용하였다. 즉, 그가 이야기하는 민족이라는 단어는 다분히 민속학적이고 인류학적인 용어라 생각된다. 따라서 '민족'이라는 단어에도 불구하고 총독부가 조선민족미술관이라는 명칭을 승인한 것은 그리 의아해할 필요가 없는 사건이었다.

101) 柳宗悅, 「朝鮮民族美術館の設立に就て」, 『白樺』, 1921. 1 ; 『柳宗悅全集』 卷6, pp.79~83.

한편, 1922년 야나기는 글을 통해 조선인에게 말하기를, 독립투쟁이 아닌 산업의 발달로서, 정치가 아닌 예술로서 두 나라가 평화로워질 수 있음으로 무익하게 독립을 갈망하지 말고 인내하며 인격자, 위대한 과학자, 예술가를 길러내라고 주장하였다.[102] 이는 3·1운동 직후 변화된 일본의 문화통치 이념과 유사하다. 따라서 조선민족미술관 설립 계획은, 총독부가 경복궁 내의 집경당을 제공하여주는 등의 지원 속에서 순조롭게 현실화될 수 있었다고 생각된다.

야나기는 1921년 「조선민족미술관 설립에 관하여」라는 글을 쓰면서 자신이 조선미술품을 수집한 지 5년이 되었다고 밝히고 있다. 따라서 그의 조선미술품 수집은 노리타카에게서 조선 도자기를 선물 받은 1916년 이후 지속되었다고 추측해 볼 수 있다. 1921년 2월에는 당시 조선민족미술관을 위해 소장하고 있는 물품은 모두 300~400점이 될 것이라고 밝힌 바 있다.[103]

이 당시 야나기는 아내의 음악회 수익금을 비롯하여 자신의 강연회, 전람회 수익, 각종 출판물의 인쇄와 각계로부터 기부금 등을 조성하여 조선민족미술관 설립 사업에 힘썼다.

조선민족미술관의 수장품 수집은 단지 야나기 혼자의 힘으로 이루어진 것은 아니었다. 그러나 그 수집의 방향은 야나기를 중심으로 서로 공유하고 있었다. 이는 1921년 5월 7일부터 11일까지 간다(神田) 류이쓰소(流逸莊)에서 조선민족미술관 주최로 개최된 '조선민족미술전람회'에서 잘 드러난다.

이 전람회는 이후 경성에서 만들어질 조선민족미술관을 홍보하고 기금을 조성하기 위한 전람회였다. 야나기는 이 전람회의 수집품은 두세 명이 수집한 200여 점이지만 그 수집품 안에서 정확한 방향성이 공유되어 있다고 언급하였다. 전시된 품목에는 회화, 자수, 금속공예품, 반닫이 가구가 몇점

102) 柳宗悅, 「批評」, 『世界の批判』 37号, 1922. 5. 1 ; 『柳宗悅全集』 卷6, pp.184~186.
103) 柳宗悅, 「朝鮮民族美術館に就ての報告」, 『白樺』, 1921. 2 ; 『柳宗悅全集』 卷6, pp.174~175.

포함되어 있었으나 그 대부분은 조선시대 백자였다.[104] 조선시대 미술품을 폄하하는 당시의 분위기 속에서 개최된 이 전시는, 자신의 방향에 대한 정확한 확신 없이 불가능한 것이었다. 이와 같이 조선민족미술관 소장품 수집은 야나기 혼자의 힘으로 수집, 보관되었던 것은 아니지만 그와 함께 하였던 친구들은 모두 야나기의 수집 방향에 대한 의견 일치 속에서 서로 영향을 주고받고 있었기 때문에 조선민족미술관 컬렉션이 야나기의 감식안을 그대로 반영하고 있다는 점에는 무리가 없다고 하겠다. 따라서 조선민족미술관 수장품 분석은 야나기의 조선에서의 활동과 조선미술품 감식안을 파악해낼 수 있는 실증 자료로서의 의의를 지닌다.

야나기는 일본에서 살고 있었기 때문에 조선에서 실지로 조선민족미술관을 관리하던 사람은 아사카와 다쿠미였다. 조선민족미술관의 활동은 아사카와 다쿠미가 죽는 1931년 이후 현격히 축소된다. 당시 주변에 있던 사람들의 증언에 의하면 1931년 이후에는 방문자가 있을 때 외에는 미술관을 폐쇄하고 있었다고 전한다. 하지만 그런대로 1945년 해방될 때까지 존속하고 있었다. 조선이 광복될 당시 조선민족미술관의 소장품은 3,000점이 넘었다고 전해진다. 이 소장품은 광복 직후 민속학자 송석하가 관장이 된 국립민족박물관에 흡수되었고, 이는 다시 6·25직후 국립중앙박물관 남산 분관으로 흡수되었다.[105] 현재 국립중앙박물관 소장품 중에서 남산품을 분리해내는 일은 가능하였으나 그 중 조선민족미술관 소장품을 파악해낼 자료가 현재 남겨져 있지 않았다. 따라서 필자는 국립중앙박물관 남산품의 성격이 조선민족미술관 소장품의 성격과 다른지, 아니면 그 방향이 같은지를 먼저 파악해내기 위하여 야나기 무네요시의 조선미술품 소장품에 대한 연구를 먼저 진행하기로 하였다.

104) 柳宗悦, 「朝鮮民族美術展覽會に就て」, 『讀賣新聞』, 1921. 5. 10 ; 『柳宗悦全集』 卷6, pp.84~88.

105) 『柳宗悦展』, 三重縣立美術館, 1997, p.47.

128

3) 조선민족미술관과 민예론의 탄생

야나기의 조선미술품에 대한 감식안을 파악해내기 위해, 첫 번째로는 그의 글들에서 그가 수집하였다고 언급한 미술품을 추적하기로 하였고, 두 번째로는 조선민족미술관에서 그와 함께 사진 속에 등장하는 조선미술품을 추적하기로 하였다. 그가 조선미술품을 서술한 글들과 작품들을 분석하여보니 그가 특히 관심을 가졌던 조선미술품의 분야가 시기에 따라 변화하였다는 사실을 밝혀낼 수 있었다.

가. 도자기

야나기가 고등학교 학생이었을 1911년 간다의 한 골동상에서 조선미술품에 매혹되어 샀다던 미술품도 조선시대 백자였고, 1914년 아사카와 노리타카가 그에게 선물한 것도 조선 도자기인 〈靑畵白磁草花文角壺〉였다. 이처럼 조선에 오기 전에 일본에서의 경험 때문에 조선 방문 전반기에 야나기의 조선미술품 구입은 도자기에 집중되어 있었다.

그러나 조선 여행은 초기부터 도자기, 도요지만을 답사한 것은 아니었다. 1916년 석굴암과 경주, 1921년 고구려 고분벽화 등을 둘러보고, 조각 회화 건축 모든 분야에서 조선미술의 특질은 선의 미라고 정의한다. 이러한 선의 미가 두드러진 분야로, 이왕가 소장의 〈靑磁蒲柳水禽文주전자〉와 〈靑磁象嵌銅畵葡萄童子文주전자〉와 같은 도자기를 들었다. 이러한 초기의 저작들에서 보이는 특징은 그가 아직 '민예론'에 도달하지 않았음을 보여주고 있다. 고려청자가 가늘고 길고 부서지기 쉬워 보인다는 점을 인식하고 있으면서도 그 아름다움에 대해 예찬하고 있기 때문이다.

그러나 1922년 9월이 되면서 야나기의 조선 도자기에 대한 감식안은 조금씩 변화를 보이기 시작한다. 즉 1922년 1월의 「조선의 예술」에서 야나기는 고려청자와 조선백자를 서술하며 도자사의 걸출한 대표작으로

고려청자를 예로 들었다. 그러나 1922년 9월에는 조선의 미의 중심에 조선백자를 놓았다.

　그는 고려청자에서 보이는 섬세하고 우아하고 감정에 예민한 형태나 선이 조선시대에 오면, 외형은 단순해지고 형과 양은 확대되고 감정보다는 의지의 미가 중심을 이루게 되었다고 파악하였다. 즉 고려시대에는 수적으로 매우 적었던 항아리가 조선시대에 와서는 주요한 제작품이 되었는데, 그 항아리에서 양과 폭과 강함을 얻을 수 있게 되었다고 파악하였다. 또한 〈白磁銅畵鳥文壺〉, 〈白磁靑華草花文壺〉와 같은 도자기는 수직면을 몸체를 따라 폭넓게 깎아내려 도자기가 석재와 같은 강건한 건강미를 효과적으로 표현해 내었다고 높이 평가하였다. 이러한 조선 도자기가 조선의 미를 대표한다고 생각했다. 이러한 현상이 발생된 이유로는 피안을 설법하는 불교는 사라지고 지상의 가르침인 유교가 세력을 얻었기 때문이라고 파악하였다. 따라서 지상의 미를 구하고 힘의 미를 원한 결과 조선시대 도자기에는 이전에 볼 수 없었던 위엄의 미를 구하게 되었다는 것이다.106) 따라서 이러한 언급들은 최근 야나기 연구자들이 야나기의 비애의 미론은 초기의 단 2, 3편의 글에서만 보이는 일시적인 것이라고 주장하게 되는 근거가 되기도 한다. 그러나 이러한 논의는 다음의 야나기의 진술을 간과한 주장이라고 생각된다.

　그는 조선시대 도자기가 아름다움을 형태에서 찾고 크기나 부피에서 찾았다고는 하나, 중국의 강한 것과 동일시해서는 안된다고 말하였다. 조선의 자연과 역사에서 어떻게 중국과 동일한 것이 생겨날 것이라고 예상할 수 있는가라며 반문하였다. 조선의 항아리에는 지상에서 안주하려고 희구하면서도 지상에 안주할 수 없는 마음이 나타나 있다는 것이었다. 즉 조선항아리의 어깨는 폭이 넓은 형태나 이와 같은 폭넓음이 아래로

106) 柳宗悅, 「李鮮陶磁器の特質」, 『白樺』, 1922. 9 ; 『柳宗悅全集』 卷6, pp.155~167.

내려와 땅에 닿을 무렵에는 무척 좁아지는데 아마도 조선시대의 독특한 점은 그 굽 가장자리를 다시 비스듬히 깎아내린 수법에 있다고 보았다.107) 이에 대한 그의 언급을 인용해보겠다.

(조선항아리는) 그렇지 않아도 몸에 비해 작은 굽의 둘레를 비스듬히 깎아냄으로써 안정도는 더욱더 상실되었다. 이는 지상에 놓이기 위한 형태가 아니다. 그러나 그것은 조선의 모습이다. 어찌하여 이토록 선에 대한 심리가 작용하고 있는 것일까? 민족이 경험한 괴로움과 슬픔이 무의식 중에 여기에 마음을 붙인 것이 아닌가 생각한다.108)

圖 1 〈백자 철화 포도문 항아리〉, 높이 24.8cm, 국립중앙박물관 소장(중박 201208-4678)

이와 같이 조선백자는 고려청자와 비교할 때 남성적이나, 이것을 중국과 비교하면 거기에는 역시 쓸쓸한 비애의 미가 발견된다는 것이다. 물론 이러한 야나기의 논리는 현재의 도자사 연구업적을 통해 반박되어질 수 있다. 야나기가 조선도자기의 특질로 보았던 〈백자 철화 포도문 항아리〉(圖 1)와 같은 기형은, 도자기의 어깨보다 바닥과 닿는 부분인 굽이 좁은 형태로 굽이 바닥에 닿는 부분에서 한번 더 굽을 깎아서 표면에 닿는 면적을 더

107) 柳宗悅, 위의 논문, 같은 곳.

108) 柳宗悅, 「朝鮮の美術」, 『新潮』, 1922. 1 ; 『柳宗悅全集』 卷6, pp.89~109.

적게 한 기형이다. 이처럼 깎여진 굽을 가진 조선항아리는 19세기 이후에 보다 자주 등장하는 것으로 알려져 있다. 굽이 깎이지 않거나 〈백자 철화 연화문 항아리〉와 같이 굽으로 내려갈수록 밖으로 곡선화되는 경향을 보이는 백자도 조선민족미술관 수장품으로, 야나기가 이러한 류의 항아리 기형을 알고 있었음에도 〈청화 봉황문 항아리〉와 같이 굽바닥 부분에서 한번 더 깎는 도자기 형태를 조선미술의 특질로 본 것은 그것이 자신의 비애미론에 보다 적합한 것이었기 때문이었을 것이다.

그러나 야나기의 이와 같은 조선시대 미술품에 대한 예찬은 조선시대 미술은 퇴락하여버렸다는 식민사관을 극복한 논리라는 의의를 지닌다. 또한 고려청자에 비해 사용에 맞게 단순해진 기형과 문양, 현란한 색채의 사라짐을 높이 평가한 점은 이후 민예론과 맞닿아 있어 그가 자신의 민예론을 형성해가고 있는 도정임을 알 수 있게 한다.

야나기는 〈粉靑剝地文술항아리〉와 같은 분청도 수집하였으며, 〈白磁鐵畵雙鶴文硯滴〉, 〈白磁靑華魚形硯滴〉의 연적이나 합 같은 도자기들도 많이 수집하였다. 이와 같은 도자기 수집은 그의 조선 방문 초기 조선미술품 수집의 주된 관심이었다. 이후 민예론이 성립되면서 그의 관심은 도자기 보다는 좀 더 민예적인 목가구나 석공예, 짚풀공예 등으로 변화되나 그런 속에서도 조선도자기의 수집을 멈추지는 않았다.

나. 목가구

1929년 아사카와 다쿠미의 『조선의 소반』이라는 저서가 발간되자 이 책 발문에서 야나기는, 자신이 최근 5, 6년간 조선민족미술관을 위해 소반들을 모았다고 회상하면서, 일본 집에서도 세 끼 식사를 조선의 소반에서 하고 있다며 그 애정을 피력하였다. 그는 1929년에 쓴 글에서 조선의 예술 중 도자기는 일찍부터 세계의 이목을 끌고 있지만, 그보다 더 아름다운

것은 목공예라고 밝혔다. 그는 동양에서는 조선의 목공예가 제일 좋다고 하였다. 조선의 목공예의 아름다움에 대해서, 반듯하게 나무를 켜지 않아도 별로 신경쓰지 않고, 밑바닥도 조금 평편하게 해두면 그만이고, 마무리도 꼼꼼하게 하지 않는 그 속에서 자연의 아름다움이 잘 드러나서 아름답다고 하였다. 이러한 목공예품은 조선의 장인들이 무슨 어려운 수행을 쌓아서 그 경지에 도달할 수 있었던 것은 아니며, 만든다기보다는 태어난다고 하였다. 이러한 조선 목공예에 대한 인식은 조선인들의 우수성을 드러내는 언급이기보다는 민중공예론 즉 민예론에 입각하여 배우지 않아도 건강한 민중의 미를 찬미한 것이라 하겠다. 〈竹枕〉은 가운데 부분이 대나무로 제작된 것인데, 대나무와 대나무 사이에 틈이 있어 온돌방의 열을 직접 받지 않도록 하였고, 대나무가 휘어져 있어서 잠잘 때 좋도록 디자인되었다. 야나기는 이처럼 실용적으로 생겨난 구조에서 나오는 모양이 아름답다고 극찬하였다. 〈도시락통〉은 이 속에 도시락 서너벌을 층층이 넣을 수 있는 함이다. 야나기는 중량을 줄이기 위해 투조로 커다란 문양을 넣은 실용적인 구조가 아름답다며 이 도시락을 소장하였다.

그가 조선의 목가구에 매혹되어 있을 무렵은 그가 자신의 민예론을 확립하기 시작한 시기이기도 하다. 1925년 '민예'라는 단어를 만들어낸 이후 1926년 일본 민예관 설립 취지서를 발표하고, 1928년에는 『공예의 길』을 발간하여 자신의 민예론을 명확히 정립한다.

다. 석공예 짚풀공예

야나기 무네요시는 1932년 쓴 글에서 자신이 요즘 조선 석공예의 세계에 마음을 흠뻑 빼앗기고 있다고 밝혔다.[109] 그가 조선의 석공예를 아름답다고 한 연유를 자세히 분석해보면 그것은 바로 그의 민예론과 상통한다.

109) 柳宗悦, 「本號の揷繪」, 『工藝』 23號, 1932. 11 ; 『柳宗悦全集』 卷6, pp.280~289.

그는 돌은 하루아침에 만들어지기 않기 때문에 돌에는 오랜 창생의 역사, 우주의 역사가 들어있다고 파악하였다. 돌에는 인간의 힘으로 범할 수 없는 자연의 힘이 있기 때문에 인간은 석재를 다룸에 있어 자연이 준 것을 받아들이지 않으면 안되는 특성이 존재한다는 것이다.

석공예는 움직임이 없어 조용하고, 특히 조선의 것은 모습이 온화하고 간소하다고 하였다. 이러한 자연스러움, 조용하고 온화하고 간소한 특성은 그가 민예미에서 최고로 치는 덕목들이다. 야나기는 돌로 만들어진 작품들 중에서도 현실에서 자주 사용되는 용기인 담배합, 주전자,

圖 2 〈주전자〉, 『공예』 23호(1932.11) 게재, 야나기 무네요시 소장

베개 등을 주로 수집하였다. 야나기는 〈대리석제 베개〉의 부드러운 선의 미를 높이 평가하였고, 〈주전자〉(圖 2)에서 보이는 선과 뚜껑의 둥그스름한 선의 맛에서 진짜 조선을 만나는 느낌이라고 서술하였다.

이 무렵은 야나기가 일본에서 일본민예운동을 본격적으로 벌이기 시작한 시기이다. 1934년 일본민예협회를 설립하여 회장에 취임하고, 일본민예관을 개관하고 초대 관장에 취임하는 등 실천 활동을 본격적으로 전개하는 중이었다. 이런 속에서 야나기는 조선의 짚풀공예품들을 수집하고 서술하기 시작하였다.

〈가방〉은 야나기가 거리를 돌아다니다가 이 가방을 어깨에 메고 지나가는 남자와 마주치게 되었는데, 이 가방이 너무 훌륭해서 쫓아가 구입하게 되었다고 밝힌 바 있다. 이처럼 야나기는 당대의 생활공예품도 많이 수집하였다. 또한 각각의 공예품을 가장 잘 만드는 지방들을 돌아다니며 수집하였는데, 〈대나무 고리짝〉은 죽세공으로 유명한 전라남도 담양의 장인에게

134

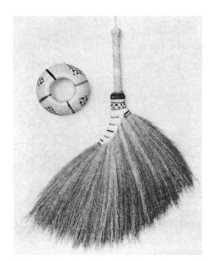

圖 3 〈빗자루와 또아리〉, 『공예』 69호(1936.12)
게재, 야나기 무네요시 소장

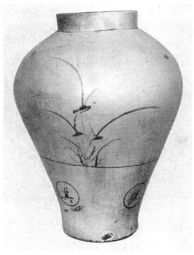

圖 4 〈백자 청화 난초문 항아리〉, 『공예』 55호
(1935.7) 게재

구입한 것이다. 네 모서리를 튼튼하
게 쓰기 위해 검은 옷감을 모서리에
대었는데, 실용적이면서 전체 색조
와 잘 어울려 아름답다고 평가하였
다. 〈대나무 피리〉는 전라도에서 구
입한 것이고, 〈빗자루〉는 경상도의
시장에서 구입한 것으로 그 아름다
움에 비해 너무 싸게 구입하였다고
회상한 바 있다. 〈빗자루와 또아리〉
(圖 3)는 강화도산이다. 그는 이러한
수집을 통하여 조선의 짚풀공예품은
민예품 중 걸출한 분야라며 찬사를
아끼지 않았다. 조선미술품 수집은
민예론 확립의 토대가 되었으며, 민
예론의 성립은 그의 조선미술품 수집
방향을 보다 더 생활과 가까운 공예
품으로 연결시켜 주었다.

야나기는 자신의 민예론이 확립된
후에도 조선미술에 대해 '비애의 미'
를 느끼고 있었다. 그는 1935년 발표
한 글에서 조선의 〈백자 청화 난초문
항아리〉(圖 4)를 보고 다음과 같이
서술하고 있다.

… 정숙한 여인의 운치에 비유할 수
있을까, 훤칠한 키, 원만한 어깨, 부드러운 살결, 아련하게 희푸른 비단에

몸을 감고, 치맛자락에는 한포기의 난이 조용한 감색으로 물들어 있다.
… 가만히 있으면 늘 손짓하여 부르는 듯 보인다. 그러니 되돌아보지
않을 수 없지 않은가. 바라보면 눈물을 머금은 듯 보인다. 혼자서는 외로운
듯하다. … 나는 무심결에 이 항아리에 손을 댄다. 손을 떼기 어렵게
느껴지는 것은 인정이 통하기 때문이다. 이 물건뿐만이 아니다. 일반적으로
조선의 것에서 이와 똑같은 마음을 읽을 수 있다.[110]

사랑을 기다리는 피동적인 여성의 모습으로 우리 민족을 의인화하여
서술하는 그의 표현법은 비애의 미를 설명하던 방식과 동일하다. 적어도
그에게 있어서 조선에 대한 연민의 정과 비애의 미감은 문예론과 공존하는
또다른 미적 범주였음을 확인해주는 글이다.
　그는 자신이 갖고 있는 민예론에 맞는 것, 즉 자연의 재료, 무리없는
작업과정, 간단한 구조, 사용하기에 편리한 것, 튼튼한 것의 아름다움을
일본 그리고 조선, 대만, 만주, 오키나와 등에서 찾아 수집하였다. 그가
원한 것은 어떤 개성미가 아니다. 그 중심은 민중들의 건강미의 표현이었다.
그러나 이렇게 수집된 작품 속에서 조선민족을 대하게 될 때면 애처로운
비애의 미를 느끼곤 하였던 것이다.

라. 조선민족미술관 컬렉션과 국립중앙박물관 남산품

　야나기 논저에 나타난 조선미술품의 장르별 분포를 보면, 도자 공예가
가장 많고, 목죽초칠, 피모지직, 금속, 옥석공예 등 대부분이 공예품이며,
흔히 미술품의 주요 장르인 서화와 조각품이 극히 희소함을 알 수 있다(〈표
18〉 참조)

110) 柳宗悅, 「李鮮の壺」, 『工藝』 55号, 1935. 7 ; 柳宗悅 外, 『조선공예개관』 심우성
　　譯, 동문선, 1997, p.73.

〈표 18〉 야나기 무네요시의 논저에 나타난 조선미술품의 장르별 빈도

구 분	빈도(건)	백분율
도자공예	194	55.4
목죽초칠	66	18.9
피모지직	39	11.1
금속공예	21	6.0
옥석공예	21	6.0
서화전적	6	1.7
조각기타	3	0.9

한편 국립중앙박물관 이관 남산품의 물질별 유형을 분류해 보면 도자공예가 가장 많으며 금속 및 옥석공예의 비중이 높은 것을 알 수 있다.(〈표 19〉 참조)

〈표 19〉 국립중앙박물관 이관 남산품 구성(『남산분관품소장품목록』(1963)참조)

대분류	소분류	점수	백분율	대분류	소분류	점수	백분율
陶磁工藝		1332	29.2%	皮毛紙織		205	4.5%
	고대	33			毛제품	11	
	고려	71			섬유제품	93	
	선사	285			紙제품	92	
	와전	18			皮제품	9	
	조선	925					
金屬工藝		1221	26.8%	書畵典籍		162	3.6%
	거울	52			서예	1	
	금속품	1161			전적	6	
	무구	8			회화	155	
玉石工藝		622	13.7%	외국품		390	8.6%
	석제품	578			금속품	353	
	유리옥	44			도자기	12	
					지폐	25	
木竹草漆		466	10.2%	기타		157	3.4%
	나전칠기	9			骨角器	110	
	목공품	368			기타	9	
	죽공품	50			貝角器	38	
	짚제품	39					
합계						4,555	100%

야나기의 논저에 삽화로 나온 미술품을 대상으로 삼았기 때문에 실제 소장품과의 차이가 발생할 수 있으며, 이러한 차이가 야나기의 출판물과 남산품의 장르별 비중에서 차이가 나는 원인이라고 생각된다. 어쨌든 야나기의 출판물과 남산 컬렉션은 도자, 금속, 옥석, 목죽초칠, 피모지직 등 공예품이 대부분을 차지하고, 서화나 조각이 매우 적다는 점에서 민예품 중심이라고 할 것이며 이 점이 가장 중요한 유사점임을 알 수 있다.

조선민족미술관은 광복 직후 국립민족박물관에 이관되었고, 이것이 6·25직후인 1950년 12월 국립중앙박물관의 남산 분관으로 통합 흡수되었다. 이때 남산 분관은 「구민족박물관 소장품수입명령서」에 의해 3,240건의 소장품목록을 인계 받았으나 전쟁 중에 631건을 망실하여 1963년 「남산분관수장품목록」을 작성하였을 때에는 2,609건 4,500여 점이 남아있었다. 따라서 시기적으로 1945년에서 1955년의 격동의 역사 속에서 새로운 유물을 많이 구입하여 소장하기보다는 많은 숫자의 소장품을 망실해 버렸던 것으로 파악되며, 동시에 조선민족미술관 소장품의 성격이 유지·보존되는 속에서 이 소장품들이 남산품 수장품으로, 다시 국립중앙박물관 수장품으로 이관되었음을 알 수 있다. 현재 남산품으로 분류되어 있는 국립중앙박물관 수장품 중에는 조선민족미술관 舊藏品들이 많이 현존하고 있다. 또한 야나기는 수저와 짚풀로 된 바구니, 조리개 등도 수집하여 조선민족미술관에 수장하였는데, 현재 남산품에는 그와 같은 종류의 유물들이 다수 존재하고 있음을 확인해 볼 수 있다.

조선민족미술관 수장품을 흡수한 국립중앙박물관 남산품은 조선민족미술관 수장품의 성격을 잘 유지하는 속에서 존속하였다고 파악되며, 현재 국립중앙박물관 남산품 분석을 통해서 당시 조선민족미술관의 모습을 유추해 볼 수 있을 것이다.

야나기의 조선에서의 활동은 조선민족미술관을 중심에 둔 조선미술품

구입이 그 중심에 있었다. 그리고 조선미술품의 수집은 초기부터 당시 식민사관 속에서 폄하되어 있던 조선시대 미술품을 중심으로 이루어졌다. 이러한 그의 수집 활동은 이후 그가 정립하는 민예론으로 나아가는 과정을 그대로 보여주고 있다. 따라서 야나기의 조선에서의 활동은 그가 민예론을 성립하는데 주요한 영향을 미친 활동으로서의 의의를 지닌다고 하겠다.

4) 민예론의 해석과 파급

조선민족미술관의 소장품은 야나기 무네요시의 민예론을 잘 반영하고 있다. 그런데 이 민예론은 조선미술만의 특질을 밝히고자 시도된 논의는 아니었다.

圖 5 叶松용, 〈녹유 꽃항아리〉, 도자, 높이 36cm, 입지름 15.5cm, 1936년, 국립중앙박물관 소장(중박 201208-4678)

〈녹유 꽃항아리〉(圖 5)는 야나기가 1939년 가을, 흘러내리는 유약으로 장식된 가장 정직하고 자연스러운 장식법이 좋아 이 도자기를 구입하였다고 밝힌 바 있는 항아리이다. 이처럼 야나기는 조선의 장인이 만든 아름다움과의 만남을 계기로 일본의 일상 잡기 속에서, 무명 장인의 아름다움을 발견하게 되었다. 따라서 흔히 조선미술특질론으로 이야기되기도 하는 '무작위의 미' 등으로 대표되는 민예미의 특성은 야나기의 표현에 의하면 일본 미의 특성이기도 하다. 야나기는 「일본의 눈」이라는 글에서 "완전의 아름다움을 지향한 서양의 눈에 대하여 '일본의 눈'이 좇았던 것은 '불완전의 아름다움'이었으며, 이 아름다움의 인식을 일본인

만큼 깊게 추구한 국민은 없다"고 주장한 바 있기 때문이다.

　이러한 '불완전의 아름다움'을 추구한 야나기의 민예론이 일본의 다도 정신의 계승이며, 현대 다도의 개혁에 대한 제언이기도 하였다는 점은 이미 일본 학계에서 인정되고 있는 바이다.[111] 그래서 일본 다도인들이 애호한 형태의 왜곡, 표면의 난폭함, 유약에 얼룩이 나 있거나, 겹침의 흔적이 남아 있는 아름다움을 '불완전의 아름다움'이라고 명명한 오카쿠라 덴신(岡倉天心)[112]의 전통 아래 민예론을 배치하기도 한다. 그렇다면 민예 미는 조선미술의 특질임과 동시에 일본미술의 특질이기도 한 것이다. 이는 역으로 조선미술만의 특질도, 일본미술만의 특질도 아닌 동양미술의 특질 임을 말하는 것이기도 하다. 실제로 그는 당시 서구의 오리엔탈리즘의 시각에서 자유롭지 못하였다. 그가 서구에 의해 타자화되어 정의된 동양미 에 대해 의식하고 있었음이 그의 논의 곳곳에서 읽혀진다. 앞에서도 언급하 였듯이 서양미술의 완전함을 추구하는 데 대하여 그는 불완전한 아름다움 을 추구하였고, 서구의 합리적 객관주의에 대하여 그는 직관에 의한 '눈'을 강조하였다. 가공된 서양의 인위적인 기술문명에 대하여 가공되지 않는 순수한 동양의 기교화되지 않은 미술품에 주목하였고, 서양의 순수미술과 의 대립점에서 생활공예에 주목하였다.[113] 이처럼 그가 서양을 의식하여 서양과 다른 동양을 모색한 것은 결국 서양의 시선을 빌려 일본을 대상화한 것이었다. 그러나 이는 일본에 대한 서양의 정치적 문화적 지배를 정당화하 기 위한 것은 아니었으며 거꾸로 자국문화의 개성을 자각하기 위하여 '서양'에 대항하는 동양문화의 독자성을 부각시키는 시도였던 것으로 평가 하여야 한다고 생각한다.

111) 『大百科事典』第十四卷, 東京 : 平凡社, 1985, p.1156.

112) 柳宗悅, 「奇數の美」, 『柳宗悅茶道論集』, 熊倉巧夫編, 岩波文庫, 1987, p.155.

113) 홍선표, 「'韓國美術史' 인식틀의 비판과 새로운 모색」, 『美術史論壇』 10호, 2000, pp.300~302.

민예론에서 살펴볼 또하나의 문제는 그가 복고주의자인가의 문제이다. 야나기는 당시 진행되고 있던 자본주의사회 체제를 비판하고 있었고 아직 일본보다 덜 산업화된 조선의 들과 산에서 민예의 아름다움을 발견하고 조선을 사랑하였다는 사실은 이미 잘 알려져 있다. 따라서 그의 이론이 복고주의적이라고 파악할 수도 있겠다. 그러나 야나기 무네요시를 단순히 복고주의자라고 파악하기에는 그의 미술 인식이 지니고 있는 많은 근대적인 요소들에 대해서도 생각해보지 않을 수 없다.

첫째, 민예란 민중공예의 준말로, 민중들의 삶 속에 민중들에 의해 만들어진 민예의 건강미에 대한 찬사이다. 이는 프랑스 시민혁명 이후에 대두된 다분히 근대적인 인식임에 틀림없다.

그는 현대 공예의 문제는 기계에 있다기보다는 기계를 운용하는 사회에 있다고 파악하였고, 기계에 의한 민예품도 고려해야한다고 생각했다.114) 이러한 담론 속에서 야나기는 미술과 공예의 종합을 주장하였다.115) 미술과 공예가 분리되어, 교양이 있고 독창성이 있는 미술가는 우대되고 공예에 종사하는 이들은 직공이라 하여 천대하는 폐해를 낳게 되었고, 따라서 오늘날과 같이 실생활의 물건들이 저조한 상태에 빠진 결과를 초래하였으므로 이제 다시 미술과 공예를 종합하여야 한다는 것이다. 그는 일본에서 현대 생활에서 사용하는 아름다운 공예품을 만들고자 하는 직인 집단을 결성하고, 그들의 생산품을 판매하는 유통구조를 구축하는 일에 힘썼다. '민예품'의 훌륭함을 알리기 위한 전시, 집필활동에 전념하였다.

이처럼 조선민족미술관의 예에서와 같이 야나기는 당대에 대중들이 명품만이 진열되는 곳이라고 인식하고 있었던 미술관 안에 서민들이 즐겨 쓰고 있던 수공예품들을 전시함으로써 미술작품에 대한 인식의 대전환을

114) 柳宗悅,「歐米に於ける手工藝運動」,『東京日日新聞』, 1930. 9. 7~11 ; 柳宗悅,『柳宗悅全集』卷8, 筑摩書房, 1980, pp.379~386.
115) 야나기 무네요시, 『공예문화』, 민병산 옮김, 신구, 1999, pp.53~54.

요구하며, 미술사는 다시 쓰여져야 한다고 말했다.

야나기의 민예론 속에 존재하는 근대적인 요인들은 조선 미술계에서 받아들여지지 못하였다. 민중공예론의 토대인 이름없는 장인에 대한 강조, 즉 당대 서민들이 사용하던 수공예품들을 하나의 예술품으로 인정하고 이를 보호하고 연구하려고 하였던 그의 예술관은 조선에서는 뿌리를 내리지 못하다가 광복 이후 미술사학자들이 아닌 민속학자들에 의해 계승되었다. 그러나 면밀한 의미에서 야나기의 민예론이 민속학자들에 의해 계승된 것은 아니다. 민속과 미술이 분리되는 것을 원치 않았던 야나기의 우려가 현실로 나타난 것이 바로 현재와 같은 미술품과 민속품의 분리이기 때문이다. 미술사학계에서는 1990년대에 들어와서야 민화에 대한 미술사적 논의가 받아들여지는 수준에 머물러 있다.

조선민족미술관의 소장품이 우여곡절 끝에 지금 국립중앙박물관의 소장품이 되었지만, 남산품으로 불리는 이 소장품들은 현 국립중앙박물관 소장품들 중에서 매우 이질적인 존재이다. 총독부박물관이나 이왕가박물관의 소장품에서 조선민족미술관처럼 당대 조선의 생활미술품을 수집한 예는 없으며, 광복 이후 국립중앙박물관의 수집품 중에서 민예품을 확인하기는 더욱 힘들다. 유독 남산품만이 예외인 것이다. 따라서 야나기 컬렉션의 성격이 당대 조선의 다른 미술관, 박물관의 미술품 수집에 큰 영향을 주지는 못하였던 것 같다.

한편 야나기는 민예의 지방성에 대하여 인식하고 있었고 따라서 향토성의 중요성에 대하여 언급한 바 있다.[116) 전통에 기초를 두고 거기서 창조를 출발시키기 위해 아직 전통을 계승하고 있는 지방 공예의 향토미를 높이 평가하였던 것이다. 일제강점기 조선에서는 향토주의와 동양주의가 거대 담론화 되어 가고 있었다. 이러한 상황 속에서 조선민족미술관을 통하여

116) 야나기 무네요시, 위의 책, pp.168~171.

야나기의 민예론이 소개되었다. 따라서 한국 미술계에서는 당시 거대 담론의 미술 인식의 틀로 조선민족미술관을 바라보게 되었고, 이는 야나기의 민예론 속에 존재하는 지방색, 향토색 추구와 맥을 같이 하면서, 야나기무네요시의 민예론을 향토주의의 틀 속에서 이해하게 하는 요인으로 작동되었다. 조선민족미술관 진열품은 다분히 박제화된 다도미학적이고 향토주의적인 토산품으로 이해된 채, 야나기의 바램대로 현대 공예품의 질적 향상을 위한 동인으로까지 발전하지는 못하였다. 이러한 분위기 속에서 야나기의 조선미술품 수집은 당시 일본과 조선에서 일고 있었던 골동취향에 의한 도자기 수집 열기에 일조하게 된다. 이는 생활 속에서의 '쓰임의 미(用の美)'를 강조하였고, 감상만을 위한 골동취향을 거부하였던 그의 의지에 반하는 것이기도 하다.

조선미술특질론과 관련하여 일제강점기 야나기의 민예론에 영향을 받은 대표적인 국내 이론가로는 고유섭을 들 수 있다. 고유섭은 1940년, 1941년 발표한 글들을 통해 조선미술의 특성을 '무기교의 기교', '무계획의 계획'으로 보았다.[117] 그는 조선미술이 생활에서 나왔기 때문에 형태가 완벽하거나 계산적이지 않으며, 정제성과 균제성은 부족하지만 순박하고 순진하고 자연에 순응하려는 특징을 갖는다고 설명하고 있다. 고유섭은 우리나라에 민예관을 설립할 것을 주장한 바 있으며, 야나기와 같이 조선의 예술은 線的이라고 파악하였다.

야나기의 영향을 받은 고유섭의 조선미술특질론은 그의 직접적인 영향을 받은 황수영, 진홍섭으로 대표되는, 해방이후 한국미술사 제1세대로 이어지면서 한국미술계에 지속적으로 영향을 미쳐왔다. 이러한 과정에서 전통시대 개별로 존재하던 특정 분야의 전통을 근대적으로 재인식하여 범주화함

117) 高裕燮,「朝鮮美術文化의 몇 가지 性格」,『朝鮮日報』, 1940 ; 高裕燮,「朝鮮古代美術의 特色과 그 전승문제」,『春秋』, 1941 ;『高裕燮全集』卷3, p.23.

으로써 근대기에 창출된 개념 범주인 '민예', '민화'는 해방 이후 하나의
전통으로 자리잡아갔다.

Ⅳ. 일제강점기 모더니스트 미술과
전통의 계승·창출

1. 광무개혁 이후 서화가의 동향과 전통 계승

광무개혁의 이념은 동서고금의 회통을 통한 문화부흥으로 모아지는데, 이와 연관되는 이 시기 서화가들의 활동에서 주목할 만한 업적으로는 최초의 근대적 민족미술사관이 제시된『근역서화징』의 찬술(1917), 東道西器·舊本新參의 이념을 반영하는 근대회화의 기념비《창덕궁희정당벽화》제작(1920), 동서미술·신구서화의 총화인 '서화협회'로의 결집(1918)을 꼽을수 있겠다.

이들 활동의 주요 특징은 이념적으로 전통적 서화관을 묵수하면서도, 방법적으로는 서양화법과 사진술의 수용을 시도하고, 인적 구성에 있어서는 구세대가 주축이 되면서도 신세대의 참여를 안배하며 그 활동이 주로 구황실 및 이왕직의 후원 내지 관계 하에서 이루어졌다는 점을 들 수 있다. 대체로 1860년대를 전후로 출생한 안중식, 조석진, 오세창, 김규진, 김돈희와 같은 기성세대와, 이도영, 고희동과 같이 1890년대를 전후로 출생한 신진세대 일부가 이 범주에서 그 활동의 성격을 파악할 수 있다고 본다.1)

1) 『幼年必讀』의 역사인물화

『幼年必讀』은 통감부시대, 즉 을사보호조약(1905)과 한일합방(1910) 사이에 해당하는 1907년 현채(1856~1925)[2])가 간행한 초등학교 아동용 교과서이다. 그러나 이 책은 최초의 근대적 교과서라는 측면에서 뿐만 아니라 광무개혁의 이념을 나타낸 개화기 양식을 대표하는 회화자료라는 측면에서 미술사적으로도 주목되어야 할 것으로 판단된다. 이 책은 애국적 색채가 강한 도서로서, 1909년 통감부의 출판법에 따라 이해 압수된 도서의 거의 절반이 『유년필독』이었다는 사실은 일제에게 위협적인 존재로 받아들여졌던 이 책의 성향과 그 파급력을 단적으로 반증한다.[3])

『유년필독』에는 많은 삽도가 실려있어 자료가 희소한 근대 역사인물화의 면모를 알 수 있는 귀중한 자료를 제공해준다. 『유년필독』에 그려진 삽화 중 역사인물과 관련된 삽화는 모두 23컷이다. 이 컷들을 주제에 따라 다소 도식적으로 구분하면 다음 〈표 20〉과 같다.

1) 고희동, 이도영은 이상범, 김은호, 변관식과 같은 신진세대이나 전통에 대한 계승의식이 강하여 같은 범주에서 이해하기는 곤란하다. 이들은 본래 舊本新參의 이념에서 출발하였지만 일제의 식민지로서 급속히 '문명개화'가 진행되는 조건에서 반사적으로 전통계승의 가치를 강하게 인식하였던 듯하다.

2) 白堂 현채는 대표적 역관 가문이었던 川寧 玄氏家의 중인 신분으로 출생. 漢語譯官 출신으로 1898년부터 학부 편집국에서 교과서 편찬 및 번역일에 종사.

3) 『幼年必讀』은 1909년 실시된 학부의 검정기준에 위배되어 검정교과서로 인가를 받지 못한 후, 1909년 2월 23일자로 반포된 출판법에 따라 치안방해를 이유로 19009년 5월 5일 반포 및 판매 금지처분을 받는다. 1909년 3월이후 10개월 동안 통감부는 이 책 5,767부를 압수하였는데 이는 이 해 압수도서의 거의 절반에 가깝다.(서수연, 「현채의 『유년필독』에 수록된 인물분석」, 이화여자대학교 대학원 석사학위논문, 1998, p.23 참고) ; 한편 『幼年必讀』이 국내에서 판금·압수되던 1909년 11월 미국에서는 한인동포를 대상으로 동일한 도서가 『國民讀本』이라 개칭되어 재간된다. 이 서적은 在美韓人少年書會를 발행처로 하여 新韓民報社에서 발간하였다. 통감부의 판금에도 불구하고 『幼年必讀』은 미국뿐 아니라 間島와 露領지역에까지 광범위한 지역으로 확산 보급되었던 것으로 보인다.(최기영, 「한말 교과서 『유년필독』에 관한 일고찰」, 『書誌學報』 9, 1993, p.130 참조)

〈표 20〉 유년필독 역사인물 삽화분류

주 제	인 명/제 목	컷 수	주 제 어
武 將 (救國)	을지문덕(2컷) 양만춘 김유신 강감찬 김덕령 임경업 이순신 정기룡	9	救國
賢臣 (志士)	이원익(2컷) 윤두수 황희 민영환 정약용 왕인	7	民意 義行 賢臣 殉國節槪 經濟 學術
고대사	十濟 百濟 常人說學堂	3	國民 國民 實力養成
외국사	波蘭人圖 猶太人 多瓦拉國 越王	4	同心協力 國家保守 自主獨立 臥薪嘗膽
합계	21건	23컷	

　　역사인물 23컷 중에서 9컷은 외국의 침략에 맞서 나라를 구한 武將을 주제로 하였으며, 7컷은 민영환과 같이 나라를 위해 목숨을 바친 순국지사, 혹은 백제의 왕인이나 조선의 정약용과 같이 학술, 경제 등 분야에서 명성을 얻은 賢臣을 주제로 하였다. 고대사 3컷은 '국민'의 각성과 교육을 강조하며, 외국사 4컷은 약소국의 '자주독립'에 주제를 맞추고 있다. 전체적으로 구국과 실력양성, 독립과 국민각성이 강조된 내용은 '국권수호'라는 대명제 아래 1895년 발표된 小學校校則大綱 제7조의 本國史敎育에 관한 규정의 연장선 상에 있는 것으로 파악되지만,[4] 봉건적 '忠君'이념보다는 '國民'

4) "국사교육의 목적은 충군애국과 충효를 대의로 국민의 지조를 진작시키고 역사상의

개념이 보다 중심적인 위치를 점하고 있는 점에서 보다 진보적인 성격도 간취된다.[5] 특히 흥미로운 것은 '臥薪嘗膽'의 고사를 설명한 마지막 第33課 의 〈越王句踐臥薪嘗膽圖〉로서, "경거망동치 아니하고 오작 忍하고 耐하야 我의 실력을 양성"하라는 선언은 풍전등화의 운명에 있던 구한국의 시대 배경을 감안할 때 국권수호와 실력양성의 목적을 분명히 드러내는 것이어 서 주목된다.

'幼年必讀 卷一'이라 붙어있는 표지를 넘기면 바로 篆書體로 쓴 '유년필독' 이라는 題字가 눈에 들어오는데 여기에 "光武十一年六月日", "心田安中植" 이라는 題記가 있어서 1906년 당시 도서의 발간에 안중식이 깊이 관여하였 음을 확인할 수 있다.(圖 6)

안중식은 1906년 당시 대표적인 애국계몽운동 단체인 대한자강회의 회원으로 가입, 활동하고 있었으므로,[6] 『유년필독』의 애국계몽적 성격에 비추어 볼 때 안중식이 발행에 관여한 것은 극히 자연스러운 면이기도 하다. 그러나 표제부의 題字와 題記의 활달한 필치와는 달리, 내부의 삽도는 다소 조심스러운 필치를 보여주고 있어서, 삽화의 작자가 누구인지에 대한

사실을 통하여 사회의 변천과 문화의 유래를 이해시켜서 국내의 불안한 정치와 외세의 침략이라는 위기상황에서 국권을 수호하고 회복하는 것이었다. 그 방법은 아동으로 하여금 당시의 실상을 상상하기 쉬운 방법을 채택하라 하였고, 인물의 행동에 대해서는 正邪是非를 분별케하라고 하였다."(『官報』第138號 1895년 8월 15일 學部令 第3號 「小學校校則大綱」 ; 서수연, 「玄采의 幼年必讀에 수록된 인물연 구」, 이화여자대학교 교육대학원 석사학위논문, 1998, p.57에서 재인용.)

5) 예를 들어 조선의 이원익과 관련된 삽화 2컷은 군주의 변동에도 불구하고 국가는 항상적인 것이라는 점과, 민의에 기반한 통치를 강조하고 있다. 〈十濟君臣開國圖〉 와 백제 고온조의 삽화 역시 국가의 필요조건으로서의 국민을 강조하고 있다. 또한 〈常人說學堂〉에서 "고구려 때에는 학문을 숭상하야 街里에서 상일 하는 사람들도 츄렴전(抽斂錢)을 모아 학당을 짓고 그 子弟를 교육하였다"고 하면서 국민 모두의 교육을 통한 각성을 촉구하고 있는 점 역시 근대적인 의식으로 주목된다.

6) 『大韓自强會月報』, 1996. 8. 25.

圖 6 〈표제와 범례〉『幼年必讀』(1907년) 게재

의문을 던져준다.

　안중식의 '耕墨堂'에는 1901년에 입문한 이도영을 필두로 많은 제자들이 이미 포진되어 있는 상태였으므로 『유년필독』 삽화에는 안중식뿐만 아니라 안중식의 제자들도 상당수 참여했을 것으로 짐작된다.

　안중식은 이미 알려진 바와 같이 1881년 김윤식(1835~1922)이 이끄는 領選使의 일행으로 淸國 天津에 파견된 적이 있었다. 이때 안중식은 신무기 제조법과 조련법을 배우기 위한 學徒, 工匠들 중에 제도사로서 선발되어 톈진의 南局 畵圖廠에 소속되어 각종 기계의 구조와 제도, 한문과 서양문자 등을 배우는 임무를 수행한 바 있다.7) 『유년필독』 삽화 중에는 인물화 이외에도 새로운 무기와 발명품을 소개하고 있어서 삽화가의 제도사로서의 특징이 잘 드러나고 있다. 적국을 이기기 위해서 새로운 무기와 발명품을

7)　朴東洙, 『心田 安中植 繪畵 硏究』, 韓國精神文化硏究院 韓國學大學院, 2003, pp.22~23.

(좌) 圖 7 안중식, 〈乙支文德遺像〉『幼年必讀』(1907년) 게재
(우) 圖 8 안중식, 〈安市城李世民中矢傷目圖〉『幼年必讀』(1907년) 게재

알아야 한다는 취지로 설명된 〈後腔鎗〉과 〈시계〉, 〈景福宮內慶會樓圖〉와
〈崇禮門〉을 보면 이 삽도의 작가가 사진을 보고 펜으로 정확히 그려낸
실력이 유감없이 드러난다. 이러한 특징은 역사인물화에서도 쉽게 찾아볼
수 있다. 〈이순신 거북선[龜船圖]〉에서 펜을 이용해 자로 잰듯한 정확한
선이나 〈乙支文德遺像〉(圖 7)의 갑옷에서 펜으로 반듯하게 그어 내린 듯한
선이 그러한 예이다.

특히 〈安市城李世民中矢傷目圖〉(圖 8)의 전투 모습을 보면 성벽과 사람을
그린 필치와 바위와 둔턱을 표현한 필치가 다름을 알 수 있다. 성벽과
사람들은 〈숭례문〉을 그린 필치와 유사하여 펜의 느낌이 강하고, 바위와
둔턱의 필치는 탄력적인 모필의 특징이 잘 드러나고 있다. 이렇게 한 화면
안에서 모필과 펜을 동시에 사용하는 모습은 이 삽화 이외에도 〈丁若鏞海上
讀書圖〉에서도 잘 드러난다. 가옥의 기둥과 정약용이 쓴 동파건은 펜을
사용한 반면, 전경의 나뭇잎과 흙 언덕, 원경의 돛단배는 탄력적 비수가
두드러진 모필을 사용하여 표현했음이 분명하다. 〈林慶業浮海圖〉(圖 9)에서
도 화면 왼쪽, 배 주변에 모사된 파도가 부서진 표현은, 탄력적 비수를

(상) 圖 9　안중식, 〈林慶業浮海圖〉『幼年必讀』(1907년) 게재
(하) 圖 10　안중식, 〈「세계의 창조」의 삽화〉『靑春』1號(1914년) 게재

갖는 모필로는 불가능한 표현으로, 펜을 사용하여 비수없이 짧은 지그재그
의 선으로 표현해내고 있음을 알 수 있다.

　안중식과 그의 제자들이 모필과 함께 펜을 사용했다는 것은 안중식
자신의 삽화를 통해서도 알 수 있다. 그것은 1914년 『靑春』 1호에 실린
「세계의 창조」의 삽화이다.(圖 10) 여기에서 안중식은 은연중에 자신의
탁자 위에 놓인 문방구들을 묘사하고 있는데, 놀랍게도 책상 위에는 붓과
함께, 연필, 펜이 나란히 놓여있다.8) 안중식에게 있어서 펜과 잉크, 연필은

　8) 『창조』 1호의 삽화는 고희동과 안중식이 맡았는데, 고희동은 'KO'라는 사인을,
　　안중식은 'S' 또는 '心田'을 사용하였다.

붓과 대립되는 매체가 아니라 모필과 함께 상호보조하는 매체로서 인식되었던 것이다.

전통적 모필과 근대적 펜의 절충은 『유년필독』 외에도 이 시기 제작된 것으로 보이는 민화 등에서도 나타나고 있어서, 전통적 매체와 서구적 신매체를 스스럼없이 절충했던 것이 당시 하나의 사조였음을 알 수 있다. 이러한 스타일은 안중식의 개인적 취향 내지 우연의 결과라기보다는 동도서기와 구본신참의 구호로 집약되는 光武이념의 회화적 구현으로 보는 것이 더욱 합리적이라 판단된다. 그런 점에서 동서와 신구매체의 혼용이야말로 광무이념에 조응하는 시대양식으로서 개화기양식의 대표적 특징이라고 생각된다.

한편 『유년필독』 삽화에서는 전통적인 형식도 쉽게 찾아볼 수 있다. 예컨대 〈黃喜政體圖〉에서 전통적인 역원근법과 더불어 병풍을 통해 화면을 구획하는 형식은 모두 전통에서 차용된 것이다.

반대로 근대적 매체의 영향도 많이 보인다. 〈유태인도〉, 〈波蘭人圖〉, 〈六十人獨立多瓦拉全國大會圖〉 등 외국사 관련 삽도는 사진을 보고 그린 것으로 추정되는데 앞사람은 크게 뒤로 갈수록 사람을 작게 표현하는 선원근법을 사용하고 있음을 한 눈에 알아볼 수 있다. 흥미로운 것은 〈閔泳煥血竹圖〉(圖 11)로서 대나무가 갖는 중세적 상징성에도 불구하고 작품은 사의적 사군자 전통이 아니라 사생에 기초하여 제작되었으며, 인물 역시 전통 초상화가 아니라 근대 사진의 영향을 잘 보여준다.(圖 12)[9]

9) 안중식의 경우에는 1908년 『대한자강회월보』를 통해 이미 〈閔忠正公血竹圖〉를 발표한 바 있다. 제기는 "광무 병오년(1906년) 5월 13일 發現, 22일 巳刻(오전9시~11시). 혈죽 모사, 제일 높은 가지는 영조척으로 3尺 5寸(107cm), 회원 안중식이 삼가 그리고 아울러 씀."이라고 적혀 있어서, 혈죽이 발견된 지 9일 만에 직접 현장에 가서 실측, 사생하였음을 알 수 있다. 한편, 민영환의 초상은 기쿠다(菊田)사진관의 1906년 7월 15일자 사진에서 영향받은 것으로 판단된다.

(좌) 圖 11 안중식, 〈閔泳煥血竹圖〉 『幼年必讀』(1907년) 게재
(우) 圖 12 菊田寫眞館, 〈故閔忠正公泳煥血竹〉 1906.7.15.

한 가지 아쉬운 점은 이렇게 막대한 의의에도 불구하고 일부 부정확한 고증이 문제되는 삽도가 존재한다는 점이다. 예컨대 백제의 시조인 溫祚는 홍선표의 선행연구에서 이미 밝힌 바 있듯이 〈쇼도쿠[聖德]태자상〉을 그대로 모사하여 실망감을 주며, 일본에 천자문을 보내준 학사 王仁은 백제인임에도 불구하고 조선복식을 하고 있어서 아쉬움을 남기고 있다.[10]

『유년필독』의 역사인물화는 일부 고증의 결함에도 불구하고 국권수호와 실력양성이라는 분명한 목적의식뿐만 아니라, 동서와 신구매체의 혼용이라는 양식적 측면에서도 대한제국의 이념을 회화적으로 구현한 대표적 작품으로서 손색이 없다고 할 수 있다. 『유년필독』은 이제 최초의 근대적 교과서라는 측면에서 뿐만 아니라 광무개혁의 이념을 나타낸 개화기 양식

10) 홍선표, 「韓國 開化期의 揷畵 硏究」, 『美術史論壇』 제15호, 한국미술연구소, 2002년 하반기, p.282.

을 대표하는 회화자료라는 측면에서 미술사적으로도 주목되어야 할 것이다.

2) 오세창과 『근역서화징』

오세창(1864~1953)은, 추사 김정희의 제자로서 19세기 개화사상 형성에 선구적 역할을 한 오경석의 아들이다. 그는 갑오개혁 이후 개화관료로서, 한일합방 이후에는 민족대표의 한 명으로서 자치운동을 주동하였으며, 書家·篆刻家로, 수집가·감식가로도 활발히 활동하여 명성을 떨쳤다. 조선시대 역대인물 및 자신의 印影 약 4천방을 집성한 우리나라 최대의 印譜集인 『근역인수』와 신라의 김생과 솔거에서부터 근세의 정대유, 나수연에 이르기까지 천백여 명의 서화가의 인적사항과 관련기록을 담은 『근역서화징』의 편찬, 발간은 그의 최대 업적이다.11) 그는 당대 최고의 감식가로서 간송 전형필의 문화재 수집에 도움을 주었을 뿐만 아니라 그 스스로 명현의 수찰 583점을 모은 《근묵》 34첩과 역대인물의 필적을 모은 《근역서휘》 37첩을 남기기도 하는 등 당대의 감상가로서 족적을 남기었다.12)

그의 이러한 활동은 모두 가문의 배경과 관련된 것으로서 부친인 오경석을 통해 추사 김정희 이래의 금석고증학의 정신과 방법론을 계승하였기 때문에 가능하였다고 추측된다. 그는 1917년 필사본을 완성한 데 이어 1921년 『서화협회보』 1호와 1922년 2호에서 자신의 이름을 밝히지 않은

11) 『근역서화징』을 위한 자료수집은 그가 30대였던 1890년대부터 시작되어 한일합방 직후인 1910년경부터 본격적으로 이루어진 것으로 추측되는데 그렇다면 『근역서화징』의 편찬은 그의 필생의 역작이라고 할 수 있다. 이 책이 활자본으로 간행된 것은 1928년에 들어와서이지만 이미 1917년 봄 상·중·하 3권의 필사본으로 완성되었음을 확인할 수 있다. 홍선표, 「오세창과 근역서화징」, 『국역근역서화징』, 서울 : 한국미술연구소, 1998.
12) 홍선표, 위의 논문.

채 『근역서화징』의 앞부분 내용을 그대로 轉載하고 있어서 이미 1920년대 초부터 그의 연구성과가 공개되었음을 알 수 있다. 『근역서화징』의 서문에는 그의 새로운 전통관이 잘 드러난다.

> 天機의 온전함을 얻고 神光의 비밀을 발휘하여 人文을 빛내고 함께 달려 쇠퇴하지 않게 한 즉, 글씨와 그림 이 두 가지는 참으로 어느 하나도 소홀히 여길 수가 없는 것이다. 글씨와 그림이 대대로 갈마들어 일어나 어느 시대고 끊어진 적이 없었다. 성정이 서로 가까운 바와 연원이 서로 이어진 바에, 氣類의 감응됨은 산과 강으로라도 그 사이를 벌릴 수 없다. 하물며, 우리나라 선현들의 학식과 명망의 그 거룩한 업적이 계속 이어져서 아침저녁으로 당장 만날 것만 같음에랴. 이를 일러 한집안 식구라고 해도 좋을 것이다. 이에 먼 옛날 솔거씨로부터 지금 내가 어깨를 맞대고 가까이 지낸 사람들에 이르기까지 기록하여 그 간에 잃어버렸던 것은 대체로 따라서 가히 증명하였다. 여기에서 그 등급과 품격을 따질 것은 없으며 다만 선현의 업적을 따라가지 못하는 것이 안타깝고 진실된 근원을 가려 분변하지 못할까 두려우니, 그저 답답하기만 할 뿐 뭐라고 말할 수가 없다. 나 세창은 우리 집 가학이 끊어질까 걱정이 되어 써서 버린 붓이 산더미 같이 쌓이고 물감을 수도 없이 없앴다. 그런데 아직도 귀동냥한 것이 남아 있어서 매양 서재에 거하여 아무 일이 없을 때면 우수의 전단향을 피우고 처음부터 한결같은 마음으로 『천불명경』을 지으려고 애를 쓰고 있다.

제일 먼저 글씨와 그림의 가치를 논하고 있다. 그 가치는 천기, 즉 만물의 타고난 그릇을 온전히 하고 신광, 즉 정신의 빛을 발산하게 함으로써 밖으로는 인문을 빛내고 안으로는 천기와 신광을 계속 움직이게 함으로써 쇠하지 않도록 한다는 데에 있다고 논하고 있다. 이는 서화효용론으로서 이것은 조선의 전통적인 천기론에서 연원한 것으로 생각된다. 다음으로 어느 시대도 끊어지지 않고 면면히 이어져 온 전통을 강조하는데, 성정과 연원이

가까워서 후학이 선학의 자취에 자연 감응되는 것이니 그것은 산이나 강으로라도 가로막을 수 없다는 이론에서는 전통에 대한 강한 계승의식을 느낄 수 있다. 아마도 산이나 강은 당시 새로 밀려들어오던 서구문명의 충격을 상징적으로 표현한 것이 아닌가 한다. 즉, 어떠한 문명이 들어와 전통의 계승을 가로막더라도 같은 민족으로서 그에 감응됨을 막을 수 없다는 논리인 것이다. 마지막으로 선현의 업적에 대해서는 지금 그 등급과 품격을 논할 틈은 없다고 평가를 유보하고 그동안 잃어버렸던 자료를 모두 모았다고 한 것에서 오로지 보존의 시급함을 역설하고 있는 것으로 보인다. 전체적으로 일본의 식민지로서 조선의 서화전통이 상실될 것을 걱정하여, 전통계승의 당위성과 평가보다는 보존의 시급함을 강조한 것이 요지로 생각된다. 여기서 감지되는 족보의식과 강렬한 전통계승의식은 "조선문학은 과거가 없다"[13]고 외치는 이광수 등 계몽적 민족개조론자들의 전통부정의식과는 선명히 구분되는 것이다.

그러나 오세창의 전통의식은 중화적 전통관과는 거리가 느껴진다. 예를 들어 금석고증학적 입장에서는 마땅히 거부되어야 할 솔거를 이수광의 학설에 따라 우리나라 최초의 화가로 위치 지운 것이 눈에 띄는데, 이것은 다른 무엇보다도 오세창의 민족의식에 기인한 의도적인 강조로 생각된다. 솔거의 생졸년에 대해서 이미 고려 김부식이 "출신이 한미하여 그 집안 내력을 알 수 없다"고 하였고, 다만 「백률사중수기」에 신라 신문왕 때 당나라 승려 瑤가 우리나라에 건너와 이름을 솔거로 고쳤다는 기록이 있음은 오세창 스스로가 인용한 바와 같다. 솔거가 그보다 이른 진흥왕 시기의 우리나라 최초의 화가로 자리매김되는 것은 훨씬 후대인 조선시대 이수광의 『지봉유설』에 이르러서이다. 따라서 금석고증학의 엄밀함으로 따진다면 당연히 솔거는 우리나라의 화가가 아니니 찬술에서 빠지거나,

13) 김용식, 「3·1운동의 정치사상」, 『동양정치사상사』 1집, 2005, p.55.

실린다 하여도 적어도 백제화공 백가나 고구려 화승 담징, 신라 승 양지보다 뒤에 실려야 한다. 그러나 오세창은 충분히 이를 알고 있었음에도 불구하고 믿기 어려운 이수광의 설을 따라 짐짓 우리나라 최초의 화가로 솔거를 소개하고 있다. 이러한 의도적 해석은 민족의식 말고는 해석하기 어려울 듯하다.

정선에 대한 높은 평가는 그의 민족적, 근대적 회화사관을 반영해준다. 그가 이 책을 편술하는 원칙 중 하나가 일체의 개인적 사견이나 해석을 삼가고 옛 기록을 그대로 전한다는 '述而不作'의 정신이며, 원래 '근역서화사' 였던 제목을 '근역서화징'으로 바꾼 것도 그러한 이유에서였다. 그러나 그는 이러한 원칙을 깨며 정선에 대한 자신의 생각을 기술하고 있는데, "진경에 능해서 자성일가하니 동방산수의 宗畵가 된다"는 극찬은 해석이나 주해 정도가 아니라 그 이전 추사파에서 일반적이었던 정선에 대한 부정적 평가를 뒤집는 새로운 논의라 할 것이다. 아마도 이것은 자신의 체험에서 우러나온 감식안과 관련된 것으로 생각되는데, 소위 남종화의 正宗으로 인정되는 동기창과 그를 계승한 추사파를 제쳐두고 정선에서 正宗을 찾은 것은 고유섭을 능가하며 이동주·안휘준에 선행하는 근대적인 회화사관으로 평가되어야 한다고 본다. 오세창의『근역서화징』은 구학문, 즉 고증학에 토대를 둔 것이지만, 여기에서 간취되는 회화전통의 시원문제와 정통성문제에 대한 인식은 민족적이며 근대적이라는 점에서 舊本新參의 이념과 조응하는 업적으로 평가해야 할 것이다.

3) 동서미술 · 신구서화의 총화, '서화협회'의 창립

개화계몽기 동도서기론과 구본신참의 전통개념은 이 시기 출현하였던 미술단체의 활동에 반영되었다. 1911년 창덕궁이 후원한 경성서화미술원, 1915년 김규진의 서화연구회는 1918년 서화협회의 결성으로 모아졌고,

지방에서도 1914년 평양의 기성서화회, 1922년 대구의 교남서화연구회가
결성되었다. 이들은 1922년 조선총독부에서 일본의 제국미술전람회를 본
딴 조선미술전람회를 설치하기 이전까지 미술동호인의 결집과 후진양성에
커다란 역할을 하였으며, 조선미술전람회 이후에도 일정한 역할을 지속하
였다. ·

　서화협회는 조선미술전람회에 버금가는 활발한 활동을 하였을 뿐만
아니라 구본신참의 전통관에 기초한 미술이념을 선명히 제시해준 이 시기
대표적인 미술단체라고 생각된다. 1918년 5월 안중식 외 12명의 발기인들이
발족한 서화협회에는 서화미술원의 안중식, 조석진 외에도 서화연구회의
김규진이 참여하였고 오세창·정대유·정학수·김돈희 등 당시 서화계의 대
가들이 모두 망라되었을 뿐만 아니라, 신진세대들도 대거 포섭하여 서양화
의 고희동이나, 동양화의 이도영·김은호·노수현·이상범·이용우를 모두
아우르고, 평양화단의 김관호·김찬영·김유택, 대구화단의 서병오·서상하,
일본도쿄유학생인 이한복·장발까지도 망라하는 등 그야말로 거족적이고
범세대적인 조선미술인의 통합조직으로 출발하였다.[14]

　서화협회의 성격은 협회의 규칙에 선명하게 선언되어 있다. 여기서
회의 목적이 '신구서화계의 발전'과 '동서미술의 연구'에 있다고 했는데,
이것은 구본신참, 동도서기라는 광무이념의 동어반복에 다름 아니다. 협회
의 연혁과 상황에서도 서화협회의 발족이 "조선미술의 沈衰함을 개탄하야
전조선의 서화가를 망라하고 신구서화의 발전과 동서미술의 연구와 향학후
진의 교육 등을 목적함이라"고 하여 동도서기, 구본신참의 관념을 다시
한번 반복해주고 있다.[15] 이러한 이념은 『서화협회보』 창간호의 축사에서
가장 선명하게 드러난다.

14)「會員氏名及住所」, 『書畵協會會報』 제1권 제1호, 1921, pp.18~19.
15)「本協會의 沿革과 狀況」, 『書畵協會會報』 제1권 제1호, 1921, p.18.

　　자연은 體이며 實이오 문명은 用이며 華이라. 현묘한 實에 찬란한 華가 있음은 문명이오, 심오한 體가 위대한 用이 있음도 문명이로다. 이런 즉 문명은 무엇이오. 객관의 사물이 주관의 인상이 되고 주관의 인상이 형식을 구하여, 외부로 표시되는 인생의 의식적 동작이라, 이를 표시하는 동작에는 언어와 태도가 있으며, 문자와 회화가 있도다. 우주의 삼라만상을 의식으로 사색하고 간명하야 實과 體의 玄妙를 華와 用의 가치로 化하나니 이러한 동작이 정교한 자는 문명이오 그렇지 아니한 자는 문명이 아니로다. 그러나 언어와 문장은 실체를 표시하되 그 자체를 그대로 표시하지 아니하고 형용으로 표시하며, 오직 예술과 서화는 실체를 形容으로 표시하지 아니하고 실체 그대로 표시하나니, 형용의 표시로 실체의 眞相을 묘출키 불능하고 실체 그대로 표시가 실체의 진상을 묘출할 것은 물론이다. 예술과 서화가 문명을 고출함에 대하야 원동력이 됨을 어찌 인정치 아니할 수 있으리오. 자연의 근본을 알지 못하면 생명의 大道를 알지 못하나니, 자연의 근본이 예술에 노출하며 서화에 묘사되는지라. 고로 예술과 서화를 알아야 생명의 대도를 비로소 알지로다. 조선의 자연이 황폐한 것은 그 美를 발견치 못한 소이이며, 문명이 비열한 것은 현묘한 實體에 華와 用을 장식치 못한 소이로다.[16]

　　먼저 여기서 제시된 實體華用論은 중국의 中體西用論과 매우 흡사한 개념틀로 생각된다. 중체서용이란 중국의 國體, 즉 국가의 체제를 보존하면서도 서양의 利用, 즉 문물을 받아들인다는 개념인데, 실체와 화용의 개념은 이와 관련된 논리로 보인다. 즉 실체란 사상·제도를, 화용은 문화·기술을 의미하는 것으로 받아들여진다. 다음으로는 '동서문명대등론'이 드러나고 있어서 주목된다. 여기서 "현묘한 實에 찬란한 華"를 가진 문명은 직관적인 사상에 찬란한 문화전통을 가진 조선의 문명을 말하고, "심오한 體에 위대한 用"을 가진 문명은 합리적인 국가체제에 위대한 기술을 가진 서구문명을

16) 김명식, 「祝創刊」, 『書畵協會會報』 제1권 제1호, 1921, p.3.

말하는 것으로 해석된다. 그런데 양쪽 모두 동일한 문명으로 존중하는 태도를 보임으로써 서구문명을 오랑캐의 것으로 배척하는 중화적 전통관을 버리고 근대적 국가평등론을 가지고 있음을 알 수 있다. 마지막으로 '東道西器'적 관점이 분명히 드러난다. "현묘한 실체에 화와 용을 장식"해야 문명을 발전시킬 수 있다는 말은 조선의 사상[實]과 제도[體]는 보존하면서 서구의 문화[華]와 기술[用]을 수용함으로써 문명을 발전시킬 수 있다는 말과 동일한 것으로, 서화협회의 활동에 대한 東道西器的 기대와 전망을 보여준다. 이러한 논리는 중화의 보편성도 거부하였지만 개화를 서구화와 동일시하지도 않았던 당시 지식인들의 고민과 양자의 절충에서 독자적인 개화의 경로를 모색하였던 그들의 실천의지를 잘 보여준다.

창간호에서 두드러졌던 동도서기적 관점에 이어 이듬해의 2호에서는 구본신참의 관념도 강조되고 있다.

(전략) 노년은 세상을 떠나고 장년은 늙으니 물과 같이 꺾이며 구름과 같이 말리되 그 신진의 계속이 물 흐르듯이 쉼이 없고 공기와 같이 펼쳐지면 그 代가 확충되어 결함이 없거니와 그 계속이 중단되는 때에는 그 代가 끊기고 말지니 어찌 그 물길을 살피어 흐름을 연장케 하지 아니하며 그 기운을 통하여 공간을 채우게 하지 아니하리요 지금 우리들이 살피고자 하는 바 물 흐름과 통하고자 하는 바, 기운은 다름이 아니라 향학후진을 양성하는 기관을 설립하고자 함이로다.17)

이것은 원론적 이야기라기보다 전통단절에 대한 위기의식과 전통계승의 당위성에 대한 강력한 선언이다. 쉽게 말해서 대가 끊어지지 않기 위해서는 노년을 대신해 신진세대가 계속해서 고유전통을 계승해야 되며, 후진양성 기관은 그래서 중요하다는 논리이다. 이렇게 절박한 전통단절의 위기의식

17) 「회원과 독자제씨에게 고함」, 『書畵協會會報』 제1권 제2호, 1922, p2.

과 전통계승 의지는 이미 제1호에서 장덕수가 "서화협회가 있어 끊어졌던 생명을 다시 이으며 막히었던 원천을 다시 열어"주기를 기대한다며 표명한 바 있다.[18] 그 이전에 경성서화미술원에서도 전통계승과 후진양성의 문제 의식은 나타난 바 있다.[19] 그러나 서화협회에 있어서 후진양성과 전통계승의 문제는 원론이 아니라 심각한 현실문제로 드러나고 있었다.

서화협회의 대내외적 위기는 창립 1년 뒤부터 발생하였다. 1919년 초대회장이던 안중식이 졸거한 이후 동년 겨울에는 김규진 일파가 탈퇴하고, 다시 이듬해 5월에는 제2대 회장이던 조석진마저 세상을 떠나면서 불과 1년도 안되는 사이에 협회를 이끌어오던 지도역량의 공백이 발생해버린 것이다. 이것은 협회의 전면에서 1860년대 세대의 퇴장을 알리는 신호였다. 이후 정대유와 김돈희가 회장직을 잇지만, 1923년 경부터는 회장이라는 구심점을 형성하지 못한 채, 이도영, 고희동 등 간사를 중심으로 하여 활동을 전개하게 되는 것이다. 한편 1922년부터는 조선총독부에서 실시하기 시작한 최초의 관전, 즉 조선미술전람회는 전국적 서화가 역량의 집결체를 표방한 서화협회의 존립 근거를 흔드는 외적 요인이 되었다. 협회보는 1922년의 제2호를 마지막으로 절간되었고, 전시의 경우 1921년부터 1936년까지 15회에 걸쳐 매회 100점 내외의 작품이 출품되는 전시가 계속 열리지만, 이미 이들 전시는 화단의 주목에서 벗어나고 있었다.

이러한 위기에 대하여 고희동, 이도영과 같은 서화협회의 신진세대가

18) "서화협회가 있어 끊어졌던 생명을 다시 이으며 막히었던 원천을 다시 열어 조선사람으로 하야금 다시 위대한 자연의 품 속에 안기어서 예위의 영감을 얻게 하며 진실한 생활의 맛을 취하게 하기 위하여 더욱이 힘써 이제 회보를 창간하게 되니 이는 황폐 한 가운데의 생명이며 암흑 한 가운데의 서광이라. 삼가 그 전도를 축하하노라." 장덕수, 「서화협회보의 창간을 축하함」, 『書畫協會會報』 제1권 제1호, 1921, p.3.

19) 舊本新參의 개념을 보여주는 서화전통관은 "옛 전통을 살리며 후학에게 길을 열어"준다는 경성서화미술원의 취지서(1911)에서도 확인할 수 있다.

얼마나 적극적으로 전통의 근대화와 동서미술의 회통에 대하여 고민하였는
가는 다소 불투명하다. 확실한 것은 조선미술전람회가 20년대 조선향토색
이라든가 30년대 고전부흥이라는 공격적인 화두를 던지며, 식민지조선의
작가들의 정체성에 대해 문제제기를 했을 때, 전통적 입장에서 그에 대응하
는 명쾌한 관점이나 논리를 제시해주지 못한 채 구한말의 문제의식만을
동어반복하는 다소 무기력한 모습을 보여주었다는 것이다. 조선미술전람
회에 대한 대응을 통해 전통에 대한 문제의식이 민족이라는 관점에서
구체화될 수도 있었지만 그렇게 하지 못했다. 보다 강력한 구심점과 전체
화단을 포용하는 정치력이 요구되었지만 역부족이었다. 이것이 서화협회
의 한계였다.

　그럼에도 불구하고 협회의 의의는 과소평가될 수 없다. 서화협회를
1922년에 출발한 조선미술전람회와 대립시키며 민족주의적으로 해석하려
고 하는 것은 아니다. 분명 협회의 '목적'에 언급되어 있듯이 이들의 고민은
민족 외부의 일본과의 경계선에 있는 것이 아니라 민족 내부를 향하고
있었다. 조선조 500년을 지탱해왔던 중화적 세계관의 강고한 신념이 개항
이후 불과 50년 만에 완전히 무너져버린 조건에서, 이제 중화도 아니고
그렇다고 오랑캐로도 스스로를 규정할 수 없는, 단지 세계사의 낙후한
변방에서 무력한 자신을 발견한 조선의 지식인이 느낀 것은 아마도 완전한
무력감과 역사적 단절감이었을 것이다. 그럼에도 불구하고 이들이 자포자
기식으로 전통을 포기하거나 투항하지 않고, 古와 今, 동양과 서양의 좌표
사이에서 스스로를 처음부터 다시 인식하기 시작한 것은 참으로 놀라운
침착성이라 하지 않을 수 없다. 그리고 여기서 발견되는 현실적 균형의식이
야말로 구본신참과 동도서기의 추상성에도 불구하고 1910년대 조선지식인
의 정체성 일탈을 막는 유일한 무게추가 아니었을까 생각한다. 훗날 고희동
은 회고록에서 서화협회가 아니라 '미술협회'라고 명명되었어야 하는데,

그렇게 하지 못한 아쉬움을 토로하면서 뭐 명칭이야 어쨌든 아무 상관없다고 하였지만, 이제 막 서양화를 배워온 젊은 학생이 '서화'라는 용어가 담고 있는 정체성의 무게와 그 명칭 하나에 그토록 집착할 수밖에 없었던 기성세대의 고민을 완전히 이해할 수는 없었을 것이다.

4) 東道西器 · 舊本新參의 기념비, 《창덕궁벽화》

비록 나중에 위상이 약화되기는 했지만, 서화협회는 동서미술과 신구화단 역량 결집의 상징적 작품을 산출하기도 하였다. 『서화협회보』를 통해서 공개된 오세창의 『근역서화징』이 구학문의 방법론에 기반하면서도 최초의 근대적인 미술사관을 보여준 것이라면, 서화협회로 결집했던 작가들에 의해 제작된 《창덕궁벽화》는 구본신참의 광무개혁 이념을 반영한 이 시대 미술의 기념비라고 할 수 있다. 1917년 11월 10일 창덕궁의 화재로 인근의 건물과 함께 소실된 것을 일본인 감독하에 1920년 10월 중건했는데,《창덕궁벽화》는 이때 제작된 것이다.[20] 얼마 전에 일반에 공개된 바 있는 이 벽화들은 높이 2m, 길이 9m에 가까운 대작들로, 이왕직 찬시 尹德榮의 주관하에 당대의 명가였던 김규진을 필두로 김은호, 이상범, 노수현, 오일영, 이용우 등 당시 갓 20대의 신진 작가들이 대거 참여하여 제작한 이 시대 회화의 대표작이다.

제일 중요한 희정당에 당대의 명가였던 김규진이 참여하고 있는데, 이것이 그가 순종의 이복동생인 영친왕 李垠에게 서예를 가르친 스승이라는 인연이 있었기 때문으로 생각된다. 그러나 이 벽화 제작에서 김규진을

20) 희정당은 '조선식을 위주로 하고 나머지는 양식을 참고로' 중건되었다. 경복궁 강녕전 건물을 뜯어다가 지었기 때문에 일견 조선식이지만 일본식 현관같은 새로운 요소가 절충되어 있으며, 내부도 서양풍의 가구와 커튼박스, 붉은 카펫 등 조선식과 양풍의 절충적 인테리어를 살펴볼 수 있다.

제외하고 김은호, 이상범, 노수현, 오일영, 이용우는 모두 서화미술원 출신
의 안중식, 조석진 제자라는 점이 눈에 띈다. 김규진이 나머지 화가들의
작품을 감독한 흔적은 보이지 않는데, 그렇다고 당시 나머지 작가의 연배나
지명도가 김규진에 맞먹는 것도 아니었다. 당시 이 벽화작업이 이왕직
최대의 役事였으리라고 가정한다면, 이제 막 서화미술원을 졸업한 20대
청년들에게 전체 벽화의 2/3를 맡긴 것은 쉽게 납득하기 어려운 측면이
있는데, 아마도 나름의 사정이 있지 않았을까 한다. 전체의 구성을 살펴볼
때, 원래는 희정당, 대조전, 경훈각에 건물별로 2개씩 모두 6개의 벽화를
당대 최고의 명가였던 김규진, 안중식, 조석진에게 위탁하려 하지 않았을까
생각한다. 그러나 창덕궁 희정당 등의 중건이 3·1운동 등 어수선한 시국과
맞물려 지체되던 중에 1919년 겨울에 서화협회 초대회장이었던 안중식이
졸거한데 이어, 1920년 봄 서화협회 제2대 회장이었던 조석진마저 세상을
떠나자, 그들에게 안배했던 4개의 벽화 제작이 그들의 제자들에게 돌아간
것이 아닌가 하는 생각이 드는 것이다. 이상범이 회고록에서 경훈각 벽화
위탁을 받고 浚明堂에서 작업을 시작했다고 하는 5월이 바로 조석진이
세상을 떠난 달이었음은 이러한 추측을 뒷받침해준다. 이들을 안중식,
조석진이 생전에 천거한 것인지 서화협회 제3대 회장이었던 정대유 등이
천거한 것인지, 혹은 벽화를 주관한 이왕직 찬시 윤덕영의 생각이었는지
불분명하나, 분명한 것은 아직 객관적으로 검증되지 않았던 젊은이들을
왕실의 대역사에 참여시킨 것은 분명 파격적인 결정이었다는 점이다. 그리
고 이들은 처녀작인 이 벽화를 발판으로 근대화단의 주목할 만한 신인들로
성장할 수 있었다.

　양식적으로 볼때, 김은호의 〈백학도〉를 비롯해서 대조전과 경훈각의
벽화는 보수적 궁중장식화의 전통이 강하게 느껴진다.(圖 13~18) 오히려
1세대 위였던 김규진의 작품에게서 새로운 서양화법이나 사진술의 수용이

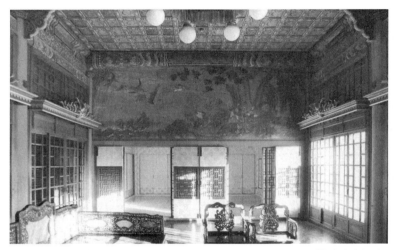

圖 13 오일영·이용우, 〈봉황도〉, 견본채색, 197×579cm, 1920년, 창덕궁 대조전(『궁궐의 장식그림』, 국립고궁박물관, 2009, p.75 게재)

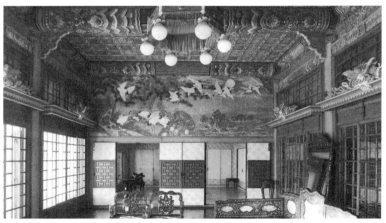

圖 14 김은호, 〈백학도〉, 견본채색, 197×579cm, 1920년, 창덕궁 대조전(『궁궐의 장식그림』, 국립고궁박물관, 2009, p.74 게재)

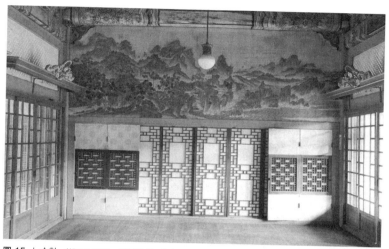

圖 15　노수현, 〈朝日仙觀圖〉, 견본채색, 184×526cm, 1920년, 창덕궁 경훈각(『궁궐의 장식그림』,
국립고궁박물관, 2009, p.85 게재)

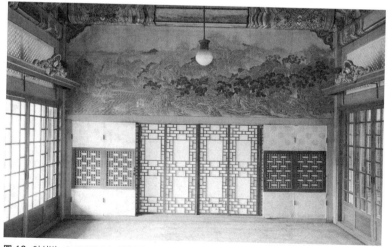

圖 16　이상범, 〈三仙觀波圖〉, 견본채색, 184×526cm, 1920년, 창덕궁 경훈각(『궁궐의 장식그림』,
국립고궁박물관, 2009, p.84 게재)

166

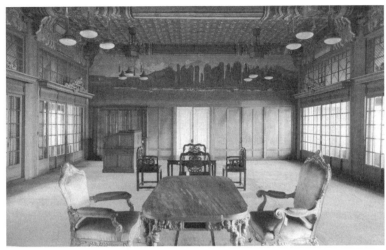

圖 17 김규진, 〈해금강 총석정 절경도〉, 견본채색, 195×880cm, 1920년, 창덕궁 희정당(『궁궐의 장식그림』, 국립고궁박물관, 2009, p.64 게재)

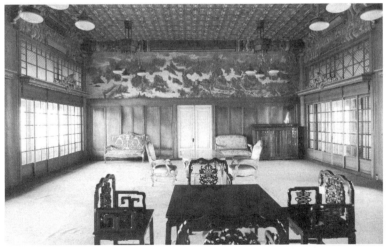

圖 18 김규진, 〈금강산 萬物肖 勝景圖〉, 견본채색, 195×880cm, 1920년, 창덕궁 희정당(『궁궐의 장식그림』, 국립고궁박물관, 2009, p.65 게재)

감지되는 반면, 훨씬 젊은 화가들의 작품에서는 그와 같은 새로운 감각을 전혀 찾아볼 수 없다. 화풍에서는 다만 장승업의 활달한 필치와 궁중장식화 전통의 화려함이 느껴질 뿐, 근대와 관련되는 분위기를 감지하기 힘들다. 그것은 아마도 벽화제작이 처음부터 이들에게 맡겨진 것이 아니라, 안중식, 조석진에게 위탁하려다 부득이하게 화가가 변경된 사정과 관련이 있지 않을까 한다. 즉, 젊은 화가들에게는 자신들의 개성을 마음껏 발휘하기보다는 스승이었던 안중식과 조석진의 화풍과 똑같이 그릴 것이 요구되었을 것으로 추측되며, 그것이 현존하는 벽화에서 감지되는 강한 보수성, 전통성으로 드러나고 있다고 판단되는 것이다.

김은호의 〈백학도〉는 열여섯 마리의 학과 포도와 소나무, 모란과 대나무가 표현되어 있다. 하얀 백학이 날아오는 장면은 상서로운 기운이 화면 안에 넘치게 한다. 중국 『한서』에 황제들이 제사를 올릴 때 '백학' 혹은 '군학'이 나타났다는 내용과 관련하여, 흰색의 학과 한 무리의 학들은 상서로움의 상징으로 해석되곤 한다.[21] 이러한 백학 군상과 더불어 파도와 소나무가 결합되는 도상은 이상경을 표현하는 전통적인 도상으로 왕이 통치하는 이곳이 바로 이상경임을 표상하고 있다.

희정당 벽의 〈해금강 총석정 절경도〉와 〈금강산 만물초 승경도〉는 벽화 중 가장 중요한 부분으로 김규진이 그렸다. 비록 전통회화의 잔영을 완전히 씻어내지는 못했지만, 길이 약 9m의 벽을 가득 채운 장대한 파노라마와 화려한 채색, 실경스케치와 사진을 활용한 역동적 화면은 그 자체가 회화사에 남을 기념비이다.[22] 그물 모양의 물결무늬나 원산의 표현, 채색법 등에서는 전통적인 화법이 드러나지만, 화면 전체를 압도하는 것은 현장사생과 사진에 의한 강력한 사실감이다. 그래서 관람객은 마치 바다에서 배를

21) 이에 관한 자세한 논의는 고연희, 「한중 영모화초화의 정치적 성격」, 이화여자대학교 박사학위논문, 2012을 참고할 것.
22) 국립중앙박물관, 『아름다운금강산』, 서울 : 한국박물관회, 2000, p.31.

타고 해금강을 바라보거나 하늘에서 비행기를 타고 내금강을 내려다보는 느낌을 받게 된다. 그러나 전통적인 궁중장식화법은 관람객의 완전한 몰입을 거부한다. 작품은 사진같은 사실성으로 금강산을 묘사하기 보다는 화려한 색채로 희정당에 왕실의 존엄과 위엄을 드러내준다. 이러한 구성과 화법은 이전의 정선파나 김홍도파의 전형화된 금강산도와 다를 뿐만 아니라, 도화서의 궁중기록화와도 구별된다. 이 작품은 전통에 기초하면서도 새로운 양식을 수용하여 전통회화가 어떻게 변화할 수 있는지 그 가능성을 보여준 작품으로 생각된다.

연배가 높은 김규진은 신화풍을 수용하여 그리고, 이제 갓 20대인 신진화가들은 도리어 전통화풍으로 그리게 한 기묘한 절충은 처음부터 의도한 것은 아니었겠지만, 결과적으로는 구전통과 신화풍이 서로 별개의 길을 가는 것이 아니라, 함께 융합되어 조선의 신문화 건설의 토대가 되어야 한다는 '舊本新參'의 이념을 가장 선명하게 드러내는 이 시대의 대표작이 되었다. 그런 점에서 《창덕궁벽화》는 제작연도는 1920년이지만, 그 정신은 오히려 '舊本新參'이라는 광무개혁의 이념의 연장선상에서 해석되어야 하리라 생각한다.

5) 김규진과 안중식

서화가 金圭鎭(1868~1933)은 인생과 생활 자체가 전통과 신문물의 절충 속에서 제3의 길을 모색했던 이 시대를 대변한다. 수구당이 정국을 주도하던 청일전쟁 이전에는 북경에 머물며 전통서화를 수업하였으나, 러일전쟁으로 대세가 일본으로 기운 이후에는 일본으로 건너가 사진술을 배웠다. 그는 귀국하여 어전 사진사를 역임하면서 1907년 소공동에 天然堂이라는 사설사진관을 개업하였는데, 신문광고와 새로운 서비스 등 당시로서는 획기적인 마케팅으로 서구적 사진술의 대중화에 성공하였다. 한편 1915년

부터는 천연당 2층에 국내 최초의 화랑인 古今書畵館을 개업하고, 가격정찰제[潤單]를 시행하였는데, 이는 餘技的 서화관의 금기를 타파하고 전통서화 유통의 근대화를 시도한 것이었다. 그런 점에서 한 건물에 신문물을 상징하는 사진관과 구전통을 상징하는 서화관을 함께 설치했다는 것은 의미심장하다고 하지 않을 수 없다. 그가 일본에서 서양화를 배우지 않고 사진을 배운 것은 아마도 서양화는 전통서화와 화학적으로 융합되기 어렵지만 사진술은 전통서화의 근대화에 참고가 될 것으로 생각해서였지 않을까 한다.

〈창덕궁희정당벽화〉에서 서양화법이나 사진술이 수용된 참신한 작품을 제작한 작가임에도 불구하고 그의 서예론과 괴석도, 사군자 등의 화풍은 대체로 보수적인 편이다. 그 중에서도 고인을 모방하되 나중에는 그것을 버려야 하며, 옛사람을 배우기는 쉬우나 그것을 버리기는 어렵다고 한 것은 전통에 대한 흥미로운 역설처럼 들린다.[23] 古 즉 전통은 단지 출발로서 제시되며 종착점은 古 즉 전통을 벗어난 지점에 설정되어 있는 점이 주목되는데, 그 종착지점이 我[개성]인지 어디인지 구체적으로 드러나지 않은 채, 다만 전통을 떠난 저 멀리 어느 곳으로만 상정되어 구체성을 결여하고 있는 부분에서, 근대성의 '미완성'이 엿보인다. 사실 그의 臨古論은 청대 왕주(1668~1739)의 『論書賸語』에서 비롯된 것이다.[24] 중요한 것은 사진술, 서양화법을 수용하면서도 서화에 대한 태도는 전통을 묵수하고 있다는 점이다. 그러나 이렇게 보수적인 서화관과 교육관이 있음에도 불구하고

23) "고서첩을 임모함은 자기의 뜻을 없애고 운필함에는 고인의 법에 복종할지니. (중략) 무릇 고첩을 임서함에 처음에는 그것을 그대로 취하는데 요지가 있고 나중에는 그것을 버리는데 요지가 있다. 취하기는 쉬우나 버리기는 어려운 까닭으로 힘써 취하지 않으면 버릴 것이 없는 것이다." 『每日申報』, 1917. 1. 24, 「古畵談」.
24) 필자의 고찰에 의하면 그는 왕주의 논의를 거의 그대로 옮긴 것으로 보인다. 王虛舟, 『論書賸語』, 대구서학회 편역, 서울 : 미술문화원, 1988, p.63의 (12)항 참조.

170

사진의 대중화와 서화유통의 근대화를 기도한 점은 인정해야 될 것 같다.

안중식(1861~1919)은 오세창, 김규진과 같은 세대지만 도화서 화원출신이라는 약간 다른 배경을 가지고 있다. 그는 1881년 영선사 김윤식이 이끄는 학도, 공장 중에서 제도사로 발탁되어 약 1년간 조석진과 함께 관비생으로 중국 천진의 南局書圖廠에서 각종 기계의 제도와 구조, 한문과 서양문자를 배웠다.25) 그는 화가로서 장승업의 화풍을 이어받았지만, 후일 경성서화미술원(1911)을 통하여, 김은호, 이상범, 고희동, 이도영 등 근대화단의 1세대를 배출해내었다.

그는 김규진과 마찬가지로 대한제국 황실과 관련을 맺고 있었다. 먼저 1902년에는 고종의 등극 40주년을 맞이하여 고종 황제와 이왕 전하의 어진도사에 참여하였으며, 앞에서 논한 바와 같이 1907년에는 개화기 대표적인 어린이용 교과서인 『유년필독』의 삽화를 담당하기도 하였다.

또한 한일합방 이후인 1911년부터는 이왕직의 후원을 얻어 조석진과 함께 경성서화미술원을 열고 후학육성에 전념하는데, 이것은 조선의 도화원과 같은 일종의 아카데미이자, 각각 3년의 서예과정과 회화과정을 둔 최초의 미술학교로 인정받고 있다. 이후 이왕직의 후원을 얻어 여러 차례 御殿揮毫會를 개최하고 있어서 대한제국황실 및 이를 이은 이왕직과의 긴밀한 관계를 확인할 수 있다.

안중식은 〈桃園問津〉, 〈松林停車〉등 복고적 청록산수로 많이 알려져 있지만 〈白岳春曉〉(1915)(圖 19), 〈금강산〉(1919), 〈영광풍경〉과 같은 참신한 사생풍의 근대회화도 남기고 있다. 김규진이 사진과 서화를 병행했듯이

25) 중국에서 배운 기술의 성격은 이들이 소기의 목적을 달성하지 못하고 임오군란으로 귀국할 때, 가지고 돌아온 것이 "小汽機樣六張, 機器名件圖樣十二張"이라 한데서 서화가 아니라 제도법, 즉 일종의 산업디자인임을 알 수 있다. 이러한 출발점은 안중식, 조석진 일파가 후일 서·사군자를 중시한 김규진 일파와 반목하는 근거가 된다고 생각된다. 유학생활과 귀국시 소지품에 대해서는 김윤식, 「陰晴史」, 『한국사료총서』 권6, 서울 : 국사편찬위원회, 1971, p.211 참고.

圖 **19** 안중식, 〈白岳春曉圖〉, 견본채색, 125.9 ×51.5cm, 1915년, 국립중앙박물관 소장(중박 201208-4678)

안중식도 사경산수와 청록산수를 병행한 듯하다. 대표작인 〈白岳春曉〉는 1915년 여름과 가을에 그린 것이 각각 한 점씩 전하는데, 여름과 가을에 그렸음에도 불구하고 굳이 화제에 '춘효', 즉 봄날 새벽이라고 쓰고 있어서 주목되어 왔다. 사실 이 畵題는 당나라 시인 孟浩然(689~740)의 대표작인 '춘효'라는 詩題에서 차용한 것이다.

春眠不覺曉　봄 잠에 곤히 빠져 날 새는 줄 몰랐더니,
處處聞啼鳥　도처에서 들려오네 지지배배 새 소리.
夜來風雨聲　간밤 내내 울려오던 바람 소리 비소리에
花落知多少　꽃잎 떨군 봉오리들 그 얼만지 헤아리리.

'춘효'라는 화제 자체는 맹호연의 시에서처럼 비가 개인 봄날 새벽의 청명한 정취와 밤사이 꽃잎이 떨어진 데 대한 아쉬움의 분위기를 암시하지만, 실제 화폭에는 여름과 가을의 광화문 풍경이 각각 그려져 있어서 '춘효'가 단순히 계절적인 봄날과 시간적인 새벽 그 이상을 내포하고 있는 것임을 추측케 한다.

이러한 측면에서 〈백악춘효〉와 내적인 관련성이 주목되는 작품이 있다.

식민지 지식인의 허위의식을 통렬하게 고발한 작품으로 평가받는 양건식의
단편 「석사자상」(1915)이다. 주인공인 김재창은 자유주의, 개인주의, 배금
주의를 추종하여 자수성가한 인물로, 약육강식, 적자생존의 논리에 따라
약자(조선)는 "자연멸망하는 수밖에 다른 도리가 없는" 존재로 간주하는
식민지의 새 지식인이다. 그러던 그가 자기도 모르는 사이에 그토록 경멸하
던 약자, 즉 광화문 석사자상 앞에 쭈그리고 앉아있는 거지(조선)에게
적선을 한다. 그리고 지금의 세종로를 걸어내려오다가 뒤돌아보는 지점에
서 작품은 다음과 같이 끝을 맺는다.

> 통신관리국 압까지 한몸이 되야온 그 남녀 두 사람은 얼마간 묵묵히
> 잇다가 김재창은 무슨 생각을 하였던지 돈 쥬던 곳을 다시 도라다보니
> 사람은 히미하여 보이지 안이하고 다만 말업는 석사자상만 엄연히 놉핫더
> 라.26)

안중식의 그림에 등장하는 석사자상은 이 단편에서 암시되듯이 적자생존
에서 낙오된 거지, 즉 열강과의 경쟁에서 뒤처져 이제는 식민지로 전락한
조선과 그 전통을 상징한다. 그리고 안중식은 「석사자상」의 주인공 김재창
과 마찬가지의 시선으로 문득 조선과 그 전통을 되돌아보고 있다. 아마도
본래 소설의 장면에서는 중심이었던 석사자상(해태상)이 화면 아래로 비켜
나면서 광화문이 화면 가운데를 차지한 것은 안중식이 자신의 의도를
부연한 것으로 해석된다. 따라서 〈백악춘효〉는 언제인가 다시 소생할
'조선의 봄', 그가 그토록 염원해 마지않던 동트는 '왕조의 여명'을 은유적으
로 표현한 것으로 해석해야 할 것이다. 이 작품은 단지 사생풍의 사경산수라

26) 양건식, 「석사자상」, 『불교진흥회월보』, 1915. 3. 원문 및 작품에 대한 문학적
해석은 고재석, 「신구문학사상의 대립과 교체」, 『한국문학연구』 16집, 동국대학교
한국문학연구소, 1993, p.169, 180.

는 점에서 뿐만 아니라, 그 내용이 식민지 지식인의 자기정체성에 대한 갈등을 표현하고 계몽주의적 전통단절의식의 극복을 주장하고 있다는 점에서도 근대성의 함량이 높은 작품으로 생각된다. 이 작품은 그런 측면에서 김규진의 〈창덕궁희정당벽화〉와 함께 구세대의 입장에서 전통회화의 근대적 모색을 보여주는 양대 걸작이 아닌가 한다. 그런 점에서 어쩌면 1919년 3·1운동 직후 일본 경찰이 고문으로 안중식을 병사토록 한 것은 개인에 대한 타살일 뿐만 아니라 자생적 근대회화에 대한 타살로도 볼 수 있으리라 생각한다.

6) 김돈희, 이도영, 고희동

서화협회는 안중식과 조석진 사후 정대유, 김돈희가 차례로 회장을 이어 나가나 실질적으로는 간사였던 이도영, 고희동에 의해 움직였던 것으로 보이며, 그럼에도 불구하고 신진세대에 의한 새로운 구심점이나 새로운 이념이 제시되지는 않았던 것으로 보인다. 회보를 보면 대체로 이들이 안중식이 초기에 잡았던 방향을 유지하는 속에서 서예와 동양화, 서양화로 역할을 분담하였음을 알 수 있다.

金敦熙(1871~1936)는 서화협회 제3대 회장으로서 주로 서예부분을 담당하였는데 안중식의 세대에 더 가까운만큼 그 이론은 대부분 전통을 배경으로 한 것이다. 그는 서화협회보에서 다음과 같이 선언한다.

글씨에는 남북파가 있고 그림에는 남북종이 있으니 그 道가 하나이오 그 趣가 같음으로 양자가 서로 분리키 어려운 것인 즉 自來로 서화에 兼善한 자가 배출함은 자연의 常例라. 그러나 옛날에는 臨池의 家가 深思究 意로 각기 그 趣를 얻되, 급기 敎人의 法에 이르러서는 妙處를 감추었음으로, 후에 上智의 선비는 領神會精하야 능히 그 취지를 통달함으로써 그 변화의

道를 다하였으되, 中智 이하는 물어볼 길이 망연하고 또 고법을 탐색하고자 하나 고인의 명적이 역시 오래 전이라 진품과 가짜가 뒤섞여 있으며, 저자거리의 매매로 그릇되게 변하였으며, 비록 찢어진 墨片이 있다 할지라도 개인으로서는 열람이 용이치 아니하고 간혹 僞學이 발호하여 正法을 어지럽힌 것도 있으니 지금의 서화를 배우는 자— 정법이 어디에 있는지 헤아리기 어려워 갈림길에서 배회하니 장차 어찌 그 藝林의 전당을 엿볼 수 있으리오. 또 서적상으로 고찰하면 글씨에 八法, 九宮, 七十二法 등과 그림의 六法, 寫生, 寫意 등 여러 설이 횡행함에 그 공구재료가 번번히 나올 때마다 학습자의 방향은 점점 더 미혹되니 마치 바다를 바라보고 탄식함과 같음이 없지 아니한지라. 옛말에 가로되, '배워도 능치 못한 자는 있으나 배우지 아니하고 능한 자는 없다' 하니 그런 즉 우리들은 배우지 아니하지는 못할지라. 배우려면 불가불 正法의 지도자가 있어야 할 터인 즉 한 지도자를 사승하려면 불가불 그 道에 관한 古人이 전한 衣鉢의 神髓를 추구하고 今人의 고명한 撰論을 망라하여 이 회보에 게재하여 우리 동지들의 책상머리에 지도자로 제공코자 하는 취지가 이 회보를 발행하는 소이이니 대저 우리의 이 길에 뜻을 일치하는 인사는 공동권면의 의의로 찬성하심을 희망하노라. 오호라 東史 및 금석상으로 관찰하더래도 서화의 예술이 조선은 고려의 하수이고 고려는 신라에 열등하고 신라는 고구려에 미치지 못하는 감이 있는 바, 근일 학자간에도 이에 공감하는 이론이 있는지라. 김생의 글씨와 솔거의 그림이 명성이 크게 진동할지라도 근래에 발견한 고구려의 능비 및 묘실벽화는 그 이전에 놀랄만한 藝物을 만들었으니 고구려의 예술문명은 그의 작품으로 가히 예상할 수 있더라. 고대의 일은 논술할 여가가 없으므로 이는 다른 날로 사양하고 다만 지금으로부터 육칠십년을 회고하더래도 우리들이 모두 아는 바와 같이 서화의 위축쇠약함이 달리 비길 데가 없으니 어찌 개탄할 일이 아니리오. 이것이 또한 이 회보의 불가불 발행하는 취지의 골자이라. 대개 제반의 학예가 전시대를 능가하는 오늘날에 있어서 단지 서화만 자폭할 이유가 없기로 우리들은 얕은 식견을 생각치 아니하고 장차 이 서화계의 여론을 환기하여 한줄기 서광을 동호에게 주어 개인의 편견과 독견의 벽에 빠짐이

없게 하고 기천년 고유의 美藝를 만회코저 하노라.27)

먼저 회보에서 "古人이 전한 衣鉢의 神髓를 추구하고 今人의 고명한 撰論을 망라"한다고 하여 舊本新參의 이념을 공유하고 있음을 보여준다. 그가 쓴 '회보'의 창간사가 서화의 남북종파론으로 시작하고 있는 것은 그가 철저히 전통을 기반으로 서화에 접근하고 있음을 알려준다. 한편 "김생의 글씨와 솔거의 그림이 명성이 크게 진동할지라도 근래에 발견한 고구려의 능비 및 묘실벽화는 그 이전에 놀랄만한 藝物"이라고 한 것은 고구려 고분벽화 발굴이라는 최신 뉴스를 민감하게 수용하고 있는 것이어서 주목된다. 전통에 기반하면서도 새것에 민감한 근대적 태도는 서도사의 관점에서도 드러난다. 그는 우선 전통적인 창힐문자창조론을 둘러싼 논의를 소개하여 전통적 서도관을 보여주기도 하지만, 조선조 오백년 동안 '중국을 숭배하는 병질'에 대해서 개탄하는 모습에서는 그의 전통관이 민족전통이라는 개념으로 보다 구체화되고 있음을 보여주기도 한다.28)

이도영(1884~1933)은 고희동과 같은 신진세대로서 서화협회의 학술간사를 담당하면서 동양화의 역사와 동양화법에 대한 연구를 전담하였다.

27) 김돈희, 「創刊의 辭」, 『書畵協會會報』 제1권 제1호, 1921, p.1.

28) "오호라, 조선의 여차한 비판이 우리들 자제를 가르칠만 하거늘 어찌하야 이조 오백년대로 우리의 선조가 이 비판을 선전치 아니하고 중국 목판 樂毅論, 黃庭經, 遺教經, 東方朔畵贊, 曹娥碑, 淳化諸帖 등을 구입학습하였는지 그 이유를 알기가 곤란하도다. (중략) (興法寺眞空大師碑는) 고려 태조시의 製造物이니 거금 육백 년 및 천 년전에 번각한 것인 즉 그 때 유행하는 법첩을 모각하였다 할지라도 즉 당척본 및 원탁본을 번각한 것이니 물론 명청탁본 보담은 上乘의 物이라. 글씨를 배우는 자가 불가불 고찰할 것인데 선배의 操觚家가 이를 임모하였다 하는 자가 한 사람도 없으니 조선인의 풍습이 중국을 숭배하는 병질로 예술에 대하여도 야생닭을 아끼고 집닭을 아끼지 않았는지 또한 요해하기 어려운 것이라. 비단 畵道나 역사학으로 말하드라도 또한 그리하야 자국의 역사는 高閣에 묶어두고 중국의 역사를 徒讀하는 관습이 지금까지 잔재하니 어찌 개탄치 아니하리오." 김돈희, 「書의 淵源(二)」, 『書畵協會會報』 제1권 제2호, 1922, p.5.

176

그는 동양화의 시원을 중국에서부터 시작할 뿐만 아니라, 고개지를 동양화의 '大宗', 즉 큰 스승으로 보는 전통적 관점을 그대로 보여주는데, 안타깝게도 북송의 文同(1018~1079)과 李成(919~?)까지 설명한 부분에서 '회보'의 발간이 중지되기 때문에 조선시대의 회화를 어떻게 평가했는지는 확인할 수 없다.[29] 그의 화풍은 전통적인 화조화의 묵필법을 보여주기도 하지만 어떤 경우는 전통적인 기명절지의 화제 안에서도 서양식 수채화법을 수용한 독특한 몰골법으로 이전의 고답적인 화풍을 극복한 참신한 화면을 보여주기도 한다. 그러나 이도영의 근대적인 모습은 그가 가장 젊을 때 그린 우리나라 최초의 시사만화를 통해 드러난다. 그는 한일합방 직전 발간되었던 『대한민보』(1909~1910)의 사장, 오세창에 의해 발탁되었는데, 폐간 직전까지 약 1년간에 걸쳐 제작한 시사만화는 구국정신과 국력배양의 뜻이 강조되어 있었다.[30] 그중 많이 알려진 만화로는 〈이완용의 자부상피〉(1909.7.25), 〈벌거벗고 환도찻군〉(1919.9.2), 〈문명적 進軍〉(1909.6.25) 등이 있는데, 내용과 제목은 오세창이 지은 것으로 알려져 있다. 오세창과 이도영은 만화를 순수회화에 비해서 열등한 것으로 보기 보다는 만화가 함유하고 있는 높은 함축성과 사회비판적 기능을 간파하고 전통 수묵화의 필법을 만화라는 새로운 장르로 확장함으로써, 전통 근대화의 또 다른 모델을 수립하였다.

한국 최초의 서양화가로 일컬어지는 고희동(1886~1965)의 생애와 회화에 대해서는 많이 알려져 있다. 그가 안중식의 문하에서 전통회화를 수업했

29) "(전략) 연원을 기술함에 본방(우리나라)을 빼고 漢土(중국)를 주로 함은 다름이 아니라 우리의 서화가 원래 거기에서 從來함으로 부득불 그 연원을 한토의 창시시대로부터 세우는 외에는 다른 말이 없을까 함이로다. (중략) 고개지는 역대에 초유의 거장이라. 회화이론과 여러 화법이 신묘하지 아니한 것이 없어서 가히 화가의 大宗이라 칭하겠고," 이도영, 「동양화의 연원(一)」, 『書畵協會會報』 제1권 제1호, 1921, pp.6~7.
30) 고희동, 「위창 오세창 선생」, 『신천지』, 1954. 7.

고, 다시 일본유학을 거쳐 서양화를 수용했으며, 조선에 돌아와서는 서화협회 창립과 운영의 주역으로서 커다란 역할을 하였음은 이미 잘 알려져 있다. 그는 전통화풍으로도 그리고 서양화를 배웠지만, 어느 한쪽에 안주하지 않고 동양화와 서양화의 회통을 추구했으며, 그 바탕에는 민족전통의 현대화라는 문제의식이 항상 깔려 있었다.

　아세아에는 아세아의 것이 有하고 구라파에는 구라파의 것이 有함과 같이 조선에는 조선의 독특한 것이 有하도다![31]

　예를 들어 고희동은 1934년 제13회 서화협회전람회에 〈金剛五題〉를 출품하였고, 같은 해 10월 23일자 『조선일보』에는 〈진주담〉 1폭이 소개되어 있다.(圖 20) 당시 안석영은 고희동의 작품에 대해 "색채로써의 효과 보담도 그 뎃상으로써 그 物象을 확실히 포착한 것"이라고 지적한 바 있으며, 그가 귀국 직후 그린 〈淸溪漂白〉은 빨래터의 풍속적 모티프와 전통산수화의 준법, 사진기로 찍은 것 같은 서양화의 구도와 채색법이 절충되어 있다. 이후 그의 작품에서는 보다 전통적인 분위기가 강해지기도 하지만 한편으로는 사실적 묘사와 음영, 〈옥류동도〉에서 보듯이 인상주의적 붓터치나 수채화적인 채색법 역시 계속 잔존하였다. 거의 동양화의 인품론을 옮겨온 듯한 그의 서양화론은 이론적으로는 동서미술, 신구서화의 합일에 성공한 듯 보이나,[32] 이러한 동서미술·신구서화의 절충 시도는 안타깝게도 참신한

31) 고희동, 「서양화의 연원(一)」, 『書畵協會會報』 제1권 제1호, 1921, p.9.

32) "(전략) 사생이라 하면 그 생물 즉 실물을 옮겨냄(寫來)이라 말하겠으나 그 실물의 형상을 묘사함보다 그의 기분을 옮겨냄이 그림의 정신이니 그림은 즉 天工을 人化함에 있고 물형을 설명함에 있음은 아니로다. 이를 간단하게 말하면 천연을 인공으로써 번역하는 것이오 또 다르게 비하여 말하면 글자를 베낌에 그 美가 획의 힘에 있고 글자모양에 있지 아니하며 음악을 만듦에 그 美가 곡조에 있고 가사에 있지 아니하도다. (중략) 자연미에 느끼는 점이 사람마다 다르며 그 발휘하는 바에 우열이 있음은 그 재질여하에 있음이러니와 일보를 나아가 작자의 성격에

圖 20 고희동, 〈진주담〉, 1934년, 『조선일보』(1934. 10.23) 게재

조선적 화풍으로까지 귀결되지는 못 했다.

　서화협회에 결집했던 이들을 민족 주의자로 볼 것인지 친일변절자로 간주할 것인지에 대해 논의가 분분 하기도 했었지만, 이제는 과연 그러 한 구분이 유의미한 것인지에 대해 서도 성찰해보아야 할 것으로 생각 된다. 이들이 민족전통을 계승하려 고 했다는 점에서는 민족주의자라는 설명이 틀린 것이 아니며, 조선총독 부에 적극적으로 혹은 묵시적으로 협력했다는 점에서 친일세력이라는 단죄도 근거가 없는 것은 아니다. 이 들이 총독부의 조선경영에 참여 내 지 협력했다는 것을 기억해야 함과 동시에 이들이 전통계승에 대한 강한 의식을 가지고 있었다는 점 또한 주목해 보아야 할 것이다.

　왜 그들은 한일합방을 통해 이미 정치적 파산을 선고받은 '실패한 전통'을

대하여 깊은 관계를 논하건데, 맑은 거울에라야 비취는 바가 완전하며 깨끗한 갈석이라야 흐르는 물이 明麗할지니 이것이 원리에 없다하면 그만이어니와 이는 사람마다 명징하는 바이라. 그와 같이 성품이 순결하고 인격이 고상하면 그 자연미 에 소감이 순결할지니 따라서 고상한 작품이 이루어질지로다. 그러함으로 고대로 부터 현금에 이르기까지의 미술가를 역력히 세보건데 동서양을 막론하고 그들의 생활이 淸高하야 勢利에 추구치 아니하였으니 위대한 작품을 이루고자 함에는 먼저 그 수양을 힘쓸지어다." 고희동, 「서양화를 연구하는 길(一)」, 『書畵協會會報』 제1권 제1호, 1921, p.15.

끌어안고 바둥거릴 수밖에 없었는가? 이들의 정체성과 고민을 이해하는 포인트는 바로 여기에 있다고 생각한다. 식민지에서 성장한 신진세대는 계몽주의 교육에 의해 전통과 단절되었던 만큼 전통을 타자화시킨 조건에서 전통으로부터 자유롭게 얼마든지 새출발을 할 수 있었다. 그러나 구세대에게 있어서 전통의 단절은 자기의 부정, 인생의 부정을 의미하는 것이었으며, 실존과 자기동일성을 포기하지 않는 이상 전통과의 단절은 이미 불가능했던 것이다. 여기에 고희동과 같은 일부 신세대들도 가담하였다. 이들은 선배들의 고민을 이해하려고 했고, 그들이 못다한 과업을 지속적으로 추진하려고 하였다. 그러나 『근역서화징』 등에서 앞 세대가 보여주었던 구본신참의 이념을 넘어서는 전망을 제시하지는 못했다. 그리고 1930년대 들어 관학파의 영향을 받은 젊은이들이 전혀 다른 배경에서 삼국시대와 고려미술에서 전통적 가치를 재발견하고자 하였을 때, 조선의 서화전통을 계승하고 있던 이들은 그들의 고민을 풀어줄 수 없었다. 오직 마지막 구한말 세대라고 할 수 있는 오세창만이 『근역서화징』의 실증자료를 통해 조선의 전통에 대한 계몽주의적 무지와 편견에 도전할 수 있었다.

2. 조선미술전람회와 조선향토주의

1) 조선향토주의와 전통의 창출

1919년 3·1운동을 계기로 20년대부터는 개화기의 기성세대가 계몽기 신진세대에 의해 빠르게 교체되었다. 오세창, 조석진, 안중식, 김규진 등 기성세대가 대개 1860년대생으로 개화기 교육을 받아서 舊本新參의 관념과 전통에 대한 계승의식을 가지고 있었음에 반하여, 한 세대 뒤인 1890년대에 태어나 식민지 계몽주의의 영향을 받으며 성장, 1920년대부터 각 분야에서

대두한 문학의 이광수, 최남선, 회화의 김은호, 이상범, 변관식 등 신진세대는 전통에 대한 미련을 이미 가지고 있지 않았다. 1920년대에 대두한 이들 '근대적 주체'는 이제 전통을 근대적인 것의 타자로 규정한다. 이들 중 미술인들은 조선미술전람회라는 무대의 중추 세력으로 자리 잡아, 일본의 식민지 이데올로기에 자극을 받으면서, 이제는 타자가 되어버린 전통, 즉 조선에 대한 정체성을 재구축하여갔다.

조선에 대한 정체성을 재구축하기 위한 첫 번째 작업은 계몽주의라는 미명아래 기존의 전통관에서 탈전통화시키는 단계일 것이다. 일본을 중심으로 한 동양주의 안에서 지방으로서의 조선을 재구축하기 위해서는, 먼저 중국 중심의 중화주의적 세계관과의 단절이 필요하였다. 미술에서 이를 위한 첫 단추는 書와 畵의 분리로 시도되었다.

1911년 출범한 서화미술회강습소에서는 書와 畵를 분리하는 시도가 시행되었다. 창덕궁에서 재정을 지원하여 운영되었던 이 서화미술회강습소에서 書와 畵를 분리하여 각각 3년간의 학습과정을 마련하였기 때문이다.

그러나 畵壇에서 書과 畵가 분리되는 결정적인 계기는 조선미술전람회를 통해서였다. 식민지시대 침략자 일본은 內地연장주의에 입각하여 식민지를 일본의 지방으로 규정하고 1922년 조선미술전람회를 개설하였다.[33] '書畵'라는 용어 대신 '美術'이라는 용어를 공식적으로 사용하였을 뿐만 아니라, 제1회 전람회부터 書와 畵를 분리하였다.

일본 관전이 '일본화', '서양화', '조각'이라는 3부로 나누어 전람회를 치르던 것과는 달리 조선미술전람회는 '동양화(사군자 포함)', '서양화 및 조각', '서예'부로 나누어 운영되었다. 일본에서는 서예부를 폐지했음에도 불구하고, 우리의 경우 서화를 서예와 회화로 분리만 시켰을 뿐, 서예부 자체를 없애지는 않았다. 사군자와 서예를 배제시키게 되면 이완용을 비롯

33) 1927년에 대만미술전람회, 1938년에 만주국미술전람회가 개설됨.

한 당시 세력있는 서화가들이 배제될 가능성이 농후하였고, 조선 미술인들의 집결체가 되지 못하고 첫 시행부터 불필요한 잡음이 발생할 수 있었기 때문이었을 것이다. 그러나 서예부의 잔존에도 불구하고 이미 '서예'는 '서화'에서 분리되어 버렸기 때문에 전통의 단절은 예상된 수순이었다. 1932년 제11회부터는 '書·사군자'부마저 사라진다.(〈표 21〉 참조)

〈표 21〉 조선미술전람회 연도별 각 부 구성

회차(연도)	제1부	제2부	제3부
1~2회(1922~1923)	동양화/사군자	서양화/조각	서예
3~10회(1924~1931)	동양화	서양화/조각	書/사군자
11~13회(1932~1934)	동양화	서양화	공예
14회(1935)	동양화	서양화	조소/공예

1932년 조각부가 사라진 것에 대해 총독부 學務局長은 경비문제 때문이라고 밝히고 있고, 서예부는 없애지만 사군자는 동양화 안에 포함시키는 것이라 설명하고 있다.[34]

이러한 일련의 과정 속에서 1926년에는 조선미술전람회에서 書와 사군자를 제외하여 달라고 경성에 있는 일본인 화가들을 중심으로 조직한 畵友茶話會에서 총독부 학무국에 진정서를 제출하는 사건도 벌어졌으며,[35] 1931년에는 改新同盟期成會가 발기하여 사군자 및 서예를 적당한 방법으로 조선미술전람회와 분리할 것을 요구하는 일도 벌어졌다.[36]

결과적으로 공예가 조선미술전람회에 입성함으로써 쓰임과 분리되었던 것과 같이, 서예와 사군자도 전통적인 맥락에서 벗어나 '시'라는 내용과

34) 「第三部를 廢止하고 工藝部 新設 方針」, 『每日申報』, 1932. 2. 19, p.2.
35) 조선인 화가 중에는 이한복의 이름이 보이지만, 주로 일본인 화가들을 중심으로 벌어졌던 일이라 판단된다. 진정서 제출자 명단은 李漢福, 加藤松林, 堅山坦, 禿惠, 松田正雄, 廣井高雲, 大墩長節이다.
36) 「미전 개혁운동」, 『동아일보』, 1931 ; 김현숙, 「근대기 서·사군자관의 변모」, 『한국미술의 자생성』, 한길아트, 1999, p.78.

圖 21 이영일, 〈시골소녀〉, 비단에 수묵담채, 153.5×144cm, 1928년, 국립현대미
술관 소장

분리되는 상황이 초래되었고, 근대적 개량이라는 이름 아래 조형으로서의
서예가 탄생할 수 있었다.

조선미술전람회를 통하여 조선향토주의는 아카데미즘으로서 화단을 장
악해가기 시작하였다. 조선향토주의 작품들은 일본인 화가들의 이국 취향과
결합하여 조선미술전람회에 출품한 일본인들의 작품들 속에서도 자주 발견
되게 되는데, 한국작가의 작품과 변별점이 없는 경우가 대부분이다.

조선미술전람회의 대표적 작가인 이영일의 〈시골 소녀〉(圖 21)의 경우,
윤곽선에 가는 선을 사용할 뿐 線描를 극도로 자제하여 색면을 통해 인물을
표현함으로써 정적이며, 평면적인 작품이다. 이러한 현상은 감각적 장식미
를 추구하는 일본 인물화의 영향에 기인한 것으로 보인다.

(좌) 圖 22 村千葉房男, 〈장날〉, 1938년, 『조선미술전람회』 동양화부 도록 게재
(우) 圖 23 中島要一, 〈물을 긷는 사람들〉, 1939년, 『조선미술전람회』 동양화부 도록 게재

 그리고 이러한 인물의 평면화를 극복하기 위하여서 배경의 지평선을
화면의 1/2보다 낮게 하여 공간의 깊이감을 증가시켰다. 특히 배경은 산의
능선을 가늘고 부드러운 선으로 묘사하고, 채색에서도 강한 원색을 피하여
전체적으로 아련한 느낌이 들도록 배려하였다.

 이 작품과 조선미술전람회에 출품한 일본인 작가들의 작품들과 비교하여
보면,(圖 22, 圖 23) 조선향토색 작품들의 지향점과 한계가 명확히 드러난다.
이 작품들에서 인물들은 모두 조선의 한복을 입은 여인네들로 풍속적인
소재를 선택하고 있으며 일본인 작가와 우리 작가와의 변별성을 찾기는
어렵다.

 다이쇼기 코스모폴리탄이즘은 앞에서 논한 바와 같이 일본 관전에 조선
지방색 작품들을 출현시켰다. 일본의 제국미술전람회에 출품된 山口岐蓬春
의 〈시장〉(圖 24)이 그 좋은 예로, 山口岐蓬春은 이 전람회에 심사위원으로
참여하였다. 1922년 조선미술전람회, 1927년 대만미술전람회, 1938년 만주
미술전람회가 각각 열리면서 일본의 심사위원들을 비롯한 일군의 일본인
화가들의 이들 나라에 대한 방문은 더욱 활성화되었다. 조선·대만·만주에
도착한 일본인 화가들은 이들 각 지방의 지방색을 포착하여 작품화하는

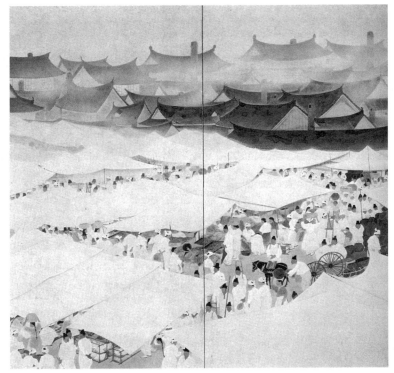

圖 24 山口蓬春, 〈시장〉, 일본화, 13회 帝國美術展覽會, 1932년, 『日展史』 게재

것을 즐겼다.

반도의 오랜 전통을 그릴 것을 권장한 조선미술전람회 심사위원들의 요구와 함께, 조선미술전람회 인물화에서 향토색을 추구한 작품들 중 가장 많은 양을 차지하고 있었던 작품은 제주도의 돌하루방, 일본의 기모노, 한국의 한복과 같이 당대 존재하는 민속적 풍속적인 소재를 선택하여 작업한 작품들이다. 선택된 민속적인 소재도 다양하여 전통적인 춤이나 조선의 특유한 악기를 취재하기도 하고, 결혼식과 같은 관혼상제를 묘사하기도 하였으며, 우리나라 전통 놀이를 소재로 택하기도 하였다. 이와 같은

민속적 소재는 일본인 화가들의 이국취향, 투어리즘 등과도 결합하여 즐겨 사용되었다.

결국 조선향토색의 이러한 특성 때문에 김복진은 향토색을 추구한 작품들을 "외방인사의 토산물적 내지 「수출품적」 가치 이상의 것이 아니라고" 혹평하게 된 것이다.[37]

조선미술전람회를 통해 부각된 조선향토주의 계열 작품들의 민속과 풍토성은 식민주의적 편견에서 자유롭지 못한 자의적, 표피적인 것이었다. 이와 같은 시각은 조선미술전람회 심사위원이었던 와다 에이사쿠의 관념에서도 드러난다.

> 고로 조선에 在하여는 조선의 미술을 발달하도록 노력치 아니하면 불가하니 작년 불란서의 '마르세이유'에서 同國의 식민지박람회가 有하여 '알제리아', '지니스' 인도지나 기타 각지의 식민지 산업, 풍속, 습관, 미술 등을 전람하여 기 발달을 장려보호하고 기 특색의 발휘를 조장케 하기에 노력함을 見하고 大히 感한 바가 有하였노라. 조선에서도 기 의미로 심히 조선 고유한 자의 보존과 기 특장발휘에 충분한 원조를 위함이 可하다 思하노라.[38]

여기서 강조하고 있는 조선색은 결국 프랑스의 마르세이유 식민지박람회에서 본 것과 같은 것이다. 식민지의 풍속, 습관, 미술을 장려보호한다는 취지는 분명 문명개화의 이름으로 고유전통을 부정하는 계몽주의 논리와는 구분된다. 그러나 식민지박람회나 토산품전시회 등은 그 속성상 식민지 현지인의 정체성이 온전히 드러나기 힘들다. 전통은 낙후하고 퇴락한 것이라는 오리엔탈리즘적 편견은 아니더라도 어쩔 수 없는 오리엔탈리즘적

37) 金復鎭(1901~1940),「丁丑 朝鮮美術界의 大觀」,『朝光』, 1936. 12.
38) 와다 에이사쿠(和田英作),「예술과 조선−조선에는 순조선 것을 발달케하라」,『每日申報』, 1923. 4. 26.

186

환상과 결부될 수밖에 없는 것이다. 그것은 식민지 현지인 속에 실재하는 것이 아니라, 제국주의 지배자의 관념 속에서 인식되는 것이기 때문에 그렇다. 그런 의미에서 향토색은 제국주의에 의한 자의적, 표피적인 식민지 인상론으로 몰역사적 소재주의의 함정이 도사리고 있다고 볼 수 있을 것이다.

신진세대는 한편으로는 이국취향과 지방색론을 경계하면서 한편으로는 일본에 의해 인식되기 시작한 향토주의를 민족적 정체성 형성의 한 계기로 활용하고자 하였다. 그러한 경계의식과 기대심리의 양면성은 일제강점기 평론가들의 글 도처에서 드러난다.

> 여행기분에 쌓인 심사원의 이, 삼일 동안의 심사에는 일종 이국정조인 정서가 얼마간 지배하리라는 것은 상상할 수 있는 사실이다. 그들은 항상 향토색을 장려하여 왔다. 그 향토색이라는 것은 물론 이 향토에서 생장하고 향토생활에 젖어있는, 그 속에서 저절로 발효되는 독특한 조선향토색을 말하는 것일 것이다. 그러나 이것은 일부러 향토색을 내려고 하지 않더라도 진정한 예술가라면 스스로 표현될 것으로서 이것을 새삼스레 문제삼아가지고 머리를 짜내어가면서 피상적인 엽기에만 급급할 것은 없는 것이다. 심사원의 호기적인 선택한 바 되어서 일시적인 우대를 받는 것이 병적인 향토취미를 만들어내는 장본이 되었다. 이것은 서양화부보다도 동양화에서 많이 볼 수 있는 기현상이다. 향토색은 반드시 원시적인 색채가 아닐 것이다. 또 회고취미를 가리켜 말하는 것도 아닐 것이다.[39]

낭만적 원시색도 비판되고 골동이나 회고취미도 극복되어야 했다. 이러한 논의는 앞선 평론가들이 조선향토색이 결국 일본인의 표피적 인상적 로컬칼라에 다름아님을 비판한 것과 맥락을 같이 한다.[40] 문제는 타자적

39) 尹喜淳, 「19回鮮展槪評」, 『每日申報』, 1940. 6. 13.
40) "외지의 예술가들이 조선에 오며는 의례히 로칼을 드러내입니다. 혹은 낭만적으로

관점이 틀렸다는 것이 아니라 그러한 타자적 시점을 내면화하면서 고유한
자신의 관점을 상실한다는데 있었다. 윤희순은 이러한 이중적 의미를 깨닫
고 있는 듯하다. 그는 "일부러 향토색을 내려고 하지 않더라도 진정한
예술가라면 스스로 표현될 것으로서" 억지로 향토색을 만들려고 급급하지
말라고 주장하였다.

향토적 정체성이란 일제강점기 민족적 독자성이 부정된 기초 위에서
식민지를 제국의 일개 지방으로 재편하였을 때 도출되는 지방색이며, 이것
은 다양한 지방의 통합으로서의 제국의 이념에 복무하는 이데올로기로서
기능하였다.

향토주의의 틀 속에서 조선은 전통적 역사적 정체성을 상실하고 '대일본
제국'의 한 지방으로 재편되어 새롭게 정체성을 부여받게 되었다. 식민지의
풍속, 습관을 장려 보호한다는 취지는 문명개화의 이름으로 고유전통을
부정하는 계몽주의 논리와는 구분되는 정책이지만 그 이면에는 제국주의적
팽창 욕망과 결합된 다이쇼 코스모폴리탄이즘의 허구적 세계주의가 도사리
고 있었다. 그러나 향토색 논의는 계몽주의의 자학적 탈전통의식의 굴레를
벗고, 근대인이 아니라 조선인으로서의 자기정체성에 대하여 진지하게
생각하는 계기로서도 작동되었다. 여기에서 씨뿌려진 신진세대의 자기정
체성에 대한 문제의식은, 해방후 한국적 감수성이 풍부한 작품들로 다채롭
게 열매 맺게 되었다는 점에서 그 의의를 과소평가할 수만은 없을 것이다.

혹은 골동취미적으로 조선의 인상을 무책임하게 해석하는 것 같습니다. 그러할
때마다 미전의 작가들은 새삼스럽게 흥분하여 마치 조선에 관광이나 하듯이
조선 속에서 소위 그러한 조선을 찾느라고 주책없이 허둥대입니다." 金繪山, 「朝鮮
美展寸評 西洋畵部」,『朝鮮日報』, 1935. 5. 26~6. 2(총 5회 연재중 제3회). 향토색에
대한 조선평단의 반응과 비판은 졸고, 「일제시대 '조선향토색'」,『한국근대미술사
학』제4집, 1996 ; 김현숙, 「일제시대 동아시아 관전에서의 지방색」,『한국근대미
술사학』제12집, 2004 참고.

2) 시국미술과 고전부흥

1930년대 동양주의는 미술에 있어서는 전통과 고전부흥이라는 용어를 통해 표현되었다. 조선미술전람회의 일본인 심사위원들의 경우, 공예에 있어서는 이미 1932년부터 "반도에 있어서 전통적 작품 및 전통을 참작해 약간의 개량을 가해, 장래산업의 기초가 되어야"[41] 함을 역설하였고, 회화에서는 1936년부터 고대 전통에 대한 연구를 강조하기 시작하였다.[42] 조선미술전람회를 통하여, 식민사관에 의거한 조선전통의 강조는 이전에도 있어왔지만 이 시대에 이르면 지배담론이 되어 더욱 부각된다. 이러한 태도는 비슷한 시기 조선인의 부정적 전통관, 즉 김용준이 "歷史가 구태여 가지고 있는 藝術의 傳統을 부수어" 버려야 한다(1930)고 하고,[43] 윤희순이 "東洋畵의 傳統的 缺點"(1932)을 꼬집던 모습과 비교하면 매우 새로운 태도라고 여겨진다.[44] 계몽주의의 탈전통의식에서 벗어난 동양주의적 전통관은

41) "吾人の感謝に堪えない所である. 參考の爲入選品を表示すれば, 左の五六點であつて, 朝鮮現在の美術工藝の作品, 半島に於ける傳統的作品及び傳統を參酌して若干の改良を加へ, 將來産業の基礎ともなるべき作品を網羅し得, 鮮展の工藝部將來に約束すべき數數を示して居る感がある." 神尾一春, 「鮮展を通じて觀たる朝鮮の美術工藝」, 『朝鮮』 第207號, 1932. 8, pp.31~35.

42) "조선으로서의 독특한 특장을 발휘하고 독특한 線이 나타나도록 하여야 하겠는데 그리하자면 고대의 예술, 즉 新羅, 高麗 예술을 연구하여야 될 줄 안다." 美展 審査員 談, 「鄕土色 濃厚 質的으로도 進步」, 『東亞日報』, 1936. 5. 12.

43) "이리하여 우리는 歷史가 구태여 가지고 있는 藝術의 傳統을 부수어 버릴 수도 있다. 根本的으로 藝術이란 觀念을 否認할 수도 있다. 남은 것은 다만 刹那 刹那로 創造하는 것뿐이다. 아니 그것은 創造가 아니라도 좋다. 破滅이라도 좋다. 그러나 여기에는 벌써 創造가 없고 破滅이 없다. 自己慰安 - '에고'가 번쩍거릴 뿐이다. 이 世上에 '에고(Ego)' 아닌 것이 어디 있겠느냐. 釋迦牟尼는 "天上天下 唯我獨尊"이라 하였고 괴테는 '萬物은 에고에 있어서는 無'라 하였다. 이 '에고'는 決코 生理的으로 決定하는 局限된 '我'가 아니요, 그것은 全宇宙일 수도 있으며 또한 神일 수도 있고 至極히 微小한 박테리아일 수도 있는 것이다. 美 - 그것은 '에고'를 認識한 後에 찾으라." 金瑢俊, 「第九回 美展과 朝鮮畵壇」, 『中外日報』, 1930. 5. 20~28(총 8회 연재).

44) "東洋畵의 傳統的 缺點, 더구나 花鳥山水의 根本的 因襲은 現代人의 生活의 創造,

1938년을 기점으로 '고전연구'를 표방하기 시작하였으며,[45] 마침내 1939년
의 조선미술전람회에서는 이전까지 식민지적 정체성 규정의 기본관점이던
향토색·지방색보다 고전부흥을 앞세우는 심사기준이 수립되기에 이른다.

一, 表現에 未熟한 點이 있을지라도 優秀한 素質을 窺知할 수 있는 것
一, 半島의 오랜 傳統을 墨守하면서 進境을 보인 것
一, 正確한 自然觀照와 自由롭고도 純眞 淸新한 表現 手法으로써 製作한
 것
一, 特色있는 色彩와 重厚한 技巧가 그야말로 半島的인 것
一, 中央畵壇의 作家의 優秀技法을 攝取해서 消化하려고 한 것
一, 堅實한 技法과 眞摯한 努力에 依한 것[46]

緊張, 翹望에 타오르는 에네르기를 發展하기에 莫大한 困難性을 包含하였음은
事實이라 하겠다. 그러나 安逸과 耽美와 退嬾과 固陋를 박차고 이것을 開拓함은
當面한 美術家의 重大한 問題가 아닐까?" 尹喜淳, 「第十一回 朝鮮美展의 諸現象」,
『每日申報』, 1932. 6. 1~8.
45) "특선과 추천작을 보고서 조선작가들의 정진으로 조선미술이 발전된 것을 관취할
수 있다. 조선의 미술 시설의 현상은 총독부박물관, 이왕가박물관이고 또 이왕가미
술관으로 일본 내지에는 아직 그 실현을 보지 못하고 있는 현대미술관이 현존되고
있는 금일에 각작가는 그 자연 연구와 함께 古典 연구 또는 내지 제선배의 작품에
대하여 충분한 연구를 하고 일층의 노력으로서 조선미술을 건설하기를 희망하는
동시에 이해 있는 현당국에 의하여 하루라도 속히 미술교육기관의 정비를 촉진하
고 그 진전의 조장을 기도하기를 바라는 바이다." 矢澤(第一部 審査員), 「朝鮮畵家의
精進에 驚嘆」, 『東亞日報』, 1938. 5. 31. ; "조선의 미술에 대한 시설의 상상을
보면 총독부박물관, 이왕가박물관이 있고 또 이왕가미술관으로서 아직 내지에는
없는 현대미술관이 있는 오늘날에 있어 각 작가는 그 자연 연구와 동시에 고전(古典)
연구 또는 내지 여러 선배의 작품에 대하여 충분한 연구를 하여 일층 노력하여
특색 있는 반도미술의 건설을 하기를 바란다." 矢澤弦月(第一部 審査員), 「美術
朝鮮도 躍進-審査員三氏 選後感」, 『每日新報』, 1938. 5. 31 ; "공예에서는 입선작품
의 수준은 확실히 작년도보다 올라갔고 대체로 조선의 고전을 현대생활 가운데에
살린 전통의 기술 속에 다시 신수법을 넣으려고 한 고심의 자취를 보인다. 이것은
좋은 경향이다." 高村豊周(彫塑工藝 審査員), 「全身像이 異彩」, 『東亞日報』, 1939.
6. 2.
46) 矢澤弦月, 「審査員의 選後感 第一部-非常한 躍進, 特色을 尊重」, 『朝鮮日報』,

190

여기서 주요 심사기준을 현대적으로 해석하면 ① 천부적 소질, ② 고전전통, ③ 자연주의적 사생, ④ 반도적 향토색으로 정리할 수 있지 않을까 한다. 두 번째 항목의 전통의 묵수와 進境은『동아일보』에 역시 같은 내용을 다룬 기사와 비교해 볼 때, '고전의 현대화'로서의 의미가 분명하다고 생각된다. 이 기사의 다른 부분에서는 도쿄식 유행 추종을 비판하고 조선적 지방색을 중시하는 언급도 나온다.47) 그러나 1940년대부터는 조선향토색을 권장하거나 풍토성을 강조하는 언급에서 시국미술과 고전부흥론에 대한 언급으로 중심이 이동된다. 대신 1942년과 1943년, 1944년의 조선미술전람회 심사평은 미술보국과 국가봉공의 노골적인 시국미술을 강요하는데, 이를 위한 방법론으로 고전부흥과 온고지신의 관념이 제시됨은 매우 의미심장하다고 생각된다. 향토색마저 억누르게 되는 국수적 쇼와파시즘 체제하에서 어떻게 민족전통의 개념이 관전에서 강조될 수 있었을까? 이 상황을 파악하기 위해서는, 여기서 제시되는 전통과 고전의 개념에 대하여 보다 세밀하게 살펴보아야 한다. 전쟁이 최고조에 달했던 1944년 시국미술론에서 주장된 고전의 개념을 분석해보자.

戰時色 있는 것이 四, 五점 있는데 지나치게 과장하였기 때문에 어린애의 탈바가지 장난이 되어 버린 것은 매우 유감이다. 현시국 하에 중요한 자재를 써가면서 제작하는 것은 국가에서 허락한 일이라는 것을 항상 염두에 두고 참다운 決戰意圖가 넘쳐흐르는 제작을 해주기 바란다. 서양미술을 모방할 시대는 아니다. 樂浪과 慶州에 선조들이 남겨놓은 그 마음과

1939. 6. 2.

47) "전체의 작품 경향에 동경의 직접 영향이 너무 강하고 제재 이외에 조선이라는 地方色이 예술적 향취를 가져온 작품이 극히 적었다. 기후, 풍토, 생활 등 모든 점에 내지와 서로 틀리는 조선에서는 장래 조선 독자의 예술이 생겨나오기를 바라는 것이다." 伊原宇三郎,「堅實한 作風, 西洋畵 鑑審 所感」,『東亞日報』, 1939. 6. 2.

기술을 현대에 나타낸 반도가 아니면 볼 수 없는 신흥 조소의 발흥이야말로 국가에 대한 최고의 봉공이다.48)

　예술이 시대정신의 발로라고 믿는 헤겔식 역사철학에서 미학은 이제 향토색을 대신하여 전시색을 요청하고 있다. 문맥상 전시색은 황국신민으로서 아름답게 죽을 수 있는 결전의지의 형상화에 다름 아닌 것으로 파악된다. 한편, 계몽주의 이래의 脫亞論과는 정반대로 여기서는 入亞論이 제기되고 있는데, 낙랑과 경주의 조소전통을 부흥시키는 것은 이 시기 최고의 국가봉공으로 간주되고 있음을 알 수 있다. 다시 말해 고전부흥을 국가봉공과 직결시키는 관점이라고 할 수 있는데, 문맥에서 유의해야 할 점은 그 앞에 서양미술에 대한 반대가 고전부흥의 성격을 한정하고 있다는 점이다. 즉 여기서 고전부흥은 서양미술을 초극하는 신흥미술의 발흥이라고 할 수 있으며, 고전은 이 신흥미술의 원천으로서 위치 지워지고 있는 것이다. 불교 전통 특히 통일신라시대를 고전으로 생각하는 작품을 그리고 있는 伊藤秋畝 〈吐含山石〉, 최우석 〈불상〉, 鄭鍾汝 〈석굴암의 아침〉 등이 조선미술전람회에서 일본인 심사위원들에게 선택되는 일련의 과정이 대표적인 예이다. 결국 조선미술전람회에서 강조된 고전은 민족전통으로서의 맥락이라기보다는 근대초극적 신체제 건설의 토대로서 새롭게 의미부여되고 있음을 알 수 있다.

　김기창의 〈古翫〉(圖 25)은 당시 새로 개관한 덕수궁 이왕가박물관에 가서 역사를 공부하는 한 여성을 그렸다. 신라와 고려의 불교미술품을 배경으로 고전의 위대함에 심취한 젊은 여성을 묘사한 이 그림이, 이 시기 조선미술전람회 심사원들에게는 어떻게 읽혔을까? 왜 심사위원들은 최우석의 〈불상〉, 정종여의 〈석굴암의 아침〉, 김기창의 〈고완〉을 선택하였을

48) 日名子(審査員), 「誇張된 決戰色 오히려 藝術性 喪失－審査員의 選後感」, 『每日新報』 1944. 5. 30.

192

圖 25 김기창, 〈古談〉, 1939년, 『조선미술전람회』
동양화부 도록 게재

까? 당시 일본의 식민지 문화정책은, 조선인들이 전체를 위해 개인을 초극할 것. 동양의 찬란한 고전을 연구하여 근대로 불리어지는 서양을 초극할 수 있는, 초극하여야만 하는 동양 역사의 위대성을 깨달을 것. 또한 망국으로 이끈 조선시대 유교 전통의 폐해를 깨닫고 이를 치유해준 일본을 위해 천황을 중심으로 개인을 초극하라는 논리를 드러내고 있었다는 점을 상기한다면 이해할 수 있을 것이다.

조선향토주의와 고전부흥론으로 대표되는 조선미술전람회는 앞에서 살펴본 바와 같이 식민지 문화담론이 여과 없이 관철되던 공간이었다. 그러나 이 전람회에 출품한 조선인 화가들이 모두 이러한 일본의 문화정책을 꿰뚫어 볼 수 있었던 것은 아니다. 그들은 조선향토주의에서 허가된 조선색에 자신의 민족정체성을 투영하며 작업하기도 하였으며, '서화' 대신 '미술', 대중적인 검증 시스템인 전람회라는 체계, 두루마리 그림이 아닌 '액자미술'을 제작하며, 선배들의 작품을 임모하는 대신, 세상을 직접 사생하는 바로 이 길이 장밋빛 근대로 자신을 이끌어줄 것이라 확신했다.

순진하고 성실한 이러한 화가들의 행보는 그들이 의도했던 의도하지 않았던 탈전통 시스템을 스스로에게 내면화시켰다.

가장 대표적인 것이 '사생'이라는 작업과정이었다. '사생'을 어떻게 이해하였는가에 따라 다양한 형식의 작품이 등장하였지만, 이 시기 방대한

圖 26 김중현, 〈春陽〉, 1936년, 『조선미술전람회』 동양화부 도록 게재

양의 스케치를 한 이상범은 해방 후 진경산수화가로 재해석되면서 일제강
점기 때 작업 해놓은 금강산 스케치들을 통해 자신의 양식을 완성해갔다.
또한 조선미술전람회 동양화부, 서양화부에서 두루 수상을 하여 조선미술
전람회의 스타로 떠오른 김중현의 작품도 주목된다.(圖 26) 화면 안에
모인 사람들은, 그 어느 누구와도 시선을 교환하지 않고, 대화도 하지
않는 소통의 단절을 드러낸다. 대상의 세밀한 묘사보다 대상의 본질을
파고들어 일제강점기의 나라 잃은 서민들의 전형성을 도출해냈다.

　해방 후 식민지시대 당대의 민속적 일상을 표현했던 향토주의 작품들은,
해방 후 한국에서는 급속히 산업화되면서 잃어버린 근대에 대한 향수를
불러일으키며 다시 주목받게 된다.

3. 조선전위미술과 고전부흥

　1920년대 중반부터 미술계에서 본격적으로 등장하는 '동양' 또는 '전통'에
대한 논의는 1930년대 들어오면서 보다 본격화되어 1940년을 전후하여

194

'문장' 동인을 중심으로 창작의 차원으로 논의를 끌어올렸다.

1930년대 들어서면서 조선학운동이 식민지학으로서의 조선 연구에 대한 대항 담론적인 성격을 띠면서 학적 체계 속에서 발전하기 시작하였다. 이와 더불어 방법론에 입각하여 우리 전통 문화 유산에 대해 체계적으로 연구하려고 하는 학적 경향이 대두되었다. 이러한 움직임은 우파 및 좌파 이론가들의 폭넓은 참여를 이끌어냈다.

이와 같이 1930년대 '전통론'은 1920년대의 민족주의자들의 전통논의·조선연구와 연결이 되면서도 그와는 다른 특성을 지니고 있는데, 근대적 학문으로서의 조선연구를 배경으로 하고 있다는 점이다. 이러한 학계의 조선학 논의는 비평계에 영향을 미쳐, 1934년 초부터는 저널리즘에서도 고전론·전통론이라는 표제 하에 전개되면서 확산된다.[49] 이러한 활발한 논의 속에서 저널리즘과 문단에서는 전통논의의 중요성을 강조하면서도 복고주의나 배타적인 자민족 중심주의에 대해서는 우려를 나타내는 경향이 주류를 이루고 있었다.[50] 이러한 '복고주의'와 '배타적인 자민족 중심주의'의 위험성은, 중일전쟁 이후 일본의 파시즘화된 민족주의(일본주의 즉 동양주의)가 보편주의의 형식으로 강요되면서 노골적으로 드러나기 시작

49) 『東亞日報』는 「내 자랑과 내 보배」, 「조선심과 조선색」이라는 코너를 만들어 1934년 10월부터 12월까지 고유섭, 현상윤, 손진태, 백남운, 김윤경, 이윤신 등의 글을 실음으로써 민족문화의 독자성과 특수성을 부각시키려 하였다. 또한 1935년 연초부터는 정인보의 「오백년간의 조선의 얼」을 연재하여 조선심, 조선 정신, 조선의 얼 등으로 명명되는 어떤 민족 고유의 멘탈리티를 역사상의 인물, 사건, 정황 속에서 확인하는 일에 중점을 두었다.

50) 특히 최재서는 「고전부흥의 문제」(『東亞日報』, 1935. 1. 30)라는 글을 통해 '고전부흥'과 '복고주의'를 구분하여 고전부흥은 '고전이 현대에서 또 다시 한번 삶을 의미하는 것'이라면 복고주의는 '과거로 돌아가서 그 속에서 살고자 하는 것'이라고 규정한 후, 고전이 현대적 문제 해결에 실제적인 영향을 줄 때 고전이 부흥되었다고 말할 수 있으나 우리는 그렇지 못하다며 '복고주의'를 경계하였다. 최재서뿐만 아니라 김기림, 김남천도 당시 조선학이라는 기치 하에 행해진 전통에 대한 논의에 부정적인 태도를 지니고 있었다.

하였다.

이러한 일련의 흐름 속에서 미술계는 어떠한 움직임이 있었는지 살펴보고자 한다. 1920년대 말 시작하여 1930년대 가장 활발하게 담론의 장을 장식하였던 미술계 '전통론'의 중심 주체는 당대 '전위화가'[51]임을 자처하던 일군의 화가들이었다는 특징을 지니고 있다.

이러한 일련의 움직임은 주로 그룹을 중심으로 전개되었으며, 일본 유학생들 특히 유화가들을 중심으로 진행되었다는 특징을 지닌다. 이는 중일전쟁을 중심으로 전반기와 후반기로 구분할 수 있는데, 전반기의 특징은 서양미술 즉 표현주의·미래주의·초현실주의 등을 동양주의의 토대 속에서 이들 유파의 형식을 차용하여 조선전위미술을 창조해내려 하였으며, 조선전위미술론자들과 프로미술계와의 논쟁 속에서 담론이 성장하여 갔다는 점이다. 후반기의 특징은 서양의 현대미술이 동양의 고전에서 자극을 받았으므로 우리도 직접 조선의 고전을 연구하여 조선적인 전위미술을 창조해내려고 하였다는 점이며, 더 나아가 이러한 논의가 창작으로 성숙되어갔다는 점이다.

전반기는 녹향회, 동미전, 목일회를 중심으로 전개되었으며,[52] 대표적인 이론가로는 심영섭과 김용준을 들 수 있다. 후반기는 '문장' 동인을 중심으로 전재되었으며 대표적인 이론가로 김용준, 이태준 등을 들 수 있다.

51) 趙宇植, 「古典과 가치」, 『문장』, 1940. 9 ; 趙宇植, 「古典과 가치(續)」, 『문장』, 1940. 10.

52) 백만양화회, 목일회, 목시회, 양화동인 등으로 명칭을 개칭하며 지속된 이 단체는 '백만양화회'는 전람회를 개최하지 못하였고, '목일회', '목시회'의 명칭은 외부적인 압력에 의해 '양화동인'으로 개칭되었다는 점을 감안하여 본서에서는 이들 단체를 통칭하여 서술하고자 할 때는 '목일회'를 대표 명칭으로 사용하였다.

196

1) 녹향회의 전통인식

가. 심영섭의 아세아주의 미술론

조선전위미술론과 고전론과의 결합은 심영섭의 아세아주의 미술론을 통해서 조선화단에 본격적으로 상륙한다. 심영섭의 첫 언설은 1928년 12월 장석표, 김주경, 심영섭, 이창현, 박광진, 장익과 함께 조직한 녹향회의 창립선언문 격인 「미술만어-녹향회를 조직하고」(『東亞日報』, 1928. 12. 15~16)에서 시작되어,53) 다음 해인 1929년 8월 발표한 「아세아주의 미술론」에서 보다 명료해진다.54)

심영섭은 자신이 「아세아주의 미술론」을 받아들일 수밖에 없었던 이유에 대해서도 밝히고 있다. 세계대전 이후에 나타난 서양문명의 붕괴를 바라보면서, 객관적 합리성에 의한 과학의 발달이 현실의 낙원을 가져다 줄 것이라는 믿음이 붕괴되었다고 판단하였기 때문이었다.55) 더 나아가 심영섭의 아세아주의 미술론에는, 서양도 그 몰락의 끝에서 동양의 정신을 배워 동양화함으로써만 그들의 파국을 새로운 건설로 추동시킬 수 있다는 신념이 깔려있다. 물론 이러한 논점은 그가 동양주의를 토대로 서양을 초극하려는 의도를 갖고 있음을 알려준다.

이러한 동양주의론을 토대로 심영섭은 아세아주의 미술을 다음과 같이 규정하고 있다.

> 장구한 동안의 道化放浪의 생활에서 나(자유혼)는 다시 盡化完成의 평화로운 대조화, 그 靜謐한 초록 동산으로 나물캐는 소녀의 피릿(笛) 소리를 찾아 영원의 고향으로 돌아가면서 있다. 여기에 나의 지대한 환희가 있으며, 표현과 창조가 있다. 이것이 亞細亞主義며, 그 主義의 미술이다.56)

53) 李泰俊, 「綠鄕會 畵廊에서」, 『東亞日報』, 1929. 5. 29.
54) 沈英燮, 「亞細亞主義美術論」, 『東亞日報』, 1929. 8. 21~9. 7.
55) 沈英燮, 위의 글.

위의 글에서도 알 수 있듯이 심영섭이 아세아주의 미술론에서 추구하는 향토, 초록 고향은 현실의 고향이 아니라 영원의 고향이며, 현실의 낙원이 아니라 우리가 언제나 그리워하고 바라는 본원의 고향, 즉 문명 발달 이전의 평화로운 대자연으로 돌아가고자 하는 문명인들의 이상향임을 명백히 하였다. 이러한 지향점은 조선미술전람회를 중심으로 진행되었던 '조선향토주의'의 전통관과 비교해보면 유사한 점을 많이 공유하고 있으나 동시에 차별점도 파악된다. 조선향토주의의 전통관이 당대 현존하는 전통에서 출발하고 있었던 반면, 조선전위미술의 전통관은 잃어버린 전통의 부활을 강조하고 있기 때문이다.

심영섭은 서양의 생활원리를 동양의 생활원리로 바꾸어야한다고 주장하였다. 기계를 예술로, 집권을 자유로, 도회를 농촌으로, 문명을 문화로 바꾸어 보려는 노력이 필요하며, 이를 통해 인생과 자연의 대조화의 원리를 깨달을 것을 역설하였다. 이는 곧 서양주의적 현실이 아세아주의적 세계로 혁명되며 창조되는 것이었다. 특히 심영섭은 미술에 있어서는 이미 이러한 현상이 현실화되고 있다고 보았다. 그 예로 르네상스 이후 지속되어오던 객관적 사실주의의 서양미술이 주관적 상징적인 동양미술로 돌아가고 있다고 주장하였던 것이다. 그는 이 예로 표현주의를 논하고 있다.[57]

이러한 맥락에서 심영섭은 가장 대표적인 작가로 고갱을 들고 있다.[58] 그 이유로, 고갱은 세기말의 파리에서 출생한 문명인이었으나 절대적 주관적 자유와 생명을 창조하려고 원시국을 찾아가서 범신론적 자연관을 통하여 순박한 토민의 생활을 무수히 창조하였기 때문이라고 밝혔다. 고갱과 같이 서양의 예술가가 서양을 버리고 원시미를 찾아 떠나는 모습을, 서양미

56) 沈英燮, 앞의 글.
57) 심영섭이 말하는 표현주의는 후기인상주의부터 시작하여 미래주의, 입체주의까지도 포함하는 매우 포괄적인 용어로 사용되었다. 沈英燮, 위의 글.
58) 沈英燮, 위의 글.

198

술이 주관적 상징적인 동양미술로 돌아가는 모습을 보여주는 것으로 동양에 그 해답이 있다는 사실을 증명하고 있다고 판단한 것이다.

심영섭은 아세아주의 미술론을 둘로 나누어 더욱 구체화시키고 있는데 그 하나는 아세아로 돌아가려는 현실적 의식과 전통 아세아 본래의 사상을 내재하고 있는 작품론이고, 다른 하나는 아세아의 대원리인 주관적 자연과 일치되는 표현원리를 내재하고 있는 미술론이라고 논하였다. 심영섭은 그의 논의에서 절대적 주관성을 매우 강조하고 있는데, 이는 절대적 주관성의 추구를 통해 현세의 번뇌와 고통에서 벗어나 영원히 정숙한 평화의 세계에 도달하고자 했기 때문이었다.

심영섭은 그의 이론을 작품으로 보여준 작가들을 소개하고 있다. 세기말의 문명인이 동심을 통해 도달한 구원의 세계를 표현한 앙리 루소, 원시적 자연의 묘사를 통해 문명인들의 본원적 낙원을 형상화하는 데에 성공한 고갱, 절대적 주관적 자유와 생명을 선으로 표현하여, 생명 의지가 선을 통해 창조된다고 주장하는 동양미술과 일치를 이룬 마티스, 뭉크, 반 고흐 그리고 주관적 자연의 창조와 원시적 표현수법을 이룬 가장 뛰어난 예술가로 칸딘스키를 들고 있다. 이러한 그의 주장은 서양을 상대적, 객관적, 과학적, 기계적 進化사상으로 보았던 반면, 동양은 절대적, 주관적, 본능적, 고향적, 상징적인 것으로 간주했던 자신의 가치관에 기초한 것이다. 따라서 그는 루소와 고갱에서 볼 수 있는 원시적인 것에 대한 동경을 아시아에 대한 동경으로 생각했을 뿐만 아니라 마티스, 뭉크, 반 고흐에게서 간취되는 선을, 이들 화가가 태어나기 훨씬 전부터 동양에서 추구하여온 선을 통한 생명의지의 표현과 일치하는 것으로 보고 이를 아시아미술의 승리로 파악하였다. 이러한 논의를 통해서 심영섭은 서양미술에 대한 동양미술의 우월, 사실적·객관적 재현미술에 대한 상징주의적·주관적 재현미술의 우위를 강조했다. 그리고 한 걸음 더 나아가 서양의 현대미술이란 동양으로의

회귀임을 주장하면서 서양화의 새로운 창조는 동양에서 우리가 만들어 낼 수 있음으로 새로운 미술 창조를 위한 끊임없는 노력을 추동해야 한다고 주장하였다.

동양주의 토대에서 서양현대미술을 이해하는 심영섭의 아세아주의 미술론에서 그가 간과한 것은, 당시 고갱처럼 원시미를 찾아 떠난 서양화가들이 어떠한 시선으로 오리엔탈을 바라보고 있었나 하는 점이다. 심영섭은 오리엔탈리즘의 시선을 지닌 서양의 시선을 무비판적으로 자기화하여 다시 동양을 바라보고 있다. 이는 일본이 자신들을 오리엔탈리즘의 시선으로 바라보았던 서구 제국주의의 시선을 내면화한 후 다시 주체가 되어 일본 이외의 동양을 오리엔탈리즘의 시각에서 대상화했던 제국주의적 시점과 동일하다. 바로 이 지점이 심영섭이 간과한 부분이며 아세아주의 미술론이 지니고 있는 위험성이었다.

그렇다면 1920년대, 1930년대 우리 미술계의 모든 화가들이 심영섭처럼 서양의 전위미술을 동양주의의 토대로 인식하고 있었던 것일까? 인상주의, 후기인상주의에서 다다이즘에 이르기까지 일련의 서양현대미술에 대한 소개는 심영섭의 '아세아주의 미술론' 발표 이전부터 국내에 소개되고 있었다.

서양미술에 대한 논의는 18세기부터 드물게 있어왔으나 좀더 본격적인 진행은 일제강점기를 통해서였다. 이 시기부터 서양미술 사조와 작가들에 대한 단편적인 지식이 계몽적인 차원에서 논의되기 시작했던 것이다.

전시를 통한 소개도 이루어졌다. 이른 시기의 대대적인 소개로는 1921년 12월 당시 조선민족미술관을 운영하고 있던 야나기 무네요시(柳宗悅)가 개최한 《서구명화전람회》가 주목된다.[59] 조선 청년들에게 서양미술을

59) 柳宗悅, 「西歐名畫展覽會開催에 對하야(一) 젊은 朝鮮親舊에게」, 『東亞日報』, 1921. 12. 3.

200

널리 알리기 위하여 개최된 이 전시에서는 직접 작품이 진열된 것은 아니었고 복제화가 출품된 것이었다.60) 고대 작품부터 미켈란젤로, 레오나르도 다빈치 등의 르네상스 거장에서부터 렘브란트를 비롯한 바로크 작가들, 로댕, 세잔느에 이르기까지 회화, 조각, 판화 장르의 230여 점이 전시되었다.

조선전위미술을 추구하였던 화가들이 심취하였던 표현주의를 소개한 글 중에서 주목되는 것은 1921년 9월에 소개된 曉鍾의「독일의 예술운동과 표현주의」이다.61) 그런데 이 曉鍾의 글에서는 심영섭과 같은 동양주의적 토대는 전혀 찾아볼 수 없고, 서양미술사의 흐름 속에서 독일 표현주의를 서술하고 있다. 이처럼 서양미술사의 내적 흐름 속에서 표현주의 미술을 소개하고 있는 글은 이외에도 林蘆月의「최근의 예술운동 : 표현파(칸딘스키회화)와 악마파」(『개벽』, 1922. 10)를 들 수 있다. 표현주의 이외에도 盧子泳은「미래파의 예술」(『新民公論』, 1922. 12)을, 鄭河晉은「신흥미술연구」(『朝鮮之光』, 1931. 12)를 통해 다다이즘, 미래주의, 입체주의까지 소개하고 있으며 특히 이러한 신흥미술이 현대 일본미술에 영향을 미치고 있음을 지적하였다.

이와 같이 심영섭이 주목한 후기인상주의로부터 칸딘스키에 이르기까지의 전위미술에 대한 논문이, 1920년대 초반에 이미 서양미술사의 내적 흐름 속에서 국내에 소개되고 있었음에도 불구하고 심영섭이 이러한 논문들에 영향을 받지 않고 동양주의의 토대 속에서 서양미술을 이해하여, 서양화에 대한 동양화의 우월성을 주장하게 된 계기는 무엇일까? 그 단초는 '아세아주의 미술'의 핵심 키워드인 '녹향'의 개념 속에서 찾아볼 수 있겠다. 심영섭의 녹향회 취지문인「미술만어－녹향회를 조직하고」에 드러나 있는 그의 '녹향'의 개념은 다카무라 고타로(高村光太郎)의 '녹색의 고향'에서

60)「泰西의 名畵를 一堂에－조선민족미술관이 주최로 명일 수송동 보성고학교에서 : 泰西名畵複製展覽會」,『東亞日報』, 1922. 11. 5.
61) 曉鍾,「獨逸의 藝術運動과 表現主義」,『開闢』, 1921. 9, pp.112~121.

영향받은 것으로 보인다.[62]

　심영섭은 '평화로운 세계를 통하여 있는 고향의 초록 동산을 창조하여 녹향−초록 고향의 본질을 발휘할 것'[63]임을 선언하였는데, 이러한 심영섭의 '녹향' 개념은 다카무라의 '녹색의 고향'에서 영향받은 것으로 보이기 때문이다. 다카무라의 '녹색의 고향' 개념은, 太平洋畵會에 속해 있으면서 아사이 쭈우에게 영향을 받은 이시이(石井柏亭, 1882~1958)가 '지방색'과 관련하여 다카무라와 벌인 논쟁을 통해 드러났다.[64] 이 논쟁은 1910년 유럽에서 귀국한 다카무라가 같은 해 4월 『스바루(スバル)』에 녹색의 고향을 발표하여 주관주의적이고 개성주의적인 예술을 찬양하고 동시에 당시 일본화단의 일본화 경향에 대하여 비판을 가하면서 시작된 것으로, 이러한 그의 주장에 대하여 사실주의적인 입장에서 '지방색'을 존중하였던 이시이가 반론을 펴면서 진행되었던 논쟁이었다. 일본근대미술의 지방주의의 숙명론을 비난하면서 세계주의 논의에서부터 시작된 이 논쟁은 다카무라의 '생명주의'에 대한 논의로 넘어가게 된다.

　심영섭의 아세아주의 미술론은 이러한 다카무라의 '생명주의'와 관련되며, 남화의 정신성을 중시하여 남화의 정신성과 서구의 표현주의를 연결시켰던 다이쇼 시기의 남화 재평가 운동과도 결합된다. 심영섭과 같은 동양적(일본적) 유화의 추구는, 1923년 일본의 관동대지진 이후 쇼와 공황을 배경으로 일본 지식계를 장악해갔던 마르크시즘에 대한 대항으로 '일본정신'이 적극적으로 보급되면서 부각되었던 일본적 유화의 부흥과도 연결된다. 특히 심영섭의 경우에는 '아세아화(일본화)'와 조선화를 동지로 파악하고 있었기 때문에 그의 아세아주의는 일본 파시즘의 토대인 일본정신주의

62) 沈英燮, 「美術萬語−綠鄕會를 組織하고」, 『東亞日報』, 1928. 12. 15~16.
63) 沈英燮, 위의 글.
64) 이 논쟁에 대한 더욱 자세한 논의는 中村義一의 「日本的モダニズムの誕生−'生の藝術'論爭」, 『日本近代美術論爭史』, 求龍堂, 1981, pp.149~174 참조.

202

의 한계를 노정할 수밖에 없는 취약한 것이었다. 따라서 근대초극론의
제국주의적 성격이 노골적으로 드러나는 중일전쟁 이후에 심영섭의 아세아
주의론에 토대를 두었던 작가들이 어떠한 정치적 행보를 보일 것인가를
예측하는 것은 그리 어렵지 않다.

심영섭의 '아세아주의 미술론'에 대한 첫 반응은, 카프에 미술부가 생기면
서 초대 책임자를 맡았던 안석주에게서 나왔다.[65] 안석주는 특히 심영섭의
작품을 평범 이하의 '정신적 방랑자'의 작품이라 평가하였다.[66] 안석주는
심영섭이 아세아적, 조선적 회화를 한다고 해서 전람회장에 와 보았더니,
서양미술의 모방을 보게 되었다면서 객관적 자연주의에서 벗어난 심영섭의
작품을 정신방랑자의 작품으로 몰아세운 것이다.

〈悠久의 봄〉이라는 제목의 심영섭 작품은 붉은 댕기 위에 해골이 정면으
로 놓여 있고, 그 옆에는 꽃나무가, 화면 중앙에는 태극이 빙글 빙글 돌고
있는 듯 그려져 있고, 그 태극 앞에는 처녀의 신이 놓여있다. 그리고 이들을
창밖에 떠있는 한 조각 달이 비추고 있는 모습의 작품이다.[67] 이태준은
이 〈悠久의 봄〉을 상징적 표현주의 작품이라면서 이 작품에 대해 혹평을
한 안석주의 평가에 반론이라도 펴듯이 심영섭의 작품을 극찬하였다. 그
이유는 심영섭의 작품이 서양화의 재료를 사용하였으나 정통 동양 본래의

65) 키다 에미코, 「韓·日 프롤레타리아 미술운동의 교류에 관하여」, 『美術史論壇』
12, 2001, p.63.
66) "심영섭 씨의 … 작품에 대하여 (언급)을 할 필요를 느끼지 않으나 너무도 자기
자신을 ○○한 느낌이 있다. 이것은 누구나 그의 작품을 대한다면 작자의 면전에
汚○物을 끼얹는 듯한 느낌이 없었을까." 안석주, 「綠鄕展印象記」, 『朝鮮日報』,
1929. 5. 28.
67) 안석주에게서 정신적 방랑자의 작품으로 평가받은 심영섭의 작품은 현재 상태가
좋지 않은 흑백 사진으로만 남아있어 그 작품의 실체에 정확하게 접근하기는
어렵다. 그러나 안석주 비평에 대한 재반론을 펼친 이태준의 글을 통해 심영섭의
작품을 추론해보는 것은 가능하다. 李泰俊, 「綠鄕會畵廊에서(四)」, 『東亞日報』,
1929. 5. 31.

철학과 종교와 예술원리에 토대를 둔 작품이기 때문이라는 것이다. 그의
이러한 평가는 심영섭의 작품이 객관적 사실을 추구하는 서양화의 원리에
反해 주관을 강조하는 표현형식으로 나아갔음을 높이 평가한 것이다. 이는
이태준이 주관을 강조하는 표현형식을 토대로 한 예술원리가 동양 본래의
예술원리와 맞닿아 있는 것으로 이해했기 때문이다. 즉 심영섭의 아세아주
의 미술론의 토대 위에서 그의 작품을 평가한 것이다.[68] 따라서 이태준은
심영섭의 작품을 대상으로 원근법 및 객관적 자연의 적막함을 운운하며
혹평한 안석주의 비평을 '희극적 妄發'이라며 혹평한 것이다.[69]

　한편 이미 안석주의 심영섭 비판에 대해 알고 있었던 유진오는 심영섭의
아세아주의론의 목적은, 그가 녹향회를 통해 프롤레타리아 미술운동에
대립·항쟁하려는 것이었다고 주장하고 있어 흥미롭다.[70] 이러한 그의 주장
은 당시 전위미술론의 미술계 대립 구도가 크게 순수미술론 대 카프의
프로미술론으로 구분되어 있었음을 반증하는 것이라 하겠다.

　이와 같이 당시 미술계의 순수미술론과 프로미술론과의 논쟁이, 서구의
전위미술양식을 받아들일 수 있는가 없는가에 매몰됨으로 인해서 심영섭의
아세아주의 미술론과 일본 파시즘의 일본주의와의 관계를 논쟁을 통해
드러내지 못하였다. 심영섭은 서양적 물질과 동양적 정신의 융합이라는
매력적인 화두에 매몰되어갔다.

나. 김주경과 오지호

카프와의 논쟁 속에 화려하게 등장한 녹향회는 창립되던 1929년에는

68) 유진오도 심영섭의 작품이 "사당집 같은 채색질 같은 그림"이었다고 언급하는 것으로
　　보아 심영섭이 자신의 작품을 통해 동양적 정서를 드러내려고 시도하였음을 재확인해
　　볼 수 있다. 유진오, 「제2회 녹향전의 인상(一)」, 『朝鮮日報』, 1931. 4. 16.
69) 李泰俊, 「綠鄕會畵廊에서(三)」, 『東亞日報』, 1929. 5. 30.
70) 유진오, 「제2회 녹향전의 인상(一)」, 『朝鮮日報』, 1931. 4. 16.

李昌鉉, 金周經, 張翼, 朴廣鎭, 沈英燮, 張錫豹가 同人으로 모였으나, 1회 전람회를 끝내고 나서 2회 전람회(1931)에는 이미 장익, 장석표, 심영섭은 탈퇴하였고, 오지호가 새로 가입하였다. 이에 따라 녹향회의 지향점도 많이 변화하였다. 이러한 상황 속에서 1931년 김주경은 녹향회 2회전을 개최하였다. 김주경은 창립전에서부터 녹향회와 함께 하였지만 심영섭의 탈퇴 이후 녹향회의 주도권을 보다 분명히 하며 계몽운동을 위한 단체라는 녹향회의 지향점을 명확히 하였다. 김주경은 녹향회가 사회혁명을 위한 운동적 기관이 아님을 확실히 함으로써 녹향회가 프롤레타리아예술동맹과 관련이 없음을 명확히 함과 더불어 미술 운동을 위한 운동을 하는 단체도 아님을 천명하였다. 그리고 녹향회의 지향점을 문화의 토대 건설을 위한 계몽에 두었다.[71] 김주경이 사회혁명을 위한 운동으로서의 미술운동을 거부한 것은 예술의 자유와 개성을 중시하던 김주경이 1928년 조선프롤레타리아 예술동맹이 추진하던 '아지 프로(agitation propaganda)'예술 즉 정치성을 중시하면서 예술성의 문제를 간과하는 일련의 움직임을 거부하였기 때문이었다고 생각된다. 이는 일본의 나프에 가담하였던 김주경이 귀국 후 카프에 가입하지 않은 이유와도 관련된다고 판단된다. 월북 이후 김주경은 이 시기 자신이 노동계급의 당파성에 대한 이해가 부족하였다고 반성적 회고를 한 바 있다.[72] 또한 김주경이 녹향회가 미술운동을 위한 운동 단체가 아님을 명확히 한 것은 심영섭·김용준으로 대표되는 조선전위미술을 추구하지 않음을 확실하게 하기 위해서였다.[73] 김주경도 예술의 주관과

71) 김주경, 「綠郷展을 앞두고 ─ 그림을 어떻게 볼까?」, 『朝鮮日報』, 1931. 4. 5~4. 9.

72) 김주경은 월북한 이후 조선민주주의인민공화국의 국기와 국장을 도안하였다. 북한미술계는 북한에서 그가 차지하는 위치에 걸맞게 높은 평가를 하고 있다. 그럼에도 불구하고 일제강점기 김주경이 노동계급 당파성을 회피하였다는 점에 대해서는 비판하고 있다. 리재현, 『조선력대미술가편람』, 문학예술종합출판사, 1999, p.239.

개성을 강조하였지만,[74] 인상주의와 후기인상주의의 테두리 안에서 허용되는 주관과 개성이다. 사실주의의 토대에서 벗어나지 않으려 한 것이다. 따라서 입체주의, 다다이즘, 미래주의, 구성주의, 초현실주의로 대표되는 反사실주의 미술에 대해 거부하였다. 그 스스로 밝힌 거부 이유는 "현 조선이 이해치 못함에 있는 것이 아니오, 다만 그런 것들이 현 조선에 민족적 입장이나 또는 민족성에 부합되지 않는 면이 많다는 데에 불수입의 원인이 있다."[75]라고 밝혔다. 이러한 김주경의 견해는 제2회 녹향회전부터 결합되어 이후 미술론을 공유하였던 오지호가 추상미술을 거부하였던 것과 같은 맥락이다. 따라서 심영섭의 녹향회 결별은 이들의 전통관이 아세아주의의 토대를 지니고 있는가 아니면 민족주의 토대를 갖고 있는가 의 문제가 아니라 사실주의 미술을 넘어서는 미술 형식을 받아들일 것인가 아닌가에 있었다고 보아야 할 것이다.[76]

73) 녹향회 창립전에는 김용준 자신의 작품 〈이단자와 삼각형의 인간〉을 찬조 출품하였다. 이태준의 글에는 다음과 같이 이 작품을 묘사하고 있다. "김(용준)씨의 〈이단자와 삼각형의 인간〉이 오래 간만에 김씨를 만난 것 가티 반갑기 째문이다. 그 구성이 칸딘스키의 제3기를 생각하게 하얏스나 씨는 결코 자기를 잇지안헛다. 모-든 서양미술을 연구하며 그 속에서 마음에 가까운 작가를 그리워하면서도 그들에게 끌니여가지 않고 어대까지든지 自畵像이다. 異端者의 그 놀아움과 두려움으로서 이 현실을 생각하며 미지의 세계를 찻고 잇는 그 大愚, 그 浩然함이 작가의 얼굴 작가의 기분 작가의 성격을 생각케한다. 이단자의 머리 위에 붕어 한마리를 그린 것도 異端화가의 솜씨다. 시간과 공간의 관념은 통쾌스럽게도 모욕을 당하고 말앗다. 그리고 아모런 전람회에도 침묵만 지켜오든 김씨가 이번에 출품한 것은 녹향회가 어떠한 존재라는 것을 은연히 설명하는 것 같다." 李泰俊, 「綠鄕會畵廊에서(四)」, 『東亞日報』, 1929. 5. 31.

74) 김주경, 「綠鄕展을 앞두고(二)」, 『朝鮮日報』, 1931. 4. 6.

75) 김주경, 「畵壇의 회고와 전망」, 『朝鮮日報』, 1932 1 .3.

76) 이는 이 시기 김용준과 심영섭의 돈독한 관계를 통해서도 증명된다. 김용준은 녹향회 창립전에 찬조 출품한 바 있으며, 심영섭은 김용준이 주도하였던 제1회 동미전에 출품하였다. 그런데 김용준의 전통관은 이후 심영섭의 동양주의 토대에 서 한 걸음 더 나아가 우리 민족의 전통에 대한 연구를 통해 조선적인 모더니즘 미술을 창출하고자 하였다.

녹향회 시절 김주경은 〈父의 상〉을 출품하기도 하였지만, 예술가의 개성과 주관으로서의 생명을 가장 잘 표현한 화가로서 반 고흐에 열광하는 모습을 보이고 있어 생명예술론에 심취해가고 있음을 알 수 있다. 이후 김주경과 오지호는 1937년 발행된 『오지호·김주경 二人畵集』을 통해 인상주의(후기인상주의)를 토대로 한 생명주의 회화론을 발표하게 된다.

일본미술과 한국미술의 차이를 자연기후, 풍토성의 차이로 파악한 후 그 속에서 조선적인 것을 찾고자 하였던 이들의 전통관은 당대에 현존하는 것 속에서 전통을 찾는다는 점에서, 그들이 거부하고자 하였던 조선미술전람회의 향토주의 전통관과도 맞닿아 있었다.

그러나 김주경과 오지호는 문화의 토대 건설을 위한 미술의 계몽적 성격을 강조하여 녹향회 2회전에는 공모전의 규모도 대폭 확대하고 녹향회상, 무감사 제도를 만드는 등의 노력을 통해 일본 문화정책의 일환으로 존재하는 조선미술전람회를 대신할 수 있는 단체로 녹향회를 성장시키려 하였다.[77] 그러나 김용준의 지적처럼 서화협회와의 차별점을 명확히 제시하지 못하였다. 안타깝게도 김주경과 오지호는 카프나 조선전위미술론자들과의 논쟁에서 우위를 점할 만큼 확고한 자신들만의 미술론을 아직 정립하지도 못한 상태에서 외부적 환경이 열악해지자 조직을 더 이상 존립시키지 못하였다.

2) 동미회의 전통인식

가. 김용준의 프로미술론과 전위미술

1930년대 조선전위미술을 주창했던 대표적인 흐름은 동미회·백만양화회·목일회·양화동인전으로 이어지는 조선전위미술단체를 통해 드러난다.

77) 리재현, 『조선력대미술가편람』, 문학예술종합출판사, 1999.

이들 단체의 중심에는 김용준이라는 이론가 겸 화가가 존재하였기 때문에
이들 단체의 조선전위미술론과 전통관을 파악하기 위해서는 이 시기 김용
준의 미술론과 그의 전통관을 이해하여야 한다. 이를 위해서는 프로미술논
쟁을 일으켰던 1920년대 김용준의 미술관에 대한 이해가 전제되어야 할
것이다. 1930년대 전반기 김용준은 동미회, 백만양화회 등 단체를 조직해내
면서 전위미술 전파에 앞장섰는데 그것은 1920년대 미술론에서 단순히
전향한 것이 아니라, 1920년대 후반의 미술이론과 긴밀한 결합 속에서
성장해나간 것으로 해석된다.

　㉠ 일본의 프롤레타리아 미술운동과 김용준 프로미술론의 태동
　김용준이 갖고 있는 표현주의 미술 개념과 이에 대한 이해가 어떠한
경로로 김용준에게 입력되었는지 파악해보기 위해서는 먼저 일본의 프롤레
타리아 미술운동에 대한 이해가 요구된다 하겠다. 일본프롤레타리아 예술
운동은 잡지 『씨 뿌리는 사람』이 1921년 10월에 발행되면서 조직적인
운동으로 발전했다고 파악되고 있다. 1923년 이 잡지에 대한 탄압으로
단체가 해체된 뒤 동인들이 다시 『文藝戰線』을 간행하였고, 이를 중심으로
프롤레타리아 문예운동단체가 형성되었다.[78]

　1920년대 중반 일본의 문예운동 내부에는 아나키스트, 생디칼리스트,
니힐리스트 등의 반자본주의적이고 반군국주의적인 사람들이 함께 있었
다. 그런데 1925년 후반 이후 지금까지 막연했던 예술운동의 방향이 마르크
스주의를 중심으로 하는 이데올로기적 통일체로의 전환이 시도되었다.
노동운동 전체의 이른바 아나(anarchism)·볼(bolshevism)논쟁, 조합 내부의
우파와 좌파의 대립 움직임이 문예운동 내부에도 반영되게 된 것이다.

78) 키다 에미코, 「韓·日의 프롤레타리아 미술운동의 교류에 관하여」, 『美術史論壇』
　　12호, 한국미술연구소, 2001, p.61.

마르크스적인 이데올로기의 철저화를 추구한다는 것은 결과적으로는 운동 전체를 마르크스주의 방향으로 재편성할 것을 요구하는 것과 동일하였다. 따라서 비마르크스주의적인 동인들이 탈퇴하였고 일본프롤레타리아문예 연맹은 마르크스주의적 예술단체인 일본프롤레타리아예술연맹으로 개조 됐다. 이때 아나키스트 계열은 모두 연맹에서 탈퇴하여 1926년 11월 일본무 산파문예연맹을 결성하게 된다. 일본에서의 프롤레타리아 미술운동은 1925년 일본프롤레타리아문예연맹 미술부의 결성을 계기로 조직적인 활동 을 시작하였다.

일본 프롤레타리아 운동과 관련된 혁명이론으로는 후쿠모토 가즈오(福 本和夫, 1894~1983)의 후쿠모토이즘과 야마카와이즘이 중심이론이었다. 1925년부터 1926년에 걸쳐 화려하게 등장한 후쿠모토이즘은 그때까지 일본 프롤레타리아 운동이론을 주도하고 있었던 야마카와 히토시(山川均, 1880~1958)와 가와카미 하지메(河上肇, 1897~1946)의 운동이론을 俗流 마르크스주의로 통렬하게 비판하며 등장하였다. 야마카와이즘과 후쿠모 토이즘은 전위당과 대중단체의 관계에 대한 이론에서 확실한 차별점을 드러내었다. 야마카와이즘은 전위당보다는 이른바 노농협동전선을 중시 한 데 반해, 후쿠모토이즘은 거꾸로 노동조합 등에서도 완벽한 '전위'의식을 추구하는 전위당을 구축하고자 하였다. 야마카와이즘과 후쿠모토이즘으 로 대표되는 전위당과 대중단체와의 조직적 관계에 대한 논쟁은 이후 오랫동안 혁명운동과 예술운동에서 제기되었으며, 쇼와 시기 문예에서 큰 문제점이 되었던 '정치와 문예' 논쟁도 조직적으로는 이 야마카와이즘과 후쿠모토이즘에서 잉태된 논쟁이었다.[79]

후쿠모토이즘의 논자인 다니 하지메(谷一, 1906~)도 밝혔듯이 후쿠모토 이즘에서 프롤레타리아 문예의 존재 이유는 전면적인 정치투쟁에 대중을

79) 히라노 겐, 『일본 쇼와 문학사』, 동국대학교 출판부, 2001, pp.32~36.

동원하기 위한 활동에 집중되어야 하며, 이를 위해서는 문예운동 당면의 임무를 대중의 교화·계몽의 측면으로 한정시키면 안된다고 주장하였다. 따라서 이러한 후쿠모토이스트들은 야마카와이즘에서 '예술성' 운운하는 것을 '부르주아 문단에 투항한 자'의 행태로 비판하였다. 이러한 논쟁 속에서 마침내 일본프롤레타리아예술연맹은 조직적으로 분열된다. 1927년 6월 야마카와이즘의 아오노 스에키치(靑野秀吉, 1890~1961)를 비롯한 일파가 프롤레타리아예술연맹을 탈퇴하여 새롭게 노농예술가연맹을 결성했다. 프롤레타리아예술연맹은 기관지 『프롤레타리아예술』을 1927년 7월부터 창간하였고, 노농예술가연맹은 『문예전선』을 자신들의 기관지로 삼았다.

1927년 7월 코민테른은 일본위원회를 열고 「일본에 관한 테제」를 채택하였는데, 여기에서 야마카와 히토시의 이론과 후쿠모토 가즈오의 이론이 모두 비판받았다. 그때까지 노농당과 일본공산당을 표리일체로 하는 혁명운동의 지도이론이었던 후쿠모토이즘이나 야마카와이즘 모두 코민테른의 비판 후 동요와 혼란이 일어났다. 야마카와 히토시의 직계가 가담하고 있었던 노농예술가동맹은 결국 조직에 분열이 일어나 이 조직에서 탈퇴한 이들이 1927년 11월 전위예술가동맹을 결성하였다. 1928년 1월에는 기관지 『전위』를 창간한다.

1927년 6월의 프롤레타리아예술연맹의 분열은 예술의 기능을 계몽선전의 '진군 나팔'로 한정하는 그룹과 예술의 특수성을 보다 존중하는 사람들간의 분열 즉 예술상의 분열이었음에 반해, 1927년 11월의 노농예술가동맹의 분열은 코민테른의 비판 이후 야마카와이즘을 지지하지 않게 된 그룹과 그럼에도 불구하고 야마카와이즘을 지지하는 그룹과의 분열, 즉 정치상의 분열이었다.

1927년 7월 코민테른은 일본의 혁명을 급속하게 사회주의혁명으로 전환하는 부르주아혁명이라고 규정하고, 일본공산당은 공공연하게 독자적인

활동을 대중적으로 전개할 것을 결정하였는데, 이러한 활동은 1928년 3월 15일 일본 전역에서의 대대적인 공산당 검거 사태로 이어졌다. 이러한 위기의 상황에서 1928년 3월 전위예술가동맹과 프롤레타리아예술동맹의 조직적 합동이 전격적으로 이루어졌다. 이 두 단체의 합병을 바탕으로 주위의 보다 작은 단체를 흡수하였다. 아나키스트들의 조직인 일본무산파 문예연맹, 아나키즘에서 마르크스주의 입장으로 이행한 좌익예술가동맹, 마르크스주의예술가동맹, 투쟁예술가동맹 등이 전일본무산자예술연맹 (나프 : NAPF) 결성을 계기로 조직을 해소하고 나프에 참가했다.

전위예술가동맹과 프롤레타리아예술동맹이 미해결로 남은 많은 문제를 떠안고 3·15 국가 탄압이라는 상황에 일단 합병부터 한 상태라, 나프 결성 이후 6개월 동안 이른바 예술대중화론에 대한 내부 토론이 격렬하게 계속되었다. 이 논쟁이 일단락되는 1928년 12월 나프는 임시대회를 열고 조직을 재조직하면서 명칭도 '전일본무산자예술단체협의회'로 개칭했다.

1928년 11월 25일에는 제1회 프롤레타리아 미술전람회가 도쿄 우에노의 東京府美術館에서 열렸다. 이 전람회는 나프, 노농예술가연맹 미술부, 조형 미술가협회가 함께 참여한 것이었으나, 실질적으로는 나프와 조형미술가 협회의 協同展이었다는 평가를 받고 있다.[80]

1928년 12월 나프가 재편되면서 일본 프롤레타리아미술가동맹(약칭 AR)이 결성되었고 1929년 4월에는 여기에 조형미술가협회가 결합되었다. 이를 통해 전단, 벽보 등 '아지 프로'적인 성격이 강했던 AR의 제작활동에 조형미술가협회가 추구하였던 타블로(액자예술)주의가 결합되었다.[81]

일본에서의 프롤레타리아 미술운동은 1930년 그 절정에 도달하였다. 스야마 게이이치(須山計一, 1905~1975)는 이 시대를 증언하면서 도쿄미술

80) 키다 에미코, 앞의 논문, p.64.
81) 키다 에미코, 위의 논문, p.65.

학교 졸업생 가운데 약 3분의 1정도가 프롤레타리아 미술로부터 영향을
받았다고 증언하기도 하였으니,82) 당시 일본 미술계에서 젊은 신세대들의
분위기가 어떠하였는지 예측하는 것은 그리 어렵지 않은 듯하다.

김용준은 1926년 도쿄미술학교 서양화과에 입학하여 1931년 졸업한다.
일본에서 프롤레타리아 미술운동의 시작부터 논쟁을 통한 절정의 과정을
도쿄 현지에서 호흡하고 있었던 것이다. 김용준은 1930년 경에는 프로미술
계에 몸담고 있지는 않았으나, 그가 일본과 한국을 오가며 전개한 무정부주
의적 토대에서 전개한 프로미술론의 뿌리를 일본에서 찾아보는 것은 그리
어렵지 않다.

김용준은 자신에게 자극을 주었던 작가와 그룹을 밝혔는데, 요코이
고조(橫井弘三, 1889~1965) 일파의 단체인 '三科'와 '理想鄕', 그리고 간바라
다이(神原泰, 1898~?) 일파의 단체인 '造型'이다.83)

'삼과'는 '三科造型美術協會'를 일컫는 것으로, 이 협회는 1924년 일본에서
전위적 활동을 하던 화가들 14명이 모여서 결성한 미술단체로 각자의
자유로운 조형활동을 이상으로 삼았다. 1926년에 해소되지만 1930년대에
창립되는 일본 프롤레타리아미술연구소의 소장도 三科造型美術協會 창립
에 가담하였던 야베 도모에(矢部友衛, 1892~1981)였던 것과 같이 이들
중의 일부는 프롤레타리아 미술운동에 가담한다.84) 김용준에게 영향을
준 전위미술가이며 시인이었던 간바라 다이도 삼과조형미술협회의 중심작
가였다. 그는 일찍이 이탈리아 미래파에 관심을 갖고 연구와 소개에 힘썼으
며 전위그룹인 '액션(Action)'과 '造型'을 결성하는 등 다이쇼시대(1912~
1926) 전위미술활동의 이론적 지도자로서 중심적 역할을 하였다. '造型'은

82) 키다 에미코, 위의 논문, p.66.
83) 김용준, 「畵壇改造」, 『朝鮮日報』, 1927. 5. 18~20 ; 김용준, 『우리 문화예술의 선구자
 들 근원 김용준 전집 5 - 민족미술론』, 열화당, 2002, p.25.
84) 히라노 겐, 『일본 쇼와 문학사』, 동국대학교 출판부, 2001, pp.62~95.

1925년 삼과회와 앙데팡당협회의 동인들 중 11명이 모여 결성한 단체이다. '造型'은 '신러시아 미술전람회'를 계기로 좌익화된 것으로 파악되며, 사회주의 경향이 짙어짐에 따라 간바라 다이가 이탈하게 된다. 1927년에는 조형미술가협회로 개편되면서 제1회 프로미술전람회에 참여하게 된다.

김용준은 1927년 5월에 이 '造型'그룹을 언급하고 있는 것으로 보아, 조형미술가협회로 개칭하기 이전, 간바라 다이의 '造型'그룹을 지적한 것으로 파악된다.

이 밖에도 무라야마 도모요시(村山知義, 1901~1977)는 東京帝國大學을 중퇴하고 1920년 독일로 유학을 떠나 표현주의, 구성주의, 미래주의에 큰 영향을 받고 귀국한 작가로, 귀국 후 '의식적 구성주의'를 제창하였으며 1924년 표현주의적인 연극 '아침부터 밤까지'의 무대미술을 담당한 후 연극 분야에서도 활동하다가 1925년 12월 프롤레타리아 예술운동에 참여한다. 이와 같이 당시 일본에는 신감각파, 또는 신흥미술로 언급되던 전위미술에 경도되었던 작가들이 프로미술에 참여하여 활동하는 경향들이 만연하였다.

특히 1928년을 전후하여 신감각파 일원들 중 프롤레타리아 진영으로 전환하는 경우가 많이 발생하였다. 신감각파 문학의 대표인 가타오카 뎃페이는 1928년 1월 전환하였다. 곤 도코, 스즈키 히코지로 등 신감각파 문학의 중견 작가들도 '좌경'한다는 사실을 성명서로 발표했다. 무라야마 도모요시는 1926년 말 경 구성파 방식의 작품 경향에서 점차 좌익적인 방향으로 나갔고, 다다적인 아나키즘에서 코뮤니즘으로 전환했던 시인으로는 쓰모이 시게지 등이 있으며, 문예비평가 중에서는 '수정 사회주의 문예'를 외치며 '네오 졸라이즘'을 제창하던 가쓰모토 세이이치로가 마르크스주의로 전환했다. 모두 1928년 전후의 일이다.

김용준이 도쿄미술학교에서 유학을 했던 1926~1931년은 일본 프롤레타

리아 문예운동이 성립되어 가장 활발히 활동하던 때였던 것이다. 1923년 조선미술전람회에 출품하였던 〈건설이냐 파괴냐〉라는 제목의 작품에서 김용준의 기질을 추측할 수 있으며, 1926년 도쿄에서 한국유학생들과 함께 '百痴社'라는 모임을 결성할 정도로 표현주의에 경도되어 있었다. 김용준은 표현주의에 대한 선호를 유지한 채 프로미술계로 뛰어들었던 것이다.

그러나 김용준의 논리가 단순히 일본프로미술계의 상황을 수입하여 국내에 소개하는 수준이었다고 판단하기는 어렵다. 그가 '삼과'나 '조형'의 활동에 자극받은 것은 사실이나 그 이후 한국과 일본에서의 '아지·프로' 논쟁, '아나·볼' 논쟁 등 프로미술계의 논쟁이 한국과 일본에서 거의 동시대적으로 일어났기 때문이며, 논쟁 이후 김용준의 움직임도 단순한 영향만으로는 설명하기 곤란하다.

ⓒ 조선프롤레타리아 미술운동과 김용준 프로미술론

조선프롤레타리아예술동맹은 1922년 조직된 '염군사'와 1923년 결성된 '파스큐라'가 1925년 결합되면서 발족되었다. 1927년에는 일본의 후쿠모토주의의 영향으로 개편되어 제1차 방향전환이 이루어졌으며, 1928년에는 '아지 프로' 예술에 대한 논쟁이 일어났다. 그 결과 무정부주의자들이 탈퇴하게 되었다. 이에 따라 1929년 무렵부터 예술운동의 볼셰비키화가 지배하게 되었다. 1930년 조선프롤레타리아예술동맹은 '카프(KAPF)'로 개칭한다.

조선프롤레타리아예술동맹 내에서 1927년과 1928년에 걸쳐 진행된 '아지 프로(agitation propaganda)' 예술 논쟁과 '아나·볼셰비키' 논쟁의 중심에 김용준이 있었다.

이 논쟁 내내 김용준이 주장한 프롤레타리아미술 개념의 대표적인 양식은 독일의 표현주의 미술을 중심으로 한 전위미술이었다. 따라서 김용준의

214

'프로미술론'의 개념을 이해하는 것이 그의 전위미술론을 파악하는 기본
토대가 될 것이다.

김용준의 '프로레타리아 畵壇'에 대한 정의는 아래와 같다.

> 프로(레타리아) 화단이란 어떤 성질의 것인가. 사회사상에 있어서 사회주
> 의나 무정부주의 등이 모두 자본주의에 대한 反動派인 것과 같이, 예술사상
> 에 있어서도 사회주의적인 예술인 구성파(Constructivism)나 무정부주의적
> 인 예술인 표현파(Expressionism)나 또는 다다이즘(Dadaism) 등이 모두 관료
> 학파 예술(Academism)에 대한 반동예술이다. (다다이즘은 투쟁적 의미는
> 갖지 않음) 이 반동예술은, 즉 부르주아지에 대한 도전과 사격을 목적한
> '프로파 예술' 즉 의식투쟁적 예술이다. 프로 화단이란 곧 이 의식투쟁적
> 畵派의 화단을 이름이다.[85]

이러한 김용준의 프롤레타리아 畵派에 대한 정의에서 알 수 있듯이,
그의 프로미술 개념에는 노동당파성에 대한 언급은 보이지 않는다. 대신
'反부르주아지' 미술인가 아닌가가 프로미술 선별의 기준이 된다. 이러한
그는 자신의 프로미술론의 대표적인 예로 구성주의, 표현주의, 다다뿐만
아니라 미래주의, 입체주의를 들고 있다.[86] 김용준이 언급하고 있는 표현주
의 미술은 아키펭코(Archipenko, Alexandr Porfiryevich, 1887~1964)로부터
당대 청기사파의 칸딘스키(Wassily Kandinsky, 1866~1944)까지를 포함하는
것이었으며, 구성주의는 러시아 구성주의를 칭한다. 김용준은 이 중에서
특히 독일표현주의 그림에 애착을 갖고 있었다. 그는 독일표현주의 미술을
프로미술의 대표적 양식으로 판단하고 있었다. 세계대전 이후에 파멸된
독일은 그들의 생활현장에서 멸망당한 자아를 깨닫고 자본주의 사회에

85) 김용준, 「畵壇改造」, 『朝鮮日報』, 1927. 5. 19.
86) 김용준, 「無産階級繪畵論」, 『朝鮮日報』, 1927. 5. 30~6. 5.

대한 투쟁을 시작하였는데, 그 때 예술로 이 투쟁 전선에 나간 것이 독일표현주의 미술로, 이 표현주의 미술이 순수회화의 해체와 더불어 비판적 회화를 건설하였다는 것이다.[87] 순수회화와 비판적 회화를 대립적인 것으로 파악하였다는 점에서, 그가 언급한 순수회화라는 개념은 회화 작품에 사회 비판적 내용이 있는가 없는가가 판단의 근거가 된 것임을 알 수 있다. 김용준은 이러한 판단 기준에 의해 독일표현주의 미술을 '(부르주아지 사회에 대한) 비판적 회화'로 규정하였다. 특히 표현주의 회화의 형식은 프롤레타리아에게 힘과 용기를, 부르주아에게는 증오성과 공포를 느끼게 하는 형식으로 이해하여, 독일표현주의 미술을 '부르주아지에 대한 도전과 사격을 목적으로 한 의식투쟁적 미술'인 프로파 미술로 규정한 것이다.[88]

이와 같이 프로미술론 내에서 표현주의를 정의하고 있는 김용준의 논의에 대한 반론도 존재하였다. 주된 논점은 형식이 난해한 표현주의 표현방식은 프롤레타리아에게 하등의 이익을 주지 못할 뿐만 아니라, 표현주의가 지니고 있는 비조직적, 자유주의적, 개인주의적, 무정부적 성향으로 인하여 표현주의 미술은 프로미술이 될 수 없음을 주장하는 비판이었다.

조선프롤레타리아예술동맹 내에서 벌어지고 있던 표현주의 미술에 대한 공격에 대하여 김용준은 오히려 표현주의 미술은 '우리의 눈과 감각에 直覺的으로 충동을 주는 것'이 많아서 민중이 이해하기에 보다 용이하나, 구성주의 미술은 "그 구도 요소가 주로 기하학적 구성이 되어 있으므로 일반 민중은 이 회화에서는 하등의 미적 감흥을 일으킬 수 없다"고 반박하였다.[89] 그러나 표현주의 미술이 개인주의적이며 무정부적이라는 비판에 대해서는 김용준 자신도 표현주의 미술을 가장 무정부주의적 미술이라고 판단하고 있음을 명확히 밝혔다. 그러나 그렇다고 해서 표현주의 미술을

87) 김용준, 위의 논문.
88) 김용준, 위의 논문.
89) 김용준, 『근원 김용준 전집 5 - 민족미술론』, 열화당, 2002, pp.37~39.

216

"소부르주아적 행동이니 발광 상태의 행동이니 하고 비난"하는 것에 대해서
는 이는 표현주의 미술에 대한 오해라며 반박을 가하였다.

> (표현주의 미술은) 자아를 존중하는 신념 하에서 개인적으로 '對 부르주
> 아' 사격을 행하는 사격병이요, 결코 狂的 상태에서 출발하거나 소부르주아
> 의 기분이 있는 것은 아니다. "표현파를 비프로 운동이라 한다면, 무정부주
> 의가 비프로 운동이라 함과 마찬가지다"(루나차르스키)90)

루나차르스키를 인용한 김용준의 반론을 통해 그가 마르크스주의가
아닌 무정부주의자였음을 확인하게 됨과 동시에, 그가 지니고 있는 프로미
술에 대한 정의와 함께 그가 어떻게 표현주의 미술을 이해하고 있었는지
확인해 볼 수 있다. 김용준은 마르셀 뒤샹(Marchel Duchamp)이 〈조콘다〉를
통해 레오나르도 다빈치의 〈모나리자〉를 조롱한 것, 게오르그 그로츠
(Gerorge Groze)가 당시 지배계급의 사회질서에 비웃음을 보낸 것을 존중했
다. 그는 "프롤레타리아의 심각한 감정을 가지고 그 감정이 폭발될 때,
그것을 예술화하려고 할 때－우리는 도저히 전통예술의 표현 수단만으로
불만족을 느끼고 있다"고 토로한 후, 이를 표현할 수 있는 새로운 표현방법에
대해 왜 고민하지 않는가 묻고 있는 것이었다. 왜 예술 자신이 프롤레타리아
사회에 적합한, 가장 적합한 새로운 예술을 창조하려고 하지 않고, 마르크스
주의자들에게 지배되어, 그들이 요구하는 형식에 맞춰, 그들의 도구로
전락하려고 하는가라고 외쳤던 것이다.91)

이처럼 김용준은 마르크시즘을 거부하였고 그들의 변증법적 유물론을
거부하였으며, 예술이 경제에 예속된다고 믿지 않았다. 김용준은 볼셰비키

90) 김용준, 위의 책, pp.35~36.
91) 김용준, 「프롤레타리아 미술비판－사이비 예술을 구제하기 위하여」, 『朝鮮日報』,
 1927. 9. 18~30 ; 김용준, 위의 책, pp.44~50.

의 예술이론 즉 예술을 선전선동 수단으로 도구시 하는 관점이나 로맹 롤랑(1866~1944)의『민중예술론』에서 언급하였던 바와 같이 "만일 예술을 일반 민중이 다 이해하도록 하려면 예술의 수준을 내려야겠다"는 견해에 대해 비판하였다. 김용준에게 프로미술은 "부르주아 대 프롤레타리아의 투쟁 기간에 존재하는 혁명예술에 불과한 것이다. 그러므로 아나키스트나 마르크시스트나 생디칼리스트나 그 어느 주의의 사람임을 불문하고, 그에 게서 나온 작품이 진정 프롤레타리아 해방운동에 많은 교화가 될 만한 작품이면 곧 프로 예술품인 것이다. …" 아울러 정말로 많은 무산계급을 교화할 만한, 힘을 줄 만한, 감동을 줄 만한 큰 힘은 작품의 예술성에서 나온다고 믿었다. 따라서 "예술적 요소를 갖지 않은 비예술품은 예술이란 이름을 붙일 수 없다. 그러므로 예술은 정치화할 수 없고, 방향 전환할 수 없고, 변증법적 기저에서 출발할 수 없고, 비예술적일 수 없다"[92]고 주장할 수 있었던 것이다. 그는 이러한 자신의 주장을 뒷받침하는 것이 당시 사회주의화된 러시아의 모습이라고 주장하였다.

그는 러시아를 프롤레타리아 독재국이라고 규정하였다. 자국 내의 소수 민족을 압박하고, 자국 내의 노동자 농민들의 스트라이크를 진압하는 당대 러시아 모습을, 필연적인 과정이라고 이야기하는 마르크시즘에 대하여 신뢰하지 않았다. 김용준은 마르크시즘에서 말하는 숙명적 필연과정, 즉 볼셰비즘의 권력시대가 과정상 반드시 존재한다는 그 과정을 부정하고자 하였다. 이는 이들이 "과정을 과정화 한다 하여 최후의 노예국을 건설하기에 급급한 파시즘과"[93] 무엇이 다른가 되묻는 것이었다. 마찬가지로 김용준은 현재의 러시아에서 벌어지고 있는 사회주의 리얼리즘 작품을 결코 예술이 라고 생각하지 않았다. 따라서 조선프롤레타리아예술동맹 내 볼셰비즘이

92) 김용준,「過程論者와 이론확립 ─ 프로화단 수립에 불가결할 문제」,『중외일보』, 1928. 1. 29~2. 1 ; 김용준, 위의 책, pp.64~66.
93) 김용준, 위의 책, p.67.

218

추구하는 지향점이 러시아를 통해 현실화되어 있는 모습을 보면서, 자신의 이론이 옳음을 확신하였고, 따라서 조선의 미래가 지금의 러시아처럼 되지 않기 위해서 마르크스주의자들과 논쟁을 통해 자신의 이론을 관철해야만 한다고 생각하였다. 아나키스트의 토대를 지니고 있었던 김용준의 견해에 대해 마르크스주의자들은 예술지상주의자 혹은 '사회발달의 원리를 알지 못할 뿐 아니라 과학의 계급성을 인식치 못한 소부르주아의 관념론자'로 비판하였다.

이와 같이 1927~1928년 사이에 조선프롤레타리아예술동맹 내 김용준을 중심으로 벌어진 '아지 프로(agitation propaganda)' 예술 논쟁과 아나·볼셰비키 논쟁의 중심 논의는 '예술성'과 '대중성'의 문제, '전위미술'과 '사회주의 리얼리즘' 간의 문제로 집약된다. 김용준은 마르크스주의자들이 예술의 대중성을 위해 대중이 이해하기 쉬운 사회주의 리얼리즘을 토대로 창작하여야 한다는 견해에 반대하며, 대중에게 감동을 주기 위해서는 예술성을 잃지 말아야하며, 작품을 형식으로 규정하고 판단하는 것에 반대하였다.

논쟁은 지속되었으나 토론이 생산적으로 진행되지 않고 서로의 간극만을 확인하는 선에서 지속되자, 김용준은 조선프롤레타리아예술동맹에서 탈퇴한다.

나. 김용준의 조선전위미술론

1927년 5월 조선프롤레타리아예술동맹 내에서의 논쟁이 활발하게 진행되고 있을 때, 김용준은 지면을 통해 자신이 머물고 있는 도쿄미술학교 유학생을 향하여 조국을 위해 떨쳐 일어날 것을 호소한 적이 있다.[94] 조선사람으로 미술에 대한 체계적인 교육을 받은 도쿄미술학교 유학생이

94) 김용준, 「無産階級繪畵論」, 『朝鮮日報』, 1927. 5. 30~6. 5 ; 김용준, 위의 책, pp.39~41.

15여 명이나 되는데, 조국의 모습을 보면서 빈민계급의 참상을 보면서 무엇을 하고 있는가 물었던 것이다. 그들에게 자신의 무산계급회화론을 지면상으로 보내면서, 프롤레타리아 화단을 함께 이룩하자고 선동한 것이다. 이때 김용준이 도쿄미술학교 유학생들에게 요구한 내용은 아래와 같다.

> 다시 한번 나는 충심으로 화가 제군에게 권한다.
> 우리는 현대의 보들레르가 되라.
> 우리는 현대의 뭉크가 되라.
> 우리는 현대의 와일드가 되라.
> 다시 말하면, 우리는 죄악과 위선으로 충만한 자본주의 경제조직의 현대에 反逆하자. 현대인 부르주아지를 仇敵視하자. 그들의 인류애와 연민을 무기로 삼는다는 그 가면과 도덕과 허구적 善을 매도하자.[95]

이러한 김용준의 외침이 현실화된 것이 '東美會'이다. 그의 외침이 있은 지 2년 후의 일이다. 1929년 조직된 동미회는 도쿄미술학교 동문들이 모인 동인회로 1930년 4월 17일 동아일보 사옥에서 제1회 동미회 전람회를 개최하였다. 이 첫 동미전의 중심 역할을 한 김용준은 동미전의 개최 직전에 「동미전을 개최하면서」라는 글을 발표하여 동미회의 지향점을 대내외에 명확히 알렸다. 창립 취지문격인 이 글의 첫 시작은 "조선은 역사적으로 보아도, 민족성으로 보아도 미술의 나라이다"라는 선언으로 시작한다. 민족 전통에 대한 자부심으로 시작되는 이 글은 특히 평양의 고구려미술, 통일신라의 경주미술, 고려의 개성지역 미술이 지닌 세계적 우수성을 精麗纖細한 線條와 雅淡豊富한 색채로 정의하고, 이러한 세계적으로 우수하던 미술전통이 전제주의의 제국정치에 의해 衰微해진 당대의 상황을 한탄하며 다시 조선의 예술을 찾자고 선포하였다.[96] 이를 위하여 첫째로는 인상주의,

95) 김용준, 위의 책, p.41.

사실주의, 입체주의, 신고전주의에서 서구 미술사조의 수입과 연구가 멈추고 있는 당대의 상황을 비판하고, 현대의 모든 서구 예술을 연구하여야 한다고 주장하였다. 왜냐하면 김용준은 서구의 현대 예술이 동양정신으로 돌아오고 있다고 보았기 때문이다. 그 대표적인 예로 마티스(Henri Matisse, 1869~1954)와 반 동겐(Kees van Dongen)97)의 線條, 로랑생(M. Laurencin, 1885~1956)의 정서를 들었다. 이러한 서양미술사관은 심영섭의 아세아주의론과 같이 동양주의의 토대에서 서양미술사를 파악한 것이다. 그런데 김용준은 심영섭의 아세아주의론에 머물지 않고, 조선의 전통미술도 연구하여 새로운 조선의 예술을 창조하겠다는 민족적 지향점을 명확히 하였다는 점에서 심영섭의 아세아주의론과 차별화된다.

그러나 이들의 고민의 중심은 자신의 정체성을 동양주의에서 찾느냐, 조선주의에서 찾느냐에 있었다기 보다는, 서양의 전위미술을 더 정확히 더 많이 더 빨리 받아들여서 가장 현대적인 작품 즉 조선적 전위미술을 창작해보고자 하는 데 있었다. 특히 동미회는 도쿄미술학교 동문들의 모임이었으므로, 동미회 會友들은 국내화가들 보다 방대한 양의 서양 현대미술을 접하기에 유리한 환경 속에 있었다. 당시 도쿄 화단은 서양의 현대미술을 동시대적으로 호흡하고 있다는 자신감에서 비롯된 세계주의가 팽배해 있었다. 따라서 김용준은 "(도쿄미술학교 유학생인) 우리들은 현재 서양의 문명을 수입하고 서양의 예술을 음미하고 있다," "우리는 도쿄미술학교에서 현대 예술의 모든 유파를 연구"할 것이라고 선언할 수 있었다. 이러한 전위미술 추구는 진정한 동양을 찾고 진정한 조선을 찾으려 하기 때문이라

96) 金瑢俊,「동미전을 개최하면서」,『東亞日報』, 1930. 4. 12.
97) 반 동겐(Kees Van Dongen, 1877~1968) : 네덜란드 태생의 프랑스화가. 본래 인상주의 화풍의 작품을 제작했으나, 피카소와 교제하면서 야수파 운동에 참여했다. 단순하면서 강한 원색조의 색채, 힘찬 선의 사용으로 분방한 그림을 그렸다. 김용준,『근원 김용준전집 5 - 민족미술론』, 열화당, 2002, p.213.

는 논리였다.[98] 즉 국내 화가들보다 서양 현대미술의 수입과 연구에 유리한 환경에 있는 도쿄에서 유학하고 있는 도쿄미술학교 유학생들이 서양 현대미술의 수입과 연구에 힘을 쓰자는 것, 그리고 후에 조선전통미술에 대한 연구를 진척시켜 결국엔 조선적 전위미술을 창조해내겠다는 선언이었다.

따라서 조선적 전위미술을 창출해내기 위해서 조선의 전통미술을 연구해야함을 강조함과 더불어, 1회 동미전 전람회장 안에도 참고품으로 동미회 회원들이(동미전 1회전을 주도하였던 김용준이) 조선전통미술 중 고전이라 여긴 檀園 김홍도(1745~?), 謙齋 정선(1676~1759), 希園 이한철(1808~?)의 작품을 걸어 놓았다. 정선의 어떤 작품이 전시되었는지 알 수 없어 진경산수 작품인지 남종화 작품인지 확인할 수 없다. 그러나 1930년대 후반 『문장』시절 김용준이 선택한 조선의 고전이 조선시대 회화였으며 그 중 특히 풍속화의 김홍도, 진경산수의 정선, 그리고 문인화의 추사 김정희를 고전으로 숭상하였음을 생각할 때, 제1회 동미전 참고품으로 김홍도, 겸재, 추사파의 이한철의 작품을 전시하였다는 점은 주목된다.

김용준은 이러한 선인들의 작품이 세계적인 작품임을 자신하며, 서구의 작가, 일본 작가에 대해서는 잘 알면서 우리 자신의 고전 작품에 대해 모르는 불행한 현실을 바로 잡기 위해 참고품을 전시하게 되었다고 밝혔다. 그러나 김용준이 전통미술을 전시한 것은 이들 고전을 배워 옛날로 돌아가는 복고주의를 추구한 것은 아니었다. 그는 복고주의는 원시 예술이라고 확실한 선을 그으면서, 고전을 연구하여 조선적인 모더니즘 회화를 창출하고자 함을 명확히 하였다.[99]

참고품에는 이외에도 도쿄미술학교 교수들의 작품, 南洋[100]·인도·페르

98) 金瑢俊, 「동미전을 개최하면서」, 『東亞日報』, 1930. 4. 13.

99) 金瑢俊, 위의 글.

100) 외교·통상의 사무처리상으로 沿海 각 성을 편의상 남북으로 2분하고, 산둥 이북을 베이양[北洋], 浙江 이남을 난양[南洋]이라 한 데서 비롯된 호칭이다.

222

시아 등의 골동품도 함께 전시하였다. 이러한 東美展의 모습은 동양주의 토대 속에서 서양의 전위미술과 조선의 전통미술을 연구하여 가장 조선적이고 가장 현재적인 미술을 창출해내고자 하는 것이 동미전의 의의와 목적임을 확실히 한 전시였다.

1927년 프롤레타리아 논쟁의 중심에서 도쿄미술학교 유학생들에게 떨쳐 일어날 것을 요구하였던 김용준의 논리가 동미전에 와서 어떻게 변화되었는지 검토해보는 것은, 김용준 미술론의 변화를 파악하는 데에 전제가 될 것이다.

反부르주아미술을 위해 전위미술론자가 되자던 김용준의 외침은 변함이 없으나, '프롤레타리아'라는 단어가 전혀 보이지 않는다는 점, 그 자리를 '조선'이라는 단어가 대신하고 있다는 것이 1927년의 글과 다른 점이다.

앞에서 살펴 본 바와 같이 카프 논쟁에서도 김용준은 '노동계급의 당파성'을 절대시 하지 않았다. 1927년 도쿄미술학교 유학생들에게도 노동계급의 당파성을 지녀야한다고 주장한 것이 아니라, '조선'의 현실을 눈앞에서 보면서, '빈민계급'의 참상을 보면서, 그 현실을 도외시하지 말고, 이들을 위해 이 현실에 가장 적합한 형식의 창조를 위해 전위가 되자는 내용이었다.

앞에서도 살펴보았듯이, 카프논쟁 때에도 김용준은 유물론자가 아니었으며, 마르크스주의자는 더더욱 아니었고, 진화론을 신뢰하지도 않았다. 따라서 그의 '현대는 유물주의의 절정에서 장차 정신주의의 彼岸으로'라는 선언이 그의 전향을 선포한다고 볼 수는 없다. 그러나 분명한 변화는 세계를 부르주아지와 프롤레타리아라는 계급에 의해 구분하여 사고하였던 것에서 변화하여 세계를 '서양'과 '동양'으로 인식하기 시작하였다는 점이다. 조선 프롤레타리아에게 적합한 형식을 모색하였던 시기에 강조점이 '프롤레타리아적인 형식 즉 反부르주아지 형식을 찾기 위해 전위가 되자'였다면, 동미회를 조직한 후 강조점은 '조선 민족에게 적합한 형식을 찾기 위해

전위가 되자'로 변화하였다. 즉 조선적인 유화를 추구하겠다는 민족주의적 지향점이 보다 명료하여졌다.

이러한 변화의 동기는 남화의 정신성을 중시하여 남화의 정신성과 서구의 표현주의를 연결시켰던 다이쇼 시기의 남화의 재평가와 더불어 다이쇼 후반기에 일본 미술계에 중점적으로 대두된 '일본적 양화' 추구에서 자극받은 것이라고 판단된다. 유럽으로 간 많은 수의 화가들을 통해 서구 현대미술을 본격적으로 수입함으로써 서구 현대미술과의 시간적인 간격을 없앤 일본 미술계의 자신감은, 이제 서양화에 대한 맹목적 추구를 반성하며 일본적인 양화에 대해 고민하기 시작하였다. 이러한 움직임은 쇼와기 공황을 맞아 '일본정신 보급'이라는 정부정책과 결합되면서 더욱 부각되었다. 이에 따라 春陽會와 國華會, 1930年協會, 獨立美術協會 등을 비롯한 일련의 단체들이 일본적 양화를 지향하며 창작성과를 내고 있었다. 이 기간 동안 도쿄에서 유학하고 있었던 유학생들이 이러한 일련의 일본 미술계의 움직임에 자극을 받아 조선적인 유화를 추구하였다는 것은 일면 자연스러운 현상이었다.

이 시기 김용준은 이전 카프논쟁 시절 주목하지 않았던 조선전통미술에 대해 관심을 갖기 시작한다. 이에 따라 1회 동미전에 참고품으로 김홍도, 정선, 추사파의 이한철 작품을 전시하였다. 그러나 동미전 취지문을 살펴보면, 낙랑, 고구려, 신라의 전통을 고전으로 이해하고 있다는 점에서 식민사관에서 아직 자유롭지 않음을 알 수 있다. 따라서 이 시기는 김용준의 전통관이 확립된 단계는 아닌 듯하다. 김용준에게 1930년은 전통에 대해 고민하기 시작한 해인 듯하고, 이후 1931년이 되면 조선미술에 대해 본격적으로 연구하기 시작하면서, 畵道를 이룬 최고 예술의 경지가 서화이며 이중에서도 서예를 가장 높이 평가하게 된다.

이러한 동미전에 대한 조선화단의 반응을 어떠하였을까? 녹향회 1회

전람회 때와 마찬가지로 제1회 동미전에 대한 첫 반론도 카프 미술부의 초대 책임자를 맡았던 안석주가 포문을 열었다. 안석주는 동미전을 관람하고서 예술은 생활의 반영이어야 한다는 그의 미술론에 입각하여 동미전을 비판한다. 대다수 민중이 투쟁하고 있는 현 상황에서 상아탑 속에 있는 예술지상주의자들은 하루빨리 몰락하여야 한다고 격분한 것이다.[101] 녹향회에 대한 반론과 마찬가지로 카프진영의 공격은 여전히 전위미술에 대한 거부에 맞춰져 있었다.

3) 백만양화회의 전통인식

이러한 카프의 반발에 대하여 김용준은 동미전이 열렸던 해인 1930년 '백만양화회'라는 조직으로 대답하였다. 동미회는 조직의 지향점을 함께 공유하기 위해 모인 단체라기보다는 도쿄미술학교 동문회라는 친목 위주의 느슨한 조직체였음에 비하여, 백만양화회는 서양의 전위미술을 지향한다는 목적을 공유하기 위해 모였다는 점에서 차별화된다.[102]

김용준은, 대다수 민중이 투쟁하고 있는 현 상황에서 상아탑 속에 있는 예술지상주의자들은 하루빨리 몰락하여야 한다던 안석주의 동미전 비판에 대하여 '백만양화회'라는 조직으로 대답을 한 것이다. 김용준은 1930년

101) 안석주, 「동미전과 합평회」, 『朝鮮日報』, 1930. 4. 23~26.
102) 백만양화회의 전위미술 지향은 다음의 글에서도 잘 드러난다. "… 우리들 가운데에는 피카소의 카메레온이슴도 있다. 샤가르의 괴기한 놀애와 루오의 야수성의 叫喚과 그리고 부라망크의 고집이 있으며 또한 라팔엘의 沈靜이 있다. 때로는 슈르(쉬르리얼리즘)에 악수할 것이요, 때로는 포부(포비즘)에 약속할 것이다. 우리들은 어떠한 표현양식에 拘泥됨이 없을 것이요, 또한 여러 종류의 표현양식을 시인할 것이다. 그러므로 우리의 기본적 표현양식이란 가장 보편성이 없는, 浮遊不知所求의 두루뭉수리의 사생아일 것이다. 다만 우리들의 主潮는 극도로 신경쇠약적이요, 또는 세기말적 퇴폐성이 농후할 것이다. …" 金瑢俊, 「백만양화회를 만들고」, 『東亞日報』, 1930. 12. 23.

12월 23일 「백만양화회를 만들고」라는 글을 통해 전위미술을 지향하는 이 그룹의 목적을 명확히 함과 더불어, 자신이 왜 이 조직을 만들게 되었는지를 술회하고 있다. 김용준은 이 글을 통해, 유물론과 진화론으로 무장한 마르크스주의자들에 대해 조롱함과 더불어 그들의 예술론, 즉 러시아의 사회주의적 사실주의에 대한 거부를 명확히 밝혔다.103) 그리고 영겁의 윤회의 시간 개념 속에서 사유하면 헬레니즘 시기부터 초현실주의 시기까지는 시간의 한점에 불과하지만, 그 한점의 시간동안 무수히 많은 미술양식이 존재하였었다는 점을 깨달아야 한다고 외쳤다. 전위가 되어 이 조선의 시대에 맞는 형식을 창조해내자는 자신의 이론을 다시 확인한 것이다.104)

마치 김용준의 마르크스주의자에 대한 비판에 대답하듯이, 김용준의 글 「백만양화회를 만들고」에 대한 비판에는 정하보가 직접 나섰다. 정하보는 카프미술운동을 주도한 인물로 일본의 나프와 조선의 카프 두 단체에서 모두 활동하였던 화가였다.105) 정하보는 「백만양화회의 조직과 선언을 보고」라는 글을 통하여, 김용준이 마르크스주의 미술론에 대해 비판한 것에 대하여, 이는 김용준이 프로예술에 대한 인식이 부족한 때문이라고 평가하고, 프로예술이란 프롤레타리아 생활 속에서 찾아야 함에도 불구하고 김용준은 프로예술을 '쁘띠 부르주아' 생활 가운데서 찾으려 했다고 반박하였다. 결국 정하보는 김용준이 추구하는 조선적 전위회화를 통한 조선적인 유화의 창조는 '조선 쁘띠 부르주아 계급'의 미술을 찾으려고 하는 것에 다름 아니라고 비판하였던 것이다. 즉 '민족'에 대한 김용준의 고민에 대해 '쁘띠 부르주아'라는 계급의 문제로 대답한 것이다. 카프미술계의 대응은 여기에서 끝나지 않았다. 다음 해에는 프롤레타리아 경향 미술을

103) 金瑢俊, 위의 글.
104) 金瑢俊, 위의 글.
105) 키다 에미코, 「韓·日의 프롤레타리아 미술운동의 교류에 관하여」, 『美術史論壇』 12, 2001, p.67.

지향하고 있었던 홍득순을 통하여 동미전 자체를 주도하는 것에 성공한다. 앞에서도 설명한 바와 같이, 제1회 동미전을 주도한 김용준은 제1회 동미전의 취지를 밝히면서, "1. 우리는 서양미술의 전면 내지 동양미술의 전면을 학구적으로 연구·발표할 것, 1. 그리하여 우리가 가질 진정한 향토적 예술을 찾기에 노력하겠다는 것, 1. 美의 소유한 영역은 결코 종교적 혹은 정치적 사상에 수되지 않기 때문에, 향토적 예술이라야 어떠한 시대사조를 설명하는 것이 아니라는 것"106)이라고 밝혔다.

이후 제2회 동미전이 홍득순 중심으로 열리면서 동미전의 취지도 아래와 같이 변경되었다. "1. 우리는 부동층의 퇴폐한 자들을 배격한다. 1. 포비즘 혹은 쉬르리얼리즘 등의 현대적 첨단성의 예술을 排棄한다. 1. 그리하여 가장 조선의 현실을 이해하고, 가장 조선의 현실에 적합한 예술을 창조한다"는 선언이었다.107) 뿐만 아니라 홍득순은, 김용준이 제1회 동미전을 개최하면서 서양미술과 동양미술 전면을 연구 검토하기 위하여 마련한 조선 전통미술 및 인도, 페르시아 미술, 일본미술로 구성된 참고품 전시를 모두 없앴다. 홍득순은 전통미술을 연구하는 것을 원시로 돌아가려고 하는 것이라고 조롱하면서, 조선의 현실을 정당히 인식하면 거기에서 조선적인 회화가 만들어질 수 있다고 주장하였다. 뿐만 아니라 "네오리얼리즘, 네오데코레이티즘, 포비즘, 네오로맨티시즘, 네오클래시시즘, 쉬르리얼리즘, 네오심벌리즘 등등" 당대 일본에서 유행하고 이는 서구 현대미술을 현실도피 경향의 유파로 정의하고 썩은 곳에서 박테리아가 나타나듯이 이들이 현대정신을 마비시키고 있다며 이를 따르는 김용준의 주장은 '상아탑 속에 자기자신을 감추려 하는 예술지상주의자의 잠꼬대 소리'라고 비판하였다.108)

106) 김용준, 「「東美展」과 「綠鄕展」」, 『혜성』, 1931. 5.
107) 김용준, 위의 글.
108) 홍득순, 「양춘을 꾸밀 제2회 동미전을 앞두고(상), (하)」, 『東亞日報』, 1931. 3.

홍득순은 이폴리트 테느(Hippolyte Taine, 1828~1893)의 이론에 토대를
두고 현실을 그림 안에 담으면, 그 현실 속에 드러나 있는 종족·시대·환경의
차이에 의해 조선미술의 정체성이 드러나게 된다고 생각하였던 것이다.[109]
결국 전통미술을 연구하고, 현대미술의 형식을 연구하여 조선적인 유화를
만들고자 하는 김용준의 견해에 대하여 조선의 현실을 정당히 인식하여
그리면 조선적인 유화를 창조해낼 수 있다는 자신의 견해를 밝힌 것이다.

이에 대해 김용준은 제2회 동미전 분석을 통하여 반론을 제기하였다.
김용준은 제2회 동미전에 출품한 작가들의 양식을 분석하여, 고전적 사실주
의 기법으로 그린 이종우, 아카데미즘 양식으로 그린 도상봉 이외에는
대부분이 후기인상주의, 야수파 경향의 작품이라고 분석하였고, 작품 내용
에 대해서도 홍득순이 원하였던 조선현실에 유의한 작가는 한 명도 없었다
고 단언하였다. 뿐만 아니라 홍득순 작품도 바로 그 스스로가 박테리아적이
라고 비난한 포비즘적인 작품이라고 평가하였다.

> 작화 태도뿐 아니라 표현양식에 있어서도 홍득순 자신이 벌써 포비안인
> 아슬랭의 뒤를 밟는 데야 어찌하랴. 그러면 도대체 어느 곳에서 조선의
> 현실적인 것을 찾으라는가. 물론 나부터도 조선의 마음을 그리고, 조선의
> 빛을 칠하고 싶다. 그러나 조선의 마음, 조선의 빛이 어떠한 것인지, 그것을
> 가르쳐 줄 이 있는가. 조선 사람이 그들의 자화상을 못 그리는 비애란
> 진정으로 기막히는 것이다. 입으로만 그리고 손으로는 못 그리니 무슨
> 소용 있겠는가. 우리는 아직도 침묵할 때이다. 부동층이 어떠니, 퇴폐
> 사상이 어떠니, 첨단이 어떠니 하는 풋용기를 주저 앉히고, 그대가 예술가가
> 되려거든 자중하라. (중략) 현대의 예술사조를 모조리 浮華한 모더니즘이
> 라 하여 경솔히 배기할 우리는 아니다. 저널리즘의 배후에는 극소수의
> 작가들이나마 진리를 찾아가는 일군의 무리가 있으니, 우리는 이들이

21, 25.
109) 홍득순, 위의 글.

제창하는 사유방식을 천박한 지식과 연소한 기술로써 감히 속단 배기할 바 아니다.[110]

김용준의 주장은 아직 속단하지 말자는 것이다. 자신도 지금 무엇이 조선적 회화의 형식인지 모르겠다는 것이니 지금은 속단할 때가 아니라, 서양의 현대미술을 공부하고 전통미술을 연구할 때라고 말하고 있는 것이다.

김용준의 자조 섞인 분노가 당대의 현실을 가장 정확히 드러내 보여주는 대목이라고 생각된다. 그래서인지 백만양화회는 전람회 한번 보여주지 못하였다. 그들이 조선적인 유화를 어떻게 사고하고 있었는지 작품을 통해 알 수 있는 것은, 그로부터 4년을 더 기다려야 했다.

4) 牧日會 · 牧時會 · 洋畵同人展의 전통인식

목일회는 具本雄(1906~1953), 吉鎭燮(1907~1975), 金瑢俊(1904~1967), 金應璡(1907~1977), 宋炳敦(1902~1967), 李鐘禹(1899~1981), 李昞圭(?~1974), 黃述祚(1904~1939) 등이 1934년 조직한 단체이다. 당시 이 단체의 출범을 알린『조선중앙일보』가 목일회 동인들의 대부분이 백만양화회 동인이었음을 밝히고 있어, 이들의 지향점을 예측하게 한다. 이 목일회를 동미회의 분과라고 평했던 朝鮮日報 기사처럼 목일회에 참여했던 길진섭, 김용준, 김응진, 송병돈, 이병규, 황술조는 모두 도쿄미술학교 출신이었다. 동미회 회원이면서 서구 현대미술에 관심이 많았던 이들의 모임이었음을 알 수 있다. 이들 외에도 太平洋美術學校를 졸업한 구본웅이 가담했다.

제1회 전시회가 1934년 5월 16일 화신화랑에서 개최되었다. 이후 牧時會로 명칭을 개칭하여 1937년 6월 전시회를 개최한다.[111] 공진형, 신홍휴,

110) 김용준, 「「東美展」과 「綠郷展」」,『혜성』, 1931. 5.

이마동, 이병현, 임용련, 장발, 홍득순 등 15명이 참가하였다.112) 이들 중
대부분이 다시 모여 양화동인전이라는 새로운 이름으로 1938년 11월과
1939년 7월 전시를 개최한다. 1938년 11월에는 공진형, 구본웅, 김용준,
길진섭, 이마동, 이종우 등이,113) 1939년 7월에는 공진형, 구본웅, 길진섭,
김용준, 김환기, 이마동, 이종우, 홍득순 등이 참여하였다.114)

이들 작품의 지향점은 조선적 유화, 동양적 유화의 창조였다. 이들의
인적 구성이 동미회로부터 백만양화회로, 다시 목일회로 이어지는 맥을
지니고 있었기 때문에 그들이 추구하는 동양적 유화가 어떠한 형식적
방법론을 지니고 있었는지 유추해보는 것은 그리 어렵지 않다.

앞에서도 언급하였듯이, 일본 화단에 다이쇼 후반기부터 불어온 일본적
양화를 추구하는 움직임은 1930년대 중반에 이르면 일본 파시즘의 성장과
맞물려 화단의 가장 빛나는 성과로 자리잡고 있었다. 일본화단과 조선화단
의 시간적·공간적 거리감을 거의 느끼지 않고 있었던 도쿄유학생 출신
화가들에게 당시 일본화단의 움직임은 이미 잘 소개되어 있었다.

목일회와 목시회 작품을 비교해 보면 이들이 이해하였던 조선적 유화가
어떠한 방향으로 진행되고 있었는지 살펴볼 수 있다.

1934년에 《목일회전》에 출품한 구본웅의 〈나부〉(圖 27)는 빠른 필치의
터치로 3명의 나부를 표현한 표현주의적 성향이 짙은 작품이다. 바이올린을

111) "牧日會가 牧時會로 改稱된 유래에는 모종의 난관이 잇엇다는 말을 들엇거니와
오늘 牧時展을 보게된 것만으로도 한 다행한 일이오 앞으로도 중단되지 말기를
祝願하여 마지않는 바이다." 金周經, 「牧時會展瞥見(一)」, 『東亞日報』, 1937. 6.
13. 기혜경은, 牧日會 및 牧時會라는 명칭이 '날을 기다린다.' 혹은 '때를 기다린다'는
의미로 해석될 수 있기 때문에 명칭으로 인해 해산된 것이 아닌가 추측한 바
있는데 유의미한 해석이라고 판단된다. 기혜경, 「牧日會 研究 : 모더니즘과 전통의
拮抗 및 相補」, 『美術史論壇』 12호, 2001년 상반기, p.38.
112) 김주경, 앞의 글.
113) 「양화동인전」, 『朝鮮日報』, 1938. 11. 26.
114) 「양화동인전」, 『朝鮮日報』, 1939. 7. 2.

230

圖 27 구본웅, 〈나부〉, 1934년

圖 28 李昞圭, 〈眼窓〉, 1938년

연주하는 여인과 裸婦라는 전통적이지 않은 소재를 선택하였음에도 불구하고 빠른 필치를 사용하여 '사군자의 소위 揮毫式' 필치를 연상시킨다는 평가를 받았다.[115]

이병규의 〈明太魚〉는 정물화의 소재로 明太魚를 선택하였다는 점이 흥미롭기는 하지만 세잔느의 영향이 강하다. 그러나 이병규의 1938년 〈眼窓〉(圖 28)에서는 입체주의적 성향이 있는 線的인 맛이 농후하게 드러나 있다는 점이 주목된다.

구본웅과 이병규의 작품에서 이들의 조선적 유화는 조선의 민족성을 드러낼 수 있는 소재를 선택하여 조선적 유화를 형상화하기보다는, 후기인상주의에서 초현실주의에 이르기까지 서구 현대미술을 주된 양식으로 차용하고 그 구성이나 형식에서 線을 강조하거나, 빠른 필치를 적용하여 동양적인 맛을 내려고 하였던 작품이 많았다. 남화의 정신성과 서구의 표현주의를 연결시켰던 다이쇼 시기의 남화 재평가 운동과도 결합된 작품들이라 할 수 있다.

물론 이종우의 〈이충무공상〉처럼 조선적인 소재를 선택한 작가들의 모습도 보인다. 앞에서도 살펴보았듯이, 일제강점기 '충무공'이라는 역사적

115) A生, 「牧日會第一回 洋畵展을 보고」, 『朝鮮日報』, 1934. 5. 22.

영웅은 전통과의 단절을 통해서 새로운 근대적 정체성 수립을 꾀하려고
한 식민지 계몽주의의 목적을 위해 정책적으로 부각된 인물이었다. 망국의
책임을 조선에 뒤집어씌우는 계몽주의적 트릭은 이광수의『소설 이순신』
(1931)에서 살펴볼 수 있다. 여기서 성웅 이순신은 민족적 자긍심을 일깨우는
역사적 실체가 아니라, 시기심 많고 부패타락한 조선의 전통을 일깨우는
현재적 고발자이자 희생양이다. 이순신을 죽음에 몰아넣은 무능한 국왕과
조정대신에 대한 분노는 전통적 정체성을 해체하고 전통에 대한 열등심을
내면화하도록 하는 촉매인 것이다. 이렇게 식민지 계몽주의의 목적은 전통
과의 단절을 통해서 새로운 근대적 정체성 수립을 꾀하는 데 있었다.『소설
이순신』은 조선 민중들에게 항일을 대표하는 민족영웅이라는 선입관과
함께 대중적 인기를 끌었고 그러한 인기 속에서 자연스럽게 일본은 식민지
계몽주의의 목적을 달성해내고 있었다. 이종우의 경우도 마찬가지이다.

이종우의〈부인상〉은 조선부인을 통하여 현대를 말하면서 고전을 회상
하는 듯한 작자의 의도가 보인다는 당대 평가를 받았는데,[116] 신문 컷으로
남겨져 있는 흑백 도판만으로는 그 의의를 정확히 판단하기 어렵다.

그러나 분명한 것은 이들이 무언가 조선적·동양적인 맛을 내려는 시도,
그것이 피상적인 수준일지라도 그러한 시도들을 의도적으로 하고 있다는
점만은 확인할 수 있다.

3년 후에 열린《목시회전》에서는 이러한 의도가 보다 구체화되고 있다.
전통적인 소재의 차용이 눈에 띈다. 구본웅의〈卍巴〉(圖 29)와 장발의
〈聖心〉(圖 30)이 그러하다.

"작자의 상상 내지 관념을 작품으로 설명하려는 것은 좋으나 그것은
먼저 회화적이어야 한다"는 정현웅의 혹평을 들었던 작품들이다.[117] 장발

116) A生,「牧日會第一回 洋畵展을 보고(3)」,『朝鮮日報』, 1934. 5. 25.

117) 鄭玄雄,「牧時會展評(中)」,『朝鮮日報』, 1937. 6. 15.

圖 29 구본웅, 〈巴里〉, 1937년 圖 30 장발, 〈聖心〉, 1937년

은 예수그리스도의 도상에 불상에서 많이 보이는 수인과 가부좌상한 자세를 결합시켰으며, 배경을 〈일월오봉도〉에서 흔히 보이는 해와 달, 산으로 표현하여 시선을 끈다. 이처럼 초현실주의, 상징주의 경향의 작품들의 경우, 불교적 소재를 통해 동양적인 맛을 내려고 시도하였다. 전통적인 소재를 취한다거나, 線의 조형성을 좀 더 부각시킨다거나, 유화의 마띠에르를 없애고, 투명 수채화 같은 색을 사용함으로써 수묵담채화 같은 맛을 내거나 장식적인 색채를 사용하는 등의 시도는 실은 동시기 일본 화단에서 일본적 유화를 시도하는 작가들에게서 이미 확인되는 실험이기도 하였다.

그러나 이러한 실험은 동양적인 유화라는 매력적인 화두에도 불구하고 식민주의적 전통의 왜곡이라는 함정도 도사리고 있는 것이었다. 일찍이 일제는 식민지 경영을 위해 조선의 전통을 조사하였는데, 세키노 다다시와 같은 관변미술사학자가 그러한 임무를 수행하였다. 그는 서구적인 방법론에 의한 조선미술사의 체계화와 재구축을 시도하였다. 그는「韓國の藝術的

遺物」(1904)과 『韓國建築調査報告』(1904) 및 「韓國藝術の變遷について」
(1909)에서 후쿠자와 유키치의 계몽주의적 일본미술사 파악 방법론을 계승,
발전시켰다. 후쿠자와 유키치나 오카쿠라 덴신이 일본미술을 동양미술
집대성 및 최종 완성자로서 위치 지웠다면, 세키노는 조선미술을 중국의
영향을 받아 일본에 전달하는 매개자로서 위치시켰다. 이러한 관점은 조선
미술의 시원을 중국의 한사군 설치와 낙랑미술에서 파악하고, 최고의 전성
기는 당나라의 문물을 수용하였던 통일신라시대로 생각하면서, 평양과
경주의 고대유적 발굴과 문화재 보호를 중심으로 하는 정책으로 연결되었
다. 물론 이러한 관점이 조선미술의 타율성론으로 연결됨은 이미 주지의
사실이다. 또한 세키노가 고대지상주의, 불교중심주의적 관점에서 조선미
술사를 파악하면서, 고려 이후 조선의 전통을 부정하여 조선미술퇴폐론의
결론을 도출하였음도 주목하여야 할 것이다.[118] 조선시대 예술 활동이
주로 서화를 중심으로 활발히 이루어졌음에도 불구하고, 그는 전통적 연구
성과를 의식, 무의식적으로 무시하고 완전히 새로운 각도에서 조선미술을
재구축하였다. 이전에는 전혀 감상예술의 범주에서 논하지 않던 불교미술
즉 불교조각, 금속공예, 사찰건축과 일본인의 다도미학을 만족시킬 도자기
가 새롭게 미술사의 중심 장르로 편재된 반면, 전통적으로 감상미술의
대표적 장르였던 서화는 그 위상이 추락하였다. 서예는 미술사의 영역에서
영원히 소거되어 회화만이 잔존하게 되었는데, 서화와 분리된 회화란 시서
화일치의 전통적 관점에서는 이미 절름발이가 된 것이나 다름없게 된
것이다.[119] 세키노의 조선미술사를 분석해보면, 그가 한국 전통미술을

118) 洪善杓, 「韓國美術史研究の觀點と東アジア」, 『語る現在, 語られる過去』, 東京國立文
化財研究所編, 東京 : 平凡社, 1999 ; 다카기 히로시(高木博志), 「일본미술사와 조
선미술사의 성립」, 『국사의 신화를 넘어서』, 동아시아역사포럼, 2004, pp.167~196.
119) 조선미술전람회에서 서화의 분리와 서예와의 폐지에 대해서는 김현숙, 「근대기
서·사군자관의 변모」, 『한국미술의 자생성』16, 서울 : 한길아트, 1999, pp.469~490
참조.

바라보는 관점은 김생과 김정희의 서예를 높이 평가하던 조선사람에게는 완전히 이질적인 것임을 알 수 있다. 또한 그는 신라시대는 '당화(唐化)'의 시대로 "조선의 문화가 유례없이 발달"한 반면 불교미술이 쇠퇴한 조선시대 는 정치가 썩어 국가도 지방도 인민도 피폐하여 "유교적 미술로는 별 볼 것이 없다"고 주장하였다.120) 여기서 주장된 조선미술타율성론, 조선미 술퇴폐론은 이왕가박물관의『소장품사진첩』(1912)이나 조선총독부의『조 선고적도보』(1915), 그리고 조선사학회의『조선미술사』(1932)와 같은 관학 파의 교과서에서 그대로 반복되며 식민주의 전통론의 한 흐름을 형성하였 다. 따라서 불교미술 전통을 중심으로 자신의 정체성을 확인하는 구본웅을 비롯한 일군의 미술가들의 전통관은 식민사관에 빠질 위험 또한 가지고 있는 것이었다.

물론 서양 현대미술의 제 유파를 토대로 조선적 혹은 동양적 유화를 추구하고자 하였던 목일회, 목시회, 양화동인회의 작품들이 거의 남아 있지 않아서 그 성과를 평가내린다는 것은 섣부른 판단일 수 있다. 그러나 일본 파시즘이 자신의 실체를 명확히 드러내는 중일전쟁 이후 구본웅의 미술관이 도착한 지점을 확인해보면 구본웅의 전통관이 지니고 있었던 위험성이 신경과민의 우려가 아니었음을 확인해준다.

구본웅은 1933년 「靑邱會展을 보고」에서 동양주의의 토대에서 서양의 현대미술을 인식하는 글을 발표한 적이 있다. 심영섭의 아세아주의 미술론 을 그대로 이어받고 있었던 그의 미술론은 목일회·목시회의 작품을 통해 창작물로 현실화되었다. 동양·일본의 정체성 속에서 자신의 전통을 고민하 는 구본웅의 한계는, 일본 파시즘의 근대초극론이 구체화되는 중일전쟁 이후 명료해진다. 구본웅은 내선일체를 받아들여 일본의 신동아 건설을

120) 세키노 다다시, 「韓國の藝術的遺物」(1904) ; 다카기 히로시(高木博志), 「일본미술 사와 조선미술사의 성립」, 『국사의 신화를 넘어서』, 동아시아역사포럼, 2004, p.181.

위한 미술의 무기화를 제안하기에 이르기 때문이다.[121]

조선적이고 현대적인 회화를 창출하고자 노력하였던 김용준은 자신의 동지이기도 하였던 구본웅과 같은 일군의 화가들을 견인해내지 못하였다. 김용준은, 구본웅의 표현주의적이고 초현실주의적인 작품을 거부하는, 전위미술의 형식을 받아들이지 못하는 조선 화단에 대해 울분을 토로하였던 반면, 구본웅의 전통관이 지닌 위험성에 대해서는 비판하지 못하였다. 1931년부터 보다 본격적으로 조선의 전통에 대해 연구하기 시작한 김용준이지만 아직 구본웅 작품의 위험성을 판단할만한 견해를 확립하지 못하였던 것으로 생각된다. 김용준의 전통 연구에 대한 성과는 『문장』을 간행하는 1930년대 말이 되어서야 현실화된다.

5) '文章'동인과 고전론

1920년대 말엽부터 1930년대에 걸쳐 미술계의 중심 담론은 '전통론'이었으며 일본 유학생들 특히 유화가들을 중심으로 진행되었다는 특징을 지닌다. 전통논의의 전개는 중일전쟁(1937)을 기점으로 전반기와 후반기로 구분할 수 있다. 중일전쟁 이전에는 당대 서양 현대미술, 즉 표현주의·미래주의·초현실주의 등을 동양주의의 토대 속에서 이해하고, 이들 유파의 형식을 차용하여 창작하고자 하였으며, 조선전위미술론자들과 프로미술 계열의 작가들 간의 논쟁 속에서 담론이 성장하여갔다. 중일전쟁 이후에도 여전히 서양의 현대미술을 동양주의의 토대 속에서 파악하고 있으나, 서양 현대미술이 동양으로 회귀하고 있으므로 우리 스스로 고전을 연구하여 한국적인 전위미술을 창조해내려고 하였다는 특징이 있으며, '문장'동인을 중심으로 논의가 전개되었다. 본 절에서는 이러한 흐름 속에서 후반기

121) 구본웅, 「사변과 미술인」, 『매일신보』, 1940. 7. 9.

전위미술론을 대표하는 '문장'그룹의 전통관에 대해 살펴보도록 하겠다.

가. 매체와 전통인식

제1차 세계대전 이후 신용 및 통화팽창으로 말미암아 1929년 세계공황이 초래되는데, 미국은 뉴딜정책을 통해 구조조정에 성공하지만, 후발자본주의국가인 독일·이탈리아·일본에서는 파시즘을 통해 위기를 봉합하려는 경향이 발생하였다. 일본에서는 도쿠가와 말기의 유신주의 사상에 기초한 소위 '쇼와유신' 운동이 전개되어 정권의 파시즘화를 촉진하였다. 쇼와유신운동은 다이쇼 코스모폴리탄이즘 즉 보편적 인류애의 파산과 반서구적 국수주의의 부활을 초래하였다.[122] 1931년 만주사변과 1937년 중일전쟁을 거치며 빠르게 확산된 동양주의와 1940년대 근대초극론은 이러한 쇼와유신운동과 조응하는 사상이라고 볼 수 있다. 1930년대부터 강조된 '일본정신'과 '皇道主義' 이데올로기, 그리고 식민지 조선에서의 한글사용 폐지(1937)는 당시 동양주의의 성격을 잘 드러내준다. 1930년대 동양정신은 유교보다도 불교의 관점에서 해석되었고, 만세일계의 천황제와 상충되는 맹자의 민본사상과 易姓革命사상은 유가의 원리에서 삭제되고 충효의 원리가 강조되었던 것이다.[123] 고전부흥론은 이러한 시대적 배경에서 배태되었다.

일본의 고전부흥의 논리는 향토주의 못지않게 정교했으며, 신진세대들은 이에 대해 논의하는 과정 속에서 다양하게 분화되었다. 이원조, 서인식, 최재서 등 역사철학자들과 심영섭, 구본웅 등은 동아협동체론에 근거하여 근대초극론을 추수하는 태도를 보여주었다. 고전부흥론에 대한 비판은 주로 프로계열에서 나왔는데 김기림은 이를 '시대착오'라 규정했고, 신남철의 경우 "동양문화가 서양사상에 대해서 우월하다는 것 자체가 이데올로기"

122) 테츠오 나지타, 『근대일본사』, p.165.
123) 스테판 다나카, 위의 책, pp.163~223.

라며 복고주의가 파시즘적 전통론이라며 비판하였다.[124]

이러한 시대 상황 속에서 1939년 문장그룹이 결성되어 2월에는 『文章』이 창간되었다. 文章誌 편집을 맡은 이태준, 디자인을 총괄한 길진섭을 비롯하여, 문학인 이병기과 정지용, 화가 겸 비평가였던 김용준이 중심이었다.

『문장』이 창간되던 1939년은 일제말기 황민화정책이 실시되면서 총독부가 우리말 사용을 금지시켜 학교에서 우리말을 가르칠 수 없었던 때였다. 국민문학 기치 하에 우리 문단을 일본문단과 통합시키고자 하였기 때문이다. 이 시기 한글을 사용하는 잡지 『문장』의 탄생과 더불어 등장한 그룹 '문장'의 결성은 한글이라는 언어, 즉 매체의 선택 자체가 민족전통 계승 문제와 직결되던 시기의 산물이었다.[125] 『문장』 동인들이 우리말을 민족의 기억을 담고 있는 문화재로 인식하였다는 점과, 그들이 집단적으로 조선시대를 고전으로 인식하고 이를 소개하였다는 점은, 일제말기 식민정책에 맞서 우리말 및 우리문화를 옹호하려고 했다는 점에서 중요하다.[126]

이와 같이 이 시대는 한국어라는 매체로 무엇을 표현하는가로 민족적인가 아닌가를 논하기 이전에, '한국어'를 선택할 것인가 '일본어'를 선택할 것인가에서부터 자신의 민족적 정체성을 드러내야하는 시대였다. 한글이라는 매체가 목적을 위한 수단이기 이전에 매체 그 자체가 내용일 수 있는 시대였다. 문장은 끝내 한국어를 포기하지 않았는데, 『조선일보』, 『동아일보』가 폐간된 상황에서 문장 편집진의 청탁을 받은 문예인들은

124) 신남철, 「복고주의에 대한 수언」, 『東亞日報』, 1935. 5. 10~11.

125) 김윤식, 『한국근대문예비평사연구』, 일지사, 1992, p.325.

126) 이태준은 우리말 교육이 위축되는 현실을 안타까워하면서 "조선말, 조선글에 인연이 먼 사람은 그의 언행, 그의 취미, 그의 생활, 그의 인격의 바탕, 모두 다 조선 사람이 아닌 사람이 되는 것이다."(이태준, 「문단인으로서 사회에 보내는 희망」, 『무서록』, 박문서관, 1941)고 주장하였을 뿐만 아니라, 조선어학회의 국문운동의 축적된 결과물들(표준어, 맞춤법 등)을 창작에 적용하여 실천하려고 하였다. 이를 통해 우리말이 가진 문학어로서의 가치를 옹호하고 그것을 이론화하려고 했다.

내일 당장 『문장』마저 폐간되어 사라질지도 모른다는 가위에 눌리며 글을 써야만 했다.

이러한 상황 속에서 문장그룹의 중심으로서 활동하였던 김용준이 캔버스와 유화물감을 버리고 붓과 벼루를 선택하였다는 사실은 일면 자연스럽다.

> 요즘 와서 화가들은 서양미술을 수학한 동기에 대하여 후회하는 이가 많고, 畵用具에서 작품의 처리에까지 우리들의 생활범위인 건축이나 가구 일반에까지, 혹은 우리들의 생활감정과 전래해 온 풍습에까지, 도무지 구석에 구석까지 모조리 서양미술과 얼마나 거리가 멀다는 데 심리적으로 귀착되어 있다.127)

김용준의 위와 같은 고백은 그가 1934년 글에서 "서양의 세례를 받고 서양적 교양으로 자라나다시피 한 현대의 우리들"이라고 자신을 표현하던 것에서 얼마나 멀어져 있는지 단적으로 드러난다.128) 자신의 세대를 서양의 교양으로 자라난 현대인으로 규정하고 있을 때, 서양 현대미술의 형식에 대해 탐닉하고 있었던 김용준은, 당대 생활감정·환경·풍습이 서양과는 다른 것임을 깨닫는 순간 우리 고전의 형식미에 대해 본격적으로 연구하기 시작하였다.

이러한 현실인식은, 유화 물감에서 붓과 벼루로 방향을 바꾼 김용준뿐만 아니라, 당대 문장지를 통하여 조선적 유화를 실험하고 있었던 김환기의 언급에서도 드러난다.

> 동경의 미술창작가협회 京城展이 府民館에서 열리었다. 劉永國氏의 래리-푸(浮彫)는 회화라기보다는 건축에 가까운 작품이겠는데 그 의도와

127) 김용준, 「畵壇春秋 : 繪畵的 고민과 회화적 양심」, 『문장』, 1939. 10, pp.227~230.
128) 김용준, 「회화로 나타나는 향토색의 음미」, 『東亞日報』, 1936. 5. 5.

구성미에는 知性의 發露를 느낄 수 있겠으나 동경 또는 경성 등지에서 흔히 볼 수 있는 신흥 喫茶店의 실내장식과 같은 극히 유행적인 無內容한 것 外에 아무런 느낌도 얻을 수 없었다. 二三年이면 더러워지는 新興 茶房式 건물에 비하여 백 년, 이백 년을 생활해온 우리들의 건물이 오히려 더러워진 줄을 모른다.129)

도쿄 유학시절 추상회화 작업을 같이 하던 동료 유영국에 대한 비판은 왜 이 시기 김환기 작품의 지향점이 변하였는지 설명하여 준다.

이 시기 동양적 고전에 대해 주목하기 시작한 작가들이 문장그룹에만 있었던 것은 아니었으며, 일본 파시즘이 제국주의적 속성을 드러내면서 일본 내에서도 신흥미술이라는 이름 하에 고전 연구의 분위기가 고조되고 있었다. 그렇다면 문장그룹이 고전을 연구하면서도 자신의 민족적 정체성 을 잃지 않을 수 있었던 이유는 어디에 있었을까? 그 해답은 문장파 그룹이 공유하였던 이들의 예술론 속에서 파악해보아야 할 것이다.

나. 문장그룹의 예술론과 고전론

문학인들과 미술인들의 결합으로 구성된 '문장'은 문예지 『문장』을 발간 함으로써 자신들의 예술론을 파급시켜 나갔다. '문장'그룹은 문학인과 미술 인의 결합으로 구성된 그룹이기 때문에, 이들의 예술론을 이해하기 위해서 는 미술뿐만 아니라 문장그룹 문학인들의 예술관도 함께 검토해야 한다. 문장그룹의 문학론은 주로 이태준의 글을 통해 공개되었고, 미술에서는 김용준이 그 역할을 맡았다. 이태준과 김용준은 도쿄 유학시절부터 예술론 을 공유하고 있었다.

㉠ 이태준의 문학예술론

129) 김환기, 「求하던 一年」, 『文章』, 1940. 12.

이태준은 조선어 문장의 현대적 작업이 무엇인지 상세하게 서술한 「문장 강화」를 『문장』 창간호부터 9회 동안 연재한 것에서 알 수 있듯이 文章美를 추구하였던 작가였다. '내용보다 솜씨가 더 중요하다'는 이태준의 언급은 그가 왜 문장과 문체를 분류하고, 표현이란 의미를 전달하는 것 이상이어야 한다고 주장하였는지 알 수 있게 한다.

흔히 가장 '전위적'이라는 평가를 받는 '구인회' 동인이었던 이태준이 흔히 가장 '복고적'이라는 평가를 받는 '문장'의 중심인이 될 수 있었던 것은, 두 그룹 모두 '언문일치'의 실용성을 지향한 것이 아니라, 각 개인의 개성적인 문장미를 추구하였기 때문이었다고 판단된다. 이러한 토대 위에 서 이태준의 문학예술론은 성립되었다.

이태준은 일상 언어와는 다른 예술적 언어를 강조하였다. 이태준의 이론에 따르면 이를 위해서 작가는 먼저 사물이 가지고 있는 본성과 가장 유비적인 관계에 있는 단어를 선택해낼 수 있는 능력이 있어야 한다. 이태준 은 이때 선택된 언어를 '유일어'라고 호칭하였다.[130] 이 유일어를 찾아내기 위해서 작가에게는 '감식안'이 있어야 한다는 것이 이태준의 문학예술론의 핵심이다. 수많은 도자기와 서화 중에 예술적 가치가 있는 작품을 고를 수 있는 능력, 즉 감식안을 통해서만 많은 단어 중에서 대상의 본성과 가장 유비적인 단어인 유일어를 발견해낼 수 있다는 것이다. 이미 김용준, 김환기, 이태준 모두 스스로 골동을 모으는 취미를 지니고 있었고, 이러한 골동 취미가 이들의 문화예술론을 형성하는 데 가장 주요한 영향을 미쳤을 것이라 판단된다.

이태준은 '깊숙이 감추어진 오래된 것'이라는 뜻을 가진 '骨董'이라는 단어를 사용하지 않고, '오래된 것을 보고 즐기기'라는 뜻을 가진 '古翫'이라

130) 김영식, 「'문장파'문학의 고전수용양상연구」, 서울대학교 석사학위논문, 1998, pp.21~22.

는 단어를 사용하였다.131) 이는 이태준에게 있어서 오래된 것을 감식한다는
것은, 과거의 것을 그것이 있던 당대의 어법을 이해하여 즐긴다는 것이
아니라, 과거의 것을 그것이 놓여있는 현재적 시공간 속에서 직접 체험하겠
다는 의미이다. 과거의 사물을 현재적인 것으로 만드는 사물과 감식자
사이의 교감을 강조하는 것이다. 이 교감의 과정이 '체험'이다.132)

그런데 예술가는 높은 감식안으로 그 사물의 '맛'을 느끼는 것에서 멈추어
서는 안되고, 이를 맛나게 표현해야 하는 존재라는 것이 이태준의 주장이다.
이는 사물과 감식자 사이의 교감 즉 체험을 통해서 달성될 수 있다고
판단되었다. 높은 교양과 인격을 지닌 감식자는 이 체험의 단계에서 사물과
의 교감을 통해 그 사물의 '맛'을 낼 수 있게 된다는 것이다. 이태준에게
있어서 '맛'이라는 단어는 '스타일'을 의미하며, 그에게 '스타일'은 '개성'과
직결된다.133) 즉 사물의 본질을 깨닫고 이를 개성적인 문장으로 표현해내어
야 좋은 글을 썼다 할 수 있다는 것이다. 이와 같이 이태준의 문학예술론의
중심은 '문장의 맛'에 있다. 이 '맛'을 내기 위해서는 높은 '감식안'과 '인격',
그리고 '체험'의 과정이 요구된다는 것이다.

이러한 이태준의 문학론이 주목되는 것은, 문장의 미를 추구하는 가장
순수문학적인 지향점을 지니고 있는 그의 문학론이, 조선시대 문학의 위대

131) 이태준, 「古翫品과 생활」, 『문장』, 1940. 10 ; 이태준, 「古翫品과 생활」, 『無序錄』,
박문서관, 1941, p.243.
132) "완당이 자유분방하게 휘둘러 놓은 획 속에 나는 이틀 저녁을 갇혀 있었다. 완당의
필력, 필의, 필후를 이틀 저녁을 체험한 셈이다. … 완당의 획은 어떤 성질의
동물이란 것이 만져지는 듯하다. 화풍이나 서체를 감식하려면 원작자의 화풍,
서체를 이해해야 하고 이해하자면 보기만 하는 것보다 모사하는 것이 훨씬 첩경인
것을 느꼈다. 완당서를 아직껏 천자를 보아온 것보다 이 이틀 저녁 24자를 모사해본
데서 나로서의 완당서안은 갑절 는 셈이라고 하겠다." 이태준, 「모방」, 『무서록』,
p.158.
133) 이태준, 「소설독본」, 『전집』 17, pp.266~267 ; 이태준, 「글짓는 법 ABC」, 『중앙』
7, 1934. 7, p.131.

242

성을 발견해내었기 때문이다. 특히 한글로 된 내간체 작품을 가장 이상적인 고전으로 평가해내었다.

이태준, 정지용 등 문장파 문학인들은 산문 문장이야말로 언문일치를 넘어 문법에 얽매이지 않는 참된 개성의 문장이라고 규정하였다. 이태준, 이병기는 고전에서 자신들이 생각하는 이상적인 산문 문장을 발견하고자 하였고, 이를 통해 궁중에서 쓰였던 내간체 문장인『한중록』을 발견해내었다.『한중록』을 창간호부터『문장』에 계속 소개함으로써 공론화하고, 이를 통해 산문 문체의 독자성을 확립하고자 하였다.

이들이 고전에서 산문 형식을 차용하고자 하였던 이유는, 언문일치의 현대 문장에 대한 불만에서 시도된 것이었다. 언문일치의 현대의 문장을 민중의 문장으로 규정하고, 이러한 문학은 '문학 문장'의 바탕은 될 수 있을지라도 문장의 美, 문장의 맛이 없는 문학이라는 것이다. 특히 현대 문장이 가질 수 없는 것이 '품위'라고 생각한 이들은 고전 문장에서 형식을 차용하여 이 문제를 해결하려고 하였다.

이병기와 이태준의 이론은 정지용의 창작을 통해 문학적으로 실천되었다. 정지용은 한시를 수용하거나, 자신의 문장에 내간체를 시험하기도 하였다. 당대 이미 최초의 모더니스트라 불리었고,[134] '지용이즘'을 양산해 낸 그가 고전을 연구한 것 또한 새로운 형식을 실험하기 위해서였다. 그가 내간체를 수용하여 만든 문장은 古語에 대한 전문지식 없이는 해독이 불가능한, 문장파가 원했던 우아한 품위를 지니게 된다. 따라서 이들이 추구한 문장은 민중을 의식한 문장은 아니었으며, 이는 이들의 문예론의 토대가 감식안에 두어져 있는 이유이기도 하다.

ⓛ 김용준의 문인화론

134) 김기림, 「모더니즘의 역사적 위치」,『시론』, 백양당, 1949, p.179.

김용준은 "회화란 순전히 색채와 선의 완전한 조화의 세계"라는 스스로의 언급에서도 알 수 있듯이 일관되게 형식미를 중시하여 왔다. 프로미술 논쟁과 동미전과 백만양화회로 이어지는 과정 속에서 계속적인 논쟁의 중심은 '형식미'에 있었다. '최대 다수 사람들에게 최대 행복을 주는' 창작을 하겠다는 김용준의 결심은 1920년대에 이미 완성되었다. 이 최대 다수의 사람들이, 계급적 관점에 따라 프롤레타리아였다가, 일본의 조선 강점에 대한 문제의식이 커짐에 따라 민족으로 옮겨갔다. 김용준은 미술작품의 내용을 사람들에게 전달하기 위해서는 감상자에게 감동을 주어야 하고, 감동을 주기 위해서는 예술적인 형식이 담보되어야 한다고 판단하였다. 회화란 순전히 색채와 선의 조화로서 이야기하여야 하기 때문이다.[135]

이러한 미술론을 토대로 1930년대를 넘어서면서 김용준은 전통미술 연구에 집중하게 되었다. 그의 미술론이 지향하는 바처럼, 전통미술 연구는 작품 감식을 통한 직접적인 체험을 통해 시도되었다.[136] 그 결과물이 『문장』을 통해 발표되었다. 김용준은 화격이 높은 작품으로 추사의 〈난〉을 들고 있다.

不作蘭花二十年 난초를 그리지 않은 지 이십년 만에
偶然寫出性中天 우연히도 천성에서 나온 것을 그려내게 되었네
閉門覓覓尋尋處 문을 걸어닫고 찾고 또 찾았더니
此是維摩不二禪 이게 바로 유마힐의 불이선이로군.

1939년 11월호 『문장』에 소개한 위의 김정희의 〈난〉의 제화시를 통해

135) 김용준, 「제11회 서화협전의 인상」, 『삼천리』, 1931. 11.
136) 이왕가박물관에서 전시중인 풍속화를 연구하기 위해서 십여 일 동안 매일 화첩을 들고 박물관에 가서 이들을 직접 모사해 보았다는 김용준의 술회가 이를 뒷받침해 준다. 김용준, 「이조시대의 인물화―주로 신윤복과 김홍도를 論함」, 『문장』 창간호, 1939, pp.157~162.

244

그가 왜 이 그림을 높게 평가하였는지 판단해볼 수 있다. 김용준은 이 제화시를 인용하면서, 열 번, 스무 번 생각 없이 그림을 그리는 것보다도 일년에 한획을 그을지언정 뿌리 깊게 탐색한 곳이 있어야 함을 강조하였다. 이러한 경향은 多作을 하는 작가에게 보다는 寡作을 하는 작가에게 많음으로 게으름의 요령을 체득할 것을 요구하고 있다.

> 예술작품의 가장 귀중한 미적 요소는 稚氣를 담은 곳이 있어야 하고, 무엇보다 천한 것은 巧하여 보이는 것인데, 두뇌 없는 부지런하기만 한 예술가들이 흔히 손끝의 재주만이 능하여 자칫하면 巧에 떨어지기 쉬운 것은 진실로 사고함이 없이 부지런하기만 한 탓일 것이다.[137]

김정희의 〈난〉을 해석하면서 김용준이 서술한 위 인용문을 살펴보면, '두뇌'와 '손 끝'을 대립적으로 파악하고, '사고'와 '재주'를 대립적으로 파악하여 부지런하기만 해서는 안되며, 참된 게으름의 요령을 체득할 것을 요구하고 있다. 이는 손재주와 기교에 앞서 의식의 중요성을 강조한 것으로 '意在筆先'의 정신을 높이 평가한 것이라 파악된다.

이를 토대로 그림이란 아무렇게나 그린다고 되는 것이 아니라, "胸中에 文字의 香과 書卷의 氣가 차야 그림이 나온다"[138]며 그림에서의 문자향과 서권기를 강조하였다. 그러나 김용준은 '문자향'과 '서권기'를 동기창에서 빌어오긴 하였지만 이를 새롭게 해석하여 "문자향 서권기라는 것은 반드시 글을 많이 읽으란 것만은 아니리라"고 주장하고 있어서 주목을 요한다.

김용준은 동기창의 문인화론의 핵심인 『畵禪室隨筆』에서 언급한 讀萬卷 書하고 行萬里路하여 가슴 속의 티끌과 혼탁함을 씻어버릴 수 있다면 물론 좋다며 문인화론을 받아들이고 있으면서도, 그렇다면 일자무식한

137) 김용준, 「翰墨餘談」, 『문장』, 1939. 11.
138) 김용준, 「詩와 畵」, 『근원수필』, 을유문화사, 1948.

자라서 글을 읽지 못하면 문자향을 낼 수 없다는 것인가에 대해서는 다른
의견을 제시하고 있다. 일자무식이면서도 흉중에 高古特絶한 품성이 있으
면, 이 품성이 곧 문자향이고 서권기라는 논리이다. 그 대표적인 작가로
오원 장승업을 들고 있다.139) 이러한 논의는 문인화의 '서권기', '문자향'을
『菜根譚』과 『隨園詩話』에 근거해서 해석한 것으로 판단된다.140)

　김용준은 김정희의 「寫蘭訣」에 대해서도 잘 알고 있었고, 이 중 일부분을
자신의 『근원수필』에 적어놓기도 하였다.

　　인품이 고고특절하여야 書品도 높아지는 것인데, 세인이 공연히 형태만
같이하기에 애를 쓰거나 혹은 화법으로만 꾸려 가려고 애쓰는 이들이
있다. 또 비록 구천구백구십구 분(分)까지는 누구나 다 할 수 있는 것이나
구천구백구십구 분까지 갔다고 蘭이 되는 것이 아니요, 그 구천구백구십구
분까지 간 나머지 일 분이 가장 중요한 난관이니, 이 난관을 돌파하고서야
비로소 난을 그린다 할 것이다. 그러나 일분의 경지는 누구나 다 될 수
있는 것이 아니니, 말하자면 人力으로 되는 경지가 아니요, 그렇다고
인력 이외의 것도 아니라 하였다.(인품의 高下가 결정한다는 말이다)141)

<hr>

139) 김용준, 「翰墨餘談」, 『문장』, 1939. 11.
140) "일자무식이면서도 詩意를 가진 사람이면 詩家의 진취를 알았다 할 수있고, 一偈를
　　불참하고도 禪味를 가진 사람이면 禪敎의 玄機를 깨달았다 할 수 있다."(洪自誠,
　　『菜根譚』; 김용준, 「詩와 畵」, 『근원수필』, 을유문화사, 1948에서 재인용) ; "王西
　　莊이 그의 친구 저서의 서문을 써주는데─소위 시인이란 것은 吟詩깨나 한다고
　　시인이 아니요, 가슴 속이 탁 터지고 온아한 품격을 가진 이면 일자무식이라도
　　참 시인일 것이요, 반대로 성미가 빽빽하고 俗趣가 분분한 녀석이라면 비록 종일
　　咬文嚼字를 하고 連篇累牘하는 놈일지라도 시인은 될 수 없다. 시를 배우기 전에
　　시보다 앞서는 정신이 필요하다."(袁枚, 『隨園詩話』; 김용준, 위의 글에서 재인용).
141) 김용준, 「去俗」, 『근원수필』, 1948. 김용준은 김정희의 논의를 직역하기보다는
　　이해하기 쉽게 의역하였는데, '난관 돌파'나 '인품 고하' 운운하는 부분에서 김용준의
　　해석을 읽을 수 있다. 김정희의 원문은 「題石坡蘭卷」에서 인용된 것이다. 민족문화
　　추진회, 『(국역)완당전집』 권2, 서울 : 민족문화추진회, 1996, pp.245~247 참고.

246

본래 이 글은 흥선대원군의 난초그림을 상찬하는 데서 따온 것으로서, 아무나 범접할 수 없는 고귀한 신분과 인품이 작품의 마지막 완성도에 있어서 핵심적인 요체임을 강조한 것이다. 그러나, 김용준은 학식과 인품을 극단적으로 대립시켜서, 일자무식이라도 인품이 고고특절하면 그것이 곧 문자향과 서권기라는 전혀 새로운 해석을 여기에서 발전시켜 나갔다.

그리고 이러한 논리를 통해 부각된 작가가 오원 장승업이었다. 김용준이 장승업 그림을 높이 평가한 것은 위와 같은 자신의 논리가 완성된 이후가 아니라, 전통미술에 대한 감식안을 가지고 있지 않았다고 스스로 고백하고 있는, 서양화를 공부하는 학생이었을 때부터였다. 김용준 스스로 고백하기로, 장승업 그림을 처음 보았을 때는 자신이 동양화란 어떤 그림인지 모를 때라서 동양화라고 하면 왠지 모를 모멸을 가지고 있었다고 술회하고 있다. '선과 필세에 대한 감상안을 갖지 못한' 김용준이 장승업의 〈기명절지도〉를 보고 '일격에 여지없이 고꾸라지고 말았다'고 술회하고 있다.[142] 이 글에서 김용준은 장승업에게 '천재'라는 수식어를 붙이고 있다. 이와 같이 먼저 체험을 통해 작품과 소통하고 이를 화론으로 이론화하는 과정은 김용준 미술론이 지닌 주요한 특징 중의 하나이다.

김용준은 예술적 형상을 心의 표현형식이라고 정의하면서 예술상에서 心과 形, 이 두 가지는 二身同體임으로 이를 이원적으로 해석하는 것은 곤란하다는 점을 명확히 하였다. 그렇다면 이 예술 心은 어디서 찾을 수 있는가? 김용준의 미술론에 의하면 이는 자연과 인생을 味識하는 체험에서 얻을 수 있다. 자연과 인생을 미식하는 체험은 가깝게는 서화 작품을 감식하는 것에서 출발한다.

감식하는 체험을 중요시 한다는 것은 이태준의 경우와 같이, 감식의대상인 書畵가 제작되었던 당대의 語法을 깨닫는 것이 중요한 것이 아니라,

142) 김용준, 『근원수필』, 1948.

현재 감식자와 같은 공간에 있는 현재의 書畵와 감식자와의 교감, 소통의 문제로서의 체험을 중요시한다는 것이었다. 높은 감식안을 가진 사람은 서화를 감식함으로써 자연과 인생과 우주를 미식할 수 있는 체험을 하게 되는 것이다.[143] 이 체험 과정에서 인격이 높은 감식자와 대상과의 소통을 통해, 전 인격과 우주가 混融된 무한세계가 펼쳐지게 되는 것이다.[144]

　　김용준은 書와 사군자를 예술의 극치라 평하며, 書道가 있듯이 그림에서는 畵道가 있으며 이 畵道에 도달하는 것이 바로 美를 포착하는 것이라고 말하였다.[145] 그렇다면 이 美를 포착하기 위해서는 구체적으로 어떻게 해야 하는가?

　　謝赫의 六法 중 應物象形을 통해 그 첫 단계를 시작할 수 있다고 언급하였다. 김용준은 사혁의 육법 중 氣韻生動이 물론 중요하지만, 그동안 응물상형 없이 氣韻生動만을 강조하는 풍조가 만연하여 회화에 있어서의 창작적 정신과 개성의 중대성을 몰각하게 되었고, 결국 회화가 쇠퇴하게 될 수밖에 없었다고 반성하였다. 이는 임모를 통한 창작에 대해 비판하고 직접 대상을 사생하는 것에서부터 시작하여야 한다는 논리이다. 응물상형을 통해 想을 넓히고 眞에 逼하여 개성의 힘으로 뚫어 나가는 곳에 참다운 기운이 생동할 수 있다는 것이다.[146] 그러나 응물상형만으로 다 되어지는 것은 결코 아니라

143) 김용준, 「종교와 미술」, 『신생』, 1931. 10 ; 김용준, 「제11회 서화협전의 인상」, 『삼천리』, 1931. 11.

144) "그 境域을 만일 과학자가 비판한다면, 곧 환상의 세계요, 공상의 세계일 것입니다만은, 예술가에게 있어서는 그것이 곧 실재의 세계외다. 예술가가 과실 한 개를 그렸다 합시다. 그것이 진정한 예술품이라면 그것은 다만 과실의 형상을 模한 偶像이 아니요, 선과 색채로 구성된 한 세계요, 한 실재이외다. 그 작가의 전 인격과 混融된 무한한 우주의 전개이외다. 이러한 철학적 경지를 흔히 말하여 관념론이라 합니다. 그러나 우리는 單히 관념론이란 천박한 범주 이상의 세계를 발견하지 못한다면, 미의 세계는 결국 체득하지 못할 것입니다." 김용준, 「종교와 미술」, 『신생』, 1931. 10.

145) 김용준, 「종교와 미술」, 『신생』, 1931. 10.

146) 김용준, 「去俗」, 『근원수필』, 을유문화사, 1948.

248

는 점도 명확히 하였다. 응물상형이라는 畵法을 통해 畵道에까지 나아가야 한다는 것이 김용준의 미술론의 핵심이다.

사생론을 문인화론에 결합시킨 김용준의 논의는 신남화론 및 일본화단의 고전부흥론의 방법론은 수용하면서도 이데올로기로서의 동양주의는 거부하여, 오히려 이를 조선전통에 대한 새로운 인식 확장의 계기로 삼았다는 점에 의의가 있다 하겠다.

김용준은 자신의 미술론에 맞는 고전을 전통에서 발견해내는 작업을 지속하였다. 사생의 전통으로서 정선과 신윤복, 김홍도를 높이 평가하였다. 정선이 산수 사생에 힘써 개성을 발휘하였고, 신윤복도 인물 사생에 힘쓰고 눈 앞의 현실을 그려서 위대한 개성적인 화면을 이룩해내었다고 평가하였기 때문이다.147) 그는 畵格이 높은 고전 김정희, 김홍도, 정선을 결합하여 20세기 문인화를 창조해내고자 하였다. 높은 감식안과 인격을 지닌 예술가가 사생이라는 畵法을 통해 畵道에까지 도달함으로써 얻어지는 '개성'적 작품을 창조하려 한 것이었다.

이상에서 살펴본 바와 같이 김용준은 자신의 미술론을 토대로 하여 우리 전통의 고전을 조선시대 회화에서 찾았으며, 이를 통하여 조선시대 미술을 폄하하는 조선미술타율성론, 조선미술퇴폐론의 식민주의적 한계에서 벗어날 수 있었다.

ⓒ 문장그룹의 전위미술론과 고전론
이와 같이 이태준과 김용준의 문예론은 감식하는 체험을 중시하고, 작가의 높은 인격을 요구하며 사생과 개성을 강조한다는 점에서 일맥상통하며, 고전적인 전통을 조선시대 작품에서 찾고 있다는 점에서도 동일하다.

147) 김용준, 「이조시대의 인물화-주로 신윤복과 김홍도를 論함」, 『문장』 창간호, 1939, pp.157~162 ; 김용준, 「李朝의 山水畵家」, 『문장』 제2집, 1939. 3.

이태준, 정지용, 김용준, 길진섭 모두 예술은 형식으로 이야기한다는
전제를 명확히 하였다. 이 때문에 이들은 당대 스타일리스트라고 불려졌다.
조선적 전위미술을 지향하던 김용준, 길진섭을 비롯한 일군의 화가들이
왜 이 시기 고전의 탐구에 더 집중하였던 것일까? 그 이유는 「古典과
가치」라는 『문장』 글에서 잘 드러난다.[148]

> 나는 古典을 사랑한다. … 소위 전위예술을 하는 내가 고전을 사랑한다는
> 말은 '고전' 그것이 그 시대의 전위예술이기 때문이다. … 현대 서양화에
> 있어서 추구된 전위예술이 도달한 결론이 먼저 말한 바와 같이, 동양예술의
> 고전적 유산 속으로 환원되고 말았다는 사실이다. 그러니까 우리들의,
> 즉 서양화가들은 구주의 정신을 모방할 필요가 없다는 것이며, 앞으로
> 우리에게는 우리들의 전통이 남긴 아름다운 정신이 있다는 말이다. 맹목적
> 으로 구주적 정신에 빠진 그들에게 이것을 말해둔다. 나는 고전을 사랑한다.
> 사랑하기에 前衛를 해왔다. 나는 우리들의 전통을 지키겠다. 그 수단이
> 어떠한 것이든. 그러나 동양화적 계승의 수단을 取하지 않을 것이다.
> 왜냐하면 골동품적인 존재는 되고 싶지 않으니까.

고전을 사랑함으로 전위예술을 한다는 위의 글은 문장그룹이 왜 전위미
술을 추구하면서 고전론에 관심을 갖게 되었는지 알 수 있게 한다. 그러나
이러한 논리는 당시 일본뿐만 아니라 국내 화단에서도 만연했던 화두였다.

문제는 '전위임으로 고전을 사랑한다'는 명제가 아니라, 전통 중에서
어떠한 전통을 고전으로 삼는가에 있었다. '문장'동인이 활동을 하면서
발간한 잡지 『문장』은 고전을 사랑하는 모든 이들에게 열려져 있는 공간이
었다. 이들 속에는 김용준, 이태준, 길진섭 등 문장그룹의 중심 멤버가
선택한 고전을 자신들의 고전으로 선택한 이들도 있는 반면, 이들과는

148) 趙宇植, 「古典과 가치」, 『문장』, 1940. 9 ; 趙宇植, 「古典과 가치(續)」, 『문장』, 1940.
 10.

다른 고전을 전통에서 선택한 이들도 존재하였다. 『문장』 편집진들은 이러한 글들 간의 차별점을 부각시켜내는 것에는 별 관심이 없었던 듯하다. 『문장』 편집진 스스로도, 자신들과 다른 전통을 선택하였던 친구들이 얼마 후 동양주의의 파시즘적 속성이 적나라하게 드러남과 더불어 파시즘 미학 속으로 흡입되어 들어가게 될 것임을 예측하지 못하고 있었던 것은 아닌가 싶다.

　『문장』의 편집진을 겸하고 있었던 '문장'그룹이 선택한 고전은 조선시대에 있었다. 그 중에서도 문학에서는 한글로 쓴 내간체를, 미술에서는 문인화뿐만 아니라 진경산수와 풍속화를 높이 평가하였다는 데 주목해야 한다. 응물상형을 통해, 화도로 나아가겠다는 김용준의 미술론은, 응물상형의 고전으로 진경산수와 풍속화 전통에 주목하였다. 이를 통하여 자연스럽게 식민사관의 조선미술타율성론, 조선미술퇴폐론에서 벗어날 수 있었다.

　'문장'그룹이 조선을 폄하하던 식민사관이 팽배했던 조건에서 조선시대를 고전으로 삼을 수 있었던 것은 논리적 접근이 아닌, 서화 골동을 감식하는 체험을 통해서 얻은 결론이었기 때문에 가능하지 않았나 판단된다. 또한 예술의 형식을 중요시하는 순수주의자들이었던 '문장'그룹 동인들에게는 일면 당연했던 '개성'이라는 작가적 개념 역시 니시다 철학으로 대표되는 이 시기 전체주의적 세계관에 함몰되지 않도록 지켜준 하나의 힘이 아니었을까 판단된다.

　김용준의 미술론은 잡지 『문장』을 통해 실천적으로 창조되었다. 처음부터 文章誌의 디자인 기획을 총괄한 길진섭은 외국서적만을 모방해왔던 당대 장정미술에서 우리적인 장정, 우리적인 표지가 무엇인지 보여주겠다는 포부를 내걸었다. 길진섭은 유학가기 이전부터 김용준과 함께 한 이후 동미회, 목일회 등을 함께 했던 인물이다.

　『문장』 창간호 표지의 표지화, 제호는 모두 이태준, 김용준이 최고의

(좌) 圖 31 김정희, 〈文章〉 筆跡 集案, 『문장』 창간호(1939) 게재
(우) 圖 32 허련, 〈阮堂拓墨帖〉, 조선, 1877년 이후, 板刻本, 25.7×31.2cm, 국립중앙박물관 소장(중박 201208-4678)

圖 33 김정희, 〈文章〉 筆跡 集案, 『문장』(1940.2) 게재
圖 34 길진섭, 〈문장 표지화〉, 『문장』(1940.11) 게재

고전으로 삼았던 추사 김정희에게서 차용한 것이다. '文章'이라는 글씨는 추사의 筆跡을 集案하였고, 표지화인 〈수선화〉도 추사 작품이다.[149](圖 31, 圖 32) 이후에도 추사체의 다른 글자로 변경하였지만 여전히 '文章' 글씨는 추사체를 사용하였고(圖 33), 표지화는 김용준, 길진섭 등 문장파 동인들이 참여하였다. 표지에 '文章'이라는 題字(書)와 표지그림(畵), 그리고 도장을 찍어 전통적인 문인화의 형식을 현대 장정 표지화에 응용하였다. 표지화의 소재로는 사군자를 비롯하여, 낙랑출토품, 고구려 고분벽화, 민예품, 일상적인 풍경 등이 다양하게 소개되었다.(圖 34) 사생을 통해 畵道로 나아가겠다는 김용준의 20세기 문인화론에 걸맞게, 전통시대 문인

149) 문장 창간호 표지의 〈수선화〉는 김정희의 〈水仙花〉를 제자 허련이 판각하여 보급용으로 만든 것을 실었다.

252

(좌) 圖 35 김환기, 〈失題〉, 『문장』(1939.8) 게재
(우) 圖 36 정현웅, 〈미스터 白石〉, 『문장』(1939.8) 게재

화에서는 중심소재가 되지 못하였던 일상적인 풍경 또는 일상 생활용기를
사생하여 이를 문인화적인 양식으로 번안하기를 즐겼던 듯하다.

　삽화에서도 이들의 지향점은 명확히 드러난다. 권두화와 삽화에 사용된
김환기의 작품을 보면 도자기를 여인에 비유하여 문인화적인 양식으로
번안함으로써 현대적이면서도 文氣있게 완성한 것을 알 수 있다.(圖 35)
정현웅의 삽화 〈미스터 白石〉도 詩·書·畵를 한 화면에 담는 전통적인 문인화
의 형식을 차용한 작품임을 한 눈에 알 수 있다.(圖 36) 서예는 한글로
적었고, 내용도 극히 일상적인 삶의 한 단편을 적어놓고 있다는 점에서
근대적이다. 문장파가 추구하였던 조선적인 전위미술이 무엇인지 드러내
주는 작품이라고 생각한다.

　『문장』을 통해 발표한 장정 미술품들 이외의 이 무렵 작품으로는 김용준
의 〈樹鄕山房全景〉을 들 수 있다. 수화 김환기와 그의 아내 김향안을 그린

圖 37 김용준, 〈樹鄕山房全景〉, 종이에 수묵담채, 24×32cm, 1944년, 환기미술관 소장

것이다.(圖 37) 일점 시점에 의한 근대적 구도법, 일상의 한 장면을 선택한
소재, 간결하지만 명확히 드러나는 김환기와 김향안의 리얼리티는 현대적
내용과 고전 형식의 결합을 통해 김용준이 보여주려고 했던 세계가 무엇인
지를 잘 드러내 준다.

이러한 문장그룹의 작품들은 '비정치성의 예술'을 지향했지만 일제말기
의 민족말살정책 속에서 결국 '정치성'을 내포할 수밖에 없었던 시대의
대표적인 산물이라고 할 수 있겠다.

조선전위미술을 주장하였던 길진섭, 김용준 등은 당시 일본화단의 고전
부흥 방법론은 수용하면서도 이데올로기로서의 동양주의는 거부하여, 오
히려 이를 조선전통에 대한 새로운 인식 확장의 계기로 삼았다. 얼핏 보면
길진섭과 김용준의 고전부흥도 야스다 요주로(保田與重郞, 1910~?)식의

고전부흥론과 유사해 보인다. 그러나 길진섭과 김용준은 일본이 내선일체의 상징으로서 장려하였던 삼국시대와 통일신라가 아닌, 만세일계의 천황제를 신봉하는 일본정신과 부합하지 않는다고 판단하여 퇴폐의 온상으로 지목되던 조선미술에서 고전을 찾았다는 점에서 근본적인 차이를 가진다.

일본이 근대초극론으로 자신의 파시즘을 적나라하게 드러내고 있던 시절, 학교에서의 한글사용이 전면 금지되던 때, '문장'그룹이 선택한 고전은 조선시대였다. 그 중에서도 문학에서는 한글로 쓴 내간체, 특히『한중록』으로 대표되는 궁중에서 사용되던 내간체 문장을 높이 평가하였고, 미술에서는 문인화뿐만 아니라 식민주의 관학파가 조선식 습기가 있다 하여 거부한 진경산수와, 퇴폐하다고 비판한 추사파의 가치를 재인식한 것은 전통관에 있어서 커다란 진전이라 하지 않을 수 없다. 사생이라는 화법을 통해, 화도로 나아가겠다는 김용준의 미술론은, 문인화뿐만 아니라 진경산수와 풍속화 전통에 주목하였기 때문이다. 이를 통하여 자연스럽게 식민사관의 조선미술 타율성론, 조선미술퇴폐론의 식민주의적 전통관에서 벗어날 수 있었다.

'문장'그룹이 식민사관이 팽배했던 조건에서 조선시대를 고전으로 삼을 수 있었던 것은 논리적 귀결이라기보다는, 서화 골동을 감식하는 체험을 통해서 얻은 결론이었기 때문에 가능하지 않았나 판단된다. 예술의 형식을 중요시하는 순수주의자들이었던 '문장'그룹 동인들에게는 일면 당연했던 '개성'이라는 개념 역시 '문장'동인들이 니시다 철학으로 대표되는 이 시기 전체주의적 세계관에 함몰되지 않도록 지켜준 하나의 원동력이 될 수 있었다고 판단된다.

이러한 '문장'그룹의 20세기 문인화론은, 오세창이 1910년대에 씨앗을 뿌린 근대적 전통관과 잇닿아있는 동시에, 해방 후 서울대학교 미술대학과 평양미술학교를 통해 미술이론계 및 화단에 지대한 영향을 미치게 된다는 점에서 그 의미가 재평가되어야 하리라고 생각된다.

V. 한국미술의 현대화와 민족전통

1. 1950~1960년대 현대 문인화

20세기 전통 해석의 주요한 특징 중의 하나는 書畵 전통에서 수묵과 채색을 분절적으로 사고하고 이를 대립적으로 파악한다는 점이다. 이는 20세기 초반 書畵라는 용어가 '繪畵'로 대체되면서 발생되었다. 일본에서 만들어진 이 용어의 탄생 배경에는, 근대기에 새롭게 수입된 서양회화에 대응하고, 더 나아가 서양화를 포함한 모든 '회화'를 포괄할 수 있는 용어를 만들 필요성이 제기된 것이 동기가 되었다. 이에 따라 '繪(색채) 畵(수묵)'라는 용어가 탄생되었다. 이와 같이 전근대기에 서로 상호 보완적인 관계에 있던 채색과 수묵을 이분법적으로 분리하여 파악하는 견해는 남북분단 이후 양 진영 모두에서 더욱 심화되었다.

한국에서는 해방 직후 친일잔재 청산의 문제가 근대기 일본의 영향을 많이 받은 채색계열 화가들에게 집중되었다. 이러한 현상은 친일잔재의 청산 문제를 양식 문제로 환원한 것으로써 이후 후유증을 생산하게 된다. 그러나 이러한 시대 분위기 속에서 수묵과 채색의 이분법적 분리는 더욱 가속화되어 채색=왜색, 수묵=전통이라는 등식 속에서 화가들은 채색의 사용을 기피하고 수묵화만으로 전통을 이해하고 이를 계승하여 현대화하고

자 하는 일련의 노력이 시작되었다.

한국에서는 이러한 '왜색탈피'와 '현대화'에 대한 노력들이 1960년대에 가시적으로 드러나기 시작하면서 일련의 성과를 획득한다. 특히 근대말기에 '문장'그룹을 통해 조형화된 20세기 문인화론이 서울대학교 회화과를 중심으로 계승되어 현대화되었다.

1) 김용준과 김영기의 문인화론

김용준의 문인화론은 해방 직후 그가 서울대학교 미술대학의 교수로 부임하면서 서울대학교 회화과로 전승되었다. 서울대학교 회화과에는 김용준 이외에 김용준의 추천으로 月田 장우성(1912~2005)이 교편을 잡게 되었다. 당시 김용준은 일본화풍을 배제한 장우성의 작품을 높이 평가하고 있었고, 장우성은 이 시기 서울대학교에서 김용준의 영향을 받으며 문인화 중심으로 전통을 현대화시키고자 하였다.

장우성은 "원래 동양화는 사실주의가 아니고 표현주의와 인격과 교양의 기초 위에 초현실주의적 주관의 세계를 전개하는 것이 동양화의 정신이다"라고 하였다. 따라서 서양 현대미술에서 인상파 이후 야수, 입체, 초현실주의 등의 각파를 거쳐 온 추상주의 회화 이념은 결국 현실주의에서 이상주의로 변화한 것으로 고대 동양주의의 唯心주의로 접근해간 것이라고 판단하였다. 이처럼 서구 현대미술을 동양주의로 파악하는 견해는 근대기 일본의 신남화론을 수용한 문인화론과 동일한 것이다. 또한 이러한 문인화를 그리기 위해서는 자연히 구체적인 형태의 眞想을 묘사하는 것은 중요한 수단이나, 이것은 사진기와 같이 관찰한 것을 묘사하는 것이 아닌, 내적 요구에 의해 재구성하는 것을 통해 자신을 표현함으로써 새로운 우주를 창조하는 것이라 주장하였다.[1] 주객 합일의 단계를 통해 대상의 우주관을 체득하고 깨닫는 것이 아니라 주관에 의해 자신을 표현함으로써 새로운 우주론을

창조하는 단계로까지 넘어가는 장우성의 문인화론은 김용준의 문인화론을
계승하는 근대적 문인화론임이 명확하다.

　　서세옥은 자신이 서울대학교에 다닐 당시의 김용준을 아래와 같이 회고
하였다.

　　　민족미술을 앞장서서 정리하고 확립시키는데 중요한 역할을 한 지도적
　　인 선배가 근원 김용준 선생이었습니다. … 우리 민족미술의 방향을 정립하
　　는데 방향과 기법을 제시하셨다는 생각이 듭니다. … 교육기관에서 독자적
　　인 민족미술의 양식과 기법을 갖추었고 이것이 하나의 흐름으로 정립되었
　　는데 그때 이런 교육의 지도를 관장하시던 분이 근원 김용준 선생이셨지
　　요.2)

　　서세옥은 당시 한국 전통회화가 식민지시대의 일본 잔재를 청산하고
현대화되는데 있어서 가장 결정적인 역할을 한 사람으로 김용준을 들었다.
특히 동양미술사와 실기강의를 하던 김용준의 강의를 듣고 충격을 받았다
고 토로할 만큼 그의 영향을 받았음을 증언한 바 있으며,3) 자신의 스승으로
서 김용준을 언급하기도 하였다.4) 좋은 화가가 되기 위해서는 '인격자'가
되어야 한다는 가르침과 이를 위해 萬卷의 책을 읽으려한 서세옥, 동양과
서양을 모두 알아야 하겠다는 결심과 노력, 또한 최근에도 서세옥은 인상파

　1) 장우성, 「동양문화의 현대성」, 『현대문학』, 1955. 2, pp.32~35.
　2) 김영나, 「山丁 서세옥과의 대담」, 『공간』, 1989. 4, pp.133~134.
　3) 서세옥, 「인터뷰-산정 서세옥」, 『한국미술기록보존소 자료집』, 삼성문화재단,
　　　2003, pp.118~123.
　4) "나에게 그림이라고 하는데 대해 눈을 뜨게 해 주신 분, 어째서 이게 필요하고
　　　왜 이것을 하려고 하는가 하는 기본적인 문제에 대해 대답을 해주고 개안을
　　　시켜준 분 … 중에 대표적으로 직접 지대한 영향을 주신 분은 근원 김용준 선생입니
　　　다. … 김용준 선생은 나에게 고전을 비롯한 많은 책들을 읽게 하셨지요." 김영나,
　　　앞의 논문, pp.133~134.

이후 서구 현대미술은 동양의 기법과 재료 사상을 서양이 응용한 것이라는 미술사 인식을 지니고 있다는 점에서 김용준의 문인화론과 일치한다.[5) 또한 문인화의 고전으로서 추사 김정희와 함께 장승업을 들고 있다는 점도 김용준과 일치한다.

서세옥은 김용준이 교수로 있던 시절 제1회 대한민국미술전람회에 〈꽃 장수〉를 출품하여 국무총리상을 받았다.

> 그 그림(〈꽃장수〉)의 소재는 해방의 기쁨과 민족의 미래를 생각해 보자는 데에서 나왔어요. 그래서 젊은 세대와 늙은 세대를 대조해서 그렸는데 꽃이 많이 놓인 것을 중심으로 구도가 되었어요. 그래서 그림이 상당히 화려하고 신선했어요. 지금까지 일본미술의 침투로 혀끝에 침을 발라가면서 조그만 붓을 가지고 실오라기처럼 그리는 그런 선을 집어치우고 큰 붓을 가지고 폭포가 쏟아지듯, 강물이 흐르는 듯, 그렇게 해보자. 색채는 애매모호한 게 아니라 분명하고 화려하게 해야 되겠다. 그렇게 생각하고 그렸습니다.[6)

민족미술의 수립을 역설하던 김용준의 제자다운 학생 서세옥의 모습이 읽힌다. 그러나 당시 이 작품에 대한 김용준의 평가는 엄격하였다.

> … 서세옥의 꽃장수는 붉은 꽃만은 좋은 표현이었으나 흰꽃은 음양이 부족하였고, 화면에 비례하여 인물들이 너무 커서 화폭에 깊은 맛이 없었(다)…[7)

그럼에도 불구하고 〈꽃장수〉는 김용준과 장우성의 가르침이 지향하고

5) 김영나, 위의 논문, p.141.
6) 김영나, 위의 논문, p.135.
7) 김용준, 「國展의 인상」, 『자유신문』, 1949. 11. 27~30 ; 『近園金瑢俊全集5』, p.289.

있었던 바가 잘 드러나는 작품이다. 해방 이후 친일잔재 청산과 민족문화 건설이라는 화두에 대한 김용준의 대답은, 일본화의 영향으로 사라진 線描의 복원이라는 형식적인 요구와 대상의 리얼리즘을 파악하라는 근대적 주문과 더불어 인격의 완성을 위해 정진하라는 문인화의 토대를 강조한 것이다.

〈꽃장수〉는 일제강점기 이후 답습해오던 일본화풍과 비교하면, 채색이 밝고 선명하게 변화하였고, 인물 묘사에서도 면에 의한 묘사보다는 線 맛을 강조하고 있다는 점에서 일본화풍을 근절시켜냈다는 의의가 있다.

김용준도 제1회 국전의 會場이나 진열방법 등이 '조선미전'과 대동소이했음에도 불구하고, 일본색이 감퇴하였다는 점을 평가하였다. "일본화에서 즐겨 사용되는 胡粉의 남용이 줄어들었고, 호분 위로 古趣를 내려는 일본인들의 소위 'さび(寂)'[8]의 표현도 줄었고, 하등의 감정도 억양도 없는 인조견실같은 線條도 줄었다"[9]는 점에서 일본색을 감퇴시킨 젊은 화가들을 높이 평가하였다.

특히 김용준은 제 1회 국전의 가장 큰 성과로는 앞으로 조선화가 걸어야할 모델로서 좋은 기법의 예가 대두되었다는 점이며 그 대표작가로 1회 국전 심사원이었던 장우성의 작품을 들었다. 그는, 장우성의 작품에 결점도 많으나 "古畵의 전통을 배운 骨法으로서의 用筆과 현대적 두뇌로 대상을 관찰하는 사실적인 묘사"를 결합시켜내었다는 점을 높이 평가하였다. 기운생동보다 응물상형을 높이 평가하고 이를 통해서 창작의 정신과 개성의 중요성을 역설했던 일제강점기의 김용준의 논의가 지속되고 있음을 알 수 있다. 이처럼 김용준의 문인화론에는 "회화란 순전히 색채와 선의 완전한 조화의 세계"[10]라는 근대적 관점과 서양의 현대미술을 동양정신의 표현으

8) さび(寂)란 '예스럽고 차분한 아취가 있음', '고담하고 수수함'이란 뜻. 김용준, 「國展의 인상」, 『자유신문』, 1949. 11.27~30 ; 『近園金瑢俊全集5』, p.289.

9) 김용준, 위의 글.

로 파악하고 있다는 점에서 추상화를 용인할 수 있는 논리적 개연성을 가지고 있었음에도 불구하고, 자신의 작품이 추상으로 나아가지는 않았다. 김용준의 6·25 월북 이후 그의 문인화론을 토대로 추상화를 적극적으로 옹호해낸 것은 그보다 7살 아래인 金永基(1911~2003)였다.

6·25전쟁이 끝나면서 일본뿐만 아니라 미국을 통해서도 서양의 현대미술이 본격적으로 국내에 소개되기 시작하였다. '추상'과 '현대화'가 동일한 구호로 인식될 만큼 쏟아져 들어오는 서구 현대미술작품들 속에서 국내화단의 미술가들은 무언의 '현대화' 압력에 포위당해 갔다.

이러한 분위기 속에서 1950년대 중반에 들어서자 한국화단에는 국전을 무대로 한 수묵산수화와 수묵인물화의 몇몇 획일적인 작품경향만이 유행하는 것에 대한 비판이 점차 새로운 흐름으로 나타나기 시작하였다. 이러한 흐름은 서양화단에서 활발하게 수용하고 있었던 서양 현대미술에 자극받아 한국화에서도 국제적인 미술로부터의 고립에서 벗어나 현대화를 추구해야 한다는 주장이 부각된 것이다.

'현대화'를 위해서 한국화 화가들도 서양의 현대미술을 형식적으로 차용하기 시작하였다. 이 시기에 미래주의·추상표현주의 경향의 작품을 제작하고 있었던 김영기는 서양 현대미술의 차용을 '신문인화론'으로 이론화하였다. 그의 신문인화론은, 과거의 문인화론의 사의성은 이제 현대 서양의 포비즘적 표현양식을 중심으로 발전하여야 한다는 논리였다. 그의 논리가 김용준의 문인화론을 토대로 하고 있음은 자명하다. 또한 김영기는 자신의 신문인화론을 통하여, 화면 안에 詩文題讚을 쓰는 양식을 버리고 오직 회화만이 주체로서 표현되어야 함을 주장하였다. 이러한 자신의 문인화론을 토대로 제작된 김영기의 〈壽如南山〉이나 〈百花〉(圖 38)는 초서체를

10) 김용준, 「회화로 나타나는 향토색의 음미」, 『東亞日報』, 1936. 5. 3~5. 5. 이외에도 김용준, 「서화협전의 인상」, 『삼천리』, 1931. 11.

圖 38 김영기, 〈百花〉, 1961년, 한국미술기록보
존소 제공

圖 39 김영기, 〈새벽의 행진〉, 1958년, 한국미
술기록보존소 제공

변형시켜 제작한 것이라고 스스로 밝히
고 있는데, 壽자나 百자 등의 한자는 의미
를 알아보기 힘들게 변형되어 있고 액션
페인팅에 비교할 수 있는 대담하고 율동
적인 필선과 흩뿌린 수많은 점들이 화면
에 가득 차있는 작품이다.

　이러한 작품에 대해 작가 김영기는
'字化美術'이라고 정의하였는데, 문인화
의 書畵一致에 바탕을 두고 한자의 조형
성을 현대적으로 재해석한 회화라는 의
미라고 밝히고 있다.11) 그러나 그의 〈새
벽의 행진〉(1958)(圖 39)에서 보이는 미
래주의의 영향,12) 〈수여남산〉에서 보이
는 추상표현주의의 영향에서 드러나듯
그의 '신문인화'는 서양회화의 조형성을
수용하면서 형성되었음을 보여준다. 따
라서 그의 신문인화가 의미하는 書畵一
致란 정신적인 측면보다는 조형적인 성
격이 더 강하다고 할 수 있다. 김용준의
문인화론이 일제강점기 일본의 신남화
론에 자극받아 이론화된 것임에 비해, 김영기의 신문인화론은 김용준의
문인화론의 토대 속에서 서구 현대미술의 조형적 차용을 통해 이론화되었
기 때문이다.

11) 김영기, 『동양미술론』, 우일사, 1980, pp.473~478.
12) 작가 스스로 미국 공보관에서 본 독일 화집 속의 미래주의 작품에서 영감을
　　얻어 그렸다고 설명하였다.

262

2) 묵림회

김용준의 문인화론을 토대로 추상화가 집단적으로 그려지는 것은 1960년대가 다 되어서야 가능하였다. 이 경향은 1960년 서세옥이 중심이 되어 제1회 묵림회 전시회를 개최하면서 드러났다. 제1회는 서울미대 1기생인 박세원을 비롯하여 장운상, 민경갑, 정탁영 등 16명이 참여하였다. '묵림회'는 '먹의 숲'이라는 의미로 진부한 껍데기를 벗고 전통의 현대화를 모색하고자 결성되었다고 밝혔다. 특히 서세옥이, 서양의 액션페인팅 작품을 보고 서양의 작가들은 동양의 서예를 응용하여 현대화하고 있는데, 진정 한국의 작가들은 무엇을 하고 있는 것인가 묻게 되었다고 밝히고 있듯이,[13] 이들은 액션페인팅, 앵포르멜 미술에 자극 받아 동양화를 현대화하고자 하였다.

서세옥은 문인화의 가장 핵심적인 요체인 수묵을 중심으로 삼는다는 의미로 '墨林會'라 이름을 정하고, 서양미술이 캔버스 안으로 물감을 스며들게 하지 않고 뱉어내는 특징이 있음으로 이와 다른 동양적 특징에 주목한다. 즉 먹이 종이 안에 번지고 스며드는 성격이 있음을 주목하여, 그러한 경향의 작품으로 묵림회를 리드하고자 하였다. 따라서 묵림회의 기본 성격은 서세옥의 〈도심〉(圖 40), 〈계절〉, 민경갑의 〈生殘 I〉(圖 41)처럼 필의 강조보다는 화선지에 스며들고 번지는 먹의 느낌이 강조되었다. 추상 작품 이외에 구상적인 작

(좌) 圖 40 서세옥, 〈도심〉, 1961년, 한국미술기록보존소 제공
(우) 圖 41 민경갑, 〈生殘 I〉, 121×113cm, 한지에 수묵담채, 1961년, 개인소장

13) 김영나, 앞의 논문, 같은 곳.

圖 42 이정애, 〈음과 양〉, 1961년,
한국미술기록보존소 제공

圖 43 서세옥, 〈零番地의 黃昏〉, 1960
년, 한국미술기록보존소 제공

품도 있었으나, 이 역시 먹 번짐의 효과를 의식하고 있음을 알 수 있다. 그러나 이정애의 〈음과 양〉(圖 42), 서세옥의 〈零番地의 黃昏〉(圖 43)과 같이 선적인 작품도 공존하였다.

묵림회 작품들 간의 공통점은 대부분이 몰골기법으로 제작되었다는 점이다. 몰골법은 문인화의 사군자에서 사용되는 기법으로 문인화 양식의 대표적인 기법이라 할 수 있다. 묵림회에 내재된 편차와 다양성의 공존에도 불구하고 많은 수의 작품들이 서구의 액션페인팅이나 서체 추상에서 보이는 강렬한 붓터치와 빠른 붓질에서 오는 속도감을 절제하려한 듯한 점은 또 하나의 공통분모로 보인다. 이정애의 〈음과 양〉, 서세옥의 〈零番地의 黃昏〉과 같이 붓의 속도를 절제하여 정제되고 절제된 화면과 먹의 차분한 번짐을 추구하였다.

그러나 묵림회 활동은 짧은 활동기간과 회원들의 계속적인 변동 등에서 드러나듯 이념적 결집력이 강하였던 조직이라기보다는, 완고하고 고답적인 기존의 동양화단에서 벗어나려는 심정적 동조로 결집된 모임이었다고 보아야 할 것이다.14) 따라서 조형이념상의

14) 「강력한 발언이 부족」, 『朝鮮日報』, 1960. 3. 26. "당시에는 작품을 출품할 무슨 전람회가 그렇게 많지가 않았습니다. 오직 묵림회가 한국화를 하는 젊은 작가, 그것도 말하자면 새로운 작업을 하고자 하는 의욕이 강한 사람들의 모임이었습니다. 거기에 출품하려고 개성적이라고 할까, 창의적이라고 할까, 과거의 하던 것이 아닌 새로움을 창출해보겠다고 골똘히 생각해서 한 작품들입니다. … 대상을 나름대로 주관적으로 표현한 겁니다." 안동숙, 「인터뷰-오당 안동숙」, 『한국미술기록보존소 자료집1』, 삼성문화재단 삼성미술관, 2003, p.139.)

분명한 지향점을 공감하고 있었다고 볼 수는 없지만, 묵림회 출품작들에서는 먹의 번짐, 속도의 절제를 통한 정제된 화면의 구성과 이를 통해 드러나는 서예적 획과 먹의 자발성을 지향하였다는 공통점이 발견된다. 이러한 결과는 묵림회 자체 내의 '품평회'와 토론들을 통한 성과이기도 하겠지만, 이들 대부분이 서울대 회화과 출신이라는 토대에서 기인된 것이기도 하였다.

이러한 묵림회의 활동은 이들의 스승이었던 김용준 스스로가 추상의 세계까지 나아가지는 못하였지만, 김용준의 문인화론이 '문장'동인을 통해 드러낸 조형적 성과가 아카데미즘을 통해 전승됨으로써 추상미술과 문인화를 결합시키는 논리적 토대가 되어주었음을 확인시켜준다.

이러한 묵림회 활동은 1년에 2, 3번씩 반복되다가 제8회 전시(1964. 12. 21~25)를 마지막으로 해체된다. 맹렬히 활동한 것은 2년 정도였다.[15] 묵림회는 한국화에서 완전 추상 형식을 집단적으로 시도하였다는 점에서 미술사적 의의가 있지만, 그 그룹이 주로 형식 문제에 보다 집중하였기 때문에 결국 매너리즘에 대한 문제의식들을 느끼게 되었고 세대간의 차이도 발생하면서 해체되었다. 이후 묵림회의 신예작가였던 정탁영, 송영방, 이규선, 신영상, 임송희 등에 의해 한국화회가 창립된다.[16]

이 시기 묵림회의 성과는 1960년대 이후 묵림회의 현실적 리더였던 서세옥이 국전 심사위원에 참여하면서 추상미술작품의 국전 수상이 늘어나기 시작하고, 1970년 제19회 국전에는 동양화에서도 '구상' '비구상'의 구분이 생기는 등 제도의 변화가 본격화되면서 더욱 성숙된다.

서세옥은 묵림회 해체 이후 "대상 없는 작업을 몇 년 더 하다 더 본질적인 것에 접근"하고자 태초의 사람의 모습으로 나아가게 되었다고 밝힌 바처럼 세속을 씻겨버린 '인간'을 형상화하기 시작하였다. 대상의 본질을 형상화하

15) 김영나, 앞의 논문, p.137.

16) 김영나, 위의 논문, p.137 ; 오광수·서성록, 『우리미술 100년』, 현암사, 2001, p.227.

고자 하였던 상형문자처럼 '기호'가 된 인간을 그렸다. 이러한 서세옥의 '인간시리즈'는 어떤 측면에서는 창조적 정신과 개성을 강조하였던 김용준의 문인화론에 보다 충실해진 것으로 이해되기도 한다.

인품을 중시한 전근대 문인화는 그 주제를 통해 자신의 계급의식을 드러내고, 서예적 필묵미가 농후한 형식을 통해 文氣, 즉 자신의 학식을 드러내었다. 이 형식미를 더욱 강조하였던 것이 김용준을 비롯한 근대기 문장파 동인들이었다. 회화란 형식으로 내용을 이야기하는 것이며, 따라서 하나의 획이 곧 우주이며, 하나의 점에서 인격이 현현된다는 김용준의 문인화론은 묵림회 세대를 통해 한 단계 발전할 수 있었다.

> 어떤 대상을 오랜 통찰을 통해서 하나하나를 마치 옷을 벗겨내듯이 하면서 본질을 추구했어요. 다 벗기고 나니까 그 다음에는 입혀보아야 하겠다는 생각이 들어요. 나무이건 사람이건 산이건 간에 이러한 단계를 거치고 나니까 모두 내가 만든 새로운 대상이 되어버렸지요.[17]

서세옥은 대상과의 합일 단계를 넘어서 그 다음 단계로 자신이 새롭게 대상을 주관적으로 창조해낸다는 점에서 전근대를 뛰어넘어 20세기 문인화론의 토대 위에 서 있음을 명확히 하였다.

圖 44 신영상, 〈律〉, 214×146cm, 麻地에 수묵시리즈, 1999년, 개인 소장

이러한 20세기 문인화론은 수많은 후계자들이 따르고 있지만, 크게 두 가지 양식으로 계승되고 있다고 보인다. 하나는 신영상의 〈律〉(圖 44)에서 보이듯 절제 속에서 書藝的 劃을 구축하는 방식이고, 또다른 하나는 김호득의

17) 「山丁 서세옥과의 대담」, 『공간』, 1989. 4, pp.137~138.

<풍경>(圖 45)과 같이 石濤의 '一劃'론에 토대를 두고, 조희룡의 유희적 필묵미를 계승하여 기운 생동하게 현대화시켜내는 방식이다.

그러나 이 두 흐름 모두 書와 畵를 같은 뿌리를 둔 하나로 파악하고 畵를 書로 환원함으로써 그림을 한 점, 한 획의 집합체로 사고하고 있다. 서예적 화면에서 하나의 획, 하나의 점은 곧 우주이다. 따라서 두 흐름은 이러한 우주적 氣를 드러내고자 한다는 점에서 동일하다 하겠다.

圖 45 김호득, <풍경>, 160×125cm, 종이에 수묵, 1993년, 개인 소장

2. 향토주의의 현대화와 현대진경

식민지시대 조선미전을 통해 아카데미즘화된 조선향토색 작품의 특징은 해방 이후에도 국전을 통해 지속적으로 화단에 영향을 미쳤다. 이는 조선미술전람회에서 각광을 받으며 활동하던 작가들이 이후 국전의 심사위원으로 활약하면서 발생된 자연스러운 결과였다. 다른 한편으로 조선향토색에 내재되어 있던 중농주의적 요소가, 해방 후 산업화의 진전에 따라 도시민들의 정서에 어필하여 사랑 받음으로써 향토색 작품들이 계속적으로 존재가치를 지닐 수 있는 토대가 제공되었다. 이러한 일련의 과정을 통하여 조선미술전람회를 통해 창출된 향토주의는 해방 이후 한국인의 의식 속에 내면화

되면서 전통으로 자리잡아갔다.

일제강점기에 있어서 계몽주의적 탈전통의식으로 전통과의 단절과 정체성 상실의 위기에 몰렸던 작가들에게 향토적(local), 민속적(folk) 전통인식은 새로운 정체성 정립의 지평으로 인식되었다. 신진세대는 한편으로는 이국취향과 지방색론을 경계하면서 한편으로는 일본에 의해 인식되기 시작한 향토주의를 민족적 정체성 형성의 한 계기로 활용하고자 하였다. 그러한 경계의식과 기대심리의 양면성 속에서 조선향토주의는 성장하였다. 어쨌든 향토색 논의는 계몽주의의 자학적 탈전통의식의 굴레를 벗고, 근대인이 아니라 조선인으로서의 자기정체성에 대하여 진지하게 생각하는 계기가 되었고, 여기에서 씨뿌려진 신진세대의 자기정체성에 대한 문제의식은, 해방 후 한국적 감수성이 풍부한 작품들로 다채롭게 열매맺게 되었다

향토주의의 전통화는 크게 두 가지 방향에서 진행되었다. 하나는 조선미술전람회의 인물화 계열에서 주류를 이루었던 민속적(folk) 작품들로, 박수근과 이중섭 같은 작가들을 통해 해방 이후 현대화되었다.

다른 하나의 경향은 조선미술전람회 산수화 장르에서 만연하였던 이상범 작품으로 대표되는 향토주의 풍경들로, 해방 이후 사경산수의 현대화와 진경산수의 부흥이라는 맥락에서 재조명되었다.

1) 1950~1960년대 향토주의의 현대화

가. 박수근

朴壽根(1914~1965)은 향토주의 작품을 전통화시키는 데에 주요한 역할을 하게 된다. 박수근의 〈앉아있는 여인〉에서 보듯이, 그의 작품은 색으로 형태를 칠하기보다는 두텁게 올린 색층을 배경으로 인물의 윤곽선을 파서 새겨 넣은 듯한 기법을 사용하여 화면을 보다 평면화시켰고, 형태는 극도로 절제되어 원과 삼각형·사각형의 기본형으로 구성함으로써 특정한 인물이

아닌 한국인의 전형을 그려냈다. 〈목련〉에서 보듯 모노크롬이면서 촉각적인 그의 화면은 향토주의의 토대 위에서 현대적 조형언어를 통해 구축되었고, 그는 이후 국민화가로 불리게 되었다.

박수근은 경매시장에서 가장 위력을 발휘하는 작가로 알려져 있다.[18] 이는 그만큼 많은 수의 우리 국민들이 그의 작품에 공감하고 있다는 사실의 반증이기도 하다. 여러 통계를 통해 국민들이 가장 한국적이라고 느끼는 작가로 박수근을 꼽고 있다는 것은, 그의 작품이 어떠한 미학과 논리를 지니고 있는가를 분석하기 전에 국민들에게 '한국적'이라고 느껴지게 하는 전통적인 요소가 녹아들어 있다는 반증이라 하겠다. 또한 그의 작품에 대한 국민들의 끊임없는 애정은 그의 작품이 복고적이지 않으며 국민들과 지속적으로 소통할 수 있는 현대적 코드를 지니고 있다는 것을 웅변하고 있다고 하겠다. 향토주의가 하나의 민족적 전통으로 내면화 되어있다는 사실의 표본이 박수근 현상인 것이다.

박수근은 가정 형편이 어려워 양구보통학교를 졸업한 후 독학으로 미술

18) "박수근(430) 김환기(192) 장욱진(158)…. 화가유명도에 비례하기 마련인 그림값에서 국내 화가 지명도로는 박수근이 가장 높은 평가를 받은 것으로 조사됐다. 7일 국내 미술품 경매회사인 서울옥션이 창립 이후 7년간 10번 이상 낙찰된 적이 있는 서양화가 15명의 작품 285점을 '헤도닉 가격모델(가격에 영향을 주는 요소중 한 가지 요소씩 변화를 주어 가격변화를 보는 방식)'로 조사한 결과 작가지수에서는 박수근(430), 김환기(192), 장욱진(158), 도상봉(100), 오지호(75)의 순으로 나타났다. 가령 똑같은 크기, 같은 재료의 그림이라도 박수근의 작품이라면 430만원, 도상봉작은 100만원으로 주로 거래된다는 일종의 시장 평가지수다. 국내 미술시장에서는 미술품 거래가격에 따른 공개는 물론, 작가별 가격정보 공개를 금기시해와 이번 통계는 서울옥션내 매매라는 한정된 자료로 만들어진 것이기는 하지만 미술품 역시 작가이름에 따른 비교가격 개념이 통용됨을 보여준다. 한편 서울옥션이 경매 100회를 맞아 내놓은 매매통계에서도 박수근의 그림값은 위력을 발휘했다. … 총낙찰가격으로는 박수근(46억 6000만원), 김환기(24억 7000만원), 장욱진(13억 6000만원), 정선(12억 6000만원), 유영국(11억 6000만원) 등으로 단연 박수근의 작품이 비싸게 거래됐다."(이인표, 「국내 주요 서양화가 그림 작가지수 나와」, 『문화일보』, 2006. 2. 8 ; 「국내 유명화가 '이름값' 나왔다」, 『경향신문』, 2006. 2. 8.)

공부를 하였으며, 18세가 되던 1923년 조선미술전람회에 출품한 수채화가 입선되어 화가의 길로 들어섰다. 1940년 평안남도 도청의 말단 관리로, 금성에서는 중학교 미술교사로, 6·25전쟁이 끝난 후에는 미8군 PX에서 초상화를 그리며 생계를 유지했다. 의도적으로 공간감을 무시한 구도에 대상을 평면화시켜 가난하게 살아온 주변의 인물을 담아낸 그의 작품은 화강암 같은 질감 위에 한국인의 전형을 구현해낸 작품으로 평가받고 있다.

1940년대 작품인 〈나물 캐는 여인들〉을 보면, 1960년대 박수근의 작품과는 다르게 나물을 캐고 있는 여인의 운동감과 여인네들의 볼륨감, 배경이 되는 산의 언덕까지도 사실적으로 표현해내고자 한 작가의 노력을 엿볼 수 있다. 이러한 특징은 이후 평면화 되어가는 화면과 대조되는 박수근 초기작의 특징이다.

그러나 〈나물 캐는 여인〉에서 보였던 사실적인 배경 처리는 50년대에 들어오면서 사라지기 시작한다. 1953년 작품인 〈기름장수〉에서는 구체적인 배경을 설정하지 않는 등 표면이 평면화 되어가기 시작한다. 보다 중요한 것은 1950년대에 들어서면서 화강암 같은 표면 처리를 시도하기 시작하였다는 점이다. 이는 바탕 화면 위에 색채를 여러 번 발라 올려 우둘투둘한 재질감을 야기시키는 시도로, 이를 통하여 화면의 단조로움은 사라지게 되었다. 이러한 토속미의 촉각적 구현이 한국미를 구수하게 표현해내었다는 공감을 얻어내었다. 특히 배경 위에 색으로 형태를 칠하기보다는, 두껍게 올린 색층을 배경으로 인물의 윤곽선을 파서 새겨 넣은 듯한 기법을 사용하면서 화면은 보다 평면화 되기 시작하였다. 그러나 50년대까지도 여전히 화면의 주인공인 '기름장수'의 표현에는 사실적인 요소가 남아 있다. 다리와 발의 표현을 통해 걸어나가는 운동감도 표현해내고 있는 것을 한 눈에 알 수 있다.

그러나 이러한 주인공의 사실적인 표현은 1960년대에 들어서면서 배경 묘사처럼 보다 박수근적으로 변모한다. 1963년에 제작된 〈앉아있는 여인〉의 화면 배경은 50년대의 화강암같은 질감이 이어지고 있으나, 인물의 사실적 볼륨감과 움직임은 사라져 버렸다. 할머니의 형태는 극도로 절제되어 본질만이 남아 있다. 즉, 형태 묘사도 컴퍼스로 그린 듯 오른팔의 팔꿈치에서 오른쪽 어깨를 지나 왼쪽 팔꿈치로 이어지는 정확한 원형과 얼굴의 삼각형, 몸을 대신하는 치마의 사각형 등 인물은 원과 삼각형·사각형의 기본형으로 구성되어 있다. 이를 통하여 할머니의 모습은 어떤 특정한 인물을 사실적으로 그려내었다기 보다는 내 엄마일 수도 있고 네 어머니일 수도 있는 우리 모두의 어머니상 혹은 여인네를 형상화해내는데 성공하게 된다. 이렇게 구축된 형태의 단단한 결합은 화면 안에 팽팽한 긴장감을 조성하였고 이는 향토빛의 색조와 화강암같은 표면 재질감이 빚어내는 푸근함과 어우러져 절정기에 이른 작품의 완성도를 유감없이 보여주고 있다. 또한 유화 안료의 기름기를 제거한 후 색채를 화면에 칠하여 화강석 표면 같은 질박함을 표현해 내어, 그가 선택한 소재를 더욱 진솔하게 전달하는 데 성공하였다.

시각적이기보다는 촉각적인 박수근의 〈목련〉은 추상화된 모노크롬 같은 화면을 이룩해내었다. 20세기의 많은 화가들이 서민의 정서를 그려내었지만, 박수근만이 21세기를 넘어서까지 국민화가로서 대중과 소통될 수 있는 이유의 단초는 그의 작품에서 묻어나는 향토주의 정서와 현대적인 조형언어에 있다고 판단된다.[19)]

조선미술전람회를 계승하고 있는 이 시기 국전의 작품들도 여전히 향토

19) 박수근의 작품에는 색채의 사용이 극도로 절제되어 있다. 이에 대해 박수근이 정규교육을 받지 않아 색채를 잘 사용하지 못하였기 때문이라고 논해지기도 하나, 박수근의 작품에서 품어나오는 포근함과 긴장감, 구축적인 구조의 짜임은 색채가 절제되었기 때문에 더욱 효과적으로 드러날 수 있다고 판단된다.

圖 46 최영림, 〈모자〉, 캔버스에 유채 · 토분, 100×100cm, 국립현대미술관 소장

주의 정서를 지향하고 있었다. 박수근의 작품을 비롯, 박상옥(1915~1968)의 〈한일〉, 양달석(1908~1984)의 〈목동〉, 최영림(1916~1985)의 〈모자〉(圖 46) 등이 그러하다.

박수근 이외에도 국전 초대작가와 심사위원을 역임하였던 박항섭(1923~1979)의 작품인 〈가을〉에서는 이인성(1912~1950)의 〈가을 어느날〉의 영향을, 박창돈(1928~)의 〈성지〉의 피리부는 소년은 이인성의 〈한정〉의 영향을 느낄 수 있다. 이러한 소재는 조선미술전람회 출품작에서 목가적인 정서를 표현할 때 즐겨 사용하던 소재였다.

이러한 현상은 이후 추상의 물결 속에서도 안동숙의 〈태고의 정 1〉(圖 47)와 같이 민속적 소재를 토대로 한국성을 표현하려는 추상적 작품들로 이어졌다.

272

圖 47 안동숙, 〈태고의 정 1〉 돗자리에 먹, 채색, 꼴라쥬, 168.5×
122.5cm, 1960년대 초, 국립현대미술관 소장

나. 이중섭

한국미술사에서 이중섭은, 일본유학이라는 경로를 통해 유화라는 장르
를 이 땅에 수입하기 시작한 근대기 유화 1세대 작가 중의 한 사람으로서,
서양의 모더니즘 사조를 수입하여 한국화하였다는 점에서 미술사적 위치를
찾을 수 있다.

한국적 유화, 한국적 모더니즘의 창출이라는 수식어는 늘상 이중섭을
따라다니는 형용사이기도 하다. 문제는 구체적으로 무엇이 한국적이냐는
점에 있을 것이다. 그의 미술사적 위상을 판단하는데 있어 짚어보아야
할 첫 과제가 바로 이것이기 때문이다.

당시 국내의 상황은 유화를 전문적으로 배우기 위해서는 유학을 가지 않을 수 없는 시스템이었고, 이에 따라 이중섭도 1935년 일본에 도착한다. 도쿄제국미술학교를 거쳐 도쿄문화학원에서 미술 수업기를 보내면서 당시 일본에 이미 상륙해 있던 포비즘에 매료된다. 당시 일본에서 사용하고 있던 포비즘이라는 용어는 후기인상주의부터 야수주의까지를 일컫는 보다 폭넓은 개념이었고, 이곳에서 이중섭은 수업기에 있는 학생답게 피카소, 루오, 마티스 등에 심취한다.

따라서 이 시기 작품에서는, 피카소가 그토록 사랑한 투우를 닮은 황소가 등장하기도 하고, 서양인의 시선으로 바라본 원시인의 신체가 등장하기도 한다. 그의 선을 보고 있자면 루오의 강인한 선이 떠오르기도 하지만, 배경과 공간 구성을 보면 공간을 디자인한 마티스가 떠오르기도 한다. 충실한 수업기의 학생답게 서양의 양식들을 체득해가던 그가 한국적 포비즘, 한국적인 유화를 고민하기 시작한 것은 일면 당연해 보인다. 그가 건너간 1935년의 일본은, 1910년경 유럽에서 귀국한 일본인 화가들을 통해 수입되기 시작한 포비즘이, 이들 화가들의 시행착오와 고민 끝에 일본적 포비즘, 일본적 유화를 쏟아내기 시작하는 시기이기 때문이다.

이러한 현상들을 일본에서 직접 접하면서 이중섭도 한국적인 포비즘을 자연스럽게 고민하게 된다. 아니 유학가기 전부터 자신의 정체성을 고민하였다고 알려져 있던 이중섭이기에 당대 일본미술계에서 일어나고 있는 일본적 포비즘의 방법론에 자극받아 일본적인 포비즘 작품의 토대가 되었던 서구 포비즘 작가들을 섭렵하고자 하였을지도 모르겠다.

그가 일본적인 포비즘, 즉 당대 이중섭의 눈에는 동양적인 포비즘으로 읽혔을 일본인 작가들의 작품에 직접적인 영향을 받기 보다는 그들을 통해 피카소, 루오, 마티스를 섭렵하고자 하였고, 이를 토대로 그가 가고자하였던 길은 자신이 보았던 일본적인 유화와 다른 한국적인 유화였던 듯하다.

수업기를 벗어나 그가 도달한 작품에서 표현주의적인 붓터치와 함께 보이는 특징이, 일본적인 포비즘 작품에서 보이는 남화적인 선묘와는 다른 선묘인 것도 이 때문이라고 생각된다.

　1943년 自由展에서 특별상인 태양상을 수상하고 화려하게 귀국하면서 이중섭의 작품도 조금씩 변화하기 시작한다. 박물관에서 하루종일 스케치를 하고 오는 날이 많아졌으며, 부유한 가산을 배경으로 도자기를 중심으로 한 골동 취향도 지속되었다. 김광림(1929~)은 이중섭이 미도파백화점에 벽화를 그려주고 받은 돈으로 도자기, 고화, 연적, 銅印, 불상, 촛대 등 골동을 산 이야기며, 이중섭 집에 즐비했던 골동에 대해 증언하고 있다.[20] 양명문(1913~1985)은 평양에서 이중섭과 함께 도자기를 구입하던 추억담을 회고한 바 있으며, 박고석(1917~)은 이중섭이 월남과 더불어 그가 누렸던 경제적 혜택이 사라진 피난시절 길거리에서 도자기가 눈에 띄면 없는 돈에 사지도 못하고 오랫동안 애를 태웠던 일을 회상한 바도 있다.[21] 우리 전통 중에 도자기에 대한 탐닉은 그의 작품의 대다수에서 그가 왜 문인화적인 운필과 몰골담채법 보다는, 새긴 듯한 윤곽선과 윤곽선을 메우는 채색기법을 사용했는지를 설명해준다. 또한 그가 왜 서예적 필맛을 표현하기 좋은 붓보다는 연필, 크레파스 등을 애용하였는지 알려준다.

　실제 그의 작품의 많은 도상들은 도자기 문양에서 그 연원을 찾아볼 수 있다. 그의 동자들이 그러하다. 다양한 기형의 도자기 속에서 동자의 모습은 쉽게 발견할 수 있다. 개구리가 올라앉은 복숭아, 부부새의 결합, 산·구름·물결 표현, 나무 꽃을 물고 있는 물고기 이미지 등이 그러하다.

　물론 이중섭의 화면에서는 도자기 문양 외에도, 많지는 않지만 〈파란 게와 어린이〉와 〈손〉에서와 같이 불교의 영향이 드러나는 작품도 있다.

20) 김광림,「불사르지 못한 그림」,『30주기 특별기획 이중섭전』, 1986. 6, p.139.
21) 박고석,「대향 이중섭」,『신아일보』, 1972. 3. 24 ;「회고와 평가 : 이중섭에 대한 언급들」,『이중섭』, 갤러리 현대, 1999, p.69에서 재인용.

결국 이중섭은 문인화보다는 도자기, 불상, 고구려 고분벽화 등의 전통에서 주로 이미지를 차용한 것이었다. 이러한 전통은 일제강점기에 가장 높은 평가를 받던 우리의 문화유산들이기도 하였다. 그중 가장 높은 평가를 받았던 장르는 단연 도자기였다. 이러한 전통에 대한 탐닉은, 이중섭이 당시 국제적으로 우수하다고 인정받던 한국문화유산의 전통을 현대화하여 일본적인 유화와 변별되는 한국적인 유화를, 한국적인 모더니즘 회화를 완성해내고자 하였던 하나의 시도로 해석된다.

1950년대에는 유화작품에 도자기, 산 등 한국적인 소재를 결합시키는 소재주의적 향토색 작품들이 화단에 만연하였다. 이러한 당대 화단 속에서 이중섭 작품이 귀중한 것은, 그가 소재주의 차원에서 탈피하여 도자기의 전통을 완전히 소화하여 재료 및 기법, 화면의 구성 등을 통해 회화적으로 재창조해내고 있다는 점이다.

캔버스를 사용하지 않는 점, 유채의 끈적끈적한 매개체가 자신의 선묘의 속도를 늦추지를 못하자 에나멜을 사용한 점, 유채를 칠하고 연필로 이미지를 음각하듯 새긴 점, 대상의 윤곽선을 그리고 그 안을 색채로 메워 넣거나, 은지화에서 종이에 연필로 이미지를 새기고 그 위에 상감 하듯이 물감을 비벼서 마무리하는 점, 탄력있는 모필의 서예적 필선 보다는 강인한 연필이나 철필로 끌어당겨진 철선묘적 각선을 즐긴 점은 그가 자신의 회화세계 구축에서 핵심적인 요소인 '선'의 뿌리를 어디에서 찾고 있는지를 선명히 알려준다. 문인화에서 이야기하는 서예적 필선의 맛이란 모필의 상태와 붓을 누르는 힘과 움직이는 속도의 정도에 따라 변화무쌍한 필묵의 효과와 관련되는데, 이중섭의 '선'은 그러한 맛이 배제되어 있다. 이중섭의 선은 전통적인 선묘로 굳이 말하자면 철선묘에 비교할 수 있겠다. 당나라 화가인 閻立本(?~673)의 대표적 묘선으로, 당나라 궁정인물화가들의 특징이기도 한 철선묘는 송대 이후 문인화의 필법과는 구별된다.

圖 48 이중섭, 〈바닷가의 아이들〉, 종이에 유채, 연필, 32×49cm

圖 49 이중섭, 〈봄의 어린이〉, 종이에 유채, 연필, 32×49cm

화면구성에 있어서도, 유학시절 공간을 디자인하던 화면이 어느덧 사라지고, 도자기의 문양처럼 화면 전체를 도상으로 뒤덮는 이중섭 특유의 화면 구성이 완성된다.(圖 48) 이러한 화면 역시 여백의 미를 추구하는 문인화 구성과 구별된다. 이중섭은 바탕을 묽은 옐로우 워커를 사용하여 모노톤으로 처리함으로써 온돌방의 장판지 같이 만들고 거기에 얼룩 등을 묻힌다거나, 화면의 바탕을 비정규적으로 긁어 도자기의 빙렬처럼 세월의 흔적을 남긴다거나(圖 49), 또는 도자기 문양같은 구도와 소재를 차용한 화면을 만들어내거나 은지화에서 보다 적극적으로 시도하듯이 상감기법을 활용한 것은 그가 선택한 전통이 어디에 토대를 둔 것인지를 말해준다.

이렇듯 이중섭 화면은 회화뿐만 아니라 회화가 아닌 장르의 전통을 회화적으로 수용하여 현대화하였으며, 이를 통해 한국적인 유화, 한국적인 모더니즘 화면을 이룩해내었다는 데 그 의의가 있다고 하겠다. 더불어 그가 식민통치에서 해방과 분단을 거치는 역사의 파도를 함께 한 자신의 삶을 작품으로 표현함으로써 한국근대사의 일면을 담아내었다는 점 또한 그를 주목하게 하는 이유이다.

다. 김기창·박생광

雲甫 金基昶(1913~2001)은 일제강점기에도 조선향토색 작품을 조선미술전람회에 출품하여 성장한 대표작가답게 해방 이후에도 향토주의 경향의 작품을 지속하였다. 〈興樂圖〉, 〈福德房〉과 같이 소재 선택에 있어서는 일제강점기와 차별점이 없으나 형식에서는 입체주의적인 형태 분할 등 새로운 방향을 모색하였다. 특히 채색인물화를 주로 그리던 작가들은, 일제강점기에는 조선미술전람회를 통해 새롭게 주목받아 성장하였지만 해방 이후 자신의 회화 양식이 일본적이라는 혹독한 비판 속에서 자신들의 작품경향을 변화시키고자 하였다. 후소회 작가들로 대표된다. 김기창도

자신의 작품 속에서 대상의 윤곽선을 강조하여 화면 안에 線과 筆의 맛을 보다 부각시킴으로써 일본적인 형식에서 탈피하고자 하였으며, 여기에 입체주의 같은 서양의 현대미술 양식을 차용하여 현대화하고자 하였다.

나아가 김기창은 일제강점기의 채색화들에 대하여 일본잔재라는 평가가 화단을 지배하자, 자신의 채색화를 조선시대 민화와 연결시킴으로써 이를 극복해내고자 하였다. 운보 김기창의 민화 현대화 작업은 1976년 5월 21일부터 27일까지 남경화랑에서 개인전《김기창 畵展》을 열면서 본격화되었다. 이 해 초 먼저 세상을 뜬 아내 우향 박래현에 쓴 편지 80점 중 마음에 드는 60점의 작품을 골라 출품하였다는 전시에는 민화가 갖고 있는 장식성과 즉흥미, 해학미, 어린이가 그린 것 같은 데생의 치졸미 등이 부각되어 있다.[22]

이러한 민화의 현대화 작업을 김기창 스스로 '바보 산수'라 명명하였다. '바보 산수'란 바보가 그리는 산수 또는 바보같은 산수라 해석될 수 있는 중의적인 명칭으로, '순수하고 꾸밈없고 순진하다는 의미'에서 채택되어졌다.[23] 김기창은, "민화 속에는 인간본능의 미의식과 순수한 자기 감정의 표시가 담겨"[24] 있다는 점을 높이 평가하였다. 현대회화가 생활화, 대중화를 뜻하고 있지만 그것이 수월찮은 현 상황에서, 대중적이고 생활적인 미술인 민화를 연구해서 그것을 현대회화로 승화시키고자 하였다.

김기창은 자신의 '바보 산수'가 "최근 일고 있는 민화 붐에 전연 무관하다

22) 「천당에 가있는 아내에 보낸 그림 便紙 - 침묵 끝에 개인전 갖는 김기창 화백」, 『주간중앙』, 1976. 5. 23.
23) "민화 속의 산수, 이것이 오랫동안 내가 찾고 있었던 모습이었습니다. 산이나 들, 나무, 언덕 등 이 모든 것이 불균형을 이루고 있지만 실로 이것처럼 자연을 정확히 표현한 그림은 없습니다."(김기창, 「미술화제 - 운보 화도 50년 회고전」, 『한국일보』, 1980. 9. 9.)
24) 「천당에 가있는 아내에 보낸 그림 便紙 - 침묵 끝에 개인전 갖는 김기창 화백」, 『주간중앙』, 1976. 5. 23.

고는 할 수 없다"고 밝히면서도,[25] 민화에 관심을 갖게 된 보다 근본적인
동기는 1960년대 초부터 1백여 점이 넘는 민화를 수집하면서, 그 속에
풍기는 서민적인 유머와 해학에 흠뻑 빠져들게 된데 있다고 술회한 바
있다.[26] 김기창이 민화에 관심을 갖고 수집하기 시작한 것이 1960년대
초라는 사실은 그의 개인사를 볼 때 그리 이른 시기는 아니다. 김기창은
야나기 무네요시의 조선민족미술관 컬렉션을 흡수한 남산의 국립민족박물
관에서 6·25전쟁 발발 직전까지 근무한 적이 있었기 때문이다.

그가 민화를 논하면서 "풍속도의 대가 혜원 신윤복의 필법에서 많은
깨우침을 얻었다"[27]며 민화 안에 풍속화를 포함시켜 사고하고 있다거나,
민화를 겨레의 그림이요 겨레의 얼이 담긴 회화라고 언급하고 있는 데서는
미학 연구자인 조자용, 김호연, 김철순 등의 영향이 드러나기도 한다. 김기창
의 민화 현대화 작업은 〈바보산수〉, 〈장생도〉, 〈꽃 그리고 새〉 시리즈로
대표된다. 이 작품들은 원색의 장식적 색채, 즉흥적인 붓터치, 해학미 등을
특징으로 하는데, 특히 '바보 산수'에서 산수화에 풍속화를 결합시킨 화면
구성은 김기창의 이전 시기의 특징과도 연결되는 김기창만의 주요한 특징
으로 인정되고 있다.[28] 그의 화면 풍속은 조선시대의 전통을 따르고 있는데,
이렇게 산수와 결합된 풍속적 일상경은 민화의 현대화를 추구한 다음
세대 이왈종에 이르러서 조선이 아닌 당대적 시선으로 변모하게 된다.

朴生光(1904~1985)은 일본에서의 활동 후 1944년 말 징용을 피해 귀국하
였으나 해방 이후 친일잔재 청산의 구호아래 채색화가들에게 집중된 왜색

25) 「풍속 주제로 한 민화의 새경지 개척-5년간의 개인전 갖는 운보」, 『일간스포츠』,
 1976. 5. 1.
26) 「나의 취미 나의 收藏品 : 민화-김기창-민족성 본능의 미의식은 내 그림세계」,
 『조선일보』, 1976. 12. 19.
27) 「풍속 주제로 한 민화의 새경지 개척-5년간의 개인전 갖는 운보」, 『일간스포츠』,
 1976. 5. 1.
28) 오광수, 『21인의 한국현대미술가를 찾아서』, 시공사, 2003, pp.57~73.

圖 50 박생광, 〈무당〉, 비단에 수묵채색, 130×70cm, 1981년, 국립현대미술관 소장

논란 속에서, 고향인 진주에 머물며 지방화단을 중심으로 작품활동을 하다 가 1971년 서울로 상경한다. 1974년부터 1977년까지 2차 渡日期를 마감하고 귀국한 뒤 진화랑 개인전에서부터 '한국화 시리즈'를 통해 전통이미지를 차용하기 시작하였다. 그는 1950년대부터 간헐적으로 탈춤을 비롯하여 전통이미지를 소재화 하였으나, 1970년대에 들어오면서 민족 주체성에 관한 논의와 전통문화에 대한 관심이 고조되는 시대 분위기를 배경으로 전통적인 이미지 차용에 보다 집중하게 된다.

그는 민화를 모사하고, 무속화, 불화들을 직접 연구하며 많은 스케치를 남겼고, 이를 토대로 〈십장생1〉, 〈민속〉, 〈무당〉(圖 50)을 제작하였다. 〈십장생1〉은 〈평생도〉와 〈십장생도〉의 요소를 변형시켜 새롭게 조합시켜 낸 것이다. 〈무당〉에서는 주황색 선으로 이미지들을 구획하는 80년대 양식의 특징이 잘 드러난다. 이 시기 박생광은 벽사의 의미로 붉은 선을 선호하던 민간신앙의 형식적 특징을 차용하여 자신의 양식적 특징으로 정형화하였다.

이 시기 채색은 赤, 靑, 黃, 綠, 白, 黑의 원색과 주황, 자색 등을 혼색하지 않고 중첩시켜 색 자체가 가지는 특성을 극대화시켜냄으로써 민화의 원색적 특징을 드러내었다. 그는 이를 위하여 중국의 당채, 일본의 석채 및 실제 단청작업에서 쓰이는 화학안료를 섞어서 자신만의 안료를 만들어 사용하였다.[29] 불화, 민화, 무속화 등에 나타난 전통 도상을 차용한 뒤 이러한 안료를 사용하여 새로운 이미지를 만들어냄으로써 전통 도상이 지니고 있던 상징체계를 해체하고 자신의 화면 구성 속에서 새롭게 이미지를 구축해내었다. 그러나 이러한 박생광의 작업은 일제강점기 야마토혼으로 강조된 神道의 영향을 받은 巫俗을 민족혼으로 형상화시킨 신일본화론의 이념틀을 식민지 한국에 적용시켜 부흥시킨 연희 전통에 대한 비판이나 반성없이 이를 계승하여 차용했다는 비판도 받고 있다.[30]

김기창·박생광은 해방 직후 친일잔재 청산이라는 사회·정치적 분위기 속에서, 왜색으로 의심받던 '채색'을 포기하기보다는 민화 전통의 차용을 통해 채색 전통의 생명을 현대까지 이어주었다는 점에 그 의의가 있다 하겠다.

29) 최진선, 「박생광의 한국화연구」, 『한국근대미술사학』 8집, 2000, pp.57~73.
30) 홍선표, , 「한국근대미술사와 교재 : 한국근대미술사와 교재」, 『미술사학』, 한국미술사교육학회, 2005, p.376.

2) 1950~1960년대 사경산수의 현대화

조선미전 산수화 장르에서 만연하였던 향토주의 작품들은 '사생'을 토대로 제작된 사경산수화라는 특징을 지니고 있었다. 이렇게 향토색이 농후한 사경산수화들은 해방 이후에도 지속적으로 제작되었으나 신남화적 요소는 탈각되고 진경산수론의 연장 속에서 재해석되어 부각되었다는 특징을 지니고 있다.

1960~1970년대 박정희 정권의 통치이념과 정책의 기조는 반공과 부국강병으로 대변되는 국가주의, 조국근대화였다.[31] 박정권의 초기에는 경제개발로 대변되는 근대화가 강조되었던 반면, 1960년대 후반 이후에는 민족중흥이 강조되었고 이는 민족주의 이념을 기반으로 한 정신근대화운동이라고 선전되었다. 1960년대 경제개발정책에서 강조된 것이 국력이었다면, 민족문화의 중흥은 경제개발의 정신적 원동력이 된다는 식으로 해석되고, 실용주의적인 경제개발과 이념적인 민족문화중흥은 국력의 신장과 조국근대화를 위한 쌍두마차로 평가되어 정책이 실행되었다.[32] 이는 민족문화가 정치적 목적을 위해 차용되는 과정을 적나라하게 보여준다.

이러한 분위기 속에서 國學붐이 일어났고, 1960년대 말부터 한국화에 대한 새로운 자각과 함께 미술붐이 일어난다. 미술사 영역에서는 조선후기 풍속화와 진경산수에 대한 관심이 촉발되었다. 한국화는 곧 산수화로 인식될 정도로 이른바 실경산수, 진경산수가 붐을 이루었다. 대표적인 작가로서 이상범과 변관식의 산수화들이 재조명되었을 뿐만 아니라 대중적인 인기를 끌면서 활발히 매매되었다.

31) 『30년』, 문화공보부, 1979, p.36.
32) 오명석, 「1960~70년대의 문화정책과 민족문화담론」, 『비교문화연구』 4호, 서울대학교 비교문화연구소, 1988, p.147.

가. 이상범

李象範(靑田, 1897~1972)은 한국의 소박하고 평범한 산천을 한국적 감성과 미의 세계로 정형화시켜낸 대표적인 작가이다.

그는 1911년 설립된 서화미술회에서 안중식과 조석진에게서 전통회화를 배우기 시작하면서 화가의 길로 들어섰다. 1923년에는 동연사를 조직하여 전통회화의 새로운 방향을 모색하였으며, 이를 계기로, 현실의 산천을 서양화의 원근법과 음영법 등 근대적 조형방법을 사용하여 그려내었다. 제1회 조선미술전람회에 출품하여 입선한 이후로 지속적으로 수상하여, 1929년에는 최고상인 창덕궁상을 수상하였으며 이어서 추천작가가 된 바 있다. 한편 1933년 무렵부터 자신의 자택에 '靑田畵塾'을 개설하고 광복 때까지 후진양성에 힘을 기울였다.

초기에는 스승인 안중식의 영향으로 세심한 필선을 중심으로 관념적인 산수를 그렸으나, 1920년대로 들어가면서 미점을 반복적으로 사용해서 부드럽고 평온한 풍경을 표현하였다. 일본 관전의 신남화 사경화풍의 영향을 부분적으로 수용하면서 향토적인 정취에 목가풍의 낭만적인 서정 풍경을 이룩하였다. 이를 통해 고전적 규범을 답습하던 정형산수화에서 벗어나 서구 풍경화의 사생기법과 화법을 도입하여 사생적 리얼리즘을 확립하는 데 앞장섰고, 근대기 조선미전을 통해 향토주의라는 국제양식을 대표하는 작가로 성장하였다.

조선미술전람회에서의 성공과 동아일보 기자 생활로 안정된 삶을 누리던 이상범은 40세가 되던 1936년 8월 베를린 올림픽 마라톤에서 우승한 손기정 선수 사진을 체육부 기자 이길용의 부탁으로 앞가슴의 일장기를 지운 채 신문에 게재했다가 피검되었다. 한 달이상 구속 상태로 취조를 받고 풀려났으나, 이 사건으로 동아일보사에서 퇴직당하고 일본의 감시를 받으면서 외부 모임에도 자유롭게 참석할 수 없게 되었다. 그러나 이를 계기로

圖 51　이상범, 〈외금강 만물상〉, 1941년, 종이에 수묵담채, 각 131.5×39cm, 개인 소장

금강산을 자주 여행하면서 화풍의 새로운 변화를 시도하게 되었다. 이는 그가 활동의 제약에서 벗어나기 위하여 당시 평안도 희천에서 달성금광을 경영하던 상무형을 만나러 간다는 핑계를 대고 금강산을 자주 다니게 되면서부터이다.33) 직접 금강산을 걸어다니며 얻은 감흥을 화폭으로 남기기 위하여 이상범은 이전에 볼 수 없었던 치밀하고 정확한 필치를 사용한 사실적인 화면을 만들어내었다. 기존에 잘 사용하던 米點과 갈필, 덧칠과 가는 短筆麻皴의 집적에 의존했던, 다소 획일적이고 단조로운 수법에서 탈피하여 각 경물의 진경을 표현하기 위한 다양한 필묵법을 구사하기 시작하였다. 또한 〈외금강 만물상〉(圖 51)에서와 같이 금강산 특유의 암산을 표현하기 위해 고안한 각진 필선과 짙고 굵은 붓터치는 1950년대 이후 '청전양식'의 주요 요소로 발전하게 된다.34)

　　이처럼 이상범은 금강산을 직접 유람하고 이를 화폭 위에 옮기는 과정을 통해 수묵의 다양한 방법들을 실험하였으며, 이를 통해 수묵화의 전통적인

33) 홍선표, 「한국적 풍경을 위한 집념의 신화」,『한국의 미술가 이상범』, 삼성문화재단, 1998, p.18.
34) 홍선표, 위의 논문, p.18.

표현력을 주로 하여 필묵의 다양한 표정과 생동감 있는 표현력을 터득해낼
수 있었으며, 이는 해방 이후 청전양식의 토대가 되었다.

한편 이상범은 중일전쟁, 태평양전쟁이 일어나고 일본이 전시보국체제
로 본격화될 때인 1941년도부터는 조선미전의 심사참여작가를 역임했던
작가로서 동원되어, 국민총력조선동맹 문화부위원과 보국미술가 단체인
조선미술가협회 평의원으로 추대되어 《半島銃後美術展》과 《決戰美術展》
등에 출품하게 되었다. 이 전시회에서 이상범은 사상성이 노출되지 않은
특유의 사경산수화들을 출품하였다. 해방 이후 이러한 경력이 문제가 되어
조선미술건설본부의 회원에서 제외되고, 1949년 창설된 국전 심사위원에
선정되지 않는다.

그러나 6·25전쟁을 겪고, 1953년 휴전협정 이후 한국의 미술계는 다시
이상범을 받아들이면서, 국전의 심사위원과 예술원 회원, 대한미협 고문으로
로 추대되고, 홍익대 교수와 동아일보사 고문으로 활동하면서 미술계의
지도급 중진으로 위상을 굳건히 해나갔다.

바로 이러한 제2의 황금기에 이상범은 자신의 '청전양식'을 완성시켜내었
다. 근대기의 황량하고 적막하고 스산하였던 화면은 밝고 경쾌해지기 시작
하면서 낭만적 분위기를 물씬 풍기며, 우리나라 산천의 평범한 야산과
둔덕, 완만하게 경사진 언덕과 들판, 맑은 계류와 정감 어린 수목들을
무대로 순박하게 살아가는 촌부의 모습을 표현하였다. 이를 통해 우리들의
향수를 자극하는 향토색 짙은 산천을 이룩해내었다.

이러한 청전양식의 완성은, 1950년대 중엽부터 일기 시작한 해방 전후
문화의 새로운 방향 모색 속에서 부각되어진 전통에 대한 토론·연구 분위기
에 일정한 영향을 받았을 것으로 생각되며, 다른 한편 친일 논의에서 벗어나
면서 의식적, 무의식적으로 민족적인 화면을 이룩하고자 하였던 의지의
산물이기도 하였다.[35] 이 시기 이상범의 고민은 "우리 민족 고유한 정취를

圖 52 이상범, 〈아침〉, 1954년, 종이에 수묵담채, 각 70.8×275.5cm, 국립현대미술관 소장

어떻게 하면 현대라는 이 시대에서 창조할 수 있는가"하는 것이었으며, 이를 가능케 한 것은 근대기 금강산을 유람하고 그린 작품을 통해 터득한 다양한 수묵 조형미였다. 1950년대 후반부터 이를 더욱 표현적으로 드러내면서 〈아침〉(圖 52)에서와 같이 필묵의 조화와 생명력을 산천의 기운과 결합시켜냄으로써 생동감을 불러일으키는 화면을 창출해 내었다.

〈아침〉은 계절감을 수묵미로 표현한 산수화이다. 이상범은 일찍부터 향토의 계절감을 화폭에 담기를 즐겼으나, 특히 1960년대에 들어서면서는 여름 경치를 그리기를 즐겨하였다. 〈아침〉은 전형적인 우리네 산천인 낮은 구릉 사이로 다가온 새벽을 포착한 작품이다. 촌부의 갈 길을 알려주는 뿌연 산길의 수평적 구도 위에 무성한 수림이 수직으로 배열되어 기존의 수평적 구도와는 다른 수직·수평 구도를 구성하여 화면의 밀도를 더욱 높였다. 화면 중앙의 인물을 중심으로 화면 좌우로 갈수록 아련하게 흐려지는 설정은 화면 밖으로 이어지는 포근한 고향의 넓은 가슴을 상징하며 감상자를 화면 안으로 끌어안는다.

또한 〈효원〉은 여름이라는 계절감을 표현하기 위해서 필선보다는 먹의 사용을 강조하여, 무성한 나뭇잎을 표현한 풍부한 농담과 깊은 먹빛에서 오는 수묵미가 화면을 지배하고 있다. 먹의 농담에 의한 수묵미의 추구를 본격적으로 시도하였던 이 시기 청전 그림의 대표작이다. 이전에 청전이

35) 「인터뷰 이상범」, 『朝鮮日報』, 1955. 6.

圖 53 이상범, 〈山高水長〉 부분, 1966년, 종이에 수묵담채, 개인 소장

주로 다루었던 계절인 가을과 겨울은 그 특성상 먹의 사용을 절제하고
필선의 강약이 강조된 작품들이었으나 말년에 들어와 청전은 여름의 경치
를 그리기를 즐겨했으며, 이는 이전 시기와는 달리 그가 먹의 농담 변화에
의한 수묵미 탐구에도 깊이 매료되었음을 반증하는 것이기도 하다.

　이러한 필묵의 표현적 터치는 1960년대 이후 더욱 두드러져 〈山高水長〉
(圖 53)에서는 손끝이 알아서 움직이는 老대가의 경지가 여실히 드러나는
표현적인 화면이 두드러진다.

　이러한 과정을 통해 이상범은 근대기 금강산을 그린 진경작품들을 통해
터득한 수묵의 조형성을 나즈막한 뒷산이라는 일상경 속에 체화시켜내었
다. 그의 많은 스케치에서 알 수 있듯이 사경을 토대로 하여 보편적 진경을
담아낸 그의 화폭은 한국 산수의 전형성을 획득하면서, 1960년대 후반

이후 한국화 붐과 더불어 진경산수가 재조명되면서 당대 진경산수화가의 대표작가로서 부각되어 그 위치를 확고히 하였다.

나. 변관식

이상범과는 달리 卞寬植(1899~1976)은 그의 생애 말년인 1970년대에 이르러서야 본격적으로 주목받기 시작하였다. 이 시기는 박정희 정권기인 제3공화국 시기로 한국학진흥정책을 국가적으로 전개해 나가면서 한국화 붐이 일어났고, 미술사에서도 조선후기 진경산수의 재조명이 활발히 일어나던 시기이기도 하다. 이 무렵 변관식은 그가 해방 이후 그린 금강산 그림들을 중심으로 진경산수화의 전통을 계승하여 당대적 형식으로 재창조해낸 대표적 작가로 주목받기 시작한 것이다.

변관식은 12살 때 부모 곁을 떠나 당시 화단의 대가였던 외할아버지, 화가 조석진과 함께 지내게 되면서 그림과 인연을 맺게 되었다. 보통학교 졸업 후 외조부가 촉탁으로 있었던 조선총독부 공업전습소 도기과에 들어가 거친 그릇 표면에 그림을 그리는 일을 2년간 한 바도 있다.

그러나 그가 기존 자신의 화풍을 구식으로 생각하고 새로운 변화를 의식적으로 모색하기 시작한 것은 1923년 '동연사'를 결성하면서부터이다. 이를 계기로 사생적 화풍을 구사하여 조선미전에서 2, 3, 4회 연속 수상을 통해 두각을 나타내자 당시 서화협회 명예회원이었던 이용문의 지원을 받아 김은호와 함께 1925년 일본 도쿄로 건너가 고무로 스이운(小室翠雲)에게 사사받게 된다. 1929년 가을 귀국할 때까지 4년간 일본에서 지내면서 남종 필묵법에 풍경화의 사생법을 융합시킨 일본의 신남화풍을 섭취하고 이를 근대적인 개량형식으로 차용하였다. 여러 차례의 붓질로 짙게 구획하여 입체감을 증진시키는 수법, 고무로 스이운의 적묵법 등은 해방 이후 변관식의 '소정양식'의 탄생에도 기여한다.[36]

변관식은 1929년 9월 귀국하여 공모전에 응모하나, 화단의 주목을 받지 못한 채 안석주를 비롯한 평론가들로부터 혹평을 받게 된다. 이후 전국을 유랑·사생하며 30대를 보낸다. 1930년에는 일본인 화가 다케다(竹田)가 허백련의 초청으로 조선에 오자 김은호와 함께 금강산을 유람하는 것을 비롯, 국토를 사생하면서 그 특질과 풍토미를 직접 체화하였다.[37] 이 시기의 사생은 그가 40대 초 가정을 새로 꾸미고 정착하면서 그려낸 진경산수화의 밑거름이 되었다.

변관식은 이처럼 1940년대에 들어와 사생적 리얼리즘에 기초한 새로운 화풍을 모색하던 중 해방을 맞이하게 된다. 일제강점으로부터의 해방과 더불어 변관식은, 식민지시대 일제의 문화정책의 산물인 조선미전을 거부한 작가로서 주목받아 추앙받게 된다. 이러한 분위기 속에서 제1회 국전의 심사위원 등 미술계의 중책을 맡게 된다. 그는 이 시기를 통하여, 우리 산천에서 받은 감흥과 특질을 민족회화로 승화시켜 거친 붓자국과 대담한 구성으로 한국의 자연미를 형상화해내었다.

특히 변관식은 해방 이전 스케치하였던 금강산을 이 시기에 다시 화폭 안으로 옮겼는데, 〈외금강 삼선암 추색〉(圖 54)도 그 중 하나로, 금강산을 상징으로 민족적인 예술을 건설해 보고자한 야심찬 작품이다. 특유의 활달한 필법, 농담을 달리하는 먹을 겹쳐 그으며 쌓아올린 적묵법과, 먹이 뭉쳐진 부분에 다시 진한 선을 긋고 점을 찍어서 깨는 파선법으로 매우 강한 분위기를 만들어내고 있다. 이 적묵법은 고무로 스이운의 적묵법과 정선의 적묵법의 연장선 상에 있으며, 특히 화면 안에 인물을 설정하여, 이 인물이 산천을 유람하는 시선인 仰視와 그 인물을 바라보는 감상자의 俯瞰視의 복합시점을 사용하고 있다는 점에서 정선의 영향이 돋보인다.

36) 홍선표, 「한국적 이상향과 풍류의 미학」, 『한국의 미술가 변관식』, 삼성문화재단, 1998, pp.36~38.

37) 홍선표, 위의 논문, pp.38~39 ; 「연보」, 『한국의 미술가 변관식』, 1998, pp.212~215.

290

圖 54 변관식, 〈외금강 삼선암 추색〉, 1966년, 종이에 수묵담채, 125.5×125.5cm, 국립현대미술관 소장

또한 각진 암석의 입체감을 높이기 위해 윤곽을 수직과 수평선으로 교차되게 반복적으로 그어 힘찬 동세와 괴적감을 표현함으로써 표현주의적인 화면을 이룩해내었다.

　변관식 양식의 전형화를 이루기 시작한 것은, 1957년 이후 관변 단체와의 관계를 거부하면서부터였다. 다시 재야로 돌아간 그는 30대의 방랑시절과는 달리 산천에서 받은 감흥과 특질을 민족회화로 승화시키려고 노력하였다. 특히 1959년 여름에는 「미술의 한국적 독특성」이라는 글을 발표하여, 단절된 조선후기 정선의 진경산수화 전통을 계승하여 독창적인 한국적 예술세계를 개척할 것임을 밝히기도 하였다.

圖 55 변관식, 〈농가의 만추〉, 1957년, 종이에 수묵담채, 116×264cm, 국립현대미술관 소장

〈농가의 만추〉(圖 55)는 금강산의 절경을 대담한 구성을 통해 일상경에 접목시켜낸 소정양식의 대표적 작품이다. 평범한 농촌의 풍경은 소정 특유의 화면 구성의 힘을 통해 농촌의 전형성을 담아내면서도 현대화된 화면으로 변모되었다. 논길·밭두렁으로 화면을 분절하여 서로 밀고 당겨 화면에 강한 운동감을 만들어냄으로써 소정양식의 표현주의적 힘이 잘 드러난 작품이다.

변관식은 1960년을 넘기면서, 서라벌예술대학에 강사로 동양화과 후진들을 가르치게 되었고, 예총 미술협회 회장으로 추대를 받은 것에 이어 문화훈장도 수상하면서 점차 제도권과의 반목을 풀어나갔다. 이에 따라 한국화단의 원로로서 자신의 위상을 어느 정도 확립하게 되었다. 따라서 이 시기 작품도 이전의 강인한 힘과 긴장이 이완되고 부드러워졌다. 필치에서는 적묵이 한층 강조되었고, 묵점이 화면 전체를 뒤덮었다. 이 시기 그림은 대상의 묘사보다는 필묵의 사용을 즐기는 듯 필세 표현 자체를 강조하는 특징을 지닌다.

1960년대 말 이후에는 금강산의 절경을 통한 진경산수의 현대적 계승에서 더 나아가 이를 토대로 일상경 속에 전통적인 보편경을 재현하고자 하였다.

3) 1970~1980년대 현대진경

이상범·변관식을 통해 부각된 현대적 진경산수는 1970년대 후배 세대들에 의해 다시 조명되었다. 그러나 1970년대 이종상을 비롯한 일군의 화가들의 진경 개념은 대상의 形似표현에 중점을 둔 寫景이 아니며, 특정한 지역성을 강조하는 實景도 아니고 다만 내 주위의 현실을 체험함으로써 그 자연과 하나가 되어 느낀 그대로를 그리는 것이었다는 점에서 이상범·변관식 세대와 차별화된다. 이들은 진경정신은 산수뿐만 아니라 모든 소재를 통해 표현될 수 있다고 선언하면서 케이블카가 있는 남산, 고층빌딩, 헬리콥터, 기중기 등 도시문명의 산물들뿐만 아니라, 산기슭을 달리는 기차, 바다에서 피서를 즐기는 수영복 차림의 사람들, 청바지 입고 통기타 치는 젊은이들의 왁자지껄한 모습들을 주저없이 그렸다.

이종상은 서울대학교 미술대학에 진학하여 유화를 배우다가 청전 이상범 등의 영향으로 "내 것을 알아야 한다는 신념으로 한국화로 진로를 변경하게 되었다"고 밝힌 바 있다.[38] 이후 전통을 계승하여 이를 혁신하고자 한 그의 작품은 벽화연구와 진경산수라는 두 축으로 진행되어갔다.

그는 1977년 자신의 개인전 타이틀을 《이종상 진경전》으로 명명하며 독도를 그린 작품들을 중심으로 발표하였다. 독도를 통해 현대적 진경화를 추구하였다는 점을 알 수 있다. 이종상의 〈무등산 계곡〉(1976)은 정선의 적묵법, 〈산II〉(1976, 圖 56)에서는 정선의 〈만폭동〉에서 보이는 암산의 절대준법의 사용이 농후하여 정선 준법을 현대화여 추상적인 화면을 이룩해내었음을 알 수 있게 한다.

1970년대 진경산수에 대한 미술사학계의 연구성과는 이동주의 견해로 대표된다. 이동주는 진경산수를 실학사상과 서민경제 및 의식의 성장과 관련지어 조선후기 새로운 동향으로 부각시키고, 민족주의적이며 근대

38) 이종상, 「간추린 삶의 여정」, 『이종상』, 1996, p.309.

圖 56 이종상, 〈산II〉, 화선지에 수묵, 114×114cm, 1976년, 개인 소장

지향적인 성향으로 강조하기 위해 앞 시대조류와의 대립적 측면에서 진경
산수를 해석하였다. 이러한 1970년대 미술사학계의 견해는 후대에, 식민주
의 사관을 극복하기 위한 민족주의 사관의 도식적이고 이분법적인 이해
체계의 제한된 인식틀이라고 비판받기도 한다. 중세적 이념과 구조적 분석이
미흡한 상태에서 국가적 민족의식과 같은 근대 이후에 형성된 개념과 서구적
근대주의의 관점에서 조선후기 진경산수를 해석하였기 때문이었다.

그러나 이종상의 진경산수에 대한 견해는, 정선을 직업화가로서 파악하
면서도[39] 形似를 중심으로 한 사경산수와 달리 정선의 진경산수를 寫意적

39) 1981년 최완수의 연구가 발표되기 전까지는 미술사학계에서 정선을 직업화가로

圖 57 이종상, 〈氣-독도Ⅱ〉, 순지화 수묵, 89×89cm, 1982년, 개인 소장

산수로 정의하였다는 점에서 독자적이다. 연구사적 관점에서 1978년이라
는 이른 시기에 진경산수에서 사의성을 포착해내었다는 점은 주목할 만하
다.[40] 20세기 문인화론이 사의성을 강조하며 표현주의를 통한 추상의
길로 나아갔듯이, 이종상의 진경산수론 역시 氣시리즈로 넘어가면서 현대
화된 모습을 보여주었다. 〈氣-독도Ⅱ〉(圖 57)는 그러한 예이다. 진경산수를
선택하여 전통을 현대화한 이종상의 화면에서도, 서양미술과 다른 동양미
술의 특징을 정신성 즉 사의성으로 파악하고, 화면에 주관성을 개입시켜
표현적 추상화면에 접근해가는 20세기 문인화론의 논리가 흐르고 있다.

파악하는 경향이 강하였다.

40) 이종상, 「眞景과 寫景」, 『京鄕新聞』, 1978. 4. 15~7. 1 ; 『솔바람 먹내음』, 민족문화문
고간행회, 1987, pp.192~193 재수록.

이종상은 김용준 이래 서울대 회화과를 통해 내려오는 현대문인화 전통 속에서 진경산수를 아우르는 이론을 도출해낸 것으로 이해된다.

이종상이 전통을 계승한 것도 한국적 모더니즘을 이룩하려는 하나의 시도였다. 이 시기 화가들에게, 진경산수는 중국과도 일본과도 다른 한국적인 산수화로서 인식되었으며, 이 속에서 이종상도 이를 현대화하여 중국·일본뿐만 아니라 서양과도 다른 한국적 화면을 창출해내고자 하였던 것이다.

이종상은 1980년대 후반부터 '源形象'시리즈를 통해 자신의 회화관을 더욱 명확히 하였다. 이 원형상 작업은 1960년대부터 추구해온 그의 회화관이 도달한 지점이라고 보아야 할 것이다. 이종상은 1960년대 동아일보사에서 열린《張大千 韓國展》을 매우 높게 평가한 바 있다. "그의 작업과정에서 보여주고 있는 동서의 필연적인 만남은 동양적 근원형상과 서양적 선형상의 웅장한 화음"이며 이것이 가능한 것은 "天山萬壑의 眞景寫生을 통해 피나게 얻어진 胸中丘壑의 기운"과 "동서문화의 통로였던 돈황에 들어가 벽화공부를 함으로써 스스로 터득"하였기 때문이라고 극찬한 바 있다. 장대천에 대한 이러한 평가는 실은 이종상 자신의 회화관을 반영한다고 하겠다. 이종상은 동양화와 서양화가 구분되기 이전 이 양대 산맥의 원천을 담고 있다는 벽화에 대한 연구를 통하여, 서양회화의 영향을 받지 않으면서, 주체적으로 동양화와 서양화의 역사적 전통을 결합시켜내는 방식을 선보였다. 가장 근원적인 원류를 계승함으로써 전통을 현대화해내는 '원형상'시리즈 작업을 통하여 구상과 추상, 동양화와 서양화가 총합된 근원형상을 이룩해내고자 하였다.

이종상뿐만 아니라 서울대학교 출신 강남미, 김아영, 최윤정으로 구성된 '三人行'은 눈 앞에 보이는 실경을 있는 그대로 사경하는 것에 그치지 않고 대상이 지닌 조형성을 극대화하는 데에 적합한 필묵을 구사한다는 측면에서 당대에 주목을 받았다.[41)]

296

또 다른 서울대학교 출신 모임인 '一硯會'는 창립선언문을 통해 "묵과 벼루를 근간으로 하여 현대회화의 끝없는 실험"을 하고자함을 밝히고, 산수, 인물화에서부터 추상화까지 다양한 경향의 작품을 선보였는데, 그 중 오용길, 박주영, 이환범 등은 현실을 소재로 한 도시진경 작업을 지속하였다. 〈충정교차로-도시〉, 〈도시건설〉(1982), 〈도시情景〉(1983)과 같은 도심을 상징할 수 있는 일상경인 빌딩, 도로, 건설 등의 소재뿐만 아니라, 〈역내〉, 〈夏日〉(1980)과 같이 도시 서민들의 일상을 따뜻한 시선으로 담아내기도 하였다.

〈역내〉에서 드러나듯 부감시를 통해 더욱 부각되도록 고려된 건축물의 구조와, 이 구조물에 대한 사실적인 묘사는 서정적인 인물 묘사의 부드러운 터치와 대조되면서 화면을 받치는 튼튼한 뼈대가 되고 있는데, 바로 이것이 이 시기 도시 진경화 작업을 한 오용길 화면의 특징이다. 그의 화면은 사실성과 함께 치밀하게 계산된 구도와 먹의 농담을 통해 도시가 지니고 있는 구축적 美의 특징을 유감없이 드러낸다.

이러한 작업을 통해 한국화가들은 畵格 컴플렉스와 당시 서양화단에서 일어나고 있었던 전위 컴플렉스에서 벗어날 수 있었다. 그러나 이 작품들은 현실을 그대로 轉寫한 것 이상이 아니라는 비판과 함께, 조선시대 진경산수와 현대 실경산수의 전통을 잇는 경향으로 새로운 가치를 모색하는 듯하나 실경묘사의 측면만을 강조한 나머지 수묵이 가지는 매체적 특성과 그 理想이 도외시되었다는 비판을 받기도 하였다.42)

41) 김경연, 「1970~1980년대 수묵채색화의 경향」, 『한국화대기획 XIII : 변혁기의 한국화-투사와 전망』, 공평아트센터, 2001, p.9.
42) 이철량, 「수묵화의 매체적 특성과 정신성」, 『공간』, 1983. 11, pp.112~114.

4) 1980년대 수묵운동

1960년대 '묵림회' 이후에 다시 수묵이 지닌 조형성을 주목하기 시작한 집단적 움직임은 1980년대 홍익대학교를 중심으로 일어난 수묵운동으로 대표된다 하겠다.

1980년대 수묵운동은, 1981년 국립현대미술관의 《한국현대수묵화전》을 촉매로 전개되어 1981년의 《수묵화 4人展》(동산방화랑)과 《동양화 4인전》(아랍미술관), 1982년 그로리치화랑에서 열린 《일곱작가의 수묵전》과 관훈미술관에서 열린 《묵 그리고 점과 선》, 송원화랑에서 열린 《오늘의 수묵전》, 1983년 관훈미술관 《수묵의 표정을 찾아서》와 《수묵의 형상전》, 1984년 미술회관의 《한국현대수묵전》, 1985년 《현대수묵의 방향전》(사인화랑), 1986년 《아홉사람의 먹그림》(후화랑), 《지묵의 조형전》(관훈미술관)으로 이어지면서 수묵의 순수한 매재를 통하여 동양정신을 탐구하는 일련이 전시들이 1980년대 전반에 활발하게 전개되었다.[43]

43) 1981년의 《수묵화 4人展 : 송수남·김호석·신산옥·이철량》(동산방화랑)과 《동양화 4인전 : 김송열·박윤서·박인현·신산옥·이철량》(아랍미술관), 1982년 그로리치화랑에서 열린 《일곱작가의 수묵전》(김식·박윤서·박인현·신산옥·신정주·이철량·홍순주)과 관훈미술관에서 열린 《묵 그리고 점과 선》(이양우·이윤호·주우진·홍석창·백인현·송수남 등 56명 출품), 1982년 송원화랑에서 열린 《오늘의 수묵전》(김식·박윤서·박인현·성종학·송수남·신산옥·이윤호·이철량·홍석창·홍용선 출품), 1983년 관훈미술관 《수묵의 표정을 찾아서》(홍순주·김영리·박윤서·김식·신산옥·이철량·박인현 출품), 1983년 《수묵의 형상전》(김식·김영리·김호석·박윤서·박인현·송수남·신산옥·안성금·이선우·이양우·이윤호·이철량·임효·홍석창 출품), 1984년 미술회관의 《한국현대수묵전》(문봉선·강행원·박윤서·박인현·송수남·신산옥·안성금·이양우·이철량·홍석창·홍용선 출품), 1985년 사인화랑 《현대수묵의 방향전》(강선학·김미순·박인현·송수남·신산옥·윤선미·이민한·이양우·이철량·함진홍·홍용선 출품), 1986년 《아홉사람의 먹그림》(김미순·박인현·성선옥·송수남·신산옥·이양우·이철량·홍석창·홍용선) 후화랑, 《지묵의 조형전》(강미선·김미순·박인현·성선옥·송수남·신산옥·윤여환·이경수·이철량·홍석창·홍용선) 등의 전시가 이루어졌다.(오광수, 「단색화와 현대 수묵화 운동」, 『시간을 넘어선 울림 전통과 현대 학술심포지움 : 한국 근현대미술에 있어서 전통의 문제』, 이화여자대

298

圖 58 송수남, 〈한국풍경〉, 169×130cm, 한지에 수묵담채, 1968년, 개인
소장

　이 운동의 중심권에 있었던 작가로는 김호석, 문봉선, 박인현, 송수남,
신산옥, 오숙환, 이경수, 이철량, 홍석창 등을 들 수 있다.44) 특히 송수남은
이러한 일련의 전시를 주로 기획하며 이 운동에 적극적으로 참여하였다.
그는 1980년대 당시 사용되고 있던 문인화라는 용어를 대신하여 '수묵화'라
는 용어를 적극적으로 사용하기 시작하였다. 이미 근대기 이후 수묵과

　　학교 박물관, 2005, pp.12~13)
　44) 오광수, 『한국현대미술의 미의식』, 재원, 1995, p.123.

圖 59 송수남, 〈여름나무〉, 종이에 수묵, 45×75cm, 1978년, 개인 소장

채색을 이원론적으로 분리하여 수묵은 문인화풍으로, 채색은 직업화풍으로 파악하는 관점이 지속되어 오고 있었기 때문에, 수묵화라는 용어 안에는 문인화 전통이 자연스럽게 포함되어졌다. 그러나 송수남은 이 문인화 전통 안에 진경산수의 전통을 삽입하고 이를 계승하기 위해 수묵화라는 용어를 의도적으로 선택하여 사용하고자 하였다. 그는 정선과 김홍도의 산수 전통이 이전의 중국 산수의 모방에서 벗어나 한국의 산천을 회화화 하였다는 독창성뿐만 아니라 한국 산천에 걸맞는 운필과 먹의 농도를 적절히 구사하여 기법면에서도 명실상부한 한국화의 성립을 이룩해내었다고 높이 평가하였다. 그리고 현대 수묵화 전통은 이러한 조선후기에 성립된 진경산수의 전통을 그대로 이어받은 것이라 밝혔다.[45] 이들은 송수남의 〈한국풍경〉(圖 58), 〈여름나무〉(圖 59), 이철량의 〈도시-새벽〉에서와 같이 수묵의 섬세한 변화를 통하여 수묵이 지닌 조형미를 극대화하면서 이를 통해 우리 산천의 아름다움뿐만 아니라 도시의 진경도 현대적으로 드러낼 수 있다고 믿었다.

송수남을 중심으로 한 1980년대 수묵운동은, 자신들의 운동을 우리 것을 되찾자는 일종의 문화운동으로 규정하면서 자신들의 정통성을 진경산수를 통해 확인한 운동이었다. 이 운동의 핵심은 이들이 관심을 갖고 노력한 부분이 "어떤 소재를 다루는가 하는 내용보다는 어떻게 회화적 형식이 될 수 있는가 하는 실험"이었다는 점을 명확히 한 점이다.[46] 따라서 이들은

45) 송수남, 「역사, 수묵의 사상, 수묵의 조형」, 『한국화의 길』, 1995, p.117.
46) 송수남, 위의 글, p.163.

진경이란 어떤 의미를 지니는가 하는 주제적 논의보다는, 한국적인 수묵 형식 실험 연구에 치중하였으며, 이를 위해 지필묵, 즉 효과적인 종이는 무엇인지, 어떠한 붓을 사용하여야 하는지, 먹의 농도와 기법은 어떠하여야 하는지에 대한 구체적인 기법 논의에 충실하였다.[47]

따라서 이러한 수묵화 운동에 대하여 김병종은 "동양화에는 수천 년을 두고 변할 수 있는 것과 없는 것이 있는데 단지 시류와 이즘에 불과한 기법의 변천을 현대성, 시대성이라는 측면에서 합리화하려는 시도는 서구 미술의 문맥 속에서 동양화의 활로를 모색하는 것이며 따라서 이 운동은 지나치게 매재적, 재료적 특성을 보여주는 방향으로 갈 수밖에 없다"[48]고 비판하였다. 이에 대해 이철량은 "이전의 한국화가 지나친 정신의 보존만을 요구한 나머지 정신의 관념화를 유발시킨 면을 상기"해야 하며 따라서 매재에 과도한 의미 부여, 이를 통한 정신성의 위축 등에 대한 세간의 우려에도 불구하고 "다소 불안을 감수하더라도 수묵화에 대한 현대적 모색이 필요하며 수묵의 표현적 잠재성을 개발하는 것이 1차적인 목표다"는 점을 명확히 하였다.[49] 이러한 논쟁은 紙筆墨 각각의 매재 재료에 대한 연구와, 현대에도 지필묵 자체, 그것을 사용한다는 행위 자체만으로 전통적인 회화정신을 담보할 수 있는지에 대한 토론을 통하여 한국화의 '전통 계승'과 '현대성'이라는 화두를 촉발시키기도 하였다.

서양의 추상미술은 동양의 사의성을 차용한 것이라고 파악한 것이 신문

47) 송수남은 「운필과 수묵 농담의 조화」, 「한국산 종이」, 「붓과 그 응용」, 「수묵의 조형의식과 현대미술」, 「수묵의 방법, 수묵의 표현」, 「먹의 魔性」, 「墨象의 체계」, 「칠하는 것과 그리는 것」, 「고유문화와 紙筆墨」(『한국화의 길』에서 재인용) 등의 글을 발표하였고, 이철량은 「수묵화의 매체적 특성과 정신성」(『공간』, 1983. 11, pp.112~114)에서 지필묵의 문제를 다루었다.
48) 김병종, 「한국현대수묵의 방향고」, 『공간』, 1983. 12, p.118.
49) 이철량, 「한국화의 문제와 진로-수묵화의 매재적 특성과 정신성」, 『공간』, 1983. 11, p.113 ; 김경연, 앞의 논문, p.16.

인화론이었다면, 수묵운동은 그 논의의 토대 위에서 사의성을 지닌 동양미술이 왜 스스로 추상미술까지 나아가지 못하고 있느냐에 대한 반성에서 촉발되었다고 할 수 있다. 그들은 문제의 원인을, 동양의 사의성을 차용한 서양 현대미술을 놀라운 현상으로 바라만보면서 한국화에 대해서는 회화를 내용으로만 파악하였기 때문이라고 보았다. 즉 운필의 작용, 선염의 변화, 구성의 독특한 해석에 관한 연구를 무시해왔기 때문이라고 파악한 것이다.

또한 이들은 1950년대 후반 이후 추상표현적 회화가 수입되어, 동양화의 일부 화가들도 이 방법을 받아들여 작업하기 시작하였지만, 서양화에서 추상표현주의가 1960년대 후반에 들어오면서 그 열기가 식어감과 동시에 동양화에서도 수묵계통의 추상작업이 한계를 드러내기 시작하였다고 지적하고 있다. 이는 동양화가 서양화의 표현 작업에 깊이 영향을 받고 있는 것을 반증하는 것이라는 주장이다. 따라서 이제는 동양화가들 스스로 동양의 전통을 표현주의적 관점에서 다시 검토하고 이를 통해 한국화 화가들 스스로 수묵의 형식 실험을 통해 극복해내자는 선언이었다.[50] 따라서 진경산수에서도 정선의 진경의 개념보다는 정선의 준법에 관심을 가졌다. 이러한 노력은 진정한 현대 한국화의 방향은 형식에 대한 진지한 연구를 통해서만 도달할 수 있으며, 그렇지 않았을 때 서양미술의 차용 그 이상을 넘어설 수 없다는 자각에서 가능하였다.

이와 같이 1980년대 전반 수묵운동의 특성은 수묵을 중심으로 한 지필묵이라는 매재에 대한 다양한 실험이었다는 점이었으나, 1980년대 후반으로 넘어오면서 집단적 구심점보다는 개별 작가들의 개별 방법이 우선되면서 다양한 편차를 드러내게 되었다.[51] 또한 추상화면으로 나아가지 않고 구상 또는 비구상 화면을 지향하였다는 점에서 진경산수의 사의적 해석의

50) 송수남, 「남화정신의 현대적 조응」, 『弘大學報』 제277호, 1975. 4. 1.
51) 오광수, 『한국현대미술의 미의식』, 재원, 1995, p.123.

범주를 벗어나지 않았다는 특징을 지닌다.

이와 같이 1970년대 본격적으로 일어난 '진경산수의 재해석' 작업을 '사경산수의 현대화', '현대진경과 전통론', '수묵운동과 전통론'으로 나누어 살펴보았다.

이를 통하여 이종상의 현대진경이나 송수남을 중심으로 한 수묵운동 계열 모두, 한국적 정체성을 획득한 한국화의 현대화를 이룩해내기 위해 전통의 모범으로 진경산수를 선택하였음을 파악해낼 수 있었다. 그러나 당시 미술사학계에서 논의되고 있었던 리얼리즘의 관점에서 진경산수를 파악하던 논의를 받아들이지 않고 일관되게 진경산수의 사의성을 주관적 정신성으로 파악하여 강조하고 있다는 점이 눈에 띈다.

한편 이러한 일련의 진경산수의 현대화 작업은 서양의 눈으로 동양을 타자화해 보고 서양과 다른 동양의 모습을 부각시켜냄과 동시에 이를 현대화해내고자 하였던 고민의 결과물이었다는 점에서 20세기 문인화론과 같은 토대 위에 존재한다. 그러나 20세기 문인화론과의 차별점은 동양 안에서의 '한국성'과 '당대성'의 결합에 관해 고민하고 있다는 점이다.

3. 1970년대 단색화

1) 1960~1970년대 시대상황과 전통론

제3공화국 이후 박정희 정부의 통치이념과 정책의 기조는 반공과 부국강 병으로 대변되는 국가주의와 조국근대화였다. 제3공화국 시기에는 경제개 발로 대변되는 근대화가 강조되었던 반면, 유신체제에서는 민족중흥이 강조되었다. 이는 민족주의 이념을 기반으로 한 정신근대화운동이라고

선전되었다. 국민교육헌장과 가정의례준칙 등에서 표현된 이러한 이념은 1970년대 초 유신이념과 새마을운동 정신으로 정형화되었으며, 이 시기 문화정책을 지배하는 이념이기도 하였다.

박정희(1917~1979)의 역사인식은 우리의 역사를 패배의 역사, 文弱의 역사, 타율의 역사, 모방의 역사로 인식하는 식민사관과 맞닿아 있다. 그는 이러한 식민사관을 극복하는 대신 이러한 역사를 없애 버리려 하였다. 구체적으로 우리의 역사와 전통 전반을 부정적으로 인식하는 가운데 유독 이순신과 세종대왕을 강조했고, 그들을 성군, 성웅으로 규정했다. 이러한 속에서 1966년 8월 15일 애국선열조상건립위원회가 발족되었다. 이와 같이 박정희 정부는 전통론을 통치이념과 결합하여 정책화하는 데에 천착하고 있었다. 이순신, 강감찬, 을지문덕, 김유신과 같이 외적을 무찌르거나 통일에 기여한 조상들이 이 시대에 본받아야할 선현으로 국가에 의해 선택되었다. 특히 삼국통일의 공헌자인 김유신 장군을 시청 앞에 세워, 말을 타고 북진통일을 위해 북쪽으로 쳐들어가고 있는 자세로 제작하여 세웠고, 을지문덕 장군은 김포공항에서 서울로 들어오는 첫 관문인 한강대교에 북쪽을 향해 높이 칼을 뽑아든 형태로 세워 반공이데올로기를 적극적으로 표상시켰다. 또한 청소년들에게 호국의식을 심어주기 위해서 "국가와 사회를 위하여 자기 한 몸을 바친" 유관순의 영웅담을 강조했다. 이와 같이 선별한 역사적 영웅들의 목록이 애국선열조상건립 선열 목록과 많은 부분 일치하고 있다는 사실은 단순한 우연으로 보기 어렵다.

1967년 발표되기 시작한 민족기록화 제작은 1974년 문예중흥계획의 발표와 더불어 더욱 체계화된 국가사업으로 진행되어갔다. 이 시기 강화된 전통문화정책과 발맞춰 근현대사만을 대상으로 하던 주제를, 1970년대에는 고대사, 중세사까지 확장하였다.

이러한 1960~1970년대의 문화정책은 단지 박제화된 관제문화를 만들거

나 탈정치화된 대중을 창출하는 소극적 수단이 아니라, 국가주의와 민족문화담론을 지배적 이데올로기로 자리잡게 하기 위해 국가가 문화영역에 적극적으로 개입하는 수단이었다. 이러한 정책을 통해 1961년 문화재관리국 설치, 1962년 문화재보호법 제정, 1966년 애국선열조상건립위원회 설치, 1968년 문화공보부 발족, 1969년 문화재개발5개년 계획 시행, 1974년 제1차 문예중흥5개년 계획 착수를 비롯, 대규모 문화재보수정화사업이 착수되는 등 문화정책이 쏟아져 나왔다. 또한 정권에 의해 촉발된 전통성과 주체성에 대한 담론의 장을 토대로 사학계를 비롯한 각계에서 내재적 근대화론을 비롯한 주체적 전통에 대한 토론이 이어졌다. 이에 따라 미술사학계에서도 주체적 전통으로 분류되는 진경산수, 풍속화, 민화 전통이 재조명되며 연구에 활기를 띠기 시작하였다.

1970년대 민화에 대한 관심이 크게 높아지면서 조자용, 김호연, 김철순 등에 의해 민화가 활발하게 소개되기 시작하였다. 이들은 연구성과를 통해 민화를 고구려 고분벽화 등이 기층화된 우리나라 고유의 겨레그림으로 부각시켜냈다. 이러한 경향은 식민주의사관의 극복문제와 함께 당시 제3공화국이 표방했던 '민족주체성 확립' 정책에 추수되어 더욱 심화되었다. 이들의 연구성과는 민족주의사관 중에서도 편협한 국수주의 경향에 맥을 대고 있었다는 데 근본적인 문제가 노정되어 있었고, 더구나 이러한 民畵觀은 정통화(일반 그림)에 대한 부정적 인식에 토대를 두고 양자를 대립적으로 이분화시킨 흑백논리의 관계에서 설정된 것이기 때문에 적지 않은 후유증을 남겼다.

이제 본격적으로 대학이라는 상아탑 속에서 시스템을 갖추기 시작한 미술사학계에서는, 명품 위주의 양식사론이 주요한 방법론으로 자리잡기 시작하면서 '민화'는 연구대상에서 제외되었다. 미술사학계에서, 20세기가 탄생시킨 '민화'라는 용어의 학문적 검토가 방기되는 동안, 세간에서는

'민화'붐 속에서 '민화'라는 용어가 대중들의 머리 속에 각인되어갔다.

한편 1965년 한일협정으로 일본과의 외교관계가 20년만에 재개되면서, 우리 고미술품 수집붐이 일어났다. 특히 민화, 도자기 등의 민예품들이 일본인들에게 각광을 받았으며 이러한 시장 상황은 현장에 영향을 주었다.

이러한 분위기 속에서 야나기 무네요시의 '조선미술특질론'에 대한 재검토가 시작되었다. 야나기 무네요시의 미론은 식민지시대부터 우리 미술계에 비판 없이 수용되어 있었으나, 그 중 그의 '비애의 미'에 대한 비판은 그가 작고하고 난 이후인 1968년 일본에서 재일교포 김달수에 의해, 국내에서는 1969년 김지하에 의해 본격화된다. 야나기 무네요시에 대한 비판이 활발히 진행되던 1970년대 그의 저서 4편이 번역 소개되었고, 이후 그의 서적 10여 종이 번역 출판되게 된다. 이를 통해 야나기 무네요시에 대한 논의가 보다 성숙해졌다. 그러나 그의 '조선미술특질론'을 넘어서 민예론에 대해 국내 연구자들이 인식하기 시작하게 된 것은 1980년대 후반에 이르러서이다.

'한국미술특질'에 대한, '전통'에 대한 거대 담론은 미술현장도 장악하기 시작하였다. 민화 또는 민예 전통의 현대화 작업이 하나의 시대 흐름으로 자리잡았다. 앞서 향토주의의 현대화에서 이미 살펴보았듯이 민화의 현대화 작업과 관련된 김기창, 박생광 작품이 부각된 것이 이 시기의 일이었다. 이러한 현상은 대한민국미술전람회에서도 나타났는데, 눈에 띄는 작품은, 1970년 제19회 대한민국미술전람회에서 대통령상을 수상한 김형근의 〈과녁〉이다. 이 작품은 궁도의 목표를 통해 우리민족의 강인한 정신력을 잘 표상해내었다는 평가를 받았다. 이는 국가의 문화정책이 대한민국미술전람회에 어떻게 반영되고 있었는지 알려준다. 뿐만 아니라 1973년부터는 전국대학문학예술축전의 일환인 대학미전을 '일반작품부'와 '새마을운동 주제부'로 나누어, 대학생들로 하여금 새마을운동의 성과를 자발적으로

그려내도록 유도하기도 하였다. 그러나 이 속에서도 전통적 삶의 다양한 흔적이 녹아있는 농촌 현장이, 새마을운동을 통해 획일화되어가는 것을 목격하고 사라지는 것들에 대한 애착을 담담히 사진기로 담아낸 강운구, 주명덕의 작품이 1970년대의 무게를 버겁지만 지탱하고 있었으며, 그러한 관점에서 김학수의 역사풍속화 작업도 주목된다.

박서보는 "70년대의 위대성은, 우리의 정신적 전통으로 복귀하여 새로운 시각으로의 접근이 가능했다는 점이다"라고 술회하였다. 실제 1970년대 무렵부터 '전통'과 '근대'를 함께 고민하는 여러 심포지엄이 문화계에서 개최되기 시작하였다. 이러한 움직임이, 1960년대까지 잔존하던 식민지적 관점 또는 60년대 화단을 지배하던 서구 지배적 관점을 극복해낼 수 있는 자극제가 되었다는 사실 또한 부정할 수는 없겠다. 많은 화가들이, 이러한 분위기 속에서 '전통의 재발견'이라는 화두에 은연중 기대를 걸었었다고 회고하고 있다. 이는 이 시기 국제전 진출이 보다 활기를 띠었던 것과도 연관된다.

1970년대 초에는 원로 동양화가 중심으로 거래되던 미술시장이 유화 장르로 확대되었으며, 이를 계기로 화랑들이 개설되고, 장르별 잡지들이 경쟁적으로 창간되었다. 1966년 창간된『공간』을 비롯하여,『현대미술』(1974),『미술과 생활』(1977),『한국미술』(1975),『계간미술』(1976),『미술평론』(1977),『선미술』(1979), 사진 분야『영상』(1975),『디자인』(1976),『꾸밈』(1977)들이 창간되면서 세계미술에 대한 정보가 보다 빠르게 화가들에게 전달되었다. 뿐만 아니라《베니스 비엔날레》,《상파울로 비엔날레》,《파리 청년작가전》에 참가 작가 파견을 통해 빈번한 국제교류가 이루어지기 시작한 시기도 1970년대이다. 이러한 국제무대 진출이라는 과제는, 작가들에게 한국적 정체성에 대한 물음을 던져주었다. 특히 이 화두는 매체 자체로 정체성을 드러낼 수 없었던 유채 작가들에게 더 진지하게 그리고 더 시급하

게 다가왔던 듯하다.

특히 당시 국제전을 통해 부각되고 있었던 누보 레알리즘, 하드-에지 경향을 민화적 조형성으로 접근하는 방식 등 국제적 감각을 유지하면서, 전통성을 가미시켜 국제 사회에서 서구 작가들과는 다른 화면을 창조해내고자 하는 의식이 만연했던 시기가 1960년대 후반의 상황이었다고 판단된다.

이 속에서 이브 클라인, 엘스워드 켈리, 폰타냐, 로버트 라이만 등의 작가에게 영향받은 작가들도 등장하지만 이를 한국적인 감성으로 어떻게 번안할 것인가에 대해서 고민하는 작가들도 늘어났다. 특히 당시 부각되고 있었던 민화, 민예 전통을 차용하여 작품을 현대화하고자 하는 시도가 눈에 띈다. 1960년대 후반 김창열 〈제사〉, 박서보 〈巫祭〉·〈원형질〉, 윤명로 〈M.10〉, 전성우 〈색동 만다라〉, 하종현 〈탄생B〉·〈부적〉, 이승택 〈성황당〉 등은 당시 미술가들이 이러한 시대 분위기 속에서 '국제성'과 민예·민화·민속연희 '전통' 간에서 자신의 작업의 정체성과 지향성을 실험해보고 있었다는 것을 알 수 있게 한다.

2) 1970년대 단색화와 '백색미학'

1970년대 한국 단색회화에 대한 선행연구는 박서보의 묘법에 대한 연구, 모노하 또는 이우환과의 관련성에 대한 연구와[52] '백색미학'에 대한 분석

52) 박서보의 〈묘법〉과 모노하 또는 이우환과의 관련성에 대한 본격적인 연구는, 1983년 김복영의 「'묘법'의 탄생과 신화」(『공간』, 1983. 4)를 통해 드러난다. 김복영은 1968년 도쿄국립근대미술관에서 박서보와 이우환과의 만남을 계기로 박서보가 1969년 이우환의 평론집 『만남의 현상학』에 접하는 극적인 결과를 가져왔다고 밝히고, 이를 통해 『만남의 현상학』이 주장하는 세계의 존재방식으로서의 '장소성'과 '상태성'이 박서보의 〈묘법〉에 영향을 주었음을 지적하였기 때문이다. 김복영의 이러한 관점은 「1970년대 물성파 회화와 단색평면주의」(『한국미술의 자생성』, 한길아트, 1999)를 통해 보다 심화된다. 이어 서성록은 1990년 「모노톤 회화와

연구에 집중되었다.53)

일본 모노화의 관계」(『월간미술』, 1990. 8)를 통해 1975년 이후 모노톤 회화를
일층 전개 심화시키는 데 이우환의 '장소개념'같은 니시다(西田) 철학의 예술적
적용과 논리적 해명에 영향 받았다는 점에서 김복영의 입장에 섰으나, 결론적으로
당대 이러한 이우환에 대한 관심 급증 및 영향고조는 한국 모노톤 회화를 일본
모노하에 더욱 근접시킴으로써 우리 미술의 독창적 부분을 상당부분 훼손시키는
결과를 낳았다고 비판했다. 서성록은 이 글에서 1970년대 단색조회화는 대상
세계와의 대립보다는 흡수와 동화의 측면을 강조한다는 점에서 모노화와 구별됨을
명확히 함과 동시에 1970년 단색조회화는 이후 근 20년간 소수 작가들만이 일본전
시의 단골작가로 참여했다는 사실과 이들을 중심으로 한 추종세력이 국내 화단의
판도를 거의 좌우해왔다는 폐단을 낳았음도 지적하였다. 특히 1994년 글에서는
'에콜 드 서울'과 서울현대미술제, 지방현대미술제가 '집약'과 '신인 발굴', '현대미술
의 확산'에 기여하고자 하는 초기의 발상과 달리 70년대 말에 이르면 특정 양식의
보급창구로 변질되었음도 지적하였다.(서성록, 「형식논리의 극대화 : 70년대 중후
반의 모노크롬」, 『한국의 현대미술』, 문예출판사, 1994. 3) 1996년 오광수는 「특집
한국의 단색 평면회화 - 모노크롬은 이념인가」(『월간미술』, 1996. 3.)를 통해서
김복영과 서성록의 주장에 반대하며 모노파와 한국 단색파는 전혀 다른 種을
몇 가지 외부적 닮은 사항만으로 같은 종으로 편입시키려는 것은 무모한 짓이라고
경고하였다. 철저한 물성에 대한 지각에서 출발한 모노파와 정서의 회귀성을
지니고 있는 단색파는 근원적으로 다른 출발과 귀결에 의한 다른 종의 발현이라는
점을 강조한 것이다. 강태희는 「이우환과 70년대 단색회화」(『한국현대미술
1970·80』, 학연문화사, 2004. 11)를 비롯한 1970년대 단색회화와 관련된 일련의
논문들을 통해, 70년대 단색회화와 모노하와의 관계와 물성 논의. 이우환 작업들과
곽인식과의 관계를 분석하고 있어 향후의 논의 전개를 더욱 기대하게 하고 있다.
그는 모노하는 곧 물성파가 아니며 우리나라에 영향을 끼친 이우환의 회화작업은
더더욱 물성에 대한 관심과는 무관함을 밝히면서 김복영의 논의에 반론을 가하였
고, 서성록과 이일의 연구를 비판하며 단색회화들이 물질적이라거나 비정신적이
라는 것과 무관하게 단색회화를 비물질화한 물성파회화로 몰고 간 것은 회화에
모노하의 피상적인 物의 논리를 그대로 적용시킨 결과라는 점을 강조하였다.(강태
희, 「이우환과 70년대 단색회화」, 『한국현대미술 197080』, 학연문화사, 2004. 11 ;
서성록, 「모노톤 회화와 일본 모노화의 관계」, 『월간미술』, 1990. 8, pp.53~58 ; 이
일, 「표면을 추구하면서 표면을 초극한다」 『공간』, 1982. 6. p.34 ; 김복영, 「1970년
대 물성파 회화와 단색평면주의」, 『한국미술의 자생성』, 한길아트, 1999,
pp.519~563.)

53) 1970년대 단색 회화의 특징으로 이야기 되고 있는 '백색' 미학에 대한 선행 연구는,
1975년 《한국 5인의 작가 다섯가지의 흰색》전을 통해 공개된 이일의 견해, 즉
'백색은 우리 고유의 미적 감각이며 자연이며 우주이다'라는 선언에서 시작된다.

이를 계승한 오광수는 이일의 논의를 보다 확대하여 빛을 좇는 민족에서 두드러진 흰색기호의 인류학적 해석을 소개하였다. 박서보 〈묘법〉의 '백색미학'에 대한 비판적인 연구는 2002년에 쏟아져 나왔다. 김정희는 본 논문에서 다룰 1970년대 박서보의 〈묘법〉에 대한 논의는 아니지만, 1970년대 한지의 백색미학에 대한 연구를 통해 한지를 사용한 작품들에 투영된 백색미학은 1920년대 야나기 무네요시가 조선미술을 대상으로 발의한 오리엔탈리즘을 일본 평론계가 '재확인'한 결과라고 할 수 있으며, 따라서 1970년대 한지의 백색미학은 한국성을, 서양적인 것은 물론 일본적인 것과 구별하기 위해서 일본인들에 의해 주조된 한국적인 미에 대한 해석을 우리나라 미술가와 평론가들이 수용한 것으로 파악하였다. 더불어 이러한 과정에서 박정희 정권의 경제정책과 민족주의 이념이 토양과 양분이 되었음을 강조하였다.(김정희, 「한지(韓紙) : 종이의 한국 미학화」, 『현대미술사연구』, 현대미술사학회, 2002, pp.195~236.) 김현숙도 김정희의 견해와 마찬가지로 야나기의 시선과 1970년대 단색화를 발굴한 일본인들의 취향을 연결시켰다. 단색회화는 일본인의 한국취향에 의해 태동된 것이며, 이를 통해 일제강점기 일본적 오리엔탈리즘이 재연된 것으로 파악하였다. 한국작가들이 일본화단으로의 진출을 위하여 일본인의 취향에 적극적으로 대응한 것이라는 주장이다. 즉 일제강점기 구축된 동양사상이 해방 후에도 비판없이 유지되다가 단색회화의 핵심 논지인 '동양의 정신'에 그대로 인계되었다는 주장이다.(김현숙, 「단색회화에서의 한국성(담론)연구」, 『한국현대미술사연구회 심포지엄 – 한국현대미술, 1970·80』, 발표요지문, 2002. 12. 30.) 오상길과 정헌이도 『한국현대미술 다시 읽기 III Vol.2』를 통해서 1970년대 단색조 회화는 이우환을 통해 소개된 당대 서양미술이론과 다른 한편 일본을 통해 기획되어 역수입되어 우리의 동의에 의해 재생산된 야나기 무네요시 오리엔탈리즘의 산물이라고 주장하였다. 더불어 이러한 '한국적'이라는 민족의식이 유신시대의 산물임을 지적하였다. (정헌이, 「1970년대 한국 단색조 회화에 대한 소고」, 『한국현대미술 다시 읽기 III Vol.2』, ICAS, 2003. 2, pp.339~367.) 이상과 같이 비슷한 시기에 쏟아져 나온 '백색미론'에 대한 비판은 모두 1970년대 박서보의 〈묘법〉을, 박정희시대의 한국적 민주주의와의 연관성과 야나기 무네요시의 오리엔탈리즘의 부활로 파악하고 있다는 점에서 같은 지점에 서 있는 논의들이었다. 한편 이우환, 이우환과 모노하, 이우환과 한국화단과의 관계에 대한 연구를 지속하고 있는 김미경은 일본에서 기획된 《한국 5인의 작가 다섯가지의 흰색》전과 야나기의 시각을 연결시키고 있다는 점에서 기존 연구의 연장선 상에 있으면서도, 한국 단색조 회화가 그 미학적 담론을 한국의 역사와 철학에서 체계화하지 못한 채 그것을 바라보는 일본의 시각과 모노하, 그리고 이우환 담론이 뒤섞여서 애매한 '한국성'으로 다루어져 왔다는 사실을 반성하고, 한국단색조 회화의 특성을 '소예'로 보는 시각을 제시하고 있다.(김미경, 「'素'-'素藝'로 다시 읽는 한국 단색조 회화─《한국·5인의 작가 다섯가진 흰색白》展에 대한 고찰」, 『한국현대미술 다시 읽기 III Vol.2』, ICAS, 2003.

　　1970년대 단색회화와 관련된 '백색미학'에 한정하여 접근해보고자 한다. 이 부분에 대한 선행 연구는 일관된 목소리를 내고 있는데, 이는 1970년대 일본인들을 통해 야나기 무네요시의 오리엔탈리즘이 부활되었고, 박정희 시대의 '한국적 민주주의' 담론에 영향을 받았다는 것이다. 본 연구 또한 이 지점에서 시작된 바, 본 장은 식민지시대 야나기 무네요시의 민예론에서 파생된 '흰색 미학'과 1970년대 단색회화의 중심에 있었던 박서보의 '흰색 미학' 사이의 지도를 그려보는 작업에 할애하고자 한다.

　　많은 연구자들이 박서보의 〈묘법〉에 '흰색 미학'이 오버랩되는 시점을 1975년 동경화랑에서 개최된《한국 5인의 작가 다섯가지의 흰색》전이라고 이야기하고 있다. 또한 이 1975년 전시는 동경화랑의 야마모토 사장이 1972년《앙데팡당》전에 출품된 이동엽의 〈컵〉을 보고 도자기의 질감을 느낀 후 보다 적극적으로 한국화가들을 방문하면서《흰색전》을 준비하였다고 한다.[54] 또한 박서보가 〈묘법〉으로 첫 개인전을 일본 무라마쓰 화랑(村松畵廊)에서 여는 시점이 1973년이며 이와 관련한 국내, 일본 인터뷰를

圖 60 김진명, 〈화실〉 유화, 제16회 대한민국미술전람회 대통령상 수상 작, 『조선일보』(1967.9.23) 게재

통해 자신의 전통관을 밝힌 시점 또한 1973년이다. 박서보가 1976년 통인화랑 전시를 통해 발표된 작품을 참고하면 발표된 〈묘법〉의 제일 빠른 시기가 1967년이 된다. 따라서 이번 지도의 출발 시점도 1967년으로 잡았다.

　　1967년 대한민국미술전람회에서는 "새로운 감각으로 한국고유의 것을 나타내려 한 것"이라고 밝힌 김진명의 〈화실〉이 대통령상을 수상하였다.(圖 60) 한눈에 보아도, 평범한 화가의 작업

　　2, pp.439~462.)
　54) 박서보와 필자의 대담(2002. 8. 27).

실 안에 단지 목가구와 백자 항아리를 추가하여 한국 고유의 맛을 내려한 것임을 알 수 있는 작품이다. 또한 1968년 10월 5일자 『조선일보』에는 대한민국미술전람회 개막전에 박정희 대통령이 육영수 여사, 딸 박근혜 양을 데리고 와서 관람하는 장면이 보도되었는데, 보다 주목되는 점은, 이날 박정희 대통령이 관람 도중 작품을 사기 위해 예약을 하였다는 내용이 다. 공예부분에서 이순석 작품 〈수박〉과 〈등을 겸한 대리석 테이블〉과, 곽경자의 도자기 〈白露〉를 구입했고, 육영수 여사는 유혜자의 도자기 〈說〉 을 샀다고 한다. 모두 공예작품이라는 점 그 중 2개가 도자기라는 사실이다.

圖 61 1963년 4월 《이조백자 항아리》 국립중앙박물관 특별전시

또한 이 시기 백자에 대한 미술계의 반응 과 관련하여 주목되는 것이 1963년 국립중 앙박물관에서 열린 《이조백자항아리》전이 다.(圖 61) 이 전시는 1부와 2부로 나뉘어서 진행된 대대적인 전시로, 1부는 《이조백자 항아리》전이었고, 2부는 《꽃꽂이 오브제》

로서 백자 항아리에 꽃을 꽂아 '실용기'로서의 항아리가 아니라 '완상품으로 서의 항아리'라는 전시 주체자의 의도를 적극적으로 드러낸 전시였다. 최순우, 정양모가 진행한 전시로 특히 《꽃꽂이 오브제》전은 최순우의 작품이었다고 한다.[55]

《이조백자항아리》전은 1970년 신세계백화점에서 열렸는데, 호응이 좋 아서 연장 전시까지 진행되었으며 순백자만으로 70점의 항아리들이 전시되 었다. 전시에 출품한 소장가들 중에는 권옥연, 김기창, 김수근, 김환기, 도상봉, 변종하, 이경성, 최순우 등 미술계의 저명인사들이 다수 포함되어 있었다. 이는 1972년 《앙데팡당전》 이전에 이미 국내에서 달항아리로

55) 필자와 정양모 전국립중앙박물관장과의 인터뷰(2007년 3월 30일). 중요한 말씀을 해주신 정양모 관장님께 감사드린다.

대표되는 순백자에 대해 주목하는 일련의 움직임들이 있었다는 것을 보여주며, 이러한 백자취향은, 미술인들이 백자를 수집하고, 이를 완상하는 단계로까지 진전되어 있었음을 증언해주고 있다는 점에서 주목된다.

국립중앙박물관의 1963년 전시는 조선일보에 '雨'라는 필명에 의해 소개되었는데, 아마도 최순우일 것으로 믿어지는 이 필자는 조선백자를 대표하는 것은 순백색의 백자이며, 특히 달항아리를 가장 높이 평가하고 있다. 백자의 흰빛깔은 하나의 색이 아니라, 雪白, 乳白, 푸른기가 어린 듯한 백자색 등 수없이 미묘한 다양한 흰색을 지니고 있음을 소개하였고, 조선백자의 아름다움은 이러한 풍부한 빛깔의 다양성에 있음을 강조하였다. 또한 한국인은 천성적으로 흰빛깔에 대한 민감한 분별력을 갖고 있으며, 이러한 민족적 천성이 백자의 흰빛에도 잘 어울린다는 점을 지적했다. 흥미로운 것은 선의 미를 한국도자의 특징으로 부각시켰던 야나기 무네요시의 관점과 달리, '선'이 아닌 조선백자의 '색'을 높이 평가하고 있다는 점이다.

1920년대 야나기 무네요시도 도자기의 아름다움을 '형태'와 '색' 그리고 '선'으로 나누어 평가하였다. 도자기 예술에서 입체의 미를 만들어내는 근본 요소는 '형태'의 아름다움에 있으며, 이런 점에서 걸출한 것은 말할 것도 없이 중국의 도자기라고 주장하였다.[56] 다음으로 야나기는 도자기의 '색'에 대해 언급하였다.

> 오늘날까지 … 가장 아름다운 색을 나타낸 것은 백자와 청자일 것이다. … 그러나 도자기의 색채는 소위 '윗그림'에 이르러 그 수려한 미를 다한다. … 중국은 의연하게도 그 윗그림에서 으뜸이다. 그 예리하고 깊고 중후한 붉은 색 그림의 현란함을 그들이 아니고 그 누가 만들 수 있을까? 그러나 우수함과 화려함과 즐거운 아름다움에서 마음을 끄는 것은 아마 일본의

56) 야나기 무네요시, 「도자기의 아름다움」, 『新潮』, 1921. 1 ; 야나기 무네요시, 『조선을 생각한다』, 학고재, 1996, pp.136~137.

색일 것이다.57)

'윗그림'을 강조한 것으로 보아 야나기 무네요시는 순백자보다 채색도자를 좋아하였다는 것을 알 수 있으며, 채색이라는 평가 기준으로 보았을 때 일본도자가 최고이며 다음으로 중국도자를 들고 있음을 알 수 있다. 도자기의 색채부분에서 그의 눈에는 한국도자는 언급도 할 필요없는 수준이었던 것이다. 야나기 무네요시에게 흰색은 색채가 아니라 색채의 결핍이었던 것이다. 다음으로 도자기의 '선'의 아름다움에 대해 언급하였다. 그에게 선의 아름다움에서 가장 높은 평가를 받은 것은 조선의 도자기였다. 그러나 이 조선의 선에는 서글픈 애상의 미가 서려있다고 보았다.58)

이와 같이 야나기 무네요시는 도자기의 형태미로는 중국 도자기, 색채로서는 일본도자기, 선의 미에 우리 조선도자를 꼽았다. 즉 1970년대 국내에서 언급되던, 도자기의 색채 중 순백자의 백색이 가장 아름다운 색채이며 이를 대표하는 것이 조선백자라는 평가는 따라서 야나기 무네요시의 평가와는 거리가 있다는 점에 주목하고자 하는 것이다.

야나기 무네요시의 조선도자에 대한 언급은 조선미술의 특질을 '비애의 미'로 규정하고 이를 명확히 드러내기 위한 사실의 나열 속에서 드러난다. 조선 도자기는 문양을 보아도, 선을 보아도 색채를 보아도 한결같이 비애의 미가 묻어난다는 것이다. 즐거움은 색으로 장식되고 쓸쓸함은 색을 떠나는 것인데 조선 사람들은 색채를 즐길 여유를 갖지 못했기 때문에 즐거움이 떠난 흰옷을 입었고, 이 옷은 상복이며, 따라서 조선인에게 '백색'은 쓸쓸하고 조심성 많은 마음의 상징이 되는 것이다. 즉 야나기 무네요시가 추구하는 세상은 색채가 있는 세상이며, 그가 정의하는 '색채' 속에서 흰색은 색채의 결핍이었던 것이다.

57) 야나기 무네요시, 위의 논문, pp.140~141.
58) 야나기 무네요시, 위의 논문, pp.142~146.

그러나 1960~70년대 최순우로 대표되는 한국인들의 백색미론에는 앞에서도 살펴보았듯이 쓸쓸한 애상의 미가 결합되어 있지 않으며, 색이 결핍된 '흰색'이 아니라 풍부하고 다양한 '흰색'에 대해 논하고 있다는 점에 주목해야 할 것이다. 조선백자에 대한 이러한 평가는 이 시기 최순우의 글 도처에서 드러나고 있다.[59]

최순우는 1973년에는 「백색의 아름다움」이라는 주제로 직접 글을 발표하기도 하는데 이 글을 통해 '흰빛의 아름다움을 즐기는 것이 우리 민족 전체의 집단 개성 중 하나임'을 명백히 밝혔다.[60] 구체적인 이유로는 조선시대 "이웃나라 중국자기나 일본자기들이 그렇게 다채로운 빛깔로 온통 사기 그릇을 뒤덮던 시대에 우리는 마치 산 배꽃이나 젖빛깔에도 비길 수 있는 순정어린 흰빛의 조화를 유유하게 즐겨왔(음)"[61]을 지적하고 있다. 이와 관련해서는 정양모도 필자와의 인터뷰를 통해, 자신이 평생 백자 발굴을 해왔는데 돌이켜보면 발굴한 도자의 99%는 순백자였다고 회고하였다.[62] 전세계에서 중국과 한국 그리고 베트남만이 백자 제작 기술을 갖고 있었던 시대, 백자 위에 채색을 얹는 기술은 우리에게는 그리 어려운 기술이 아니었다고 한다. 중국이 화려한 채색자기를 발달시켰고, 임진왜란 이후 조선도공들을 토대로 발달하기 시작한 일본이 채색자기를 본격적으로

59) "이조백자의 아름다움은 먼저 그 흰색깔의 폭이 넓다는 데 있습니다. 같은 흰색이라도 복잡 미묘한 버라이어티를 무수히 가지고 있어요. 한국 사람들은 자연스러운 오랜 훈련을 통해 흰색을 민감하게 느끼는 감성을 지녀온 것이 아닌가 생각합니다." 라고 하면서, 해방 전 城大 의학부의 한 일본인 교수가 색상표를 만들어 백색에 대한 반응을 검사해 보았는데, 일본이 백색에 대해 거의 색맹과 같은 데 비해 한국인의 반응은 굉장히 민감했다며 조금이라도 다른 흰 빛깔을 모두 가려내었다는 이야기를 일간지에 소개하기도 하였다.(「가을과 미술 – 미술사가 최순우씨」, 『조선일보』, 1968. 10. 22.)

60) 최순우, 「백색의 아름다움」, 『대한일보』, 1973. 5. 11.

61) 최순우, 「백자 달항아리」, 『한국미 한국의 마음』, 지식산업사, 1980 ; 최순우, 「이조백자 달항아리」, 『독서신문』, 1971. 1. 31.

62) 필자와 정양모 전국립중앙박물관장의 인터뷰(2007년 3월 30일).

생산하며 국제시장을 석권할 때도 조선백자는 묵묵히 순백자를 즐기고 있었다. 주변의 국가들이 채색자기를 경쟁적으로 생산해내고 있는 상황에서 기술이 있었음에도 불구하고 채색도기를 생산하지 않은 것은 만드는 자인 '도공'의 기호라기보다는 백자를 주문하고 소비하는 계층의 미감이 '백색'을 선호하고 있었기 때문이라는 주장이다.[63]

최순우가 대표적인 백자로 항아리와 더불어 중요시한 것이 백자 제기와 문방구였던 이유는, 제기란 유교에서 가장 중시하는 제사 때 올려지는 그릇이므로 유교 이데올로기가 가장 적나라하게 투영된 그릇이며, 문방구류란 선비들의 사랑방 안에 놓여지는 것들이라는 점에서 선비들의 완상용 도자기의 대표이기 때문이다. 즉 도자기를 만드는 사람의 입장에서 제기된 미학이 야나기 무네요시의 민중공예론이었다면, 최순우의 감식안은 도자기를 향유하는 자, 즉 선비의 시선으로 도자기를 바라보고 있음을 알 수 있게 한다.

더 나아가 최순우는 "백색미의 분야에 있어서 우리 한국인은 세계인의 기수되기에 충분한 관록을 지니고 있다"는 점을 강조하며, 이 백색미의 전통을 계승하여 오늘날 세계 시장으로 널리 메아리쳐 나가게 되었으면 좋겠다는 바램을 피력하기도 하였다.[64] 초대 미술평론인협회 회장을 2년간 역임했던 최순우 다운 발언이었다.

더 나아가 최순우는 야나기 무네요시의 관점으로 백자의 '백색'을 바라보는 시선에 대한 비판도 공개적으로 하였다. "우리의 미술 중에서 무엇이 가장 한국적이냐 할 때는 나는 서슴치 않고 이조 백자기를 들고 싶다"로 시작하는 최순우의 글을 통해, 야나기 무네요시 비판을 가하였다.

63) 정양모 전관장과 동일한 논리는 역시 국립중앙박물관장을 역임하였던 최순우의 글에서도 찾아볼 수 있다. 최순우, 「백자 달항아리」, 『한국미 한국의 마음』, 지식산업사, 1980 ; 최순우, 「이조백자 달항아리」, 『독서신문』, 1971. 1. 31.
64) 최순우, 「백색의 아름다움」, 『대한일보』, 1973. 5. 11.

316

"세상에는 이조백자 취미를 흔히 病的 취미라고 흉보는 사람들이 있다. 그러나 이조자기의 아름다움은 건강하고 착실한 아름다움(인데). … 세상에는 이조 民窯器 탄생을 무지의 소치, 또는 빈곤의 소치, 失意소치로 돌리려는 사람들이 있다. 그러나 욕심없고 자연스러운 표현이, 잔재주 안부리는 손길이 그래도 무지 속에 묻혀야만 될 것인가. 흥겨웁도록 운치가 얼룩져서 내배인, 그리고 땅에서 돋아난 버섯처럼 자연스러운 손길이 정말 무식하기만 한 그리고 조방하기만 한 무딘 손의 소치이기만 할 것인가. 도공들은 만드는 즐거움에 살고 있다고 무어라고 조리 있게 설명할 수는 없어도 그릇을 빚어내는 즐거움이 바로 그 아름다움을 보는 마음이라고."65)

조선 자기의 탄생은 빈곤과 무지의 소치가 아니며, 도공들의 그릇을 빚어내는 즐거움이 아름다움을 보는 마음을 만들었다는 최순우의 지적은 '즐거움은 색으로 장식되고, 쓸쓸함은 색을 떠나는 것'이라는 야나기 무네요시의 발언을 의식한 글쓰기임에 틀림없다.66)

이와 더불어 주목되는 점은 앞에서 두번의 대형 전시를 통해서도 드러나고 있듯이, 이 시기 최순우의 도자기에 대한 관심은 달항아리로 대표되는 순백자에 집중되어 있었다는 점이다. 앞에서도 이미 논한 바와 같이, 야나기 무네요시는 순백자보다는 윗그림이 그려져 있는 백자를 좋아하였기 때문인지, 민중공예의 개념에 어울리지 않다고 판단해서인지, 적어도 그 스스로 〈달항아리〉 작품을 조선백자의 대표작으로 생각하지 않고 있었음은 분명하다.67)

그렇다면 조선백자의 대표작품을 〈달항아리〉로 설정하는 것은 누구부터

65) 최순우, 「살결의 감촉-도자기」, 『최순우전집』, 1992, p.133.
66) 더 나아가 최순우는, 백자 항아리의 작가들이 … 즉 모르고 만들어낸 아름다움은 결코 아니었다는 점도 강조하였다.(최순우, 「한국미 단상」, 『미대학보』, 1970)
67) 조선민족미술관 컬렉션 분석은 박계리, 「야나기 무네요시와 朝鮮民族美術館」, 『한국근대미술사학회』 9집, 한국근대미술사학회, 2001. 12 참조.

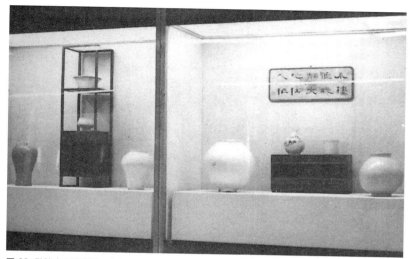

圖 62 김환기 소장 문갑, 사방탁자, 항아리들, 秋史 刻 현판. 국립중앙박물관 진열 상태, 1978년. 『수화와 백자—김환기 컬렉션 일부』(환기미술관, 1999.7.20) 게재, ⓒ환기재단·환기미술관

언제 시작된 것일까? 이 질문에 떠오르는 사람은 수화 김환기이다. 《이조백자항아리》 전시를 기획하였던 최순우는, "김환기가 동양미술을 보는 안목도 매우 높았고, 또 조선의 목공예나 백자의 참맛을 아는 귀한 눈의 소유자였다"[68]고 증언하였다. 김환기는 도자기 및 사방탁자, 문갑 등 자신의 컬렉션을 해방 후 국립중앙박물관에 기탁한 적이 있었는데, 이때 실질적으로 김환기 컬렉션을 일일이 국립중앙박물관으로 옮긴 사람이 정양모였다. 당시 국립중앙박물관에 일부 전시되었던 김환기 컬렉션과 야나기 컬렉션으로 전시된 조선민족미술관의 전시와 비교해보면 두 콜렉터의 지향점이 어떻게 다른지 한 눈에 들어온다.(圖 62, 圖 63) 김환기의 〈달항아리〉는 추사 김정희가 쓴 현판과 함께 놓여져 있는 반면에, 야나기의 백자 뒤에는 '민화'들이 전시되어 있다. 도자기를 향유하고 완상했던 선비들의 시선에서

68) 최순우, 「樹話」, 『崔淳雨全集 4』, 학고재, 1992. 7.

318

圖 63 일본 神田流逸莊 朝鮮民族美術展覽會 會場 1921
년 5월 7~15일

백자를 완상하고 있는 경우와, 도자
기를 만든 도공 즉 민중의 시선에서
민중공예로서 백자를 바라보는 시선
의 차이가 드러나는 현장이다.

김환기의 '도자기' 그림에는 그가
도자기를 보는 뛰어난 감식안이 잘
녹아져 있다는 평가를 받는다.69) 〈항
아리〉는 단순하고 간결한 구성의 삼

층 찬탁 위에 항아리를 모아놓은 그림이다.(圖 64) 실제로 김환기는 이러한
삼층탁자 위에 도자기를 놓고 완상하며 살았다.(圖 65)

圖 64 김환기, 〈항아리〉, 1956년, 캔버스에 유채, 100×81cm, 『김환기 25주년 추모전 白子頌』 환기미술관,
1999.4.30 게재, ⓒ환기재단·환기미술관
圖 65 김환기의 서교동 집, 삼층탁자 위에 놓인 항아리들, 1967년, 『김환기 25주년 추모전 白子頌』 환기미술관,
1999.4.30 게재, ⓒ환기재단·환기미술관

69) 정양모와 필자의 인터뷰.(2007년 3월 30일)

圖 66 김환기, 〈달과 항아리〉, 1954년, 캔버스에 유채, 162.2×
97cm, ⓒ환기재단·환기미술관

　〈항아리〉에서 보듯이 얼핏 보기엔 항아리는 다 같아 보이지만 하나도
같은 것이 없고, 좌우의 선이 똑 같지 않으며, 선의 흐름도 조금씩 다르다.
이 작품에서처럼 김환기는 조선백자 항아리의 특징을 잘 포착하여 작품화
하곤 하였다. 아직 '달항아리'라는 이름이 불리워지지 않고 있을 때 〈달과
항아리〉(圖 66)라는 작품을 통해 둥근 항아리와 둥근 달을 결합시킴으로써
'달항아리'의 이미지를 부각시켜내었으며, 둥근 달항아리에 꽃과 가지를

꽂아서, 곡식을 담는 실용기로서의 항아리가 아닌 완상용으로서의 백자항아리 이미지를 부여하였다. 이러한 달항아리 이미지는 1963년 최순우가 기획하여 국립중앙박물관에서 열린 《꽃꽂이 오브제》 전시로 이어진 것이다.

이미 기존 연구에 의해 김환기가 日本大學을 다니던 1934년 야나기 무네요시가 이 대학에서 일본미술사를 가르쳤다는 것이 밝혀진 바 있다.[70] 따라서 야나기 무네요시의 영향을 받았을 김환기가 도자관의 변화를 가져오게 된 것은 어떻게 가능하였을지 추적해 보아야 할 것이다.

김환기가 야나기 무네요시의 영향을 받고, 이를 극복해나가는 과정에 주요한 역할은 한 것은, 김환기 스스로 골동을 모으는 취미를 통해 형성된 감식안이었으며, '문장'그룹 활동은 이를 더욱 자극시켰을 것이다. 김환기의 경우에 현대화할 전통으로 조선백자를 선택하였다는 점은 동양주의와 차별성을 생각게 한다. 조선시대 백자야말로 당대 중국과 일본 도자와 다른, 실증적이고 구체적인 조선의 독자적인 미감을 드러낸 대표적인 전통이기 때문이다.

식민지시대 김환기가 애상의 미를 완전히 탈각시켜내지는 못했지만,[71] 백자 수집을 통해 조선백자와 직접 교감하면서 결국 김환기는 조선 자기의 대표로 순백자의 항아리를 꼽게 된다.[72] 감식안을 통해 도자기의 흰빛깔의

70) 김영나, 「김환기 : 동양적 서정을 탐구한 화가」, 『20세기의 한국미술』, 도서출판 예경, 1998, p.349.

71) "(이조) 자기는 진실로 단순하고 건전하고 원만하고 우아하고 따뜻하고 동적인가 하면 정적이고 깊고 또한 어딘지 서러운 정이 도는, 어떻게 말로 표현할 수가 없는 아름다운 자기가 되었습니다."(김환기, 「무제 I」, 『어디서 무엇이 되어 다시 만나랴』, 문예마당, 1995, p.216)

72) "나는 아직 우리 항아리의 결점을 보지 못했다. 둥글다 해서 다 같지가 않다. 모두가 흰 빛깔이다. 그 흰 빛깔이 모두가 다르다. 단순한 원형이, 단순한 순백이, 그렇게 복잡하고, 그렇게 미묘하고 그렇게 불가사의한 미를 발산할 수가 없다. 고요하기만 한 우리 항아리엔 움직임이 있고 속력이 있다. … 과장이 아니라 나로서 미에 대한 개안(開眼)은 우리 항아리에서 비롯했다고 생각한다."(김환기, 「항아리」, 1963. 4 ; 『김환기 25주기 추모전－白磁頌』, 환기미술관, 1999. 4, p.94에

다양함과 둥근 조형의 아름다움에 보다 확신을 갖게 된 것이다. 이러한 김환기의 백자에 대한 감식안은 부산 피난시절 최순우와의 교류를 통해 서로 영향을 주고 받으며 보다 탄탄해진다.

도자기를 이를 만든 도공의 입장이 아닌, 이를 사용하고 완상하는 사대부의 관점에서 바라보는 시선은 김환기, 최순우 다음으로 정양모로 이어진다. 최순우와 정양모가 사대부의 관점에서 바라본 도자기를 적극적으로 드러내기 위한 시도가 선비들의 '사랑방' 안에 도자기를 배치하여 전시하는 방법이었다. 이 '사랑방' 공간은 박물관의 공간이 협소하여 현실화되지 못하다가, 1971년 《호암 수집 한국미술특별전》에서 처음 시도된 이후, 1986년 당시 중앙청 건물로 국립중앙박물관이 이전하면서 상설전시실의 형태로 탄생되게 된다.

부산 피난시절 돈독해진 김환기와 최순우의 관계는, 최순우로 하여금 박물관 부산본부 안에 국립박물관 화랑을 마련하도록 하였으며, 이 공간에서 국립박물관으로서는 파격적인 《현대미술작가초대전》(1953. 5. 16~5. 25)을 비롯해서 현대미술전람회를 기획하도록 하는 등 최순우가 전통미술뿐만 아니라 현대미술에도 관심을 갖도록 추동시켰다.

또한 1954년부터 최순우는 김환기가 재직하고 있는 홍익대학교에서 미술사 강의를 맡기도 하였다. 1954년 서울 수복 직후, 홍익대가 종로 우미관 골목에 있던 시대부터였다. 당시 홍익대학교를 다니며, 이 수업을 들은 것이 박서보였다. 박서보는 홍익대학교에 처음 입학하였을 때는 동양

서 재인용) ; "이조의 우리 자기의 대표는 역시 백자 항아리가 아닌가 합니다. 가장 단순한 빛깔이란 백색이었는데 우리 이조자기에 나타난 이 단순한 백색은 모든 복잡을 함축해 그렇게 미묘할 수가 없습니다. 말과 글자로 표현한다면 회백, 청백, 순백, 난백, 유백 등으로 말할 수 있는데 이것 가지고는 도저히 들어맞지가 않습니다. 목화의 다사로운 백자, 두부살같이 보드라운 백자, 하늘처럼 싸늘한 백자, 쑥떡 같은 구수한 백자, 하여튼 흰 빛깔에 대한 미감은 우리 민족의 고유한 특질인 동시 또한 전통이 아닌가 합니다."(김환기, 위의 책, p.92)

화부를 선택하여 이응로, 이상범에게 배웠으나 부산 피난시절 홍익대학에
다시 입학하였을 때 이상범과 이응로가 부재하자, 자연스럽게 이미 부산에
와 있던 김환기 밑으로 들어가서 공부를 지속하게 되면서 전공도 동양화에
서 서양화로 변경하게 되었다.

이 무렵 김환기는 평론인협회를 조직하면서 초대 미술평론인협회장을
최순우에게 맡겼고, 이후 2년간 최순우가 그 역할을 담당하게 된다.[73]

> (최순우) 나는 젊은 학도들에게 몇 번이고 거듭 말한 적이 있다. "먼
> 곳만 보지 말라. 바로 발 밑을 보라. 추상의 아름다움이란 바로 그대의
> 발 밑과 주변에 얼마든지 뒹굴고 있다"고. 요즈음 추상미의 바람은 서쪽에
> 서 불어왔지만 원래 더 근사한 추상미의 본바탕과 권위는 우리의 발
> 밑에 원래부터 쌓여 있었다는 것은 누구도 부인 할 수 없을 것이다. …
> 오늘날 세계미술이란 따로 있는 것이 아니라 각자가 지닌 개성과 자라난
> 자연과 사회가 길러준 민족(또는 풍토)적 집단 개성이 세계화단 위에서
> 시골 때를 벗으면 그것이 바로 가장 세계성을 갖춘 미술이 된다는 생각을
> 다시금 되새겨 보고 싶다.[74]

> 현대 추상의 아름다움이나 프리미티브 아트가 지니는 근대 감각에는
> 민감해 보이는 젊은 작가들이 왜 그 흔한 이조 분청이나, 16, 17세기
> 백자나 석조에 나타나는 근대적인 흐름과 자유롭고 활달한 추상도문의
> 아름다움에는 왜 외면을 하는 것인지를 모르겠다. 파리의 미술평론가들은
> 마티스나 폴 클레보다 위대한 이조의 도공들이라고 혀를 내둘렀던 것이
> 다.[75]

국립박물관의 경험을 통해 전통에 해박하였던 최순우는 이후 보다 적극

73) 「수화 김환기 형을 생각하며」, 『최순우전집』, 1992.
74) 최순우, 「추상화에 나타난 동양미의 재발견」, 『경향신문』, 1966. 11. 19.
75) 최순우, 「두 가지의 병리」, 『새교실』 1965. 12 ; 『최순우전집』 1992, pp.620~621.

적으로 미술가들에게 전통을 토대로 작품을 현대화시켜낼 것을 요구하였던
것이다. 최순우는 이 시기 전통 도예를 현대 도예와 접목시키기 위한 실천활
동도 병행하였다. 서울을 수복한 후 국립박물관은 록펠러재단의 원조를
받아 '한국조형문화연구소'를 1954년 발족시킨 것이다. 이 연구소는 한국
공예의 중흥과 판화미술의 발전을 첫 목표로 삼아서 첫 사업의 하나로
1955년 성북동 北壇莊 뒷뜰에 사기가마를 쌓고 조선 도예전통의 현대적
계승을 시도하기도 하였는데 그 실무는 정규가 맡았다.76)

3) 1970년대 단색화와 전통인식

가. 박서보 〈묘법〉

앞에서 야나기 무네요시의 '민예론'의 탄생과 1970년대 단색화를 앞에서
이끌었던 박서보 〈묘법〉(圖 67)의 탄생 사이에서 벌어졌던 백색미학에
대한 대략적인 지도 그리기를 시도해보았다.77)

박서보의 〈묘법〉이 몇년부터 제작되었느냐 하는 문제는 꾸준한 고찰의
대상이다.78) 지금까지 확인된 바에 따르면, 박서보의 1967년 〈묘법〉은
1985년 김복영의 단행본을 통해 널리 알려지기 이전에 이미 1976년 통인화
랑에서 열린 박서보 개인전 도록에도 등장하고 있음을 알 수 있다.79)

박서보에 의하면 당시 통인화랑의 천정이 낮아서 소품 위주의 전시를
하기로 기획되었고 이에 따라서 초기 〈묘법〉 작품을 전시하게 되었다고

76) 최순우, 「인간 유경렬」, 『최순우전집』, 1992, p.106.
77) 박서보가 자신의 〈묘법〉이 나오기 전까지의 과정, 〈무제전〉, 〈유전질〉, 〈허상〉시리
 즈와 〈묘법〉 사이의 관련성과 차이성에 대해서는 졸고, 「1970년대 한국 모노크롬의
 기원과 전통성」, 『美術史論壇』, 한국미술연구소, 2002. 12 참조.
78) 김미경, 『모노하의 길에서 만난 이우환』, 공간사, pp.217~219.
79) 류병학·정민영, 『한국현대미술 자성론－일그러진 우리들의 영웅』, 아침미디어,
 2001, pp.75~81.

圖 67 박서보, 〈No.89-79-82-83 묘법〉, 194×300cm, 캔버스에 유채, 연필, 1979, 개인 소장

한다.80) 이 도록에는 1967년 작품 1점, 1970년 작품 2점, 1971년 작품 2점과 1972년 작품 4점이 실려 있는데, 그 중 1972년 작으로 도록에 기록된 작품 중 3점은 실제 1973년으로 작가의 서명이 되어 있는 것이어서 이후 이 작품들의 제작년도에의 혼선을 불러일으키는 요인이 되었다. 도록의 화면 위에 사인과 연도가 정확히 보이는 데도 불구하고 캡션의 연도가 잘못된 것으로 보아 이러한 착오는, 의도적이라기보다는 도록을 만드는 과정 중의 편집 실수로 보는 것이 타당할 듯하다.

한편 제작연도에 의문이 제기되었던 〈No.10-72〉(194.5×260cm)의 경우, 작가의 서명이 물감이 마르기 전에 쓰여져서 다른 물감들과 함께 응고되었음을 한눈에 확인할 수 있다.(圖 68)81) 캔버스 뒤에는 이 작품이 도쿄의

80) 필자의 박서보와의 인터뷰(2007년 3월 16일).
81) 박서보는 후에 이 작품을 소개한 글들에서 제작년대가 혼동을 일으킨 이유는, 이 작품 캔버스 뒤편에 1973년 6월과 10월 개인전에 출품했던 기록이 적혀 있어서 이 작품이 1973년 작품인 줄 알고 있었는데, 나중에 작품의 소제과정에서 화면

圖 68 박서보, 〈묘법 No.10-72〉 부분, 1972년, 194.5×260cm, 개인 소장

무라마쓰 화랑 개인전(1973. 6)과 명동화랑 개인전(1973. 10)에 전시되었다는 기록이 적혀있다.

한편 김미경은 싸이 톰블리의 〈무제〉(1971), 스가 기시오의 〈임계선〉(1972), 아라카와 슈사쿠(荒川修作)의 〈20세기 사전 1쪽〉(1965), 〈20세기 사전 134쪽 B〉(1965)와의 비교를 통해서 영향관계를 추적했다. 박서보의 초기 〈묘법〉작품과 비슷한 작품이 전세계에 이렇게 많다는 점은 박서보 http://www.naver.com/가 이들에게 영향을 받을 수밖에 없음을 반증하는 것임과 동시에 그럼에도 불구하고 스가 기시오와 싸이 콤블리, 그리고 아라카와 슈사쿠 작품 각각의 미론의 차별성이 존재하는 것과 같이 박서보의 1960년대 〈묘법〉이 1970년대 후반의 〈묘법〉으로 나아가는 과정과 그의 미론을 추적해보는 것이 더욱 중요함을 역설적으로 이야기해 주는 것이기

앞에 1972년이라는 사인이 있다는 사실이 발견되었기 때문이라고 설명했다. 또한 박서보는 1973년 동경화랑 사장이 화면 앞에 사인을 하는 것이 작품과 부합되지 않는다고 조언해준 이후부터는 화면 앞에 사인을 하지 않는다고 밝혔다.

326

도 하다.

다른 한편으로 제기되고 있는 박서보 〈묘법〉의 의문은 1960년대 말 박서보가 너무 다양한 양식을 한꺼번에 실험하고 있었고, 그 속에 〈묘법〉도 존재하고 있었다는 점을 들어 진정성의 문제를 제기하고 있는 점이다.[82] 박서보가 1967년 공간편집실에서 김영주와 한 인터뷰는 이 시기 박서보의 고민을 잘 드러내준다.

> 제 경우만 해도 한 2~3년 작품 발표를 거의 안하고 있는데, 작년만 해도 개인전을 가질려고 준비해 두었던 것을 모두 지워버렸죠. 지워놓고 보니 문제가 상당히 어려워지던요. 어려워지면서 제가 최근 느낀 점이 있어요. 세계의 미술이 구라파적인 전통의 미술과 미국이 제시한 전연 새로운 문제가 그것인데요. 구라파적인 전통이 어떤 것을 일단 부정해서 성립되는 노아트(No art)라고 한다면 거기에 반대되는 미국은 예스하고 제 현실을 긍정하는 예스아트(Yes art)거던요. 또 한편 엥포르멜 이후 현대미술의 3가지 특성이란 공업기술을 도입해서 공업기술과 예술형식을 절충시킨 것과 메스콤형식의 편집예술, 또 하나는 디자인화하려는 감각적인 화면처리가 그것인데 때로 저 자신은 현대미술에 대해 회의를 느끼고 의문부호를 붙여야만 되었어요. 왜냐하면 인간적인 정서를 통한 예술이 아니라 오히려 이러한 것을 철저히 배제해버린 것 때문이지요. 이러한 예술을 대할 때마다 종래의 내가 가장 새롭게 생각하던 그 자체도 일종의 벽에 부딪혀 멍해집니다. … 이제부터 한국미술이 한 지역에 그치는 미술이 되느냐 아니면 세계권 속에 들어가느냐 하는 문젠데, 저는 요즈음 우리의 현대작가들이 가장 불행하다고 보는데 왜냐하면 우선 여기서 감각의 시한성 문제를 이야기해야 될 것 같아요. … 우리가 어떻게 새로운 인간을 발견하고 다시 새로운 인간의 형태를 창조해 가느냐가 중요한 것 같아요.[83]

82) 졸고, 「1970년대 한국 모노크롬의 기원과 전통성」, 『美術史論壇』, 한국미술연구소, 2002. 12. 참조.
83) 박서보, 김영주, 「추상운동 10년 그 유산과 전망」, 『공간』, 1967. 12.

圖 69 박서보, 〈무제(巫祭)〉, 1966년, 최명영 소장

　박서보의 독백에는, 화가의 '손'을 거부하는 미니멀아트, 또는 팝아트, 옵아트의 유행에 대해 알고 있었으나 이러한 경향들은 인간의 정서가 배제되어 있다는 점 때문에 그가 불편함을 느끼고 있다는 점과, 다른 한편으로는 빠르게 변화하는 세계시장 안에서 인정받는 작품을 제작해야 한다는 조급함이 묻어난다. 당시는 세계시장에서 유행하는 어법에 한국적 양식을 결합시킨 작품들을 제작해던 무렵이었다. 박서보는 1960년대 신문기사를 통해 자신이 '동양정신', '풍토성', '토착사상', '서민감정'이라는 키워드에서 여러 테마로 새로운 작품의 방향을 모색하고 있다고 밝혔다. 그리고 그 중 한 테마인 굿놀이, 신풀이, 성황당 같은 巫祭를 추상화해내는 작업을 원시적인 색채와 가벼운 색감, 캔버스의 여백이 어우러진 작품으로 작업하고 있다고 밝힌 바 있다. 이것은 민화의 추상화 작업이었다.(圖 69) 〈유전질〉 시리즈도 마찬가지이다.(圖 70) 옵아트 양식에 단청의 색과 기와의 곡선 등이 결합된 작품류에 포함될 수 있는 작품들이었다.

328

圖 70 박서보, 〈유전질No.3-68〉, 162×130cm, 캔버스 유채, 1968년. 개인 소장.

박서보는 지금도 자신의 〈무제〉, 〈유전질〉 작업들을 높이 평가하지 않는다. 이 작업들이 전통의 현대화 작업에 대한 고민의 산물이었지만, 그 결과물이 전통의 양식을 현대적인 조형언어와 접목시키는 작업 이상이 아니었다고 판단하였기 때문이다. 양식의 결합이 아닌 전통 정신을 현대미술의 방법론과 결합시켜내는 작업을 하고 싶었고, 이러한 자신에 대한 냉혹한 판단이 〈묘법〉을 탄생시키는 원동력이 되었다고 생각된다.[84]

1960년대 중반부터 문화계에는 '전통과 근대화'에 대한 토론이 담론의 중심에 있었고 박서보도 이러한 토론에 참여하고 있었다.[85] 또한 박서보와

84) 박서보는 이 시절 여러 실험을 하던 중 〈묘법〉에 보다 집중하게 된 동기에는 이우환의 지적도 있었음을 언급하였다. 이우환이 박서보의 여러 작업 중 특히 〈묘법〉을 보고 극찬을 하며 박서보를 고무시켰고, 이는 박서보가 자신의 작업에 확신을 갖는 데 기여하였다.

85) 물론 이러한 담론은 박정희의 '한국적 민주주의'의 문화정책 속에서 제기되었다. 그러나 '전통'과 '근대화'라는 화두가 담론의 중심에 서자, 다양한 입장 속에서 뜨거운 토론들이 진행되었다. 특별히 주목되는 토론은 세계문화자유회의 한국본부 주최로 1963년 5월 3일 오후 1시반부터 열린 '현대예술과 한국미술의 방향'에 관한 특별 세미나다. 특히 '전통과 전위예술의 문제'에 대한 토론이 뜨거워서 '전통의 정의'에 대하여 장장 4시간여에 걸친 설전이 있었다고 기사화되었는데 이 세미나에 박서보가 참여하고 있었다. 김영주 주제발표, 김중업의 사회로 진행. 문단에서 김봉구, 이어령, 화단에서는 김기창, 김종학, 김창열, 박래현, 박서보, 손동진, 윤명로, 정상화가 참여했다.(「현대예술과 한국미술의 방향」, 『동아일보』, 1963. 5. 4.)

가까웠던 평론가 이일은 1969년 '한국예술에 있어서의 전통양식과 근대양
식의 단층'이란 주제의 모임에 미술계 대표로 참석하여, "미술에서는 양식이
전에 사상이 문제다. … 그러므로 과거도 현재에 의해 다시 형성되어야
하며 동양적인 사상을 바탕으로 미래에 대한 '비전'을 찾아야 한다"고
주장하고 있어 박서보의 고민과 맥을 같이 하고 있음을 알 수 있다.86)

일본화단 진출의 공식적인 계기가 되었다고 평가받고 있는 도쿄 국립근
대미술관에서 열린《한국현대회화전》(1968)의 작가 선정위원이기도 하였
던 최순우는 작가들에게 "전통은 자기 몸에 풍기는 체취처럼 은연중에
풍기는 것"이어야 하며,87) 특히 이조자기나 불상을 그린다고 해서 전통적인
작업을 한다고 하는 작가들은 전통이란 어휘조차 이해 못하는 것이라며
목소리를 높이고 있었다. 물론 이미 앞에서 살펴본 바와 같이 이 시기
최순우는 가장 한국적인 전통으로 조선백자를 들면서,88) 백자의 흰색
숭상이 우리의 집단적 개성임을 주장하고 있었다.

박서보는 계획대로 1973년 6월 무라마쓰 화랑(村松畵廊) 개인전을 〈묘법〉
시리즈로 열었고, 1975년 동경화랑《한국 5인의 작가 다섯가지의 흰색-흰
색》전 서문 「백색을 생각한다」를 통해 이일은 '우리에게 백색은 자연과
동일한 정신적 공간'임을 선포한다.

박서보의 1970년대 〈묘법〉에는 야나기 무네요시의 그림자도 간취된다.
〈묘법〉시리즈와 관련, 박서보는 "나는 이조의 도공들이 아무 생각 없이
물레를 돌리듯이 캔버스 위에 직선을 무수히 그려보았습니다."(『경향신문』,
1973. 10. 9)라고 이야기하였다. 이는 도공들이 도자기를 만든다기 보다는
도공들에 의해 도자기가 스스로 태어난다는 야나기 무네요시의 민예론과

86) 「예술의 전통과 근대양식」, 『한국일보』, 1969. 2. 11.
87) 작가선정위원은 최순우, 이경성, 임영방, 이일, 유준상이었다.(서성록, 「모노톤
 회화와 일본 모노화의 관계」, 『월간미술』, 1990. 8, pp.53~58.)
88) 최순우, 「우리의 미술」, 『최순우전집』, 1992.

관련된다. 따라서 〈무제〉와 〈유전질 No.2-68〉과 〈묘법〉에 투영된 박서보의 전통관은 일면 모순되지 않아 보인다. 물론 김환기, 최순우도 야나기 무네요시의 시선을 극복해내고자 하였던 것이지 이를 제거하고자 하였던 것은 아니었다. 최순우는 야나기의 '비애의 미'를 극복하고자 했지만 여전히 '민예품'을 사랑하고 있었고, 이는 1975년 그가 기획한 《한국민예미술》 전시로 나타나기도 하였다. 민예론을 통해 조선공예를 바라보는 야나기 무네요시의 시선에서 완전히 자유로울 수 있었던 것은 정양모에 와서야 가능했다고 판단된다. 김환기, 최순우, 박서보는 조선백자를 사랑했던 만큼 이를 만든 도공의 위대성에 대해서도 인식을 같이 하고 있었기 때문이다. 물론 최순우는 야나기 무네요시가 지적한 바와는 달리 도공들이 즐겁게 도자기를 만들었으며, 아무 생각 없이 아무것도 모르고 만든 것은 아님을 강조했지만, 이들 모두 도공들이 물레와 흙과 하나되어 절로 위대한 백자를 탄생시켜냈다는 점에 동의하였다.

1970년대 후반에 들어서면 〈묘법〉화면에 캔버스천이 그대로 드러나게 방치하는 경우가 늘어나는데, 여기에서 일본인들이 그토록 감탄해하는, 조선 도자기의 유약 사이로 胎土가 드러나는 모습, 마무리도 꼼꼼하게 하지 않는 그 속에서 자연스러운 아름다움이 드러난다.(圖 71) 이러한 박서보의 〈묘법〉은 조선의 다기를 사랑하고 아꼈던 일본 茶道의 대성자 센노리큐(千利休)와 일본 다도인들이 사랑한 도자기의 아름다움을 '불완전의 아름다움'이라고 명명한 오카쿠라 덴신(岡倉天心)의 미의식, 다도의식을 충족시켜줄 수 있었다고 판단된다. 이것은 박서보가 조선 도자기의 전통과 긴밀히 호흡하고 있기 때문에 자연스럽게 파생된 현상이기도 하다.

박서보의 〈묘법〉은 김환기, 최순우의 백색담론의 기초 위에서, 행위의 반복을 통해 얻어낸 무작위성, 무목적성을 통해 무명성을 획득하며 무아적 경지로 나아간다.

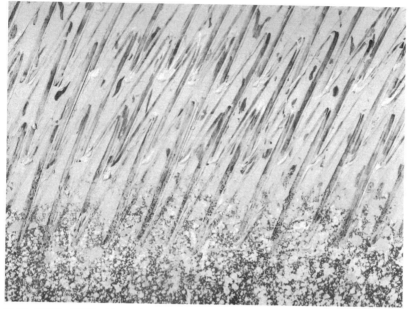

圖 71 박서보, 〈묘법No.20-81〉 부분, 1981년, 개인 소장

　　물론 나카하라 유스케(中原佑介)나 오시마 세이지(大島淸次)처럼 일본 평론계에는 야나기 무네요시가 조선백자를 보듯 '비애의 미'의 시선을 갖고 박서보의 〈묘법〉을 바라보는 시선도 여전히 존재하고 있었다.[89] 본 장에서 시도한 야나기 무네요시의 민예론과 박서보의 '흰색 미학' 사이의 지도 그리기는 1970년대 일본 평론계의 이러한 시선을 부정하고자 하는 것은 아니다. 물론 일본 미술계의 시장 논리에 발빠르게 대응하고자 한 국내의 움직임도 당연히 존재하였다. 야나기의 부활이든, 극복이든, 최순우, 이일, 박서보, 이들 각각의 시선은 세계시장으로의 진출을 염두에 둔 미술계

─────────────────────

89) 이경성, 中原佑介, 木村要一, 尹明老, 「現場座談 : 한국현대미술, 말 없는 순박한 靜淑」(『공간』, 1982. 5)과 大島淸次, 「한국현대미술전─70년대 후반, 하나의 양상 : 독자성이 강한 흰 단색」(『공간』, 1983. 9)에 나카하라 유스케와 오시마 세이지의 시선이 잘 드러나 있다.

의 반응이었다는 데에 공통점이 있었다. 국제적인 시야에서 자신의 정체성을 규정해보고자 하는 문제 속에서 이 시기 화단의 중심 화두는 '전통'과 '현대'가 될 수밖에 없었다.

박서보는, 1973년 6월 도쿄 무라마쓰(村松) 화랑에서 열린 〈묘법〉개인전 직후 『미술수첩』과의 인터뷰에서 "나는 백자를 굉장히 좋아하며, 이조백자를 수집해서 갖고 있기도 하다"고 이야기하면서도, 마에다 조사쿠(前田常作)가 (당신의 작업이) "전통과 무언가 연결되어 있는 것은 아닌가요?"라고 물었을 때, "내가 캔버스 앞에 서 버렸을 때, 이제 무엇과도 관계되는 것은 없습니다"고 대답했다. 즉 민족성이나 현대성이나 그 무엇과도 관계없이 나는 캔버스 앞에 서 있다고 대답한 것이다. 전통의 현대화란 내가 의식해서, 또는 해봐야지 해서 되는 것이라면 그것은 '토착화'라고 이야기할 수 없기 때문이라는 것이다. 박서보는 풍토나 사상이 내 몸속에 토착화되어 있어야 한다고 말한다.

> 한국적인 전통이라는 것은 누구의 명령이나 어떤 정책에 의해 형성되는 것도 아니고 또 작가가 하겠다 해서 이루어지는 것도 아닐 것입니다. 한국적인 전통을 올바른 체질로 갖고 있고 그 장점을 옳게 느끼며 볼 수 있는 '눈'들에 의해서 한국적인 특질과 장점이 근대적이 옷차림으로 나타난다고 봅니다.[90]

이는 최순우의 전통관과 맞닿아 있어 흥미롭다. 전통을 현대화할 때 작가가 필요에 의해 '전통'을 잠시 차용한 것인지, 작가가 자신의 전통을 완전히 소화해서 작가 자신의 삶 속에 체질화하였는지가 가장 중요하다는 최순우의 언급은 이 시간에도 유효하다고 생각된다.

90) 대담 이경성, 「미술에 있어서 한국적인 것, 현대적인 것」, 『계간미술』 20, 1981. 12.

나. 無我的 단색화와 無爲的 단색화

1970년대 단색화의 가장 주요한 특성은 주관성의 증발에 따른 物性의 회복과 순수한 질료로의 환원, 즉 자연으로의 회귀에 있다. 모든 문학적인 요소가 사라진 균질화된 화면 속으로 환원된 순수 질료는 행위를 통하여 無我 또는 無爲的 경지로 환원된 작가 자신의 반영이며, 인간과 사물 그 모든 것이 흙에서 태어났다 흙으로 돌아가 다시 만나듯 자연 안에서의 합일의 단계를 보여준다.

이러한 특성을 갖고 있는 1970년대 단색화를 크게 無我的 단색화와 無爲的 단색화로 구분해볼 수 있다고 판단된다. 無我的 단색화란 나의 행동, 똑같은 행동을 캔버스 위에서 끊임없이 반복함으로써 내가 없어지는 無我의 경지로 나아가는 작업이다. 반복된 나의 행위의 축적 속에서 나의 의식마저 사라져 순수한 질료만이 남는 화면, 이것을 無我的 단색화라 하겠다. 無我的 단색화 계열에는 박서보를 비롯한 권영우, 최병소, 정상화, 이봉렬, 진옥선, 김장섭, 최명영 등이 포함된다.

無爲的 단색화는, 화선지에 떨어진 먹물 스스로 번져가며 화면을 만들어 내는 것과 같이 그린다는 나의 행동 대신 물질의 자발적 움직임이 화면에 기록되는 작업이다. 윤명로, 하종현, 그리고 정창섭을 비롯한 한지작업 작가들이 포함될 수 있을 것이다. 물론 각각의 구분 안에서 각 작가들의 독창성이 존재한다.

無我的 단색화는, 화면의 문학적인 요소가 완전히 사라진 권영우의 작업 〈무제〉(圖 72)에서 보듯이 작가는 한지의 구멍을 뚫는 작업의 반복 과정을 통해 무아의 경지에 도달하며 이러한 과정을 통해 화면의 바탕으로 명명되었던 한지는 손가락으로 누르면 찢어지는 한지의 순수한 물성으로 환원되었다. 이를 통해 화면은 행위 주체와 한지의 物性을 분리해 낼 수 없는 합일에 도달한 상태로 顯現된다. 최명영의 〈White 7961〉(圖 73)은 롤러

334

圖 72 권영우, 〈무제〉, 163×131cm, 한지에 구멍뚫기, 1980년, 국립현대미술관 소장

圖 73 최명영, 〈White 7961〉 부분, 캔버스에 유채, 130.3×194cm, 1979년,
국립현대미술관 소장

圖 74 최병소, 〈무제〉, 54×80cm, 신문지에 볼펜, 연필, 1977년(2002년 재현), 국립현대미술관 소장

작업을 통해 화면에 물감을 반복적으로 발라나간 작품이다. 최명영은 롤러를 손에 들고 팔을 펴서 오른쪽에서 왼쪽으로 한 번에 휘두를 수 있는 폭을 화면의 넓이로 즐겨 사용하였다. 한 번에 휘두를 수 있다는 것은 작가의 의식적인 구성의 의지를 차단한다는 것이다. 이건용의 경우처럼 매직이나 붓을 들어 드로잉적 요소를 강조하면 작가 행위의 과정이 드러나는 기록이지만, 롤러의 무수한 반복은 나의 행위를 질료의 물성과의 합일의 경지로 나아가게 한다. 최명영의 〈White 7961〉의 표정은 캔버스 주변의 푹 찢어진 캔버스 천을 그대로 드러낸 끝처리에서 드러난다. 유약 사이로 드러난 태토의 촉감에 그렇게 감탄해하던 다도인들의 탄성처럼, 최명영의 작품에서 드러나는 표정의 맛은 촉감적이며 현대적이며 전통적이다. 최병소 〈무제〉(圖 74)는 일상에서 흔히 사용하는 신문지에 볼펜과 연필을 반복적으로 긋는다. 그 반복 행위를 통해 신문지가 신문지일 수 있는 모든 일상들은 탈각되어 '신문지'라는 이름이 없어진 物性 그 자체와 만나게 된다. 이

336

圖 75 하종현, 〈접합 74-98〉, 225×97cm, 캔버스에 유채, 1974년,
국립현대미술관 소장

圖 76 정창섭, 〈귀 76-V〉한지에 혼합매체, 162.5×130.5cm, 1976년, 국립현대미
술관 소장

화면 속에서 物性 그 자체와 나의 행위는 구분해낼 수 없는 엑스터시에
도달해 있다. 이러한 합일이란 모든 사물이 태초에 흙에서 태어나 흙으로
돌아가듯 자연의 품안에서 가능한 일이며, 따라서 단색화의 화면 안에서는
자연이 배어 나온다. 이러한 무아적 단색화의 화면은 物性 그 자체를 의식해
서 얻어진 것이라기보다는 我의 망각을 통해 물성이 드러난다는 특징을
지닌다.

무위적 단색화는 화면에 우연성이 강조된다. 나의 행동이 아니라 우연성,
물질성에 의해 물질이 그 스스로 화면에 흔적을 남기는 경향을 말한다.

338

즉 행위의 인위성, 작위성을 부정하고 주체의 행위를 그 시초부터 자연에 맡긴 것이다.

　무아적 단색화가 행위의 반복을 통해 '나'라는 인식을 망각하는 단계로 나간다면, 무위적 단색화는 일체의 행위마저 증발시킨 단계에서 비로소 드러나는 물성으로의 회귀를 추구하는 것으로 보인다. 나를 비우는 것이 아닌, 나의 행위 자체를 없애고 자연에 의탁하여 자연으로 환원되고자 하는 것이다.

　하종현의 〈접합 74-98〉(圖 75)은 마대 뒤에서 물감을 밀어내어 마대를 통과하면서 물감의 물성과 마대의 물성이 자연스럽게 빚어내는 흔적을 작품화하였고, 정창섭은 〈귀 76-V〉(圖 76)를 통해 한지에 안료를 발랐을 때, 한지라는 물성과 안료의 물성이 만나서 형상화하는 자연스러운 변위를 지켜보았다. 이들 작품들에서 공통적으로 느껴지는 것은 역시, 物 자체를 화면에 드러내는 것에 만족하지 않고, 사물과 사물이 物 자체로 존재하며 공존하였던 자연으로의 환원. 그 공존의 흔적, 그 태초의 세계로 환원되고자 한다는 것이다.

　윤명로의 〈균열 78-520〉(圖 77)은 작가가 의도적으로 화면을 갈라놓은 것이 아니라 물질의 우연적인 현상으로 物性이 저절로 드러난 흔적이다. 윤명로가 자신의 작업을 "있는 것과 있으려는 것과의 관계에 질서지워진 또 하나의 리얼리티"라고 했을 때, 그 리얼리티는 다름 아닌 物性 그 자체인 것이다. 또한 그의 화면에 올려진 안료 덩어리는 마치 흙벽을 연상시키고, 균열된 표면은 빙렬 가득한 조선백자의 표면을 떠올리게 한다. 조선백자 표면에 무수히 갈라진 유약의 빙렬들이 조선시대 도공들의 철저히 계산된 의도에 의해 만들어진 디자인이 아니듯 윤명로의 〈균열〉이 그러하고, 조선백자의 빙렬들이 아름답듯이 〈균열〉의 物性은 우리에게 조선 도자기와 같은 자연스러운 아름다움을 전해준다.

圖 77 윤명로, 〈균열78-520〉, 120×132cm, 마포천 위에 아크릴릭, 혼합매체, 1978년, 국립현대미술관 소장

4. 1980년대 민중미술

제도권에서 일군의 화가들이, 서양 현대미술을 의식하고 서양의 눈으로 서양화와 다른 한국미술의 독창성을 구현하기 위해 민예미에 집중하였다면, 1980년대 민중미술운동에 참가하였던 일군의 작가들은, 야나기 무네요시의 민예론(민중공예론), 민화(민중회화) 담론의 식민성을 극복하고 '민중'이라는 계급성에 보다 집중하여 민예론의 전통을 현대화하고자 하였다.

'민중미술'이라는 명칭과 관련하여, 민중미술운동을 개별적으로 벌여왔던 소집단들이 모여 민족미술협의회를 결성할 때부터, 협의체의 명칭을 무엇으로 할 것인가에 대한 논란이 있었다고 한다. 우선 '민족미술'이란

명칭이 가능한가에 대한 논란이 있었다. 미술로서 민족이념과 민족형식을
내포할 수 있는 개념의 합의성이 분명하지 않았기 때문이었다. 반면, 당시
조금은 생소한 '민중미술'이라는 용어 사용에 대해서는 회원들간의 거부감
이 강했다. '민중미술'이란 명칭의 개념 범주가 '민족미술'보다 협소하고,
계급적 의미로 풍기는 어감이 예술의 자유의식을 중시하는 작가들에게
구속감을 준다는 심리적 저항 때문이었다. 이런저런 논란은 있었으나 이미
'민족문학'이라는 용어는 통용되고 있었기 때문에, 문학적 이론을 근거로
'민족미술'이라는 명칭을 사용하기로 하였다. 그러나 미술운동이 보다 젊은
작가들에 의해 추진력이 생기고 각 단체가 '민중'을 다투어 사용하고 민족미
술과 민중미술을 혼동하여 부르는 경우가 생기면서, 1980년대 미술운동을
'민족미술'이라고 칭하기도 하고 '민중미술'이라 칭하기도 하는 일이 빈번해
졌다. 이러한 현상은 민족의 구성체가 민중이라는 주장에 동조하는 미술인
들이 점차 많아지고, 민중미술이 민족의 실체를 밝혀주는 미술로서 기능할
수 있다는 이론이 힘을 얻게 되면서 이 용어의 사용범위가 넓어지기 시작하
였다. 또한 제도권 예술에서 사용하는 '민족미술'이라는 용어와의 차별점을
강조하고, 보다 정확한 의미를 부여하기 위해 '민족 민중미술' 혹은 '민중적
민족미술' 등으로 부르는 경향도 나타나기 시작하였다. '민족 민중미술'의
개념은 민족적이면서 민중적인 미술이라는 다소 느슨한 개념이었으며,
'민중적 민족미술' 개념은 민중주체적인 의미가 강하게 내포된 명칭이었다.
한편 1989년 이후에는 마르크스적인 계급문예 이론을 토대로 민중미술을
'노동미술' '노동계급(프로) 미술' 등으로 부르는 경향까지 나타났다. 이는
민족모순과 계급모순을 일치시키면서 계급모순의 해결을 위한 노동주체가
강력히 등장했던 사회현상이 반영된 명칭이었다.[91] 따라서 1980년대 미술

91) 원동석, 「80년대 미술의 평가와 전망―사회변혁의 운동과 관련하여」, 『가나아트』,
 1989. 1·2.

운동을 무엇이라고 명칭화할 것인가는 논란의 대상이 될 수 있으나 본서에서는 1994년 국립현대미술관의《민중미술 15년전》을 계기로 당시 주체들이 스스로를 민중미술로 합의한 사실에 근거하여 민중미술로 통칭하기로 한다.

민중미술의 전통관은 크게 세 부분으로 나누어 살펴보고자 한다. 먼저, 민중미술의 '현실과 발언' 참여작가들의 전통관을 살펴보고자 한다. 다음으로 민중미술운동의 특징적인 활동이라고 할 수 있는 시민과 함께 하는 참여미술을 통해 소집단 운동을 벌인 대표적인 단체인 '광주자유미술인협의회'와 '두렁'의 전통관을 살펴보고자 하며, 마지막으로는 민중미술운동을 통하여 새롭게 제기된 장르인 '걸개그림'에 대해 논하여 보고자 한다.

1) '현실과 발언' 참여작가들의 전통관

1980년대 민중미술이 화단의 주류를 향해 던진 도전적 문제제기는 역설적으로 민중미술계열의 작가들을 20세기 한국미술의 모더니즘 수용과 전개선 상에서 고찰할 수밖에 없는 당위를 제공한다. 민중미술의 이념과 논리, 그 운동의 공과를 따지기 이전에 일군의 작가들이 그러한 이념과 논리에 기반하여 한국미술의 모더니즘에 집단적으로 문제를 제기하였다면, 이들의 반 모더니즘 논리가 어떤 것이었는지 먼저 살펴보아야 할 것이다. 이러한 고찰은 20세기 모더니즘 수용과 반응에 대한 우리의 인식을 풍부하게 넓혀줄 수 있을 것이다.

'현실과 발언'은 모더니즘의 형식논리에 대항하는 체계적 논리와 10년 가까운 전시활동을 통하여 우리 미술계에 본격적인 민중미술의 흐름을 조성한 1세대라는 점에서 80년대 민중미술 발생의 초창기에 있어서 전통의 가치와 의미가 어떻게 수용, 비판, 전개되어 나갔는지를 고찰할 수 있는 좋은 사례로 생각된다. 본 고찰에서는 '현실과 발언' 전체를 뭉뚱그려 서술하

는 과정에서 야기될 수 있는 선험적 도식화의 오류를 피하고자, 개별 작가들에 대한 실증적 사례조사를 통해 '현실과 발언'의 성격을 도출하는 귀납적 방법론을 채택하고자 한다.

가. '현실동인' 제1선언

1979년 김용태, 김정수, 김정헌, 성완경, 손장섭, 원동석, 윤범모, 오수환, 오윤, 주재환, 최민 등이 발기한 '현실과발언(이후 현실과 발언)'이 지향한 이념이 현실주의 미술이었음은 주지의 사실이다. 그러나 1980년대를 통해 광범위하게 확산된 현실주의 미술론의 단초는 이미 10년 앞서 1969년에 생긴 '현실동인'을 통해 확인할 수 있다.[92]

현실동인은 오윤(조소과65), 임세택(회화과65), 오경환, 강명희(회화과65) 등 4명의 청년작가와 김지하(미학과59), 김윤수(미학과57) 2명의 젊은 평론가에 의해 결성되었는데, 김지하와 김윤수는 서울대학교 미학과 출신이었지만 미학과가 미술대학에서 분리되는 1960년 이전에 입학했기 때문에 서울대학교 미술대학 선배이기도 하였다. 이들은 형편이 그 중 나았던 임세택의 지원으로 경기도 안양 숲 속의 임세택 별장에 모여 밤새 토론하고 그림도 그리며 거사를 준비하였고, 동인전은 1969년 10월 25일(토)부터 11월 1일(토)까지 신문회관 화랑에서 개최될 예정으로 일간신문에 그 소식이 보도된 바 있다.[93] 영화배우 신성일의 회고에 의하면 이 전시는 당시

92) '현실동인'이란 1969년 오윤, 임세택, 오경환이 '현실동인'展을 기획하면서 모인 동인으로 신문회관에서 전시를 하기로 하였으나 학교 교직원과 당국의 제지에 의해 자진 철회 무산된다. 이 모임에 평론가로는 김지하와 김윤수가 가담하였다.
93) 「매일경제신문」, 1969. 10. 28. "畵壇뉴스 : 25일부터 1회展, 「현실동인」클럽 : 젊은 화가 「클럽」(현실동인)이 10월25일부터 11월1일까지 신문회관 화랑에서 제1회 동인전을 개최하고 있다. 강력한 현실참여와 전통의 계승을 표방하고나선 이들은 새로운 「리얼리즘」을 추구하고 새 물결의 전위부대임을 선언한다는 「슬로건」을 내걸고 있다."

학과장이었던 교수가 이 계획을 당국에 사전신고하여 전시가 무산되었다고 하는데,[94] 정부와 학교, 그리고 학부모들의 반대로 인해 전시는 자진 철회 형식으로 무산될 수밖에 없었다.

비록 미술대학 재학생의 모임으로서 전시 자체도 무산되었으나, '현실동 인'은 현실주의라는 뚜렷한 지향 아래 자신들의 미술 이론과 작품을 한국의 대중 앞에 선포한 최초의 집단적 움직임으로서 미술사적 의의가 있으며, 이후 현실주의를 표방했던 '현실과 발언', '광주자유미술인협의회'(이하 광자협)보다는 11년이나 앞서는 운동이라는 점에서도 매우 주요한 움직임 이었다고 생각한다.

동인전의 선언문은 이들이 합의하였던 지향점이 무엇이었는지 확인해 준다.[95] 『시대정신』(1986)에 재수록되어 소개된 「현실동인 제1선언」의

94) 『중앙일보』, 2011. 10. 6, 「신성일, 청춘은 맨발이다(117) : 선우휘와 김지하」. "70년 '오적(五賊)'을 발표해 정권의 미움을 산 김지하가 이 감독의 영화 '쇠사슬을 끊어라' 촬영장에서 체포된 것이다. 이 감독은 71년 무렵 흑산도 근처 작은 섬에서 촬영 중이었는데, 김지하가 그리로 숨어들었다. 이 감독과 김지하는 밤새워 마음 놓고 술을 마시며 신랄하게 정권을 비판했다. 그들의 대화를 들은 엿들은 한 스태프가 김지하를 체제비판자로 섬의 경찰에 신고했다. 밀고자는 그 사람이 김지하인 줄은 전혀 몰랐다. 김지하는 섬에서 체포됐다가 여수경찰서로 압송됐다. 그리고 그곳에서 그가 김지하라는 사실이 밝혀졌다. 여수경찰서는 뜻밖에 대어를 낚은 셈이었다. 당시 서울대 미대대학원에 재학 중인 내 여동생 강명희와 남친 임세택은 4·19를 소재로 한 교내 소묘전을 기획했다. 서울대 문리대의 김지하가 주도하는 학생운동과 연계가 되어 있었다. 미대 학과장인 정창섭 교수가 이 계획을 당국에 사전 신고했고, 김지하 등은 모두 달아났다. 강명희와 임세택은 잡혀서 남산으로 끌려갔다. 마침 우리와 친분이 있는 한무협 장군이 남산의 국장으로 있을 때였다. 내 어머니가 한 장군에게 선처를 부탁했고, 두 사람은 다행히 남산에서 고문 없이 2주만에 풀려났다."
95) 「연보」, 『오윤, 동네사람 세상사람』(학고재, 1996, p.240)에서는 이 「현실동인 제1선언문」이 평론가 김윤수, 시인 김지하와 동인 오윤, 임세택, 오경환의 공동 집필로 작성되었다고 밝히고 있다. 그러나 현실동인 중 한 사람이었던 오경환의 지도로 작성된 석사학위논문인 許晉茂, 「오윤에 관한 비평적 연구」(동국대학교 교육대학원 미술교육전공, 1991, p.11)에서는 이 「현실동인전 선언문」은 김지하가 작성하고 김윤수가 조언을 하였다고 밝히고 있다. 물론 이 선언문은 '현실동인'의

344

부제가 '통일적 민족미술론'이라는 점에서도 알 수 있듯이 이들은 대중들과
소통하기 위한 방법으로, 끊임없이 전통을 의식하고 인식하여 새로운 민족
미술론을 현실주의의 토대 위에서 구축하고자 하였다. 조형적으로는 '모순'
과 '갈등'의 요소를 강조하였는데, 이는 "참된 예술은 생동하는 현실의
구체적인 반영태로서 결실되고 모순에 찬 현실의 도전을 맞받아 대결하는
탄력성있는 응전능력에 의해서만 수확되는 열매"[96]라고 생각했기 때문이
었다.[97] 변증법에 토대를 둔 인식은 이러한 모순과 갈등을 표현하는 기술문
제로 전형성(선택, 과장 또는 강화와 약화, 왜곡), 동시성(공간의 동시축약,
시간의 동시축약), 연속성과 차단, 소격 등을 들었다. 또한 각각의 구체적인
모델을 전통미술에서 예를 들어 서술함으로써 어떠한 전통을 어떻게 계승
하여 새로운 민족미술을 창출할 것인가에 대한 견해를 구체적으로 표명하

창립선언문과 같은 것으로 이에 가담한 모든 이들이 자신들의 지향점을 밝힌
것임으로 공동의 것이라고 볼 수 있으나, 당시의 각 작가들의 작품 경향이나
선언문의 작성 내용 등을 감안할 때, 실질적으로는 김지하가 작성한 것으로 보는
것이 타당할 것이라 생각된다. 김지하의 회고에 따르면, 꼬박 닷새동안 써내려간
선언문은 김윤수의 교열과 네 명 작가의 독회를 거쳐 완성되었다고 한다.

96) 현실동인, 「현실동인 제1선언 – 통일적 민족미술론」, 『시대정신』 제3권, 1986,
p.78.

97) "현실인식에 있어서 중요한 것은 현실을 힘과 힘의 운동으로 이해하는 기본관점의
확립이다. 현실을 인식한다는 것은 현실과 함께 현실속에 있는 여러 가지 모순을
인식하는 것이며, 모순의 구조와 모순사이의 관계, 또 그 관계들의 복합화의
모든 층구조를 총체적으로 인식하는 것이다. … 모순은 존재의 규정이며 운동의
본질이며 힘의 산출자이다. … 현실을 모순관계로 이해하고 힘의 운동으로 표현하
는 역학적 방법에 의거할 때 비로서 공간은 약동하게 되고 비로소 그 역동적
효력의 파급범위를 확보한다. … 따라서 역학은 현실주의 조형의 불가결한 무기로,
기본적인 기법으로 된다. … 갈등은 모순의 지적 간결화, 평면화 속에서도 빛나는
기법이다. … 갈등은 현실주의 조형의 눈동자다. 갈등은 현실로부터 나와 예술
속으로 오고, 예술로부터 나와 현실로 돌아가는 그 반복 속에서 확대되고, 높은
통일에 도달하는 끝없는 운동이다. 이 운동, 이 원리의 눈동자 밑에서 우리는
일체의 기법을 이해하고 그리고 추구한다."(현실동인, 「현실동인 제1선언–통일적
민족미술론」, 『시대정신』 제3권, 1986, pp.90~92.)

였다. 특히 미술사에서 조선시대 후기와 말기에 대한 평가는 이 선언문에서 직접 인용하고 있는 바와 같이 당대 이미 출간된『우리나라 옛그림』의 저자인 미술사학자 이동주의 영향을 받고 있으며,[98] 특별히 현실주의를 건설하고 발전시키는 과정에서 주체적 시각을 회복하기 위하여 계승해야할 전통으로 고구려 고분벽화, 신라미술, 조선시대 진경산수와 풍속화 전통을 높이 평가하였다.

현실동인은 "아류적인 순수주의 형식주의 밑에 도사린 무시대, 무국적의 허황한 코스모폴리타니즘의 환상은 깨어져야 한다"고 순수주의를 비판하는 한편, 한국에 수용된 팝아트나 네오다다의 허구성을 지적하고 있다.[99]

결국 이들의 고민은 한국인들에게 우리의 현실을 전달하기에 용이한 매체와 형식은 무엇인가에 집중되었으며, '주체적 현실주의' 혹은 '통일적 민족미술론'을 통해 가능성을 제시하였다. 이것은 단순한 사실주의가 아니라 사실에 토대를 두면서도 사실의 극복을 통해서 얻을 수 있으며, 단지 수동적 반영이 아니라 변형이나 과장 같은 능동적 표현을 통해서 더 높은 현실성에 도달할 수 있다고 보았다. 변증법적 모순론에 토대를 두고 "갈등은 현실주의 조형의 눈동자다"라고 선언한 김지하는 미술사의 여러 사례를

98) 현실동인, 「현실동인 제1선언─통일적 민족미술론」, 『시대정신』 제3권, 1986, pp.100~101.

99) "무엇이 서울사람의 대다수와 한국인에게 익숙한 사물이며 현실인가를 생각해 보아야 한다. 그것은 반드시 햄버그, 자동판매기, 금발의 나부와 코카콜라이어야만 하는가? 그것은 어째서 연탄재와 집단자살 기사와 옐로우 페이퍼와 짐짝버스와 바람 집어넣은 동태와 오징어포에 붙어있는 파리와 병균이 득실거리는 상한 생선과 관상쟁이의 그림책이어서는 안되는가? … 그것은 네오·다다가 아니요, 네오·다다가 아닌 한 그것은 예술이 아닌 쓰레기통이다. 또한 그들이 계속 루크지나 보그지를 오려붙이는 것으로 만족하고, 알파벳 활자나 체스터필드 담배갑을 점착하는 것을 흉내내고 있는 한 뜻모를 해프닝을 광장이 아닌 한강에서 남몰래 하는 배설처럼 되풀이하는 우리나라에선 포프도 네오·다다도 모두 부질없는 짓이요, 이중의 허망한 열병에 지나지 않는다."(현실동인, 「현실동인 제1선언─통일적 민족미술론」, 『시대정신』 제3권, 1986, p.85.)

통해 계승발전시켜야 할 조형기법에 대해 언급하고 있다. 첫째는 선택, 과장, 왜곡을 통해 획득가능한 전형성인데, 속화 및 가면극의 탈에서 보이는 전형적 계층표현이라든지, 석굴암의 불상과 불교회화의 과장된 표현과 비례, 그리고 권선징악과 교훈적 목적을 위해 불화, 불탱, 벽화에 사용된 풍자와 캐리커쳐가 그러한 사례가 되었다. 둘째는 공간 및 시간의 동시축약을 통해 얻어지는 동시성인데, 고구려벽화와 불화의 윤회도 등에서 관찰되는 몽타쥬기법이라든지 탈춤의 열두마당 형식, 김유신묘의 십이지신상, 병풍 형식에서 볼 수 있는 분산된 화면의 결합이 현대화해야할 형식으로 언급되었다. 셋째는 고구려벽화와 고려불화, 정선의 진경산수, 김홍도와 신윤복의 풍속화에서 볼 수 있는 차단성과 저항성, 남성미를 주체적인 역동주의와 결합시켜야할 것으로 제기하였다. 넷째는 안악고분벽화와 풍속화에서 볼 수 있는 클로즈업기법을 계승하고 문인화에서 볼 수 있는 '서먹서먹함'의 표현을 비판적으로 계승하면 현대적 소외와 소격을 표현할 수 있다고 보았던 것이다.

주목되는 점은 계급적 관점에서 전통을 사고하고 있음에도 불구하고 계승해야할 전통 속에 중 민예, 민화에 대한 언급이 누락되어 있다는 점이다. 실제로 이 글에서 김지하는 야나기 무네요시가 한국미술의 특질론으로 내세웠던 '선의 미' '비애의 미'의 관점을 비판하고,[100] 한국미의 특질을 남성적인 힘의 미, 저항과 극복의 역동성을 지닌 남성미로 파악하였다. 이는 1980년대 민중미술이 지닌 전통관의 토대가 되었다.

안타깝게도《현실동인展》은 무산되고, 다만 현실동인 제1선언 팜플렛에 함께 실린 작가들의 흑백도판 3점만이 남아있을 뿐이어서, 이것만으로는 '선언문'에 나타난 김지하의 전통관이 당시 작가들의 작품을 통해 얼마만큼

100) 현실동인, 「현실동인 제1선언 – 통일적 민족미술론」, 『시대정신』 제3권, 1986, pp.97~98.

현실화되었는지 구체적으로 파악하는 것은 불가능하다. 그러나 그럼에도 불구하고 이 선언문이 미술사적 의의를 갖는 것은 그것이 10년 후 거대한 흐름으로 확산되는 민중미술계열 작가들의 전통인식과 해석에 강력한 토대로 작용하였기 때문이다.

'현실과 발언'은 현실주의 미술을 지향한다는 점에서는 '현실'동인을 계승한 것으로 생각되는데, 전업작가의 개별창작을 중심으로 한다는 점에서는 현장에서의 공동창작을 중시한 '두렁' 등 후발 세대와 비교되는 그룹이라고 할 수 있다. '현실과 발언'의 창립선언문은 '현실'동인과 같이 선명한 전통의식을 보여주지 않는다.101) '현실과 발언'은 미술을 시각이미지로 이해하고 '현실'에 대한 '발언'의 문제, 사회 속에서 미술의 소용과 소통의 문제를 제기하였다. 미술을 시각이미지로 파악하여 사회와 시각이미지의 소통에 관한 발언과 표현이라는 명확한 지향점을 지니고 있었던 '현실과 발언'에게 전통 계승이라는 지점은 시각이미지의 다양한 창작 방향을 일정 정도 협애화시킨다고 판단하였기 때문인지, 전통계승에 대한 문제의식이 '현실과 발언' 전체의 지향점으로 대두되지는 않았다. 실제로 '현실과 발언'의 회원이었던 강요배와 민정기 모두 당시 '현실과 발언' 내에서 전통에 대해 깊게 토론한 기억은 없다고 증언하고 있으며, 다만 당시 평론가로서 참여하였던 윤범모의 '불화' 특강이 인상적이었음만이 특기될 뿐이다. '현실' 동인에 있어서 현실인식과 밀접하게 결합되어 있었던 전통계승의 논리는 '현실과 발언'에 와서는 현실인식의 차원과 분리되어 이론적 정립이 실질적으로 방기되었던 것이다. 오윤과 같이 '현실'동인과 '현실과 발언'을 이어주는 인적 매개가 있었음에도 불구하고 '현실동인'의 전통인식이 '현실과

101) 1979년 12월 6일 원동석, 최민, 성완경, 윤범모(이상 평론가), 손장섭, 김경인, 주재환, 김정헌, 오수환, 김정수, 김용태, 오윤(이상 작가) 등 창립발기인 12명이 창립을 결의하고 이름을 '현실과 발언'으로 정함. 1980년 1월 5일 창립취지문을 확정함.

발언'에서 단절된 것처럼 보인다.

그러나 흥미로운 점은 집단으로서 '현실과 발언'이 전통에 대해 특별한 관심을 가지지 않았음에도, 개별 작품들은 참여작가들이 초창기부터 전통에 대한 적지 않은 관심과 감수성을 가지고 있었음을 보여준다는 점일 것이다. 그러나 그들이 선보인 기발한 취향과 감수성에도 불구하고 이것이 '현실과 발언' 전체의 지향점으로는 추동되지 못한 채 끝내 개별 작가의 몫으로 남았다. 그러나 이러한 제한성에도 불구하고 개별 작가들의 작품에는 근대이후 발전해온 전통에 대한 특정한 인식이 반영되어 있으며, 80년대 민중미술계열의 작가들 사이에서 일반화되는 전통에 대한 태도와 관점이 예시되어 있어서 주목된다.

나. '현실과 발언' 참여작가들의 전통인식

전통론과 관련하여 '현실과 발언' 참여작가들의 구심점은 오윤(1946~1986)이었을 것으로 판단된다. 오윤은 김지하와 '현실'동인의 전통관을 '현실과 발언' 작가들로 연결해준 중심인물로 생각되는데, '현실과 발언'에서 공식적으로 표명된 전통관이 전무함에도 불구하고 다수의 참여작가들에게서 전통에 대한 문제의식이 발견되는 것은 그의 역할이 크다고 생각된다. 오윤은 '현실'동인 이후 10년간 꾸준히 전통적 조형에 대한 문제의식을 구체화한 결과, '현실과 발언' 활동을 통해서 매우 다채로운 전통의 수용과 해석을 보여주는데, 그가 수용한 전통은 크게 신라토우의 전통, 불교미술적 전통, 민속연희적 전통으로 대별된다고 할 수 있다.

신라토우의 전통은 〈웅크리고 있는 호랑이〉, 〈호랑이 꼬리를 쥔 여인〉등에서 찾을 수 있다. 서울미대 조소과를 졸업한 그는 졸업 후 전공과 관련되어 경주에서 전돌 공장 운영에 참여하는데, 비록 경영미숙으로 2년 만에 문을 닫지만, 동업자인 윤광주를 통해 그 부친인 전통 토우인형 복원작가 윤경렬

圖 78　오윤, 〈마케팅 V −지옥도〉 캔버스에 혼합매체, 174×120cm, 1981, 개인 소장

과 접촉한 경험은 그의 작품세계에 토우를 중심으로 한 신라예술의 전통이 수용되는 계기가 되었을 것으로 추측된다. 상업은행 동대문 지점의 〈테라코타 벽화〉 역시 경주의 체험이 반영되었을 것으로 추측된다. 신라토우의 전통은 오윤이 판화가로서 본격적으로 활동하기 이전 단계의 전통관으로서 80년대 '현실과 발언' 활동 속에서는 그 흔적이 축소된다.

圖 79 오윤, 〈팔엽일화〉, 종이에 목판채색, 54×54cm, 1985년, 개인 소장

‘현실과 발언’ 시기 오윤의 전통관에서 보다 중요한 것은 불교미술적
전통의식이다. 1980년《현실과 발언창립전》에 출품한 〈마케팅Ⅴ-지옥도〉
(圖 78)는 현대소비사회의 산업 풍경을 감로탱의 지옥도로 번안하여 그린
풍자화로서 불교회화적 전통에 대한 작가의 애정을 보여준다.

민중의 한을 섬뜩하게 번안한 〈팔엽일화〉(圖 79) 역시 같은 불화적 전통의
맥락에서 해석되는 작품이다. 오윤은 이미 고등학교 시절부터 누나를 통해
김지하를 알고 있었는데, 대학 초년시절 김지하의 권유에 의해 불화에
관심을 갖게 된 이래로[102] 1968년부터는 대학을 휴학하고 전국의 산야와
사찰 등을 여행하면서 탁본과 판각 및 사찰의 탱화를 다수 스케치하면서

102) 김지하, 「오윤을 생각하며」, 『민중미술을 향하여 – 현실과 발언 10년의 발자취』,
 과학과 사상, 1990, p.214.

불화의 전통을 깊이 익혔다.[103] 감로탱과 같은 서술적 불화 전통은 오윤에게
있어서 현대화의 신화를 공격하는 생경하고 섬뜩한 조형적 실험도구일
뿐이었지만, 대상의 압축적 전형화에 유리한 판화전통은 오윤만의 개성적
양식의 토대로까지 발전한다. 오윤은 외가쪽을 통해 전통연희와 춤을 일찍
이 접했다고 전하며, 대학시절인 1965년 이래로 심우성과 교류하며 탈춤,
판소리, 농악, 민속놀이와 같은 민중연희의 현장에 깊이 결합하였던 것으로
보인다. 그가 이러한 배경에서 굿에 대해 일가견을 펼치며, 예술가는 무당이
어야한다고까지 주장할 수 있었던 것은 80년대가 아닌 60년대적 풍토
속에서는 매우 선구적인 인식으로 이해된다. 민속연희에 대한 그의 관심과
현장체험은 판화전통에 대한이해와 결합하여 1985년 일련의 독창적 형상으
로 산출된다. 〈아라리요〉, 〈소리꾼〉, 〈앵적가〉, 〈칼노래〉, 〈북〉, 〈春無仁
秋無義〉, 〈도깨비〉가 모두 오윤이 요절하기 직전 제작된 대표적 판화로,
민속연희에서 소재를 채택하고 있다. 형상들이 이전의 서술적 묘사에서
벗어나 간명한 형상의 전형적 이미지로 함축되고 있는 점은 양식적으로
탈춤이나 가면극 전통과 관련되며, 〈대지〉(圖 80)에서 보이는 이전의 계급투
쟁적 이미지에서 벗어나, 〈춤〉, 〈형님〉(圖 81)과 같은 신명의 미학이 드러나
는 양식으로 변화한다. 즉 맺히고 풀리는 인물 동작과 자세는 '恨'의 정서와
'神明'의 낙관성으로 파악되는 민속연희의 논리구조를 연상케 한다. 이러한
오윤의 말년 작업은 70년대적 한계를 지닌 소시민적 작가주의에 기반한
관념적 신비주의로만 평가받기도 하였다. 그러나 80년대 노동현장과 대학
가, 그리고 진보세력에 있어서 민속연희에 바탕을 둔 미학이론과 이미지들
이 이들 상호간의 문화적 정서적 연대감 형성에 기여하는 실체적 토대의
하나이자 전투적 현장을 환기하는 아이콘이었다는 점을 상기할 때, 오윤의
〈春無仁 秋無義〉, 〈춤〉, 〈도깨비〉와 같은 이미지를 관념론이나 신비주의로

103) 「연보」, 『오윤, 동네사람 세상사람』, 학고재, 1996, p.239.

(상)圖 80 오윤, 〈대지〉, 종이에 목판, 41×35cm, 1983년, 서울시립미술관 소장
(하)圖 81 오윤, 〈형님〉, 종이에 목판, 24×34cm, 1985년, 개인 소장

만 매도하는 것은 무리가 있지 않을까 한다. 오히려 민중미술의 정수로 인정받는 80년대 초반의 투쟁성 강한, 힘 있는 목판화 양식이, 말년에 새로운 차원의 조형양식으로 극복된 것은 아닌지 새로운 각도에서 접근해 보는 것도 필요할 것으로 생각된다. 오윤의 말기 예술론에 대해서는 다음 절에서 별도로 고찰하고자 한다.

圖 82 민정기, 〈잉어〉, 1980년, 162× 112cm, 캔버스 유채, 개인 소장

전통의 현대화라는 관점에서 '현실과 발언' 창립전에 출품된 오윤의 〈마케팅〉 시리즈와 더불어 주목되는 작품은 민정기의 〈잉어〉(圖 82)이다. '현실과 발언' 시기 민정기는 통속회화의 전통과 현실주의 노선을 병렬적으로 추구한 듯 보인다. 민정기의 통속회화 전통에 대한 문제의식은 크게 3단계를 거쳐 발전하는 것으로 생각되는데, ① 통속예술 전통의 발견과 차용, ② 키치적 상투형의 한계와 그에 대한 부정적 인식, ③ 민족 고유 통속미술의 건강성 재발견과 원형회복이 그것이다.

'현실과 발언' 초기 민정기의 작업은 통속적 이미지에 대한 따뜻한 관심으로 특징지을 수 있는데, 〈잉어〉는 소위 이발소그림 스타일의 본격적 출발로 이해되고 있다. 광주 분원에 갔다가 도편 속의 문양에서 잉어 모티프에 대한 아이디어를 얻은 작품이다. 같은 계열로 식사용 양은 쟁반상 위에 찍혀있던 산의 모습을 옮긴 〈큰바위얼굴〉(1980), 富貴多男을 상징하는 〈돼지〉(1981), 《제2회 현실과 발언전-도시와 시각》에 출품한 〈포옹〉(1981, 圖 83) 등은 통속 이미지에 대한 그의 조형적 관심이 어떻게 전개되었는지를 잘 보여준다. 민예 전통과 '통속성'간의 협화가 이 시기 민정기 작품의

354

圖 83 민정기, 〈포옹〉, 1981년, 112×145cm, 캔버스 유채, 개인 소장

특징이다.

통속 이미지에 대한 민정기의 관점은 1982년부터 보다 비판적이고 냉소적인 시각으로 바뀌게 되는데, 그가 쓴 「도시 속의 상투적 액자그림」(1982)이라는 논문에 잘 나타나 있다. 이 글을 분석하면 레비스트로스의 도시문명비판론(제1장

현대사회와 개인의 상투적 관계)과 성완경·최민의 대중문화 비판론(제2장 현대사회와 대중예술 및 수용자와의 관계)을 나름대로 수용하여 이전의 감상적 통속예술론의 한계를 극복하고 있음을 알 수 있다.104) 여기서 그는 앞서 작품에서 과감하게 차용하였던 통속적 이미지를 '키치'라거나 '상투형'이라는 부정적인 용어로 정의하고 있는데, 이러한 자기반성적 인식 확대는 성완경, 최민과 같은 평론가들의 영향으로 판단된다. 이러한 이론적 배경에서 이전 시기와 같은 이발소 양식의 그림은 완전히 사라지게 되는데, 대중예술의 기원으로 헬레니즘의 무언극을 언급하고 이발소 그림의 기원을 18세기말 그뢰즈의 회화에서 찾는 최민의 논리를 통해서 아직까지 통속적인 예술의 전통에 대한 관점이 서구미술사에 편향되어 있으며 주체적 관점을 세우지는 못한 것임을 짐작할 수 있을 뿐이다.

민정기가 통속적인 예술에 대하여 주체적 시각을 획득하는 것은 1988년 가을에 발표한 「대중성획득의 건강한 미술에 대한 가능성」에서 확인할 수 있다. 물론 이 글은 최민의 서구모더니즘 부정론이나 성완경이 인용한 손타그의 산업사회 이미지 문화론을 재인용하고 있는 점에서 「도시속의

104) 민정기, 「도시속의 상투적 액자그림」, 『그림과 말』, 현실과발언, 1982. 10.

상투적 액자그림」(1982)과 같은 연장에서 이해될 수 있을 것이다. 그러나 동시에 적지않은 변화도 보여주고 있는데, 가장 주목되는 것은 82년의 글에 비해 압도적으로 분량이 늘어난 개인적 체험의 기술 속에서 '전통농경 사회에서의 삶과 밀착된 민속예술'에 대한 개념을 사용하고 있는 것이다. 1982년도의 글이 통속적인 미술의 역사적 뿌리를 서구미술사에서 찾았던 것과는 달리, 1988년도의 이 글에서는 통속적인 회화의 기원을 바로 조선시 대의 민화와 풍속화에서 찾고 있는 것이다. 현재 이발소그림의 한계는 제국주의적 문화침식의 결과이므로 그 이전의 전통 속에서 통속적인 미술 의 예를 찾아내서 건강한 미술소통의 전통으로 삼겠다는 것이다. 전통의 현재적 가치에 대한 끊임없는 문제제기 및 제국주의적 문화침윤에 의해 오염된 민속예술의 본원적 가치와 원형을 찾기 위한 탐구는 1990년대 이후 양평에서의 작품활동 전개의 논리적 토대가 되고 있다.

《제2회 현실과 발언전－도시와 시각》에는 전통의 현대화 작업과 관련하

圖 84 임옥상, 〈일월도 II〉, 유채, 137×194cm, 1982년, 개인 소장

여 민정기의 〈포옹〉 이외에도 이태호 의 〈장승〉, 임옥상의 〈도깨비〉 같은 작품이 주목된다. 이 시기 임옥상은 간헐적으로 민화 전통을 차용하고 있 었다. 특히 아직까지도 청산되지 않은 친일잔재 문제를 민화 패러디로 작품 화한 〈어룡도〉(1982), 서양만화 캐릭 터를 등장시켜, 서양의 문화가 들어와 우리의 전통문화를 황폐화시키며 놀 고 있는 모습을 표현한 〈일월곤륜도〉 (1982)와 〈일월도 II〉(1982, 圖 84)는 전 통의 〈일월곤륜도〉를 의도적으로 패

356

圖 85 임옥상, 〈분단1〉, 유채, 138×320cm, 1984년, 개인 소장

러디한 작품들이다. "언제든지 그림으로 잡혀갈 수 있다는 긴장감 속에서, 어떤 작품은 자기검열 없이 작업하기도 하였지만, 때론 패러디, 초현실적 방법 등을 사용하여 작품을 한 경우도 많았다"[105]는 그의 회고처럼 이러한 패러디 작업들은 당시의 시대적 상황 때문에 차용된 방식이기도 하였다.

《제5회 현실과 발언전-6·25》에 출품한 임옥상의 〈분단1〉도 〈일월도Ⅱ〉와 같은 맥락에서 해석될 수 있다.(圖 85) 청록산수의 색채배합을 사용하고, 민화적 구성을 보다 더 단순화시켰다. 임옥상은 당시 '두렁'식의 민화전통계승론과 자신을 구분하며, "두렁의 민화는 古語적이다"[106]라고 평한 바 있다. 전통의 현대화가 중요하다는 것이다.[107] 광주항쟁 10주기를 맞아 광주문제가 아직도 해결되지 않고 아픔으로 남아있는 현실을 직시하여, 5·18 묘역에 가서 묘 앞에 꽃 대신 칼을 놓고 복수를 맹세하는 비장한 내용의 〈그대 영전에〉(1990, 圖 86)는 그러한 점에서 〈일월곤륜도〉의 전통이 어떻게 현대적 감각으로 변용될 수 있는지 보여주고 싶었던 작가의 결과물

105) 필자의 임옥상과의 인터뷰, 2005. 6. 2.
106) 필자의 임옥상과의 인터뷰, 2005. 6. 2.
107) "전통을 따라하기부터 시작해야 한다. 즉 몸으로 연습을 통해 습득해 보기에서 시작해야 한다고 생각한다. 그러나 전통에 의지하지 말 것, 전통을 완전히 소화하여 전통에 안주하지 않고 이를 재창조할 것, 즉 '전략적 따라하기'를 통해, 이제 전통은 나에게 숨쉼, 호흡 같은 것이다."(필자와의 인터뷰, 2005. 6. 2.)

圖 86 임옥상, 〈그대 영전에〉, 캔버스에 아크릴, 21.5×147.5cm, 1990년, 개인 소장

이다.

《제3회 현실과 발언전-행복의 모습》과《제4회 현실과 발언전》출품작 중 전통론과 관련하여 주목되는 작품은 강요배의 〈탐라도〉(1982)와 〈장례명상도〉(1983, 圖 87)이다. 강요배는 현실과 발언에 이론가로서 가담하고 있던 평론가 윤범모가, 중앙일보사에서 발간하기로 되어 있던 『고려불화』(한국의 미 7권, 1981)를 위해 일본에서 찍어온 슬라이드를 '현실과 발언' 동인들에게 보여주며 강의하였던 순간을 지금도 생생하게 기억하고 있다.108) 정교하고, 섬세하며 장엄하고, 그러면서도 서술적인 내용을 지니고 있었던 고려시대의 회화를 강연을 통해 재발견하게 되었다는 것이다. 특히 현실에 대해 발언할 내용이 많았던 강요배에게 불화의 문학적 서사구조는 많은 시사점을 던져주었다. 특히 변상도와 같이 화면을 서술적인 내용을

108) 필자의 강요배와의 인터뷰(2005. 6. 4.)

圖 87 강요배, 〈장례명상도〉, 종이포스터칼라, 700×200cm, 1983년, 개인 소장

위해 구획하거나, 문자화된 메시지를 남기는 구성은 이후 〈우리의 땅 탐라〉(1982), 〈장례명상도〉(1983), 〈맥잡기〉(1983) 등 그의 작품에 직접적인 영향을 미친다.

〈장례명상도〉는 1983년에 열린 《제4회 현실과 발언전》에 출품한 것으로, 한 촌부의 죽음을 명상하는 작품이다. 실제 작가의 부친 장례식을 그린 작품이다. 인물들이 화면의 상·하의 위계질서가 아닌 좌우로 평등하게 나열되어 있다는 점에서 쿠르베의 〈오르낭의 매장〉을 연상시키지만, 화면 위에는 도덕경의 구절을 적어 놓았다는 점 또한 눈에 띈다. "天地는 어질지 않으니 만물은 풀강아지처럼 버려지고, 聖人도 어질지 않아서 백성 역시 풀강아지처럼 쓰다 버려진다"[109]는 것이다. 즉 세속에서 추앙하고 있는 지도자들이 백성을 위한다고 말하지만 그들도 어질지 않으니 결국 민중도 풀강아지처럼 쓰다 버려질 것임을 깨달아야 한다는 경고문고이다. 무덤을 앞세우고 소복을 입은 사람들이 감상자들을 뚫어지게 쳐다보며 이 문구를 전달하고 있다.

《시대정신전》에 출품하였던 〈맥잡기〉(1983)는 서구 물질문명의 침투에

109) "天地不仁, 以萬物爲芻狗. 聖人不仁, 以百姓爲芻狗." 여기서 芻狗, 즉 풀강아지는 제사에 쓰고 버리는 인형이다.

圖 88 강요배, 〈正義圖〉, 종이에 수채, 파스텔, 182×384cm, 1981년, 개인 소장

의해 민족정서가 사라지고 있는 현 상황에서 시대정신을 바로 잡기 위해 맥잡기를 하고 있는 모습이다. 화면 중앙의 인물은 왼손에는 조상신, 오른편에 토지신에 대한 신위를 세워 잡고 배설을 하고 있다. 배설물 밑으로 〈스타워즈〉에 나오는 로봇을 깔아놓아 이를 직접적으로 표현했다. 건강한 삶이란 잘 먹고, 잘 배설하는 것이라는 작가의 주장처럼, 서구 물질문명이 무차별적으로 침투한 우리의 육신에서 소화되지 못한 것들은 배설하는 것이 건강한 삶임을 이야기하고 있다.

이와 같이 강요배의 화면은 불화처럼 서술적이다. 물론 그가 불화에서만 영향을 받았던 것은 아니다. 〈정의도〉(1981, 圖 88)는 민화 문자도를 직접적으로 차용하였음을 한눈에 알 수 있다. 작가는 당시 광주항쟁을 야기시켰던 여당이 '민주정의당'이라는 당명을 사용하고 있다는 점에 모순을 느꼈다고 한다. 이 모순을 어떻게 드러낼까 고민하다가 정의를 한자로 표현하여 그 뜻을 명확히 드러냄으로써 모순을 드러내고자 하였다. 화면에는 '生名金淫權威(목숨, 명예, 돈, 섹스, 권력, 위세)'라는 문자와 함께 연꽃, 구름문양뿐만 아니라 마징가제트와 같은 판박이 그림(스티커)도 붙어 있다. 특히 강요배는 문화적 상징이 대중전달매체를 통해 마력을 갖는 시각이미지로

360

변모하는 과정을 증언하기 위해 간혹 스티커를 사용하기도 하였다. 이러한 지점은 당시 성완경을 중심으로 현실과 발언이 관심을 갖고 있었던 시각이미지의 소통과 관련된다.

한편 강요배는 리얼리즘적 인물과 풍경으로 유명한데, 그 이론적 배경이 전통화론과 일맥상통하는 것이어서 주목된다. 1982년에 「민들레—'세계'에 대해 생각하기」에서는 다음과 같이 자신의 회화관을 밝히고 있다.[110]

> 1단계는 나와 그릴려고 하는 대상인 너가 서로 맞서고 있는 대립관계이다. 2단계는 나와 너는 분명한 별개이고 나는 너와 거리를 두고 너를 향하고 있다. 지향한다. 3단계는 나와 너가 한점에서 만나 하나가 되어버리는 즉 합일관계이다. 나는 너를 받아들인다. 감응한다. 4단계는 나와 너가 맞서 있지도 않고 또한 하나로 만나지도 않으면서 내가 너를, 네가 나를 뛰어넘는 초월관계이다. 5단계는 나와 너가 서로 도와 서로 다르면서 하나로 굳게 뭉쳐진 통일관계. 나와 너라기보다는 우리가 된다. 생성한다.

이러한 태도는 주체와 객체를 대립, 분리하는 서구적 사고방식이 아니라 주객관의 합일 속에서 차원높은 인식과 실천으로 나아가는 전통적 사고방식과 연관된다. 자신마저 잊는 상태에서 망연히 대상을 바라보다가 어느 순간 나와 대상이 하나가 되는 상태에서 그려지는 것은 대상의 외형이 아니라 대상의 기운과 내재적 법칙인 것이다. 전통화론에서는 이것을 각각 熟看, 凝神, 物化의 단계로 지칭한다. 그런데 강요배는 이 합일의 단계를 불안해한다. 그래서 합일의 단계에서 다시 "나와 너가 만나지 않고 서로를 뛰어넘기를, 합일된 나와 너가 다시 다른 차원으로 헤어지기를 바란다." "이렇게 서로를 초월하는 관계는 꿈의 세계, 상상의 세계에서 가능하다."

110) 1982년 글이라는 사실은, 혹자들의 평처럼 그가 민중미술을 하다 풍경으로 돌아선 것이 아니라, 작품의 주요 장르가 인물화에서 풍경화로 변경되었을 뿐 이를 지탱하는 자신의 화론은 일관된 맥을 잡고 진행되고 있었다는 것을 반증한다.

전통화론을 토대로 두면서 이를 초월하는 지점이다. 앞에서 살펴보았던 그의 작품들이 보여주듯이 현실에 토대를 두고 있지만 작품 안에서 자유로운 상상의 공간, 자유로운 형식 실험을 열어둘 때 대상과 자신이 공감한 리얼리티를 더 효과적으로 화면에 전달할 수 있다고 생각했다. 이렇게 합일한 후 이를 초월하여 다시 독립된 객체가 된 나와 대상이 다시 우리가 된다. 우리의 어떤 힘이 나와 너를 조화롭게 통일시키는가? 그것은 "나와 너, 인간과 자연의 힘. 자연의 氣인 道의 힘"이라는 것이다. 이러한 강요배의 작화 태도는 다분히 전통적이면서 또한 강요배적이다. 즉 불화나 민화의 형식적 차용뿐만 아니라 화론의 영역에서도 전통을 계승하고 이를 자기화하였다는 데에서 그를 주목하게 한다.

그는 대상을 관찰하여 그 형태를 똑같이 그리려고 하는 形似에 토대를 두고 있지만, 그리려고 하는 대상의 본성과 화가의 뜻을 그림 안에서 통합하려는 시도를 지속하고 있는 것이다. 이러한 작업은 〈4·3연작〉뿐만 아니라 서술적인 내용이 화면 밑으로 침잠하는 풍경화들을 통해 더욱 효과적으로 드러나고 있다.(圖 89)

이밖에도 1978년 「韓國民畵論 小考」라는 논문으로 서울대학교 대학원을 졸업한 신경호는 《제1회 '현실과 발언' 창립전》에 〈넋이라도 있고 없고〉를 출품한 이후 지속적으로 '현실과 발언'에 참여하였다. 《제2회 현실과 발언전 : 도시와 시각전》에 〈장승〉을 출품한 이태호, 《제7회 현실과 발언전 : 한반도는 미국을 본다》를 함께한 〈허수아비〉의 김건희, 〈솟대〉의 노원희, 이외에도 장승과 같은 민속적인 모티브를 민화적으로 구성한 작품들을 제작하기도 한 김정헌 등을 전통을 차용하여 현실에 대해 발언하고자 한 '현실과 발언' 작가들로 이야기 할 수 있을 것이다.

'현실과 발언' 동인 내에서 전통의 계승이라는 화두가 중심 담론이 된 적은 없었음에도 불구하고 이렇게 작가들이 전통과 관련된 작품을 적지

362

圖 89 강요배, 〈산꽃〉, 캔버스에 유채, 72.7×116.8cm, 1993년, 개인 소장

않게 남기고 있는 것은 왜일까? 오윤, 임옥상, 신경호와 같이 '현실과 발언' 이전부터 전통에 관심을 가지고 있었던 작가들이 참여하였고 여기에 민정기, 강요배, 김정헌 등이 가세하면서 상호작용을 통해 전통에 대한 문제의식이 확산된 것이 선차적인 원인이라면, 원동석, 윤범모 같은 평론가들이 이들에게 암묵적인 배경이 되어주었다는 점도 또 하나의 원인일 것이다. 그러나 보다 근본적인 동기는 서구문명과 문화를 빠르게 흡수하며 살아가고 있는 상층 계급의 문화와 구별되는 민중들의 삶과 문화를 대변할 수 있는 양식은 무엇일까 하는 고민 속에서 추동되었다고 판단된다. 이에 따라 서구의 현대미술양식과 대립되는 우리의 전통미술양식에 관심을 갖게 되었고, 따라서 우리 전통미술의 영역 중에서도 지배계급의 미술이었던 문인화는 관심에서 배제되었던 듯하다.

그러나 '현실과 발언'의 모든 작가들이 전통을 고민하였던 것은 아니다. 성완경으로 대표되는 일군의 '현실과 발언' 동인들은, 전통의 계승이라는 지점이 시각이미지의 다양한 창작 방향을 일정정도 협소화시킬 위험이

있다고 판단했던 듯하다. 전통 계승에 관심을 갖고 있었던 평론가 윤범모는 '현실과 발언'에 1년정도밖에 관여하지 않았고, 원동석은 80년대 중반경에 '현실과 발언'에서 멀어진다. 그러면서 '현실과 발언'이 처음부터 주목하고 있었던 사회 속에서 미술의 사용방식과 소통의 문제에 집중한다. 이러한 속에서 전통의 계승이라는 부분이 적극적인 목표로까지 상정되지는 않았지만 전통적인 요소의 차용이나 변용이 조형 연구의 하나로서 용인될 수는 있었던 것이다. 실제로 강요배는 당시 현실과 발언은 내용을 소통하기에 효과적이면 어떠한 형식도 가능하다는 분위기가 팽배하였다고 증언하였다. 꼴라주뿐만 아니라 스티커를 붙인다거나, 문자화처럼 개념적으로 기호화하는 것 등 그 어떤 것에도 거부감이 없었다. 열려진 형식 공간 속에서 전통의 차용도 고민되었다. 특별히 요구되는 선별된 전통이 제시되지도 않았다. 따라서 작가들이 다양한 전통의 차용과 이를 창조적으로 재창출해보고자 하는 지점까지 나아가기 용이하였다. 그 결과 앞서 살펴본 바와 같이 다양한 작가들이 개별적으로, 또는 작가들끼리 영향을 주고 받으며 전통 속에서 자신의 정체성을 확인할 수 있었던 것이다. 따라서 '현실과 발언'이 전통에서 정체성을 고민하지 않았다는 관념은 다시 재고해보아야 하는 것이 아닌가 생각한다. 그러나 '전통의 차용', '전통의 현대화'라는 담론이 집중적으로 토론되지 못함으로써 만들어진 '전통'이 지닌 허구, 그 이데올로기의 위험성에 대한 토론 또한 공론화되지 못하였다.

2) 오윤의 말기 예술론

오윤(1946~86)의 말기 예술세계는 「미술적 상상력과 세계의 확대」(1985)라는 논문을 통해서 체계화되며, 이러한 전환은 1984년의 진도 요양이 중요한 계기가 되었던 것으로 알려져 있다.[111] 이에 대해서는 "(恨과 神明의) 민족예술의 두 감정 가치를", "탁월한 표현기법으로써 성공",[112] "恨의

364

민중상에서 축제 군무의 군상으로의 전환",113) 혹은 "힘과 신명의 미학적 구속을 넘는", "중력적 초월"114) 등의 평가와 함께, 그의 작품에 내재한 "신비주의",115) "관념적 환상주의",116) "추상화되고 낭만화된 퇴행적 민중상", "신명과 주술이 지배하는 영역"117)이라는 한계도 함께 지적되어왔다. 이러한 맥락에서 오윤은 민중미술권 내부에서도 일반적인 흐름과 다르다는 인식이 일찍이 있어왔으며,118) 최근에는 오윤을 '리얼리스트'가 아닌 '전통주의자'로 규정하면서 "오윤이 마지막에 걸어간 길은 현실주의 미술운동이 아니었다"는 주장으로까지 이어지고 있다.119) 물론, '전통'과 '현실'이라는

111) 유족의 경우, 그의 작품 활동시기를 ①대학재학시 모색기(1965~70), ②졸업 후 벽제, 경주, 일산에서의 테라코타 작업 및 전통미술 탐구기(1971~75), ③가오리화실에서 출판미술을 위주로 하며 예술관과 세계관의 정립기(1976~79), ④'현실과 발언'을 통해 풍자적 비판적 예술세계 전개기(1980~84), ⑤진도 요양 이후 이상적 세계관과 판화제작의 정착기(1984~86)로 나누어 유작 및 유품 등을 분류하고 있어서 참고가 된다. 성완경, 장경호, 허진무 등은 '현실과 발언' 이전 시기를 모색기로 묶어버리면서도 진도 요양을 계기로 그의 작품세계의 성격을 구분하고 있지만 유홍준, 조인수 등은 '현실과 발언' 이후 작품세계를 기본적으로 동일한 맥락에서 파악하고 있는 것으로 보인다.
112) 원동석, 「상처와 고난의 두 작가-오윤과 손상기」, 『가나아트』 창간호, 1988, p.89.
113) 하리우 이찌우, 「민중의 힘을 결집한 집단적 저항과 샤머니즘의 제식-오윤의 현재적 의의」, 『오윤 : 낮도깨비 신명마당』, 국립현대미술관, 2006, pp.308~309.
114) 김지하, 「중력적 초월이라는 생명과 그마저 벗어난 큰 평화-오윤과 나」, 『오윤 : 낮도깨비 신명마당』, 국립현대미술관, 2006, pp.298~305.
115) 유홍준, 「오윤의 삶과 예술」, 『실천문학』 제8호, 서울 : 실천문학사, 1987.
116) 허진무, 「오윤에 관한 비평적 연구」, 동국대학교 교육대학원 석사학위논문, 1991, pp.19~20, pp.42~48. 허진무는 오윤의 정체성을 한국의 토착적 전통문화에 대한 향수에 기초하여 규정하는 입장에서 진도 요양을 계기로 한 무속종교로의 회귀와 그 결과 나타난 양식의 관념적 환상주의적 특성을 강조하였다. 오윤의 말기 작품세계에 대한 이러한 이해는 이후 폭넓게 수용되고 있는 것으로 파악된다.
117) 조인수, 「오윤, 민중미술을 이루어 내다」, 『오윤 : 낮도깨비 신명마당』, 국립현대미술관, 2006, pp.271~272.
118) 이석우, 「생명의 힘과 맥(脈)을 형상으로 떠낸 선구자 오윤」, 『미술세계』 1월호, 1988, p.136.

상반되어 보이는 가치가 서로 다른 평가의 배경이 되고 있음은 주지의
사실이다.

그러나 이러한 예술론적 전환의 배경으로 지병 악화에 따른 진도 요양과
민간무속의 경험만이 강조되면서 정작 오윤의 텍스트 자체는 그 행간의
함의가 분석되지 않고 있다. 따라서, 1984년부터 '현실과 발언'이 감당해야만
했던 고민과 이 같은 예술론적 전환에 담긴 구체적 의미는 의식적·무의식적
으로 감춰지고 있는 현실이다. 이에 따라 '현실과 발언 내부에서' 창작과
논쟁을 통해 어떻게 오윤이 말기 예술론으로 접근하여갔는가의 구체적인
연결고리는 잊혀진 채, 마치 오윤이 증산도의 깨달음과 민간무속의 경험을
통해 '현실과 발언 외부에서' 말기 예술론을 형성한 것으로만 인식되고
있는 것이 사실이다. 본장에서는 오윤의 텍스트와 그가 남긴 각종 메모를
중심으로 말기 예술론의 행간을 읽고 이러한 예술론적 전환을 가져온
구체적인 동기들을 고찰함으로써, 오윤이 전통을 어떻게 인식하였으며
이를 현실에서 어떻게 적용하고자 하였는지 드러내보고자 한다.

가. 텍스트 다시 읽기―과학의 종교화와 상투성에 갇혀진 세계

오윤은 1984년 10월부터 1985년 3월까지 허진무의 소개로 진도 비끼내(斜
川里)에서 요양을 하였는데, 당시의 메모 및 측근들의 증언에 따르면 이때
「미술적 상상력과 세계의 확대」의 집필과 같이 자신의 예술관을 정리하는
작업을 수행했던 것으로 알려져 있다.[120]

이 소고는 과학의 종교화에 따른 예술적 상상력의 상실과 전통문화에
대한 무지를 비판하면서, 리얼리즘에 있어서 총체적 사실성의 복원과 전통

119) 성완경, 「나의 춤은 꿈을 꾸는 동안 계속되었다―오윤과 민중미술」, 『오윤 : 낮도깨
비 신명마당』, 국립현대미술관, 2006, p.278.
120) 허진무, 앞의 논문, p.14, 20 ; 김대식, 「오윤에 관한 단상」, http://user.chollian.net/~
imagen/003/ohyun7.html.

문화의 계승을 위하여 과학주의적 인식의 관념성·상투성·정태성을 극복해야 함을 역설하고 있는 모두 18개의 문단으로 구성된 짧은 글이다. 먼저 확인해둘 것은 이 글에 '계급' '민중' 혹은 '민족' 등 소위 이념적 혹은 정치적 용어가 눈에 띄지 않는 점인데, 그가 이러한 개념에 무지하였기 때문에 이를 외면했던 것은 아니라 판단된다. 잘 알려져 있지는 않으나 그가 이미 1970년대에 마르크스·레닌주의 저작을 포함한 동시대 소비에트의 리얼리즘 미학 이론을 체계적으로 학습하였던 것은 분명한 것으로 파악되며,121) 일정 수준의 조직 규율을 실천적으로 체득하고 자신뿐만 아니라 다른 동료에게도 강제한 경험을 가지고 있었던 것으로 보인다.122) 실제 원고 작성을 위한 斷想을 메모한 글을 보면 '민중'에 대한 고민을 시종하고 있어서, 그의 논고에 사회과학적 용어가 잘 드러나지 않는 것은 인텔리적 허위의식과 관념성을 경멸하였던 오윤이 이를 의도적으로 기피했기 때문이었음을 알 수 있다.

　잘 알려진 바와 같이 「미술적 상상력과 세계의 확대」의 가장 큰 특징의 하나는 반과학주의이다. 오윤은 첫 번째와 두 번째 문단에서 과학의 '종교화'

121) 유존하는 노트에는 아놀드 하우저의 예술사회학(RM A-05)과 소비에트 미학(RM B-05)을 거쳐 변증법적 유물론(RM B-02)과 사적 유물론(RM C-01)을 체계적으로 학습한 흔적이 남아 있어서 이를 잘 알고 있었음을 짐작할 수 있는데, 메모에는 마르크스, 엥겔스, 레닌, 스탈린의 약어인 MELS가 자주 보이고, 사적 유물론이 정리된 노트에 씌어진 1975. 11. 30일자 메모로 미루어 이러한 이론학습이 1975년을 전후한 시기에 이루어졌음을 알 수 있다. RM B-02와 같은 부호는 유족이 정리한 유고 및 유작의 분류번호이다.

122) 그가 남긴 유일한 자신에 대한 솔직한 메모에서 스스로를 "기라성 같은 이론들을" 숨기고 있는 "명민한 인테리, 숨어 있는 이무기"라고 평가하고 선배들에게는 "죽음이 두렵지 않다고 하면서 사소한 징벌을 겁냈으며" "모든 동료들을 비겁자로 몰고" "개탄했고 보란 듯이 실천"했다는 언급은 일정 수준의 조직활동 경험을 암시한다. 매우 불안정한 필체로 쓰여져 있기 때문에, 평소에는 감추어두었던 속 얘기를 취기에 내뱉은 것은 아닐까 추측해보게 한다. 오윤, 「나에 대해서」(RM D-02).

가 우리의 사고 체계를 과학이라는 틀 안에 가두고 있음을 지적하면서 심지어 "이러한 현상은 예술의 영역에까지 확대되고 있는데, 바로 예술가의 감성이나 상상력까지도 과학주의에 의탁하려는 경향마저 보이고 있다"고 우려하였다. 그리고 "그러한 과학주의적 사물의 파악은 예술에 있어서 상상력의 영역을 차단시키고" "사물을 사물 그 자체이게 하는 것이 아니라 사물을 틀 속에 가두기" 때문에 문제가 된다고 지적하였다. 논리적으로 판단할 때 이것은 존재 그 자체로서의 객관적 '세계'와 과학적 인식틀에 의해 투사된 주관적 '세계상' 사이에 존재하는 균열에 대한 날카로운 지적이자 '현실'과 완벽하게 동일시 될 수 없는 예술적 '상상력'에 대한 정당한 가치부여로 간주될 수 있을 것이다.

그가 반대한 것이 과학주의, 즉 과학에 대한 맹신적 태도와 의탁성이지, 결코 과학 그 자체, 즉 사물을 파악하는 방편으로서의 과학적 방법론 자체를 부정한 것은 아니었다. 그가 일곱 번째 문단에서 "과학주의적인 사고방식에서 출발시킨 사고의 형태는 그것이 사물을 파악하는 한 방편에 그치는 것이 아니라 과학에 대한 의탁성, 그 믿음 때문에 그것이 눈에 보이지 않는 구속력을 가진 하나의 틀로서 작용함으로, … 결국은 상투성 속으로 전락시키고 마는 결과가 되고, 따라서 그것은 열린 세계가 아닌 닫힌 세계, 좁아진 세계를 만들어가고" 있다는 비판은 이를 잘 부연해준다.

여기서 과학주의는 자연과학에 대한 의존적 태도뿐만 아니라 사회과학에 대한 도식주의까지도 포함하는 개념으로 파악된다. 그가 여덟 번째 문단에서 현대미술가들의 시각이 '렌즈화'되어가고 있음을 경고한 것이[123] 자연과

123) "현대의 미술에서도 이러한 현상들이 나타나고 있는데, 그 중에서도 가장 두드러진 양상 가운데 하나가 많은 작가들의 시각이 렌즈화해 간다는 데 있다. … 그러나 이것은 미술에 있어서는 자기 부정이며 자기 상실이며 인간에 대한 부정인 동시에 사물의 인식에 대한 엄청난 오산이다. 극단적인 이야기가 될지 모르지만, 적어도 미술에 있어서만은 그것은 사물의 실체에 대한 그림자일 뿐이다."

학에 대한 맹목적 믿음에 대한 비판이라면, 열여섯 번째 문단에서 현대미술이 "그 내용에 있어서도 관념적이거나 상투화해 간다"고 지적한 것은 인간 사회와 역사에 대한 사회과학적 도식에 대한 거부라는 의미를 가진다고 판단된다.[124]

나. 표층적 언설 — 물신숭배적 렌즈문화와 기계적·경향적 현대미술 비판

오윤이 과학주의와 연관하여 비판한 현대사회의 렌즈문화에 대해서는 선행 연구자들이 수차례 지적한 바 있다. 오윤이 아홉, 열 번째 문단에서 "사람의 눈은 시간의 연속성 속에서 부단히 움직이고 있으며, 그 사물에 대한 기억과 경험, 또 그 사물이 갖는 운동성, 방향성, 사물의 내면과 외면, 전면과 후면에 이르기까지 통일되게 총체적으로 파악"하고 있으며 "화면으로 옮아가는 과정 속에서 폭넓게 작용하는 상상력과 또한 화면이 주는 너그러움까지 있어, 시각적으로 더욱 넉넉한 형상을 재현"시킬 수 있음에도 불구하고 마네킹처럼 상투화·박제화된 표현이 생겨난다고 아쉬움을 표현한 것은 널리 알려져 있다.

반면 이러한 렌즈문화에 의해 파생된 기계적·경향적 현대미술이 구체적으로 무엇을 의미하는지에 대해서는 분석이 필요하다. 먼저 기계적인 시각에 대한 비판이다. 오윤은 열세 번째 문단에서 기계적인 시각에 입각한 현대미술의 세 가지 흐름에 대해 비판하고 있다. 먼저 "현대적 이미지라는 그리고 새로워야 한다는 무슨 강박관념의 소치인지, 아니면 과학시대에

124) "미술의 또 하나의 문제는 작품이 그 내용에 있어서도 관념적이거나 상투화해 간다는 데 있다. 이것도 과학주의적인 사고에 기인한다고 볼 수 있는데, 그것은 작품의 내용 그 자체를 공통된 객관적 문제성이라고 생각하고 미리 규정하는 데에서 온다. 말하자면 사회의 제반 현상, 구조적인 모순, 이런 것들을 논리적인 사회과학적 방법으로 먼저 규정해 놓고 있는 데서 비롯된다."

알맞은 물적 표현방식이라는 건지 몰라도, 금속적이고 광물적이며 그리는 기계가 그린 듯한 철저히 물화된 형상들, 그 속에 인간이란 대상도 없고 작가도 없는 것 같은 표현들"은 모노크롬과 같은 모더니즘 사조를 일컫는 것이고, "화면을 무슨 설계실의 제도용지로 바꾸어놓고 보려는 시각이 있는가 하면, 좌표 속에 사물을 규정해보려는 갸륵한 노력도 보이고, 어떤 경우는 과학의 껍데기를 빌려 쓴 법칙 같은 법칙으로 분명한 답안지를 작성한 것처럼 수학적 기호와 철학 용어까지 동원해 사물의 본질을 산뜻하게 드러내 보이는 표현들(노골적으로 物, 物性, 存在, 我 따위의 단어를 써놓음으로써 我가 實로 그러한 我라는 것을 實像으로 表出시킨 것도 있다)" 은 개념미술과 같은 사조를 지칭하며, "사물의 외피만 가득한 찰나적인 순간들의 집합, 작가의 역할은 아이디어와 사물의 조립만으로써 표현의 의무가 끝난다는 대기업체의 아이디어맨이 만든 것 같은 작업들"은 극사실주의·오브제·네오다다 등을 의미하는 것으로 해석된다.[125] 어쨌든 오윤에게 모노크롬·개념미술·극사실주의·오브제·네오다다 등 화단에서 "하나의 유형적인 물결을 이루고 있"던 모더니즘 조류는 "현대의 위기의식을 표현하기 위한 의도"를 감안한다 할지라도 기계적 시각으로 "미술의 물화 현상을 가속화"시킨다는 점에서 "그 나물에 그 밥이나 다름없는 것"으로 비판되고 있다.

　흥미로운 것은 그가 초기 메모에서는 "우리는 우리도 모르는 새 사진, 영화, TV 등등의 렌즈가 만들어내는 영상에 물들어온 것이 아닌가, 우리는 과학주의가 만들어준 모든 현대적 메커니즘의 신봉자가 되어가고 있지나 않은가"라고 반문하며 사진 등의 현대적 매체가 만들어낸 영상에 대해 부정적으로 평가하던 톤이 실제 최종 원고에서는 "기계적인 시각은 기계적

125) 이 시기 메모 중에 극사실·오브제·네오다다 미술과 개념미술의 오류에 대해 지적하고 있는 것이 있어서 이를 뒷받침한다. 오윤, 「현실인식단계」(RM D-01).

인 시각이 요구하는 쪽으로 가도록 그냥 두어둘 일이다. 그리고 사진 같은 것이 하나의 미술 형태로 미술의 영역에 들어오는 것은 별 문제가 아니라고 하겠지만, 미술이 그러한 영역으로 그렇게까지 발 벗고 몸 바칠 필요는 없는 것이다"고 하여 사진 등 현대적 매체 자체에 대해서는 유보적 평가의 톤으로 변화한 것이다.[126] 이것은 그의 논리가 기계적 매체의 이미지 자체의 부정에서 기계적 매체의 이미지에의 의존성에 대한 비판으로 좀 더 정교화 되는 과정을 보여주는 것이어서 흥미롭다.

한편 오윤은 서구미술의 흐름 속에 지속되어온 경향적인 파악방식도 비판하고 있는데, 그가 "물적 파악방식, 해부학, 비례 등의 파악만으로 인체와 인간을 구별하지 못하는 태도, 명암법이나 원근법적인 것에 전적으로 의존하는 껍질과 그 그림자의 표현방식도 한번 고려해볼 필요가 있다"고 지적한 것은 서구미술의 자연주의적 경향을 지칭한 것으로 보인다. 그는 "힘의 근원을 근육의 구조로만으로 파악할 것이 아니라 석굴암의 금강역사 처럼 氣의 표현으로도 가능한 것이다"라고 하였는데, 동양미술의 대표적 예술론인 '氣韻生動論' 및 '不求形似論'에 입각하여 서구미술의 자연주의를 비판하고 있는 점은 의미심장하다.[127]

다. 심층적 내포-지식인의 자만과 상투적 도식성에 대한 거부
그럼 이러한 과학주의와 렌즈문화에 대한 강렬한 반감은 어디에서 연유한 것일까? 비록 최종 원고에서는 삭제되어 있지만, 그가 집필 과정에

126) 오윤, 「잃어버린 세계의 회복에 대하여」(RM E-01). 「미술적 상상력과 세계의 확대」와 내용상 많은 부분 중복되는 이 글은 최종 발간되기 이전의 초고로서 오윤의 초기 사유 전개과정을 잘 드러내 준다.
127) 오윤은 「미술적 상상력과 세계의 확대」에서 '氣運'이라는 용어를 사용하고 있는데, 이는 중국에서 명청대에 사용하던 용어로서 육조시대 사혁이 사용하였던 氣韻의 어법과 동일한 의미를 가진다.

쓴 초기 메모에 그 단서가 담겨 있는데 그는 여기서 과학이라는 미명 아래 합리화되어온 '상투적 도식'과 그 아래 숨겨진 지식인의 '자기만족'을 거부하고 있음을 분명히 밝히고 있다.

> 소위 지식이란 것은 지식 원래의 목적 즉 사고의 폭과 이해를 넓히는 창조적 목적에 쓰이는 것이 아니라 사물의 도식적인 파악, 속도의 경제주의에 봉사하고 기여하며 그것은 지식인의 자만심을 낳고 결과적으로 사물을 무책임하게 파악하는 도구로 될 뿐이다.128)

지식인적 도식주의에 대한 오윤의 반발은 여러 가지로 해석할 수 있겠지만 '현실과 발언' 활동에 대한 실천적 반성의 결과로 보는 것이 타당할 듯하다. 아래의 글은 예술 창작에서 지식인적 도식주의를 언급하고 있는데, 외부의 여타 미술가들에 대한 비판이라기보다는 마치 자신에 대한 자아비판과 같은 톤을 가지고 있어서 주목된다.

> 당신은 작품을 하는가? 그렇다면 그 작품이 정말 당신이 생각하는 그런 효력성을 나타내는가. 당신은 혹시 지식인들에게 감동을 주려 하지 않는가. 예술이 살아남을 수 있는 길은 무엇인가. 당신의 자기 위안인 것은 아닌가. 당신이 생각건대 그것은 큰 도식이 아닌가. 추상적이고 관념적이지는

128) 오윤, 「예술의 회복」(RM D-04). 다소 거친 거의 유사한 원고가 있어서 「예술의 회복」의 초고에 해당하는 것으로 사료된다. "오늘날은 인간의 삶을 일원적 가치로 묶고 있는가. 지식은 사고의 폭과 이해의 차원을 넓히며 창조적 목적에 쓰이는 것이 아니라 사물을 도식적으로 파악하는 데 기여하며, 속도주의에 봉사하고 사물의 존엄성을 빼앗는다. 사물을 무책임하게 파악하는 도구. 그것은 지식인의 자만심이 말해주고 있다." 오윤, 「무엇을 표현할 것인가. 무엇을 보여줄 것인가. 근본적인 기능은 무엇인가」(RM E-01). 이 원고들에는 「미술적 상상력과 세계의 확대」에서 '과학주의'로 압축되는 지적 도식에 대한 비판적인 시각이 단편적으로 드러나고 있어서 아마도 진도 요양을 전후한 시기의 메모로 판단된다. 그러나 이 부분은 후에 삭제되고 출판된 것으로 판단된다.

않은가. 당신의 예술이 어떻게 쓰여지기를 바라는가. 우리는 과연 무엇을 보여주어야 할 것인가? 현대에서 감동은 어떻게 나타나는 것인가. 전형성은 왜 만들어야 하는가? 가장 모범적인 인간을 만들어야 하는가. 영웅주의와 어떻게 다른가? 지식인도 예술의 이해를 평론가에게 의존해야 하나. 평론가의 해설은 왜 필요한가.[129]

1980년대 운동진영을 풍미하였던 레닌의 『무엇을 할 것인가?』의 거침없는 어조를 상기시키는 이 메모는 대중과 소통하지 못하는 지식인만을 위한 자족적 예술의 도식성과 관념성을 통렬히 비판하고 있다. 특히 마지막의 "지식인도 예술의 이해를 평론가에게 의존해야 하나. 평론가의 해설은 왜 필요한가" 하는 문제제기 대목에서는 평론가에 대한 부정적 인식이 상당히 강하게 노출되고 있어서 주목된다. 오윤이 구체적인 평론가를 염두에 두었던 것일까? 그렇다면 그는 누구일까? 어쨌든 이 메모는 인텔리적 예술의 난해성을 지식인이 민중을 억압하는 인식론적 도구로 이해하고 있는 오윤의 입장에 대한 중요한 단서를 제공한다.

그럼 무엇이 오윤에게 있어서 지식인의 도식이었을까? 이에 대한 암시는 「미술적 상상력」의 세 번째 문단에 있는데, 여기에서 '이 시대의 논객'은 창조성을 상실한 채 사회과학적 상투형의 이념으로 무장한 참여예술가를, '실험실의 과학자'는 현실과 유리된 실험실에서 100% 순도 높은 美를 추출하려 하는 순수예술가를 풍자한 것으로 해석할 수 있어서, 그가 거부했던 지식인적 도식은 특히 참여예술가의 상투성에 대한 실천적 경험과 관련된 것임을 느낄 수 있게 한다.[130] 그러한 관점에서 네 번째 문단 역시 의미심장

129) 오윤, 「응당 무엇을 표현하는가와 왜 표현하는가와 더불어 궁극적인 표현가치란 무엇인가?」(RM D-01).
130) "이 시대의 논객들조차도 무모하리만큼 상투형의 낡은 외투를 빛나는 방패로 착각할 뿐만 아니라 스스로 창조적 기능을 상실하고 있으며, 한편에서는 대수롭지 않은 감성의 파편 하나를 보석세공사같이 잘게 나누고 쪼개어서 다시 예쁘게

하다. 여기에서 '개인주의'는 개인이기주의적 자본주의를, '공리주의'는
집단공리주의적 사회주의를 상징한다고 보았을 때, 이 부분은 자본주의와
사회주의의 문제를 제도와 규범만으로 해결할 수 없음에도 불구하고, 혁명
에 대한 조급증으로 말미암아 민중의 각이하고 구체적인 요구는 외면한
채, 민족 혹은 계급 모순의 해결을 위한 정권 탈취만을 우선시하는 운동
이론이 바로 허망한 도식으로 거론되고 있음을 간파할 수 있다.131) 그가
이즈음 남긴 미술에 대한 메모는 「미술적 상상력」에서 그가 거부하였던
도식주의가 무엇인지 더 구체적인 해답을 준다.

> 그래서 단계적 해결 혹은 결론이라는 짐짓 겸손한 말을 쓴다. … 여태까지
> 의 시행착오, 우매성을 단계라는 말로 미화했다. … 바로 그런 의미에서
> 자기 스스로를 최면한다. 자신은 확고하게 어떤 것에 도달했다고. 의문에
> 대한 답으로서의 예술. 얼마나 건방진가. 위선적인가. 답이 또 문제를
> 낳는다면 그것은 답이 아니다. 단계주의자들은 답이라고 생각한다. 오늘의
> 예술에서 답에 대한 욕심. 바로 그것이 도식주의를 낳는다. 도식이란
> 전체성을 요구한다. 그것은 힘이라는 가상적인 힘을 만든다. 역사의 급변
> 속에 우리는 어느 때보다도 많은 체험을 했다. 굳어진 역사의 진행법칙을
> 답습한다. … 예술. 인간에게 답을 주려고 하지 마라. 독설이다. 자기
> 스스로가 가장 인간답게 그리고 인간다운 문제를 주자. 해결은 그들이
> 개인적으로 하는 것이다. 판단은 그들이 한다.132)

조립하려는, 그래서 실험실의 과학자같이 이 세상에 아름다움의 원소가 있다는
것을 굳이 증명해 보이려는, 축소된 미학 속에서 가치를 발견해 보려는 안타깝고
슬픈 노력도 있는 것이다."

131) "개인주의, 명분 없는 공리주의, … 이러한 것들을 제도나 사회적인 규범만으로
극복하려는 생각은 어리석은 일이다. 좁아진 세계는 조급한 생각과 조급한 결과를
바라게 되고, 그에 따라 일차적 중요성은 모든 다른 문제를 부차적인 가치로
떨어뜨리는 우선주의의 독선에 이르며 다단계주의의 허망한 탑을 쌓기도 하는
것이다."

132) 오윤, 「미술에 대한 단상」(RM D-01).

374

오윤의 지식인에 대한 부정적 인식은 그들의 공허한 허위의식과 상투적인 예술행위에 대한 다음과 같이 신랄한 조롱을 통해 표출되기도 하였다.

(주간지나 잡지처럼 외형만 커진 내용은 없는 겉으로만 화려한 있으나 마나한 文化의 場처럼) 소는 뿔이 있습니다. 대중 여러분, 소는 뿔이 있습니다. 소로 말할 것 같으며 상당히 의미심장한 이야기가 될 것 같은데 … 아, 뿔이 있더군요.[133]

소가 뿔이 있다는 당연한 진리를 지식으로 과대포장하는 지식인의 허위의식이 이렇게 썰렁한 유머로 더 이상 잘 표현될 수는 없을 것이다. 때로는 날카롭고 때로는 시니컬한 오윤의 과학주의 혹은 지식인적 도식주의에 대한 부정이 '현실과 발언' 외부를 겨냥한 것인지, 아니면 내적 모색 및 갈등과 연관된 것인지는 분명하지 않다. 그러나 전체적인 묘한 뉘앙스는 이미 미술계의 파워 엘리트로 성장해버린 '현실과 발언'의 인텔리성과 '운동권'의 상투성이 이러한 반성적 성찰의 출발점이 되었을 가능성에 무게를 두게 한다.[134]

133) 오윤, 「소는 뿔이 있습니다」(RM E2-01). 이 메모에서 '소는 뿔이 있습니다' 앞부분은 오윤 자신의 생각이고, 그 뒷부분은 자신이 풍자하고자 하는 지식인의 위선을 허위적 언사를 빌어 풍자한 것으로 해석되는 바, 원래 메모에는 아무런 문장부호가 없었으나 독자의 이해를 돕기 위해 지문과 대사가 함께 나오는 희곡의 표현 형식을 빌어 필자가 괄호를 추가하였다.
134) 동일한 맥락에서 내부의 엘리트주의에 대한 경계는 다른 글에서도 간취된다. "우리 내부에 적이 있다. 엘리트주의"(RM D-01). "지도자들은 지배 엘리트들이 압제할 때 이용하던 것과 똑같은 절차를 밟아간다. … 그들은 지배 엘리트와 마찬가지로 민중들을 정복하려고 한다. 그들은 메시아적으로 되어가고 조종하며 문화 침해를 자행한다. 그러나 압제의 길인 이런 것은 결코 혁명을 이루지 못하며 설령 이룬다고 하더라도 그것이 진정한 혁명이 되지 못한다. … 우리들 내부에서도 파워 엘리트를 형성할 위험이 충분히 있다. 진정한 역사적 주체가 아닌 자들이 민중 속에서 존경받는 엘리트로 군림하려는 그리고 지속하려는 의지가 얼마든지 있다." 오윤, 「엘리트주의」(RM D-03).

라. 자기반성적 전망 — 총체적 리얼리즘

오윤이 지적한 리얼리즘은 그 완성도를 문제 삼는 것이라기보다는 리얼리즘의 환영 뒤에 숨어 있는 나태함과 상투성에 대한 것이라고 할 수 있다. 오윤은 이 논고의 가장 많은 분량을 리얼리즘과 사실주의 문제에 대한 자기반성적 고찰에 할애하고 있는데, 열다섯, 열여섯, 열일곱 번째 문단이 이에 해당된다. 여기에서 그는 '과장'과 '변형'이란 용어를 부활시키고 "이런 언어들의 적극적인 활용을 통해서 껍데기의 사실성이 아니라, 총체적 사실성의 획득에로 나아가야 한다. 사실성의 획득이 물질 사실주의가 아닐진대 사물의 외피만이 아닌 내면도 포함해서, 유기적인 운동체로서, 방향성에서 다각도로 총체적으로 그 형상들을 드러내어야 한다"고 하여 껍데기의 사실성을 비판하였다. 껍데기의 사실성과 총체적 사실성을 구분하는 그의 논의는 전통 반영론적 미학의 이미타티오(imitatio)와 미메시스(mimesis) 구분론과 일맥상통하는 것으로서, 그는 이미 이를 잘 알고 있었던 것으로 보인다.[135]

오윤은 이어 내부적 창작 경험에 토대하여 그 내용에 있어서 사회과학적인 도식과 상투적인 해답을 선험적으로 제기하는 프로파간다를 반성하고 있다. 여기에서 그가 '극단주의자'의 '큰 외침', '지식의 전달자, 논리의 번역자'의 '토하기'라고 한 것은 바로 인텔리의 상투성과 도식성을 지적한 것으로 이해된다.[136] 주목할 만한 것은 지금까지 "애써 숨기고 있지만

135) 미메시스론에 기초한 리얼리즘의 계열과 그 역사는 스테판 코올, 『리얼리즘의 역사와 이론』, 여균동 역, 서울 : 한밭출판사, 1982에서 잘 정리되어 있다. 게오르그 루카치와 베르톨드 브레히트의 리얼리즘론에 대한 요약 발제문이 실려 있는 오윤의 노트에는 미메시스론도 정리되어 있다.(RM D-3-33)

136) "미술의 또 하나의 문제는 작품이 그 내용에 있어서도 관념적이거나 상투화해 간다는 데 있다. … 말하자면 사회의 제반 현상, 구조적인 모순, 이런 것들을 논리적인 사회과학적 방법으로 먼저 규정해놓고 있는 데서 비롯된다. … 우리는 애써 숨기고 있지만 이 공허해진 제작 행위를 넘어서지 않으면 안 된다. 기실 그 근처에는 놀랍게도 주관에 대한 공포와 객관에 대한 공포를 양 손에 쥐고

376

이 공허해진 제작 행위를 넘어서지 않으면 안 된다"고 한 것으로 미루어 이러한 비판이 바로 내부를 겨냥하고 있는 것일 가능성도 크다는 것이다. 그럼 그가 겨냥한 인텔리적 상투성과 도식성은 누구를 겨냥한 것일까? 이 부분은 다음 장에서 상론하기로 하겠지만, 《6·25전》 직후 현실과 발언 내부에서 이를 찾는다면 넓게는 오윤을 포함한 모두가 다 해당되겠지만, 보다 좁게는 '현실과 발언' 내부 일부 비평가를 겨냥한 것으로 읽혀지기도 한다.

계속해서 오윤은 "리얼리즘이라 불리는 사실주의" 역시 사회과학적 도식에 얽매여 그 폭이 협소해진바, 이를 부활할 것을 제안하였다. 나아가 이를 위해 '주술적 예술'에 대해서도 재검토할 것을 제기하는데, 바로 이 대목은 그가 신비주의, 관념론의 비판을 받는 지점이기도 하다.[137] 그러나 「상상력의 확대」에서 증산도 및 토착무속에 대한 별다른 강조점을 찾을 수 없다는 점에서 이 대목은 고대의 주술적 예술로 복고하자는 것이 아니라 주술적 예술을 포함해서 리얼리즘의 외연을 확대하자는 것으로 이해해야 하지 않을까 한다.

실제로 그의 노트에 실린 아래와 같은 베르톨트 브레히트(Bertolt Brecht, 1898~1956)의 서사극 이론에 대한 메모는 주술적 예술을 포함하는 총체적

있는 것이다. 오죽하면 차라리 공허해 보일 정도로 큰 외침이 있는가 하면, 한쪽에서는 토하기를 계속하고 있겠는가. 오죽하면 이웃에서 살면서 한쪽은 길이라고 우기고 한쪽은 절벽이라고 말하겠는가. 그것은 한 몸에서 생겨난 두 개의 얼굴이다. 우리는 난폭해진 극단주의자여서도 안 되며, 지식의 전달자, 논리의 번역자로서 미술을 쥐고 있어서도 안 될 것이다."

137) "리얼리즘이라고 불리는 사실주의, 이것도 지금에 와서 돌이켜보면 세계를 축소시킨 느낌이 적지 않다. … 이것이 너무 오랫동안 사회과학하고만 한 배를 타고 다녔기 때문에, … 이 세계를 포용하기에는 품이 작아져버렸다. 우리는 이 리얼리즘이라고 불리는 사실주의에 대해서도 의미를 새로이 부여해서 다시 살려내어야 한다. … 예술이 주술과 결합되었다고 해서 그것을 부정하는 것은 잘못이다. 주술이 필요했던 세계관에서는 그것이 사실이었기 때문이다."

리얼리즘의 개념이 브레히트에게서 영향받았을 가능성이 다분함을 짐작케
한다.

　　민중적이라는 말이 의미하는 것은 광범한 대중이 이해할 수 있고 그들의
표현형식을 받아들이고 풍부하게 하는 것, 그들의 입장을 취하여 확립하면
서 바로 잡아 주는 것, … 투쟁하면서 현실을 변혁하는 민중의 면전에서
우리는 '시험을 거친' 이야기의 규칙, 문학의 존경할 만한 모범, 영원한
미학법칙 등에 집착해서는 안 된다. 우리는 특정의 기존 작품 중에서
사실주의를 추출해서는 안 된다. 오히려 사람들에게 현실을 훌륭하게
넘겨주기 위해서 가능한 모든 수단, 그것이 낡았든, 새롭든, 시험을 거친
것이든 안 거친 것이든 예술에서 나오는 것이든 다른 어디에서 나오는
것이든 모든 수단을 활용할 것이다. … 우리는 예술가들이 그들의 환상,
독창성, 유머, 창의력 등등이 발휘될 수 있도록 할 것이다. 우리는 지나치게
세부적인 문학적 모델에 집착하지 않을 것이며 예술가들에게 지나치게
특정적인 서술방식을 강요하지 않을 것이다. … 시간은 흐른다. … 새로운
문제가 제기되고 그것은 새로운 수단을 요구한다. 현실은 변화한다. 그
현실을 묘사하기 위해서 묘사 수단도 변화해야 한다. … 어제 민중적이었던
것이 오늘은 민중적이지 않다. 왜냐하면 오늘의 민중은 어제의 민중이
아니기 때문이다. 형식적인 편견에 사로잡히지 않는 사람이면 누구나
진실이 갖가지 방식으로 침묵되어질 수 있고 또한 갖가지 방식으로 발언될
수 있음을 알고 있다. 그리고 비인간적인 상황에 대한 분노는, 동정적인
또는 객관적인 방식의 직접적인 묘사에 의하여, 얘기와 우화의 서술에
의하여, 재담에 의하여, 과장된 또는 과소화된 서술에 의하여 등등 여러
가지 방법으로 일깨워질 수 있음을 알고 있다. 연극에 있어서 현실은
객관적인 형식으로도, 그리고 환상적인 형식으로도 제시될 수 있다. 배우들
이 분장을 전혀 (또는 거의) 않고 '자연스럽게' 등장하면서도 모든 것이
엉망이 될 수도 있으며, 그들이 괴상한 모양의 가면을 쓰고서도 진리를
묘사할 수도 있다. … 수단은 목적에 따라 구해지는 것이다.138)

브레히트는 아리스토텔레스 이래의 감정이입과 카타르시스를 핵심으로
하는 전통적인 리얼리즘 극이론 체계를 해체하고, 소격효과와 서사인식을
핵심으로 하는 서사극 이론체계를 수립하여 현대 리얼리즘의 개념을 확장
시킨 독일의 극작가로서, 관람객이 감정이입되어 배우에 의해 피동적으로
조종당하지 않도록, 지금 관람하는 것이 연극에 불과함을 끊임없이 환기시
키고 그 내용에 대한 깨어 있는 인식을 유도하는 새로운 기법을 도입하였는
데, 이때 도입된 변사, 코러스, 프롤로그와 에필로그, 관객을 향한 대사,
극중극, 장면제목과 내용설명, 무대장치 및 장면전환의 노출 등의 기법이
고대 그리스의 가면극 양식에서 차용된 것임은 널리 알려진 사실이다.
맨 마지막 문장에서 브레히트가 전달하고자 하는 요지는 간명하다. 현대극
의 정교한 세트와 배우들의 리얼한 연기에도 불구하고 관객과의 진정한
의사소통에 실패할 수 있으며, 고대 그리스의 노천 원형무대에서 올려지는
가면극일지도 진실을 전달하는 데 성공할 수 있다는 것이다. 바로 그러한
점에서 리얼리즘은 그 자체가 목적이 아니라 수단에 불과하며, 예술가는
민중의 각성과 소통을 위하여 고대의 전통을 비롯한 어떤 수단의 활용도
주저해서는 안 된다는 것이 요지인 것이다.

브레히트는 관객의 감정이입을 차단하고 서사적 인식을 낳는 연극적
소격효과가 회화에 있어서도 가능하다고 보고, 천사와 악마, 괴물이 등장하
는 신화와 전설을 통해 섬뜩한 서사와 직설적인 교훈을 성공적으로 묘사한
피터르 브뤼헐의 중세적·설화적·교훈적 회화를 르네상스 이래의 리얼리즘
회화와 대비시켰다. 연도가 확실하지는 않으나 오윤은 브레히트가 쓴 「브뤼
겔의 설화적 회화에 있어서의 소격효과」를 학습하였으며 중요한 내용을
기록으로 남겨두었다.139) 브레히트는 오윤의 기본관점과 완전히 일치한다.

138) Bertold Brecht, Über Realismus, Frankfurt am Main : Suhrkamp, 1971, pp.67~74.
발제문은 「민중성과 사실주의」(RM D03-08~19).
139) 베르톨드 브레히트, 『Brecht on Theatre』, 서울 : 진흥문화사, 1978, pp.157~159.

브레히트가 고대 그리스 가면극과 브뤼헐의 종교미술을 현대에 되살렸다면, 오윤은 주술적 예술의 전통을 되살리고자 한 것이 차이지만, 기본적으로 오윤과 브레히트는 같은 맥락에서 이해된다. 더욱 중요한 것은 오윤이 주술과 결합된 예술을 언급하는 이 문단의 주제가 전통의 계승이 아니라 리얼리즘의 부활을 논하고 있는 것이라는 점이다. 주술적 예술로의 이동 혹은 계승이 아니라 이들 요소까지 포함하는 리얼리즘의 포용성 및 외연 확보, 바로 이 지점이 오윤이 「미술적 상상력」에서 제시하고자 했던 바이며, 이러한 태도는 1930년대 브레히트의 미학적 입장과 동일한 것임에도 불구하고, 오윤 특유의 뭔가 감춰지고 달관한 듯한 어법으로 인하여 '신비주의', '환상주의'의 측면만 과도하게 부각되는 오독을 낳고 있는 것은 아쉬움으로 남는다.

마. 전통의 이해와 계승 문제

오윤은 다섯, 여섯 번째 문단과 마지막 문단에서 전통문화에 대한 그릇된 이해를 비판하고 올바른 전승의 문제에 대해 논의하였다. 그는 현대적 가치에 따른 전통문화 무시론에 대하여 논리적이라기보다는 다분히 비유적으로 비판하고 있다. "구비문화와 같은 것이 여태까지 지속해왔던 것은 그 나름대로의 생명력 때문이었"고, "그 생명력의 뒤에는 세계관이 도사리고 있"음에도 "거의 대부분은 치기 어리다든가 허무맹랑하다든가 엉뚱하고 사리에 맞지 않고 비현실적이며 문화의 유아기에 불과하다는 속생각으로 바쁜 판에 제사 걸리듯, 늙은 부모를 어린애 취급하듯 점잖게 한쪽 구석에 밀어붙이"고 있다는 것이다.

한편 도식화된 논리에 의한 전통문화 왜곡론에 대해서는 반어적으로 비판하고 있다. "왕왕 전통문화의 안과 밖을 합리적으로 규명해낸다는

발제문은 「브뤼겔의 설화적 회화에 있어서의 소격효과」(RM D03-01~04).

명분 아래 허리에서 장도칼 빼듯 사회과학 이론, 그 시대의 몇몇 사건들, 그리고 역사를 이해하는 몇 가지 공식, 규명되었다고 규명된 전통문화의 형식논리, 이렇게 해서 꼭 모범 답안지 쓰듯, 한 실에 가지런히 꿰어놓은 구슬처럼, 선명하고 산뜻하게 보기 좋고 먹기 좋은 음식처럼 요리하는 그 솜씨가 놀라운데, 그 보유하고 있는 지식과 잘 정제된 이론으로 만약 그 시대에 태어났다면 못해도 제갈공명 소리는 지금쯤 사당에서 듣고 있을 것이다"는 칭찬은 이제 도식적인 전통문화의 꿰맞추기는 그만하라는 반어법적 질책으로 이해된다.

맨 마지막 열여덟 번째 문단에서 오윤은 "전통문화에 있어서는 그 형식논리를 규명"하기보다는 그 배후에 있는 감춰진 전통적 세계관의 체화를 통한 인식론적 지평의 확대를 제시하면서 글을 맺고 있다.[140] 그가 포용하고자 했던 구체적인 전통이 무엇인지 이 부분에서 다소 모호하게 서술되어 있지만 여기저기에 흩어져 있는 언급을 취합해보면, 그가 '석굴암의 금강역사'와 '불상조각'의 氣運, '口碑文化'의 질긴 생명력, 꿈·환상·동화 같은 주술적 예술, 천상의 종소리를 표현하는 비천상, 탈춤의 연희 전통 등을 높이 평가한 것을 알 수 있다. 오윤이 일찍이 「현실동인선언」에서 중세 지배층의 문인화 전통이라든지 야나기 무네요시의 민예미를 거부하고, 고구려 벽화와 신라의 불교조각, 고려·조선의 불화전통 및 민속연희 전통을 계승해야 할 민족전통으로 높이 평가하였다는 점에서 「미술적 상상력」에서 드러난 전통관 역시 「현실동인선언」의 연장선 상에서 이해할 수 있을 것이다.

'현실과 발언' 내부에 있어서 전통문화의 계승 문제와 관련해서는 그

140) "우리의 전통문화에 있어서는 그 형식논리를 규명해서 전승하는 것도 중요하겠지만, 그 뒤에 있는 세계관에 대한 이해가 있지 않으면 안 된다. 문제는 경험을 통한 세계의 확대에 있는 것이다. 그러한 세계는 정태적으로 분석·종합·인식하는 사고 체계, 특히 지식인적인 논리적 사고 체계 안에서는 만들어지지 않는다. 스스로 추는 춤이기 전에는 …."

인식 차가 잠재되었던 것으로 보이나, 적어도 1985년 '현실과 발언' 창립 5주년을 맞아 열린 좌담을 계기로 그것이 드러나게 된 것이 아닌가 한다. 평론가 유홍준과 성완경의 토론은 이를 잘 드러내준다.

유홍준　'현실과 발언'이 이때까지 상당히 많은 것들을 생각해오면서도, 놓치고 있던 부분이 있다면 '민족성'이라고 얘기할 수 있겠습니다. 그동안 우리의 삶이 서구화하면서 이질 문명에 오염된 감성을 건강한 민족적인 감성으로 회복하겠다는 의지가 두드러지게 보이지 않았다는 것이 이 그룹이 다시 생각해야 할 점이 아닌가 싶습니다. 이를테면 민화라든지 불화·목판화 등이 갖고 있는 양식의 장단점에 대해서 연구하고 그것을 작품으로 살려내는 작업이 부진했다는 것입니다. … 형식 자체에서 민족적 형식을 발전시키려는 노력이 부족하지 않았나 생각됩니다.

성완경　유 선생 말씀을 들으면서 몇 가지 문제를 생각하게 되는데, … 우리가 미술을 얘기할 때 일반적으로 얘기하는 방식이 있는 것 같아요. 그 점을 반성해야 되지 않나 싶은데, … 민족적 양식·주체적 양식을 확립하려 노력해야 된다는 태도이지요. 아까도 말씀하셨듯이 민화나 불화 등 흥미 있는 전통미술 속의 표현이 참조가 되어야 한다는 조언을 주셨는데, 그러나 저는 가끔 학생들이나 젊은 화가들이 '민족적인 미술' '민중적인 미술'에 대해 과잉으로 의식하고 있지 않나 의문을 가질 때가 있습니다. 왜냐하면, 그것은 미술이 지닌 표현의 가능성이나 실천적으로 더 큰 성과를 가질 수 있는 노력을 오히려 감추거나 포기하게 하고, 전통주의라는 모호한 함정에 빠져, 노력의 방향을 오히려 오도하고 허구화시킬 수 있는 위험이 있지 않은지 검토해야 할 문제로 떠오르기 때문입니다. … 우리가 주목해야 될 것은 오히려 미술의 사용방식, 실제 사회 속에서 미술이 어떻게 사용되는가 하는 문제가 우리가 추구해야 될 미술이나 미술운동이나 미술적인 실현 방향과 크게 관계된다고 보는 것입니다.[141]

141) 김윤수 외, 「좌담회 : 현실의식과 미술로서의 실천-'현실과 발언'을 중심으로 본 80년대 미술의 전개와 전말」, 『현실과 발언』, 열화당, 1985, pp.210~211.

　사회 속에서 미술이 어떻게 사용되는가에 주목한 성완경의 주장은 미술을 시각언어로서 인식하고 사회와 어떻게 소통할 것인가에 집중하였다는 점에서 의미 깊은 관점이었다고 판단된다. '현실과 발언' 활동시기의 작품들을 살펴보면 오윤도 이러한 성완경의 견해에 동의하고 있음을 알 수 있다. 그러나 전통관에 대한 오윤의 지적은 '현실과 발언' 내부까지를 염두에 둔 언설이자, 1985년부터 표출될 '현실과 발언'의 분열을 예시하는 서곡이라고 해석된다.

　오윤의 말기 미술론과 그 창작에 대한 평론가들의 평가는 그다지 호의적이지 않았다고 판단된다. 1985년을 거치면서 '현실과 발언'은 분열하고 흩어져갔다. 이 시기 함께 활동을 하였던 성완경은 오윤을 평가하면서 〈마케팅〉(1980~81)시리즈에서 〈가족〉(1982)을 거쳐 〈원귀도〉(1984)에 이르기까지 10여 점의 유화에 대해 "늘 이 작업들이 좀더 계속되었더라면 좋았을 걸 하는 아쉬움을 느껴왔다"고 높이 평가하면서도 "〈통일대원도〉(1985) 같은 집회용 걸개그림은 성격이 다른 것이니까 여기서 제외"한다고 하였다. 특히 판화의 경우는 "그의 예술의 집중된 완성의 가능성을 오히려 저해하는 불필요한 소모적 활동이 아니냐"고 비판하고 그를 "맥을 짚는 민간화가" 정도로 규정한 바가 있다.[142] 최근에 그는 오윤을 '현실주의자'이자 '내용주의자'라고 했던 20년 전의 평가를 뒤엎고 '전통주의자'로 평가하면서, 민중미술의 맥락이 아니라 한국미술의 맥락에서 재검토할 것을 주장하였다. 아울러 "이 운동권 미술의 핵심적 특성은 전통적 도상의 민중적 활용과 전투적 신명, 이렇게 두 가지로 요약될 수 있"는데, "전통주의자들이 일반적으로 소홀히 보는 것이 현대성이라는 실재하는 역사적 조건과 자본주의적 방식에 의한 문화변동의 실체"이기 때문에, "1980년대 미술을 상투적인 도상들과 모호한 상징들의 주술로부터 풀어"내야 할 것이라고 주장한

142) 성완경, 「오윤의 붓과 칼」, 『계간미술』 1985년 가을호, pp.95~108.

바 있다.[143] 시간이 흘렀음에도 불구하고 좀처럼 오윤에 대한 평가가 한 지점으로 모이기는 어려운 것처럼 보인다.

확실한 것은 오윤이 「미술적 상상력」에서 고민하였던 현실과 전통에 대한 서로 다른 관점이, 20여 년이 지난 오늘날 오윤 자신의 평가에까지 영향을 주고 있다는 사실이다. 물론 한 작가의 예술적 성취를 단지 그의 이론만으로 측정할 수는 없을 것이다. 오윤의 경우, 그가 이룬 성취와 그 의의에 대해 논의하기 위해서는 그가 제안한 총체적인 리얼리즘과 올바른 전통의 계승에 얼마만큼 충실하였으며, 과연 성공하였는가 하는 질의에 대해서도 대답할 준비가 되어 있어야 함은 물론이다. 그러나 이번의 고찰을 통하여 적어도 이론적으로는 그가 이 시기 민중미술에 있어서 엘리트주의적 도식을 극복하고 리얼리즘의 새로운 활로와 전통문화의 계승을 위하여 누구보다도 치열하게 고민하였으며, 여기에서 그가 모델로 삼았던 것이 아마도 브레히트와 브뤼헐이었을 가능성에 대해서 발견할 수 있었다. 오윤에게 있어서 전통과 현실의 양자는 분리될 수 없는 양 측면이었음에도 불구하고, 단지 표피상에 드러난 몇몇 용어와 작품에 대한 오독으로 인하여 이 시기 이러한 오윤의 폭 넓은 고민과 이론적 모색을 모두 덮어버린다고 하면 이것이야말로 지나친 것일 것이다. 어떤 측면에서 '전통'을 고민했다는 것만으로 '미학적 보수주의자' 혹은 '고전주의 작가'들과 연결시키는 것은 성급한 도식화의 오류라는 점, 오윤 말기 예술론은 바로 이것을 명확히 보여주고 있다고도 할 수 있으며, 바로 이러한 지점들에 오늘날에도 오윤 말기 예술론의 의미를 재음미해야할 이유가 있다고 할 것이다.

이제는 현실과 발언 초기의 궤도와 오윤이 얼마나 다른가에 초점이

143) 성완경, 「나의 춤은 꿈을 꾸는 동안 계속되었다─오윤과 민중미술」, 『오윤 : 낮도깨비 신명마당』, 국립현대미술관, 2006, p.278.

맞춰지기보다는 오윤의 새로운 문제의식이 어떠한 자장을 만들어냈는지 파악해내는 것이 중요하리라고 본다. 그리고 바로 이런 점에서 현장 중심의 '두렁'과 제2세대 민중미술 세대와 오윤과의 이론적·창작적·인간적 연관성은 새롭게 주목되어야 할 것이다.

3) 소집단 운동과 전통인식

1980년대 중반을 기점으로 '현실과 발언'의 후배세대들이 민중미술운동의 주요 세력으로 등장하면서, '현실과 발언' 동인에서는 동인 전체의 지향점이 아닌 작가 개별의 몫으로 존재하였던 전통미술 계승에 관한 문제가 소집단들의 활동의 지향점으로 자리잡으면서 중심 담론의 하나로 등장하기 시작하였다. 이러한 현상은 1980년대 민중미술운동이 1983년을 기점으로 대중과의 다면적인 소통을 강화하려는 방향으로 진행되면서 등장하였다. 이러한 활동은 일정한 문제의식을 공유하는 작가들이 모인 소집단 동인을 중심으로 전개되었다. 이러한 움직임들은 민중미술운동이 본격적인 미술 '운동'으로 발전하는 데에 매우 중요한 계기로 작동되었다. 그 대표적인 예가 '시민미술학교'와 '민속미술교실'이다. 광주의 '자유미술인협의회'는 '일과 놀이'의 미술활동을 끌어갔던 홍성담, 최열 등을 중심으로 구성된 것으로 그들에 의해 처음 개설된 것이 '시민미술학교 강좌'였다. '두렁'은 1982년 10월 김봉준, 장진영, 이기연, 김준호(본명 김주형)가 모여 결성한 단체로, 이들이 '민속미술교실'을 이끌었다.

최열은 1984년 글을 통해 1980년대 민중미술 내의 논쟁을 세대간의 문제로 해석하면서, 거의 동시에 시작된 '현실과 발언'과 '광주자유미술인협의회'는 "결국 80년대 초반의 양 집단이 보여준 충격과 미술사적 변혁 양상은 민중적 공감대의 보편적 획득이라는 발전단계를 밟지 못하고 서구 모더니즘의 피해인 서구적 형식에 머물면서 좌절"[144]해버렸다고 평가하면

서, 대중과 소통하기 위해서는 민족·민중형식에 대한 문제를 해결하지 않으면 안된다고 주장하였다. 이에 대해 오늘의 현실조건과 생활의 양식이 엄청나게 변하였는데 17세기, 18세기 전통을 운운한다는 것은 시대착오적이며 따라서 지금 우리에게 주어진 형식을 최대한 발전시켜 우리의 정서를 담아내어야 민중과 소통할 수 있다는 반론이 제기되었다.

　　그러한 견해가 일견 타당하면서도 기왕 우리에게 주어진 형식의 의미를 간과한 오류가 내재한다. 그 형식은 20세기에 들어와 민중미술 형식을 파기하여버린 것이었으며, 심지어 그것이 내장하는 민중정서와 힘, 그리고 내용조차도 파괴한 억압적 힘을 담은 그릇이었다.145)

최열과 같이 당시 전통미술에서 민중적 형식을 고민해야 한다는 주장을 펴는 논자들 대부분은 20세기 초반의 식민지시기를 거치면서 우리의 민중형식의 전통이 완전히 단절되고, 왜곡되었음으로 다시 전통시대를 연구하여 이를 복원하고 계승해내야 함을 강조하였다.146) 이러한 논리에 따르면 20세기 이전의 민족·민중을 드러낸 민중미술의 단순한 재현과 부흥운동조차도 하나의 민중미술운동의 출발점으로서의 의의를 부여받게 되는 것이다.

144) 최열, 「80년대 미술운동의 한계와 극복」, 『시대정신』, 일과 놀이, 1984. 7, p.47.
145) 최열, 위의 논문, pp.52~53.
146) "80년대 도상에 선 새로운 미술인 각자가 17~19세기의 참된 민족·민중세의 형식에 대한 진지한 탐구와 체험의 실천적 회복 없이는 우리 시대의 새로운 민중적 리얼리즘 미술을 이룩하기 어려울 것이다."(최열, 「80년대 미술운동의 한계와 극복」, 『시대정신』, 도서출판 일과 놀이, 1984. 7, pp.52~53) ; "지금까지 기존미술은 … 그릇된 현상이 어디에서 비롯되었는가 … 그것은 봉건왕조시대의 산물인 전통미술을 근대정신 속에 새로 접목하는 시기의 전환점에 있어서, 불행하였던 식민시대를 극복하지 못하였던 근대화의 파행적 현상이 예술을 정치의식으로부터 분리시킴으로써 예술의 기능과 시민의식과의 결합에 치명적 한계를 그어놓았던 데어 비롯된 것이다."(원동석, 「민중미술의 논리와 전망」, 『오늘의 책』 4, 한길사, 1984, pp.225~226) 등.

386

한편 1985년 11월 22일에는 민족미술협의회가 설립되면서 미술계의 민족미술진영이 하나의 단일한 조직체계를 이룩하였다. 그러나 민족미술협의회의 성격을 규정하는 논의에서 민족미술협의회를 예술변혁운동기구로서 규정할 것인가, 예술을 통한 변혁운동기구로 규정할 것인가의 문제가 설립 준비기간부터 노정되었고,[147] 이후 민미협이 예술변혁운동의 노선을 채택하자, 두렁과 서울미술공동체의 경우, 민중문화운동협의회의 산하단체로 참가하며 민족미술협의회를 비판 방기해 버리게 된다.[148] 이러한 노선의 차이는 결국 민족미술 양식문제에서 서구미술 양식의 활용론과 전통미술 계승론 사이에 대한 상이한 관점을 드러내게 되었다. 작가의 활동범주와 미술운동의 중심문제에 대해서도 그것이 지역현장활동에 있어야 한다는 현장미술활동론과 개인창작과 발표활동을 중심으로 하는 전시장 미술활동론 사이의 논쟁으로 드러났다. 특히 창작방법론에서 가장 첨예하게 논쟁이 이루어졌다. 크게 다음의 세 갈래로 논쟁이 전개되었다.

첫째 그룹은 전시장 중심의 개인활동을 위주로 작업하며, 서구미술 양식의 다양한 활용을 주장하였다. 대표작가로 박불똥, 주재환, 안창홍 등 40대 이후의 기성작가들이 주로 이 그룹에 들었으나, 조직력이 약해 논쟁에 적극 참여하지는 않았다.

둘째 그룹은 '민중적 민족미술'을 주창한 그룹이다. 노동계급 당파성과 민중성을 강조하였으며, 현장활동 중심으로 활동을 하였다. 미술운동의 독자성보다는 노동운동의 한 부분으로서 미술운동을 위치시켰고, 따라서 개별적으로 현장 노동운동에 결합하는 경우가 많았다. 통일과 같은 민족적인 주제는 거의 그리지 않았으며 대부분 현장에서 리얼리즘형식으로 노동자를 형상화하였다.

147) 민족미술편집부, 「민미협 1년의 평가와 반성」, 『민족미술』 3호, 민족미술협의회, 1987. 3.
148) 최열, 『한국현대미술운동사』, 돌베개, 1991, p.244.

 셋째 그룹은 '민주주의 민족미술'을 주창한 그룹이다. 노동계급 당파성과 현장 대중활동을 중심으로 활동하였던 두 번째 그룹과는 달리, 미술운동의 독자성을 강조하여 미술운동으로서 현장운동과 결합하였다. 이 셋째 그룹에서 주로 민중적 내용의 전통 형식에 대해 고민하였다. 대표적인 단체가 '광주자유미술인협의회'와 '두렁'이다.

가. 광주자유미술인협의회의 시민미술학교

 1979년 결성된 '광주자유미술인협의회'는 1982~1983년을 거치면서 민중 운동의 현장에서 효과적으로 사용될 수 있는 매체로서 판화의 힘에 주목하게 되었다. 판화의 대중화작업의 발단으로 '시민미술학교'라는 프로그램을 개발하여 1984년을 기점으로 광주, 성남, 인천 등 각 지역과 대학으로 확산되면서 대학내 비전공 학생들에 의한 판화반이 결성되었다. 이를 통해 이후 학생운동 대중화시기에 다양한 시각선전물을 기동성 있게 생산해낼 수 있는 토대가 마련되었다.

 이러한 '시민미술학교'는 '일과 놀이'의 미술활동을 이끌었던 홍성담, 최열 등을 중심으로 구성된 것이었다. 시민미술의 수강 대상자는 고등학생, 대학생, 일반인 등의 아마추어들이었다. '시민미술학교'는 이들을 상대로 미술을 이해하기 위한 기본적 교양강의를 통해 풍속화에 나타난 민중성의 특성과 그 표현방법의 다양성을 설명하였고, 실기 프로그램에서 얼굴그리기로부터 시작하여 주로 판화제작의 요령을 습득하게 하여 스스로 자기의 표현능력을 개발하게 하였다. 이 프로그램에 대한 시민들의 호응을 기반으로 자신을 얻은 민중미술운동 작가들은 광주, 목포, 이리 등지에서 미술강좌를 연달아 실시하였으며 서울, 성남지역에서도 시민미술학교 프로그램을 실시하게 된다. 홍성담, 최열, 옥봉환, 최민화, 홍선웅, 문영태 등과 그 지방 그룹작가들이 중심이 되었다.149)

388

이들이 선택한 회화전통은 풍속화, 무속화 등이었으며, 1984년까지는 민화 전통은 거론되지 않았던 듯하다.[150] 1970년대 이후 '민화'라는 용어를 만들어낸 야나기 무네요시의 식민사관에 대한 비판이 본격적으로 시작되는 등 축적된 일련의 연구성과에 기인한 결과라 추측된다. 또한 17세기 이래의 민중미술의 특성을 '神明'이 살아 움직이는 '역동성'으로 파악하고 있다는 점에서 이들의 전통관은 김지하, 오윤으로 이어지는 전통관의 연장선 상에 있다고 하겠다.

나. 두렁

'두렁'은 1982년 10월 김봉준, 장진영, 이기연, 김준호(본명 김주형)가 모여 결성한 단체이다. '두렁'이란 말은 논이나 밭을 둘러싸고 있는 작은 언덕을 뜻하는 것으로, 이곳은 농작물을 거두어 집으로 나르는 곳이고, 일하다 쉬는 휴식처이자 일에 지치지 않게 노래도 부를 수 있고 춤도 추는 놀이판이라는 점에 착안하여 함께 땀 흘려 일하고 노는 삶의 터라는 의미로 지어졌다고 한다.[151] 두렁은 새로운 창작과 실천방법을 모색했다. 그것은 첫째, 민중들과 보다 구체적이고 명확하게 의사소통이 가능한 것이어야 하고, 둘째, 민중의 삶을 내용으로 담으면서도 그들의 정서와 미의식을 체화하여 반영함으로써 보다 친밀감을 느끼게 할 수 있는 것이어야 했으며, 셋째, 미술의 닫힌 유통구조를 넘어서서 보다 광범위하게 민중들의 생활공

149) 원동석, 「민중미술의 논리와 전망」, 『오늘의 책』 4, 한길사, 1984.

150) 원동석, 「민중미술의 논리와 전망」, 『오늘의 책』 4, 한길사, 1984 ; 최열, 「80년대 미술운동의 한계와 극복」, 『시대정신』, 일과 놀이, 1984. 7 ; 최열, 「조선후기 민중그림」, 『용봉』, 전남대학교, 1984 ; 최열, 「전통민화의 그 창조적 계승」, 『연세춘추』, 1985 ; 최열, 「민족미술의 민중적 전통과 창조를 위하여」, 『시대상황과 미술의 논리』, 한겨레, 1986.

151) 「집단－미술동인 '두렁' 창립전 : 나누어 누리는 미술」, 『시대정신』, 일과 놀이, 1984. 7, pp.106~107.

간 속으로 확산 보급될 수 있는 틀과 전달방식 및 전달통로를 고려한 것이어야 했다. '두렁'은 이러한 요건을 충족시킬 수 있는 새로운 창작과 실천방법을 개발하기 위해 전통을 참고한 일련의 실천행동을 시작하였다. 얼굴 그리기, 공동 벽화, 민화, 탱화, 풍속화, 만화, 낙서그림, 탈 만들기와 연희의 도입, 미술에 관계하지 않은 일반 대중들을 위한 애오개 미술학교 개최, 달력의 출간 등이 그 예이다.

'두렁'은 자신들의 전통미술 개념을 '민속미술'로 정의하였다. 이들이 정의하고 있는 민속미술이란 전통시대 농민과 천민, 그리고 신흥계층을 포함하는 민중의 생활상에서 고양된 미술문화로, 민중의 생활공간 속에 함께 있는 미술을 칭하였다. 이들은 양반 사대부의 그림은 수신을 위한 관념적 유락 미술로 인식하고, 이에 반해 민속미술은 민중의 내재적인 美의식인 神明으로 만든 미술이라고 정의하였다. 이 민속미술 범위 안에 민화, 탈, 부적, 장승, 민속공예를 포함시켰다.[152]

이러한 두렁의 전통관은, 민중공예의 특징으로 조선시대 공예가 인위적 조형성을 극도로 자제하고, 자연의 미를 그대로 살리려고 노력한 점을 높게 평가한다거나, 민속미술의 무명성, 실용성, 민중성을 높이 평가하였다는 점에서 야나기 무네요시의 민예론과 일치한다.

두렁 스스로 '민속미술'을 한국미술 또는 민화, 민예라고 부를 수도 있는데 굳이 민속미술이라고 칭하기로 한 것은 1970년대부터 활발하게 진행된 야나기 무네요시의 한국미술특질론 비판에 대한 연구성과들을 의식한 결과물이라 판단된다.[153] 하지만 원동석이 "두렁은 민중미술의 개발에 전통적 민화의 방식에 대한 수용 논의에 착안하여 대단히 뜻깊은 시사를 던져주었다"고 평가한 바와 같이 '두렁'은 특히 민화 전통을 적극적으로

152) 민중미술편집회, 「전통 민중미술의 바른 이해」, 『민중미술』, 도서출판 공동체, 1985.
153) 필자와 라원식과의 인터뷰. 2004. 9. 15.

계승하였다.

 '두렁' 내부에서 민화에 대한 보다 본격적인 논의가 진행된 것은 1983년 6월 두렁 동인들 간의 좌담회 「민속미술의 새로운 이해」에서였다. 이들의 논의는 당시 민화에 대한 연구성과를 토대로 하여 전개되고 있다.

 앞서 살핀 바와 같이 1970년대 민화에 대한 관심이 크게 높아지면서 조자용, 김호연, 김철순 등에 의해 민화가 활발하게 소개되기 시작하였고, 이들의 활동을 통해 민화의 수용층이 일반 대중들뿐 아니라 궁궐, 귀족, 사대부 모두를 포함한다는 사실과, 제작층도 이름 모를 장인뿐만 아니라 화원화가들이 참여하였다는 사실이 알려졌다. 또한 金鎬然은 민화란 주류의 회화가 沈下作用을 일으켜 底邊化한 現象임을 밝혔다.[154]

 이러한 연구성과를 토대로 한 두렁의 '민속미술' 논의는 민속미술의 양식이 도화서에서 하향식으로 내려온 것이라는 연구성과를 받아들이면서 그렇다면 '이러한 양식의 민중기반이란 무엇인가?'의 문제와, '민속미술'의 범위에 대한 논의에 집중되었다.

 첫 번째 논의는 궁궐그림인 '일월오악도'를 '민속미술'의 범위에 넣을 수 있는가라는 구체적인 논의로 전개되었다. 이 논의는, 민속미술(즉, 민화)이 도화서 양식이 하향식으로 저변화된 것이지만 그 근본적인 틀은 민중기반에 있다는 주장이었다. 민중계층이었던 도화서의 화원들은 굿과 놀이의 신명문화를 지속시켜왔던 민중의 정서를 지니고 있었고 이를 토대로 도화서 문화가 만들어졌으며 이러한 문화가 다시 저변화되었다는 점을 강조한 견해이다. 이에 대해 도화서에서 민속예술로, 민속예술에서 도화서 계통으로 사대부 계통으로 상호교류 관계를 관통하고 있는 공통된 미의식이 있다는 주장이 제기되었다. 어느 계층이 사용하였는가 하는 것이 문제가

154) 金鎬然, 「한국의 민화」, 『韓國學報』, 일지사, 1977. 3, pp.194~209 ; 金哲淳, 「韓國民畵의 傳統과 情神」, 『彩硏』, 이화여자대학교 미술대학 동양화과, 1978, pp.74~81.

아니라 주체가 개인인가 공동체인가가 주요하다는 이러한 논의는 민화의 '주술·벽사'의 기능이 공동적인 문제였기 때문에 의의가 있는 것이며, 이는 현재의 자본제적 공장과 개인과의 만남 속에서 소외되는 민중의 정서와 정감을 지니고 있어 계승해야 할 전통이라는 주장이었다.155)

이러한 두렁의 논의는 다른 민중미술 논자들을 자극하면서 민화 전통의 계승이라는 화두를 담론화시켜냈다. 민화는 사대부와 중산층이 그 주 수용층이라는 김철순의 견해에 대하여, 최열은 "민화가 당대 민간신앙과 밀접한 연관을 맺고 있음을 주목해야하다"며 반박하였고,156) 원동석은 1984년 「민중미술의 논리와 전망」이라는 글을 통해 '대중문화'와 '민속문화' '민중문화'의 개념을 구분하는 논의로 나아갔다. 이 글에서 원동석은 '민속문화'와 '민중문화'를 동일하게 파악하는 견해를 비판하면서 "오늘의 민중이 갖는 강한 정치적 성향이나 주체적 의식지향이 민속문화에는 거의 없거나 미미하다"157)는 점을 명확히 하였다.

예컨대 탈놀이, 마당굿에 나타난 양반계급에 대한 풍자와 익살적 표현은 민중지향성의 넉넉한 근거로 삼을 수 있으나, 거기에는 대립적 갈등 의식을 노출하기보다도 대립의 해소·치유·화해의 기능을 노리는 양반문화의 제도적 포용력과 흡수력이 작용하고 있으며 유형화의 상투성을 넘어서지 못한다. 말하자면 눌린 자가 놀이의 주체가 되어 있다고 할지라도 현실개혁으로 연결되는 행동의 폭발력을 유도하는 것이 아니고 '해한'의 카타르시스 역할을 함으로써 반대로 눌린 자의 저항력을 감소시킨다. 놀이가 끝나면 농민은 여전히 봉건적 질서의 생활에 순종하도록 되어 있는 틀이기도

155) 민중미술편집회, 「전통 민중미술의 바른 이해」, 『민중미술』, 공동체, 1985, pp.34~63.
156) 최열, 「민족미술의 민중적 전통과 창조를 위하여」, 『시대상황과 미술의 논리』, 한겨레, 1986, p.156.
157) 원동석, 『민족미술의 논리와 전망』, 도서출판 풀빛, 1985, p.377.

하다.158)

원동석은 민속문화가 지니고 있는 문화정책적 효용성을 정확히 지적해내
었다. 그러나 원동석은 그럼에도 불구하고 민속문화의 전통을 "민중문화의
생명적 원천을 간직한 젖줄이라는 점에서 (민속문화와 민중문화와의 관계
는)불가분의 관계"159)임을 명확히 하였다. "민속예술에서 예술의 생산자와
소비자가 동일하였고 공동적 집단의 작품이었다는 사실의 자산으로부터
민중예술은 그 유산을 물려받음으로써 역사성을 확보하고 있으며, 또한
'백성' '민초'로부터 '시민'으로 이어지는 민중의 변모한 내력을 예술적으로
확보"160)하고 있기 때문이다.161) 이러한 논리에 힘입어 공동제작이라는
제작방식 또한 이 시기 민중미술 제작방식으로 차용되었는데, 이를 가장
먼저 실천적으로 전개해간 소집단도 '두렁'이었다.

'두렁'에 참여한 미술가들은 대학선후배 관계로 학창시절부터 탈춤, 풍물
연극을 통해 민속문화부흥운동에 참여했던 사람들이었다. 이들이 민화에
관심을 갖기 시작하면서, 1983년 6월에는 대학문화패 생성 촉진을 목표로
한 종합문화교실을 열어 민화의 형식을 직접 체험하게 하는 교육프로그램
을 개발하기도 하였다. 이후 이 프로그램을 이수한 학생들은 스스로 대학에
서 민화연구 및 실기수련 붐을 조성하였다.162) 또한 불교의식에서 사용하던
괘화 전통을 이용하여, 대중집회의 주제나 핵심내용을 농축하여 시각적으

158) 원동석, 위의 책, 1984, p.377.
159) 원동석, 위의 책, 같은 곳.
160) 원동석, 위의 책, p.378..
161) 1980년대 후반에 들어서면 젊은 작가들 사이의 토의에서는 '민화'의 등장이 봉건사
회 해체기에 있어 과도기적 현상이며 지주·자본가적 요구에 순응하였던 반민중적
성격을 내포한다고 비판하고 있기 때문에 무신도만이 민중의 변혁사상으로서
이념적 형식을 가진 것으로 규정하는 주장도 등장하였다.(원동석, 「80년대 미술의
평가와 전망」, 『가나아트』, 1989년 1·2월호, p.92.)
162) 홍익대학교 민화반, 이화여자대학교 민속미술반 등이 이때 생겼다.

로 웅변해냄으로써 모임의 취지나 의의를 강렬하게 대중들에게 전달할 뿐 아니라 대중집회의 전반적인 분위기를 고양시켜내었다. 두렁은 이러한 형식을 큰 그림 괘(掛)에 그림 화(畵)자를 풀어 걸개그림이라 이름지었다. 걸개그림은 이후 민중운동의 현장에서 광범위하게 사용되게 되었다. 이 걸개그림의 제작형식이 공동제작 방식이었다. 두렁은 불교의 괘화전통에서 형식을 빌어온 이 걸개그림에 민화 양식을 결합시켰다.

이와 같이 1980년대 중반 이후 미술의 공동창작 방식과 더불어 미술에서도 민중주체의 민중미술의 실천이 요구되기 시작하면서 민중미술이라는 개념이 민중지향성을 의미하는 것인지, 민중주체성을 의미하는 것인가에 대한 논쟁이 벌어졌다.

미술운동권의 한편에서는 민중미술의 의도는 좋으나 미술은 문학이나 연행예술과는 달리 상당한 기술적 전문성을 요구하는 것이므로 자칫하면 일종의 '동네축구'로 그칠 소지가 많다는 우려를 제기하였다. 다른 한편에서는 이러한 우려를 문화주의적 편향으로 규정하고, 미술의 전문성을 지나치게 강조하는 것 자체가 서구로부터 수용한 편협한 예술개념과 그릇된 미술교육의 병폐에서 비롯된 왜곡된 인식일 뿐이라고 반박하였다. 즉, 전통적인 민중예술의 관점에서 볼 때 진정한 전문성이란 민중의 생활과 투쟁의 과정에서 싹터 오른다는 관점에서 비록 초기에는 단순히 민중지향성에 머물고 있을지 모르나 전문가들의 다각도의 새로운 노력 속에서 점차 민중 스스로가 미술생산과 수용의 주체로 자리잡아가게 될 것이라 주장하였다. 이러한 주장을 펼친 대표적 단체가 '두렁'과 '시민미술학교'였다. 이들은 민중문학에서의 새로운 움직임과, 연행활동과 연관된 경험을 통해 자신들의 논리에 대한 확신을 가지고 있었고, 출판운동의 결실로 나타난 사회과학의 도움으로 자신의 입장을 논리화하였다.

4) 걸개그림과 전통형식

걸개그림이 언제 어디서 누구에 의해 가장 먼저 시작되었는가에 대한
논의는 분분하다. 1999년 간행된 『미술운동』에서는 도판 설명을 통해
1984년 시각매체연구소에서 제작한 〈민중의 싸움〉을 최초의 걸개그림으로
언급하며, 이 걸개그림이 광주 민중문화연구회의 문화행사인 '광주문화큰
잔치'에 사용되었다고 밝혔다. 이태호 역시 걸개그림이 80년대 미술운동에
최초로 등장하였던 것은 1984년 광주문화 큰잔치 등에 사용된 〈민중의
싸움〉이라고 밝혔다.163) 이에 대하여 김경희는 〈민중의 싸움〉은 본래
〈북풍과 서풍〉이라는 제목으로 '시각매체연구소'의 전신인 미술패 '토말'이
전시를 위해 제작해서 이미 전시를 마쳤던 작품으로, 광주문화 큰잔치
주최자들이 행사장인 YMCA강당의 기독교적인 분위기를 바꾸어보고자
무대배경 그림으로 사용한 것임을 밝혔다. 따라서 이 작품은 애초의 창작
출발이 명확한 쓰임새에 대한 인식이 없는 상태에서 만들어진 작품으로
최초의 걸개그림이 될 수 없다고 반론을 폈다.164) 원동석은 두렁의 〈만상천
하〉(1982, 주필 김봉준, 圖 90)를 꼽았고,165) 두렁 동인이었던 라원식은
최초의 걸개그림으로 1982년 서울대에서 열린 김상진 학형 7주년 추모식
행사를 위해 서울대 정문에 걸렸던 〈김상진 열사도〉(1982, 주필 김봉준)를
꼽았다.166)

두렁의 라원식의 증언에 따르면, 걸개그림이라는 용어는 1983년 기독교
장로회 대회 때 '땅의 사람들과 사람의 아들(민중과 예수)'이라는 전체

163) 이태호, 「80년대 현장미술의 발전과 걸개그림」, 『가나아트』, 1989년 1·2월호,
 p.93.
164) 김경희, 「1980년대의 걸개그림과 사회현실의 관계에 관한 연구」, 전남대학교
 교육대학원 미술교육전공, 1992, pp.9~10.
165) 원동석, 「우리시대이 걸개그림」, 『예감』, 1991. 7, p.187.
166) 라원식, 「80년대 광장의 미술-걸개그림(掛畵)」, 『미술세계』, 1989, p.127.

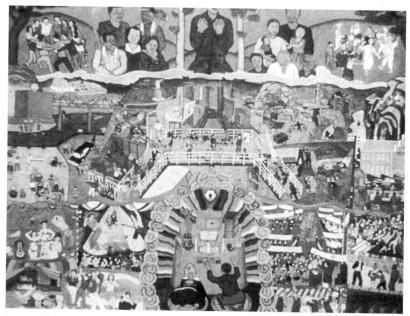

圖 90 두렁, 〈만상천하〉, 걸개그림, 1982년, 『민중미술15년 1980~1994』(국립현대미술관, 1994.2.5) 개제

주제로 두렁 동인들이 5폭의 괘화를 제작하여 사용하면서 처음으로 괘화를
한글로 옮겨 '걸개그림'이라는 명칭을 명명하여 사용하였다고 한다.167)
5폭 중 〈해방의 십자가−끝내는 한길에 하나가 되리〉(주필 김봉준)(圖 91)는
1983년 '두렁'의 《창립예행전》에도 선보였다.

　두렁의 〈만상천하〉(주필 김봉준)는 탱화의 중층적인 구도에서 상중하의
세 단위로 구분하는 방식을 활용한 작품이다. 하단은 퇴폐문화와 부도덕한
생활 등 물신화된 생활양식을 묘사하고 있으며, 중단은 민중의 일상 삶을
여러 가지로 나열해서 보여주고 있다. 상단은 해방된 민중들의 미래전망을
형성화해 낸 부분이다. 그림이 탱화, 민화의 오방색을 기조로 하였다고

167) 김경희, 앞의 논문, p.11.

396

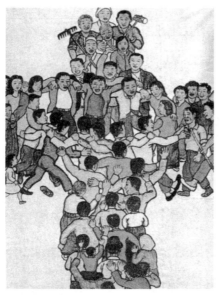

圖 91 두렁, 〈해방의 십자가〉, 캔버스 먹 단청안료, 500×
300cm, 1983년

하지만 민중의 일상을 묘사한 중단의 경우, 칙칙하고 어두운 색채 처리로 전체적인 화면의 채도를 낮추고 있다. 하단 중앙에 물신을 숭배하는 장면과 상단 중앙에 두 주먹 불끈 쥔 노동자의 배치가 신을 대신하여 세상 삶의 지옥과 해방의 전망을 형상화한 작품이다. 이러한 작품은 전통 불화를 계승하여 민중들의 현실과 전망의 내용을 담으려는 두렁의 대표적 작품이다.

이와 같이 걸개그림이라는 형식이 등장할 수 있었던 객관적인 조건으로는 제5공화국의 정치 상황이 1983년을 기점으로 이른바 유화국면으로 바뀌면서 제한적으로 문화집회 등 대중집회가 조직되기 시작한 상황과 관련된다. 이와 관련하여 광주의 홍성담 중심의 '시각매체연구소'와 서울의 '가는패' 등 민중운동의 현장, 정치투쟁의 현장에 전문적으로 결합해 들어가는 전업적인 미술운동가들의 소조가 조직되었고, 이러한 속에서 현장미술은 1987년 6월 항쟁과 7·8월 노동자대투쟁을 통해 급성장하면서 걸개그림이 크게 활성화되었다. 1987년 6월 항쟁의 과정에서 진행되었던 이한열의 서울과 광주에서의 장례식에 등장하였던 이동용 걸개 초상화, 깃발 등은 시민들에게 큰 인상을 남겼다. 〈이한열 초상〉(圖 92)은 사실적인 기법에 전통적인 구름문양을 결합시킨 새로운 형식이었다.

걸개그림의 수요가 많아지면서 걸개그림 전문 창작단이 출범하기도

하였다. '활화산'이 대표적 단체로 유
연복, 김용덕, 이종률, 김기호, 이수
남, 박창국에 의해 조직되어 현장의
산업노동자들과 함께 창작하였다.
이외에도 노동미술진흥단으로 출발
한 그림패 '엉겅퀴'(김신명, 정지영,
조혜란, 정태원, 최성희, 이시은, 정
순희)도 집단창작 방식을 고수하였
고, 여성들만으로 구성된 여성패 '둥
지'는 주로 여성노동자회와 연계하

圖 92 〈이한열 초상〉 장례식 모습, 『민중미술15년
1980~1994』(국립현대미술관, 1994.2.5) 개제

여 활동하였다.

　이러한 상황 하에서 민족미술협의회를 비롯한 민중미술운동 진영은
한국사회성격에 대한 이해와 변혁노선·정치적 입장과 미학·조직론 등에
대한 입장 차이가 벌어지고 이러한 문제들이 개인적·지역적 인맥과 얽히면
서, 서울 對 지역, 전시장 중심의 활동 對 현장실천활동, 서구형식 對 민족형식
의 사용문제 간의 차이, 경험적·실용적 차원에서의 관행의 차이 등의 문제들
을 극복하지 못한 채 조직 자체의 구심력을 상실해갔다.

　이러한 각각의 견해 차이는 걸개그림의 형식에서도 반영되었다. 걸개그
림은 대중집회의 현장 속에서 투쟁의 메시지를 선명하게 하고 집회에
모인 대중들과의 감정적 소통을 통해 이들을 선전·선동하는 역할을 하여야
한다. 걸개그림의 형식은 이러한 걸개그림의 역할을 위해 전달해야 할
내용을 서술식으로 표현하던 방식에서, 점차로 대중집회의 규모가 커지면
서 다수의 대중들과 보다 효과적으로 소통하기 위해 '한·두 인물을 투쟁적
전형상으로 설정하여 화면을 가득 채우는'[168] 간결한 내용을 선명하게

168) 이태호, 앞의 논문, p.95.

398

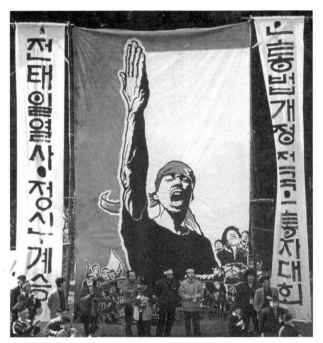

圖 93 가는패, 〈노동자〉, 연세대 노천극장, 걸개그림, 1988년, 『민중미술15년
1980~1994』(국립현대미술관, 1994.2.5) 개제

전달하는 방식으로 변화해갔다.

　가는패의 〈노동자〉(圖 93)는 전형적인 사회주의 리얼리즘의 포스터 양식
이 갖는 사실성과 간명한 선명성으로 대중의 호응을 높이 받은 작품이다.

　다른 한편으로는, 전승일의 〈일어나라, 해방의 북소리로〉(圖 94)와 같이
판화가 아님에도 불구하고 굵은 선을 강조하여 전통적인 목판화의 효과를
의도적으로 살려 민족적 형식을 계승함과 동시에 목판의 거친 칼맛을
통해 선동을 자극하는 효과를 노린 작품들도 창작되었다. 한편 사실적인
표현수법은 사진의 효과를 걸개그림에 적용시키는 방법으로 진척되었다.
1980년대 걸개그림의 대표작 중 하나인 최병수 주필의 〈노동해방도〉(圖

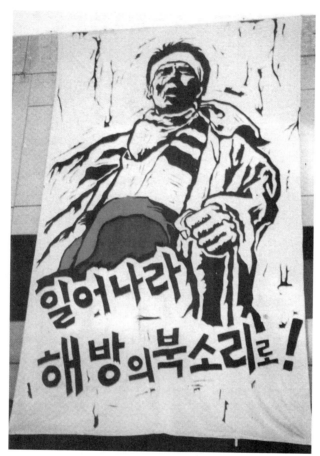

圖 94 전승일, 〈일어나라, 해방의 북소리로〉, 걸개그림, 1987년, 『민중미술15년 1980~1994』(국립현대미술관, 1994.2.5) 개제

95)도 그 중 한 예이다. 세로 17m, 가로 21m의 대형 걸개그림으로 거칠고 험한 중공업 사업장의 강도 높은 노동 속에서 단련된 남성노동자들이 투쟁의 선봉에 서서 힘차게 앞으로 나아가는 모습을 담아낸 작품이다. 이 작품은 다수의 노동자를 그리고 있지만, 화면 상단 중앙에 중심 인물군을 설정하여 대규모 집회에 사용되는 걸개그림이 지녀야 할 집중과 집약의

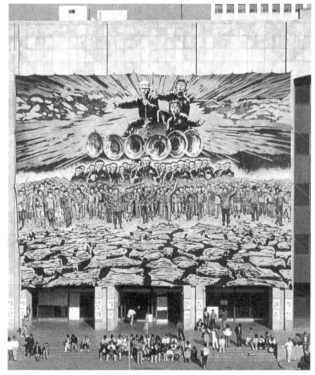

圖 95 최병수, 〈노동해방도〉, 걸개그림, 1989년, 『민중미술15년 1980~1994』(국립
현대미술관, 1994.2.5) 개제

효과를 잘 살렸다. 이 작품은 1989년 세계노동자의 날 집회에 사용된
것으로 집회에 모인 대부분의 사람이 노동자임을 착안하여 이들과 가장
공감할 수 있는 대상을 설정하였다는 점과, 집회 당일 이 작품을 집회
설치 장소 바닥에서 천천히 건물 옥상 위로 끌어올리는 퍼포먼스를 통해
작품을 개막함으로써, 이 땅에 누워있던 노동자들이 투쟁을 위해 떨쳐
일어나라는 작품의 주제를 집회에 모인 노동자들에게 강력하게 전달하면서
큰 호응을 얻어낸 작품이기도 하다. 이 작품은 민족미술협의회 소속 작가들
과 홍익대학교 미술대 재학생, 연세대학교 '만화사랑' 회원들 등 참여 인원

圖 96 안양그림사랑동우회, 〈열사해원도〉, 걸개그림, 1988년, 『민중미술15년 1980~1994』(국립현대미술관, 1994.2.5) 개제

36명이 연대 창작한 것으로 주필은 최병수가 맡았다.[169]

　전통미술의 양식을 차용하여 제작한 걸개그림 중 대표작으로 안양그림사랑동우회의 〈열사해원도〉(圖 96)를 들 수 있겠다. 화면 아랫부분에 파도무늬와 암석을, 윗부분에는 하늘을 구획하여 테두리를 구성함으로써 화면의 짜임을 단단하게 하고, 화면 오른쪽과 왼쪽에는 투쟁의 역사를, 화면 중앙에는 희망찬 미래를 그려냈다. 민중들에게 잘 알려진 사진 이미지를 효과적으로 차용하여 투쟁의 역사 내용을 민중들에게 쉽게 전달하고 있다. 형식면에서는 민화에 많이 쓰는 파도무늬, 고구려 고분벽화에 나오는 산 표현 등을 적절히 차용하여 화면을 효과적으로 구획하였고, 화면의 인물의 크기도 화면 내에서의 중요성에 따라 크기를 자유롭게 조절하는 전통적인 신체 비례법을 적용시켜, 평면적으로 나열된 서술방식을 입체적으로 형상화해 내었다. 또한 사실적인 명암법과 원근법을 사용하지 않고 민화적·만화적으로 인물을 표현한 작품은 민중들과 함께 한 공동작업이다.

　1980년대 걸개그림의 역량을 총동원하여 걸개그림의 새로운 가능성과

169) 라원식, 앞의 논문, pp.129~130.

圖 97 민족민중미술운동전국연합 창작단, 〈민족해방운동사〉, 11폭 전시 광경 부분, 한양대학교, 1989년,
『민중미술15년 1980~1994』(국립현대미술관, 1994.2.5) 개제

한계를 보여준 작업이 〈민족해방운동사〉(圖 97)였다. 〈민족해방운동사〉는
1988년 12월 17일 민족민중미술운동연합 건설준비위원회 대표자 회의에서
지역간 연대창작사업의 일환으로 결정된 사업이었다.

　〈민족해방운동사〉는 갑오농민전쟁부터 현대에 이르는 우리나라 근·현
대사를 민중적 관점에서 형상화한 작품으로, 세로 2.6m, 가로 77m 크기의
대형 걸개그림이다. 총 11폭으로 구성되었으며 한 폭의 크기는 세로 2.6m,
가로 7m로 규격화하였다. 각 폭은 〈갑오농민전쟁〉(전주 겨레미술연구소),
〈3·1민족해방운동〉(청년미술공동체), 〈항일무장투쟁〉(청년미술공동체),
〈해방과 대구 시월〉(대구 민문연 미술분과와 대구지역 미술대학생모임),
〈4·3과 여순, 6·25〉(대구 민문연 미술분과와 대구지역 미술대학생모임),
〈반공정권과 4월 혁명〉(부산미술운동연구소·부산미술대학생 연합 준비모
임), 〈민주화운동과 부마항쟁〉(부산미술운동연구소·부산미술대학생 연합
준비모임), 〈광주민중항쟁〉(광주시각매체연구소), 〈민중생존권 투쟁과 6
월 항쟁〉(전남 광주지역 미술패 연합), 〈민족자주화운동〉(청년미술공동체),
〈조국통일운동〉(서울 가는패)으로 구성되었다.

　민미련 건준위에 속해 있는 전국 6개 지역의 미술단체와 학미연 산하

圖 98 겨레미술연구소, 〈민족해방운동사—갑오농민전쟁〉, 260×700cm, 1989년, 『민중미술15년 1980
~1994』(국립현대미술관, 1994.2.5) 개제

30개 대학미술패 동아리가 함께 연대하여 제작하였다. 11폭으로 구성된
이 그림은 각 미술패가 거주하는 지역의 역사적 경험들을 중심으로 내용을
안배하여 완성되었다. 1989년 1월부터 3월까지 약 3개월간의 제작기간
동안 200여 명의 미술인이 참여한 집단적 공동창작 작업이었다. 이 〈민족해
방운동사〉는 전국의 대학가를 중심으로 전시되었고, 광주에서는 금남로의
열린 공간에서 전시함으로써 걸개그림의 현장성을 유지하였다. 이 작품은
역사를 시각적으로 재구성해내어 민중미술운동의 지향점을 집단적으로
드러내었다는 점과 미술운동의 활동방식과 공간을 확장하는데 기여하였다
는 점에서 민중미술운동의 주요한 성과로 기록될 수 있을 것이다. 그러나
다양한 미술단체가 참여함으로써 11폭 작품 간의 표현력이 고르지 못하였
으며, 〈갑오농민전쟁〉(圖 98), 〈민족자주화 운동〉, 〈광주민중항쟁〉 등과
같은 몇몇 사례를 제외하고는 사건중심의 기록 사진을 조합하여, 각 사건의
내용 연결이 어색하거나, 관념적 투쟁성이 표출되어 대중들과의 원활한
정서적인 소통을 방해하였다는 반성을 낳기도 하였는데, 이는 당시의 한계
를 드러낸 것으로 평가된다.170)

170) 이태호, 「80년대 현장미술의 발전과 걸개그림」, 『가나아트』, 1989. 11·12, pp.98~101.
　　한편 민미련은 1989년 4월 평양에서 열리는 세계청년학생축전에 이 작품들을

　이상에서 살펴본 바와 같이 민중적 내용의 전통형식에 대한 고민은 '현실과 발언' 동인 작가들보다는 미술을 '운동'으로 사고하기 시작한 그들의 후배들에 의해 급속히 저변화 되었다. 급속히 저변화되면서 연희 전통의 계승도 급속히 확대되었다. 그러나 연희 전통이 어떻게 역사에 등장하고 해석되었는지에 대한 엄밀한 검토가 이루어지지 않았고, '비애의 미'에 대한 활발한 비판도 지속적으로 대두되었지만, 야나기 무네요시가 범주화하여 명명한 '민화'의 범주에 대한 엄밀한 재검토도 이루어지지 않았다.

　이러한 전통인식의 한계는 전통 양식이 사용되었던 당대의 어법을 이해하고 이를 현대적으로 재창출한 것이 아닌, 20세기 전반기의 시야로 새롭게 선택·해석되어 재창출된 전통으로 역사를 들여다보고 이를 현대적으로 재창출하고자 하였던 데에 기인하였다. 그러나, 이러한 불분명한 인식에도 불구하고 1980년대 민중미술은 걸개그림과 목판화와 같은 전통매체를 재발견하고 20세기 한국미술의 현장에 끌어들임으로써 전통에 새로운 생명을 불어넣기도 하였다.

　　참가시키기로 결정하게 된다. 반면, 정부는 한양대학교에서 전시중이었던 〈민족해방운동사〉 11폭을 "한국 근현대사를 민중혁명적 시각에서 희화화한" "노동자, 농민, 도시빈민의 무장봉기를 선동, 묘사한"(최열, 『한국현대미술운동사』, 돌베개, 1991, p.327.) 작품으로 판단, 완전히 파괴하였다. 이에 따라 민미련은 〈민족해방운동사〉 11폭을 촬영해 놓은 슬라이드를 북한에 보내게 되고, 북한 작가들에 의해 복제 창작된 〈민족해방운동사〉 11폭이 평양축전에 참가하게 된다. 이 사건으로 이와 관련된 미술인들이 간첩혐의로 구속되어 재판을 받게 된다.(김경희, 앞의 논문, pp.21~22.)

Ⅵ. 맺음말

개항 이후, 서세동점, 약육강식의 제국주의 시대가 도래함을 보며, 근대적 문물수용의 욕망이 대두되었을 때, 개화기 지식인들은 東道西器나 實體華用的 사고방식으로 양자를 절충하고 그 균형 가운데서 자신의 정체성을 확립하려고 하였다. 광무개혁의 '舊本新參'의 개념은 당시 지식인들의 전통에 대한 기대와 근대에 대한 전망을 대변하는 것으로, 중화의 보편성도 거부하였지만 개화를 서구화와 동일시하지도 않았던 '개화세대'의 고민과 실천의지를 잘 보여준다. 그들은 보수적인 입장에도 불구하고 박물관제도의 도입, 미술단체운동을 통한 교육 및 전시 개최, 최초의 사진관 개설, 최초의 시사만화 제작 등 근대화의 첨병으로서의 역할도 주저하지 않았다. '개화세대'의 노력은 자주독립으로 귀결되지는 못했으나, 제실박물관컬렉션의 형성을 통해 전통을 보존하였고, 정선을 진경에 능한 동방산수의 宗畵로 평가하는 등 정통성문제에 대한 인식과 회화전통의 시원문제 등에서 민족적이며 근대적인 전통관을 보여준 『근역서화징』을 찬술하였으며, '서화협회' 창립을 통한 동서미술·신구서화계의 총화결집을 시도하였고,《창덕궁 희정당벽화》와 같은 동도서기·구본신참의 기념비를 제작하기도 하였다.

1919년 3·1운동을 계기로 1920년대부터는 개화세대가 계몽세대에 의해

빠르게 교체되었다. 오세창, 조석진, 안중식, 김규진 등 기성세대가 대개 1860년대생으로 개화기 교육을 받아서 구본신참의 관념과 전통에 대한 계승의식을 가지고 있었음에 반하여, 한 세대 뒤인 1890년대에 태어나 식민지 계몽주의의 영향을 받으며 성장하여 1920년대부터 각 분야에서 대두한 문학의 이광수, 최남선, 회화의 김은호, 이상범, 변관식 등으로 대표되는 신진세대는 전통에 대한 미련을 이미 가지고 있지 않았다. 1920년 대에 대두한 이들 '근대적 주체'는 이제 전통을 근대적인 것의 타자로 규정한다. 이들은 일본의 식민지 이데올로기에 자극을 받으면서, 조선에 대한 정체성을 재구축하여 갔다. 일본의 식민지 이데올로기로서의 전통관 은 크게 탈전통·전통개조론, 향토색·민예미론, 고전부흥론의 관점으로 나눠볼 수 있는데, 각각의 이념은 순차적으로 혹은 서로 뒤섞여가며 식민지 신진세대의 새로운 정체성 형성을 자극하였다.

일본은 조선미술퇴폐론과 유교망국책임론을 퍼트렸고, 계몽주의에 도 취된 신진세대는 유교를 "조선인의 대원수"로 부르며 이에 동조하였다. 낙후와 부진을 면치 못하다가 결국 망국의 구렁텅이에 나라를 빠뜨린, 유교를 신봉하였던 선조에 대한 서슬퍼런 분노와 울분은 자기정체성의 근간을 이루는 전통에 대한 단절의식이나 타자화를 넘어서, 전통을 적대적 인 것으로 환원시키는 극단주의도 낳았다.

한편 일본이 관광지 조선에서 인식한 조선의 정체성은 다이쇼 문화주의 의 가장 큰 업적의 하나인 민속학이라는 이름 아래 학문적으로 체계화되었 다. 역사적 전통의식이 소멸된 지점에서 인식된 민속적 전통은 당시 크게 성장한 인류학과 민속학의 연구 및 자료수집을 통하여 그 상이 새롭게 형성되어 우리의 전통적 정체성으로 각인되었다. 이것은 새로운 전통상으 로, 본질적으로 일본인의 관점에서 파악한 일개 지방으로서의 정체성이었 다.

　계몽주의적 탈전통의식으로 전통과의 단절과 정체성 상실의 위기에 몰렸던 작가들에게 향토적(local), 민속적(folk) 전통인식은 새로운 정체성 정립의 지평으로 인식되었다. 신진세대는 한편으로는 이국취향과 지방색론을 경계하면서, 한편으로는 일본에 의해 인식되기 시작한 향토주의를 민족적 정체성 형성의 한 계기로 활용하고자 하였다. 그러한 경계의식과 기대심리의 양면성 속에서 조선향토주의는 성장하였다.

　서구문화의 강렬한 충격에 의한 반동 내지 반성의 하나로서 서구중심적 계몽주의의 한계를 극복하려는 시도, 혹은 동양적인 것으로의 회귀의 움직임은 오카쿠라 덴신 등에 의해 이미 19세기 말부터 기미가 포착된다. 식민지에서 동양주의는 사상적으로는 니시다 철학에 기반하고, 정치적으로는 반서구적 쇼와파시즘과 '근대초극론'을 배경으로 주창된 것으로, 여기에서 강조된 동양정신과 고전부흥의 이념은 철저히 일본정신의 관점에서 해석된 자의적인 것이었다. 동양정신은 유교보다도 불교의 관점에서 해석되었고, 만세일계의 천황제와 상충되는 맹자의 민본사상과 易姓革命사상은 유가의 원리에서 삭제되고, 충효의 원리만이 강조되었다. 낙랑과 신라의 찬란했던 고대는 반서구적 근대초극적 '신체제' 문명 창조의 새로운 원천으로서 각광받았지만, 천황에 대한 무조건적 복종의 이념과 양립할 수 없는 조선 성리학의 이념과 그 파당적 문화는 여전히 불온한 것으로 치부되었다.

　바로 이때, 문장파 지식인들은 쇼와파시즘이 몰고온 고전부흥의 방법론은 수용하면서도 오히려 이를 일본정신과 합치할 수 없었던 조선전통에 대한 새로운 인식 확장의 계기로 삼았다. 이를 통해 김용준은 자연과 인생을 味識하는 체험을 통해 얻은, 높은 인격과 감식안으로 書道를 미식함으로써 개성적인 화면을 얻게 된다는 20세기 문인화론을 이룩해내었다.

　일제강점기에 창출된 전통인 향토주의는 해방 이후 크게 두 가지 방향에서 현대화되었다. 하나는 조선미전의 인물화 계열에서 주류를 이루었던

향토적(local), 민속적(folk) 경향으로, 박수근·이중섭과 같은 작가들을 통해 현대화되어 민족전통화되어 갔다. 이를 통해 조선향토색이란 일본인들의 李朝磁器에 대한 茶道式 미학과 異國情緒에서 배태된 일본식 조선향토색이라는 기형아라고 평가한 윤희순과 "외방인사의 토산물적 내지 '수출품적' 가치 이상의 것이 아니라고" 혹평한 김복진의 비판을 극복해낼 수 있었다.

이상범 작품으로 대표되는 향토주의 산수화들은 해방 이후 사경산수의 현대화를 통하여 진경산수의 맥락에서 재조명 받으면서 부흥되었다. 아울러 그 다음 세대들을 통해 현대진경운동과 수묵운동이 집단적으로 이루어지면서 진경산수화의 현대화가 보다 본격화되었다.

이러한 일련의 진경산수의 현대화 작업은 서양의 눈으로 동양을 타자화해보고 서양과 다른 동양의 모습을 부각시켜냄과 동시에 이를 현대화해내고자 하였던 고민의 결과물이었다는 점에서, 해방 이후 창작된 20세기 문인화 작품들과 같은 토대 위에 존재한다.

한국 단색화의 전통인식은 민예론과도 관련되지만, 이를 문인화적인 취향으로 소화시켜내었다는 점을 주목하였다. 이규경(1788~1856)이 자신의『五洲衍文長箋散稿』에서 조선백자의 백색이 청렴과 결백을 상징함을 이야기한 바 있듯이 도자기의 전통과 백색 찬양을 결합시키는 전통인식은 사대부들의 백자 취향과 결합되기 때문이다.

도자기의 '백색미'의 찬미와 연결되는 달항아리의 아름다움에 대한 주목은 야나기 무네요시에 의해서라기 보다는 김환기, 이동주, 최순우로 이어지는 감식안 속에서 재발견되었다. 이러한 백색미학은, 박서보의 스승이기도 했던 화가 김환기와 미술사가 이동주, 그리고 국립중앙박물관장 최순우의 자장 아래서 박정희 시대를 배경으로 성장할 수 있었다.

민중미술의 전통관은 김지하의 민속연희전통관을 오윤이 계승한 이후 미술을 '운동'으로 사고하기 시작한 그들의 후배들에 의해 급속히 저변화되

었으며, 특히 연희전통과 민예(민중예술)를 중시하는 특징을 지닌다.

그러나 연희전통이 어떻게 역사에 등장하고 호출되고 해석되었는지에 대한 엄밀한 검토가 이루어지지 않았고, 식민지시기에 명명된 '민화'의 범주에 대한 엄밀한 재검토도 이 시기엔 이루어지지 않았다. 이러한 한계에도 불구하고 걸개그림과 목판화와 같은 전통매체의 현대적 활용 가능성을 제시하였고, 주요한 작품들을 제작해냄으로써 미술사적 성과를 획득해내었다.

이와 같이 해방 후 한국에서 식민주의 잔재를 청산하고 민족미술의 새로운 진로를 모색할 때, 그 토대가 되었던 것은 앞 세대가 이룩한 전통인식의 기반이었다. 문인화와 수묵화 개념을 중심으로 하는 한국화운동에서뿐만 아니라 1960년대 향토주의, 1970년대 한국 단색화를 거쳐 1980년대 민중미술에 이르기까지, 일제강점기에 형성된 전통을 바라보는 시선과 관점이 20세기 후반까지 영향을 드리우고 있음을 파악해낼 수 있다.

이와 같이 근현대 한국미술은 역사적 격변을 거치면서도 무조건적인 서구화와 근대화를 추수하기보다는 현대와 전통 사이에서 끊임없이 현재적 정체성의 의미를 모색해왔다. 넓은 의미에서 볼 때, 그것은 한국 현대미술 발전의 커다란 원동력 가운데 하나였다고 생각된다.

본 연구는, 우리가 지금 전통에 대하여 떠올리는 무수한 표상과 개념들, 즉 향토와 무속, 민예, 민화, 문인화, 달항아리, 구수한 맛, 무기교의 기교 등과 같은 다수의 이미지와 개념이 어떠한 경로를 통해 현재 우리에게 전달되었는지를 고찰해 보고자 하였다. 이러한 작업은 탈근대, 탈전통, 탈민족의 이념과 지역성의 화두가 동시에 대두되는 오늘, 세계화 시대에 있어서 전통의 현재적 의미와 가치 그리고 내일의 전망을 진지하게 성찰케 하여줄 것이다. 아울러 수입된 서양미술사의 단편적 흐름에 20세기 한국미술사를 끼워맞추는 것이 아니라 계승과 재발견, 수용과 변용으로 면면히

이어져 온 한국미술사의 커다란 흐름 속에서 20세기 미술사를 이해하는 하나의 관점을 제시해 보고자 하였다.

무엇이 '정통'인가를 논하던 정체성 인식의 담론틀은 '서구'라는 강력한 집단의 갑작스런 대두 앞에서 '전통'이라는 보다 포괄적인 화두로 이동했다. 그 속에서 '전통'은 근대화프로젝트의 일환으로 끊임없이 호출되어졌으며, 인식론적 위기 상황에서 그 호출은 더 빈번해지곤 했다. 그 속에서 제국주의가 원하는 한국적 정체성이 만들어져 동작되기도 하였으며, 도 다른 전통이 호출되어 이에 대항하기도 하였다. 오리엔탈리즘이라는 타자적 시선이 우리에게 내면화되기도 하였지만, 이러한 오리엔탈리즘을 전략적으로 차용하여 세계무대에서 한판 승부를 해보고자 하였던 미술가들도 존재했다. '전통'이란 '위조 화폐'일지도 모른다는 의심의 시선이 끊임없이 제기되곤 하였지만, '통화'로서의 전통에 대한 활용 가능성의 유혹도 동전의 양면처럼 함께 존재하였다.

20세기 미술가들에게 '전통'이라는 단어는 보수적이고, 촌스러우며, 시대착오적인 개념이 아니라, 세계자본주의 체제에 빠르게 편입되는 역사의 한복판에서 모더니스트가 되고자 했던, 전위가 되고 싶어 했던 이들이 자신의 정체성을 확인하기 위해 끊임없이 불러내고, 재인식하고, 재창조해 내었던 용어였음을 확인했다. 그 치열했던 선배들의 삶 앞에 한없는 부끄러움으로 글을 마친다.

참고문헌

단행본

가라타니 코오진(柄谷行人) 외, 『근대일본의 비평』, 송태욱 역, 소명출판, 2002.

―――――――――――, 『현대일본의 비평』, 송태욱 역, 소명출판, 2002.

가네코 아쓰시 著, 『박물관의 정치학』, 박광현 외 옮김, 논형, 2009.

강경남, 『백자항아리』, 국립중앙박물관, 2010.

거루(葛路), 『中國繪畵理論史』, 姜寬植 譯, 미진사, 1989.

국립경주박물관, 『한국근대회화명품』, 통천문화사, 1995.

국립고궁박물관, 『궁궐의 장식그림』, 그라픽네트, 2009.

―――――――, 『대한제국―잊혀진 100년 전의 황제국』, 국립고궁박물관, 2010.

국립광주박물관, 『남종화의 거장 소치 허련 200년』, 비에이디자인, 2008.

국립중앙박물관, 『國立博物館所藏品目錄―舊德壽宮美術館』, 國立中央博物館, 1971.

―――――――, 『국립중앙박물관소장 일본근대미술』, 그라픽네트, 2002.

―――――――, 『아름다운금강산』, 한국박물관회, 2000.

국립현대미술관, 『근대를 보는 눈(수묵, 채색화)』, 삶과꿈, 1998.

―――――――, 『근대를 보는 눈(유화)』, 삶과꿈, 1998.

―――――――, 『근대를 보는 눈(조소)』, 삶과꿈, 1999.

―――――――, 『근대를 보는 눈(한국근대미술 공예)』, 얼과 알, 1999.

―――――――, 『민중미술 15년』, 삶과꿈, 1994.

―――――――, 『사유과 감성의 시대』, 삶과꿈, 2002.

―――――――, 『작고 20주기 회고전―오윤 : 낮도깨비 신명 마당』, 컬처북스, 2006.

―――――――, 『전환과 역동의 시대』, 국립현대미술관, 2001.

국성하, 『우리 박물관의 역사와 교육』, 혜안, 2007.

권행가 외, 『시대의 눈 : 한국근현대미술가론』, 학고재, 2011.

길버트, 바트-무어, 『탈식민주의! 저항에서 유희로』, 한길사, 2001.

김미경, 『모노하의 길에서 만난 이우환』, 공간사, 2006.

김영나, 『20세기의 한국미술』, 예경, 1998.

―――, 『20세기의 한국미술 2, 변화의 도전의 시기』, 예경, 2010.

―――, 『서양현대미술의 기원』, 시공사, 1996.

412

_____, 『조형과 시대정신』, 열화당, 1998.
_____, 『한국근대미술과 시각문화』, 조형교육, 2002.
김영나·정영목·정형민·김현숙, 『장욱진, 화가의 예술과 사상』, 태학사, 2004.
김용준, 『근원 김용준 전집』 전5권, 열화당, 2002.
_____, 『근원수필』, 을유문화사, 1948.
김윤식, 『한국근대문예비평사연구』, 일지사, 1992.
김이순, 『한국의 근현대미술』, 조형교육, 2007.
김정희, 『國譯阮堂全集』, 민족문화추진회 국역, 전4권, 민족문화추진회, 1995.
김태준, 『조선소설사』, 청진서관, 1933.
김택호, 『이태준의 정신적 문화주의』, 월인, 2003.
김환기, 『김환기 25주기 추모전－白磁頌』, 환기미술관, 1999.4.
나가하라 게이지(永原慶二) 편, 『일본경제사』, 지식산업사, 1983.
다나카, 스테판, 『일본 동양학의 구조』, 박영재·함동주 역, 문학과지성사, 2004.
로빈슨, 마이클(Michael Robinson), 『일제하 문화적 민족주의』, 김민환 역, 나남, 1990.
류병학·정민영, 『한국현대미술 자성론－일그러진 우리들의 영웅』, 아침미디어, 2001.
리여성, 『조선미술사개요』, 평양 : 국립출판사, 1955.
리재현, 『조선력대미술가편람』, 평양 : 문학예술종합출판사, 1999.
문화공보부편, 『文化公報 30年』, 文化公報部, 1979.
푸코, 미셸, 『담론의 질서』, 이정우 역, 샛길, 1992.
_____, 『지식과 권력』, 홍성민 역, 나남, 1991.
바바, 호미(Homi K. Bhabah), 『문화의 위치』, 나병철 역, 소명출판, 2003.
박노자, 『나를 배반한 역사』, 인물과사상사, 2003.
박정희, 『박정희대통령선집』, 지문각, 1969.
박찬승, 『한국근대정치사상사』, 역사비평사, 1992.
박헌호, 『이태준과 한국근대소설의 성격』, 소명, 1999.
백남운, 『조선사회경제사』, 改造社, 1933.
베르톨드 브레히트, 『Brecht on Theatre』, 진흥문화사, 1978.
벤야민, 발터(Walter Benjamin), 『발터 벤야민의 문예이론』, 박성완 역, 문학과 지성사, 1992.
사토 히로오(佐藤弘夫) 외 著, 『일본사상사』, 성해준 외 옮김, 논형, 2009.
사회과학출판사 편, 『'우리의 미술을 민족적 형식에 사회주의적 내용을 담은 혁명적인 미술로 발전시키자'에 대하여』, 평양 : 사회과학출판사, 1974.
서인식, 『문화와 역사』, 학예사, 1939.
석남이경성미수기념논총운영위원회, 『韓國 現代美術의 斷層』, 삶과꿈, 2006.
손장섭 외, 『시대상황과 미술의 논리』, 한겨레, 1886.
송인화, 『이태준 문학의 근대성』, 국학자료원, 2003.

쉴즈, 에드워드(Edward Shils), 『전통론』, 신현순 역, 민음사, 1992.

슈푸관(徐復觀), 『중국예술정신』, 권덕주 역, 동문선, 2000.

아라카와 이쿠오, 『일본근대철학사』, 이수정 역, 생각의나무, 2001.

앤더슨, 베네딕트, 『상상의 공동체 : 민족주의의 기원과 전파에 대한 성찰』, 윤형숙 옮김, 나남출판, 2003.

야우스, 한스 R.(Hans Robert Jauss), 『도전으로서의 예술사』, 문학과 지성사, 1986.

오광수, 『21인의 한국 현대미술가를 찾아서』, 시공사, 2003.

_____, 『김기창 박래현』, 재원, 2003.

_____, 『김환기』, 열화당, 1996.

_____, 『박수근』, 시공사, 2002.

_____, 『이야기 한국현대미술 한국현대미술 이야기』, 정우사, 1998.

_____, 『이중섭』, 시공사, 2000.

_____, 『추상미술의 이해』, 일지사, 2003.

_____, 『한국 현대미술의 미의식』, 재원, 1997.

_____, 『한국근대미술사상 노트』, 일지사, 1998.

_____, 『한국현대미술비평사』, 미진사, 1998.

_____, 『한국현대미술사』, 열화당, 2004.

_____, 『한국현대미술의 미의식』, 재원, 1995.

오광수·서성록, 『우리미술 100년』, 현암사, 2001.

오상길 엮음, 『한국현대미술 다시 읽기III Vol.1 (70년대 단색조 회화의 비평적 재조명)』, ICAS, 2003.

_____ 엮음, 『한국현대미술 다시 읽기III Vol.2 (70년대 한국과 일본의 현대미술 담론 연구)』, ICAS, 2003.

오세창, 『국역 근역서화징』, 동양고전학회 국역, 한국미술연구소, 1998.

오진경, 『다다와 초현실주의』, 한길아트, 2001.

_____, 『현대미술의 동향』, 눈빛출판사, 1987.

吳昌永 編, 『韓國動物園八十年史－昌慶苑編(1907~1983)』, 서울특별시, 1993.

왕슈조우(王虛舟), 『論書賸語』, 대구서학회편역, 미술문화원, 1988.

요시미 순야 著, 『박람회－근대의 시선관』, 이태문 옮김, 논형, 2004.

우동선 외 7인, 『궁궐의 눈물, 백 년의 침묵_제국의 소멸 100년, 우리 궁궐은 어디로 갔을까?』, 효형출판, 2009.

윌리엄즈, 레이몬드(Raymond Williams), 『이념과 문학』, 이일환 역, 문학과 지성사, 1982.

柳宗悅, 『공예문화』, 민병산 역, 신구, 1999.

_____ 외, 『조선공예개관』, 심우성 역, 동문선, 1997.

_____, 『조선을 생각한다』, 학고재, 1996.

유홍준, 『조선시대 화론 연구』, 학고재, 1998.

윤난지, 『20세기의 미술』, 예경, 1993.

_____, 『김환기』, 재원, 1996.

_____, 『현대미술의 풍경』, 예경, 2000.

윤범모, 『나혜석』, 현암사, 2005.

_____, 『미술과 함께, 사회와 함께』, 미진사, 1991.

_____, 『미술관과 대통령』, 예경, 1993.

_____, 『미술본색』, 개마고원, 2002.

_____, 『미술품 감정의 허와 실』, 미감, 2001.

_____, 『우리 시대를 이끈 미술가 30인』, 현암사, 2005.

_____, 『평양미술기행』, 옛오늘, 2000.

_____, 『한국근대미술─시대정신과 정체성의 탐구』, 한길아트, 2000.

_____, 『한국근대미술의 형성』, 미진사, 1988.

_____, 『한국미술에 삼가 고함』, 현암사, 2005.

_____, 『한국근대미술의 한국성』, 가나아트, 1995.

윤범모·최열 엮음, 『김복진 전집』, 청년사, 1995.

이경성, 윤범모, 조은정, 최태만, 최열, 『김복진의 예술세계, 모란미술관총서』, 얼과 알, 2001.

李慶成, 李龜烈, 金潤洙, 『韓國近代繪畵』, 지식산업사, 1978.

이구열, 『20近代韓國美術의 展開』, 열화당, 1977.

_____, 『近代 韓國畵의 흐름』, 미진사, 1983.

_____, 『근대한국미술논총 : 靑餘 李龜烈 先生 回甲記念論文集』, 학고재, 1992.

_____, 『近代韓國美術史의 硏究』, 미진사, 1992.

_____, 『북한 미술 50년』, 돌베개, 2001.

_____, 『에미는 先覺者였느니라 : 羅蕙錫 一代記』, 동화출판공사, 1974.

_____, 『우리 근대미술 뒷이야기』, 돌베개, 2005.

_____, 『以堂 金殷鎬』, 國際文化社, 1978.

_____, 『靑田李象範』, 藝耕産業社, 1989.

_____, 『한국 문화재 수난사』, 돌베개, 1996.

_____, 『韓國近代美術散考』, 을유문화사, 1972.

_____, 『韓國文化財秘話』, 한국미술출판사, 1973.

_____, 『畵壇一境 : 以堂先生의 生涯와 藝術』, 동양출판사, 1968.

이규일, 『뒤집어본 한국미술』, 시공사, 1993.

이병기, 『가람문선』, 신구문화사, 1966.

이승만, 『大統領李承萬博士談話集 2』, 公報室, 1956.

이승원, 『정지용시의 심층적 탐구』, 태학사, 1999.

이왕가박물관 편, 『李王家美術館案內』, 李王家美術館, 1941.

이인범,『조선예술과 야나기 무네요시』, 시공사, 1999.
이종상,『솔바람 먹내음』, 민족문화문고간행회, 1987.
이태준,『무서록』, 깊은샘, 1994.
_____,『李泰俊全集』, 깊은샘, 1988.
이태호,『조선후기 회화의 사실정신』, 학고재, 1996.
정병삼 외,『추사와 그의 시대』, 돌베개, 2002.
정지용,『문학독본』, 박문출판사, 1948.
조우슌추(周勳初) 外著,『中國文學批評史』, 中國學硏究會古代文學分科譯, 이론과 실천, 1992.
조은정,『권력과 미술』, 아카넷, 2009.
최공호,『산업과 예술의 기로에서』, 미술문화, 2008.
_____,『한국현대공예사의 이해』, 재원, 1996.
최순우,『최순우 전집』1~5, 학고재, 1992.
최 열,『김복진·힘의 미학』, 재원, 1995.
_____,『만화와 시대(1) : 우리 만화의 현재』, 공동체, 1987.
_____,『민속미술의 이론과 실천』, 돌베개, 1991.
_____,『한국 근대미술의 역사』, 열화당, 1998.
_____,『한국 만화의 역사』, 열화당, 1995.
_____,『한국근대미술 비평사』, 열화당, 2001.
_____,『한국현대미술운동사』, 돌베개, 1991.
_____,『화전 : 근대 200년 우리 화가 이야기』, 청년사, 2004.
최원식·백영서 편,『동아시아의 '동양인식' 19-20세기』, 문학과 지성사, 2001.
테츠오 나지타(テツオ ナジタ),『근대일본사』, 박영재 역, 역민사, 1992.
펑요우란(馮友蘭),『中國哲學史』, 정인재 역, 형설출판사, 1989.
한국미술기록보존소 편,『한국미술기록보존소 자료집』1~4호, 삼성문화재단, 2003~2005.
한국현대미술사연구회,『한국현대미술 197080』, 학연문화사, 2004.
허 련,『小癡實錄』, 김영호 편역, 서문당, 1976.
허우성,『근대 일본의 두 얼굴 : 니시다 철학』, 문학과 지성사, 2000.
호암갤러리,『30주기 특별기회 이중섭전』, 호암갤러리, 1986.6.
홉스봄, 에릭·랑거, 테렌스(Eric Hosbaum & Terence Ranger),『전통의 날조와 창조』, 최석영 역, 서경문화사, 1999.
홍선표 편,『동아시아 미술의 근대와 근대성』, 학고재, 2009.
홍선표,『朝鮮時代繪畵史論』, 文藝出版社, 1999.
_____,『한국 근대미술사』, 시공아트, 2009.
_____,『한국의 전통회화』, 이화여자대학교 출판부, 2009.

416

홍선표 외, 『동아시아미술의 근대와 근대성』, 학고재, 2009.
_____, 『한국현대미술 새로 보기』, 미진사, 2007.
히라노 켄(平野謙), 『일본 쇼와 문학사』, 동국대학교출판부, 2001.

학위논문

강낙숙, 「정지용시작품의특질연구」, 『인문사회과학논문집』, 광운대학교 인문사회과학
 연구소, 2005.
강민기, 「근대 전환기 한국화단의 일본화 유입과 수용－1870년대에서 1920년대까지」,
 홍익대학교대학원 박사학위논문, 2004.
권행가, 「高宗 皇帝의 肖像 : 近代 시각매체의 流入과 御眞의 변용 과정」, 홍익대학교대학
 원 박사학위논문, 2005.
김영실, 「문장과 문학의 고전 수용 양상 연구」, 서울대학교대학원 석사학위논문, 1999.
김현숙, 「韓國 近代美術에서의 東洋主義 硏究 : 西洋畵壇을 中心으로」, 홍익대학교대학원
 박사학위논문, 2002.
류보선, 「1930년대 후반기 문학비평연구」, 서울대학교대학원 박사학위논문, 1996.
류준필, 「형성기의 국문학연구의 전개양상과 특성」, 서울대학교대학원 박사학위논문,
 1998.
문명기, 「中日戰爭 초기(1937-1939) 汪精衛派의 平和運動과 그 성격」, 서울대학교대학원
 석사학위논문, 1998.
박동수, 「心田 安中植 繪畵 硏究」, 韓國精神文化硏究院 韓國學大學院 박사학위논문, 2003.
박성구, 「일제하(1920년대 중반~1930년대 초) 프롤레타리아 예술운동에 관한 연구」,
 서울대학교대학원 석사학위논문, 1988.
박진숙, 「이태준의 문학연구」, 서울대학교대학원 박사학위논문, 2003.
배개화, 「1930년대 후반 전통담론의 탈식민성」, 서울대학교대학원 박사학위논문, 2004.
서수연, 「현채의『유년필독』에 수록된 인물분석」, 이화여자대학교 대학원 석사학위논문,
 1998.
손정수, 「일제말기 역사철학자들의 문학비평연구」, 서울대학교대학원 석사학위논문,
 1996.
유봉학, 「18-19세기 燕巖派 北學思想의 硏究」, 서울대학교대학원 박사학위논문, 1992.
이경희, 「近園 金瑢俊의 繪畵와 批評活動 硏究」, 영남대학교대학원 석사학위논문, 1997.
이현식, 「1930년대 후반 한국 문예비평이론 연구 : 특히 주체문제와 관련하여」, 연세대학
 교대학원 박사학위논문, 1996.
임옥상, 「현대미술의 개념설정에 관한 연구」, 서울대학교미술대학원 석사학위논문, 1974.
전윤선, 「1930년대 '조선학'진흥운동 연구」, 연세대학교대학원 박사학위논문, 1998.
조은정, 「대한민국 제1공화국의 권력과 미술의 관계에 대한 연구」, 이화여자대학교대학원

박사학위논문, 2005.

최승호, 「1930년대 후반기 시의 전통지향적 미의식 연구」, 서울대학교대학원 박사학위논문, 1994.

한형구, 「일제말기 세대의 미의식 연구」, 서울대학교대학원 박사학위논문, 1992.

허진무, 「오윤에 관한 비평적 연구」, 동국대학교 교육대학원 석사학위논문, 1991.

황종연, 「한국 문학의 근대와 반근대」, 동국대학교대학원 박사학위논문, 1991.

학술논문

간복균, 「애국계몽운동과 사회진화론(2)」, 『韓國學論集』, 한국학연구소, 1994.

강관식, 「추사그림의 법고창신의 묘경」, 『추사와 그의 시대』, 정병삼 외 저, 돌베개, 2002.

강영주, 「모더니즘 이론과 1930년대 한국 모더니즘」, 『상명대학교인문과학연구』, 상명대학교 인문과학연구소, 1995.

강정인, 「아시아적 價値와 西歐中心主義」, 『新亞細亞』 8집, 신아세아연구소, 2001.

강태희, 「곽인식 론 : 한일 현대미술교류사의 초석을 위한 연구」, 『한국근대미술사학』, 한국근대미술사학회, 2004.

_____, 「이우환과 70년대 단색 회화」, 『현대미술사연구』, 현대미술사학회, 2002.

_____, 「이우환의 신체」, 『현대미술사연구』, 현대미술사학회, 2000.

고승제, 「1930년대의 과학·기술학 진흥운동」, 『민족문화연구』, 고려대학교 민족문화연구소, 1977.

고유섭, 「朝鮮古代美術의 特色과 그 전승문제」, 『春秋』, 1941.

고재석, 「신구문학사상의 대립과 교체」, 『한국문학연구』 16집, 동국대학교한국문학연구소, 1993.

고정욱, 「1930년대 이왕직아악부 사진자료」, 『반교어문학회지』, 반교어문학회, 1991.

고희동, 「서양화를 연구하는 길(一)」, 『書畵協會會報』 1권 1호, 1921.

_____, 「서양화의 연원(一)」, 『書畵協會會報』 1권 1호, 1921.

_____, 「위창 오세창 선생」, 『신천지』, 1954.7.

高義東·李象範·李如星·高裕燮·沈亨求·金瑢俊·文學洙·崔載德, 「朝鮮新美術文化創定大評議」, 『春秋』, 1941.6.

곽대원, 「한국 근대미술의 본질과 80년대 민족미술운동」, 『민중미술 15년』, 삶과꿈, 1994.

곽준혁, 「춘원 이광수와 민족주의」, 『정치사상연구』, 한국정치사상학회, 2005.

권 산, 「전환기의 미술운동론」, 『민중미술 15년』, 삶과꿈, 1994.

기혜경, 「牧日會 研究 : 모더니즘과 전통의 拮抗 및 相補」, 『美術史論壇』 12호, 2001 상반기.

418

길진섭, 「第六回 朝鮮美展評」, 『現代評論』 1권 6호, 1927.7.

길진숙, 「『독립신문』·『매일신문』에 수용된 '문명·야만' 담론의 의미 층위」, 『국어국문학』
　　　136호, 2004.

김경연, 「1970~1980년대 수묵채색화의 경향」, 『한국화대기획 XIII : 변혁기의 한국화-
　　　투사와 전망』, 공평아트센터, 2001.

金敬泰, 「韓國近代敎育形成의 思想的 背景」, 『梨花史學硏究』 10호, 이화사학연구소, 1978.

김경희, 『1980년대의 걸개그림과 사회현실의 관계에 관한 연구』, 전남대학교 교육대학원
　　　미술교육전공, 1992.

김교련, 「풍경화에서 주제를 정치적 의의가 있게 푼 조선화 〈강선의 저녁노을〉」, 『조선예
　　　술』, 평양 : 1978년 6호.

김교성, 「1930년대초의 리얼리즘론과 프로문학」, 『한국음악사학보』, 한국음악사학회,
　　　1990.

김기림, 「동양」에 관한 단상」, 『문장』, 문장사, 1941.4.

＿＿＿, 「모더니즘의 역사적 위치」, 『시론』, 백양당, 1949.

＿＿＿, 「조선문학에의 반성」, 『인문평론』, 1940.10.

金基郁·朴炫局·唐宗海, 「醫易思想에 關한 硏究」, 『大韓韓醫學原典學會誌』 12권 2호, 大韓
　　　韓醫學原典學會, 1999.

김기훈, 「몰골기법에서도 색을 선명하게 써야 한다」, 『조선예술』, 평양 : 1990년 6호.

김남천, 「고전에의 귀한」, 『조광』 26호, 조광사, 1937.9.

＿＿＿, 「복고적 태영주의론」, 『조광』 23호, 조광사, 1937.6.

김돈희, 「書의 淵源(二)」, 『書畵協會會報』 제1권 제2호, 1922.

＿＿＿, 「創刊의 辭」, 『書畵協會會報』 제1권 제1호, 1921.

김두정, 「興亞的 大使命으로 본 '內鮮一體'」, 『三千里』, 1940.3.

김명식, 「祝創刊」, 『書畵協會會報』 제1권 제1호, 1921.

김미경, 「素-素藝로 다시 읽는 한국 단색조 회화」, 『한국현대미술 다시 읽기 요지문』,
　　　2002.

김민정, 「이태준론」, 『한국학보』, 일지사, 1998.

김병종, 「한국현대수묵의 방향고」, 『공간』, 1983.12.

김복영, 「1970~80년대 한국의 단색평면회화」, 『한국현대미술의 전개 : 사유와 감성의
　　　시대, 1970년대 중반~1980년대 중반』, 국립현대미술관, 2002.

＿＿＿, 「1970년대 물성과 회화와 단색평면주의」, 『한국미술의 자생성』, 한길아트, 1999.

＿＿＿, 「物質과 身體의 現象學-河鍾賢에 있어서 [接合]의 구조와 의미」, 『공간』, 1984.5.

＿＿＿, 「얼레짓-훈륜 : 몸짓과 표정」, 『윤명로』, 두손갤러리, 1988.

＿＿＿, 「한국의 단색평면회화-70년대 단색 평면회화의 기원과 그 일원적 표면양식의
　　　해석」, 『월간미술』, 1996.3.

김복진, 「丁丑 朝鮮美術界의 大觀」, 『朝光』, 1936.12.

김봉렬, 「開化思想·開化派의 새로운 인식」, 『史學硏究』 62호, 한국사학회, 2001.

김성수, 「1930년대의 국어학 진흥운동」, 『반교어문학회지』, 반교어문학회, 1988.

김성은, 「1930년대 홍명희의 문학활동」, 『이대사원』, 이화여자대학교 사학회, 1996.

김승진, 「1970년대 조선화의 발전」, 『조선예술』, 평양 : 1999년 12호.

김시태·이승훈·박상천, 「1930년대 '지성'의 실체와 의미 - 최재서의 지성론을 중심으로」, 『한국학논집』, 한양대학교 한국학연구소, 1995.

김양기, 「한국의 미는 비애의 미인가 - 야나기 무네요시씨의 정설은 고쳐져야 한다」, 『신동아』, 1977.9.

김여수, 「문화정책의 이념과 방향」, 『문화예술논총』 1집, 한국문화예술진흥원 문화발전 연구소, 1988.

김영기, 「서예와 현대미술」, 1967 ; 『동양미술론』, 우일사, 1980.

김영나, 「논란속의 근대성 : 한국 근대시각미술에 재현된 '신여성'」, 『미술사와 시각문화』, 미술사와 시각문화학회, 2003.10.

_____, 「동양적 서정을 탐구한 화가 김환기」, 『김환기』, 삼성문화재단, 1997.1.

_____, 「미술이론의 역사와 신미술사학」, 『예술문화연구』, 서울대학교 예술문화연구소, 1997.1.

_____, 「밀레의 농민상 : 미국과 동아시아의 수용상」, 『美術史論壇』, 한국미술연구소, 1998.12.

_____, 「박람회라는 전시공간 : 1893년 시카고 박람회와 조선관」, 『서양미술사학회 논문집』, 서양미술사학회, 2000.12.

_____, 「山丁 서세옥과의 대담」, 『공간』, 1989.4.

_____, 「선망과 극복의 대상 : 한국근대미술과 서양미술」, 『서양미술사학회 논문집』, 서양미술사학회, 2005.6.

_____, 「이인성의 성공과 한계」, 『이인성』, 삼성문화재단, 1999.12.

_____, 「이인성의 향토색 : 민족주의와 식민주의」, 『美術史論壇』, 한국미술연구소, 1999.12.

_____, 「전통과 현대의 사이에서 - 우리 나라의 첫 번째 서양화가 고희동」, 『춘곡 고희동 40주기 특별전』, 서울대학교박물관, 2005.7.

_____, 「전후 20년의 동서문화교섭 : 미국과 동아시아 미술에 나타난 서체적 추상」, 『미술사학』, 미술사교육연구회, 1997.1.

_____, 「클레멘트 그린버그의 미술이론과 비평」, 『서양미술사학회 논문집』, 서양미술사학회, 1996.1.

_____, 「한국근대미술과 서양미술」, 『서양미술사학회 논문집』, 서양미술사학회, 2005.6.

_____, 「한국근대회화에서의 누드」, 『서양미술사학회 논문집』, 서양미술사학회, 1994.1.

_____, 「한국미술사의 태두 고유섭 : 그의 역할과 위치」, 『미술사연구』, 미술사연구회, 2002.12.

420

_____, 「해방이후 한국현대미술의 전개」, 『미술사연구』, 미술사연구회, 1995.1.

_____, 「현대미술에서의 전통의 선별과 계승-1970년대의 모노크롬미술과 1980년대의
　　　　민중미술」, 『정신문화연구』, 한국정신문화연구원, 2000.12.

김영희, 「대한제국시기 개신유학자들의 언론사상과 양계초」, 『韓國言論學報』 43집 4호,
　　　　한국언론학회, 1999.

김외곤, 「1930년대 후반 임화의 문학론 재론」, 『현대문학이론연구』, 현대문학이론학회,
　　　　2000.

김용식, 「3·1운동의 정치사상」, 『동양정치사상사』 1집, 한국동양정치사상사학회, 2005.

김용준, 「「東美展」과 「綠鄕展」」, 『혜성』, 曙光文化社, 1931.5.

_____, 「去俗」, 『근원수필』, 을유문화사, 1948.

_____, 「國展의 인상」, 『자유신문』, 자유신문사, 1949.11.27~30.

_____, 「리석호 개인전을 보다」, 『조선미술』, 평양 : 1957.3.

_____, 「사실주의 전통의 비속화를 반대하여(1)」, 『문화유산』, 평양 : 고고학및민속학연
　　　　구소, 1960.2.

_____, 「서화협전의 인상」, 『삼천리』, 三千里社, 1931.11.

_____, 「예술에 대한 소감」, 『근원수필』, 을유문화사, 1948.

_____, 「우리 미술의 전진을 위하여」, 『조선미술』, 1957.3.

_____, 「이조시대의 인물화- 주로 신윤복과 김홍도를 論함」, 『문장』 창간호, 1939.

_____, 「李朝의 山水畵家」, 『문장』 2집, 문장사, 1939.3.

_____, 「제11회 서화협전의 인상」, 『삼천리』, 삼천리사, 1931.11.

_____, 「조선화 표현 형식과 그 취제 내용에 대하여」, 『력사과학』, 평양 : 사회과학출판
　　　　사, 1955.2.

_____, 「종교와 미술」, 『신생』, 新生社, 1931.10.

_____, 「畵壇春秋 : 繪畵的 고민과 회화적 양심」, 『문장』, 문장사, 1939.10.

_____, 「회화사 부분에서의 방법론적 오류와 사실주의 전통에 대한 왜곡」, 『문화유산』,
　　　　평양 : 고고학및민속학연구소, 1960.3.

김용직, 「1920년대 한국문학의 전통의식에 관한 연구」, 『冠嶽語文研究』 10집, 서울대학교
　　　　국어국문학과, 1985.

_____, 「『문장』과 문장파의 의식성향 고찰」, 『선청어문』 23집, 서울대학교 국어교육과,
　　　　1995.

김용호, 「漢城旬報에 관한 文化的 解釋」, 『言論文化研究』 6호, 서강대학교 언론문화연구
　　　　소, 1988.

김유방, 「우연한 도정에서-新時의 정의를 논쟁하시는 여러 형에게」, 『개벽』 8호, 開闢社,
　　　　1921.2.

_____, 「톨스토이의 예술관」, 『개벽』, 開闢社 1921.3.

김윤수, 「한국미술의 새 단계」, 『민중미술 15년』, 삶과꿈, 1994.

_____ 외, 「좌담회 : 현실의식과 미술로서의 실천 - '현실과 발언'을 중심으로 본 80년대 미술의 전개와 전말」, 『현실과 발언』, 열화당, 1985.

김윤식, 「고전론과 동양문화론」, 『한국근대문예비평사연구』, 일지사, 1976.

_____, 「陰晴史」, 『한국사료총서』, 국사편찬위원회, 1971.

김익한, 「1920년대 일제의 지방지배정책과 그 성격」, 『韓國史硏究』 93호, 한국사연구회, 1996.

_____, 「일제의 동리 지배와 '농촌진흥회'」, 『민족문제연구』 12호, 민족문제연구소, 1996.

金麟坤·尹錞甲, 「初期開化派의 形成過程과 民族意識」, 『社會科學硏究』 1권 1호, 사회과학연구소, 1985.

김인환, 「사상검증시대에 되돌아본 한국 근·현대미술 개관」, 『韓國 現代美術의 斷層』, 삶과꿈, 2006.

김재영·김현주, 「한국문학, 파시즘과 인민주의 토론요지 : 「이광수의 문학적 파시즘」에 대해서」, 『현대문학의 연구』, 한국문학연구학회, 2000.

김정희, 「한지(韓紙) : 종이의 한국 미학화」, 『현대미술사연구』, 현대미술사학회, 2002.

김종길, 「고암(顧菴) 이응노(李應魯)의 조각 작품론」, 『韓國 現代美術의 斷層』, 삶과꿈, 2006.

김종태·강현구, 「일본 '백화파'에 대한 한일 비교문학적 연구 - 이광수와 김동인을 중심으로」, 『한국문예비평연구』, 한국현대문예비평학회, 2003.

김지하, 「오윤을 생각하며」, 『민중미술을 향하여 - 현실과 발언 10년의 발자취』, 과학과 사상, 1990.

_____, 「중력적 초월이라는 생명과 그마저 벗어난 큰 평화 - 오윤과 나」, 『오윤 : 낮도깨비 신명마당』, 국립현대미술관, 2006.

김 철, 「'근대의 초극', '낭비' 그리고 베니치아」, 『민족문학사연구』 18호, 민족문학사학회, 2001.6.

김철순, 「韓國民畵의 傳統과 情神」, 『彩硏』, 이화여자대학교 미술대학 동양화과, 1978.

김태준, 「기자조선변」, 『중앙』, 조선중앙일보사, 1936.1.

_____, 「문화의 조선적 전통(上)(下)」, 『조선문학』, 조선문학사, 1937.6~7.

_____, 「조선의 문학적 전통」, 『조선문학』, 조선문학사, 1937.6.

김택호, 「개화기의 국가주의와 1920년대 민족개조론의 관계 연구」, 『한국문예비평연구』 13권, 한국문예비평학회, 2003.

김현숙, 「근대기 서·사군자관의 변모」, 『한국미술의 자생성』 16호, 한길아트, 1999.

_____, 「김용준과 문장의 신문인화 운동 연구」, 『미술사연구』 미술사연구회, 2002.11.

_____, 「김환기의 도자기 그림을 통해 본 동양주의」, 『한국근대미술사학회』, 한국근대미술사학회, 2001.

_____, 「단색회화에서의 한국성(담론) 연구」, 『한국현대미술, 197080』, 한국현대미술사

422

연구회 심포지엄, 2002.

_____, 「심영섭의 아세아주의 미술론」, 『韓國 現代美術의 斷層』, 삶과꿈, 2006.

_____, 「일제시대 동아시아 관전에서의 지방색」, 『한국근대미술사학』 12집, 한국근대미술사학회, 2004.

김현주, 「식민지 시대와 "문명", "문화"의 이념 ─ 1910년대 이광수의 "정신적 문명"을 중심으로」, 『민족문학사연구』, 민족문학사학회, 2002.

_____, 「한국문학, 파시즘과 인민주의 ; 이광수의 문화적 파시즘 ─ 1920년대 전반기 이광수의 "정치학"과 "문화론"의 관련성을 중심으로」, 『현대문학의 연구』, 한국문학연구학회, 2000.

김호연, 「한국의 민화」, 『韓國學報』, 일지사, 1977.3.

김홍남, 「宮畵 : 조선 궁궐 속의 "民畵"」, 『韓國民畵와 柳宗悅』, 서울역사박물관·(사)한국미술사학회, 2005.9.

_____, 「조선시대 '宮牡丹屛' 硏究」, 『美術史論壇』, 한국미술연구소, 1999.11.

김환기, 「求하던 一年」, 『文章』, 1940.12.

김효정, 「1930년대 한국 모더니즘 연구」, 『한국전통문화연구』, 대구효성가톨릭대학교 인문과학연구소, 1995.

나가타 노부카즈, 「헤겔철학의 수용과 니시타 키타로의 철학」, 『일본근대철학사』, 이수정 역, 생각의 나무, 2001.

남근우, 「'조선민속학'과 식민주의 : 송석하의 문화민족주의를 중심으로」, 『문화인류학』 35권 2호, 한국문화인류학회, 2002.

남송우·정해룡, 「1930년대 모더니즘 문학론 연구 ─ 김기림, 최재서의 문학론을 중심으로」, 『국어국문학지문』, 창어문학회, 1998.

노대환, 「19세기 전반 서양인식의 변화와 西器受容論」, 『韓國史硏究』 95권, 1996.

_____, 「개항기 지식인 金炳昱(1808~1885)의 시세인식과 富强論」, 『韓國文化』 27권, 서울대학교 한국문화연구소, 2001.

_____, 「조선후기 '西學中國源流說'의 전개와 그 성격」, 『歷史學報』 178권, 역사학회, 2003.

다카기 히로시(高木博志), 「일본미술사와 조선미술사의 성립」, 『국사의 신화를 넘어서』, 동아시아역사포럼, 2004.

大喝生, 「좀, 그러지 말아주세요」, 『개벽』 창간호, 개벽사, 1920.6.

라원식, 「80년대 광장의 미술 ─ 걸개그림(掛畵)」, 『미술세계』, 1989.

_____, 「민족·민중미술의 창작을 위하여」, 『민중미술 15년』, 삶과꿈, 1994.

리광영, 「인물주제화의 창작에서 조선화 몰골기법의 특성을 더욱 살려나가자」, 『조선예술』, 평양 : 1995.9.

리종길·유중상, 「우리 미술의 민족적 형식을 더욱 발전시키고 완성하기 위하여(3) ─ 조선화에서 선과 필치 문제를 중심으로」, 『조선예술』, 평양 : 1970.3.

마루야마 칸지(丸山幹治), 「민중적 경향과 정당」(1913), 『근대일본의 비평 1』, 송태욱 옮김, 소명출판, 2002.

목수현, 「한국 박물관 초기 설립과 운용」, 『國立中央博物館所藏 日本近代美術 일본화편』, 국립중앙박물관, 2001.

문명대, 「1930년대 미술학 진흥운동」, 『민족문화연구』 제12호, 고대민족문화연구소, 1977.

미네무라 도시아키, 「Identity 및 Identification에 관하여」, 『한국현대미술 다시 읽기 Ⅲ 제2차 세미나 발제문』, 2002.11.23.

미키 키요시, 「신일본의 사상원리」, 유용태 역, 『동아시아인의 '동양'인식 : 19-20세기』, 문학과지성사, 1997.

민경배, 「1930년대의 미술학 진흥운동」, 『민족문화연구』, 고려대학교 민족문화연구소, 1977.

민정기, 「도시속의 상투적 액자그림」, 『그림과 말』, 현실과발언, 1982.10.

민족미술편집부, 「민미협 1년의 평가와 반성」, 『민족미술』 3호, 민족미술협의회, 1987.3.

_____, 「전통 민중미술의 바른 이해」, 『민중미술』, 도서출판 공동체, 1985.

민혜숙, 「여성미술 어디까지 왔나」, 『민중미술 15년』, 삶과꿈, 1994.

민회수, 「1880년대 육용정(1843~1917)의 현실인식과 東道西器론」, 『한국사론』 제48권, 2002.

권행가·김경연·박계리, 「한국에서의 서양미술사 연구경향」, 『美術史論壇』 1호, 한국미술연구소, 1995.

박계리, 「1940년대 조선미술의 모색과 민족미술 건설의 과제」, 『가나아트』, 1999년 겨울 호.

_____, 「1970년대 한국 모노크롬의 기원과 전통성」, 『美術史論壇』, 韓國美術硏究所, 2002.12.

_____, 「21세기 리얼리스트는 누구인가 : 민정기 다시 읽기」, 『기전미술 2004』, 경기문화재단, 2004.

_____, 「김인순－여성해방의 굿판을 펼치는 화가는 무당이다」, 『기전미술 2007 Art&Critic』, 경기문화재단, 2007.11.30.

_____, 「김학수의 트라우마, 그 기억속의 역사」, 『한국근현대미술사학』, 한국근현대미술사학회, 2011.12.

_____, 「『每日申報』와 1910년대 전반 근대이미지」, 『미술사논단』, 한국미술연구소, 2008.1.30.

_____, 「오윤의 말기(1984~86) 예술론에서의 현실과 전통 인식」, 『미술이론과 현장』, 한국미술이론학회, 2008.12.31.

_____, 「柳宗悅와 朝鮮民族美術館」, 『근대미술사학』 9집, 한국근현대미술사학회, 2001.

_____, 「의도된 民族性, 官展 臺灣鄕土色 硏究」, 『美術史論壇』 13호, 한국미술연구소,

2001.

_____, 「이여성의 〈擊毬之圖〉」, 『마사박물관지』, 마사박물관, 1998.

_____, 「이윤엽 - 하나의 공동체를 꿈꾸며」, 『기전미술2006 Art&Critic』, 경기문화재단,
 2006.9.30.

_____, 「이중섭의 위상」, 『Visual』 Vol.8, 한국예술종합학교 미술원 조형연구소, 2011.

_____, 「일제강점기 전위미술론의 전통관 연구 - 문장그룹을 중심으로」, 『미술이론과
 현장』, 한국미술이론학회, 2006.12.

_____, 「일제시대 '朝鮮鄕土色'」, 『한국근대미술사학회』 4집, 한국근대미술사학회,
 1996.

_____, 「제실박물관과 御苑, 한국박물관100년사」, 『사회평론』, 2009.12.28.

_____, 「조선총독부박물관 서화컬렉션과 수집가들」, 『근대미술연구2006』, 국립현대미
 술관, 2006.12.15.

_____, 「충무공 동상과 국가이데올로기」, 『한국근대미술사학』 12집, 2004.8.

_____, 「他者로서의 李王家博物館과 傳統觀 - 書畵觀을 중심으로」, 『美術史學硏究』, 韓
 國美術史學會, 2003.12..

_____, 「특별기획 광복 60년, 한국미술 60년 - 관제와 불편한 동거, 창작욕구를 자극하
 다」, 『월간미술』, 2005.9.

_____, 「현실 동인과 오윤」, 『한민족문화연구』 Vol.39, 한민족문화학회, 2012.

박로철, 「새로운 수법으로 그린 개성적인 풍경화」, 『조선예술』, 평양 : 1978.6.

박병채, 「1930년대의 교육학 진흥운동」, 『민족문화연구』, 고려대학교 민족문화연구소,
 1977.

박서보, 「현대미술과 나」, 『미술세계』, 1989.10.

_____, 「현대미술과 나(2)」, 『미술세계』, 1989.11.

박성진, 「일제하 사회진화론의 변형과 민족개조론」, 『한국민족사연구』 17호, 1996.

박소현, 「제국의 취미 - 이왕가박물관과 일본의 박물관 정책에 대해」, 『美術史論壇』 제18
 호, 한국미술연구소, 2004.

박신의, 「민중미술의 현재, 더 큰 현실에 눈뜨기」, 『민중미술 15년』, 삶과꿈, 1994.

박영희, 「고전 부흥의 현대적 의의 : 심오한 취지와 섭취의 과정」, 1938.6.4.

_____, 「조선 문화의 재인식」, 『개벽』복간 2호, 개벽사 1934.12.

_____, 「허장과 실제 - 분기선 : 약간의 문예잡감」, 『개벽』 복간 1호, 개벽사, 1934.11.

박찬경, 「미술운동의 4세대를 위한 노트」, 『민중미술 15년』, 삶과꿈, 1994.

박찬승, 「1930년대 민족주의계열의 고적보존운동」, 『한국사연구』, 한국사연구회, 1993.

박창룡, 「조선화 몰골형식에서의 인물묘사」, 『조선예술』, 평양 : 1999.4.

박 철, 「조선화를 더욱 힘있게 발전시키자 - 선을 필력있게 쓰려면」, 『조선예술』, 평양 :
 1978.11.

박헌종, 「조선화의 고유한 단붓질기법을 발전시키기 위한 문제」, 『조선예술』, 평양 :

1978.11.

박효은, 「18세기 朝鮮 文人들의 繪畵蒐集活動과 畵壇」, 『美術史學研究』제223·224호, 韓國美術史學會, 2002.

박희병, 「임화의 신문학사론 비판」, 『한국문화』22집, 서울대학교 한국문화연구소, 1998.12.

백남운, 「관학 아카데미에 대항하여」, 『조선사회경제사』, 범우사, 1989.

백종기, 「開化基의 民權思想」, 『평화연구』4호, 경북대학교 평화문제연구소, 1978.

백지숙, 「공과 사, 그리고 예술가」, 『민중미술 15년』, 삶과꿈, 1994.

백 철, 「동양인간과 풍류성」, 『조광』20호, 조광사, 1937.5.

_____, 「조선의 문화적 한계성」, 『사해공론』3권 3호, 1937.7.

_____, 「풍류인간의 문학」, 『조광』3권 6호, 조광사, 1937.6.

_____, 「동양인간과 풍류성」, 『조광』20호, 조광사, 1937.5.

변선환, 「재평가해야 할 '東道西器론'」, 『한국논단』, 한국논단, 1990.

분석가, 「영향에 대한 불안 : 이우환 죽이기, 그 이후」, 『미술세계』, 2000.2.

_____, 「이우환 죽이기」, 『미술세계』, 2000.1.

사이토 스미에, 「전통사상의 근대적 재편성과 독일철학의 도입」, 『일본근대철학사』, 생각의나무, 2001.

사토 도오신, 「근대일본관전의 성립과 전개」, 『한중일근대관전비교』, 한국근대미술사학회 국제학술대회자료집, 2005.

三木清, 「신일본의 사상과 원리」, 『동아시아인의 '동양'인식, 19-20세기』, 최원식·백영서 편, 문학과 지성사, 1997.

서성록, 「모노톤 회화와 일본 모노화의 관계」, 『월간미술』, 1990.8.

서세옥, 「인터뷰-산정 서세옥」, 『한국미술기록보존소 자료집』, 삼성문화재단, 2003.

서인식, 「고전과 현대」, 『인문평론』2권 10호, 1940.

_____, 「전통론」, 『역사와 문화』, 학예사, 1939.

_____, 「현대의 과제(基一) 전형기 문화의 諸相」, 『역사와 문화』, 학예사, 1939.

서중석, 「이승만대통령의 반일운동과 한국민족주의」, 『인문과학』30집, 성균관대학교 인문과학연구소, 2000.

선주원, 「1930년대 임화의 리얼리즘론 연구」, 『청람어문학』, 청람어문교육학회, 1999.

성완경, 「나의 춤은 꿈을 꾸는 동안 계속되었다-오윤과 민중미술」, 『오윤 : 낮도깨비 신명마당』, 국립현대미술관, 2006.

_____, 「미술제도의 반성과 그룹운동의 새로운 이념」, 『민중미술 15년』, 삶과꿈, 1994.

_____, 「오윤의 붓과 칼」, 『계간미술』1985년 가을호..

손정수, 「쟁점 : 1930년대를 바라보는 몇 가지 방식-문학사와 방법론」, 『한국학보』, 일지사, 1997.

송백헌, 「春園의 「李舜臣」연구」, 『語文研究』, 語文研究會, 1983.

송석준, 「한국 양명학의 형성과 하곡 정제두」, 『陽明學』 6호, 韓國陽明學會, 2001.

송수남, 「남화정신의 현대적 조응」, 『弘大學報』 277호, 1975.4.1.

_____, 「역사, 수묵의 사상, 수묵의 조형」, 『한국화의 길』, 1995.

申南澈, 「復古主義에 對한 數言－E·스프랑거의 演說을 中心으로(上)(中)(下)」(1935.5.9), 『韓國文藝批評資料集 19』, 한국인문과학원, 1998.

신석초, 「멋 說」, 『문장』, 문장사, 1941.3.

안동숙, 「인터뷰－오당 안동숙」, 『한국미술기록보존소 자료집 1』, 삼성문화재단 삼성미술관, 2003.

안태정, 「1920년대 일제의 조선지배논리와 이광수의 민족개량주의 논리」, 『史叢』 35권 1호, 역사학연구회, 1989.

安廓, 「朝鮮의 美術」, 『學之光』 5집, 太學社, 1915.5.

안휘준, 「어떤 현대미술이 '한국' 미술사에 편입될 수 있을까」, 『韓國 現代美術의 斷層』, 삶과꿈, 2006.

양건식, 「석사자상」, 『불교진흥회월보』, 1915.3.

楊尚弦, 「東道西器論과 光武改革의 性格」, 『東洋學』 28권 1호, 단국대학교 동양학연구소, 1998.

양일모, 「'자유'를 둘러싼 유교적 담론」, 『哲學硏究』 52집 1호, 철학연구회, 2001.

오광수, 「단색화와 현대 수묵화 운동」, 『韓國 現代美術의 斷層』, 삶과꿈, 2006.

_____, 「박서보」, 『20인의 한국미술가 3』, 시공사, 1997.

_____, 「한국의 단색평면회화－모노크롬은 이념인가」, 『월간미술』, 1996.3.

_____, 「한국의 모노크롬과 그 정체성」, 『한국현대미술의 전개 : 사유와 감성의 시대, 1970년대 중반～1980년대 중반』, 국립현대미술관, 2002.

_____, 「한국 추상미술, 그 계보와 동향」, 『한국 추상미술 40년』, 1997.08.

_____, 「회화의 원초적 물음의 지속－하종현展」, 『공간』, 1978.1.

오규 신조(尾久彰三), 「야나기 무네요시와 민화의 발견과 그 시대 배경」, 『韓國民畵와 柳宗悅』, 서울역사박물관·(사)한국미술사학회, 2005.9.

오명석, 「1960～70년대의 문화정책과 민족문화담론」, 『비교문화연구』 4호, 서울대학교 비교문화연구소, 1988.

오상길, 「다시 읽고 다시 써야할 과제들」, 『한국현대미술 다시 읽기 요지문』, 2002.

오자키 호츠미(尾崎秀實), 「동아협동체의 이념과 그 성립의 객관적 기초」, 『동아시아인의 '동양'인식, 19～20세기』, 최원식·백영서 편, 문학과 지성사, 1997.

오진경, 「1980년대 한국 여성미술에 대한 여성주의적 성찰」, 『현대미술사연구』, 현대미술사학회, 2000.12.

_____, 「한국 여성주의 미술의 몸의 정치학」, 『美術史論壇』, 한국미술연구소, 2005.6.

오카쿠라 텐신(岡倉天心), 「東洋의 理想」, 『동아시아인의 '동양'인식 : 19～20세기』, 문학과 지성사, 1997.

우남숙, 「신채호의 국가론 연구」, 『한국정치학회보』 32권 4호, 한국정치학회, 1998.

우동선, 「창경원과 우에노 공원, 그리고 메이지의 공간지배」, 『궁궐의 눈물, 백 년의
　　　　침묵－제국의 소멸 100년, 우리 궁궐은 어디로 갔을까?』, 효형출판, 2009.

우실하, 「오리엔탈리즘의 해체를 위한 인식 전환으로서의 동도동기론」, 『東洋社會思想』
　　　　1집, 동양사회사상학회, 1998.

원동석, 「80년대 미술의 평가와 전망」, 『가나아트』, 1989년 1·2월호.

＿＿＿, 「민중미술의 논리와 전망」, 『민중미술 15년』, 삶과꿈, 1994.

＿＿＿, 「민중미술의 논리와 전망」, 『오늘의 책』 4, 한길사, 1984.

＿＿＿, 「우리시대의 걸개그림」, 『예감』, 1991.7.

＿＿＿, 「상처와 고난의 두 작가－오윤과 손상기」, 『가나아트』 창간호, 1988.

원재연, 「조선시대 학자들의 서양인식」, 『대구사학』 73집, 대구사학회, 2003.

유준상, 「곽인식의 『사물에 言語』」, 『미술세계』, 1991.3.

＿＿＿, 「윤명로의 작품세계」, 『윤명로 작품전』, 견지화랑, 1977.11.

유홍준, 「南泰膺의 '聽竹畵史'의 회화사적 의의」, 『美術資料』, 국립중앙박물관, 1990.

＿＿＿, 「오윤의 삶과 예술」, 『실천문학』 제8호, 실천문학사, 1987.

＿＿＿, 「한국미술과 아방가르드」, 『민중미술 15년』, 삶과꿈, 1994.

윤난지, 「김환기의 1950년대 그림 : 한국 초기 추상미술에 대한 하나의 접근」, 『현대미술
　　　　사연구』, 현대미술사학회, 1995.2.

＿＿＿, 「시각적 신체기호의 젠더 구조 : 윌렘 드 쿠닝과 서세옥의 그림」, 『미술사학』,
　　　　미술사교육연구회, 1998.12.

＿＿＿, 「포스트 모던 시대의 한국 추상미술」, 『한국 추상미술 40년』, 1997.8.

＿＿＿, 「한국 극사실화의 '사실성' 담론」, 『미술사학』, 미술사교육연구회, 2000.8.

윤범모, 「1910년대의 서양회화 수용과 작가의식」, 『미술사학연구』, 한국미술사학회,
　　　　1994.3.

＿＿＿, 「20세기 한국 유화의 전개 양상」, 『근대를 보는 눈』, 국립현대미술관, 1997.12.

＿＿＿, 「근대기 사찰 봉안용 불화 혹은 정종여와 오지호의 경우」, 『동악미술사학』,
　　　　동악미술사학회, 2002.12.

＿＿＿, 「김종태 혹은 조선미전과 현실의식」, 『韓國 現代美術의 斷層』, 삶과꿈, 2006.

＿＿＿, 「나혜석 예술세계의 원형탐구」, 『美術史論壇』, 한국미술연구소, 1999.12.

＿＿＿, 「남북 미술 교류의 활성화 방안」, 『현대미술사연구』, 현대미술사학회, 2000.12.

＿＿＿, 「박수근의 예술세계와 민족미의 구현」, 『한국근대미술사학』, 한국근대미술사학
　　　　회, 1996.3.

＿＿＿, 「배운성, 일제하 유럽에서 펼친 향토색 혹은 이국정서」, 『배운성화집』, 국립현대
　　　　미술관, 2001.9.

＿＿＿, 「시대정신과 정체성의 탐구」, 『한국근대미술』, 한길아트, 2000.

＿＿＿, 「신미술가협회 연구」, 『한국근대미술사학』, 한국근대미술사학회, 1997.12.

428

_____, 「심산 노수현의 현실의식과 관념세계」,『조형』, 서울대학교 조형연구소, 2000.3.

_____, 「여류 채색화의 선구, 정찬영」,『월간미술』, 중앙일보사, 2000.8.

_____, 「윤효중－세속적 성공과 예술적 실패」,『조형연구』, 조형연구소, 2002.3.

_____, 「이응로의 도불과 도불전의 의의」,『고암미술』, 이응노미술관, 2000.11.

_____, 「이인성－조선향토색론과 상징적 언어」,『동악미술사학』, 동악미술사학회, 2001.12.

_____, 「이중섭의 연기설과 범생명주의」,『동악미술사학』, 동악미술사학회, 2004.12.

_____, 「일제하 서울 방문의 서양인 화가와 작가 활동」,『한국근대미술사학』, 한국근대 미술사학회, 2004.12.

_____, 「제15회 서화협전의 고찰」,『한국근대미술사학』, 한국근대미술사학회, 1998. 11.

_____, 「제3세계 미술의 재인식」,『민중미술 15년』, 삶과꿈, 1994.

_____, 「최영림－한 실향민의 망향정신과 나부의 세계」,『최영림도록』, 가나아트센터, 2002.3.

_____, 「한국 근대미술의 정체성을 찾아서」,『한국미술의 자생성』, 한길아트, 1999.1.

_____, 「한국 근대미술품과 진위문제」,『현대미술사연구』, 현대미술사학회, 1999.8.

_____, 「한국의 사진 도입기와 선구자 황철」,『조형연구』, 경원대 조형연구소, 1998.2.

_____, 「항일미술과 친일미술」,『한국근대미술사학』, 한국근대미술사학회, 1999.12.

_____, 「향토회와 대구화단」,『한국근대미술사학』, 한국근대미술사학회, 1996.12.

윤우학, 「한국 현대미술의 현대화」,『韓國 現代美術의 斷層』, 삶과꿈, 2006.

윤재민, 「갑오 이후 東道西器론자의 도문 관점 시론－김윤식의 경우」,『어문논집』, 민족어 문학회, 1994.

윤진섭, 「하종현의 〈접합〉 연작에 대한 연구」,『韓國 現代美術의 斷層』, 삶과꿈, 2006.

이강소, 「열려진 事物로서의 構造와 行爲」,『공간』, 1983.8.

이건수, 「보이지 않는 세계에 대한 갈망」,『월간미술』, 2002.1.

이건용, 「눈을 감고 보아야 하는 지점」,『공간』, 1980.6.

이경희, 「근원 김용준의 초기이론과 작품연구－모더니즘을 중심으로」,『한국근대미술사 학』, 한국근대미술사학회, 1999.

_____, 「김용준의 향토색의 성과 의의」,『예술문화연구』, 서울대학교 예술문화연구소, 2000.

이광수, 「문학이라 하오」(1916),『李光洙全集』 1권, 三中堂, 1971.

_____, 「李舜臣」,『李光洙全集』 12권, 三中堂, 1962.

_____, 「자녀중심론」(1918),『李光洙全集』 17권, 三中堂, 1964.

이도영, 「동양화의 연원(一)」,『書畵協會會報』 제1권 제1호, 1921.

이만열, 「서평－야나기 무네요시 著, 이대원 譯,『한국과 그 예술』」,『숙대신보』, 1974.9.23.

이병기, 「고서」,『문장』 2권 2호, 문장사, 1940.2.

_____, 「書卷氣」, 『문장』 1권 11호, 문장사, 1939.12.

이상찬, 「1906~1910년의 지방행정제도 변화와 지방자치논의」, 『한국학보』, 한국학보, 1986.

이석우, 「생명의 힘과 맥(脈)을 형상으로 떠낸 선구자 오윤」, 『미술세계』, 1988년 1월호.

이영철, 「80년대 민족·민중미술의 전개와 현실주의」, 『민중미술 15년』, 삶과꿈, 1994.

이완재, 「식민지시대의 역사소설논고-1930년대의 논의를 중심으로-」, 『한국학논집』, 한양대학교 한국학연구소, 1992.

이원복, 「'畵苑別集'考」, 『美術史學硏究』 215호, 韓國美術史學會, 1997.9.

이원영, 「개화사상과 文明史觀」, 『호남정치학회보』 8집, 호남정치학회, 1996.

이원조, 「고전부흥시비론」, 『조광』 4권 3호, 조광사, 1938.3.

_____, 「비평정신의 실과 논리의 획득」, 『인문평론』 창간호, 1939.10.22.

이인범, 「야나기 무네요시 민예론의 현재성」, 『韓國民畵와 柳宗悅』, 서울역사박물관·(사) 한국미술사학회, 2005.9.

이인표, 「국내 주요 서양화가 그림 작가지수 나와」, 『문화일보』, 2006.2.8.

이 일, 「'70년대'의 화가들」, 『한국 추상미술 40년』, 1997.8.

_____, 「집요한 자기 검증의 세계」, 『윤명로 작품전』, 견지화랑, 1977.11.

이종상, 「간추린 삶의 여정」, 『이종상』, 1996.

이지원, 「1930년대 민족주의계열의 고적보존운동」, 『동방학지』 77·78·79합집, 연세대학교 동방학연구소, 1993.

_____, 「1930년대 전반 민족주의 문화운동론의 성격」, 『국사관논총』 51집, 국사편찬위원회, 1994.

이철량, 「수묵화의 매체적 특성과 정신성」, 『공간』, 1983.11.

_____, 「한국화의 문제와 진로-수묵화의 매재적 특성과 정신성」, 『공간』, 1983.11.

이태준, 「古翫品과 생활」, 『무서록』, 박문서관, 1941.

_____, 「글짓는 법 ABC」, 『중앙』 7호, 1934.7.

_____, 「모방」, 『무서록』, 박문서관, 1941.

_____, 「문단인으로서 사회에 보내는 희망」, 『무서록』, 박문서관, 1941.

_____, 「목수들」, 『문장』, 문장사, 1939.9.

이태호, 「80년대 현장미술의 발전과 걸개그림」, 『가나아트』, 1989년 11·12월.

_____, 「80년대 현장미술의 발전과 걸개그림」, 『민중미술 15년』, 삶과꿈, 1994.

_____, 「북한의 미술과 미술사연구 동향」, 『가나아트』, 1989년 5·6월.

이태훈, 「1920년대 전반기 일제의 '문화정치'와 부르조아 정치세력의 대응」, 『역사와 현실』 47집, 한국역사연구회, 2003.

이헌구, 「조선 문학의 정의」, 『三千里』, 삼천리, 1936.8.

이홍우, 「박서보」, 『화랑』, 1977년 겨울.

이희평, 「金允植의 東道的 世界觀 一考」, 『東洋古典硏究』 3집 1권, 동양고전학회, 1994.

430

인권환, 「1930년대 종교과에 있어서의 국학진흥운동」, 『민족문화연구』, 고려대학교 민족
　　　문화연구소, 1977.
임형택, 「국학의 성립과정과 실학에 대한 인식」, 『실사구시의 한국학』, 창작과 비평사,
　　　2000.
임　화, 「고전의 세계」, 『조광』, 조광사, 1940.12.
＿＿＿, 「교양과 조선문단」, 『인문평론』 1권 2호, 1939.11.
＿＿＿, 「언어의 마술성」, 『비판』 32.33, 비판사, 1936.3.
＿＿＿, 「조선 민족문화 건설의 기본과제에 대한 일 과제」, 『임화 신문학사』, 임규찬
　　　편, 한길사, 1993.
임환모, 「1920년대 중반~1930년대초 민족주의 좌파의 신간회운동론」, 『한국언어문
　　　학』, 한국언어문학회, 1994.
장덕수, 「서화협회보의 창간을 축하함」, 『書畵協會會報』 1권 1호, 1921.
장동진, 「특집 : 일본 식민통치시대 한국자유주의 ; 식민지에서의 "개인", "사회", "민족"
　　　의 관념과 자유주의 : 안창호의 정치적 민족주의와 이광수의 문화적 민족주의」,
　　　『한국철학논집』, 한국철학사연구회, 2005.
장　발, 「장식적 두뇌」, 『별건곤』, 開闢社, 1929.6.
장영숙, 「東道西器론의 연구동향과 과제」, 『역사와 현실』 50호, 한국역사연구회, 2003.
장우성, 「동양문화의 현대성」, 『현대문학』, 1955.2.
장해솔, 「리얼리즘미술과 그 방법문제」, 『민중미술 15년』, 삶과꿈, 1994.
전경수, 「한국박물관의 식민주의적 경험과 민족주의 실천 및 세계주의적 전망」, 『한국인
　　　류학의 성과와 전망』, 집문당, 1998.
전승주, 「1920년대 민족주의문학과 민족 담론」, 『민족문학사연구』 24호, 민족문학사연구
　　　소, 2004.
전재호, 「한국 민족주의와 反日」, 『정치비평』, 한국정치학회, 2002.
정민영, 「고양이 목에 방울을 달아라!–『박서보』제몫 찾아주기」, 『미술세계』, 2001년
　　　1월호.
정병모, 「조선민화론」, 『韓國民畵와 柳宗悅』, 서울역사박물관·(사)한국미술사학회,
　　　2005.9.
정세근, 「동양의 의미」, 『혜세연구』 8집, 한국혜세학회, 2002.
정순목, 「열강의 동북아에 대한 교육경략」, 『敎育學硏究』 30집, 한국교육학회, 1992.
정순목, 「열강의 동북아에 대한 敎育經略」, 『民族文化論叢』 12집, 영남대학교 민족문화연
　　　구소, 1991.
정양모, 「18세기 전기의 백자 달항아리」, 『韓國 現代美術의 斷層』, 삶과꿈, 2006.
정지용, 「가람시조집 발」, 『정지용전집 2』, 민음사, 1988.
＿＿＿, 「紛紛說話」, 『정지용전집 2』, 민음사, 1988.
＿＿＿, 「시와 언어」, 『산문』, 동지사, 1949.

정헌이, 「1970년대 단색조 회화 : 침묵의 회화와 미학적 자의식」, 『한국현대미술 다시 읽기 요지문』, 2002.

정헌이, 「1970년대 한국 단색조 회화에 대한 소고」, 『한국현대미술 다시 읽기 III Vol.2』, ICAS, 2003.2.

정형민, 「구한말~1910년대의 수묵·채색화단의 미술사적 의의」, 『근대를 보는 눈』, 삶과 꿈, 1998.

_____, 「書·畵의 추상화 과정에 관한 試 1930년대~1960년대 일본과 한국화단을 중심으로」, 『造形』, 서울대학교 조형연구소, 2000.

_____, 「서구 모더니즘 수용과 전개에 따른 한국 전통회화의 변모」, 『造形』, 서울대학교 조형연구소, 1994.

_____, 「전환기적 근대화가 소정 변관식」, 『한국의 미술가 변관식』, 삼성문화재단, 1998.

_____, 「韓國 近現代 美術用語의 變遷과 正體性－繪畵에서 드로잉(Drawing)까지」, 『造形』, 서울대학교 조형연구소, 1998.

_____, 「한국 근대 역사화」, 『造形』, 서울대학교 조형연구소, 1997.

_____, 「한국근대회화의 도상(圖像) 연구－종교적 함의(含意)」, 『한국근대미술사학』, 한국근대미술사학회, 1998.

_____, 「한국미술교육의 현대성의 논리－창작과 교육의 공존의 가능성을 향하여」, 『造形』, 서울대학교 조형연구소, 1996.

_____, 「한국미술사에 있어서 근대성의 논의(1)」, 『강좌미술사』 8집 1호, 한국불교미술사학회, 1996.

_____, 「한국미술사에 있어서 근대성의 논의(2)－김용준(근원 김용준, 1904~1967)을 중심으로－」, 『미술사학연구』, 한국미술사학회, 1996.

조경식, 「천재의 역사적 의미론과 탈현대이론들에 의한 상대화」, 『괴테연구』, 한국괴테학회, 1997.

조광석, 「한국미술과 모노크롬」, 『한국현대미술 다시 읽기 요지문』, 2002.

조상우, 「安潚의 〈非有子問答〉 硏究」, 『古典文學硏究』 21집, 한국고전문학연구회, 2002.

조선미, 「柳宗悅의 한국미술관」, 『미술사학』, 민음사, 1989.

조성을, 「조선후기 사학사연구현황」, 『한국중세사회 해체기의 제문제(상)(하)』, 한울, 1987.

조우식, 「古典과 가치」, 『문장』, 1940.9.

_____, 「古典과 가치(續)」, 『문장』, 1940.10.

조은정, 「1920년 창덕궁 벽화 조성에 대한 연구」, 『美術史學報』 Vol.33, 미술사학연구회, 2009.

_____, 「애국선열조상위원회의 동상 제작」, 『내일을 여는 역사』 Vol.80, 내일을 여는 역사, 2010.

432

_____, 「한국전쟁기 이경성의 평문에 나타난 전통과 현대에 대한 연구」, 『韓國 現代美術의 斷層』, 삶과꿈, 2006.

조인수, 「오윤, 민중미술을 이루어 내다」, 『오윤 : 낮도깨비 신명마당』, 국립현대미술관, 2006.

조종환, 「백암 박은식의 근대화 인식론 고찰」, 『論文集』 29집, 가톨릭상지대학 사회개발·산업기술연구소, 1999.

조준오, 「미술 평론에서 복고주의를 반대하여」, 『조선미술』, 평양 : 1963.3.

조휘각, 「영제 이건창의 생애와 경세관」, 『國民倫理硏究』 43집 1호, 한국국민윤리학회, 2000.

中原佑介, 「韓國, 다섯가지 흰색」, 『홍대학보』, 1975.5.15.

지수걸, 「1932~35년간의 조선농촌진흥운동-식민지 '체제유지정책'으로서의 기능에 관하여」, 『한국사연구』 46집, 한국사연구회, 1984.

진순애, 「1930년대 한국 문학비평에 나타난 모더니즘 개념의 내포에 관한 고찰」, 『한국시학연구』, 한국시학회, 1998.

채호석, 「1930년대 조선여성교육의 사회적 성격」, 『민족문학사연구』, 민족문학사학회, 1997.

千葉成夫, 「모노派論」, 『공간』, 1989.3.

최공호, 「조선 공예에 헌신한 淺川巧」, 『月刊美術』, 1990.8.

최기영, 「한말 교과서 『유년필독』에 관한 일고찰」, 『書誌學報』 9호, 1993.

최남선, 「예술과 근면」, 『청춘』, 靑春社, 1917.11.

_____, 「조선국민문학으로의 시조」, 『조선문학』 16호, 조선문학사, 1926.5.

최문규, 「천채 담론과 예술의 자율성」, 『독일문학』, 한국독어독문학회, 2000.

최병철, 「조선화 필치와 형상적 기능」, 『조선예술』, 1993.10.

최석영, 「1920년대 日帝의 巫俗통제책」, 『일본사상』 2호, 한국일본사상사학회, 2000.

최 열, 「1920년대 민족만화운동」, 『역사비평』 1호, 역사문제연구소, 1988.

_____, 「1928~1932년간 미술논쟁 연구」, 『한국근대미술사학』, 한국근대미술사학회, 1994.

_____, 「80년대 미술운동의 한계와 극복」, 『시대정신』, 일과 놀이, 1984.

_____, 「근대미술의 기점에 대하여」, 『한국근대미술사학』, 한국근대미술사학회, 1995.

_____, 「김복진의 후기 미술비평」, 『한국근대미술사학』, 한국근대미술사학회, 1996.

_____, 「김용준 논쟁의 소용돌이 속에서 지새운 한평생」, 『가나아트』, 가나아트, 1994년 1·2월호.

_____, 「미술사학사 연구의 발자취와 과제」, 『韓國 現代美術의 斷層』, 삶과꿈, 2006.

_____, 「민족미술의 민중적 전통과 창조를 위하여」, 『시대상황과 미술의 논리』, 한겨레, 1886.

_____, 「민중의 소리를 붓으로 말한다」, 『水原大文化』, 수원대학교 교지편집위원회,

　　　　1994.

_____, 「윤희순의 민족주의 미술론」, 『한국근대미술사학』, 한국근대미술사학회, 1999.

_____, 「전환기의 민중 미술운동」, 『明大』, 명지대학교 교지편집위원회, 1988.

_____, 「조선미술론의 형성과 성장 과정 연구」, 『한국근대미술사학』, 한국근대미술사학
　　　　회, 1998.

_____, 「조선후기 민중그림」, 『용봉』, 전남대학교, 1984.

_____, 「진보적 미술가의 과제와 임무」, 『寶雲』, 충남대학교 교지편집위원회, 1989.

최원삼·정종여, 「몰골법 (1)~(6) 몰골법의 몇가지 특징」, 『조선예술』, 평양 : 1980. 1~7.

최윤수, 「東道西器 논리와 민족담론의 해석」, 『東洋哲學硏究』 38호, 동양철학연구회,
　　　　2004.

최윤수, 「東道西器論의 재해석」, 『동양철학』 20집, 한국동양철학회, 2003.

최인진, 「조선조에 전래된 사진의 원리」, 『향토서울』 36호, 1972.

최재서, 「전형기의 비평계」, 『인문평론』, 1941.1.

최재석, 「1930년대의 경제학 진흥운동」, 『민족문화연구』, 고려대학교 민족문화연구소,
　　　　1977.

최진성, 「박생광의 한국화연구」, 『한국근대미술사학』 8집, 2000.

최태만, 「김용준─근원 김용준의 비평론 연구」, 『한국근대미술사학』, 한국근대미술사학
　　　　회, 1999.

최하림, 「해설─柳宗悅의 韓國美術觀에 대하여」, 『한국과 그 예술』(柳宗悅著·이대원 역),
　　　　지식산업사, 1974.

치바 시게오, 「한국 단색조 회화와 일본 모노하의 미학적 연계와 차이」, 『한국현대미술
　　　　다시 읽기 Ⅲ 제2차 세미나 발제문』, 2002.11.23.

케두리, 엘렌, 「민족자결론의 연원과 문제점」, 『민족주의란 무엇인가』, 백낙청 편, 창작과
　　　　비평사, 1981.

키다 에미코, 「韓·日 프롤레타리아 미술운동의 교류에 관하여」, 『美術史論壇』 12호,
　　　　한국미술연구소, 2001.

하리우 이찌우, 「민중의 힘을 결집한 집단적 저항과 샤머니즘의 제식─오윤의 현재적
　　　　의의」, 『오윤 : 낮도깨비 신명마당』, 국립현대미술관, 2006.

하리우 키요토, 「사회주의철학의 수용과 전개양상」, 『일본근대철학사』, 생각의나무,
　　　　2000.

하스미 시게히코, 「다이쇼적 담론과 비평」, 『근대일본의 비평 1』, 송태욱 옮김, 소명출판,
　　　　2002.

한기언, 「1930년대의 민속학 진흥운동─민속학의 정립과 본격적 연구의 시발」, 『민족문화
　　　　연구』, 고려대학교 민족문화연구소, 1977.

한보영, 「신춘국제정군의 동향」, 『조광』, 조광사, 1936.1.

한상범, 「韓·日 法學과 마르크스주의」, 『亞-太公法硏究』 10집, 아세아태평양공법학회,

434

2002.

한상진, 「민족 고전 평가에서 나타난 편향－평론가 리능종의 미술 고전 작품 해설문을
　　　중심으로」, 『조선미술』, 평양 : 1963.3.

한우근, 「개항당시의 위기의식과 개화사상」, 『한국사연구』 2집, 1968.

허동현, 「調査視察團(1881)의 일본 경험에 보이는 근대의 특성」, 『韓國思想史學』 19집,
　　　한국사상사학회, 2002.

허형만·이훈, 「1930년대 한국 문학에 나타난 T. S 엘리어트의 영향－최재서와 김기림을
　　　중심으로」, 『한국언어문학』, 한국언어문학회, 1999.

홍선표, 「1920~1930년대의 수묵채색화 : 개량과 초극의 근대화」, 『한국근대미술 : 수
　　　묵·채색화』, 국립현대미술관, 1998.09.

_____, 「1920년대~30년대의 수묵·채색화－개량과 초극의 제도화」, 『근대를 보는 눈』,
　　　삶과꿈, 1998.

_____, 「근대적 일상과 풍속의 징조－한국 개화기 인쇄미술과 신문물 이미지」, 『美術史論
　　　壇』, 한국미술연구소, 2005.12.

_____, 「금강산 그림의 실상과 흐름」, 『월간미술』 4월호, 1984.4.

_____, 「까치호랑이그림」, 『월간문화재』, 한국문화재보호재단, 2004.1.

_____, 「도상봉의 작가상과 작품성」, 『도상봉작품집』, 국립현대미술관, 2002.10.

_____, 「동양적 모더니즘」, 『월간미술』, (주)월간미술, 2004.12.

_____, 「또하나의 우리 미술사 자료집－리재현 조선력대미술가편람 서평」, 『창작과비
　　　평』, (주)창비, 2004.6.

_____, 「명청대 西學書의 視學지식과 조선후기 회화론의 변동」, 『미술사학연구』, 한국미
　　　술사학회, 2005.12.

_____, 「미술의 근대적 유통공간과 개념의 등장」, 『월간미술』, (주)월간미술, 2002.08.

_____, 「복제된 개화와 계몽의 이미지」, 『월간미술』, (주)월간미술, 2002.12.

_____, 「사무라이 옷을 입은 충무공」, 『월간미술』, (주)월간미술, 1999.7.

_____, 「사실적 재현기술과 시각 이미지의 확장」, 『월간미술』, (주)월간미술, 2002.9.

_____, 「서양화단과 조각계의 발생」, 『월간미술』, (주)월간미술, 2003.12.

_____, 「서화계의 후진 양성과 단체 결성」, 『월간미술』, (주)월간미술, 2003.4.

_____, 「서화시대의 연속과 단절」, 『월간미술』, (주)월간미술, 2002.7.

_____, 「수묵민화의 의미와 의의」, 『수묵민화』, 국민대학교박물관, 2000.

_____, 「신동양화 창출을 위한 수용과 모색」, 『월간미술』, (주)월간미술, 2005.1.

_____, 「에도시대의 조선화 열기」, 『한국문화연구』, 이화여대 한국문화연구원, 2005.6.

_____, 「오세창과 근역서화징」, 『국역근역서화징』, 한국미술연구소, 1998.

_____, 「월전 장우성의 문인화－'거속'정신에 의한 한국적 모더니즘의 창출」, 『한중대가
　　　전심포지움』, 국립현대미술관, 2003.11.

_____, 「유학생 미술가의 배출과 서양화의 본격적인 전개」, 『월간미술』, (주)월간미술,

2003.2.

_____, 「이당 김은호의 회화세계−근대 채색화의 개량화와 관학화의 선두」, 『이당 김은호』, 인천광역시립박물관, 2003.8.

_____, 「이상범론 : 한국적 풍경을 위한 집념의 신화」, 『한국의 미술가 : 이상범』, 삼성문화재단, 1997.3.

_____, 「이응로의 초기 작품세계」, 『고암논총』, 고암미술관, 2001.4.

_____, 「이태준의 미술비평」, 『韓國 現代美術의 斷層』, 삶과꿈, 2006.

_____, 「전람회미술로의 이행과 신미술론의 대두」, 『월간미술』, (주)월간미술, 2003.6.

_____, 「조선미전의 창설과 '동양화'의 탄생」, 『월간미술』, (주)월간미술, 2003.10.

_____, 「조선후기 기복호사 풍조의 만연과 민화의 범람」, 『韓國民畵와 柳宗悅』, 서울역사박물관·(사)한국미술사학회, 2005.9.

_____, 「조선후기 회화의 전신론」, 『한벽문총』, (재)월전문화재단, 2002.7.

_____, 「조선후기의 회화애호풍조와 감평활동」, 『美術史論壇』, 한국미술연구소, 1997.10.

_____, 「집단미술운동과 미술론의 대립(2)」, 『월간미술』, (주)월간미술, 2004.8.

_____, 「치장과 액막이 그림−조선민화의 새로운 이해」, 『월간미술』, (주)월간미술, 2005.10.

_____, 「탈동양화와 去俗의 역정 : 월전 장우성의 작품세계와 화풍의 변천」, 『근대미술연구』, 국립현대미술관, 2004.8.

_____, 「표상공간의 변화와 개화기 미술」, 『월간미술』, (주)월간미술, 2002.5.

_____, 「한국 개화기 삽화연구−초등교과서를 중심으로」, 『美術史論壇』, 한국미술연구소, 2002.12.

_____, 「韓國 開化期의 揷畵 硏究」, 『美術史論壇』 15호, 한국미술연구소, 2002.

_____, 「한국 근대미술의 여성표상 : 탈성화와 성화의 이미지」, 『한국근대미술사학』, 한국근대미술사학회, 2002.12.

_____, 「한국 근대미술의 역정」, 『근대의 한국미술』, 삼성미술관, 2002.3.

_____, 「한국 미인상의 변천사」, 『월간중앙』, 중앙일보사, 2004.2.

_____, 「한국근대 수묵채색화의 역사−'동양화'에서 '한국화'로」, 『아름다운 그림들과 한국은행』, 국립현대미술관, 2000.

_____, 「한국근대미술사와 교재 : 한국근대미술사와 교재」, 『미술사학』, 한국미술사교육학회, 2005.

_____, 「韓國美術史 인식틀의 비판과 새로운 모색」, 『美術史論壇』 10호, 한국미술연구소, 2000.8.

_____, 「한국의 근대 전통회화, 그 주체성과 개량성」, 『근대전통회화의 정신전』, 서남미술관, 1997.6.

_____, 「한국적 이상향과 풍류의 미학」, 『한국의 미술가 변관식』, 삼성문화재단, 1998.

436

_____, 「한국적 풍경을 위한 집념의 신화」, 『한국의 미술가 이상범』, 삼성문화재단, 1998.

_____, 「韓國繪畫史 연구 80년」, 『朝鮮時代繪畫史論』, 文藝出版社, 1999.6.

_____, 「한국회화사 재구축의 과제-근대적 학문의 틀을 넘어서」, 『미술사학연구』, 한국미술사학회, 2004.3.

_____, 「해방이후 한국 현대미술의 전개-광복 50년, 한국화의 二元 구조와 갈등」, 『미술사연구』 9호, 미술사연구회, 1995.

_____, 「花容月態의 표상-한국 미인화의 신체 이미지」, 『한국문화연구』, 이화여자대학교한국문화연구원, 2004.7.

홍성곤, 「1930년대 코민테른의 반파시즘론의 발전」, 『부산사학』, 부산경남사학회, 2000.

홍흥구, 「1920년대 시조부흥론 재검토」, 『국어국문학』 112호, 국어국문학과, 1994.

황종연, 「1930년대 고전부흥운동의 문학사적 의의」, 『한국문학과 근대성의 형성』 동국대학교한국문화연구소 편, 아세아문화사, 2001.

曉　鍾, 「獨逸의 藝術運動과 表現主義」, 『開闢』, 1921.9.

「조선 로동당 제 3차대회 이후 민속학과 미술사 분야에서 거둔 성과」, 『문화유산』, 평양 : 1961년 4호.

「조선화에서 몰골법을 배합하여 발전시켜야 한다」, 『조선예술』, 평양 : 1977년 2호.

「집단-미술동인 '두렁' 창립전 : 나누어 누리는 미술」, 『시대정신』, 일과 놀이, 1984.7.

「채색화의 발전을 위하여-조선화 분과 연구 토론회」, 『조선미술』, 평양 : 1963년 1호.

신문기사

「강력한 발언이 부족」, 『朝鮮日報』, 1960.3.26.

「경성제대에서 조선 문화연구라는 미명하에 日本文化를 開明케 하려는 데에 대해 비난」, 『朝鮮日報』, 1926.4.16.

「古書談」, 『每日申報』, 1917.1.24..

「고적조사계획. 합병이래 고적조사위원회에서 조선문화 연구 실시, 小田 고적조사과장談」, 『朝鮮日報』, 1924.4.22.

「고전예술의 중요 재료 탈춤의 보존 운동. 봉산군 주최로 공인」, 『朝鮮日報』, 1936.9.4.

「工藝研究會創立. 朝鮮工藝品의 研究와 工藝學校設立을 계획」, 『朝鮮日報』, 1929.7.22.

「논설 : 조선을 알자」, 『東亞日報』, 1933.1.14.

「다시 우리 것을 알자(사설)」, 『東亞日報』, 1932.7.12.

「동대문에서 종로까지 도로장식권 획득. 조선의 공예예술의 부흥을 위해 조직된 조선공예연구협회에」, 『朝鮮日報』, 1929.8.20.

「동양화단 전위그룹-7회 묵림회 6. 28~7. 5 동화화랑」, 『東亞日報』, 1963.6.29.

「巫祭展 갖는 畵家 朴栖甫씨」, 『서울신문』, 1966.9.13.

「墨林會, 슬로건은 '우리 것'」, 『서울신문』, 1962.3.18.

「민족과 문화(사설)」, 『東亞日報』, 1934.1.2.

「사설 : 조선인은 선히 조선역사를 연구하라」, 『朝鮮日報』, 1921.3.7.

「社會事情調査硏究社. 李鈺 李源赫외 제씨가 창설 조선의 사회사정을 과학적 수자적으로
　　　　연구, 기관지로 「사회사정」을 간행」, 『朝鮮日報』, 1927.6.3.

「생존경쟁과 민족」, 『東亞日報』, 1932.9.8.

「양화동인전」, 『朝鮮日報』, 1938.11.26.

「양화동인전」, 『朝鮮日報』, 1939.7.2.

「예술연구. 조선민족을 위하여 澤九皐 화백의 담화. 동경서 전람회 개최」, 『朝鮮日報』,
　　　　1921.5.2.

「이조시대 민심, 貞烈을 보인 춘향전의 특질. 조선고전문학의 금자탑이다」, 『朝鮮日報』,
　　　　1935.1.1.

「第三部를 廢止하고 工藝部 新設 方針」, 『每日申報』, 1932.2.19.

「조선 고전 문학의 검토」, 『朝鮮日報』, 1935.1.1~13.

「조선古樂 연구. 일본 궁내성 아악부장」, 『朝鮮日報』, 1926.2.18.

「조선고전에서 찾아온 잃었던 우리 문학의 吟味, 구소설에 나타난 시대성」, 『朝鮮日報』,
　　　　1935.1.1.

「조선문제연구. 상무위원회의」, 『朝鮮日報』, 1929.2.7.

「조선문화협회 회원을 모집. 문예영화연구와 신국운동자들로 조직」, 『朝鮮日報』,
　　　　1929.10.10.

「조선을 알자(사설)」, 『東亞日報』, 1933.1.14.

「崔南善氏 講演. 풍산읍내에서, 연재는 朝鮮心」, 『朝鮮日報』, 1926.8.2.

「泰西의 名畵를 一堂에－조선민족미술관의 주최로 명일 수송동 보성고학교에서 : 泰西名
　　　　畵複製展覽會」, 『東亞日報』, 1922.11.5.

A生, 「牧日會第一回 洋畵展을 보고」, 『朝鮮日報』, 1934.5.22.~25.

高村豊周(彫塑工藝 審査員), 「全身像이 異彩」, 『東亞日報』, 1939.6.2.

구본웅, 「사변과 미술인」, 『매일신보』, 1940.7.9.

김기림, 「장래할 조선 문학」, 『朝鮮日報』, 1934.11.14~15.

＿＿＿, 「장래할 조선문학은? 학예. 태만휴식 탄주에서 비평문학의 재건에(4)(5)」, 『朝鮮日
　　　　報』, 1934.11.17~18.

김남천, 「조선은 과연 누가 천대하는가?－안재홍씨에게 답함」, 『朝鮮中央日報』,
　　　　1935.10.20.

＿＿＿, 「조선은 누가 천대하는가?」, 『朝鮮中央日報』, 1935.10.18.

김명식, 「학예. 고전문명과 과학문명. 서양문명의 동점 (1)」, 『朝鮮日報』, 1939.10.27.

김용준, 「고전탐구의 의의. 조선 연구원은 어디서? (1)」, 『朝鮮日報』, 1935.1.26.

＿＿＿, 「過程論者와 이론확립－프로화단 수립에 불가결할 문제」, 『중외일보』, 中外日報

438

　　　　社, 1928.1.29~2.1.

_____, 「동미전을 개최하면서」, 『東亞日報』, 1930.4.12~13.

_____, 「無産階級繪畵論」, 『朝鮮日報』, 1927.5.30~6.5.

_____, 「白蠻洋畵會를 만들고」, 『東亞日報』, 1930.12.23.

_____, 「第九回 美展과 朝鮮畵壇」, 『中外日報』, 1930.5.20~28.

_____, 「프롤레타리아 미술비판−사이비 예술을 구제하기 위하여」, 『朝鮮日報』,
　　　　1927.9.18~30.

_____, 「畵壇改造」, 『朝鮮日報』, 1927.5.18~20.

_____, 「회화로 나타나는 향토색의 음미」, 『東亞日報』, 1936.5.3~5.5.

김주경, 「綠鄕展을 앞두고−그림을 어떻게 볼까?」, 『朝鮮日報』, 1931.4.5~4.9.

_____, 「畵壇의 회고와 전망」, 『朝鮮日報』, 1932.1.3.

김진섭, 「고전문학과 문학의 역사성. 고전 탐구의 의의. 역사의 매력」, 『朝鮮日報』,
　　　　1935.1.23.

_____, 「조선문학상의 복고사상검토. 고전문학과 문학의 역사성. 고전 탐구의의의(3)」,
　　　　『朝鮮日報』, 1935.1.24.

_____, 「학예. 고전문학과 문학의 역사성 고전탐구의 의의. 역사와 초역사의 태도(4)」,
　　　　『朝鮮日報』, 1935.1.25.

김태준, 「학예. 조선학의 국학적 연구와 사회학적 연구(상)」, 『朝鮮日報』, 1933.5.1.

_____, 「古典涉獵隨感」, 『東亞日報』, 1935.1.1.

_____, 「조선연구의 의의」, 『朝鮮日報』, 1925.1.26~27.

_____, 「조선학의 국학적 연구와 사회학적 연구」, 『朝鮮日報』, 1933.5.1~2.

金繪山, 「朝鮮美展寸評 西洋畵部」, 『朝鮮日報』, 1935.5.26~6.2

美展審査員 談, 「鄕土色 濃厚 質的으로도 進步」, 『東亞日報』, 1936.5.12.

朴英熙, 「고전부흥의 이론과 실제. 고전부흥의 현대적 의미. 심오한 학지의 섭취과정」,
　　　　『朝鮮日報』, 1938.6.4.

박영희, 「예학. 문화공의. 고전 문화의 이해와 비판 (4)」, 『朝鮮日報』, 1939.6.10.

朴鐘鴻, 「고전부흥의 이론과 실제 (3). 역사의 전환과 고전부흥, 새로운 창조와 건설을
　　　　위하여」, 『朝鮮日報』, 1938.6.7.

朴致祐, 「고문화음미의 현대적 의의에 대하여」, 『朝鮮日報』, 1937.1.4.

_____, 「고전문화음미의 현대적 의의」, 『朝鮮日報』, 1937.1.1.

_____, 「고전부흥의 이론과 실제. 고전의 성격인 규범성, 참된 전승과 개성의 창조력」,
　　　　『朝鮮日報』, 1938.6.14.

白 鐵, 「시대적우연의 수리. 사실에 대한 정신의 태도」(1)~(5), 『朝鮮日報』, 1938.12.2~7.

서인식, 「역사에 잇어서의 행동과 관상」, 『東亞日報』, 1939.4.23, 4.24, 4.28, 4.29.

_____, 「현대의 세계사적 의의 (7). 문화종합과 고전설」, 『朝鮮日報』, 1939.4.14.

宋錫夏, 「고전부흥의 이론과 실제. 신문화 수입과 우리 민속 인멸의 학술자료를 옹호하자」,

　　　　　『朝鮮日報』, 1938.6.15.

宋順鎰, 「회화에 대한 일고찰」, 『東亞日報』, 1924.11.17.

신남철, 「복고주의에 대한 수언」, 『東亞日報』, 1935.5.10～11.

　　　, 「최근 조선연구의 업적과 그 출발 ; 조선학은 어떠케 수리할 것인가」, 『東亞日報』, 1934.1.1, 1.2, 1.5, 1.7.

　　　, 「특수문화와 세계문화」, 『東亞日報』, 1937.6.25.

신채호, 「동양주의에 대한 비평」, 『大韓每日新報』, 1909.8.10.

심영섭, 「美術萬語－綠鄕會를 組織하고」, 『東亞日報』, 1928.12.15～16.

　　　, 「亞細亞主義美術論」, 『東亞日報』, 1929.8.21～9.7.

안석주, 「綠鄕展印象記」, 『朝鮮日報』, 1929.5.28.

　　　, 「동미전과 합평회」, 『朝鮮日報』, 1930.4.23～26.

　　　, 「예술과 사회(1)(2)」, 『東亞日報』, 1927.10.12～13.

　　　, 「제5회 협전을 보고」, 『東亞日報』, 1925.3.30.

안재홍, 「사설」, 『朝鮮日報』, 1932.3.2.

야나기 무네요시(柳宗悅), 「西歐名畵展覽會開催에 對하야(一) 젊은 朝鮮親舊에게」, 『東亞日報』, 1921.12.3.

　　　, 「장차 잃게 된 조선의 한 건축을 위하여」, 『東亞日報』, 1922.8.25.

야자와 겐게츠(矢澤弦月), 「美術 朝鮮도 躍進－審査員三氏 選後感」, 『每日新報』, 1938.5.31.

　　　, 「審査員의 選後感 第一部－非常한 躍進, 特色을 尊重」, 『朝鮮日報』, 1939.6.2.

　　　, 「朝鮮畵家의 精進에 驚嘆」, 『東亞日報』, 1938.5.31.

梁 明, 「민족본위의 신예술관」, 『東亞日報』, 1925.3.2.

와다 에이사쿠(和田英作), 「예술과 조선－조선에는 순조선 것을 발달케하라」, 『每日申報』, 1923.4.26.

柳子厚, 「고전부흥의 이론과 실제. 전래文品의 稽考難. 典籍 존중의 관념을 가지자」, 『朝鮮日報』, 1938.6.11.

유진오, 「제2회 녹향전의 인상(一)」, 『朝鮮日報』, 1931.4.16.

　　　, 「조선문학의 샛길」, 『東亞日報』, 1940.1.13.

尹喜淳, 「19回鮮展槪評」, 『每日申報』, 1940.6.13.

　　　, 「제10회협전을 보고」, 『每日申報』, 1930.10.21.

　　　, 「第十一回 朝鮮美展의 諸現象」, 『每日申報』, 1932.6.1～6.8.

이광수, 「민족적 경륜」, 『東亞日報』, 1924.1.1～4

　　　, 「작가의 말」, 『東亞日報』, 1931.5.31.

이구열, 「제1회 묵림회전을 보고」, 『世界日報』, 1960.3.25.

李秉岐, 「종합논문 : “서구정신과 동방정취”. 대자연에 귀의하는 동방인(3)」, 『朝鮮日報』, 1938.8.4.

440

李如星, 「고전부흥의 이론과 실제(4). 고전연구와 서적 빈곤, 장서가의 서적 공개를 요망」,
『朝鮮日報』, 1938.6.8.

伊原宇三郎, 「堅實한 作風, 西洋畵 鑑審 所感」, 『東亞日報』, 1939.6.2.

李源朝, 「고전부흥의 이론과 실제」, 『朝鮮日報』, 1938.6.4.

_____, 「문화詩評. 고전연구의 현대적 심리 (1)」, 『朝鮮日報』, 1939.8.8.

이종상, 「독도」, 『京鄕新聞』, 1977.5.1.

_____, 「眞景과 寫景」, 『京鄕新聞』, 1978.4.15~7.1.

李淸源, 「고전연구의 방법론. 먼저 문화유산에 대한 비판적 태도 (1)」, 『朝鮮日報』, 1936.1.3.

_____, 「고전연구의 방법론. 문화유산에 대한 비판적 태도 (2)」, 『朝鮮日報』, 1936.1.6.

_____, 「특수논문. 고전연구의 방법론. 문화유산에 대한 비판적태도 (3)」, 『朝鮮日報』,
1936.1.7.

_____, 「문화의 특수성과 일반성(一)」, 『朝鮮日報』, 1934.10.28.

_____, 「조선의 문화와 그 전통」, 『東亞日報』, 1937.11.5.

_____, 「조선인 사상에 있어서의 '아세아적'형태에 대하야」, 『朝鮮日報』, 1936.1.30.

_____, 「학예. 문화의 특수성과 일반성 그 성립과정에 대한 해명(1)(2)」, 『朝鮮日報』,
1937.8.8~10.

李泰俊, 「綠鄕會畵廊에서」, 『東亞日報』, 1929.5.29.

_____, 「綠鄕會畵廊에서(三)(四)」, 『東亞日報』, 1929.5.30~31.

_____, 「종합논문: "서구정신과 동방정취". 한식하는 동방정취 (4)」, 『朝鮮日報』,
1938.8.5.

李熙昇, 「고전문학의 이론과 실제 : 고전문학에서 얻은 감상. 그 절점과 장처에 관한
재인식」, 『朝鮮日報』, 1938.6.5.

_____, 「문화향유의 특권」, 『朝鮮日報』, 1939.5.21.

_____, 「역사철유산인 우리민속예술. 어문학자」, 『朝鮮日報』, 1938.5.7.

日名子(審査員), 「誇張된 決戰色 오히려 藝術性 喪失－審査員의 選後感」, 『每日新報』,
1944.5.30.

林 和, 「「대지」의 세계성. 노벨상 작가 「펄벅」에 대하여」, 『朝鮮日報』, 1938.11.17~20.

_____, 「역사적 반성에의 요망」, 『朝鮮中央日報』, 1935.7.4~16.

_____, 「조선문학의 신정세, 현대적 제상」, 『朝鮮中央日報』, 1936.2.2.

田相範, 「墨林會展을 보고－淸新한 作業…」, 『세계일보』, 1961.2.7.

_____, 「묵림회전을 보고, 청신한 작업…」, 『세계일보』, 1961.2.13.

鄭玄雄, 「牧時會展評(中)」, 『朝鮮日報』, 1937.6.15.

崔載□, 「학예 : 고전문학과 문학의 역사정. 고전부흥의 문제. 고전부흥의 사회적 필연성
(1)」, 『朝鮮日報』, 1935.1.30.

崔載瓊, 「서구정신과 동방정취. 전통부활의 의의(하)」, 『朝鮮日報』, 1938.8.7.

崔載瑞, 「고전부흥의 문제」, 『東亞日報』, 1935.1.30.

_____, 「고전부흥의 이론과 실제 (5). 고전연구의 역사성 전통의 전체적 질서를 위하여」,
　　　『朝鮮日報』, 1938.6.10.

_____, 「고전연구의 역사성」, 『朝鮮日報』, 1938.6.10.

_____, 「문화공의. 문화 기여자로서」, 『朝鮮日報』, 1939.6.9.

_____, 「민족적 편집주의론－문화기여자로서」, 『朝鮮日報』, 1937.6.9.

_____, 「서구정신과 동방정취. 휴머니즘과 종교(4)」, 『朝鮮日報』, 1938.8.6.

_____, 「전통부활의 의의」, 『朝鮮日報』, 1938.8.7.

韓 植, 「문화의 민족성과 세계성 (1)~(6)」, 『朝鮮日報』, 1937.5.1~7.

홍득순, 「양춘을 꾸밀 제2회 동미전을 앞두고」, 『東亞日報』, 1931.3.21~22.

洪命憙, 兪鎭午, 「문학대화편(상)(중). 조선 문학의 전통과 고전」, 『朝鮮日報』,
　　　1937.7.16~17.

외국어 단행본·논문

權藤四郎介, 『李王宮秘史』, 朝鮮新聞社, 1926.8.

炳谷行人 編, 『近代日本の批評』, 東京: 福武書店, 1990.

權藤四郎介, 『李王宮秘史』, 朝鮮新聞社, 1926.8.

金達壽, 「朝鮮文化について」, 『岩波講座哲學』 13卷, 1968.

中村義一, 「日本的モダニズムの誕生－'生の芸術'論爭」, 『日本近代美術論爭史』, 求龍堂,
　　　1981.

松本健一, 「Nippon Neo Nationalism宣言」, 『SAPIO』 2001.1~2.

三枝康高, 「共同体は可能かという問題」, 『日本浪曼派運動』, 東京現代社, 1958.

常石希望, 「明治の精神と近代化について」, 『日本文化學報』 2卷, 韓國日本文化學會, 1996.

末松熊彦, 「朝鮮の古美術保護と昌德宮博物館」, 『朝鮮及滿洲』 69호, 京城: 日韓書房,
　　　1913.

小宮三保松, 「序言」, 『李王家博物館所藏品寫眞帖』, 1912.12.

神尾一春, 「鮮展を通じて觀たる朝鮮の美術工芸」, 『朝鮮』 第207号, 1932.8.

柳宗悅, 「歐米に於ける手工芸運動」, 『東京日日新聞』, 1930.9.7~11.

_____, 「奇數の美」, 熊倉功夫編, 『柳宗悅茶道論集』, 岩波文庫, 1987.

_____, 「本号の挿繪」, 『工芸』 23号, 1932.11.

_____, 「批評」, 『世界の批判』 37号, 1922.5.1.

_____, 「李鮮の壺」, 『工芸』 55号, 1935.7.

_____, 「李鮮陶磁器の特質」, 『白樺』, 1922.9.

_____, 「朝鮮の美術」, 『新潮』, 1922.1.

_____, 「朝鮮民族美術館に就ての報告」, 『白樺』, 1921.2.

442

_____, 「朝鮮民族美術館の設立に就て」,『白樺』, 1921.1.

_____, 「朝鮮民族美術展覽會に就て」,『讀賣新聞』, 1921.5.10.

_____, 「彼の朝鮮行」,『改造』, 1920.10.

_____, 『柳宗悅全集』8巻, 筑摩書房, 1980.

李尙珍,「論文紹介：朴桂利「柳宗悅と朝鮮民族美術館」」,『民芸 THE MINGEI』632号, 2005.8.

李進熙,「李朝の美と柳宗悅」,『季刊三千里』, 1978년 春.

木村直惠,『〈靑年〉の誕生』, 新曜社, 2001.

ハルオ・シラネ, 鈴木登美 編,『創造された古典－カノン 形成 國民國家 日本文學』, 新曜社, 1999.

橋川文三,『日本浪漫派批判序說』, 東京：未來社, 1972.

洪善杓,「韓國美術史研究の觀點と東アじア」,『語る現在, 語られる過去』, 東京國立文化財研究所編, 東京：平凡社, 1999.

_____, 「'自娛'と'寫意'の世界」,『美術研究』, 東京國立文化財研究所, 2004.3.

Bennett, Tony, *The Birth of the Museum : History, Theory, Politics*, London : Routledge, 1995.

Burrow, J. W., "Evolution and Society", *A Study in Victorian Social Theory*, Cambridge : Cambridge University Press, 1966.

Gross, David, *The Past in Ruins : Tradition and the Critique of Modernity*, Amherst : The University of Massachusetts Press, 1992.

Gusfield, J. R., "Tradition and Modernity : Misplaced Polarities in tne Study of Social Change", *American Journal of Sociology*, Vol.72, Issue 4, January, 1967.

Hamer, John H., "Identity Process, and Reinterpretation : the Past Made Present and the Present made Past", *Anthropose* Vol.89, 1994.

Hong, Sun-Pyo, "Image of Dancers in Korean Modern Paintings of the 1930s", *18th IAHA : Representing the Modernity*, Academia Sinica Taipei, 2004.12.

Jauss, Hans Robert, "Tradition, Innovation, and Aesthetic Experience", *The Journal of Aesthetics and Art Criticism*, Vol.46. Issue 3, Spring, 1988.

Roque, Alica Juarrero, "Language Competence and Tradition Constituted Rationality", *Philosophy and Phenomenological Research*, Vol. LI. No.3, September, 1991.

Tanaka, Stefan, *Japan's Orient : Rendering Pasts into History*, Berkeley & Los Angeles : University of California Press, 1993.

443

찾아보기

『ㄱ』
가는패 396, 398
가와카미 하지메(河上肇) 208
가타오카 뎃페이 212
간바라 다이(神原泰) 211
감식 254
강남미 295
강명희 342
강요배 347, 357
강운구 306
개신동맹기성회 181
걸개그림 341, 393, 394, 397, 403
경묵당 148
경성서화미술원 87, 156, 160, 170
경훈각 163
고구려 고분벽화 128, 175, 275, 345
고금서화관(古今書畵館) 169
고무로 스이운(小室翠雲) 288, 289
고미야 미호마쓰(小宮三保松) 48, 49, 72, 86
고유섭 142, 156, 194
고인(古人) 174
고전부흥 44, 46, 161, 188, 189, 190, 191, 192, 194, 236, 248, 254
고희동 144, 157, 160, 170, 173, 176, 179
곤도 시로스케(權藤四郞介) 49, 51, 53
공진형 228, 229
곽경자 311
광주자유미술인협의회 341, 343, 387
교남서화연구회 157
구본웅 46, 228, 229, 231, 234, 236

구성주의 205, 214
구인회 240
구하라 후사노스케(久原房之助) 104, 109
국민총력조선동맹 285
권영우 333
권옥연 311
근대초극론 45, 46, 122, 191, 234, 236, 250, 254
『근역서화징』 144, 153, 156, 162, 179
기성서화회 157
길진섭 46, 228, 229, 237, 249, 250, 254
김건희 361
김관호 157
김광림 274
김규진 144, 156, 160, 162, 163, 168, 170, 173, 179
김기림 46, 194
김기창 191, 277, 278, 311
김남천 194
김달수 305
김돈희 144, 157, 160, 173
김병종 300
김복진 185, 281
김봉준 384, 388, 394
김부식 155
김수근 311
김아영 295
김영기 256, 260
김용준 46, 188, 195, 204, 206, 207, 211, 214, 228, 229, 235, 237, 243, 249, 254, 256, 295

444

446